ANNALES

DU

MUSÉE GUIMET

TOME TROISIÈME

SOMMAIRE

DONS AU MUSÉE.
COLLABORATEURS.
SOCIÉTÉS SAVANTES.
LE BOUDDHISME AU TIBET.

LYON. — IMPRIMERIE PITRAT AÎNÉ, RUE GENTIL, 4.

ANNALES
DU
MUSÉE GUIMET

TOME TROISIÈME

LE BOUDDHISME AU TIBET
PRÉCÉDÉ
D'UN RÉSUMÉ DES PRÉCÉDENTS SYSTÈMES BOUDDHIQUES DANS L'INDE
PAR
ÉMILE DE SCHLAGINTWEIT, L. L. D.
TRADUIT DE L'ANGLAIS
Par L. DE MILLOUÉ, Directeur du Musée Guimet

LYON
IMPRIMERIE PITRAT AINÉ
4, RUE GENTIL, 4
—
1881

DONS OFFERTS AU MUSÉE

OBJETS DIVERS

MM.

ALLEMANT (C.). — *Horus égypto-romain*, terre cuite,
Chons, terre de savon.

BRETON. — *Déesse Maha-Kâli*, ou *Dourga*, terre cuite indienne.
Déesse Prithivi sur son lion, terre cuite indienne.

BRUYÈRE. — *Osiris Amen, fils de Ténéfer*, statuette égyptienne, terre cuite vernissée.
Deux ouachaptis, terre cuite vernissée.
Collier Egyptien, terre cuite vernissée.
Scarabées, terre cuite vernissée.

Ces objets ont été trouvés à Loyasse, près Lyon.

GODMARIE (DE). — *Kâma, dieu de l'amour, tirant de l'arc et monté sur le perroquet vert*, peinture indienne sur verre.
Krishna, jouant de la flûte, peinture indienne sur verre.

GRAND-PRÊTRE D'ASSAKSA (LE). — *Un fragment de vieille peinture* attribuée à *Honen*, fondateur de la secte Giodo-Siou (XIIe siècle), représentant neuf des *mille Amidas*.
Douze grandes peintures sur papier représentant les douze *Tens*, génies protecteurs de la religion bouddhique.

MM.

HAMY (LE DOCTEUR). — *Osiris Egyptien*, trouvé à Pompéi.

Divinité Scandinave à cheval, bois pétrifié.

JUBIN (ÉMILE). —*Une tasse* porcelaine *Heï-Rakou*, de Kiomidzou (Japon).

Une théière d'Avata (Japon).

Une statuette bois (sculpture japonaise), représentant un prêtre tenant le hossou et assis dans un fauteuil.

Sabre de cérémonie.

Comédien célèbre, statuette porcelaine de To-Kiô. (Japon).

KIO-SAI (DE TO-KIO). — *Un éventail* peint par lui même.

Bouddha pénitent, peinture sur soie.

KOSHO-KAISHA (YOKOHAMA ET PARIS). — *Livre de marques pour la cérémonie du thé.*

Boîte de jetons, bambous.

Sac de jetons, papier.

MOREL RETZ (STOP). — *Noix et noisettes momifiées* trouvées dans un tombeau égyptien.

PORTE. — *Deux rouleaux*, peintures japonaises sur soie, représentant des caricatures religieuses.

RAVISI (LE BARON TEXTOR DE). — *Huit peintures Indiennes* sur talc, représentant :

 1° Siva et son épouse Parvati ;
 2° Dévi ou Bhavani ;
 3° Mahadéva Koudra Çala, destructeur et vengeur ;
 4° Ravana, roi de Lanka (Ceylan) avec dix têtes et vingt bras tous armés ;
 5° Brahma à cinq têtes, avant que la cinquième lui eut été tranchée par Siva ou Baïrava son fils ;
 6° Personnage indéterminé ;
 7° Krishna au centre du monde ;
 8° Kalki Avatara, incarnation future de Vishnou en cheval, pour détruire le mode de l'âge présent.

RIBEROLLES (HENRI DE). — *Seize statuettes*, bronze japonais, représentant les *Gardiens d'Han-gnia*.

Deux grandes statues, bronze japonais, représentant le dieu *Kouan-non*.

Trois statues, bronze japonais : *Sakya Mouni*, sur un lotus et ses deux disciples préférés *Mondjou Bousats* sur un lion et *Fouguén Bousats* sur un éléphant.

SEMITANI (de Kioto). — *Reliquaire* et reliques du Bouddha.

SILVA (de Colombo da). — *Huit monnaies singalaises* en cuivre des xi˚ xii˚ et xiii˚ siècle.

STUM. — *Bœuf Apis* en bronze monté sur un socle en albâtre oriental.

TOMII (de Kioto). — *Ecritoire de poche* du feu prince impérial Shoogouin, frère du Mikado régnant. — Pierre à broyer l'encre et trois pinceaux en bambou rentrant l'un dans l'autre.

Tama Katsoura, grand vase à conserver le thé, en grès brun, dans une enveloppe de soie brochée bleu de ciel, doublée de soie violet changeant; enfermé dans une boîte de bois laqué brun (xvii˚ siècle); a appartenu au prince de Shiô-Kô-in. *Vase de la cérémonie du thé*.

YMAIZOUMI (de Tokio). — *Vase préhistorique à offrandes*, terre cuite (Japon)

Deux Gokos à une pointe, bronze japonais.

Anneau de collier antique, bronze doré (Japon).

LIVRES ET MANUSCRITS

MM.

ACARIYA VIMALASARA THERA. — *The Sasanavansa Dépo, or History of the Buddhist church in Pali verse*, in-8°.

Suna Lakkhana Distûni, Texte Pali; in-8°.

ALLÈGRE (Léon). — *Notices biographiques du Gard*, in-8°.

ALLWIS (le révérend C.). — *Visits of Buddhas in the island of Lanka*, in-8°.

The Sinhalese Handbook in roman character, in-18.

D'ARGIS (Jules). — *Heures académiques.* — *Discours et conférences*, in-8°.

AYMONIER. *Textes Khmers*, in-4°.

BECKER (George). — *La musique en Suisse*, in-18.

BLOCK (R. de). — *Évhémère, son livre et sa doctrine*, in-8°.

BRAU DE SAINT-POL-LIAS. — *Exploration et colonisation. Les colons explorateurs*, in 8°.

BREITTMAYER (Albert). — *Archives de la navigation à vapeur du Rhône et de ses affluents*.

CAPELLA (de). — *L'antique Orient dévoilé*, in-8°.

CARTAILHAC (Émile). — *L'âge de pierre dans les souvenirs et les superstitions populaires*, in-8°.

Congrès international d'anthropologie et d'archéologie préhistoriques, in-4°.

MM.

CAZENOVE (Léonce de). — *La guerre et l'humanité au XIXᵉ siècle*, in 8°.

CAZENOVE (Raoul de). — *Notes sur l'île de Chypre*, in-8°.
Mémoires de Samuel de Péchels, in-8°.

CEULENER (Adolphe de).
Marcia, la favorite de Commode, in-8°.
Essai sur la vie et le règne de Septime Sévère, in-4°.

CHANTRE (Ernest). — *L'âge du bronze*, 4 vol. in-folio et atlas.
Le premier âge du fer, in-folio.

CHEVRIER (Edmond). — *De la Religion des Peuples qui ont habité la Gaule*. Bourg, 1880, in-8°
Étude sur les Religions de l'Antiquité, par un ami de la Nouvelle Église. Paris, 1880, in-8°.
Swedenborg, notice biographique et historique, par un ami de la Nouvelle Église. Paris, 1875, in-8°.
Histoire sommaire de la Nouvelle Église chrétienne, fondée sur les doctrines de Swedenborg, par un ami de la Nouvelle Église. Paris, 1879, in-8°.

CHOSSAT (de). — *Répertoire assyrien*, in-4°.

COELHO F. (Adolpho). — *Contos populares portuguezes*, in-8°.

COLSON (le docteur A.). — *Notice sur un Hercule phallophore*, in-4°.
La bataille de Saint-Laurent et le siège de Saint-Quentin en 1557, in-8°.

CONSIGLERI PEDROSO (Z.). — *Estudos de Mythographia portugueze*, in-8°.
Contribuções para uma Mythologia popular Portugueze, in-8°.
A Grecia na Historia da Humanidade, in-8°.

COOMARA-SWAMY. — *The Dathavansa*, or History of the Toothrelic of Ceylon, in-8°.

COTTEAU (Eugène). — *Promenade autour de l'Amérique du Sud*, in-8°.
Six mille lieues en soixante jours (Amérique du Nord), in-8°.

MM.

COTTEAU (Eugène). — *Congrès international d'anthropologie et d'archéologie préhistoriques. Session de Lisbonne. Notes de voyage*

CROIZIER (le marquis de). — *Les monuments de l'ancien Cambodge, classés par provinces*, in-18, Paris, 1878.

Les explorateurs du Cambodge, Paris, 1878, in-8°.

DARMESTETTER (James). — *Ormuzd and Ahriman*, leurs origines et leur histoire, in-8°.

DUFRESNE. — *Le Parnasse chrétien*, Paris, 1760, in-18.

Basnage. — *Histoire des Juifs*, La Haye, 1716, 15 vol. in-18.

F. Follet. — *L'Instruction des Prêtres qui contient sommairement tous les cas de conscience*. Lyon, 1628, in-4°.

Édits du Roi pour les communautés des Arts et Métiers de la ville de Lyon, Lyon, 1779, in-4°.

DUSUZEAU (J.). — *Rapport de la Commission des soies sur ses opérations de l'année 1879*, in-8°.

EITEL (docteur Ernest). — *Fengshui, or Rudiments of natural science in China*, in-8°.

Hand-book for the students of chinese buddhism, in-8°.
Buddhism an event in history, in-8°.
Laotzu, a study in chinese philosophy, by Waters, annotated by the Dr Eitel (manuscript) in-8°.

FLOTARD (Eugène). — *Le mouvement coopératif à Lyon et dans le Midi de la France*, in-8°.

GÉRARD (J. A. de Lyon). — *Satires de Perse,* traduites en vers français, précédées d'une étude sur la vie de ce poète, sur son époque et sur le stoïcisme, Lyon, 1870, in-4°.

GERSON DA CUNHA. — *Memoir on the Tooth-Relic of Ceylon*, in-8°.

History of Chaul and Baseins, in-8°.

GIBERT (Eugène). — *L'Inde française en 1880*, Paris, 1881, in-8°.

MM.

GILLIOT (A.). — *Etudes historiques et critiques sur les Religions comparées*. Première partie: Les Origines, in-8°.

GLEIZE (Emile). — *Catalogue du Musée de Dijon*, in-18.

GOURDIOUX (L'abbé Ph. E.). — *Dictionnaire abrégé de la langue Fo gbé ou Dahoméenne*, in-8°, Paris, 1879.

LE GRAND PRÊTRE DU TEMPLE D'ISHÉ (Japon).
 Livres sacrés de la religion Shïntô, 6 volumes.
 Hokké-Shïnto-Boussetsou. — Mystères de Hokké-Shïntô, 4 vol. in-4°.
 Hontchyó-zïn-dja-kô. — Histoire de la religion Shïntô, 6 vol. in-4°.
 Ho-on-sïn-ron. — Doctrine Shïntôiste.
 Nakatomi-no-Haraï. — Livre sacré du Shïnto. Manuscrit de 1523.
 Shin-to-go-bou-cho. — 3 vol. in-4°.
 Sin-tén-saï-yó Ko-gni. — Résumé des livres sacrés du Shïntô, 4 vol. in-4°.
 Sïn-to-ko-réï. — Explication des principes de la religion Shïntô, 1 vol. in-4°.
 Sïn-takou-rou. — Des actions de Dieu, 1 vol. in-8°.
 Sutsou-djó-cho go fou rokou. — Leçons de *Hirata Atsoutané*, célèbre auteur Shïntôiste, et critique du bouddhisme, 1 vol. in 4°.
 Yomi no Kouni Kó sia. — Livre sacré du Shïntô, 1 vol. in-8°.

GRAVIER (Gabriel). — *Découverte de l'Amérique par les Normands au x^e siècle*, in-8°.
 La route du Mississipi, in-8°.

HEDDE (Isidore). — *Hoâ-fâ-ti-li-tchi*, géographie chinoise et française, in-4°.
 Etudes séritechniques sur Vaucanson, in-8°.
 Manuscrit en langue Télinga.

HIGNARD. — *Hymnes Homériques*, in-8°.

HILDEBRAND HILDEBRAND (le Dr Hans). — *Folkens tro em Sina döde*, in-8°.

HJALMAR STOLPE. — *Den Allmanna Etnografiska Utstallingen*, 1878-79.
 Uebersicht und Bemerkungen zu von Siebold's japanischen Museum, in Münch, in-12.

HOVELACQUE (Abel). — *Avesta, Zoroastre et le Mazdéisme*, in-8°.

MM.

JOANNE (Adolphe). — *Lyon et ses environs*, in-32.

JUBIN (Emile). — *Les sabres historiques du Japon*. Six volumes texte japonais, rouleaux.

LAVIGERIE (Mgr de), archevêque d'Alger. — *De l'utilité d'une Mission scientifique permanente à Carthage*, Alger, 1881, in-8°.

LEBOUCQ (Le révérend Père dom François Xavier). — *Les associations de la Chine*, in-18.

Shang ü Siang Chai, or Chinese historical illustrations, in-12 relié à la chinoise.

LEEMANS. — *Het Romeinsch Graafteeken van Dodeward*, in-4°.

LEPELLETIER (Anatole). — *Le renouveau d'Isis*, in-8°.

Le Trithéisme, in-8_o.

LOCARD (Arnould). — *Les sciences naturelles et les naturalistes lyonnais dans l'histoire*. Discours de réception à l'Académie des Sciences, Belles-lettres et Arts de Lyon, in-8°.

MAGNIN (le docteur Antoine). — *Les Bactéries*, in-8°.

LE MAIRE (de Chalon-sur-Saone). — *Inventaire des archives de Châlon-sur-Saône*, de 1221 à 1790, par M. F. G. Millot.

MAKI-MOURA. — *Poésie* de bienvenue au Japon, à la Mission scientifique française.

MARRE (Aristide). — *Makota-Radja-Rádja*, ou la Couronne des Rois, traduit du Malais, in-8°.

MEULEMANS (Auguste). — *Etudes historiques et statistiques*, in-8°.

MONIER-WILLIAMS. — *Hinduism*, in-8°.

Modern India, in-8°.
Indian Wisdom, in-8°.

MONTRAVEL (le comte René de), Lyon. — *J. J. Burlamaqui. Principes du droit naturel*, Genève, 1748, in-18.

MM.

Suite des nouveautés ou aventures de Cythère, in-12.

LOCKE. — *Essai philosophique concernant l'entendement humain*, Amsterdam, 1735, in-4°.

MORIN (ADOLPHE). — *Un souvenir du congrès préhistorique à Lisbonne*, in-8°.

MULLER (LE PROFESSEUR F. MAX). — *Sanskrit texts discovered in Japan* in-8°.

PAVY. — *Affranchissement des esclaves*, in-8°.

PERRIN (ANDRÉ). — *La Bazoche, les Abbayes de la jeunesse et les compagnies de l'Arc, de l'Arbalète et de l'Arquebuse en Savoie*, in-8°.

PHILASTRE. — *La Genèse du langage*, 2 vol. in-8°.

Le Code annamite, 2 vol. in-8°.

PIGORINI. — *Il Museo Nazionale preistorico ed etnografico di Roma,* Rome 1831, in-8°.

RAVISI (LE BARON TEXTOR DE). — *Canticum Canticorum*, in-8°.

An historical sketch of Goa, the Mestropolis of the Portugese settlements. in India. by Rév. Denis L. Cottineau de Kloguen, in-12 Madras, 1831.

SARMENTO (F. MARTINS). — *Ora maritima de R. Festus Avienus*, étude de ce poème, in-8°.

ROUBET. — *Epigraphie historiale du canton de la Guerche* (Cher), in-8°.

Un mariage à heure indue, in-8°.

Un mariage par paroles de présent, in-8°.

ROUGIER (PAUL). — *Les associations ouvrières*, in 8°.

ROUSSET (ALEXIS). — *Anges et Démons*, in-8°.

Autographes et dessins, in-8°.

ROUX (LÉON). — *Le droit en matière de sépulture*, in-8°.

SAINT-OLIVE (PAUL). — *Variétés littéraires*, in-8°.

Les femmes, in-8°.

MM.

SCHERZER. — *Livre religieux tibétain*, joli volume en caractères tibétains, orné de figures de Bouddhas imprimées en vermillon.

DA SILVA (Louis). — *Abidamma-pédipiké*, dictionnaire Pali-anglais, in-8°.

SIMATCHI (GRAND-PRÊTRE DE HONGANDJI). — *Conférence entre les prêtres de la secte Sïn-siou et la Mission scientifique française.* Texte japonais, in-4°.

THIVEL (ANTONIN). — *L'Orient*, tableau historique et poétique de l'Égypte, in-8°.

TOMII. — *Manuscrit japonais* du XIII° siècle, format petit in-4°; recueil des œuvres des grands poètes du Japon, ayant appartenu à l'empereur (Mikado) Godaï-og-Tenno (fin du XIII° siècle, commencement du XIV°), qui l'avait emporté dans son exil à Oki. Plus tard cet empereur le donna au prince de Shiô-Kô-in dans la famille de qui il a été conservé jusqu'à ces dernières années. Donné par le prince de Shiô-Kô-in actuel à un de ses daïmios, M. Tomii, père du donateur. Ce manuscrit est d'autant plus précieux que presque tous ceux de cette époque ont été détruits pendant les guerres civiles qui ont alors déchiré le Japon ; ceux-là surtout ont disparu, qui ont appartenu à la dynastie légitime, mais vaincue, de Nantchioo. Date authentique à la fin du volume.

Si-go-sai-kin. Manuel de l'art poétique des Chinois, 2 vol. in-32.

Si-go-sai-kin. Yô gakou-bén-ran. Exercices élémentaires de poésie chinoise, 1 vol. in-32.

Kinsei-sigakou-bén-ran. Éléments de la poésie chinoise, 1 vol. in-32.

Yin-véh-che-tseng. Poésies sur des sujets simples des poètes célèbres anciens et modernes, 4 vol. in-8°.

Kin-tsou-lo. Notes explicatives sur la doctrine de Confucius, 4 vol. in-8°.

Guén-Min-si-riakou. Histoire abrégée des dynasties Guén et Ming, 4 vol. in-4°.

Tsouinn-hénn-yui-yénn. Poèmes des citoyens fidèles, 3 vol. in-4°.

Ni-hon-gai-si. Histoire des familles des Shiogouns, 22 vol. in-8°.

Album de paysages, manuscrit de Toui-sé.

Tokou-si-koun-mô. Guide pour lire Ni-hon-sei-ki, 1 vol. in-18.

VASCONCELLOS-ABREU (DE). — *Fragmentos d'uma tentativa de estudo scoliastica da Epopeia Portugueza*, in-8°.

MM.

VERMOREL (B. de Lyon). — *Historique des rues de la ville,* pour faire suite au plan topographique et historique de Lyon en 1350, in-8º, Lyon, 1879.

Historique des anciennes fortifications de Lyon, entre les Terreaux et la Croix-Rousse, in-8°, Lyon, 1881.

VIDAL (le Docteur). — *De Nugata à Jédo,* in-8°.

Excursion aux eaux thermales des environs de Yokohama, in-8°.
Le Conophalus Konjak, sa culture, son usage comme plante alimentaire au Japon, in-8°.

YMAIZOUMI. — *De la doctrine Shintôiste,* Manuscrit ancien.

Annales de la Société archéologique de Tokio.

COLLABORATEURS

DES

ANNALES DU MUSÉE GUIMET ET DE LA REVUE DE L'HISTOIRE DES RELIGIONS

MM.

LE RÉV. C. ALLWIS. — Colombo (Ceylan).
A. BARTH. — Paris.
BOUCHÉ-LECLERC. — Paris.
F. CHABAS.— Châlon-sur-Saône.
C. CLERMONT-GANNEAU. — Paris.
H. CORDIER. — Paris.
J. DARMESTETER. — Paris.
P. DECHARME. — Paris.
DECOURDEMANCHE. — Paris.
F. DELONCLE. — Paris.
J. DUPUIS. — Paris.
V. DURUY. — Paris.
J. EDKINS. — Oxford.
G. D'EICHTHAL. — Paris.

MM.

Dr E. EITEL. — Shanghaï.
L. FEER. — Paris.
P. E. FOUCAUX. — Paris.
A. GAIDOZ. — Paris.
GARCIN DE TASSY. — Paris. (Posthume).
Em. GUIMET. — Lyon.
S. GUYARD. — Paris.
VAN-HAMEL. — Leyde.
H. HIGNARD. — Lyon.
J. HOOYKAAS. — Rotterdam.
E. LEFÉBURE. — Le Caire.
F. LENORMANT. — Paris.
JULIUS LIPPERT. — Berlin.
G. MASPERO.—Le Caire (Egypte).
L. DE MILLOUÉ. — Lyon.

MM.

F. MAX MULLER. — Oxford.
ED. NAVILLE. — Genève.
M. NICOLAS. — Paris.
OORT. — Leyde.
PHILASTRE. — Beaujeu.
CH. RAU. Washington.
RAVAISSON. — Paris.
P. REGNAUD. — Lyon.
L. RIGOLLOT. — Vendôme.

MM.

J. SPOONER. — Saïgon (Cochinchine)
C. P. TIELE. — Leyde.
M. TOMII. — Kioto (Japon).
JOSÉ VÉRISSIMO. — Para (Brésil).
M. VERNES. — Paris.
J. VINSON. — Paris.
J. WELLHAUSEN.
YAMATA. — Nagoya (Japon).
YMAIZOUMI. — Tokio (Japon).

SOCIÉTÉS SAVANTES

QUI ONT BIEN VOULU ÉCHANGER LEURS PUBLICATIONS

CONTRE LES ANNALES DU MUSÉE GUIMET

AVEC INDICATION
DES ARTICLES DE LEURS PUBLICATIONS QUI TRAITENT DES RELIGIONS
DE L'EXTRÊME ORIENT ET DE L'ANTIQUITÉ

SOCIÉTÉS ÉTRANGÈRES

ANGLETERRE

EDIMBOURG. — Royal Society of Edimburg.
 Transactions, in-4°, 1876 à 1880, 2 vol.
 Proceedings, in-8°, 1878 à 1880, 2 vol.

LONDRES. — British and Foreign Bible Society.
 Transcaucasian Turkish New-Testament, in-18.
 Jaghatai-Tartar, or Takah-Turkoman Saint-Matthew, in-18.
 Turkish New Testament, in-18.
 Martin's version of the Persian New-Testament, in-18.
 Chinese Testament, in-18.
 Sanskrit Psalms, in-18.
 The New Testament of our Lord and Saviour Jesus-Christ, translated into Batta-Toba, language in the Island of Sumatra, in-8°.
 The New Testament of our Lord and Saviour Jesus-Christ, translated into Batta (Angkola. Mandailing), the language of the South in the Island of Sumatra, in-8.
 Japanese Saint-Mark, in-8.
 Arabic New Testament, in-8.

AUTRICHE

INNSBRUCK. — Das Ferdinandeum.

Zeitschrift, in-8°.

BAVIÈRE

MUNICH. — Königlich Baïerische Akademie der Wissenschaften.

Abhandlungen, in-4°.

Tome XIV, 1877.— D^r LAUTH. — Alexander in Ægypten.
 — — — Troja's Epoche.
 — — K. VON MAURER. — Norwegens Schenkung an den heiligen Olaf.
 — 1878.— D^r LAUTH. — Busiris und Osymandyas.
 — — E. TRUMPP. — Das Taufbuch des Æthiopischen Kirche. Æthiopisch und Deutsch.
 — — W. MEYER. — Vita Adæ et Evæ.
Tome XV, 1879. — G.-F. UNGER. — Die römische Stadtära.
 — 1880. — D^r LAUTH. — Die Phönixperiode. Siphtas und Amenmeses.

Sitzungsberichte, in-8°.

Tome I, 1879. — TRUMPP. — Die ältesten Hindui-Gedichte.
 — —. D^r LAUTH. Vorlaüfige Mittheilungen über den Apis Cyclus.
 — — — Ueber Siphtas und Amenmeses.
Tome II, 1879. — JOLLY. — Die Dharmasutra des Vischnu und das Kathakagrihyasutra.
 — — KUHN. — Ueber die ältesten arischen Bestandtheile des singalesischen Wortschatzes.
 — — D^r LAUTH. — Ueber das Kambyses Jahr.
 — — BURSIAN. — Eine neue Orgeonen-Inschrift aus dem Peiräeus.
 — — UNGER. — Das Strategenjahr der Achaier.
 — — D^r LAUTH. — Der Apis Kreis.
 — — MAURER. — Ueber die Entstehung der altnordischen Götter und Heldensage.
Tome III, 1880, — THOMAS. — De passagiis in terram sanctam.
 — — DÖLLINGER. — Ueber die Bedeutung der Dynastien in der Weltgeschichte.
 — — BRUNN. — Troische Miscellen. Dritte Miscellen, dritte Abtheilung.

Autres publications.

J.-H. PLATH. — Die Religion und der Cultus der alten Chinesen, in-4°.
W. MEYER. — Ueber Calderon's Sibylle des Orients, in-4°.
A. SPENGEL. — Ueber die lateinische Komödie, in-4°.
E. TRUMPP. — Nanak, der Stifter der Sikh Religion, in-4°.
C. BURSIAN. — Ueber die religiösen Charakter der griechischen Mythus, in-4°.

BELGIQUE

ANVERS. — Académie d'archéologie de Belgique.
 Ses publications ne nous sont pas encore parvenues.

BRUXELLES. — Académie Royale des sciences, lettres et arts de Belgique.

Annuaire, 1881, in-18.
Bulletin, 1881, in-12.

BRUXELLES. — Musée royal d'antiquités.
Ses publications ne nous sont pas encore parvenues.

LOUVAIN. — Université catholique.

Annuaire, 1881, in-18.

CHINE

SHANGHAÏ. — The North China Branch of the Royal Asiatic Society.

Journal, in-8°.

1869-70. — W. F. MAYERS. — On Wên-Ch'ang, the God of Literature, his history and Worship.
E.-J. EITEL. — The fabulous source of the Hoang-ho.
1871-72. — Th. W. KINGSMILL. — The Mythical Origin of the Chew or Djow Dynasty, as set forth in the Shoo-King.
G.-C. STENT. — Chinese Legends.
J. THOMPSON. — On the antiquities of Cambodia.
1874. — TH. W. KINGMILL. — The legend of Wên-Wang, founder of the dynasty of the Chowsh in China.
T. WATTERS. — Chinese Fox-Myths.
S. W. BUSHELL. — The Stone-drums of the Chou dynasty.
1879. — J. RHEIN. — Rock inscriptions at the North side of Yentaï-Hill.

ÉGYPTE

LE CAIRE. — Société Khédiviale de Géographie.

Bulletin, in-8°.

ESPAGNE

MADRID. — Sociedad geografica.

Boletin, 1881, in-8°.

DON ARTURO GARIN. — Memoria sobre el Archipelago de Joló. Etopea religiosa.

ÉTATS-UNIS

BOSTON. — American Academy of arts and science.

Procedings, in-8°.

ANN. G. — III.

NEW-HAVEN. — The Connecticut Academy of arts and science.

Transactions, in-8°.

PHILADELPHIE. — American philosophical Society.
Ses publications ne nous sont pas encore parvenues.

SAINT-LOUIS-MISSOURI. — Academy of science.

Transactions, in-8°.

Tome IV, 1880. — N. HOLMES. —The Geological and geographical distribution of the human race
— — D' G. SEYFFARTH. — Egyptian Theology according to a Mummy Coffin in Paris.

WASHINGTON. — The Smithsonian Institution.

Contributions to Knowlege, in-4°.

CH. RAU. — The archæological collection of the United States National Museum, in charge of the Smithsonian Institution.
CH. RAU. — The Palenque Tablet in the United States National Museum.
W.-H. DALL. — On the remains of later prehistoric man, obtained from the caves in the Catherina archipelago, Alaska territory, and especially from the caves of the Aleutian Islands.

HOLLANDE

AMSTERDAM. — Académie royale des sciences.

Verhandelingen, in-4°.

Tome I, 1858. — Bedenkingen tegerdeEchteid van den zoogenaamden πέπλος van Aristoteles.
Tome IV, 1869. — F. CHABAS. Les Pasteurs en Égypte.
— — J.-C.-G. BOOT. — Commentatio de Sulpiciæ quæ fertur Satira.
Tome VII, 1872. — B.-F. MATHIS. — Over de Bissoes of Heidensche priesters en priesteressen der Bœginezen.
— — H. VAN HERWERDEN. — Studia critica in poetas scenicos Græcorum.
Tome VIII 1875. — H. KERN. - Over de Jaartelling der Zuidelijke buddhisten en de Gedenstuken van Açoka den Buddhist.
Tome IX, 1877. — H. KERN. — Eene Indische Sage in Javaansch Gewaad.
— — Over de Oud-Javaansche Vertaling van't Mahabharata.
— — S. A. NABER. — Questiones Homericæ.
Tome XII, 1879. — D' S. WARREN. — Nirayavaliyasuttam, den upañga der Jainas, met Inleiding, Aanteekeningen en Glossar.
Tome XIII, 1881. — J.-C.-G. BOOT. — Observationes criticæ ad M. Tullii Ciceronis Epistolas.

Vershagen en Mededeelingen, in-8.

Tome IX, 1877. — H. KERN. — Indische theorien over de standsnverdeelingen.
— — B. LEEMANS. — Nehalenia-altaar onlangs te Domburg ontdeckt. Beschreven en tœegelicht.
— — J.-C. G. BOOT. —. Over de terremaren in Emilia en over twee Etrurische begraaoplatsen bij Bologna.

Tome V, 1876. — M. J. DE GŒJE. — Over den Zaardcultus, Verklaring der Genemen met Pehlwi legenden in den Haag, door Dr A.-D. Mordtmann.
Tome V, 1876. — H'. VAN HERWERDEN. — Quæstiones Homericæ.
Tome VI, 1877. — C. LEEMANS. — Over het Ægyptische Doodenbock.
Tome IX, 1880. — C. LEEMANS. — De onderteekening van den Grieksch-Ægyptisch koopcontract op papyrus.

Jaarbook, 1879, in-8°.

INDE

BOMBAY. — The Bombay Branch of the Royal Asiatic Society.

Journal, 1880, in-8°.

E. REHATSEK. — The history of the Wahhabys in Arabia and in India.
— The doctrines of Metempsychosis and Incarnation among nine heretic Muhammadan Sects.

ITALIE

BOLOGNE. — Academia delle Scienze dell Instituto.

Rendi-conto, in-8°.
Memorie, 1880, in-4°.

VENISE. — R. Instituto Veneto di scienze, lettere ed arti.
Ses publications ne nous sont pas encore parvenues.

PORTUGAL

COIMBRE. — Institut.

O instituto, revista scientifica e litteraria, in-8°.

COIMBRE. — Université.

Catalogo dos Pergamentos do cartorio da Universidade de Coimbra, in-8°.

LISBONNE. — Académie royale des sciences.

J.-F. NERY DELGRADO. — Sobre a existencia do Terreno Suluriano no Baixo alemtejo, in-4°.
CARLOS RIBEIRO. — Noticia de algumas Estaçôes e monumentos prehistoricos ; in-4.
ESTACIO DA VEIGA. — A Tabula de bronze de Aljustrel lida, deduzida e commentada em 1876, in-4°.
ESTACIO DA VEIGA. — Antiguidades de Mafra ; in-4.
Sessao publica da Academia reale das Sciencias de Lisbôa em 9 de Junho de 1880.

Lisbonne. — Société de géographie.
Bulletin, in-8°.

Autres publications.

L. Matheiro. — Exploraçôes geologicas mineiras nas colonias Portuguezas. Lisb. 1881, in-8.
J.-J. Machado. — Moçambique, Lisb. 1881, in-8.

Porto. — Société d'instruction.
Revista, in-8°.

PRUSSE

Berlin. — Königlich Preussische Akademie der Wissenschaften.
Monatsbericht, in-8°.

1880. — Weber. — Ueber zwei Parteischriften zu Gunsten der Maga, resp. Câkadviplya Brâhmana.
— Th. von Oppolzer. — Ueber die sonnenfinsterniss der Schuking.
— Hildebrandt. — Die Berginsel Nosi-Kómba und das Flussgebiet des Semberano auf Madagascar.
— Schrader. — Ueber den Lautwirth der Zeichen ai und ja im Assyrischen.
— Olshausen. — Zur Erläuterung einiger Nachrichten über das Reich der Arsaciden.
— Curtius. — Ueber ein Decret der Anisener zu Ehren des Apollonios.
— Nöldeke. — Ueber das Gottesnamen El.
— Olshausen. — Erläuterung zur Geschichte der Pahlavi-Schrift.
1881. — Z. von Lilienthal. — Ueber eine lateinische Uebersetzung von Buch LIII der Basiliken.

Berlin. — Berliner Gesellschaft für anthropologie, Ethnologie und Urgeschichte.
Verhandlungen, in-8°.

Görlitz. — Oberlausitzische Gesellschaft der Wissenschaften.
Neues lausitzisches Magasin, in-8°.

Göttingen. — Königlische Gesellschaft der Wissenschaften und der Georg-August Universität.
Nachrichten, in-8°.

1880. — F. Bollenden. — Die Recensionen der Sakuntala.
— C. Trieber. — Die Chronologie der Julius Africanus.
— F. Wieseler. — Bemerkungen zu einigen Thrasischen und Mœsischen Münzen.
1879. — Wustenfeld. — El-Calcashandi, über die Geographie und Verwaltung von Ægypten.
— — — Ueber das Heerwesen der Muhammedaner.
— De Lagarde. — Vita Adæ et Evæ.
— F. Wieseler. — Ueber die Entdeckung von Dodona.

SAXE

DRESDE. — Verein für Erdkunde.

Jahresbericht, 1879, in-8°.

1879. — F.-W. NEUHAUS. — Die Mission und die Colonisation in Süd-Africa.
— H. KRONE. — Von Ceylon nach Bombay.

LEIPZIG. — Deutsche morgenländische Gesellschaft.

Ses publications ne nous sont pas encore parvenues.

STOCKHOLM. — Académie des Belles-lettres, histoire et antiquités.

Handlingar. Tomes 21 à 27, in-8°.
Manadsblad. 1872 à 1879, in-8°.

Autres publications:

ÉMILE HILDEBRAND. — Antiqvarisk Tidskrift för Sverige. 1864 à 1879, in-8°.
— Minnespingar öfver euskilda Svenska Män och Qvinnor, in-8°.
— Sveriges och Svenska Konungahusets Minnespingar Praktmynt och Belönings medalje; 1874-75, in 8°.
— Anglasachsiska Mynt i Svenska Kongl. Myntkabinettet funna i Sveriges jord., in-4°.
— Svenska sigiller från Medeltiden, in-folio.
HANS HILDEBRAND. — Teckningar ur Svenska Statens historiska Museum, in-folio.
OSCAR MONTELIUS. — Statens historiska Museum kort Beskrifning till vägledning för de Besökande.

SUISSE

GENÈVE. — Institut National Genevois.

Bulletin, in-8°.
Mémoires, in-8°.

Tome XII. — H. FAZY. — Genève à l'époque gallo-romaine. — Genève, lieu fortifié d'une certaine importance au temps de César. — Organisation du vieux Genève ; droit italique accordé à ses citoyens comme à ceux de Vienne. — Routes. — Temple d'Apollon sur l'emplacement actuel de l'église Saint-Pierre ; monument situé au-dessus du portail de cette église. — Temple dédié à Jupiter, Mars et Mercure sur l'emplacement du monastère et de l'église de Saint-Victor. — Inscriptions gallo-romaines, religieuses pour la plupart.

GENÈVE. — Société d'histoire et d'archéologie.

Mémoires et Documents, in-8°.

Tome XX, 1879. — Genève et la colonie de Vienne sous les Romains.

Autres publications de la Société.

EDOUARD MALLET. — Œuvres de Léonard Baulacre, ancien bibliothécaire de la république de Genève (1728-1756).

Regeste genevois, ou répertoire chronologique et analytique des documents imprimés relatifs à l'histoire de la ville et du diocèse de Genève avant l'année 1312.

SOCIÉTÉS FRANÇAISES

AIN

Bourg. — Société d'émulation, agriculture, lettres et arts, de l'Ain

Annales, in-8°.

AISNE

Laon. — Société académique.

Bulletin, in-8°.

Saint-Quentin. — Société académique des sciences, arts, belles-lettres, agriculture et industrie.

Mémoires, in-8°.

ALPES-MARITIMES

Nice. — Société des lettres, sciences et arts des Alpes-Maritimes.

Annales, in-8°.

Tome IV, 1877. — Brun et Sardou. — Vérification des inscriptions romaines de Vence.
— — Mougins de Roquefort. — Note sur une inscription grecque trouvée à Antibes.
Tome VI, 1879. — Edm. Blanc. — Épigraphie antique des Alpes-Maritimes. — Inscriptions administratives. — Inscriptions étrusques, grecques et latines. — Inscriptions impériales. — Inscriptions milliaires. — Inscriptions militaires. — Inscriptions municipales. — Inscriptions funéraires. — Inscriptions votives : à Ceutondius, à Hercule, à Jupiter et aux autres dieux et déesses; à Mars, à Mercure, à Sylvain, à Esculape et à Hygia, à Junon, à Sérapis, à Apollon, à Albinius, à Ségomon Cuntinien, divinité gauloise, à Mars Zeusdrinus, à Idéenne mère des dieux, à Mercure Arcéius.

ARDÈCHE

Privas. — Société d'agriculture, industrie, sciences, arts et lettres de l'Ardèche.
Bulletin, in-8°.

AUDE

Narbonne. — Commission archéologique et littéraire.
Bulletin, in-8°.

1876-77. — Berthomieux. — Musée lapidaire de Narbonne. — Inscription d'un autel dédié à la divinité d'Auguste et des Augustes. — Cippe incomplet d'un tombeau de corporation. — Trente-huit inscriptions et quatre autels tauroboliques, tirés des murs démolis des fortifications de Narbonne.

AVEYRON

Rodez. — Société des lettres, sciences et arts de l'Aveyron.
Procès-verbaux, in-8°.

BELFORT

Belfort. — Société belfortaine d'émulation,
Bulletin, in-8°.

1877-79. — Cestre. — Edeburg, ancienne station romaine.

BOUCHES-DU-RHONE

Aix. — Académie des sciences, agriculture, arts et belles-lettres.
Ses publications ne nous sont pas encore parvenues.

Aix. — Société historique de Provence.
Mémoires pour servir à l'histoire de la Ligue de Provence, in-8°.
Mémoires pour servir à l'histoire de la Fronde en Provence, in-8°.

CALVADOS

Caen. — Académie des sciences, arts et belles-lettres.
Mémoires, in-8°.

CHARENTE

Angoulême. — Société archéologique et historique de la Charente.

Bulletin, in-8°.

CHARENTE-INFÉRIEURE

Rochefort. — Société d'agriculture, belles-lettres, sciences et arts.

Travaux, in-8°.

Saintes. — Commission des monuments historiques de la Charente-Inférieure.

Bulletin, in-8°.

Saintes. — Société des archives historiques de la Saintonge et de l'Aunis.

Bulletin, in-8°.

CHER

Bourges. — Société des antiquaires du Centre.

Mémoires, in-8°.

1879. — A. de la Guère. — Notes sur trois statuettes antiques trouvées à Gergovia : Jupiter romain, bronze ; le dieu de la guerre des Gaulois, cuivre ? ; le Mercure du Puy-de-Dôme ?

Bourges. — Société historique, littéraire, artistique et scientifique du Cher.

Mémoires, deuxième série, in-8°.

Tome III. — Boyer. — Mémoire sur Mars Cososus et Solimara, divinités bituriges.

Mémoires, troisième série, in-4°.

L. Martinet. — Le Berry préhistorique. Monuments, mardelles, grottes et souterrains, tumuli, époque druidique. — Époque gallo-romaine.

CÔTE-D'OR

Beaune. — Société d'histoire, d'archéologie et de littérature.

Mémoires, in-8°.

1879. — J. Carlet. — Le gui du chêne. Sa nature. Est-il le *Viscum* des anciens ?

Dijon. — Académie des sciences, arts et belles-lettres.

Mémoires, in-8°.

Semur. — Société des sciences naturelles et historiques.

Bulletin, in-8°.

1865. — J.-J. Locquin. — Des vestiges de la domination romaine dans le pays d'Auxois.
1869-70. — Flourst. — Le temple des sources de la Seine.
1877. — E. Magdelaine. — Le gui du chêne et les druides.

DOUBS

Besançon. — Société d'émulation du Doubs.

Mémoires, in-8°.

Tome II, 1877. — Auguste Castan. — Vésontio, colonie romaine. Le forum de Vésontio et la fête des fous à Besançon, vestige des Saturnales.
Tome IV, 1879. — Auguste Castan. — L'épitaphe de la prêtresse gallo-romaine Germinia Titulla.
— — Dr Quiquerez. — Antiquités du Jura bernois.

FINISTÈRE

Brest. — Société académique.

Bulletin, in-8°.

1880. — De Grandpont. — Le poste de Boké dans le Rio-Nunez. Description générale. Religions ou plutôt absence de religion. Islamisme chez les Nalous. Idolâtrie chez les Landoumans, croyance générale à la métempsycose. Les Simons, société secrète. Moloch-J'o, mot de leurs invocations; peut-être un souvenir du Moloch des Phéniciens et des Carthaginois. Funérailles.

GARD

Nîmes. — Académie.

Mémoires, in-8°.

1878. — Eugène Bolze. — A propos du livre de M. Gaston Boissier « La Religion romaine d'Auguste aux Antonins ».
1879. — Auguste Aurès. — Détermination des mesures de capacité dont les anciens se sont servis en Égypte.
A. Michel. — Découvertes archéologiques faites à Nîmes en 1879.
Ch. Lenthéric. — La Vénus de Nîmes.

HAUTE-GARONNE

Toulouse. — Matériaux pour servir à l'histoire primitive de l'homme.

Recueil, in-8°.

TOULOUSE. — Société académique hispano-portugaise.

Bulletin, in-8°.

TOULOUSE. — Société archéologique du Midi de la France.

Bulletin, in-4°.
Compte rendu, in-4°.

Mémoires, in-4°.

Tome I. — CHAUDRUC DE CRAZANNES. — Autel votif et son inscription.
— V. D'ANDRÉ. — Autel votif découvert à Saint-Élie.
Tome II. — Stèles égyptiennes du musée de Toulouse.
Tome III. — SAINT-FÉLIX MAUREMONT. — De la croix considérée comme signe hiéroglyphique d'adoration et de salut.
— DE CASTELLANE. — Description de vases péruviens.
Tome IV. — Autels consacrés à des divinités gallo-romaines.
Tome VI. — DULAURIER. — Écriture hiéroglyphique des Égyptiens.

GIRONDE

BORDEAUX. — Académie nationale des sciences, belles-lettres et arts.

Ses publications ne nous sont pas encore parvenues.

BORDEAUX. — Revue bordelaise de littérature, sciences et beaux-arts, in-4°.

LANDES

DAX. — Société de Borda.

Bulletin, in-8°.

1881. — E. TAILLEBOIS — Notice sur une inscription romaine, et sur un autel gaulois à divinité tricéphale trouvés à Auch.

LOIR-ET-CHER

VENDÔME. — Société archéologique, scientifique et littéraire du Vendômois.

Bulletin, in-8°.

LOIRE

SAINT-ÉTIENNE. — Société d'agriculture, industrie, sciences, arts et belles-lettres de la Loire.

Annales, in-8°.

1879. — Découverte des ruines de Pamba ancienne capitale du Dékan dans les Indes.

LOIRET

ORLÉANS. — Société d'agriculture, sciences, belles-lettres et arts.

Mémoires, in-8°.

Tome III, 1857. — DU FAUR DE PIBRAC. — Mémoire sur les ruines gallo-romaines de Verdes.
— — DUPUIS. — Rapport sur la ruine gallo-romaine de Triguères.

Tome VI, 1861. — DE BUZONNIÈRE. — Discussion sur la religion des druides et sur le pont de Génabum.
Tome XIV. — DESNOYERS (l'abbé). — Fouilles de Pompéi.
Tome XVIII. — DESNOYERS l'abbé). — Note sur une tête de Vénus trouvée à Bazoches-les-Hautes.
Tome XIX. — BAILLET. — Notice sur la collection égyptienne de M. l'abbé Desnoyers. — Théologie égyptienne. — Statuettes divines, croyance à l'immortalité, embaumement, cercueils, canopes, cônes, statuettes, stèles, amulettes, manuscrits, scarabées, index des titres des fonctionnaires égyptiens, rois, etc. Index des noms propres.
Tome XXI. — BAILLET. — Le roi Horembou et la dynastie thébaine IIIe siècle avant notre ère.
— DESNOYERS (l'abbé). — Jupiter Labandéen ; ses représentations sur une médaille grecque du médailler d'Orléans, où il est armé d'une hache bipenne, symbole de force irrésistible. Son culte à Labanda, petite ville de Carie, près Mylosa attribué à l'analogie du nom de cette ville et de la hache bipenne Λαβρυς en langue lydienne.
— BAILLET. — Hippalos, fonctionnaire égyptien de l'époque ptolémaïque, sa vie, sa gestion des affaires publiques. — Découverte de la périodicité des moussons, importance considérable de cette découverte pour le commerce égyptien.

ORLÉANS. — Société archéologique de l'Orléanais.

Bulletin, in-8°.

LOT

CAHORS. — Société des études littéraires, scientifiques et artistiques du Lot.

Bulletin, in-8°.

MAINE-ET-LOIRE

ANGERS. — Société académique de Maine-et-Loire.

Procès-verbaux, in-8° et in-4°.

Mémoires, in-8°.

Tome V, 1859. — BOREAU. — Notice sur la position de la station romaine de Robrica.
— — Dr OUVRARD. — Notice sur une crypte, probablement antérieure à l'époque chrétienne, découverte à Richebourg, près Beauvau.
Tome VII. 1860. — DE BODARD. — Antiquités des environs de Craon ; vestiges gallo-romains
Tome IX, 1861. — BOREAU. — Nouveaux documents sur la station romaine de Robrica.
Tome XVII, 1865. — BOREAU. — Un ancien peuple de la Gaule centrale.
Tome XXI, 1867. — C. DIEZ. — Les Germains.

MANCHE

AVRANCHES. — Société d'archéologie, littérature, sciences et arts.

Mémoires, in-8°.

Tome IV, 1873. — H. MOULIN. — L'île d'Herme. Dolmens et cromlechs druidiques.

MARNE

REIMS. — Académie nationale.

Ses publications ne nous sont pas encore parvenues.

MEURTHE-ET-MOSELLE

NANCY. — Académie de Stanislas.

Mémoires, in-8°.

1879. — J. RENAULD. — La céramique péruvienne, de la Société d'études américaines de Nancy.

NANCY. — Société d'archéologie Lorraine.

Mémoires, in-8°

Tome III, 1875. — E. OLRY. — Station antique découverte dans la forêt communale d'Allain. Ruines d'habitations. Monnaies de bronze et poteries. Levées de pierres. Tumuli. Conclusions.

Tome IV, 1876. — CH. LAPRÉVOTE. — Note sur un bronze antique, Mercure assis, hauteur 16 centimètres.

Tome VI, 1878. — F. R. DUPEUX. — Sur l'autel consacré à Hercule Soxanus du Musée de Nancy.

MEUSE

BAR-LE-DUC. — Société des lettres, sciences et arts.

Mémoires, in-8°.

Tome III, 1873. — COMTE DE WIDRANGES. — Recherches sur plusieurs voies romaines partant de *Nasium*, aujourd'hui Naix. Monuments. Autels. Inscriptions.

VERDUN. — Société Philomatique.

Mémoires, in-8°.

Tome V, 1853. — F. LIÉNARD. — Notice sur un camp romain et quelques antiquités gallo-romaines de l'Argonne.

Tome VI, 1863. — M. L'ABBÉ CLOUET. — De la Fruste chez les anciens Germains et de son influence sur les institutions qui se développèrent en Europe après les conquêtes germanique.

Tome VI, 1863. — L'ABBÉ THOMAS. — De la philosophie moderne considérée dans son principe, sa méthode et ses résultats.

Tome VII, 1873. – F. LIÉNARD. — Verdun à l'époque celtique et sous la domination romaine. — Religion, fêtes, sacrifices humains, statuettes, monnaies à effigies et inscriptions religieuses, autel dédié à Mercure, statuettes de Vénus, la fontaine de Saint-Robert de Haudiomont anciennement objet d'un culte spécial.

NIÈVRE

NEVERS. — Société Nivernaise des lettres, sciences et arts.

Bulletin, in-8°.

Autres publications.

Monographie de la cathédrale de Nevers, suivie de l'histoire des évêques de Nevers, par M. l'abbé Crosnier, gr. in-8°.
Sacramentarium ad usum Ecclesiæ Nivernensis, gr. in-8°.

NORD

CAMBRAI. — Société d'émulation.

Comptes rendus, in-8°.
Mémoires, in-8°.

Tome XXXI. — A. DURIEUX. — Sépultures gallo-romaines découvertes à Beauvais.
Tome XXXII. — A. VIBERT. — Histoire de Cambrai aux époques celtique et gallo-romaine.

DUNKERQUE. — Société Dunkerquoise pour l'encouragement des sciences, des lettres et des arts.

Mémoires, in-8°.

Tome IV. — LOUIS COUSIN. — Les Noires-Mottes de Sangatte. Traditions et légendes druidiques qui s'y rapportent. Monument druidique de Tubersent.

ROUBAIX. — Société d'émulation.

Mémoires, in-8°.

Tome V, 1876-78. — TH. LEURIDAN. — Sur une statuette chinoise du musée de Roubaix, la déesse Poussa. Légende de cette déesse.

OISE

COMPIÈGNE. — Société historique.

Bulletin, in-8°.
Catalogue du Musée Vivenel.

Noyon. — Comité archéologique et historique.

Bulletin, in-8°.

1858. — Statuette trouvée à la Folie, près de Pierrefonds, probablement l'Alma Mater.

Autres publications.

A. Boulongne. — Inscriptions tumulaires de l'église Notre-Dame de Noyon.

Senlis. — Comité archéologique.

Comptes rendus et Mémoires, in-8°.

PAS-DE-CALAIS

Boulogne-sur-mer. — Société académique.

Ses publications ne nous sont pas encore parvenues.

Saint-Omer. — Société des antiquaires de la Morinie.

Mémoires, in-8°.

Tome VI, 1841-43. — Marguet. — Rapport sur les fouilles faites à Étaples, l'ancien Quantovic en 1841 et 1842, sous la surveillance des membres du comité établi à Boulogne.

PUY-DE-DÔME

Riom. — Société du Musée.

Rapport, in-12.

Chotard. — De l'Instruction publique et des bibliothèques aux États-Unis. L'Afrique centrale. Livingstone, Cameron, Stanley.

BASSES-PYRÉNÉES

Pau. — Société des sciences, lettres et arts.

Bulletin, in-8°.

RHONE

Lyon. — Académie des sciences, belles-lettres et arts.

Mémoires, in-8°.

Section des sciences.

Tome II, 1852. — M. LORTET. — Calendrier cophte traduit de l'arabe et annoté. — Petit manuscrit rapporté par un militaire qui a fait l'expédition d'Égypte ; il est donc antérieur à 1798-1801 ; mais comme il ne porte point de date on ne peut dire en quelle année il a été composé; Ce calendrier est une concordance entre le calendrier cophte et le calendrier grec ou Julien ; l'auteur y a ajouté le calendrier Grégorien.

L'ère des Cophtes commence au grand massacre des chrétiens l'an 20 de Dioclétien ; leurs mois sont de 30 jours ; ils ajoutent cinq jours supplémentaires qu'ils nomment *nisi*, oubliés, et six dans les années bissextiles. Indication pour chaque jour de chaque mois des phénomènes astronomiques et climatériques, des semailles, récoltes et autres travaux de culture qui doivent s'exécuter à ce moment.

Tomes XI et XII, 1861. — J. FOURNET. — De l'influence du mineur sur les progrès de la civilisation. — Découvertes paléo-archéologiques faites dans les mines. Du feu et des anciens dieux du feu, Vulcain, Héphœstos, Vénus Aphrodite. — Travaux miniers chez les Chinois, les Siamois, les Birmans, les Indiens, les Mèdes, les Perses, les Babyloniens. — Caucase et peuples limitrophes, fable de Prométhée, travaux de Vulcain, Cybèle Bérécynthie, corybantes ; jugement de Pâris, Niobé changée en pierre sur le Sipyle, rôle de l'aimant dans les fables, suspension de Junon ; Guide station de Vénus, exploitations égyptiennes, dieux égyptiens, babires, gaulois, druides.

Section des lettres.

Tome I, 1845. — F. BOUILLIER. — De l'origine du langage. — Opinion de l'école sensualiste opinion de l'école théologique ; langage d'action et langage parlé.

EICHHOFF. — Mémoire sur les Scythes. Leur patrie, leur origine indienne.

Tome II, 1853. — EICHHOFF. — Études sur Ninive. Inscriptions assyriennes.

COMARMOND. — Notice sur un Hercule enfant en bronze, découvert en 1848 sur le versant de la colline des Massues, au lieu dit la Pomme. Statuette de 8 centimètres de hauteur, représentant Hercule étouffant un serpent.

Tome II, 1853. — EICHHOFF. — Légende indienne sur la vie future, traduite du sanscrit et comparée aux légendes d'Homère et de Virgile.

Tome IV, 1854-55. — EICHHOFF. — Poésie héroïque des Indiens, texte de vers sanscrits traduits en vers latins.

Tome V, 1856-57. — EICHHOFF. — Légende indienne sur la vie future, d'après le Râmâyana, le Mahâ-Bhârâta, le Manâva-Dharma-Castra.

Tome XI, 1862-63. — MARTIN-DAUSSIGNY. — Notice sur la découverte des restes de l'autel d'Auguste à Lyon.

— — GUIGUE. — Note sur une inscription funéraire bilingue (grecque et latine) trouvée à Genay (Ain).

Tome XVI, 1874-75. — CHABAS. — Sur l'usage des bâtons de main chez les Hébreux et dans l'ancienne Égypte.

Tome XVII, 1876-77. — EMILE GUIMET. — Compte-rendu des travaux de M. Chabas sur les temps de l'Exode.

Tome XVIII, 1878-79. — EMILE GUIMET. — Hospice des enfants trouvés à Canton. — Préoccupation des empereurs de la Chine de rechercher les moyens d'adoucir la misère de ce grand pays. Établissements de bienfaisance, greniers publics, caisses de secours pour les malheureux, sociétés d'assistance mutuelle, monts-de-piété, hôpitaux, refuges pour les lépreux, asiles pour la vieillesse, la famille et la propriété, culte des ancêtres, éleveurs d'enfants par spéculation, hospice pour les enfants abandonnés fondé au VIIe siècle de notre ère par Taï-tsoung de la dynastie des Thang, son organisation. — Achats d'enfants pour les adopter.

Tome XVIII, 1878-79. — HIGNARD. — Quelques idées sur la théogonie d'Hésiode, histoire des dieux. Dieu absent de la création, le chaos, la terre, le Tartare et l'Amour, naissance des êtres, dynasties des dieux suprêmes.

Bulletin des sciences de l'Académie, in-8°.

LYON. — Société d'anthropologie.

LYON. — Société de géographie.

Bulletin, in-8°.

Tome I, 1375. — D' MORICE. — Voyage en Cochinchine.
— — A. GANNEVAL. — Le Thibet et la Chine occidentale.
Tome III, 1880. — L'ABBÉ DESGODINS. — Lettre sur les Lamaseries au Thibet.
— — C. MORICE. La Cochinchine française.

LYON. — Société littéraire, historique et archéologique.

Mémoires, in-8°.

1865. — P. SAINT-OLIVE. — Archéologie romaine.
1866-67. — H. HIGNARD. — Le combat de Diomède contre Mars et Vénus.
1868. — H. HIGNARD. — Le Minotaure.
1869. — H. HIGNARD. — Les dieux de la mer.
1870-71. — DE LA SAUSSAYE. — Études sur les tables claudiennes.
— MARTIN DAUSSIGNY. — Étude sur la dédicace des tombeaux gallo-romains.
— ÉMILE GUIMET. — De l'Ascia des Égyptiens.
— H. HIGNARD. — Le Mythe d'Io.

Autre publication.

Le centenaire de la Société littéraire de Lyon, 1778-1878.

SAONE-ET-LOIRE

AUTUN. — Société éduenne des lettres, sciences et arts.

Mémoires, in-8°.

Tome IV, 1875. — J.-G. BULLIOT. — Le temple du mont Beuvray ; fouilles de 1872-73. Description du temple. Dédicace à la Deæ Bribracti.
— — HAROLD DE FONTENAY. — Céramiques gallo-romaines.
— — J.-G. BULLIOT ET H. DE FONTENAY. — L'art de l'émaillerie chez les Eduens avant l'ère chrétienne, d'après les découvertes du mont Beuvray. — Tête de Mercure, bas-relief terre cuite, trouvée à Mesvres.
Tome V, 1876. — J. G. BULLIOT. — Fouilles du mont Beuvray. Un atelier de forgeron. Objets en fer et en bronze. Poteries. Habitations.
Tome IX, 1880. — HAROLD DE FONTENAY. — Notice sur des bronzes antiques trouvés à la Comelle-sous-Beuvray, arrondissement d'Autun. — 23 pièces : 3 Mercures, 1 Fortune, 1 Apollon, 1 Hercule, 1 atlas, 1 bélier, 1 patère, des monnaies aux effigies de Vespasien, Antonin, Antonin-le-Pieux, Commode. Une sorte de sistre, et diverses autres pièces, couteaux, clochet-tes, etc.
Tome IX, 1880. — J.-C. BULLIOT. — Fouilles du quartier de la Genetoie et du Temple dit de Janus.

CHALON-SUR-SAÔNE. — Société d'histoire et d'archéologie.

Mémoires, in-8°.

Tome VI. — J. CHEVRIER. — Note sur quelques nouvelles figures de Mercure trouvées à Châlon-sur-Saône. Stèle de Sextus-Orgius-Suavis, Mercure debout, vu de face, nu, coiffé du pétase ailé, tenant la bourse de la main droite, le caducée de la gauche. (Bas-relief, marbre blanc). — Mercure trouvé à Sermoyer, lieu du Porto en 1878 ; debout, nu, portant la bourse dans sa main droite et le caducée (brisé) dans la gauche, une chevelure disposée en torsades régulières retombant symétriquement à la manière orientale. — Mercure juvénile (bronze d'origine grecque) nu, tenant la bourse dans le plat de la main gauche ; la main droite abaissée devait tenir un caducée ; les ailes attachées à la tête sortent d'une chevelure courte et frisée. — Mercure en bronze portant une sorte de baudrier. — Autre figure de pierre calcaire supposée un Mercure, trouvée à Damerey, rappelant le Mercure avec le bouc du Musée de Lyon.

MACON. — Académie.

Ses publications ne nous sont pas encore parvenues.

SAVOIE

CHAMBÉRY. — Société savoisienne d'histoire et d'archéologie.

Mémoires et documents, in-8°.

MOUTIERS. — Académie de la Val d'Isère.

Recueil de Mémoires et documents, in-8°.

Tome II, 1874. — Découverte de tombeaux romains à La Fortune et aux Chapelles.

SAINT-JEAN-DE-MAURIENNE. — Société d'histoire et d'archéologie de Maurienne.

Bulletin, in-8°.
Travaux, in-8°.
Congrès des Sociétés savantes de la Savoie, session de 1878, in 8°.

HAUTE-SAVOIE

ANNECY. — Société florimontane.

Revue savoisienne, in-4°.

Tome I. — Inscriptions romaines à Rumilly. — Orientation des monuments druidiques.
Tome III. — Deux tombeaux gallo-romains de Prinzy.
Tome V. — A. VALABRÈGUES. — Poésie chinoise de l'époque de Thang.
Tome VII. — G. DE MORTILLET. — Le signe de la croix avant le christianisme.
Tome VIII. — G. DE MORTILLET. — Les habitations lacustres du lac du Bourget à propos de la croix.

Tome X. — Ducis. — Les Gésates, Hercule et Annibal.
Tome XI. — Ducis. — Inscriptions romaines de la Savoie.
Tome XIV. — Ducis. — Culte religieux de nos contrées lors de la conquête romaine. — Inscription romaine d'Annemasse.
Tome XV. — Ducis. — Inscriptions romaines de Montgilbert.
Tome XVII. — L. Revon.— La Haute-Savoie avant les Romains. (1re partie.)
Tome XVIII.— Ducis. — Inscription romaine à Rumilly.
Tome XIX. — A. Chavéro. — Antiquités mexicaines et publications relatives au Mexique.
— L. Revon. — La Haute-Savoie avant les Romains (fin).

SEINE

Paris. — Ministère de l'Instruction publique et des Beaux-arts.
Revue des travaux scientifiques, in-8°.

Paris. — Société académique indo-chinoise.
Annales de l'extrême Orient, in-8°.

1880. — E. Cotteau. — Promenades dans l'Inde et à Ceylan. Temple d'or, dédié à Siva, à Bénarès. Temple d'Ellora. Temple de la Dent de Bouddha à Kandy.
1880. — A. Largeau. — Inscription cambodgienne de la pagode de Lophabouri.
— H. Hern. — Inscription cambodgienne de Bassac.
Dr Harmant. — Prière laotienne.
1881. — Comte A. Dilhon. — Administration des postes au Japon.
— Aristide Marre. — L'instruction chez les Chinois de Java.
— Léon Feer. — Manuscrits Pali-Siamois de la Bibliothèque Nationale et du Musée Guimet (collection Rabardelle).

Autres publications.

Dr Legrand. — La nouvelle Société indo-chinoise fondée par M. le marquis de Croizier, et son ouvrage « l'Art Khmer ».
Louis Vossion — Rapport sur la possibilité d'établir des relations commerciales entre la France et la Birmanie, adressé à M. le marquis de Croizier, président de la Société académique indo-chinoise.
J. Dupuis. — L'ouverture du fleuve Rouge au commerce et les événements du Tong kin (1872-73). Journal de voyage et d'expédition.

Paris. — Athénée oriental.
Bulletin, in-8°.
Revue critique internationale, in-8°.

Paris. — Société d'anthropologie.
Bulletin, in-8°.
Mémoires, in-8°.

Paris. — Société de géographie.
Bulletin, in-8°.

1880. — J.-L. Dutreuil de Rhins. — Résumé des travaux géographiques sur l'Indo-Chine orientale. — Notes de géographie historique sur le fleuve Rouge

1880. — F. Romanet du Caillaud. — Notice sur le Tong-King.
— Dr Bonnefoy. — De la frontière entre les Bellovaques et les Vélocasses.
— Dr A. Décougis. — Deux semaines à Bang-Kok.

Paris. — Revue archéologique.

Année 1880,

L. Henzey. — Les terres cuites de Babylone. Uylitta ou Anaïtis.
Ch. Champoiseau. — La Victoire de Samothrace.
Chabouillet. — Notice sur des inscriptions et des antiquités provenant de Bourbonne-les-Bains, suivie d'un essai de catalogue général des monuments épigraphiques relatifs à Borvo et à Damona.
V. Duruy. — Comment périt l'institut druidique.
E. Loviot. — Notice sur la réparation du Parthénon.
Al. Bertrand. — L'autel de Saintes et les triades gauloises.
J. Darenbourg. — Observations sur l'inscription d'Eschmounazar.
Rob. Mowat. — Le dieu Allobrox et les Matræ Allobrogicæ.
Th. Homolle. — Fouilles exécutées à Délos.
Henri Martin. — Le dieu Esus à propos du Friciphalles.

SOMME

Amiens. — Société des antiquaires de Picardie.

Mémoires, in-8°.

Troisième série, t. II, 1868. — J. Garnier. — Notice sur une découverte d'objets celtiques faite à Croix, canton de Rosières.

TARN

Albi. — Société des sciences, arts et belles-lettres du Tarn.

Revue historique, scientifique et littéraire, in-8₀.

La statue de Lombers, figure mutilée, personnage indéterminé.

TARN-ET-GARONNE

Montauban. — Société archéologique de Tarn et Garonne.

Bulletin archéologique et historique, in-8°.

1877. — L. Double. — L'empereur Titus.
1878. — J. Momméjo. — Découvertes archéologiques dans le canton de Caussade. Dolmens. Débris gallo-romains. Monnaies. Pierres tombales. Cimetière gallo-romain de Cos.
1879. — De Capella. — Le Médracem, province de Constantine. Pyramide funéraire rappelant celles d'Égypte.

Montauban. — Société des sciences, agriculture et belles-lettres du Tarn et Garonne.

Recueil, in-8°.

VAR

Draguignan. — Société d'études scientifiques et archéologiques.
Bulletin, in-8°.

VAUCLUSE

Apt. — Société littéraire, scientifique et artistique.
Procès verbaux, in-8°.
Annales, in-8°.
1866-67. — H. Chrestian. — Note sur une inscription votive aux déesses mères.

Mémoires, in-8°.
Le centenaire de Saboly, in-8°.

VIENNE

Poitiers. — Société des Antiquaires de l'Ouest.
Mémoires, in-8°.
Bulletin, in-8°.
1880. — R. P. de la Croix. — L'hypogée Martyrium de Poitiers.

VOSGES

Épinal. — Société d'émulation du département des Vosges.
Annales, in-8°.
1880. — F. Voulot. — Autel votif du parc de Bazoille, érigé dans le Vicus Soliciæ en 232 de notre ère; semble se rapporter à une déesse inconnue jusqu'à présent.

Saint-Dié. — Société Philomatique Vosgienne.
Bulletin, in-8°.

ALGÉRIE

Alger. — Société des sciences physiques, naturelles et climatologiques.
Bulletin, in-8°.

Bône. — Académie d'Hippone.

Bulletin, in-8°.

Tome II, 1866. — P. Gandolphe. — Épigraphie Bônoise, Cippus en forme d'autel (ara) ; description; texte de l'inscription, traduction et critique.

— — De Commines de Marsilly. — Note sur un puits antique à Constantine. Description et notes historiques.

Tomes VII, IX, X. — G. Olivier. Études sur l'Hellénie depuis les temps préhistoriques, jusqu'à la LX^e Olympiade. — Préliminaires, le Pont-Euxin, la mer Egée, les amazones ; du rôle de la femme dans l'antiquité ; du sort de la femme dans l'antiquité ; cultes et croyances préolympiques, olympisme, la race hellénique, Pélasges, Ioniens, Eoliens ; état politique. L'Hellade avant la guerre de Troie. L'Hellade après la guerre de Troie. État intellectuel, croyances. — Lesbos, aperçu géographique, histoire, religion, histoire littéraire, mouvement intellectuel, Sapho, Mytilène.

Tome XIII, 1878. — Cherbonneau. — Note sur un autel à la discipline militaire.

Tome XIV, 1879. — Marius Nicolas. — Commentaire analytique de deux inscriptions carthaginoises : 1° En vertu d'un vœu, Arich, fils de Bodaschtar, fils de Bodmilkarth, fils de..... a offert un holocauste à la déesse Tanith, reflet de Baal et au dieu Baal Hammon ; 2° à Tolath.

Constantine. — Société archéologique.

Oran. — Société de géographie de la Province d'Oran.

Bulletin, in-8°.

Autres publications.

Du Trans-Saharien par la vallée de l'Oued-Messaoud.
Considérations maritimes au sujet du Trans Saharien.

LE

BOUDDHISME AU TIBET

ERRATUM

Par suite d'une correction intempestive faite par l'imprimeur au tirage, et dont je n'ai malheureusement pu m'apercevoir qu'alors qu'il était trop tard pour y remédier, un certain nombre de dates sont reportées à la période anté-chrétienne, tandis qu'en réalité elles se rapportent à notre ère. L'erreur est trop grossière pour qu'elle puisse échapper au lecteur; néanmoins, afin qu'il ne puisse y avoir d'hésitation, je rétablis ici ces dates telles qu'elles doivent être.

NOTE DU TRADUCTEUR.

Pages 4, lire : *trente* au lieu de *trentes*.
— 19, — *Sangha* — *Sanigha*.
— 19, — *Abhijnas* — *Abijnas*.
— 22 (note), p. 557 à 558, lire : *après J.-C.* au lieu de *avant J.-C.*
— 32, 1025, — — — — —
— 33, 1127, — — — — —
— 40, 371, — — — — —
— 41, 337, — — — — —
— 41 (note), p. 617, — — — — —
— 43, 723 à 786, — — — — —
— 44, 900, — — — — —
— 47, 1002, — — — — —
— 53, 617 à 698, — — — — —
— 61, 1355, — — — — —
— 86 (note), p. 747, — — — — —
— 96, 728-7865 — — — — —
— 97, 1389, — — — — —
— 179, XI^e siècle, — — — — —

LE

BOUDDHISME AU TIBET

PRÉCÉDÉ D'UN RÉSUMÉ

DES PRÉCÉDENTS SYSTÈMES BOUDDHIQUES DANS L'INDE

PAR

ÉMILE DE SCHLAGINTWEIT, L. L. D.

TRADUIT DE L'ANGLAIS

Par M L. DE MILLOUÉ, Directeur du Musée Guimet

PRÉFACE

Les systèmes religieux de tous les âges, à l'exception peut-être du paganisme dans sa forme la plus grossière, ont subi des changements et des modifications qui, s'ils n'ont pas matériellement altéré leurs principes, ont du moins exercé une certaine influence sur leur développement. Le bouddhisme peut être considéré comme une démonstration remarquable de ce fait; car non seulement les rites ont subi de notables changements, mais encore les dogmes mêmes ont, dans le cours des temps, reçu mainte altération. Bien que clair et simple dans les premières époques de son existence, il fut considérablement modifié plus tard par l'introduction successive de nouvelles doctrines, lois et rites; de soi-disant réformateurs se levèrent et

s'entourèrent de partisans plus ou moins nombreux; ceux-ci par degrés formèrent des écoles, qui peu à peu devinrent des sectes. Le déplacement de son berceau primitif exerça aussi une influence considérable; la différence qui existe entre une région tropicale et une contrée froide et déserte, entre le tempérament physique des races aryennes et touraniennes devait être adoucie, et, en partie du moins, effacée par l'influence du temps.

L'objet de cet ouvrage est la description du bouddhisme tel que nous le trouvons maintenant au Tibet, après plus de douze siècles d'existence dans cette contrée.

Les renseignements obtenus par mes frères Hermann, Adolphe et Robert de Schlagintweit pendant la mission scientifique entreprise de 1854 à 58, qui leur donna l'occasion de visiter diverses parties du Tibet et des contrées bouddhistes de l'Himalaya, ont été les principales sources où j'ai puisé mes remarques et mes descriptions. Les récits des précédents voyageurs ont aussi été consultés et comparés avec les matériaux que j'ai reçus de mes frères. Les recherches des philologues orientaux et des éminents écrivains qui se sont livrés à l'étude des doctrines bouddhiques, parmi lesquels Hodgson et Burnouf ont avec tant de succès ouvert les voies à l'analyse des œuvres originales, n'ont pas été moins importantes pour mon sujet en nous mettant à même de juger des lois fondamentales du bouddhisme et de leurs modifications subséquentes.

Je dois à mon frère Hermann la plus grande partie des sujets traités dans cet ouvrage et la plupart des remarques explicatives recueillies sur les lieux. Il s'était acquis à Sikkim les services de Chibou Lama, Lepcha très intelligent, alors agent politique du Raja de Sikkim à Darjiling. Grâce à ce personnage, il put obtenir nombre d'objets venant de Lhássa, centre de la foi bouddhique au Tibet. M. Hodgson et le docteur Campbell, en outre de beaucoup de renseignements de haute valeur, eurent la bonté de lui donner divers objets intéressants pour son sujet. Dans le Tibet occidental, ce fut surtout au monastère de Himis et à Leh, capitale de Ladak, que les désirs d'Hermann furent le plus promptement accomplis. A Gnary Khorsoum, Adolphe, qui était alors accompagné de Robert, réussit même à persuader au Lama de Gyoungoul et de Mangnang de lui vendre des objets qu'il avait vus traiter avec le plus grand respect et la plus grande vénération.

Quant aux illustrations qui accompagnent le texte, j'ai choisi celles qui présentent le caractère le plus scientifique de préférence à celles qui ne sont que descriptives. Elle consistent en copies prises d'après des gravures sur bois originales et d'impressions en caractères tibétains des textes traduits.

J'ai été grandement aidé dans mes études de tibétain par M. A. Schiefner, de Saint-Pétersbourg, aux ouvrages duquel je ferai de nombreux emprunts. Cet aimable savant m'a aussi procuré la précieuse occasion de recevoir verbalement des détails explicatifs sur les prêtres *in loco* d'un lama, le Bouriat Galsang Gombojew engagé à Saint-Pétersbourg comme professeur de langue mongole ; en outre, il fit pour moi divers extraits des livres de la Bibliothèque Orientale de l'empereur ayant trait à ces objets.

Je me permettrai de rappeler que j'eus l'honneur de présenter à l'académie royale de Munich l'adresse aux Bouddhas de Confession (contenue dans le chapitre xi), prière sacrée, dont la traduction allemande fut insérée dans les procès-verbaux de cette institution (février 1863.)

SIGNES

1° ‾ Sur une voyelle indique qu'elle est longue ;

2° ˘ placé sur *a* et *e* indique une formation imparfaite ; je n'ai pas eu à l'employer dans les expressions tibétaines et sanscrites ; on le rencontre cependant dans les termes géographiques modernes, comme par exemple : Bĕrma ;

3° ^ indique une prononciation nasale de la voyelle ;

4° ' marque la syllabe sur laquelle l'accent tombe.

On n'a pourtant introduit les accents que dans les noms géographiques ; dans les autres mots originaux je me suis borné à indiquer les syllabes longues.

5° ʿ Accent grec doux, je l'ai employé pour rendre l'aspiration douce tibétaine. En ceci j'ai suivi les avis du professeur Lepsius dans son récent supplément à son célèbre *Standard alphabet*[1].

[1] « Ueber Chinesische und Tibetanische Lautverhältnisse, und über die Umschrift jener Sprachen » *Abhandlungen der Akademie der Wissenschaften von Berlin* 1861, p. 479.

REPRÉSENTATION DES LETTRES DE L'ALPHABET TIBÉTAIN

Les trentes lettres simples de la langue tibétaine sont représentées en caractères romains de la façon suivante :

k	kh	g	ng	ch	chh	j	ny	t	th	d	n	p	ph	b	m	ts	ts'h

dz	v	zh	z	'	y	r	l	sh	s	h	a

Le point qui sépare les syllabes dans les mots et les phrases tibétaines est représenté par une petite ligne horizontale.

Les lettres composées, au nombre de soixante-douze, et formées par une seconde lettre placée au-dessus ou au-dessous de la première, sont ainsi figurées : la lettre ajoutée au-dessous est écrite après la radicale : ainsi se rendra par *kr;* la lettre ajoutée au-dessus, précède la radicale : soit *lh*.

Les lettres qui d'après les règles de la grammaire doivent être muettes sont pointées en dessous.

Afin de faciliter la lecture, j'ai orthographié les termes tibétains selon leur prononciation (en supprimant les lettres muettes) ; la reproduction des caractères est donc supprimée dans le texte, mais un glossaire de termes tibétains par ordre alphabétique a été ajouté à la fin du volume ; on y trouvera l'orthographe originale de chaque mot et sa reproduction en lettres connues.

PREMIÈRE PARTIE

LES

DIVERS SYSTÈMES DE BOUDDHISME

SECTION I. — BOUDDHISME INDIEN

SECTION II. — BOUDDHISME TIBÉTAIN

PREMIÈRE PARTIE

LES DIVERS SYSTÈMES DE BOUDDHISME

SECTION I

BOUDDHISME INDIEN

CHAPITRE PREMIER

ESQUISSE DE LA VIE DE SAKYAMOUNI, LE FONDATEUR DU BOUDDHISME

Son origine. — Principaux événements de sa vie. — Il atteint la perfection d'un Bouddha. —
Époque de son existence.

Bien que les innombrables légendes concernant la vie et les travaux de Sākyamouni, que l'on considère comme le fondateur de la religion bouddhique, contiennent beaucoup de fabuleux, la plupart des incidents qui y figurent paraissent cependant basés sur des faits matériels quand on les dégage de l'enveloppe de merveilleux dont les premiers historiens avaient coutume d'embellir leurs récits. Actuellement les recherches scientifiques ont mis hors de doute l'existence réelle de Sākyamouni [1], mais l'époque à laquelle il a vécu restera toujours quelque peu dans le vague.

[1] Voyez pour les détails les biographies publiées par : Csoma de Körös (Notices sur la vie de Sakya dans les *Recherches Asiatiques*, vol XX, pp. 285-318 .. Hardy (*Manuel du Bouddhisme*, pp. 137-359).
Schiefner *Eine tibetanische Lebens-Beschreibung Sâkyamuni's*, dans les Mémoires des savants étrangers, vol. VI, pp. 231-332.
Pour les traditions tibétaines et singalaises sur la race de Sâkya, voyez Foe-Koue-Ki, traduction anglaise, Calcutta, 1848, p. 203.

Sākyamouni naquit à Kapilavastou dans le Gorakhpour. Les légendes nous racontent que son père, le roi Souddhodana (en tibétain Zastang), requit cent huit savants brahmanes pour lui dévoiler la destinée de son fils ; les brahmanes, disent les légendes, après un examen attentif du corps du prince, exprimèrent leur conviction que, s'il vivait dans le monde, il deviendrait le puissant souverain de vastes territoires ; mais que, s'il vivait de la vie d'ascète, il atteindrait l'état de Bouddha suprême ou Sage : en cette assemblée solennelle ils déclarèrent que cet enfant deviendrait la bénédiction du monde et jouirait d'une grande prospérité. Ce fut par suite de ces prédictions que le prince reçut le nom de Sid-Dhārtha « le fondateur[1] ». Sid-Dhārtha se montra doué de facultés extraordinaires ; les légendes afirment qu'il connaissait déjà ses lettres lorsqu'on voulut les lui apprendre et que ses admirables perfections physiques et mentales manifestaient les éminentes qualités dont il était doué.

Comme trait particulièrement caractéristique, on ajoute que dès son enfance il aimait la retraite et la solitude, abandonnait ses gais et joyeux compagnons pour chercher les forêts épaisses et sombres où il s'abandonnait à de profondes méditations. Pourtant Souddhodana désirait voir son fils devenir un puissant monarque plutôt qu'un ascète solitaire ; aussi, quand une nouvelle consultation de brahmanes lui apprit que Sid-Dhārtha devait abandonner son palais magnifique pour se faire ascète si ses regards rencontraient quatre choses : la décrépitude, la maladie, un cadavre et un reclus, il plaça autour du palais des gardes vigilants afin d'empêcher ces objets redoutés d'arriver sous les yeux de son fils bien-aimé. Afin de combattre son amour de solitude et de méditation il le maria à Gopā (en tibétain Sa-Tsoma), fille de Dandāpani, de la race de Shākya et lui fit prodiguer toutes sortes de plaisirs. Ces précautions devaient être inutiles. Sid-Dhartha, au milieu des festins, de la joie, des séductions de toutes sortes, ne cesse de songer aux maux qui viennent de la naissance, de la maladie, du déclin et de la mort, à leurs causes et aux remèdes à employer

[1] Dans les légendes sacrées il est généralement désigné sous d'autres noms : ceux de Sâkyamouni, en thétain, Shâkya-Thoub-pa, « Sakya le puissant ». Gautama ou Sramana Gautama « l'ascète des Gautamas » se rapporte également à sa famille et à sa carrière. Les noms de Bhagavat, « le fortuné », Sougata, « le bien-venu », Bouddha, « le sage », désignaient sa suprême perfection. Un nom fréquemment donné aux Bouddhas dans les livres sacrés est celui de Tathagata, en tibétain Dezhin ou Dezhin Sheypa, « celui qui a été comme ses prédécesseurs ». Voyez Abel Rémusat, note sur quelques épithètes descriptives de Bouddha. *Journal des savants*, 1817, p. 702. Burnouf, *Introduction*, p. 78 et suiv. Barthélemy Saint-Hilaire, le *Bouddha et sa religion*.

contre eux. Il trouve que la véritable cause de ces maux, c'est l'*existence ;* que du désir naît l'existence et que l'extinction du désir entraîne la cessation de l'existence. Il se détermine alors, résolution prise cent fois déjà, à conduire les hommes au salut en leur enseignant la pratique des vertus et le détachement des choses du monde. Bien qu'il eût hésité jusqu'alors, il exécute enfin sa résolution de renoncer au monde pour embrasser l'état religieux. Il avait rencontré à quatre époques différentes, en se rendant à un jardin proche du palais, un vieillard, un lépreux, un cadavre et un prêtre.

Il avait atteint l'âge de vingt-neuf ans quand il quitta son palais, son fils nouveau-né et sa femme, qui, dit-on, donnait le jour à cet enfant au moment même de la rencontre de son époux et du religieux [1].

Sid-Dhārtha commença sa nouvelle vie en étudiant avec zèle les doctrines des brahmanes, et en se faisant le disciple des plus savants d'entre eux. Mécontent cependant de leurs théories et de leurs pratiques, il déclare qu'elles n'offrent pas les vrais moyens de salut ; il les abandonne et se livre pendant six ans à de profondes méditations et à l'exercice de grandes austérités. Il renonce bientôt à ces dernières, reconnaissant par sa propre expérience que les mortifications pratiquées par les brahmes n'étaient pas de nature à conduire à la perfection. Ces six années écoulées, il se rend à Bōdhimandā, lieu sacré où les bōdhisattvas devenaient bouddhas. Lorsqu'il y fut, s'étant assis sur une couche de gazon, du genre de *Kusa*, il arriva à la perfection suprême. Cette perfection se manifesta par sa souvenance exacte de tout ce qui concernait toutes les créatures ayant jamais existé ; en obtenant l'œil divin par l'aide duquel il voyait toutes choses dans l'espace des mondes infinis, et en recevant la science qui explique les causes du cercle sans fin de l'existence. Sākyamouni ; ainsi doué de toutes ces prodigieuses et merveilleuses facultés, devint l'homme le plus sage, le plus parfait Bouddha. Mais, quoique arrivé à cet état de perfection, il hésitait encore à faire connaître ses doctrines, à les proposer aux hommes ; ses principes étant, selon lui, opposés à tout ce qu'on révèrerait alors. Il redoutait les insultes des hommes, créatures igno-

[1] Il est fort probable dit Wassiljew, dans son *Buddhism*, p. 12, que ce fut une guerre dans laquelle la tribu des Sākyas fut défaite et Sākyamouni obligé de fuir en exil, qui lui fit considérer l'existence comme une cause de peines et de chagrins, plutôt que la vue des quatre objets redoutés que mentionnent les légendes. On raconte, en effet, que la race des Sākyas fut presque entièrement détruite pendant la vie du Bouddha.

rantes et remplies de mauvais desseins. Mais ému de compassion et réfléchissant néanmoins que beaucoup d'êtres le comprendraient et seraient délivrés par lui de l'existence, cause des peines et des chagrins, il se décida enfin à enseigner la loi qui lui avait été révélée [1]. Sākyamouni mourut, suivant les écritures, après avoir atteint l'âge de quatre-vingts ans. La date que les livres sacrés assignent à cet évènement varie considérablement; les époques extrèmes qu'ils mentionnent étant l'an 2422 et 544 avant Jésus-Christ. Lassen, dans son étude de ces matières [2], donne la préférence à la littérature des bouddhistes du sud qui place sa mort en 544 ou en 543 avant Jésus-Christ. Westergaard, cependant, dans un récent essai sur ce sujet, croit même que sa mort a eu lieu de 370 à 378 avant Jésus-Christ, soit environ une génération avant qu'Alexandre le Grand montât sur le trône.

CHAPITRE II

DÉVELOPPEMENT GRADUEL ET SITUATION ACTUELLE DE LA RELIGION BOUDDHIQUE

Développement et déclin dans l'Inde. — Son extension dans diverses parties de l'Asie. — Comparaison du nombre des bouddhistes à celui des chrétiens.

A peine Sakyamouni commençait-il à enseigner sa nouvelle religion que déjà une foule nombreuse l'entourait. Son système avait un succès inouï à cause de sa simplicité et de l'abolition des castes; le Bouddha répand les bénédictions dont il est le dispensateur aussi bien sur les plus hautes classes (brahmes) que sur les plus infimes. Déjà à sa mort le nombre des bouddhistes paraît être considérable, et environ au milieu du troisième siècle avant Jésus-Christ sous le règne d'Asoka, sa religion commence à se répandre dans l'Inde entière. Elle continue à progresser ainsi pendant huit cents ans (jusqu'au cinquième siècle de notre ère); alors commence une violente persécution (à l'instigation

[1] Barthélemy Saint-Hilaire, le *Bouddha et sa religion*, p. 32.
[2] Lassen, *Indische Alterthumskunde*, vol. II, p. 51. Westergaard *Ueber Buddha's Todesjahr* traduction allemande, p. 94.

des sectaires brahmanes, et particulièrement des adhérents du culte de Siva) qui amena presque la destruction du bouddhisme.

Hiouen-Thsang, pèlerin chinois, qui passa une partie de sa vie en longs voyages dans l'Inde de 629 à 645 avant J.-C. cite nombre de temples, monastères et monuments bouddhiques, déserts déjà et en ruines ; deux siècles plus tôt, Fa-Hian, autre voyageur chinois, avait trouvé ces édifices dans l'état le plus prospère. Néanmoins, dans plusieurs contrées de l'Inde les bouddhistes existaient encore ; à Bénarès, redevenu maintenant un centre brahmonique, ils ont eu, dit-on, la prédominance jusqu'au onzième siècle et même jusqu'au douzième dans la partie nord de Goujrat.

Après cette époque le bouddhisme disparaît dans l'Inde par suite d'une réunion de circonstances parmi lesquelles la jalousie des diverses écoles et l'invasion musulmane sont peut-être les plus importantes [1].

A présent le bouddhisme s'étend sur de vastes territoires, de Ceylan et l'archipel indien au sud, jusqu'au lac Baïkal dans l'Asie centrale, et du Caucase jusqu'au Japon ; le nombre de ses adhérents égale, s'il ne le surpasse, celui des chrétiens, ainsi qu'on le verra par la suite [2].

Feu le professeur Dieterici dans son recueil si connu du recensement du globe, évalue la population de la Chine à quatre cents millions, celle du Japon à trente-cinq millions d'âmes et celle de la péninsule de l'Indo-Chine à cinquante millions d'habitants dans les territoires indépendants [3]. Les évaluations pour les dépendances de l'Inde sont peu d'accord. Le dictionnaire géographique de Thornton donne pour Arrakan, Pégou et Ténasserim une population d'environ un million d'âmes ; mais, d'après une note de l'*Indian Mail* d'Allen 1861, les habitants de Pégou, seuls, sont estimés à un million. Une moyenne de deux millions d'habitants pour ces trois provinces serait peut-être plus en rapport avec leur superficie comparée au reste de la péninsule [4]. Selon Dieterici la population de l'archipel indo-chinois est de quatre-vingts millions, dont

[1] Comparez Montstuart Elphinstone, *History of India*, vol. I, p. 212, et Lassen, *Ind. Alterthumskünde*, vol. IV, p. 707.

[2] Le professeur Neuman de Munich a évalué le nombre des bouddhistes, en Chine, au Tibet, dans l'Indo-Chine et la Tartarie à 369 millions. Ungewitter, *Neueste Erdbeschreibung*, vol. I, p. 51 estime leur nombre total à 325 millions. Le colonel Sykes, dont la compétence dans toutes les sciences et principalement dans la statistique, est bien connue, estime que le nombre des bouddhistes dépasse celui des fidèles de toutes les autres croyances (voir son essai, *on Indian Characters*, Londres, 1859).

[3] *Die Bevölkerung der Erde* dans les *Geographische Mittheilungen* de Pétermann, 1859, p. 1.

[4] Dictionnaire géographique de Thornton, *Indian Mail d'Allen*, 1861, p. 802.

vingt pour les possessions hollandaises et espagnoles. Celle de Ceylan, entièrement bouddhiste, dépasse deux millions suivant Mac-Carthy [1]. Dans l'Inde proprement dite, il n'y a pour ainsi dire point de bouddhistes.

D'après ces calculs nous obtenons donc pour ces parties de l'Asie un total approximatif de 534 millions d'habitants. Les deux tiers au moins sont considérés comme bouddhistes, le reste comprend les disciples de Confucius et de Lao-Tseu, adhérents des religions dominantes dans la Chine proprement dite [2], les musulmans (nombreux dans la Tartarie chinoise) et les tribus païennes de la péninsule de l'Indo-Chine et de l'Archipel ; le nombre de ces derniers est relativement faible, vu le peu de population de leurs districts. Nous pouvons donc estimer le total des bouddhistes à 340 millions.

Les autres parties du globe ajoutent à ce nombre un contingent relativement peu important, qui semble pourtant devoir dépasser un million. Les provinces orientales de l'empire russe renferment environ 400,000 bouddhistes, soit 82,000 kirghis et 119,162 kalmoucks habitant l'Europe [3], et les Bouriats (environ 190,000 âmes) vivant dans la Sibérie ; ceux-ci sont presque tous disciples de Bouddha [4]. Il faut encore ajouter pour l'Himalaya et le Tibet occidental, indépendants de la Chine, les habitants de Bhouthan au nombre 145,200 tous bouddhistes selon Pemberton [5].

J'estime de 500,000 à 550,000 la population de Sikkim, réunie aux bouddhistes de Népal, en grande partie d'origine tibétaine [6]. La province bouddhiste

[1] Rapport des procès-verbaux de la quatrième session du Congrès International de statistique, Londres, 1861, p. 84. Comparer Hardy, *Eastern Monachism*, p. 310.

[2] Gützlaff établit que les bouddhistes forment la secte la plus populaire et la plus nombreuse en Chine ; il ajoute que leurs établissements religieux peuvent être estimés, aux deux tiers de la totalité des édifices pieux de ce pays. R. As. Soc., vol. XVI, p. 89. Schott, *Buddhaismus*, p. 23, 1814, pense que les bouddhistes sont la minorité.

[3] Notes prises dans le mémoire de P. von Köppen « *Ueber die Anfertigung der ethnographischen Karte des Europaischen Russlands*, *Bulletin hist.-phil. de l'Académie de Saint-Pétersbourg.* vol. IX, p. 335.

[4] Latham, *Descriptive ethnologie*, vol. I, p. 306. Je l'ai aussi entendu dire par Gombojew, Bouriat de Selenginsk.

[5] Rapport sur Bhoutan, p. 151. Un calcul récent de Hugues, rapporté par l'*Allgemeine Zeitung*, janvier 1862, donne 1,500,000 habitants ; ce nombre paraît quelque peu exagéré.

[6] Hugues calcule que le Népal renferme 1,940,000 habitants dont 500,000 bouddhistes. Ce nombre ne nous paraîtra pas exagéré, si nous nous rappelons que les bouddhistes de Népal sont divisés en quatre sectes et que ces doctrines ont pris une grande extension dans les diverses tribus d'origine tibétaine qui habitent ce royaume. Voyez Hamilton, cité par Ritter, *Asien*, vol. III, p. 120, 123, 125, 129. Hodgson, *Languages*, As. Res., vol. XVI, p. 435 ; le même sur les aborigènes du Sud Himalaya, dans *Records of the gov. of Bengal*, p. 129.

de Spiti[1], sous la protection de l'Angleterre, compte une population de 1,607 habitants d'après le recensement du major Hay en 1849. Ladak, maintenant province du royaume de Kashmir, possède suivant Cumingham 178,000 âmes; la population native est exclusivement bouddhiste, mais depuis l'annexion à Kashmir quelques Hindous, membres de l'administration et quelques marchands musulmans s'y sont établis.

Le total de ce groupe peut monter à un million et quart[2].

J'ajoute comme comparaison que, d'après le professeur Dieterici, le total des chrétiens répandus sur la surface du globe est de 335 millions, dont 170 millions catholiques romains, 89 millions protestants, et 76 millions catholiques grecs. Leur nombre est donc inférieur de 5 millions à celui que nous donne, pour les bouddhistes, le calcul ci-dessus.

CHAPITRE II

SYSTÈME RELIGIEUX DE SAKYAMOUNI

La loi fondamentale. — Le dogme des quatre vérités et les chemins du salut.

Quoique fondateur du bouddhisme, Sakyamouni n'est plus considéré comme le premier Bouddha. Plusieurs Bouddhas très parfaits l'avaient précédé (à ce que l'on croit maintenant), et d'autres paraîtront plus tard ; mais tous ont enseigné la même loi[3].

Le système religieux original, tel que l'enseignait Sakyamouni, est simple

[1] Rapport sur la vallée de Spiti, dans *Journal As. Soc. Beng.*, vol. XIX, p. 437.

[2] Le bouddhisme avait aussi été introduit au Mexique par des prêtres chinois au cinquième siècle avant J.-C.; et eut des disciples dans ce pays jusqu'au treizième siècle ; mais les Aztèques victorieux qui prirent possession du Mexique au commencement de ce siècle mirent fin au bouddhisme. Voyez Lassen, *Ind. Alterth.*, vol. IV, p. 749 et suivantes.

[3] Cette théorie paraît avoir été déjà introduite dans la mythologie bouddhiste par l'école santrantika. Voyez Wassiljew, *Der Buddhismus*, p. 315. A ce dogme se rapporte aussi le nom de Tathāgata (v. pt 4 pour l'explication philosophique de cette expression par *thus gone*, citée par Hodgson d'après les œuvres originales). Voyez Burnouf, *Introduction*, p. 75.

en ses principes ; son caractère est la hardiesse de la spéculation philosophique. Voici son dogme fondamental[1] :

Toute existence est un mal ; car la naissance enfante le chagrin, la souffrance, la décrépitude, la mort.

La vie présente n'est pas la première ; d'innombrables naissances l'ont précédée dans les siècles antérieurs.

La reproduction d'une nouvelle existence est la conséquence du désir des objets existants et des actions agrégées en une succession non interrompue depuis le commencement de l'existence. La propension aux plaisirs de la vie produit le nouvel être ; les actes des premières existences déterminent la condition dans laquelle ce nouvel être devra naître.

Si ces actes ont été bons, l'être naîtra dans un état de bonheur et de distinction ; au contraire, ont-ils été mauvais, l'être est destiné à un état de misère et de dégradation. L'annihilation absolue des conditions et douleurs de l'existence — Nirvâna — s'obtient par une domination très complète de la passion, des mauvais désirs et des sensations naturelles.

Sakyamouni développe cette doctrine fondamentale dans la théorie des *quatre excellentes vérités* : la *douleur*, la *production*, la *cessation*, le *chemin*. Elles s'appellent en sanscrit : Aryani Satyani, et en tibétain : Phagpai Denpazhi. Leur sens peut se définir ainsi :

1° La douleur est inséparable de l'existence.

2° L'existence est produite par les passions et les mauvais désirs.

3° La cessation des mauvais désirs met fin à l'existence.

4° Révélation de la voie qui mène à cette cessation.

En détaillant les préceptes moraux de la quatrième vérité, il indique huit bons chemins :

1° La bonne opinion ou orthodoxie ;

2° Le bon jugement qui dissipe tous doutes et incertitudes ;

3° Les bons discours ou parfaite méditation ;

[1] Voyez l'importante exposition de Köppen *Die Religion des Buddhas*, pp. 213, 226. On trouve des notes sur les dogmes primitifs du bouddhisme dans de nombreux passages de Burnouf, *Introduction au bouddhisme indien* et *Lotus de la bonne Loi* ; dans Hardy *Eastern Monachism* et *Manual of Buddhism*.

DOGME FONDAMENTAL
DE LA
RELIGION BOUDDHIQUE

I
EN SANSCRIT, ÉCRIT EN CARACTÈRES TIBÉTAINS

ཨོཾ་རྨེ་དྷེ་ཏུ་པྲ་བྷ་བཱ། ཧེ་ཏུནྟེ་ཥནྟཐཱ་ག་ཏོ་ཧྱ་བ་དཏ།

ཏེཥཉྩ་ཡོ་ནི་རོ་དྷ། ཨེ་ཝཾ་བཱ་དཱི་མ་ཧཱ་ཤྲ་མཎཿ།

ས་ར་བྷ་པཱ་པ་སྱ་ཨ་ཀ་ར་ཎཾ། ཀུ་ཤ་ལ་སྱོ་པ་ས་པ་དེ།

སྭ་ཙཱི་ཏྟ་པ་རི་ད་མ་ནཾ་། ཨེ་ཏ་དྡྷུ་ད་དྷ་ནུ་ཤཱ་ས་ནཾ། །

II
TRADUCTION TIBÉTAINE

ཆོས་རྣམས་ཐམས་ཅད་རྒྱུ་ལས་བྱུང་།

དེ་རྒྱུ་དེ་བཞིན་གཤེགས་པས་གསུངས།

རྒྱུ་ལ་འགོག་པ་གང་ཡིན་པ།

འདི་སྐད་གསུང་བ་དགེ་སྦྱོང་ཆེ།

སྡིག་པ་ཅི་ཡང་མི་བྱ་སྟེ།

དགེ་བ་ཕུན་སུམ་ཚོགས་པར་སྤྱད།

རང་གི་སེམས་ནི་ཡོངས་སུ་གདུལ།

བསྟན་རྒྱས་བསྟན་པ་འདི་ཡིན་ནོ། །

4° La bonne manière d'agir, ou de garder dans toute action un but pur et honnête ;

5° La bonne manière de supporter la vie, ou de gagner sa subsistance par des moyens honnêtes sans la souillure du péché ;

6° La bonne direction de l'intelligence qui conduit au salut final (de l'autre côté de la rivière) ;

7° La bonne mémoire qui permet à l'homme d'imprimer fortement dans son esprit ce qu'il ne doit pas oublier ;

8° La bonne méditation, ou esprit tranquille, par lequel seulement on peut atteindre à la constance dans la méditation sans être troublé par aucun événement.

On a douté avec raison que Sākyamouni ait enseigné les quatre vérités sous cette forme ; mais il doit avoir parlé des moyens d'atteindre à la libération finale, ou au salut et j'ai ajouté ici ces huit classes du chemin qui lui sont attribuées déjà dans les plus anciens soûtras [1]. La théorie des quatre vérités a été formulée en une courte sentence, qu'on a découverte sur plusieurs anciennes images bouddhiques ; en outre, on la récite actuellement comme une sorte de profession de foi et on l'ajoute aux traités religieux. La voici :

« Toutes choses procèdent de causes ; le Tathāgata a expliqué la cause de leur procession. Le grand Sramana a également déclaré la cause de la fin de toutes choses [2]. »

Tathāgata et Sramana sont deux épithètes de Sākyamouni, ainsi qu'il a été dit précédemment. Les anciens livres religieux appliquent aux disciples de Sākyamouni le titre Srāvakas, « auditeurs », nom qui se rapporte à leur perfection spirituelle. Les bouddhistes de cette époque paraissent s'être donné le nom de Sramanas, « ceux qui domptent leurs pensées, qui agissent purement » par allusion à leurs vertus morales et à leur conduite générale [3].

[1] Au sujet des quatre vérités voyez : Csoma, *Notices* dans As. Res., vol. XX, pp. 294 à 303 ; Burnouf, *Introduction*, pp. 290, à 629 et *Lotus de la bonne Loi*, appendice v. Dans le chapitre suivant on verra une autre série de ces huit classes, qui sont évidemment le produit d'écoles plus nouvelles.

[2] Cette sentence sert aussi de conclusion à l'adresse aux Bouddhas de Confession, voir chapitre IX Nous avons suivi Hodgson dans la traduction de cette sentence ; voyez : *Illustrations*, p. 158 ; d'autres traductions de diverses versions ont été publiées par Prinsep, Csoma, Mill et récemment comparées par le colonel Sykes. Voyez : *Miniature Chaityas and inscriptions of the Buddhist religion's dogma* dans R. As. Soc., vol. XVI, p. 37. Le texte sanscrit écrit en caractères tibétains et la version tibétaine sont donnés planche I.

[3] Wassiljew, *Der Buddhismus*, p. 69.

CHAPITRE IV

SYSTÈME HINAYĀNA

Controverses sur les lois de Sakyamouni.— Doctrines Hinayāna. — Les douze Nidanas, caractère des préceptes. — Méditation abstraite conseillée. — Degrés de perfection.

A l'époque de la mort de Sākyamouni les Hindous n'était pas assez civilisés pour avoir une littérature, et les prétentions des bouddhistes à posséder des lois écrites de son vivant (selon la croyance du Népal) ou immédiatement après sa mort (opinions des Chinois) sont positivement sans fondement. D'après de récentes recherches, il paraît probable que les alphabets qui ont servi à écrire les premières données historiques connues, inscriptions du roi Asoka (environ 250 ans avant Jésus-Christ), étaient imités de l'alphabet phénicien ; celui-ci fut apporté aux Indes par des marchands vers le cinquième siècle avant Jésus-Christ ; à la même époque les lettres grecques furent connues dans les anciens districts de Gandhāra et de Sindhou, contrées au pied de l'Himalaya arrosées par l'Indus [1]. Nous pouvons maintenant affirmer que les paroles et les doctrines attribuées à Sākyamouni se transmettaient par tradition orale jusqu'au premier siècle avant l'ère chrétienne. Les histoires écrites furent entreprises séparément par les bouddhistes du Nord et ceux du Sud. A Ceylan, les prêtres les écrivirent pendant le règne de Vartagāmani, 88-76 avant Jésus-Christ ; leurs frères du Nord rédigèrent leurs traditions dans une assemblée de prêtres, ou synode, réunie par le roi Tourouschka Kanishka, 10-40 A. D. Les Singalais employèrent la langue vulgaire, et leurs livres furent traduits en dialecte sacré, pāli, au commencement du cinquième siècle de notre ère ; les branches du Nord se servirent du sanscrit [2].

[1] A Weber, Zschr. d. d. Morgen. Ges., vol. X, p 399. Westergaard, *Ueber den ältesten Zeitraum der Indischen Geschichte*, pp. 35 et 80. Wassiljew, *Der Buddhismus*, p. 30, pense cependant que les missionnaires bouddhistes avaient appris les lettres grecques dans la Bactriane au troisième siècle avant J.-C. et croit qu'Asoka composa d'après elles les alphabets employés dans ses inscriptions.

[2] Turnour, *Mahâvansa*, p. 207. Lassen, *Indisch. Alt.*, vol. II, pp. 435 à 460. Westergaard, *l. c.*, p. 41.

Jusqu'à cette époque la religion s'était conservée par tradition ; il est donc douteux que la loi originale soit restée pure de toute altération au milieu des modifications naturelles inhérentes à la tradition orale, quoique, selon l'histoire bouddhique, les paroles de Sākyamouni aient déjà reçu une forme précise et bien définie depuis l'année de sa mort. Bien plus, nous avons la preuve positive que des altérations arbitraires et des additions ont été faites volontairement, principalement au sujet de détails historiques donnés par les recueils primitifs. De telles modifications deviennent bientôt fréquentes et prennent de l'importance, non pas positivement en elles-mêmes, mais par la prétention de chaque nouvelle secte à des dogmes particuliers *révélés* par Sākyamouni. L'orthodoxie de chaque nouvelle école dogmatique est fondée sur la supposition que la parole du Bouddha doit se prendre dans un double sens, parce qu'il a souvent été forcé, en raison de l'intelligence de ses auditeurs, d'expliquer certains sujets tout à fait à l'opposé de sa véritable opinion ; chaque nouvelle secte qui s'établit ne repousse pas les travaux précédents comme falsifiés, mais prétend avoir découvert le sens vrai de sa parole [1].

Pendant le premier siècle après la mort de Sakyamouni, il ne s'élève point de controverses sur ses lois ; mais alors une nombreuse confrérie de moines (12,000 dit-on) affirment l'efficacité de dix indulgences. Leur doctrine est condamnée par l'assemblée des prêtres au synode de Vaïsālé, ville au nord de Pátna (Patalipoutra), sur la rive orientale du Gándak ; ils refusent de se soumettre à ce jugement et forment le premier schisme [2]. A cette nouvelle période du bouddhisme, où les dogmes fondamentaux de Sākyamouni com-

[1] Burnouf, *Introduction*, p. 219 ; Wassiljew, *Der Buddhismus*, p. 329.

[2] Voyez Turnour, « Pāli Buddhistical Annals ». *Journal As. Soc. Beng.*, vol. VI, p. 729. A ce synode fut proposé le dogme suivant : « Cela seul peut passer comme la véritable doctrine du Bouddha, qui n'est pas en contradiction avec la saine raison. » La conséquence immédiate de cette doctrine fut la formation de diverses écoles ; celles-ci, dans leurs fréquentes disputes, essayèrent de prouver la pureté de leurs dogmes dans une discussion solennelle devant une grande assemblée de prêtres et de laïques. Dans la première période du bouddhisme les chefs seuls des écoles rivales pouvaient engager la discussion ; le vaincu devait mettre fin à son existence, devenir l'esclave de son adversaire plus heureux, embrasser sa croyance ou abandonner sa fortune au vainqueur. Plus tard des monastères entiers prirent part à ces discussions et les établissements vaincus furent détruits. Cette circonstance explique la disparition totale de maint monastère dans l'Inde ; Wassiljew, *Der Buddhismus*, p. 72. On trouvera de plus amples détails sur les anciennes écoles dans l'ouvrage de Vasoumitra, dont une traduction a été jointe comme appendice à l'ouvrage de Wassiljew ; voyez *Foe-Koue-Ki*, traduction anglaise, p. 259 où une note intéressante est ajoutée à l'original français ; comparez aussi Burnouf, *Introduction*, p. 86.

mencent à être interprétés sous différents points de vue, les anciennes sectes sont appelées le système hinayāna[1]. Ce nom signifie « petit véhicule », et a son origine chez les bouddhistes modernes. L'épithète *petit* vient de ce que les adhérents de ce système se bornent à la morale et à l'observation extérieure, sans faire usage d'une théologie aussi abstraite, aussi raffinée et profondément mystique que celle qu'adopta plus tard l'école mahāyāna, où « du grand véhicule ». Yāna, véhicule, est une expression mystique qui indique que l'on peut échapper aux peines inhérentes à la naissance et à la mort, en pratiquant les vertus enseignées par les Bouddhas et atteindre enfin au salut.

Les détails suivants peuvent être cités comme caractéristiques du système Hīnayāna[2] :

1° Il se distingue des Srāvakas par la manière de développer le principe du bouddhisme. Il faut fuir le monde, parce qu'il greffe sur l'existence humaine la souffrance et la mort. La démonstration de la source de l'existence n'est plus tirée seulement des quatre vérités, mais aussi des douze Nidānas (en tibétain Tenbrel chougnyi), qui sont basés sur les quatre vérités.

Les Nidānas, théorie de la connexion causale ou enchaînement des causes d'existence, sont formulées ainsi qu'il suit :

De l'ignorance naissent le mérite et le démérite ; du mérite et du démérite la connaissance ; de la connaissance le corps et l'esprit ; du corps et de l'esprit les six organes des sens ; des six organes des sens le toucher (ou contact) ; du contact le désir ; du désir la sensation (plaisir ou peine) ; de la sensation l'union (ou attachement) aux objets existants ; de l'attachement aux objets existants renouvellement de l'existence (ou reproduction après la mort) ; de la reproduction d'existence naissance ; de la naissance décrépitude, mort, chagrins, douleur, dégoût et mécontentement passionné. Ainsi se produit le corps complet des maux.

De la complète séparation et de la cessation de l'ignorance découle la cessation de mérite et démérite ; de celle-ci, cessation de connaissance ; de celle-ci, celle du corps et de l'esprit ; de là, cessation de la production des six organes ; de celle-ci, cessation du toucher ; sans le toucher point de désir ;

[1] Voyez *Foe-Koue-Ki*, p. 9. Köppen, *Die Religion des Buddha*, vol. I, p. 417.
[2] Sur ces dogmes, voyez Wassiljew, pp. 97-128-149.

sans désir point de sensation (agréable ou pénible) ; la sensation supprimée, plus d'attachement aux objets existants ; par là, plus de reproduction d'existence ; celle-ci entraîne la suppression de la naissance ; sans naissance plus de décrépitude, ni de mort.

Ainsi s'éteint le corps complet des maux [1].

2° Nous trouvons dans les livres d'instruction appartenant à ce système une accumulation considérable de préceptes et de règles dont le but est de dégager les fidèles des liens qui les attachent à l'état présent et futur de l'existence et de fortifier en eux les vertus morales. Le trait dominant partout est curieux et digne de remarque ; le caractère général qui se dégage de tous ces principes (compris dans deux cent cinquante articles) est négatif ; ainsi la charité est recommandée non par l'ordre *de donner*, mais par la défense *de prendre*, excepté quand le don est une aumône.

Déjà cette école avance cette doctrine, que la perfection dans la méditation abstraite est indispensable pour le salut final ; cette perfection est la preuve d'une énergie qui ne découle pas de la pure pratique des simples vertus. Néanmoins cette idée ne va pas jusqu'à assigner à la spéculation mentale une plus grande valeur qu'aux vertus.

Dans certaines circonstances pourtant, l'assiduité dans une réflexion sans distraction devient une tâche des plus difficiles ; aussi certains exercices préparatoires sont-ils recommandés pour conduire l'esprit à l'abstraction complète des objets extérieurs (mondains). Mais ici nous trouvons dans le bouddhisme de parfaites extravagances dans l'ordre des considérations morales. Compter les inspirations et les exhalaisons du souffle est selon lui un excellent moyen d'obtenir la tranquillité de l'esprit.

« L'horreur du monde, dit-il, découle des méditations sur les attributs du corps ; si donc on commence par considérer son corps comme une pourriture, on se convaincra qu'il ne contient rien que misère et décrépitude, et il sera alors facile de dépouiller toute affection pour lui ; on finira même par considérer la nourriture comme étant aussi un amas de putréfaction absolument dégoûtante [2]. »

[1] Hardy, *Manual of Buddhism*, p. 391 ; Burnouf, *le Lotus de la bonne Loi*, appendice n° VI ; *Introduction*, p. 623. *Foe-Koue-Ki*, p. 291.

[2] Ce fanatisme moral ne paraît pas, cependant, découler exclusivement du bouddhisme, car les boud-

Sous le rapport du degré de perfection que l'homme peut atteindre dans les vertus et la science ce système reconnaît plusieurs gradations, basées sur les considérations philosophiques suivantes :

L'intelligence des doctrines enseignées par Sākyamouni diffère avec chaque homme. Il y a plusieurs degrés de compréhension. Ceux qui ont réussi à atteindre au plus haut degré sont supérieurs à ceux qui sont restés plus bas.

Quatre chemins mènent à la compréhension, et pour arriver à la libération finale, Nirvâna, il est de toute nécessité d'en suivre au moins un. La libération arrive, soit instantanément par suite de mérites accumulés dans des existences antérieures, soit par une pratique soutenue des divers exercices prescrits. A la poursuite de chacun des quatre chemins de compréhension sont assignées des propriétés particulières.

Ceux qui n'ont encore mis le pied dans aucun de ces chemins sont désignés dans les livres sacrés sous le nom de *fous*, ou ceux qui vivent dans les filets de l'attachement à l'existence, du mauvais désir, de l'ignorance et de l'impureté. Ces hommes imprudents ne se servent pas des moyens révélés par le Bouddha pour se délivrer de la métempsycose ; « leurs esprits sont obscurcis, pesants et incapables de claire intelligence ; de tels êtres ne sont pas encore sur le chemin de la libération finale qui est seulement au bout de l'un des chemins de sagesse ».

Voici de quelle manière les bouddhistes définissent l'importance croissante des quatre chemins [1]:

Premier chemin. — Il est atteint par les Srotapatti ou « ceux qui sont entrés dans le courant conduisant à Nirvâna » et ont ainsi avancé d'un pas vers le salut. On atteint Nirvâna en rejetant l'erreur qui enseigne « Je suis » ou « Ceci est à moi », en croyant à l'existence réelle des Bouddhas et en comprenant que les pratiques et exercices qu'ils ont ordonnés doivent être soigneusement observés. Du moment de l'entrée dans ce chemin jusqu'à l'arrivée à Nirvâna même il n'y a plus que sept naissances, mais on ne peut

dhistes eux-mêmes déclarent que ces pratiques étaient connues aussi des T'erthikas, ascètes Brahmanes, appelés aussi les *Incrédules.* Voyez Hardy, *Eastern Monachism*, p. 250; Burnouf, *Introduction*, p. 280.

[1] Voyez *Foe-Koue-Ki*, traduction anglaise, p. 94. Burnouf, *Introduction*, pp. 288-98 ; Hardy, *Eastern Monachism*, chapitre XXII. Chaque chemin se divise en deux classes et ainsi nous arrivons au système des huit chemins dont j'ai déjà parlé.

prendre place dans aucun des quatre enfers ; le saint erre constamment et suivant les notions des Chinois ces migrations durent 80,000 kalpas, ou périodes d'une révolution mondaine.

Second chemin. — Celui qui est arrivé ici est appelé Sakridagamin, « celui qui naîtra encore une fois ». L'esprit de cet être est éclairé sur le sujet des trois doctrines que comprennent les Strotapatti ; de plus il est délivré du désir de l'attachement aux objets matériels et ne souhaite pas le malheur des autres. Il peut, ou suivre ce chemin dans le monde des hommes et ensuite naître dans un monde de dieux, ou bien entrer dans le monde des dieux pour renaître ensuite dans celui des hommes. Il doit encore attendre 60,000 kalpas avant d'arriver à Nirvâna.

Troisième chemin. — Ici, l'élu, Anagamin, « celui qui ne naîtra plus », est affranchi des cinq erreurs déjà dépouillées par les Sakridagamins, et aussi des mauvais désirs, de l'ignorance, du doute et de la haine. Il peut entrer par une naissance visionnelle dans le monde des dieux et de là atteindre Nirvâna ; mais il doit attendre 40,000 kalpas.

Quatrième chemin. — Celui-ci est le plus élevé des chemins de perfection, il est atteint par les Arhats, Arhants ou Archats, titre qui signifie qu'ils méritent de devenir membres des fidèles (Sanigha).

Dans la première période du bouddhisme le nom d'Arhat était donné à tous ceux qui s'étaient élevés à l'intelligence des quatre vérités. Mais une telle puissance d'esprit, disent les disciples d'Hinayana, ne peut être atteinte que par ceux-là seuls qui ont renoncé au monde, c'est-à-dire les prêtres ; ils sont donc les seuls qui jouissent de l'avantage d'entrer dans le quatrième chemin, avantage qui ne consiste en rien moins que l'émancipation de la renaissance et la possession de cinq facultés surnaturelles, ou abijnas. Rapporter de quelqu'un qu'il a « vu Nirvâna » revient à dire qu'il est devenu Arhat.

Sâkyamouni n'est pas l'auteur de la restriction qui réserve Nirvâna au clergé ; il admet au contraire tous ses disciples aux grâces de sa loi [1].

A la première période du système Hīnayāna la liste des différentes grada-

[1] J'aurai occasion, dans le chapitre sur le clergé tibétain, de revenir sur l'acceptation ou le rejet de ce dogme par les diverses écoles. Sur les Abhijnās, voyez Burnouf, *Lotus de la bonne Loi*, p. 820.

tions doit avoir été restreinte aux Arhats, le Bouddha lui-même n'ayant d'abord pas d'autre nom ; mais dans le développement progressif de ce système l'Arhat fut dépassé par les Pratyékas Bouddhas, les Bodhisattvas et les Bouddhas plus parfaits.

Les Pratyékas Bouddhas sont des hommes qui, atteignant sans aide, par leurs seuls efforts, le Bōdhi des Bouddhas suprêmes, restent limités dans leur pouvoir comme dans leur intelligence. Ils sont incapables de délivrer quelqu'un du renouvellement de l'existence, parce qu'ils s'occupent seulement de leur propre salut sans contribuer en rien à celui des autres hommes. Aussi aucune légende n'attribue aux Pratyékas Bouddhas des travaux miraculeux comme ceux des Bouddhas suprêmes, et on croit qu'ils n'apparaissent jamais quand un véritable Bouddha vit sur la terre [1].

Les Bodhisattvas sont les prétendants à la dignité de Bouddha ou les hommes qui sont arrivés à l'intelligence, ou Bōdhi, des Bouddhas suprêmes par l'assiduité dans la pratique des vertus et de la méditation. Quiconque s'efforce d'atteindre à ce rang sublime doit passer par d'innombrables phases d'existence, pendant lesquelles il accumule une plus grande somme de mérites ; par là il gagne la protection d'un Bouddha vivant en même temps que lui sur la terre, et avec son assistance s'élève à l'une des régions célestes, où il attend sa prochaine naissance comme sauveur. Les livres sacrés Hinayāna ne mentionnent aucun de ces candidats parmi les compagnons de Sākyamouni, qui du reste ne pouvait être contemporain d'aucun Bodhisattva.

On ne croit pas qu'ils prennent une part active dans la conduite des hommes. Ce titre désigne seulement la condition de ceux qui doivent atteindre le rang de Bouddhas à leur prochaine incarnation [2].

[1] Voyez, *Foe-Koue-Ki*, traduction anglaise, pp. 10, 95, 158 ; Burnouf, *Introduction*, p. 297 ; Hardy, *Monachism* et *Manual*, Index, *voce* Pase Bouddha.

[2] Burnouf, *Introduction*, p. 110 ; Hardy, *l. c.*, Index, *voce* Bodhisattva.

CHAPITRE V

SYSTÈME MAHĀYĀNA

Nagarjouna. — Principes fondamentaux mahāyāna. — Système contemplatif mahāyāna. Yogachārya. — École prasanga-Madyamika.

NAGARJOUNA

Presque tous les écrivains sacrés du Tibet considèrent Nagarjouna (en tibétain Lougroub) comme le fondateur de ce système dont le nom signifie « grand véhicule ». D'après leurs écrits, Nagarjouna vivait dans l'Inde méridionale quatre cents ans après la mort de Sakyamouni, ou selon le calcul de Westergaard dans le premier siècle avant Jésus-Christ[1].

L'historien tibétain Taranatha croit cependant que les plus importants des livres mahayana avaient déjà paru au temps de Sri-Saraha, où Rahoula-Chada, qui vivait avant Nagarjouna.

Selon quelques légendes tibétaines, Nagarjouna reçut le livre Paramartha, selon d'autres Avatamsaka, des Nagas, créatures fabuleuses de la nature des serpents, qui occupent une place parmi les êtres supérieurs à l'homme et sont regardés comme les protecteurs de la loi du Bouddha[2]. On dit que Sakyamouni enseigna à ces êtres spirituels un système religieux plus philosophique que celui qu'il donna aux hommes, trop ignorants pour le comprendre au temps où il parût. Dans une biographie chinoise Nagarjouna est dépeint comme un homme excessivement habile, qui croyait sa théorie complètement différente du bouddhisme dans sa forme contemporaine ; après sa conversation avec les Nagas, il découvrit que la même doctrine avait été enseignée par le Bouddha Sâkyamouni lui-même. De là le biographe conclut que ce système possède les mêmes principes que le bouddhisme original, mais plus sublimes.

[1]. Voyez p. 8. Les Tibétains sont complètement dans l'erreur quand ils considèrent Nagarjouna comme l'auteur de nombreux écrits māhāyana, car les traités qu'ils lui attribuent appartiennent dans les traductions chinoises à d'autres auteurs. Wassiljew croit que c'est un personnage mythologique, qui n'a jamais vécu ; dans ce cas nous devrions considérer Nagarjouna comme le nom général de divers auteurs qui traitèrent des doctrines mahāyāna avant le temps d'Aryasanga. Voyez Westergaard, *Buddhismus*, p. 140, 219.

[2] Sur les Nâgas voyez *Foe-Koue-Ki*, traduction anglaise, p. 155.

Cette justification d'orthodoxie amène naturellement à cette conclusion, que les disciples de Nagarjouna se savaient en opposition avec les écoles hinayāna et qu'ils les auraient accusées d'hérésie si ces dernières n'avaient adopté quelques-uns des principes du nouveau système, admettant par là l'exactitude des innovations ainsi introduites. Le système hinayāna vécut encore pendant plusieurs siècles ; Hiouen-Thsang rapporte fréquemment dans ses récits, qu'il a rencontré dans ses voyages des adhérents du « petit-véhicule. »

Nous ne trouvons, dans les livres traitant du système mahāyāna, aucune trace historique du développement de ses théories antérieure à l'apparition d'Aryasanga (en tibétain Chagpa thogmed), réformateur qui fonda l'école Yogachārya (en tibétain Naljor Chodpa) [1].

Il est donc impossible d'indiquer avec exactitude l'origine ou les auteurs des théories divergentes exposées dans les livres religieux mahāyāna, puisqu'ils étaient tous écrits avant l'époque d'Aryasanga. On remarque dans les livres relatifs à ce système deux divisions essentiellement différentes; la première explique les principes de Nagarjouna qui ont été adoptés par l'école madyamika (en tibétain Boumapa), la seconde plus développée, est appropriée à l'école yogacharia, ou mahāyāna contemplative. Je traiterai séparément ces parties, comme aussi les particularités qui se sont développées dans la branche prasanga, la plus importante du système madyamika.

PRINCIPES FONDAMENTAUX MAHĀYĀNA

Les principes les plus importants de cette doctrine se trouvent dans les premiers ouvrages attribués à Nāgārjouna, parmi lesquels nous remarquons spécialement le Saniādhirājā, le Bouddhāvatamasāka et le Ratnakoūta.

Son dogme fondamental est celui du vide et du néant des choses (en tib.

[1] Aryasanga avait appris sa doctrine, dit-on, du Bouddha futur, Maitreya, président de la région Toushita ; il en reçut les cinq courts traités en vers connus au Tibet comme *les cinq livres de Maîtreya* ou *Champai chasngā*. Csoma place son existence au dix-septième siècle, mais d'après les recherches de Wassiljew, pp. 225 à 230, il doit avoir vécu beaucoup plus tôt, car la biographie de son frère cadet Vasoubandha fut traduite en chinois par le célèbre Tshin qui régnait de 557 à 588 av. J.-C. On peut citer aussi comme preuve de l'antériorité de son existence les remarques de Wilson, dans *R. As. Soc.*, vol. VI, p. 240, sur l'époque où furent écrits les principaux ouvrages sanscrits existant encore. Il croit qu'il est maintenant accepté qu'ils ont été écrits au plus tard un siècle et demi avant et après l'ère chrétienne.

Tongpanyid, en sanscrit Soūnyatā); on l'appelle aussi Prajnà Paramitā (en tib. Pharchin et aussi Sherchin), « l'intelligence suprême qui atteint l'autre côté de la rivière »[1]. Il est évident que ce dogme n'est que l'élargissement et le développement de la loi principale du bouddhisme : « Tout est périssable et participe de l'instabilité, de la misère et de l'inanité. » L'idée de vide se rapporte à la fois aux objets simples et aussi à l'existence absolue en général. Par rapport aux objets simples l'expression « vide ou idéal » désigne ce que nous considérons dans chaque objet comme original, existant par soi-même et durable; d'après cela, le Bouddha même n'est que le produit de la réflexion judicieuse et de la méditation. Par rapport à l'existence absolue, le vide est l'essence abstraite existant en tout sans lien causal et comprenant tout, quoique ne contenant rien.

Sākyamouni, dit-on, a lié ce dogme à cette considération qu'aucun objet existant n'ayant de nature, *ngovonyid*, il s'ensuit qu'il n'y a ni commencement ni fin, que de temps immémorial tout a été parfait repos *zodmanas zhiba* (rien ne s'est manifesté en aucune forme) et a été entièrement plongé dans Nirvāna. L'école mahāyāna démontre la doctrine du vide par le dogme des trois preuves caractéristiques et des deux vérités; les trois preuves caractéristiques énumèrent les propriétés de tous les objets existants et les deux vérités montrent comment, par la parfaite intelligence de ces propriétés, on atteint l'entière compréhension. Les trois preuves caractéristiques sont : Parikalpita (tib. Kemtagi), Paratantra (tib. Zhanvang), et Parinishpanna (tib. Yong-Groub).

Parikalpita est la supposition ou l'erreur. Telle est la croyance en l'existence absolue à laquelle s'attachent les êtres incapables de comprendre que toute chose est vide ; de cette nature est aussi tout ce qui n'existe que dans l'idée seulement sans qualité spécifique, ou, en d'autres termes, tout ce que nos réflexions et méditations attribuent à un objet quelconque. L'erreur peut être double si quelqu'un croit à l'existence d'une chose qui n'est pas, comme par exemple le non-moi ; d'autres affirment l'existence réelle d'un objet qui n'existe qu'en idée, comme par exemple toutes les choses extérieures.

[1] Un intéressant traité sur le néant, intitulé le *Vadjramanda Dhârani*, contient un résumé des idées qui se lient à ce dogme. Il a été traduit par Burnouf dans son *Introduction*, p. 543. Sur les dogmes du système mahāyāna, voyez Wassiljew, l. c., pp. 128, 143; 319-24, 330.

Paratantra est tout ce qui existe par une connexion dépendante ou causale ; c'est la base de l'erreur. A cette catégorie appartiennent l'âme, la raison, l'intelligence et aussi la méditation philosophique imparfaite. Chaque objet existe par enchaînement et a une nature spécifiée, c'est pourquoi on le dit dépendant d'autres, *paratantra*.

Parinishpanna, « complètement parfait » ou simplement « parfait », est la véritable existence immuable qu'on ne peut voir ni prouver ; c'est donc le but du chemin, *summum bonum*, l'absolu. A cette espèce ne peut appartenir que ce qui pénètre dans l'esprit, clair et sans obscurité, comme par exemple le vide, ou le non-moi. Pour affranchir son esprit de tout ce qui pourrait attirer son attention l'homme doit donc considérer toute chose existante comme imaginaire, parce qu'elle dépend de quelque autre ; alors seulement il arrive à une parfaite intelligence du non-moi et à reconnaître que le vide seul existe par lui-même, que seul il est parfait [1].

Nous arrivons maintenant aux deux vérités. Samvritisatya (tib. Koundzabchi denpa) et Paramārthasatya (tib. Dondampai denpa), ou la vérité relative et la vérité absolue. Les livres sacrés donnent de nombreuses définitions de ces termes, mais voici les deux principales :

1° Samvriti, ce qui est supposé comme l'influence d'un nom ou d'un signe caractéristique ; Paramārtha est l'opposé. Les Yogāchāryas et les Madyamikas ne s'accordent pas au sujet de l'interprétation de Paramārtha ; les premiers disent que Paramārtha est aussi ce qui est indépendant d'autres choses ; les derniers prétendent qu'il est limité à Parinihspanna ou ce qui a le caractère de perfection absolue. En conséquence, pour les Yogāchāryas Samvriti est Parikalpita et Paratantra, pour les Madhyamikas Parikalpita seulement.

2° Samvriti est l'origine de l'illusion. Paramārtha est la « science particulière [2] du saint dans sa méditation personnelle, qui est capable de dissiper les illusions », c'est-à-dire ce qui est au-dessus de tout (parama), et contient la vraie intelligence (artha.)

[1] Ces termes techniques ont été inventés par l'école yogāchārya. Sur une comparaison de Nirvăna avec le vent pour expliquer la nature de Nirvăna, voyez Hardy, *Eastern Monachism*, p. 295.
[2] Sanscrit Svasamvedana, « la réflexion qui s'analyse elle-même. »

II. Le monde ou le Samsara, doit être abandonné non seulement parce qu'il est cause de chagrins et de douleurs, comme le disent Sākyamouni et les disciples d'Hināyāna, mais à cause de sa *non-réalité*, puisqu'il ne contient rien qui puisse satisfaire l'esprit.

III. Outre l'attachement aux objets existants, le simple fait de penser à un objet quelconque ou à ses propriétés suffit à empêcher la perfection finale et l'obtention de l'intelligence (Bōdhi) d'un Bouddha. L'homme doit donc non seulement refréner ses passions et s'abstenir des plaisirs de la vie, mais il ne lui est pas même permis de laisser quelque imagination devenir l'objet de sa méditation.

IV. La morale ordinaire ne suffit pas pour affranchir de la métempsycose. Ceux qui réellement s'efforcent d'atteindre l'émancipation finale doivent pratiquer assidument les six vertus transcendantes ou cardinales.

Ces vertus sont : 1° Charité, 2° Moralité, 3° Patience, 4° Application, 5° Méditation, 6° Sincérité.

V. L'expression « Bodhisattva » a presque entièrement perdu son sens primitif pour prendre une double valeur. Dans un sens il s'applique à tous ceux qui pratiquent les six Paritamas ; dans l'autre aux êtres parfaits qui passent entre les différents mondes. Nous les voyons, dans les légendes, contemporains des Bouddhas, voyageant avec eux, écoutant leurs paroles, parfois envoyés par eux dans de lointaines régions porter un message, ou recevant des instructions particulières. Ces Bodhisattvas sont subdivisés en plusieurs classes ; les plus sublimes parmi eux sont presque égaux des Bouddhas, de qui ils sont peut-être émanés ; quelques-uns les croient supérieurs. Ils ont rempli toutes les conditions pour en acquérir la dignité et pourraient de suite devenir de parfaits Bouddhas s'ils ne préféraient, par une charité infinie pour les êtres animés, rester encore soumis à la loi de la métempsycose et se réincarner dans la forme humaine pour le bien de l'humanité. Une fois arrivés à l'état de Bouddhas il ne pourraient plus contribuer au salut des hommes, ne se souciant plus du monde une fois qu'ils l'ont quitté [1]. Aussi les prières pour obtenir assistance sont-elles adressées aux Bodhisattvas qui se sont montrés si favorables aux hommes. Nous ne devons considérer l'action d'adresser

[1] Sur ce dogme important, voyez Hardy, *Eastern Monachism*, p. 228.

des prières aux Bouddhas résidant dans d'autres régions que comme un développement du bouddhisme mahāyāna [1].

Le système mahāyāna n'exclut pas les laïques de Nirvāna; il admet chacun à la condition de Bouddha suprême et applique ce nom à tous ceux qui ont atteint Nirvāna. Quant à la nature des Bouddhas sa définition est altérée; ils ne sont plus entièrement privés de personnalité, ils ont un corps avec certaines qualités et possèdent diverses facultés. Selon les Mahāyānas, il leur est attribué trois sortes de corps et, en quittant la terre pour retourner aux régions supérieures, ils dépouillent seulement le dernier et le moins sublime de ces embarras terrestre appelé le Nirmānakaya. Ces corps sont nommés :

1° Nirmānākāya (tib. Proulpai-kou), qui est le Nirvāna avec les restes, ou corps dans lequel les Bodhisattvas apparaissent sur la terre pour instruire les hommes après qu'ils sont entrés par les six paramitas dans la voie des Bouddhas.

2° Sambhogakaya (tib. Longchod-Dzopaï-kou), ou « le corps de félicité et la récompense de remplir les trois conditions de perfection. »

3° Dharmakāya (tib. Chos-kou) ou le Nirvana sans aucun reste. Ce corps idéal appartient au Bouddha qui abandonne la terre pour toujours et laisse derrière lui tout ce qui a rapport au monde [2].

SYSTÈME MAHĀYĀNA CONTEMPLATIF (YOGACHĀRYA)

Le système contemplatif est décrit dans les livres qui, en passant en revue les doctrines des Paramitas, sont partis du principe que les trois mondes n'existent qu'en imagination (tib. Semtsama). Ces livres sont le Ghanavyouha (le Gandavyouha de Burnouf), le Mahāsamaya, et certains autres. Les saints Nanda (tib. Gavo), Outarasena (tib. Dampar-de), et Samyaksatya (tib. Yandagden), sont probablement au nombre de ceux qui ont enseigné en ce sens avant Aryasanga; ce dernier doit être considéré comme le véritable fondateur de ce système [3].

[1] Les dogmes de Bodhisattvas célestes, progénitures des Bouddhas parfaits, n'ont été développés que dans le système du mysticisme et non dans le Mahāyāna primitif.

[2] Schott, *Buddhaismus*, p. 9; Csoma, *Notices*, dans *Journal As. Soc. Beng.*, vol. VIII, p. 142; Schmidz. *Grundlehren*, dans les Mémoires de l'Académie de Saint-Pétersbourg, vol. I, p. 224 et suiv. Pour les termes tibétains, voyez A. Schiefner, *Buddhistische Triglotte*, p. 4.

[3] Wassiljew, *l. c.*, p. 143 et suiv. 164, 174, 344, 347.

Comme le précédent, ce système exige qu'on s'abstienne de toute réflexion, car elle serait incompatible avec la compréhension parfaite ; mais le dogme le plus important de cette théorie est évidemment la personnification du vide par la supposition qu'une âme, Alaya (tib. Tsang et aussi Nyingpo), est la base de toute chose. Cette âme existe de temps immémorial, « elle se reflète en toute chose comme la lune dans une eau claire et tranquille. » C'est la perte de sa pureté originelle qui la force à errer dans les diverses sphères de l'existence. L'âme peut être rendue à sa pureté par les mêmes moyens que dans le système précédent ; mais maintenant le motif et le succès deviennent évidents, l'ignorance est anéantie et l'illusion, qui fait croire que quelque chose peut être réel, est dissipée, l'homme comprend enfin clairement que les trois mondes ne sont qu'imaginaires ; il se débarrasse de l'impureté et revient à sa nature primitive ; c'est ainsi qu'il s'affranchit de la métempsycose.

Naturellement, comme tout ce qui appartient au monde, cette nature aussi est purement idéale ; mais, une fois établi ce dogme d'une pure nature absolue, le bouddhisme arrive bientôt dans les écoles mystiques ultérieures à la doter du caractère d'une divinité universelle[1]. Ainsi fut établie la modification matérielle de son caractère primitif.

L'idée de l'âme, Alaya, est le dogme principal du système yogacharya, ainsi appelé parce que[2] « celui qui est fort dans le Yoga (méditation) est capable de faire entrer son âme dans la vraie nature de l'existence. » Ici se présentent chez les Tibétains plusieurs explications de ce terme et des autres titres donnés à cette école ; mais ce nom est le plus commun et on attribue à Aryasanga la série des arguments déjà étudiés. L'importance que, dès le principe, cette école a attribuée à la méditation révèle les germes de la tendance qui l'amena à se perdre dans le mysticisme. Aryasanga et ses successeurs donnèrent à leur doctrine une telle splendeur que l'école Nagarjouna et ses principes, adoptés par les Madhyamikas (tib. Boumapa) tomba dans l'oubli pour plusieurs siècles ; elle reparut pourtant au septième siècle sous le nom

[1] Le Bouddhisme japonais parle aussi d'un Bouddha suprême qui est assis sur un trône dans le monde de diamant et a créé tous les Bouddhas. Voyez Hoffman, *Buddha Pantheon von Nippon*, dans la *Beschreibung von Japon*, de von Siebold, vol. II, p. 57.

[2] Wassiljew, *Der Buddhismus*, p. 327, 357, 367. Comparez les *Notices* de Csoma dans *Journal As. Soc. Beng.*, vol. VII, p. 144.

de branche prasanga; il nous reste à l'examiner avant de terminer notre étude du système mahāyāna.

ÉCOLE PRASANGA-MADHYAMIKA

Cette école[1], probablement appelée en tibétain Thal-gyourva, fut fondée par Bouddhapalita et arriva bientôt à dépasser toutes les autres écoles du système mahāyāna, malgré les attaques dirigées contre elle par Bhavya, le fondateur de l'école svatantra madhyamika. Le succès de l'école prasanga est dû, en grande partie, aux commentaires et aux ouvrages d'introduction, écrits aux huitième et neuvième siècles par Chandrakirti (tib. Dava Daypa) et autres savants. Ces succès coïncidant avec une immigration considérable de prêtres indiens au Tibet sont causes que l'école prasanga est maintenant considérée par les Lamas tibétains comme celle qui seule enseigna et expliqua véritablement la foi révélée par le Bouddha.

L'école prasanga prit son nom du mode particulier qu'elle adopta de déduire l'absurdité et la fausseté de chaque opinion individuelle.

Les Prasangas disent que les deux vérités Samvriti et Paramartha ne peuvent être soutenues ni comme différentes ni comme identiques ; si elles sont identiques, nous devons dépouiller à la fois Paramartha et Samvriti, et si elles sont différentes, nous ne pouvons être délivrés de Samvriti ; comprenant par l'expression non-moi tous les objets qui sont composés ou existent dans Samvriti, nous lui attribuons un caractère identique à ce qui est existant et simple (Paramartha) ; mais si c'est déjà le caractère de Samvriti, cela dénote que les objets ont déjà une existence parfaite. Donc ils sont déjà arrivés au salut (tib. Dolzin). De ces considérations tirées par les cheveux les Prasangas déduisent que les deux vérités ont une seule et même nature (tib. Ngovo Chig), mais deux sens différents (tib. Togpanyi). Ces spéculations sont appelées Prasanga.

L'école prasanga soutient que les doctrines du Bouddha établissent deux chemins, l'un conduisant aux plus hautes régions de l'univers, les cieux Soukhavati, où l'homme jouit du parfait bonheur, mais reste lié à l'existence personnelle ; l'autre conduisant à l'entier affranchissement du monde, c'est-

[1] Voyez pour détails, chap. IX.

à-dire à Nirvāna. Le premier chemin s'atteint par la pratique des vertus, le second par la plus haute perfection de l'intelligence. Les Prasangas comptent huit (selon quelques auteurs onze) particularités qui distinguent leur système de tous les autres ; parmi ces onze particularités, telles qu'elles sont données par le Tibétain Jam Yang Shadpa, je choisis les suivantes comme les plus remarquables, les autres ne sont que la répétition des principes généraux mahāyāna, ou des déductions contenues dans leur système.

Leur dogme principal est la négation de l'existence et de la non-existence ; ils n'admettent ni existence propre (existence absolue) Paramartha, ni existence par connexion causale, Samvriti, afin de ne pas tomber dans les extrêmes. Car, ne pas dire *être* de ce qui n'a jamais existé et *non-être* de ce qui a vraiment existé, c'est prendre un terme moyen, Madhyama [1]. Ce dogme est formulé comme il suit : « Par la négation de l'extrême de l'existence on nie aussi (sous prétexte conditionnel) l'extrême de non-existence, qui n'est pas dans Paramartha. » La plupart des arguments à l'appui de cette thèse sont sans intérêt ; les curieux syllogismes qui suivent se trouvent dans le livre de Jam Yang Shadpa :

1° Si la plante croissait par sa propre nature spécifique, elle ne serait pas un composé, *Tenbrel* ; il est démontré cependant que c'est un composé.

2° Si quelque chose dans la nature avait une existence propre, nous devrions certainement le voir et l'entendre ; car la sensation de voir et d'entendre serait dans ce cas absolument identique.

3° La qualité d'être général (généralité) ne serait pas particulière à beaucoup de choses, parce que ce serait une unité indivisible ; nous devrions prendre *le moi* pour une unité de cette sorte, s'il y avait un moi.

4° La plante ne serait pas obligée de croître de nouveau, parce qu'elle continuerait à exister.

5° Si quelque Skandha [2], comme la sensation, possédait une existence propre, quelque autre Skandha, comme par exemple le corps organisé, existerait

[1] On les appelle aussi en raison de cette théorie « ceux qui nient l'existence (nature), en tibétain Ngovonyid medpar mraba.

[2] Les bouddhistes comptent cinq propriétés essentielles de l'existence sensible qui sont appelées Skandhas ou Silaskandhas, en tibétain, Tsoulkhrim Kyi phoungpo, les corps de morale. Ce sont : 1° le corps organisé ; 2° la sensation ; 3° la perception ; 4° le discernement ; 5° la conscience. Voir Burnouf, *Index voce Skandha*; Hardy's, *Manual of Buddhism*, pages 388, 399-424. Voir, pour les noms tibétains des cinq Skandhas, *Buddistische Triglotte*, par A. Schiefner, p. 9.

aussi par lui-même ; mais il est impossible de produire par l'existence propre de la sensation celle du corps organisé, parce que la faculté formatrice et l'objet à former sont identiques.

6° L'Alaya a une existence absolue, éternelle; les traités qui ne lui accordent qu'une existence relative sont loin de la véritable doctrine.

7° Non seulement les Arhats, mais aussi les simples hommes, pourvu qu'ils soient entrés dans le chemin, peuvent atteindre à l'intelligence grossière des seize sortes des quatre vérités par « une méditation très évidente (appliquée) (tib. Naljor ngonsoum) ; mais ils sont faux les systèmes qui prétendent, comme le Hināyāna, que la connaissance (Vishnāna) née d'une telle méditation (qui n'est rien autre qu'une manifestation de l'Alaya) n'est pas exposée à l'erreur (sansc. Vikalpa, tib. Namtog). L'Arhat lui-même va en enfer s'il doute de quelque dogme. Ce reproche s'adresse aux écoles qui admettent les Arhats à Nirvāna sans aucune condition [1].

7° Les trois époques, le présent, le passé et l'avenir, sont composées et corrélatives entre elles. Le Bouddha a déclaré : « Une parole dure proférée dans le passé n'est pas perdue (littéralement détruite), mais revient de nouveau », c'est pourquoi le passé est le présent et aussi le futur, quoique pour le moment il ne soit pas arrivé à l'existence.

8° Les Bouddhas ont deux sortes de Nirvāna : Nirvāna avec restes et Nirvāna sans restes ; la dernière seulement est l'entière extinction de personnalité, ou l'état où cesse la notion du *moi*, où l'homme extérieur et intérieur est détruit. Dans cet état le Bouddha a pris le corps Dharmakāya, dans lequel il n'a ni commencement ni fin. Dans le Nirvāna avec restes il obtient seulement le corps Nirmānakāya, dans lequel, bien qu'inaccessible aux impressions extérieures, il n'a pas encore dépouillé les erreurs habituelles (l'influence des passions) dont il ne reste plus rien dans l'autre sorte de Nirvāna.

Les Prasangas admettent comme orthodoxes la plus grande partie des hymnes du Tandjour et des Soutras contenus dans le Kandjour ; dans celles-ci, disent-ils, est développé le véritable sens de la parole du Bouddha (c'est-à-dire la doctrine madhyamika). Il existe une grande quantité de ces livres dont les plus importants sont : les dix-sept livres de Prajnāpāramita, puis l'Ak-

[1] Les moyens d'écarter l'erreur ont été plus complètement développés par le mysticisme dans les exigences de Vipasyana et Samatha.

shayamatinirdesa, le Samādhirāja, l'Anavataptapariprichchhā, le Dharmasamgiti, le Sagarapariprichchha, le Mandjousrivikridita, le premier chapitre du Ratnakouta et le chapitre de Kāsyapa, qui est cité par Nagarjouna et ses disciples à l'appui de leurs dogmes [1].

Il est curieux de voir à quelles extravagances est arrivée la spéculation bouddhiste par sa tendance à suivre les idées abstraites sans tenir compte des limites imposées par l'expérience corporelle et les lois de la nature. Mais ce cas est loin d'être unique; nous trouvons des exemples de rêves semblables dans les temps anciens et modernes.

CHAPITRE VI

LE SYSTÈME DE MYSTICISME

Caractère général. — Système kala chakra. — Son origine, ses dogmes.

Le contact des bouddhistes avec leurs voisins païens introduisit graduellement dans leurs croyances des idées étrangères ; de là la naissance d'un système nouveau plein de modifications mystiques. Nous voyons déjà dans les dernières écoles mahāyāna, principalement dans la branche yogāchārya, une tendance plus générale vers les notions superstitieuses ; mais les principes de théologie mystique, comme ceux que nous trouvons dans le bouddhisme contemporain, ont été développés principalement dans le système plus moderne qui, indépendamment des premiers, prit naissance dans l'Asie centrale. Ses théories furent plus tard greffées successivement sur de récentes productions ; et sans la connaissance de ce système il serait impossible de comprendre les livres sacrés mahāyāna.

Les orientalistes européens ont coutume d'appliquer à ce troisième système le nom de Yogāchārya, si nous considérons que Yoga signifie en sanscrit « dévotion abstraite par laquelle sont acquises les facultés surnaturelles [2] », il

[1] Wassiljew, dans son examen des Soûtras Mahāyāna les plus importants, pp. 157, 202, présente une analyse du Manjousrivikrita et du Ratnakouta.
[2] Wilsson, *Glossary of judicial and revenue Terms*, voyez l'article Yoga.

nous devient évident qu'ils y ont été conduits par la conformité du nom avec le système auquel ils l'appliquent. Mais Wassiljew a clairement prouvé dans son ouvrage que Yogāchārya n'est qu'une branche du système mahāyāna, et il y substitue le nom de « mysticisme » que j'ai également adopté. Ce nom a été choisi parce que ce système place la méditation, la récitation de certaines prières, la pratique des rites mystiques au-dessus de l'observation des préceptes et même de la moralité de la conduite. Le mysticisme apparaît pour la première fois comme système spécial au dixième siècle de notre ère ; il est appelé dans les livres sacrés Dous Kyi khorlo, en sanscrit Kala Chakra, « le cercle du temps »[1]. On rapporte qu'il a pris naissance dans la fabuleuse contrée Sambhala (tib. Dejoung), « source ou origine du bonheur ». Csoma, d'après de minutieuses recherches, place cette contrée au delà du Sir Deriau (Yaxartes) entre le 45° et le 50° de latitude nord. Le mysticisme apparut dans l'Inde en l'an 1025 avant J.-C. Je ne puis croire que ce soit par hasard que l'ère du calendrier tibétain, dont je parlerai dans un autre chapitre[2], coïncide avec l'introduction de ce système. Je croirais plus volontiers, quoique cela n'ait pas été indiqué comme un point particulièrement important, que la rapidité avec laquelle ce système fut accepté le fit paraître si important que les événements furent dès lors datés de son apparition.

Les principaux rites et formules du mysticisme et les théories sur leur efficacité présentent une analogie extraordinaire avec le shamanisme des Sibériens, et sont en outre presque conforme au rituel Tantrika des Hindous ; à l'homme convaincu que les trois mondes n'existent qu'en imagination et qui règle ses actions d'après cette croyance il promet le don de facultés surnaturelles bien supérieures à la force qui provient de la vertu et de l'abstinence et capables de le mener à l'union avec la divinité. Ses théories sont développées en deux séries de livres, connus sous le nom collectif de Dharanis (tib. Zoung), et Tantras (tib. Gyout). Les formules Dharani doivent être très anciennes, et il n'est pas impossible que les chefs mahāyāna en aient déjà pris quelque

[1] Voir Czoma, *On the origine of the Kala Chakra system*, *Journal, As. Soc. Beng.*, vol. II, p. 57. *Grammar*, p. 192, *Analysis As. Res.*, vol. XX, p. 488, 564. Comparez aussi Burnouf, Introduction section v. Hodgso, *Notice on Buddhist symbols*, *R. As. soc.*, vol. XVIII, p. 397. Wilson, *Sketch of the religious sects of the Hindus*, *As. Res.*, vol. XVII, p. 216-29.

[2] Voir chapitre XVI.

chose dans leurs livres. Les Tantras sont plus récents, surtout ceux d'entre eux où l'observation des pratiques magiques est portée à l'extrême, même pour le mysticisme, quelle que soit sa forme.

Wilson croit que les idées Tantrika sont nées dans l'Inde dans les premiers siècles du christianisme, mais le rituel hindou actuel ne lui paraît pas remonter au delà du dixième siècle; c'est probablement vers la même époque que les Tantras furent introduits dans la littérature sacrée des bouddhistes. Leur origine moderne est prouvée par le récit des auteurs tibétains sur l'apparition du système Dous Kyi Khorlo qui subordonne l'affranchissement de la métempsycose à la connaissance des Tantras. C'est du moins ce que dit Padma Karpo, lama tibétain qui vivait au seizième siècle, dans sa description de ces doctrines : « Celui qui ne connaît pas les principes tantrika et tout ce qui s'y rattache est un vagabond dans l'orbe de transmigration; il est hors de la voie du suprême triomphateur (sanscrit Bhagavan Vadjradhara) [1]. » Une autre preuve, mais indirecte, de leur récente origine, se trouve dans le fait qu'il y a très peu de livres tantrika en langue chinoise. Si les pèlerins bouddhistes chinois, qui voyageaient encore dans l'Inde au septième siècle de notre ère, avaient trouvé ces traités, ils les auraient rapportés pour les traduire et dans cette branche aussi la littérature chinoise serait plus riche que la tibétaine, tandis que c'est le contraire. En outre on raconte aussi que les plus habiles magiciens indiens ou tantristes n'existaient pas encore lors des voyages des pèlerins chinois dans l'Inde et que les plus importants des Tantras ont été traduits en chinois pendant la dynastie septentrionale Song qui régnait de 960 à 1127 avant Jésus-Christ.

Kala Chakra est le titre de l'ouvrage le plus important de ce système; il se trouve en tête de la division Gyout du Kandjour aussi bien que du Tandjour; il a été expliqué et commenté à plusieurs reprises par des savants qui vivaient aux quatorzième, quinzième et seizième siècles, dont les plus illustres furent Pouton ou Bouston, Khétoup et Padma Karpo.

J'ai divisé les dogmes du mysticisme en quatre groupes.

I. Il y a un premier, un souverain Bouddha, Adi Bouddha, en tibétain

[1] La prétention d'attribuer à Sakyamouni la paternité de ces doctrines n'est pas admissible à cause du style, du fond et des dates historiques.

Chogi dangpoi sangye, qui n'a ni commencement ni fin ; aucun Bouddha humain n'est arrivé pour la première fois à la dignité de Bouddha, et le Sambhogakāya, ou corps de félicité suprême des Bouddhas, a existé de toute éternité et ne périra jamais. Le premier des Bouddhas est appelé dans les Tantras Vajradara (tib. Dordjechang ou Dordjedzin), et Vadjrasattva (tib. Dordjesempa)[1]. Comme Vadjradhara il est qualifié « Bouddha suprême, suprême triomphateur, seigneur de tous les mystères[2], premier ministre de tous les Tathāgatas, l'être qui n'a ni commencement ni fin, l'être qui a l'âme d'un diamant (Vadjrasattva) ».

C'est à lui que les mauvais esprits soumis ou conquis jurent de ne plus entraver la propagation de la loi du Bouddha et de ne plus nuire à l'homme dans l'avenir. A Vadjrasattva sont données les épithètes de « intelligence suprême, souverain (Tsovo), président des cinq Dyani Bouddhas »[3]. Vadjradhara et Vadjrasattva sont aussi considérés comme deux êtres différents ; dans plusieurs traités ils paraissent en même temps, l'un posant les questions, l'autre y répondant. Leur position respective se définit mieux en supposant que Vadjradara est un dieu trop grand et trop plongé dans le divin repos pour prêter son assistance aux entreprises et aux travaux des hommes, et qu'il agit par l'intermédiaire du dieu Vadjrasattva, qui est à lui ce qu'est un Bouddha humain à un Dhyani Bouddha. Cette explication est appuyée par l'épithète de « Président des Dyani-Bouddhas. »

Par le nom de Dhyani Bouddha, « Bouddha de contemplation [4] », ou par l'expression Anoupadaka, « sans parents », on désigne des êtres célestes corpondant aux Bouddhas humains qui enseignent sur la terre et qu'on appelle « Mānoushi Bouddhas ». Les bouddhistes croient que chaque Bouddha qui enseigne la loi aux hommes se manifeste en même temps dans les trois mondes reconnus par leur système cosmographique. Dans le monde de *désir*, le plus

[1] Dordjechang et Dordjedzin ont la même signification, « tenant le diamant, Vadjra ». Sempa (sems-pa) signifie « l'âme ».

[2] Sangbai Dagpo, « le Seigneur caché », en sanscrit Gouhyapati.

[3] Voyez Csoma, *As. Res.*, vol, XX, pp. 496, 503, 549, 550 ; *Journ. As. Soc. Beng.*, vol. II, p. 57 Wassiljew, *Der Buddhismus*, p. 205.

[4] Au sujet de la théorie des Dhyanis Bouddhas, voyez Schmidt, *Grundlehren*, Mémoire de l'Académie de Saint-Pétersbourg, vol. I, p. 104 ; Burnouf, *Introduction*, pp. 116, 221, 525, 627, *Lotus de la bonne Loi*, p. 400. Les idées plus déistes des népalais sur leur origine ne sont pas connues des bouddhistes tibétains.

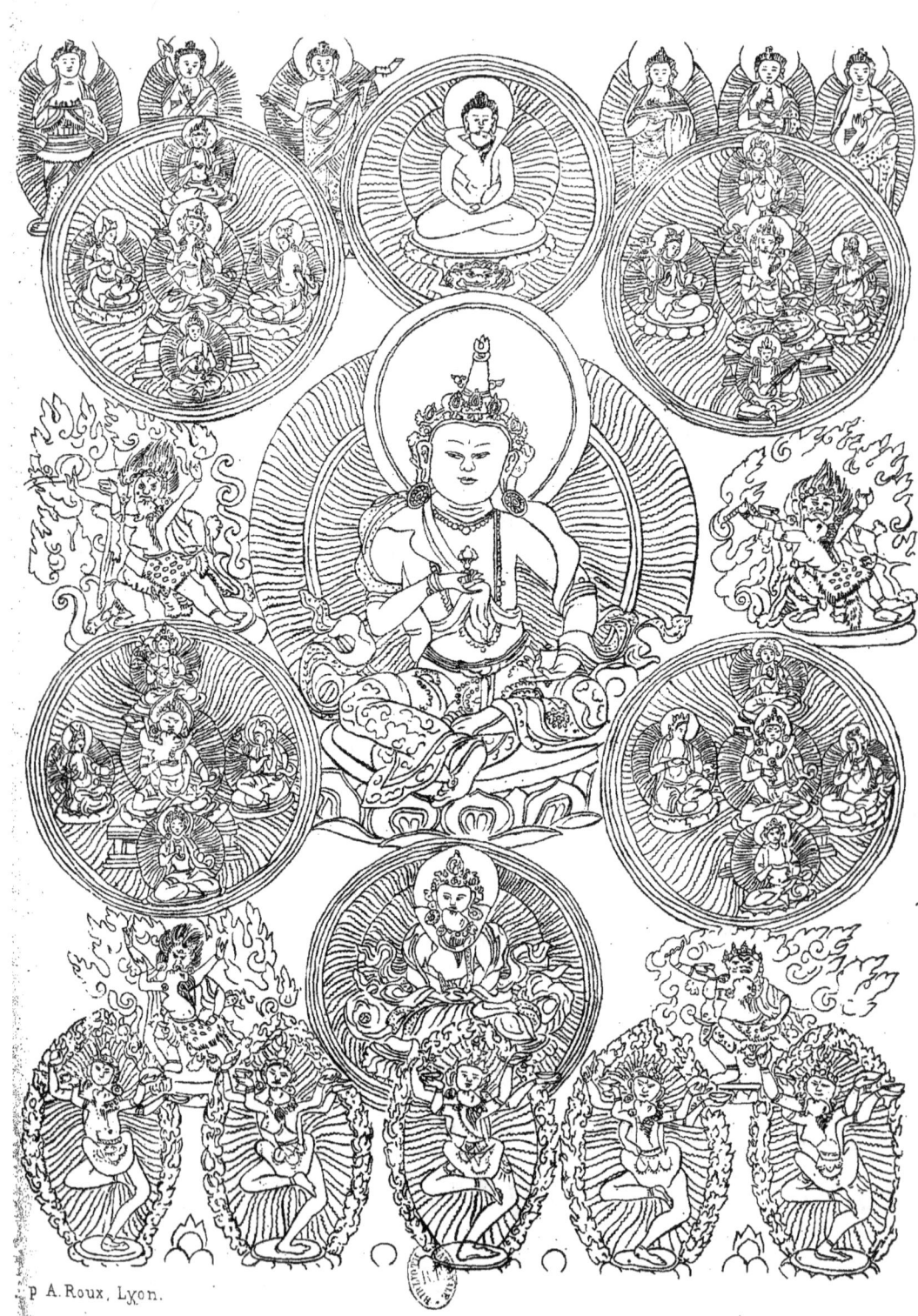

VAJRASATTVA, EN TIBÉTAIN DORJESEMPA, LE DIEU SUPRÊME.

inférieur des trois, auquel la terre appartient, le Bouddha se montre sous la forme humaine. Dans le monde de *formes*, il se manifeste sous un aspect plus sublime comme Dhyāni-Bouddha. Dans le plus élevé, celui des êtres incorporels, il n'a ni forme ni nom. Les Dhyanis-Bouddhas ont le pouvoir de créer d'eux-mêmes (de leur propre substance) par la vertu de *dhyāna*, ou méditation abstraite, un fils également céleste, un Dhyani Bodhisattva; celui-ci après la mort d'un Manoushi Bouddha, est chargé de la continuation de l'œuvre entreprise par le Bouddha décédé, jusqu'au commencement de la prochaine époque de religion, jusqu'à l'apparition d'un nouveau Manoushi Bouddha[1].

Ainsi chaque Bouddha humain se complète d'un Dhyāni-Bouddha et d'un Dhyāni-Bodhisattva[2]; le nombre des premiers étant illimité, implique également un nombre illimité des derniers. Au milieu de cette multitude les cinq Bouddhas de la période actuelle de l'univers sont particulièrement révérés. Quatre de ces Bouddhas ont déjà apparu; le quatrième et le dernier qui se soit manifesté jusqu'à présent est Sakyāmouni; son Dyāni-Bouddha est Amitābha, en tibétain Odpagmed; son Dhyani-Bodhisattva est Avolokitesvara ou Padmapani, généralement invoqué au Tibet sous le nom de Chenresi. Aux Dhyanis-Bouddhas de ces cinq Manoushi-Bouddhas s'ajoute, comme le sixième et le plus élevé en rang, Vadjrasattva. C'est à lui ou à Amitâbha, qui le remplace parfois, que les Tibétains attribuent la fonction de « dieu suprême. » C'est l'une de ces deux personnes divines que l'on prie dans les cérémonies pour assurer le succès des entreprises; la croyance en la nécessité absolue de leur assistance est si formelle qu'un lama disait à mon frère « qu'une cérémonie sans prière à Dordjesempa (Vadjrasattva) ressemble à un oiseau qui, les ailes coupées, essaye de voler[3]. »

Je puis ajouter les détails suivants au sujet des représentations par le dessin de ces personnes divines.

Une peinture sur toile qu'Adolphe reçut de Tholing, province de Gnary

[1] Les Bouddhas sont hommes et soumis aux conditions physiques établies pour la nature humaine, c'est en conséquence de ce principe que l'existence de chaque Bouddha sur la terre est limitée par les lois qui fixent la période pendant laquelle il apparaît, à la durée de la vie humaine, qui varie de 80 à 100 ans. Lorsque cette période est écoulée, il meurt, ou, comme disent les Bouddhistes, il retourne à Nirvāna.

[2] Le Bouddha humain a de plus une compagne féminine, une Sakti.

[3] Une prière très efficace est celle qui termine l'adresse aux Bouddhas de Confession, voyez planche XVI et suiv. Le fait de la fréquente invocation des Dhyānis Bouddhas montre que les Bouddhistes tibétains ne s'accordent pas en ce point avec ceux de Népal, qui croient les Dhyanis-Bouddhas absolument inactifs.

Khorsoum, représente Vadjrasattva avec un teint rose, tenant dans sa main droite le Dordjé et dans la gauche une cloche ; celle-ci, en tibétain *drilbou*, est identique de forme à celles que l'on emploie pour marquer les pauses dans les chants des chœurs sacrés. Vadjrasattva est entouré de groupes de dieux représentant les protecteurs des hommes contre les mauvais esprits.

Amitābha est représenté dans toutes les images que j'ai vues, avec un teint rouge vif ; dans une peinture, très joliment exécutée, de Mangnang, province de Gnari-Khorsoum, les sept choses précieuses étaient ajoutées au-dessous du siège (tib., Rinchen na doun) ; ce sont : Khorlo (sanscrit Chakra), « la rose » ; Norbou (sanscrit Mani), « la pierre précieuse » ; Tsounpo, « le royal époux » ; Lonpo, « le meilleur trésorier » ; Tachog, « le meilleur cheval » ; Langpo, « l'éléphant ; » Maglon, « le meilleur conducteur [1]. »

II. Les idées ou les phénomènes du monde ne doivent point être choisis pour sujet de contemplation ; mais par la méditation qui analyse un sujet religieux quelconque (Zhine Lhagthong, sansc. Vipasyana) l'homme acquiert de nouvelles facultés, pourvu qu'il concentre ses pensées sur un seul objet avec la plus grande application. Un tel état de calme et de tranquillité, en sanscrit Samatha, est pourtant très difficile à acquérir ; il n'est pas facile de concentrer son esprit, ce qui demande une longue pratique. Mais si l'homme parvient enfin, aidé par des exercices préparatoires [2], à méditer avec un esprit impassible sur les plus profondes abstractions religieuses dans les quatre degrés de méditation, Dhyanā (tib., Samtan), il arrive à une entière imperturbabilité, Samāpatti (tib., Nyompa), qui a aussi quatre gradations. Le premier résultat est l'absence parfaite de toute idée d'individualité. Des secrets et une puissance cachée jusque-là se révèlent tout à coup et l'homme est alors dans le « chemin de vision » Thonglam ; par une méditation continue, ininterrompue sur les quatre vérités son esprit devient surnaturellement pur et s'élève par degrés à l'état le plus parfait, appelé le faîte, Tsemo (en sanscrit Moūrdhan), patience, Zodpa (en sanscrit Kshanti) et le suprême dans le monde (en sanscrit Lokottaradharma) [3]. Ce dogme est en

[1] Sur ce sujet comparez Schmidt *Ssanang Ssetsen*, p. 471.
[2] On remarquera dans le chapitre xv une méthode tibétaine pour concentrer ses pensées.
[3] Voyez Burnouf, *Lotus*, pp. 348, 800 ; Hardy, *Eastern Monachism*, p. 270 ; Wassiljew, *Der Buddhismus*, p. 146.

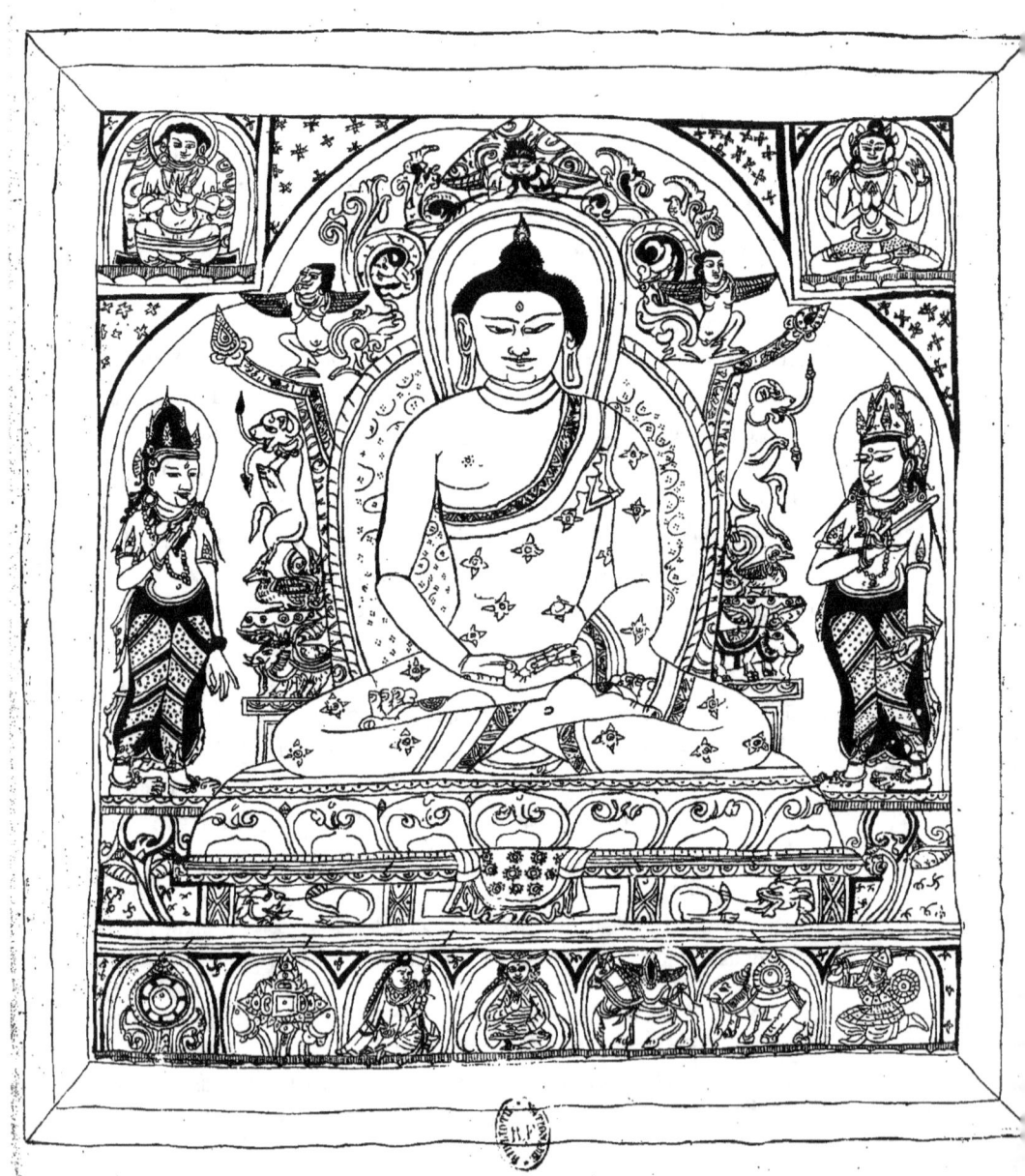

contradiction flagrante avec le principe mahāyāna que la méditation sur *un objet quelconque* empêche l'homme d'atteindre au plus haut degré de perfection [1].

III. Le récit de paroles et sentences mystiques, Dhāranis (tib,-Zoung), dispense sur l'homme toutes sortes de félicités et lui assure l'assistance des Bouddhas et Bodhisattvas. Ces Dharanis [2] ont été adoptés par suite de ce besoin de charmes, remèdes contre la crainte du danger, qui se fait partout sentir ; cependant les bouddhistes croient qu'ils ont été donnés par Sakyamouni, ou par les Bouddhas, Bodhisattvas et dieux sur qui les Dharanis sont supposés exercer leur influence.

D'après les livres sacrés le nombre des formules enseignées par ces dieux est immense et toutes sont tenues pour également efficaces. Wassiljew pense que le grand nombre auquel il est fait allusion se rapporte à la quantité de vers (Gāthās) ou même de simples mots des traités qui décrivent leur puissance et les cérémonies au courant desquelles on les récite. Ces formules sont ou de courtes sentences, ou même un petit nombre de mots tels que les noms et épithètes des Bouddhas et des Bodhisattvas. Il y a quelques Dhāranis qui valent la pratique des Paramitas ; d'autres soumettent les dieux et les génies, ou appellent les Bouddhas et les Bodhisattvas ; quelques-uns procurent la longévité ou l'accomplissement des souhaits ; d'autres guérissent les maladies, etc.

On prétend même que la seule prononciation des lettres dont le Dhārāni est composé ou bien leur seul aspect donne pouvoir sur les êtres dont il traite, ou fait réussir les desseins pour lesquels on suppose que ces divinités accordent leur assistance.

Il ne faut pas altérer les Dhāranis en les récitant ou en les écrivant, car chaque lettre a son pouvoir magique et c'est en raison de cette croyance qu'on ne les a pas traduits en tibétain et que l'alphabet tibétain a été adapté à la reproduction exacte de chaque lettre sanscrite [3].

[1] Voyez p. 25.

[2] Comparez Burnouf, *Introduction*, pp. 522, 574 ; Wassiljew, *l. c.*, pp. 153, 193.

[3] Les noms sanscrits des Bouddhas et Bodhisattvas ont pourtant été traduits en tibétain, mais ces noms sont rendus aussi littéralement que possible. Je citerai comme exemple Amitābha et Odpagmed ; Avalôkita et Chenresi ; Vadjrasattva et Dordjeschang. Pour le plan alphabétique du sanscrit écrit en caractères tibétains, voyez la grammaire de Csoma, p. 20.

L'influence magique des mots est déduite de la non-réalité de tous les objets existants ; toute existence étant purement idéale, le nom est juste autant que l'objet ; par conséquent si on a pouvoir sur un mot exprimant une chose, on dispose aussi de la chose même. On attribue la même influence à des signes de convention formés par une certaine disposition des doigts, Chakja, en sanscrit Moudrā. Tous les objets étant identiques sous le rapport de leur nature, les signes qui symbolisent les attributs d'un dieu ont le même effet que les paroles et les sacrifices.

IV. Le récit des Dhāranis combiné avec la pratique de rites magiques et aidé par la moralité et la contemplation amène aux facultés surhumaines (en sanscrit Siddhi), bien plus même, à l'union avec la divinité. Cette doctrine, selon toute probabilité, s'est développée récemment. Les livres tantras abrégés traitent de ce dogme et disent que par l'art magique on peut atteindre ou un but mondain, comme la longévité et la richesse, ou un but religieux, comme la puissance sur les esprits malins, l'aide d'un Bouddha ou d'un Bodhisattva, ou se faire délivrer par l'un d'eux du doute et de l'incertitude sur un dogme. Mais le but principal est d'obtenir l'affranchissement final de la métempsycose et la renaissance dans la demeure d'Amitābha ; cette fin peut s'obtenir, grâce aux cérémonies magiques, dans une seule existence, au lieu d'être la récompense de privations continues et d'innombrables séries d'existences [1].

[1] Les observances relatives aux arts magiques et la description des rites magiques sont données chapitre xv.

SECTION II

BOUDDHISME TIBÉTAIN

CHAPITRE VII

RELATION HISTORIQUE DE L'INTRODUCTION DU BOUDDHISME AU TIBET

Première religion des Tibétains. — Introduction des dogmes bouddhistes dans le Tibet oriental. — Ère du roi Srongtsan Gampo et du roi Thisrong de Tsan. — Réformes du Lama Tsonkhapa. — Propagation du bouddhisme en Chine, à Ladák et dans l'Himalaya oriental.

Avant la propagation des doctrines bouddhistes dans le Tibet, la religion des habitants de ce pays était probablement une sorte de culte peu différent de ceux qui dominent parmi les peuplades grossières, c'est-à-dire un système mélangé d'idolâtrie et de sorcellerie, gouverné par des prêtres jouissant d'une grande réputation et d'une extrême puissance par suite de leurs prétendus entretiens avec les dieux et de leur connaissance supposée des moyens propres à obtenir la faveur et l'assistance divine. La première tentative des bouddhistes pour étendre leurs croyances au Tibet a sans doute rencontré une résistance générale de la part du clergé et du peuple. Celui-ci, en effet, devait trouver moins pénible de payer une caste cléricale pour obtenir une prospérité matérielle que de chercher le salut et l'éternel bonheur dans la réincarnation future et l'affranchissement final de la métempsycose par une discipline sévère et une méditation profonde. Afin d'atteindre le succès et d'imposer plus vite aux tribus qu'ils voulaient convertir à la nouvelle religion, les premiers missionnaires du bouddhisme dans le Tibet ont dû probablement s'attribuer des qualités surnaturelles et céder, sur les points de discipline les moins importants, à quelques-unes des idées

de leurs néophytes. On trouve mainte suggestion tendant à ce but, dans les livres sacrés tibétains, le Bōddhimör, par exemple et l'histoire de Ssanang Ssetsen qui est pleine des miracles et prodiges accomplis par les premiers prêtres bouddhiques. On raconte que le premier exploit de Padma Sambhava fut la soumission du terrible démon qui voulait l'empêcher de pénétrer au Tibet. On dit que ses disciples ont tiré des leçons qu'il leur donna sur l'emploi des charmes le pouvoir d'accomplir les actes les plus extraordinaires [1]. Ainsi ils font obtenir de bonnes récoltes et autres choses semblables ; ils enseignent aux Tibétains quelques-uns des arts et des sciences pratiqués alors dans la civilisation plus avancée de la Chine et de l'Inde (d'où ils venaient)) ; mais ils sont assez discrets pour attribuer leurs succès au pouvoir des images et des reliques de Sākyamouni.

Nous possédons beaucoup de faits positifs sur l'introduction du bouddhisme dans la partie orientale du Tibet, bien qu'ici encore l'histoire primitive soit enveloppée d'ombres et de fables. Les premières tentatives paraissent avoir donné des résultats très peu satisfaisants ; du moins le monastère fondé, à ce que l'on croit, en l'an 137 avant Jésus-Christ sur le versant de la chaîne de Kaibas, fut bientôt abandonné et tomba en ruines [2]. Les légendes attribuent la conversion des Tibétains au Dhyāni Bōdhisattva Avalokitesvara, fils céleste d'Amitābha, dont le Tibet est le pays d'élection. Beaucoup de souverains et de prêtres qui prirent une part active à la consolidation de la religion bouddhique dans ce pays sont regardés par les habitants comme des incarnations de ces deux personnes sacrées.

Voici quelques faits historiques qui se rattachent au bouddhisme [3].

En 371 avant Jésus-Christ, cinq étrangers apparaissent subitement devant

[1] Schmidt, *Ssanang Ssetsen's geschichte der Ostmongolen*, p. 41, 43, 355. Comparez, *Forschungen*, p. 136.

[2] Lassen, *Ind. Alterthumskunde*, vol. II, p. 1072.

[3] Voyez la table chronologique de Csoma, extraite d'un livre historique écrit par Tisri, régent de Lhàssa en 1686. Dans les notes Csoma ajoute de plus amples détails tirés d'autres livres. Voyez sa *Grammaire*, p. 181 et 198. Ssanang Ssetsen, *Geschichte der Ostmongolen, aus dem Mongolischen übersetzt, von J.-J. Schmidt;* le chapitre III traite de l'histoire du Tibet, de 407 à 1054. Les annotations de Ssanang Ssetsen contiennent des traductions du Bōdhimör et autres livres mongols. *Chronologie bouddhique*, traduite du Mongol par Klaproth. Fragments bouddhiques, *Nouveau Journal Asiatique*, 1831. Les dates données par ces trois auteurs ne s'accordent pas jusqu'au onzième siècle ; à partir de cette époque, les catalogues de Csoma et de Klaproth sont d'accord, sauf une différence constante de deux ans qui provient de ce que l'une compte de l'ère tibétaine et l'autre emploie les années chinoises (Voyez chapitre XVI). Dans le texte, j'ai adopté les dates de Csoma, avec une seule exception pour la naissance

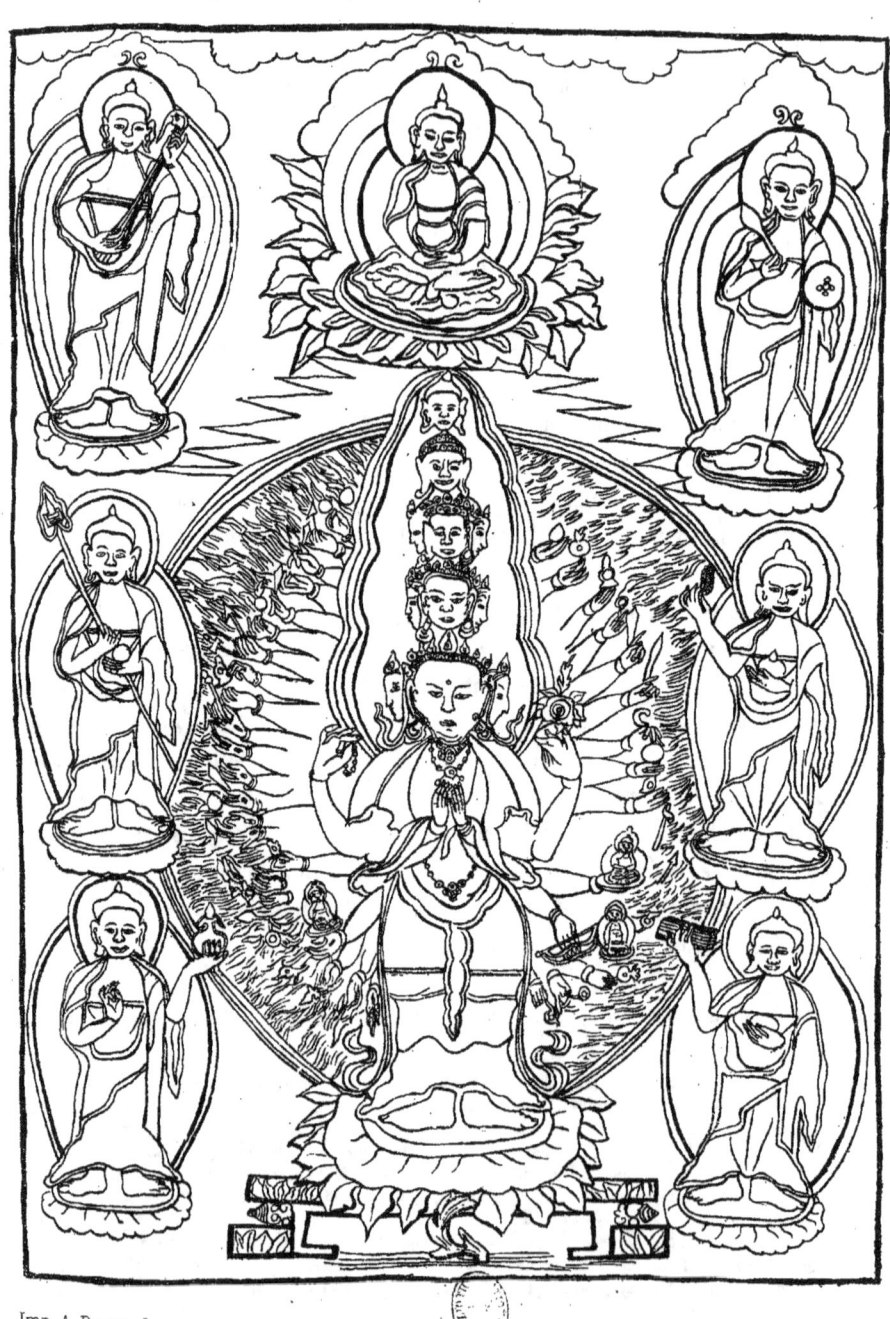

PADMAPANI, EN TIBÉTAIN CHENRESI, PROTECTEUR SPÉCIAL DU TIBET.

le roi Thothori-Nyan-Tsan ; ils lui enseignent l'usage qu'il doit faire pour la prospérité générale du Tibet de quatre objets tombés du ciel (en 337 avant Jésus-Christ) enfermés dans une précieuse cassette [1] ; personne n'avait eu jusqu'alors la moindre idée de leur valeur intrinsèque. Ces instructions données, les cinq étrangers disparaissent tout à coup. Les quatre objets précieux étaient :

1° Deux mains jointes pour prier ;

2° Un petit chorten [2] ;

3° Une pierre précieuse avec une inscription de la prière « Om mani padme houm [3] » ;

4° L'ouvrage religieux, Zamatog, « vaisseau construit » sur des sujets moraux, faisant partie du Kandjour.

Le roi Thothori suivit strictement les avis des cinq étrangers et accorda une grande vénération aux quatre objets ; par leur bienfaisante et toute puissante influence il obtint de vivre jusqu'à cent dix-neuf ans et pendant tout ce temps la prospérité régna dans le royaume.

Ssanang-Ssetsen rattache l'introduction du bouddhisme à la date de cet événement ; mais, selon les historiens tibétains, « la première période de propagation du bouddhisme », qui décline ensuite jusqu'au dixième siècle, commence avec le roi Srongtsan Gampo, qui naquit en 617 et mourut en 698 [4] ; ils décernent à ce roi les plus grands éloges pour ses efforts heureux dans la propagation du bouddhisme. Il envoya même dans l'Inde (623) son premier ministre, Thoumi Sambhota, avec seize compagnons pour étudier soigneusement les livres sacrés du bouddhisme et la langue indienne ; les membres de cette mission avaient aussi l'ordre de rapporter au Tibet un système complet

de Srontsan Gampo, qui eut lieu en 617 avant J.-C. (Klaproth et Ssanang Ssetsen) plutôt qu'en 627. Voyez Köppen, *Die Religion des Buddha*, vol. II, p. 54. J'ai ajouté dans les notes les dates données par Klaproth et Ssanang Ssetsen.

[1] Ssanang Ssetsen, en 367 ; il appelle ces objets Lhatotori ; les autorités citées par Csoma disent Tho-tori Nyantsan. La narration précédente est de Ssanang Ssetsen Csoma, p. 168, raconte : « Qu'une voix fut entendue venant des cieux et disent qu'après tant de générations (septième siècle), le contenu du livre devait être révélé. » On ne dit pas d'où venaient ces cinq hommes, mais je crois, pour des raisons qui s'éclairciront plus loin, que c'étaient des prêtres chinois.

[2] Sur les chortens, voyez chapitre XIII.

[3] Voyez chapitre X.

[4] Sur cette distinction des deux périodes, voyez la *Grammaire* de Csoma, p. 196, note 18. L'année de la mort de Srongtsan est donnée sur l'autorité de Ssanang et de Klaproth. Elle ne figure pas sur le catalogue de Csoma.

d'alphabet, tel qu'il s'employait dans l'Inde, dans le but de l'adapter à la langue tibétaine [1]. Heureusement revenu d'un voyage que l'on décrit hérissé de difficultés incroyables, Thoumi Sambhota compose les lettres tibétaines d'après l'alphabet devanagari ; après quoi le roi Srongtsan Gampo ordonne de traduire en tibétain les livres sacrés indiens traitant des doctrines bouddhiques [2]. A la même époque il rendit plusieurs lois dans le but d'abolir, une fois pour toutes, quelques-unes des grossières coutumes de ses sujets.

Dans toutes ces actions méritoires le roi Srongtsan Gampo était énergiquement soutenu par ses deux femmes, dont l'une était une princesse népalaise et l'autre Chinoise. Toutes deux montrèrent pendant leur vie le plus fidèle attachement à la religion du Bouddha, et sont révérées soit sous le nom général de Dolma (en sanscrit Tārā) soit sous les noms respectifs de Dolkar et de Doldjang. Ces princesses avaient, dit-on, apporté au Tibet, une quantité de précieux livres de religion, avec de merveilleuses images miraculeuses et des reliques de Sākyamouni ; en outre elles ont bâti beaucoup de temples et de collèges [3].

[1] Les mauvais esprits forcèrent, dit-on, une première mission à reculer après avoir atteint la frontière. Sur les tentatives de Srongtsan pour former l'alphabet tibétain, voyez les notes de Schmidt sur « Ssanang Ssetsen », p. 326.

[2] Des remarques fort intéressantes sur la ressemblance des lettres capitales tibétaines avec l'ancien alphabet Devanagari, sont fournies par les tables comparatives de Hodgson dans ses *Notices*, As. Res., vol. XVI, p. 420 Schmidt, *Ueber den Ursprung der Tib. Schrift* », Mém. de l'acad. de Petersb., tom I, p. 41. Csoma, *Grammar*, p. 204. — Thoumi Sambhota passe pour une incarnation du Bodhisattva Manjousri. Ce divin personnage, appelé en tibétain Jamjang, doit être envisagé sous deux points de vue. Il paraît avoir été un personnage historique qui enseigna les doctrines bouddhiques dans le Népal au vIIIe et au IXe siècle, après J.-C.; mais il est aussi vénéré comme un être mythologique de la nature divine des Bodhisattvas (sa sakti est Sarasvati, tib. Ngagi Lhamo ; il passe pour avoir inspiré de sa divine intelligence plusieurs personnes qui ont contribué à la propagation des théories bouddhiques. Il est le dieu de la sagesse brandissant le « glaive de sagesse (tib. Shesrab ralgri), dont la pointe est enflammée pour dissiper les ténèbres parmi les hommes ». Les livres chinois disent de sa puissance : « Quand il prêche la grande loi, tous les démons sont vaincus, toutes les erreurs sont dissipées, et il n'est pas un hérétique qui ne retourne à son devoir. » Manjousri est aussi le « souverain de l'année », épithète qui vient de ce que le premier jour de l'année lui est consacré. *Foe-choue-ki*, p. 116. Comparez Hodgson, *Classification of the Nevars*, dans *Journal. As. Soc. Beng.*, vol. XII, p. 216. Burnouf, *Lotus*, p. 498. Lassen, *Indische Alterthumskünde*, vol. III, p. 777.

[3] Dans les peintures, on les représente dans la même attitude le pied droit pendant devant le trône, la main droite tenant le lotus bleu Ouptala (Nelumbium speciosum), «*Encyclopedia of India* », par Balfour. p. 1291. Cette plante se rencontre à Kashmir et en Perse. Leur teint est différent. Dolkar est blanche, Doldjang est verte. Les femmes implorent Doldjang pour obtenir la fécondité, et c'est en allusion à cette vertu que, dans une de nos peintures, un plat avec des pommes amoncelées est dessiné à ses pieds. Le récit tibétain le plus complet des légendes qui concernent ces divinités se trouve dans le *Mani Kamboum* (voyez p. 53) et dans un livre intitulé, à ce qu'on a dit à Adolphe : *Un clair Miroir de généalogie royale*. Un hymne à Doldjang est donné par Klaproth dans les *Reise in den Kaucasus*, vol. I, p. 215.

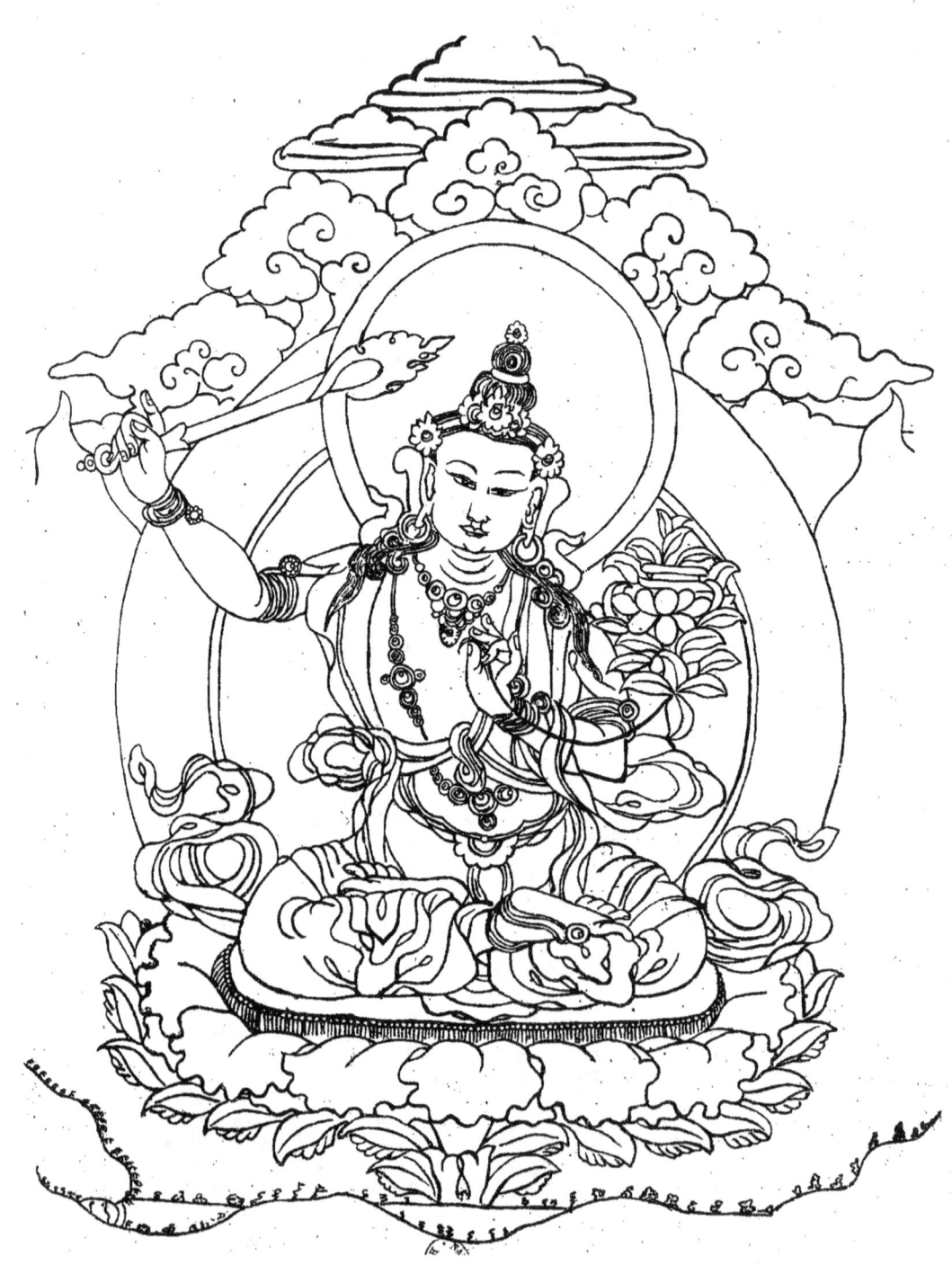

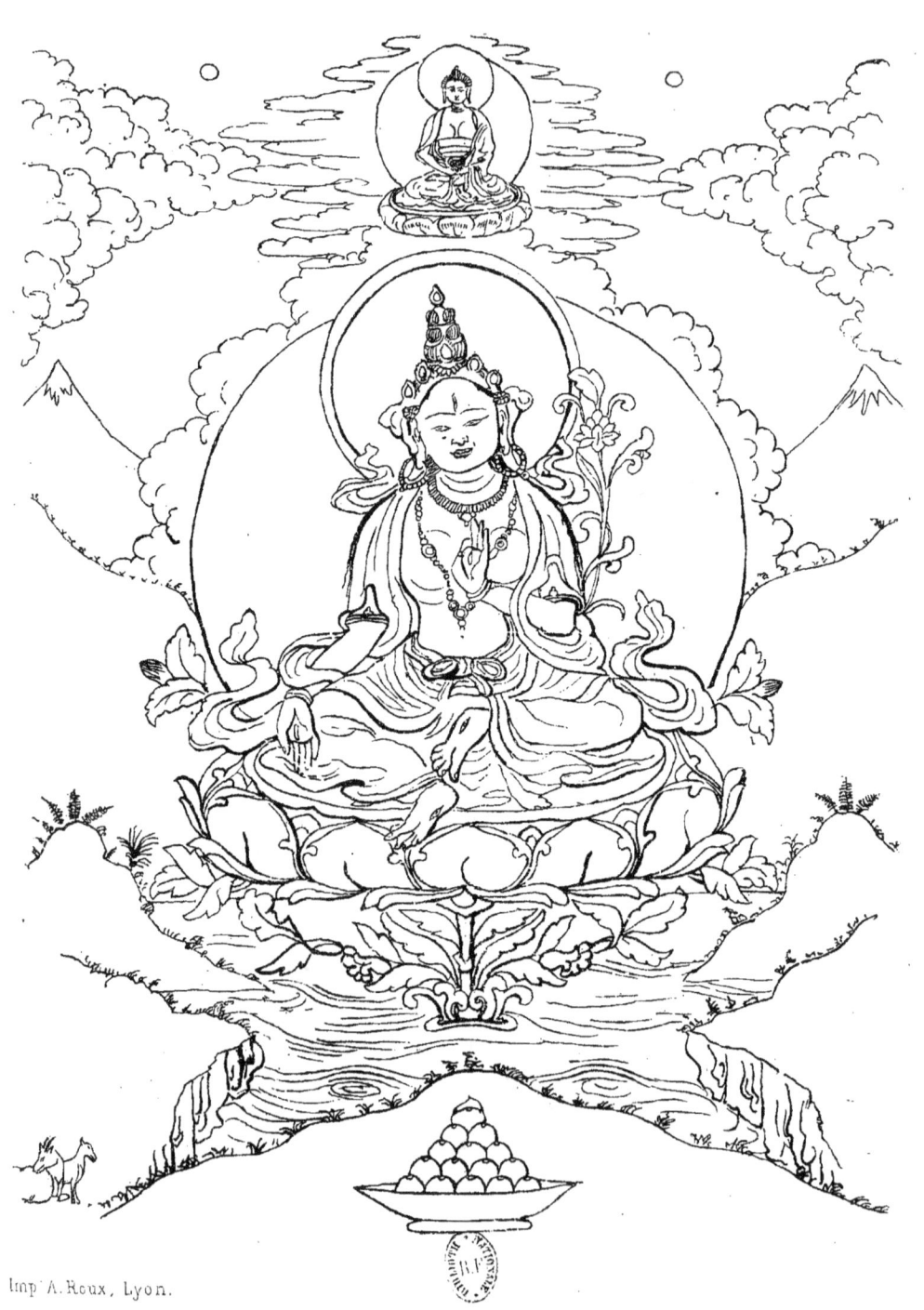

LA DÉESSE DOLJANG, ÉPOUSE DÉIFIÉE DU ROI SRONGTSAN GAMPO.

Attirés par ces actes de bienfaisance, qui furent bientôt connus au loin, beaucoup de prêtres étrangers s'établirent au Tibet pendant la vie de ces princesses et contribuèrent à généraliser la connaissance du bouddhisme.

Sous les successeurs du roi Srongtsan Gampo, la religion ne fut guère florissante. Pendant le règne de l'un d'eux, Thisrong de Tsan, qui vivait de 723 à 786 avant Jésus-Christ[1], le bouddhisme commença à se relever grâce aux utiles réglements de ce prince. Ce fut lui qui réprima avec succès une tentative faite par les grands, pendant sa minorité, pour supprimer la nouvelle croyance, et c'est grâce à lui que la foi bouddhique s'établit définitivement. Il décida le savant Pandit Santa Raksita (tib. Zhiva tso), communément appelé Bôdhisattva, à quitter le Bengale pour se fixer au Tibet ; à sa demande le grand Gourou Padma Sambava (en tib. Padma joungue ou Ourgyen) de Kafiristan (Oudyana), renommé au loin pour sa connaissance extraordinaire des Dhâranis, de leur application et de leur rites, quitta aussi sa résidence pour devenir sujet tibétain. Les sages indiens qui se décidèrent à s'établir au Tibet l'emportèrent sur l'influence des prêtres chinois et les doctrines qu'ils enseignaient. Ceux-ci avaient été les premiers missionnaires au Tibet ; ils paraissent avoir enseigné les doctrines de Nagarjouna avec les modifications établies par l'école Yogâchârya ; car d'après l'histoire du bouddhisme du Tibétain Pouton, ou Bouston, qui écrivait au quatorzième siècle, leur système défend de prendre aucune pensée pour objet de méditation. Padma Sambhava et les prêtres indiens ses successeurs développaient la loi dans le sens de l'école madhyamika, qui à cette époque avait pris dans l'Inde le pas sur le système yogâchârya; ils appuient sur l'assiduité dans la méditation sans distraction. Le roi Thisrong de Tsan, qui ne voulait pas laisser enseigner deux doctrines opposées, ordonna une discussion solennelle entre les Chinois Mahâyâna (nom évidemment symbolique de leur système) et les Hindous Kamalasila. Les Mahâyânas furent vaincus et obligés de quitter le Tibet, et depuis cette époque les prêtres indiens furent seuls appelés et enseignèrent la doctrine Madhyamika[2]. Le roi Thisrong construisit le monastère et le

[1] Ssanang Ssetsen, 787-845. Klaproth, 778.

[2] Voyez p. 28, Wassiljew. *Der Buddhismus*, p. 350; comparez p. 324-55, Rémusat, *Nouv. journ. As.* 1832, p. 44. Le Bôdhimör appelle les deux doctrines Stou-min et Tsernin; Georgi, *Alphabet tibétain*, p. 222, Dote (du Mdo ou Soutras) et Gyoute (du Gyout ou Tantras). Ces noms impliquent que les principes tantrikas s'étaient graduellement glissés dans le système madhyamika.

temple de Bima à Samyé et ordonna de pousser vivement la traduction des livres sacrés en langue tibétaine.

Un autre souverain, nommé Langdar ou Langdharma, tenta encore d'abolir les doctrines bouddhistes. Il ordonna de démolir les temples et monastères, de détruire les images et de brûler les livres sacrés; mais ces actes sacrilèges soulevèrent une telle indignation qu'il fut assassiné en 900 avant Jésus-Christ [1]. Le fils de Langdar, son successeur, mourut aussi, dit-on, « sans religion » dans sa soixante-quatrième année. Bilamgour, petit fils de Langdharma, se montra au contraire favorable au bouddhisme; il rebâtit huit temples et monastères et mourut après un glorieux règne de dix-huit ans. A cette époque se place « la seconde propagation du bouddhisme ». Il reçut, surtout en 970, un élan puissant, par les efforts réunis des prêtres tibétains qui rentraient (ils avaient fui sous les derniers rois) et du savant prêtre indien Pandita Atisha et son élève Bromston. Peu avant l'arivée d'Atisha au Tibet (1041 après J.-C.), la doctrine Kala Chakra, ou mysticisme tantrika, fut introduite dans ce pays. Dans les douzième et treizième siècles beaucoup de réfugiés indiens arrivèrent et aidèrent puissamment les Tibétains dans la traduction des livres sanscrits.

Trois cents ans après la mort d'Atisha nous arrivons à l'époque de Tsonkhapa, « le réformateur extraordinaire », qui naquit en 1355 dans le district d'Amdo, là où s'élève maintenant le fameux monastère de Kounboum. Tsonkhapa s'était imposé la tâche ardue d'unifier et de réconcilier les écoles philosophiques et mystiques que le bouddhisme tibétain avait fait naître; il voulait extirper les abus graduellement introduits par les prêtres, qui étaient revenus aux anciennes fourberies et aux prétendus miracles du charlatanisme afin de prouver à la foule leur mission extraordinaire.

Tsonkhapa défendit strictement ces procédés et contraignit l'ordre sacerdotal à la sévère observation des lois qui lient les prêtres; il se distingua aussi par la composition d'ouvrages très serrés, dans lesquels les principes de la religion bouddhique sont exposés à son point de vue particulier. Selon les traditions, il eut quelques entretiens avec un étranger de l'Ouest, remar-

[1] Ssanang Ssetsen recule cet évènement en 926. Langdharma était né en 861 selon Csoma; Ssanang Ssetsen dit 863 et Klaproth 901.

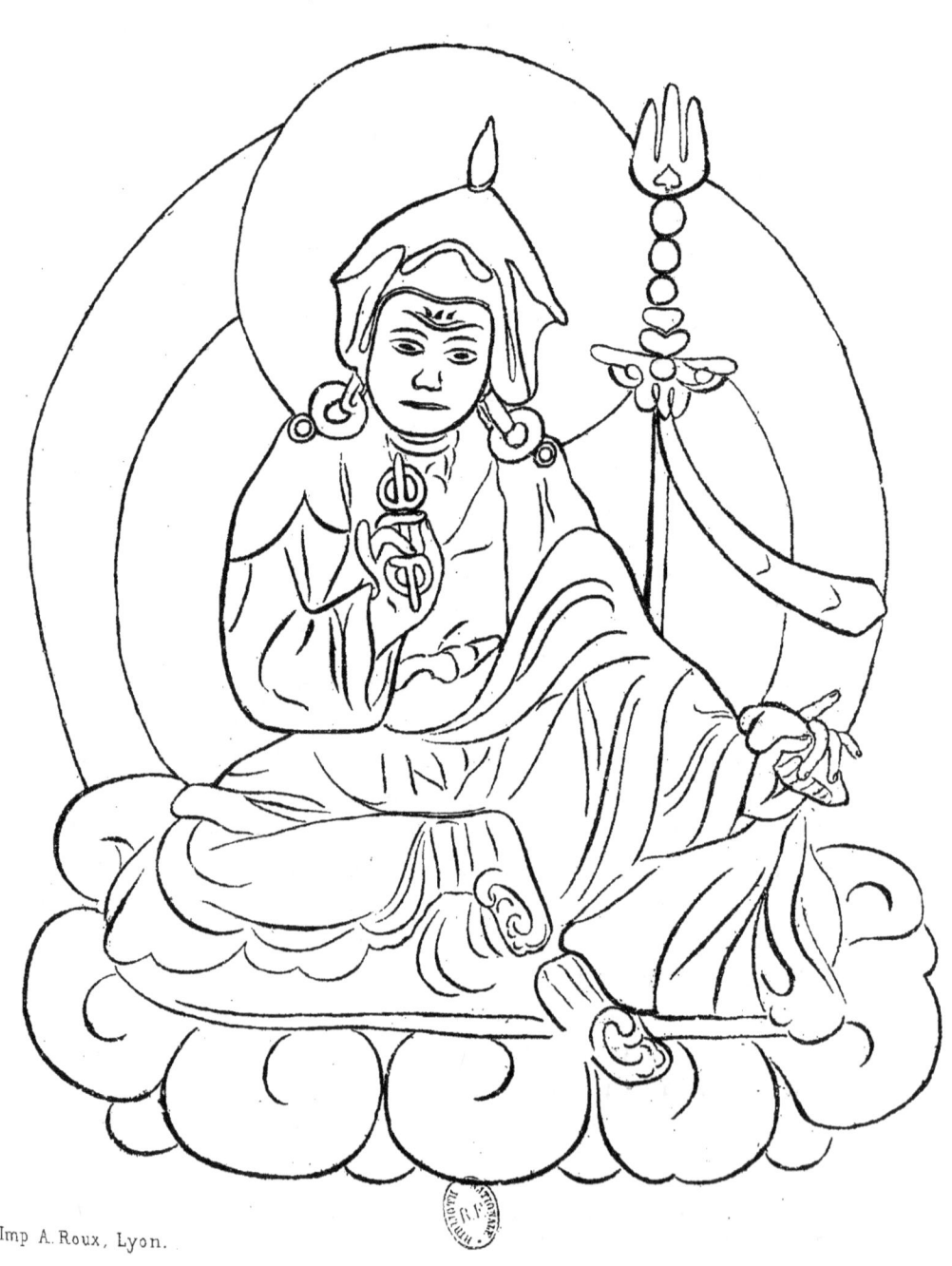

PADMA SAMBHAVA, SAGE INDIEN DÉIFIÉ, QUI VÉCUT AU VIIIᵉ SIÈCLE.

quable par son long nez. Huc croit que cet étranger devait être un missionnaire européen et attribue aux renseignements que Tsonkhapa aurait reçus de ce prêtre catholique la ressemblance du service religieux au Tibet avec le rituel catholique romain. Nous ne pouvons pas encore nous prononcer sur la question de savoir ce que le bouddhisme peut avoir emprunté au catholicisme; mais les rites du bouddisme relevés par les missionnaires français tiennent pour la plupart aux institutions particulières de cette religion, ou bien ont éclos à des époques postérieures à Tsonkhapa[1].

Les innovations de Tsonkhapa ne furent jamais toutes acceptées ; il eut pourtant beaucoup de partisans et leur nombre s'accrut rapidement pendant les deux siècles suivants, jusqu'à ce qu'ils fussent devenus prépondérants au Tibet et dans la Haute-Asie. La sévérité de ses ordonances contre les prêtres a été cependant beaucoup adoucie ; nous pouvons juger combien leur pratique diffère maintenant de la théorie, par ce fait que la profession cléricale est généralement fort ambitionnée et qu'une partie considérable du revenu du clergé provient de cérémonies d'un caractère d'absolue fourberie, pratiquées à la demande de la population laïque pour écarter les mauvais esprits.

Au sujet de l'introduction du bouddhisme dans la Chine propre, je me bornerai à dire que dès l'an 217 avant Jésus-Christ, un missionnaire indien aurait, dit-on, prêché dans ce pays ; mais l'empereur le renvoya et le bouddhisme ne fut complètement établi en Chine qu'en 67 avant Jésus-Christ ; il fut reçu avec une satisfaction universelle [2].

Selon Cunnigham [1], le bouddhisme fut introduit à Ladák vers l'an 240 avant Jésus-Christ, mais il ne paraît avoir dominé dans ce pays qu'à partir du premier siècle avant l'ère chrétienne. Les livres qui traitaient de l'histoire

[1] Csoma, *Journal As. Soc. Beng.*, vol. VIII, p. 145. Huc, *Christianisme en Chine, Tartarie et Tibet*, vol. II, p. 10. Wassiljew, notice sur les ouvrages en langue de l'Asie orientale, etc., *Bul. hist. phil. de Saint-Petersbourg*, vol. III, p. 233-242. Köppen, *Die Religion des Bouddha*, vol. II, p. 117, Sur les miracles exécutés par les prêtres bouddhistes avant Tsonkhapa, voyez Marsden, *The travels of Marco Polo*, p. 169.

[2] Lassen *Indische Alterhumskünde*, vol. II, p. 1078, vol. IV, p. 741. W. Scott, *Ueber den Buddhismus in Hochasien*, p. 18. Sur le sort du bouddhisme en Chine, voyez, *Nouveau Journ. Asiatique*, 1856, pages 106, 138, 139. C. Gützlaff, *R. As. Soc.*, vol. XVI, p. 73.

[3] Cunningham, *Ladák*, p. 317. A Leh, mes frères se procurèrent plusieurs grands livres historiques. Deux de ces livres ont une importance toute particulière, ils sont intitulés : *Gyelrap salvai melong, le vrai Miroir de Gyelrap*, ou la généalogie des Rajas de Ladák, à partir de Chigmet Choiki Senge, descendant des premiers rajas.

primitive de Ladâk auraient été détruits, dit-on, vers la fin du seizième siècle par les fanatiques musulmans de Skárdo, qui envahirent le pays, brûlèrent les monastères et précipitèrent dans l'Indus les trésors de plusieurs bibliothèques. Le règne des musulmans ne fut pas de longue durée, et depuis lors les bouddhistes n'ont plus été opprimés.

Dans l'Himalaya oriental à Bhoután et à Sikkim, la conversion du peuple au bouddhisme se fit à une époque relativement moderne, c'est-à-dire vers le seizième siècle de notre ère [1]. Les circonstances relatives à l'introduction de la nouvelle religion sont bien connues des Lamas de ces pays, qui ont encore en leur possession plusieurs livres historiques traitant de cet intéressant sujet. En fait d'ouvrage de ce genre nous avons dans notre bibliothèque particulière un récit manuscrit de la « première arrivée des Lamas à Sikkim » en douze feuilles, écrites en petits caractères, et en outre un livre imprimé de 375 feuilles, « Histoire de l'érection des collèges ». Ces deux ouvrages appartenaient primitivement à la bibliothèque de Pemiongchi et furent acquis à Sikkim par mon frère Hermann.

SECTES BOUDDHIQUES AU TIBET

Il n'y eut pas de sectes au Tibet avant le onzième siècle; il en existe encore neuf qui sont considérées comme orthodoxes; nous n'avons du reste que peu de détails sur elles. La secte fondée par Tsonkhapa et ses dérivées ont adopté la couleur jaune pour leur habillement; les autres portent de préférence des vêtements rouges. Ces sectes sont [2]:

1° La secte *Nyigmapa*, la plus ancienne de toutes; c'est à elle qu'appartiennent les Lamas de Bhoutan, province de Gnary Khorsoum et de Ladâk. Cette secte s'en tient strictement aux anciens rites et cérémonies, probablement tels qu'ils ont été enseignés par les prêtres chinois et possède quelques ouvrages symboliques particuliers, qui n'ont pas été incorporés dans les vastes recueils du Kandjour et du Tandjour.

[1] Hooker, *Himalayan Journal*, vol. I, p. 127. Köppen, *Die Religion des Buddha*, vol. II, p. 360.
[2] Voyez la table chronologique de Csoma, note 18, dans *Grammaire*, p. 197. Phrases du discours, ibid., p 175; Notices, *journal As., Soc. Beng.*, vol. VII, p. 143; Cunningham, *Ladâk*, p. 367-72; Köppen. *Die Religion des Buddha*, index.

2° La secte *Ourgyenpa* (disciples d'Ourgyen ou Padma Sambhava) est aussi une des plus anciennes ; elle est principalement répandue dans la partie du Tibet qui confine au Népal et aux provinces de l'Himalaya indien ; le principal monastère de cette secte est à Samyé dans le Tibet oriental. Les Ourgyenpas se distinguent des Nyigmapas par le culte de l'incarnation d'Amitābha sous la forme de Padma Sambhava.

3° La secte *Kadampa*, fondée par Bromston (né en 1002 avant J.-C.), se borne à l'observation des « préceptes » (bkà) et ne se soucie pas d'atteindre aux degrés plus élevés de la sagesse transcendante. Ses disciples portent un vêtement rouge.

4° La secte *Sakyapa*, dont nous ne savons rien, si ce n'est que ses adhérents ont un costume rouge.

5° La secte *Géloukpa*, ou *Galdanpa* et *Geldanpa*, nom qui provient de son principal monastère, Gáldan à Lhassa, érigé par Tsonkhapa ; cette secte suit les doctrines de ce réformateur et ses institutions ; ses membres portent un costume jaune ; il forment la secte la plus considérable du Tibet.

6° La secte *Kargyoutpa*, « les croyants en la succession des préceptes », se contente d'observer le Do (Soutra ou aphorismes) et ne s'inquiète pas d'atteindre aux doctrines particulières du Prājna Paramitā ou de la sagesse transcendante.

7° La secte *Karmapa*, « les croyants en l'efficacité des actes », paraît presque identique à la secte Karmika du Népal (1).

8° La secte *Brikoungpa* tire son nom du monastère de Brikoung dans le Tibet oriental. Celle-ci, comme les deux précédentes (Kargyoutpa et Karmapa), est une branche de la secte Géloukpa ; toutes trois suivent la règle de s'habiller de jaune.

9° La secte *Brougpa* (ou *Dougpa* ou *Dad Dougpa*) a un culte particulier pour le Dordje (Vadjra ou la foudre), qui descendit des cieux et tomba sur la terre à Séra dans le Tibet oriental. Elle paraît particulièrement attachée au mysticisme tantrika, où le Dordje est un instrument très important et très puissant.

A ces neuf sectes il faut encore ajouter la religion *Bon*, qui compte beaucoup de disciples nommés Bonpas et possède de nombreux et riches monas-

[1] A ce sujet, voyez Hodgson, *Illustrations*, p. 82 et 112.

tères dans le Tibet oriental. D'après la manière dont les livres tibétains parlent de cette secte, il paraît probable que le nom de Bonpas était restreint à ceux qui refusèrent d'embrasser le bouddhisme dès son introduction. Plus tard ils adoptèrent ses principes tout en gardant rigoureusement, autant du moins qu'on peut le présumer d'après le peu de données que l'on a sur eux, les idées superstitieuses et les cérémonies des premiers habitants. Cette opinion est celle de Csoma ; elle a été plus tard appuyée par Hodgson qui a récemment publié plusieurs gravures représentant leurs divinités. Elle est encore corroborée par ce fait que, même aujourd'hui, le nom de Bonpa est appliqué aux exorcistes de quelques-unes des tribus les plus grossières de l'Himalaya, telles que les Mourmis et les Sounvars [1].

CHAPITRE VIII

LITTÉRATURE SACRÉE

Ouvrages traduits du sanscrit et livres écrits en tibétain. — Les deux recueils du Kandjour et du Tandjour. — Littérature tibétaine en Europe. — Analyse du Mani Kamboum. — Noms et représentations de Padmapani.

Les premiers livres religieux publiés en tibétain sont de simples traductions du sanscrit entreprises par des prêtres indiens, des traducteurs tibétains (Lotsavas) et aussi des Chinois. L'œuvre de traduction fut menée avec un zèle et une énergie remarquables ; afin d'arriver à l'uniformité on prépara un vocabulaire des noms propres sanscrits et des expressions techniques et philosophiques qui se rencontrent dans les textes originaux, et il fut ordonné de s'y conformer [2]. Mais il est regrettable que les traducteurs, au lieu de

[1] Le Bōdhimör dans l'histoire de Ssanang Ssetsen, p. 351 et 367. Csoma, *Geographic Notices of Tibet*, dans *Journal As., Soc. Beng.*, vol. I, p. 124 ; *Dictionnary of the Tibetan language*, p 94. B. H. Hodgson, *Notice on buddhist symbols in Royal, As. Soc.*, vol. XVII, p. 396 L'identité de ces images avec celles que l'on trouve dans les temples bouddhistes orthodoxes (les noms seuls diffèrent) est une nouvelle preuve de l'alliance intime de la religion bouddhiste et des rites et idées païennes.

[2] Les premiers commencements de cette entreprise datent peut-être du temps de Srongtsan Gampo et de Thoumi Sambhota. Ce vocabulaire existe encore en trois éditions, qui varient suivant le plus ou moins grand nombre d'expressions qui y sont contenues. Celui de taille moyenne fut composé au temps

nous fournir des versions correctes, aient entremêlé les textes de leurs propres commentaires, afin de justifier les dogmes de leurs diverses écoles. A ces altérations des textes originaux est due l'obscurité qui a si longtemps enveloppé le sujet et empêché l'intelligence claire des principes du bouddhisme primitif et de ses divisions subséquentes.

En même temps que se formait l'alphabet tibétain, des livres se composaient dans la langue nationale. Le Mani Kamboum, ouvrage historique attribué à Srongtsan Gampo, est l'œuvre d'un Tibétain; « l'Introduction grammaticale » et les « Lettres caractéristiques » de Thoumi Sambhota, ainsi que les ouvrages historiques sur le Tibet, écrits par les anciens traducteurs tibétains, paraissent avoir été composés en langue vulgaire [1].

Depuis le quatorzième siècle, la littérature nationale, qui commence avec Tsonkhapa, se développe sur une large échelle. Tsonkhapa lui-même publia des ouvrages systématiques très volumineux; ses œuvres principales sont: le *Bodhi-mour*, le *Tarnim-mour*, l'*Altanerike*, et le *Lamrim*, « un degré en avant », titre qui a été pris également par d'autres auteurs. Plusieurs savants tibétains employèrent aussi la langue vulgaire dans la composition de leurs nombreux commentaires sur les dogmes et l'histoire du bouddhisme; ils furent suivis même par les Mongols, obligés d'apprendre le tibétain, parce qu'il était (alors comme aujourd'hui) la langue sacrée du service divin.

Toutes les traductions du sanscrit ont été réunies, en forme de recueil, en deux livres grands et volumineux, qui contiennent, dans un mélange irrespectueux, les publications sacrées et profanes de différentes époques. Ces recueils portent le nom de Kandjour « traduction des commandements (du Bouddha) » et Tandjour « traduction de la doctrine ». Le Kandjour comprend cent huit grands volumes, classés dans les sept divisions suivantes:

1. *Doulva*, ou « discipline »;
2. *Scherchin*, ou « sagesse »;

de Ralpachen ou Khiral, qui régnait au neuvième siècle; il est compris dans le Tandjour. Wilson, *Note on the literature of Tibet. Gleanings in science*, vol. III, p. 247. Comparez aussi Hodgson, *As. Res.*, vol. XVI, p. 434. — Les noms des traducteurs de beaucoup de livres nous ont été conservés.

[1] Ainsi Csoma, dans son écrit sur les livres d'histoire ou de grammaire du Tibet, ne cite pas les titres sanscrits de ces livres, ainsi qu'il le fait toujours quand il s'agit de traduction du sanscrit.

3. *Palchen*, ou « association des Bouddhas » ;
4. *Kontseg*, ou « montagne de joyaux »,
5. *Do*, *Soutras*, ou « aphorismes » ;
6. *Myangdas*, traitant de la doctrine « de délivrance par l'affranchissement de l'existence » ;
7. *Gyout*, « Tantra », traitant du mysticisme.

Chacune de ces divisions se compose d'un plus ou moins grand nombre de traités. Le Kandjour passe pour renfermer « la parole du Bouddha », car il contient principalement les doctrines morales et religieuses enseignées par Sākyamouni et ses disciples. Le Tandjour forme deux cent vingt-cinq volumes, divisés en deux grandes classes : *Gyout* et *Do*. Il est beaucoup plus mélangé ; il contient des traités sur les diverses écoles philosophiques avec différents ouvrages sur la logique, la rhétorique et la grammaire sanscrite. Plusieurs volumes traitent des mêmes sujets que le Kandjour.

Les principaux ouvrages qui forment ces collections ont été traduits vers le neuvième siècle ; d'autres, principalement ceux du Gyout, beaucoup plus tard. Par exemple le Kala Chakra, ou Dous kyi khorlo, contenu dans ce dernier, ne fut pas connu au Tibet avant le onzième siècle. Aussi n'est-il pas douteux que la traduction du Do n'ait encore occupé une plus longue période de temps en raison de la plus grande variété de son contenu.

Bien qu'il soit impossible de déterminer positivement l'époque à laquelle ces deux recueils furent compilés, il est cependant fort probable que la composition actuelle des volumes n'est pas antérieure au siècle dernier ; des recueils semblables ont pu exister plus tôt, mais il est douteux que ce fussent exactement les mêmes. Nous devons à Csoma de Körös un extrait du Kandjour et du Tandjour ; son analyse a été résumée par Wilson. Un index du Kandjour publié par l'Académie impériale russe de Saint-Pétersbourg en 1845, a été avec une préface de Schmidt. Un mémoire de Schiefner traite des ouvrages de logique et de grammaire incorporés dans le Tandjour [1].

[1] Voyez sur ces collections H. H. Wilson, *Note on the literature of Tibet*; *Gleanings in science*, Jour. As., Soc. Beng., vol. I. Csoma, *Analysis*, As. Res., vol. XX. A. Schiefner, *Bul. hist. phil. de Saint-Petersbourg. Notice sur les ouvrages en langue de l'Asie orientale*. Bul., vol. XIII, n°" 13 et 14.

Léon Feer (*Analyse du Kandjour*), annales du Musée Guimet, t. II.

Ces collections furent imprimées par l'ordre Mivang, régent de Lhássa, en 1723-46 ; la première édition fut préparée à Nárthang, ville près de Tashilhoûnpo, qui est encore renommée pour ses productions typographiques. Aujourd'hui elles s'impriment dans beaucoup de monastères ; mais le papier et l'impression de ces copies, celles du moins qui se vendent à Pékin, sont si mauvais et le texte si plein d'erreurs qu'il est presque impossible de les lire.

En tibétain on n'emploie pour l'impression que les lettres capitales (tib., vouchan), du moins autant que je le sache ; pour les manuscrits les petites lettres (voumed) sont d'un usage fréquent, et selon les nécessités de la main elles sont souvent quelque peu modifiées. Quand on emploie les lettres indiennes pour les sentences sanscrites, on fait usage de l'alphabet randjā, appelé Lantsa par les Tibétains ; c'est celui avec lequel sont écrits la plupart des anciens livres sanscrits découverts dans le Népal. Cet alphabet randja ou lantsa, est une variété du Devanagari ; il est surtout usité pour écrire en sanscrit les sentences mystiques, Dhāranis, qui doivent être reproduites sans aucune altération pour conserver leur efficacité ; bien que l'alphabet tibétain ait été adapté à leur reproduction exacte, l'alphabet randja est pourtant préféré dans beaucoup de cas.

Les livres tibétains sont répandus partout dans l'Asie centrale, à cause de la grande réputation dont jouit tout ce qui vient du Tibet, le pays d'élection de Padmapāni. L'art de l'impression, depuis longtemps connu des Tibétains, qui emploient à cet effet des blocs de bois gravés, a aussi beaucoup aidé à leur extension. Il n'y a pas de monastère bouddhique qui ne possède une série d'ouvrages en langue tibétaine, et le prix que les Kalmouks et les Bouriats payent quelquefois pour les plus sacrés, comme par exemple le Kandjour, s'est élevé en certains cas jusqu'à 200 livres (50,000 francs).

Beaucoup de livres tibétains, soit originaux soit traductions du sanscrit, sont venus jusqu'en Europe et à Calcutta grâce aux efforts de zèle de Csoma, Schilling von Cannstadt, Hodgson, de quelques Anglais résidant à Hillstation et des membres de l'ambassade russe à Pékin. La bibliothèque et le musée de l'India Office, si richement pourvus en tous les genres d'objets pratiques ou scientifiques se rapportant à la vie orientale, possèdent aussi un grand nombre d'ouvrages tibétains importants ; on n'en a pourtant publié aucun catalogue jusqu'à présent. Tout le Kandjour et le Tandjour s'y trouvent. Un autre exem-

plaire de ces deux collections existe dans la bibliothèque de Saint-Pétersbourg, qui possède en outre la plus grande partie des ouvrages importants, écrits sur le bouddhisme en langue tibétaine, mongole ou chinoise. La bibliothèque impériale à Paris n'a que le Kandjour. La Société asiatique du Bengale possède aussi une copie complète du Kandjour ; son édition du Tandjour est incomplète, ou du moins l'était en 1831. Un catalogue des livres tibétains renfermés dans le musée asiatique de l'académie impériale à Saint-Pétersbourg, comprenant tous les ouvrages réunis jusqu'en 1847, a été publié par J.-J. Schmidt et O. Boethling ; un appendice de Schiefner indique les derniers livres reçus de Pékin [1].

Un nouveau catalogue détaillé est maintenant en cours de publication ; il fournira sans doute beaucoup de faits intéressants au sujet du bouddhisme et élargira nos connaissances sur la littérature tibétaine en général. Csoma de Körös avait commencé à composer le catalogue détaillé des livres tibétains appartenant à la bibliothèque de la Société asiatique du Bengale ; il fut arrêté par la mort, et je ne crois pas que son œuvre ait été continuée.

La langue tibétaine n'a été connue en Europe que dans ces dernières années ; le premier chercheur qui mit la langue tibétaine à la portée des étudiants européens, fut Csoma de Körös, zélé et infatigable Hongrois de la Transylvanie. Le but de ses longues et laborieuses recherches était de découvrir le berceau des Hongrois (en allemand Hounen), qu'il espérait trouver en Asie. Déçu dans ses tentatives en Asie occidentale, il se retira (1827) pendant plusieurs mois dans le monastère de Zankhar, où il s'adonna à l'étude de la littérature tibétaine ; il parvint presque, malgré beaucoup de difficultés, à compléter un dictionnaire et une grammaire de la langue tibétaine, qui furent publiées (en anglais) à Calcutta en 1832 [2]. Plus tard (1839-1841) J.-J. Schimdt publia en allemand une autre grammaire et un dictionnaire tibétains,

[1] *Bul. hist. phil. de Saint-Pétersbourg*, vol. IV, IX. — Au sujet du nombre extraordinaire d'ouvrages importants apportés à Londres et à Paris par B.-H. Hodgson, voyez Wilson, *Buddha and Buddhism. R. As., Soc.*, vol. XVI, p. 234.

[2] Voyez quelques remarques intéressantes sur ses opinions et sa mort dans *Journal As., Soc. Beng.*, vol. XI, p. 303 ; vol. XIV, p. 320, par le D' Campbell. Il y a dans les montagnes deux tribus qui ont conservé le nom de *Huns* ; l'une réside à Gnary Kh'orsoum et se donne le nom de *Hounia* ; l'autre est la tribu de Limbou dans le Népal et Sikkim ; une grande partie de cette tribu porte le nom de *Houngs*. Comparez Campbell, *Journal As., Soc. Beng.*, vol., IX, p. 599.

basés probablement sur les ouvrages originaux et les dictionnaires tibétains, mongols et mandchous. Le dictionnaire de Schmidt contient environ 5,000 mots et expressions de plus que celui de Csoma. Des remarques grammaticales plus étendues ont été publiées par Schiefner dans les bulletins de Saint-Pétersbourg, et plus récemment par Foucaux dans sa grammaire tibétaine. En 1845 Schiefner publia la traduction du grand traité tibétain Dsang loun, « le sage et le fou », avec le texte original[1]. Foucaux le suivit avec une traduction du Rgya chher rol pa. En plus de ces publications je dois encore citer les nombreuses et importantes traductions de Schiefner et de Wassiljew.

En le questionnant sur une peinture représentant la déesse Doldjang (voyez page 42), j'obtins du Lama Bouriat Gambojew un extrait du Mani Kamboum, ancien ouvrage historique dont la paternité est attribuée au roi Srongtsan Gampo. Schmidt avait déjà attiré l'attention sur la grande réputation dont jouit cet ouvrage parmi les bouddhistes de la Haute-Asie; mais il n'eut pas la bonne fortune de se procurer le Mani Kamboum (1829), qui n'est que depuis peu parvenu à Saint-Pétersbourg. Jusqu'à présent nous n'avons qu'un extrait du premier chapitre par Jähring, l'interprète de Pallas. Je donne ici la note rapide de Gombojew sur le contenu général de cet important ouvrage; quelque courte qu'elle soit, elle pourra du moins fournir une idée de l'un des plus anciens livres historiques de la littérature tibétaine.

ANALYSE DU LIVRE MANI KAMBOUM

Le Mani Kamboum (ce nom a été adouci en Mani-Gamboum), ou littéralement Mani bka boum, « cent mille commandements précieux », contient en douze chapitres un récit très détaillé des contes légendaires sur les mérites de Padmapāni, le propagateur du bouddhisme au Tibet. Il s'y trouve aussi une explication sur l'origine et l'application de la formule sacrée : Om mani padme houm ». Quelques évènements historiques y sont ajoutés à propos de Srongtsan Gampo (qui vécut de 617 à 698 av. J.-C.) et ses femmes, ainsi qu'une explication générale des doctrines fondamentales du bouddhisme.

[1] Schiefner publia en 1852 des additions et corrections à l'édition de Schmidt.

Chapitre I. Il commence par la description de la région merveilleuse, Soukhavati (tib. Devāchan)[1], où Amitābha (tib. Odpagmed) est assis sur son trône et où il reçoit ceux qui ont mérité la vie de la plus parfaite félicité.

Tout à coup Amitābha, après une profonde méditation, fait jaillir de son œil droit un rayon de lumière rouge[2], de ce rayon naît Padmapāni Bōdhisattva. Pendant ce temps de son œil gauche sortait un rayon de lumière bleue, qui s'incarnant dans les vierges Dolma (en sanscrit Tārā, les deux épouses du roi Srongtsan) avait le pouvoir d'illuminer les esprits des hommes. Alors Amitābha bénit Padmapāni Bōdhisattva en lui imposant les mains, et en ce moment, par la vertu de cette bénédiction, celui-ci créa la prière « Om mani padme houm ». Padmapāni fait le vœu solennel d'affranchir de l'existence tous les êtres vivants et de délivrer de leurs peines toutes les âmes torturées dans l'enfer ; en gage de sa sincérité il ajoute le vœu que sa tête se rompe en mille morceaux, s'il ne réussissait point. Pour accomplir son vœu il se plonge dans une profonde méditation et après être resté quelque temps en contemplation, il regarde, plein de sagesse, dans les diverses divisions de l'enfer, comptant que par la vertu de sa méditation ses habitants seraient montés jusqu'aux plus hautes classes des êtres qui aient jamais existé. Mais qui pourrait décrire son étonnement quand il voit les régions de l'enfer aussi pleines que jamais ? La foule des arrivants avait comblé les vides laissés par ceux qui sortaient. Cette vue si terrible et désespérante fut de trop pour l'infortuné Bōdhisattva, qui attribuait cette défaillance apparente à la faiblesse de ses méditations. Aussitôt sa tête se rompt en mille pièces, il perd connaissance et tombe lourdement sur le sol. Amitābha, profondément ému des douleurs de son malheureux fils, s'empresse à son secours ; avec les mille morceaux il forme dix têtes, et pour le consoler il assure son fils, dès qu'il a repris ses sens, que le moment n'est pas encore venu de délivrer tous les êtres, mais que son vœu s'accomplira pourtant. Depuis ce moment Padmapāni redoubla ses louables efforts[3].

[1] Voyez le chapitre suivant.
[2] D'après la traduction de Pallas, ce rayon est de couleur blanche.
[3] Cette légende est racontée différemment dans l'ouvrage Mongol *Nom Garchoi Todorchoi Toli*, traduit par Schmidt, *Forschungen*, p. 202-206. Padmapāni avait fait vœu de ne pas rentrer à Soukhavati tant que tous les hommes et les Tibétains en particulier ne seraient pas sauvés par lui. Mais quand il vit que la centième partie seulement des Tibétains était entrée dans le chemin du salut, la nostalgie de

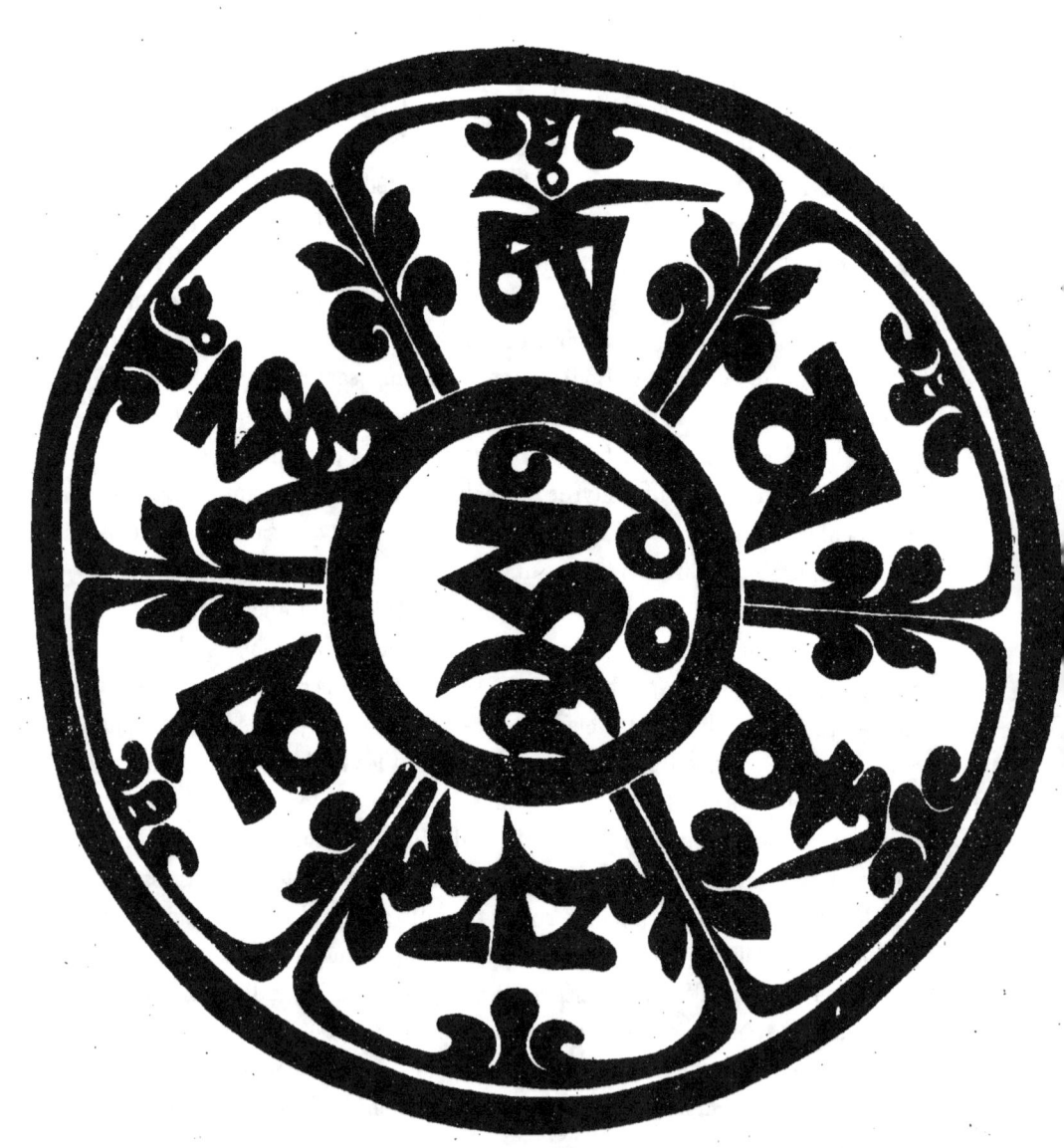

PRIÈRE À SIX SYLLABES: "OM MANI, PADME, HUM".

Ensuite vient une histoire de la création de l'univers et des animaux ; les douze actes, les *Dzadpa Chagnyi*, de Sākyamouni sont racontés en détail [1], avec le récit de la construction d'un palais sur le sommet de la montagne Patala, suivi d'une esquisse de la propagation du bouddhisme depuis son origine jusqu'à la mort de Srongtsan Gampo.

Chapitre II. Il donne des instructions sur les prières à adresser à Padmapāni et énumère les avantages immenses attachés à l'usage fréquent de la prière « Om mani padme houm ». Une dissertation sur le *vide* forme la conclusion.

Chapitre III. Il donne le sens de la prière « Om mani padme houm ». Nous y trouvons aussi des remarques sur les diverses représentations de Padmapāni ; ainsi il y est expliqué pourquoi on le représente tantôt avec trois visages et huit mains, tantôt avec dix-huit faces et huit mains et quelque fois même avec mille visages et autant de mains et de pieds. Ensuite vient le récit de la manière dont Srongtsan Gampo apprit les dogmes du bouddhisme ; comme conclusion nous remarquons quelques faits particuliers sur la propagation générale du bouddhisme au Tibet et la mission de Thoumi Sambhota dans l'Inde.

Chapitres IV à VIII. Ils sont pleins de remarques sur les qualités de Samsara et les statuts moraux et religieux du bouddhisme. L'état d'ignorance du Tibet est déploré ; suit une courte biographie de Padmapāni Bōdhisattva pendant son existence sous la forme du roi Srongtan Gampo.

Dans un discours en réponse à une question sur les facultés de l'esprit, ce roi établit que le bonheur et le salut dépendent de l'énergie et de la conduite de chacun et que si l'on souhaite briser les fers de Samsara, on le peut par la

Soukhavati s'empara de lui. Ce fut en raison de ce désir de retour que sa tête se brisa en dix morceaux (et non pas mille, comme le raconte le Mani Kamboum) et son corps se divisa en mille pièces. Amitābha répara les dommages corporels.

[1] Les biographies tibétaines de Sākyamouni sont divisées en douze parties d'après ses douze actes. Les voici : 1° Il descend de la demeure des dieux. — 2° Il entre dans le sein de sa mère. — 3° Il naît. — 4° Il développe toutes sortes d'arts. — 5° Il se marie (il jouit des plaisirs de l'état de mariage). — 6° Il quitte sa maison et prend l'état religieux. — 7° Il accomplit des pénitences. — 8° Il est vainqueur du diable, ou dieu des plaisirs. — 9° Il arrive à la perfection suprême, ou devient Bouddha. — 10° Il tourne la roue de la loi, ou publie sa doctrine. — 11° Il est délivré des peines, ou il meurt. — 12° Ses restes sont déposés (dans un charton). Csoma. *Notices on the life of Sakia*, As. R., vol. XX, p. 285. Comparez aussi Schmidt, *Ssanang Ssetsen*, p. 312. Schiefner, *Tib. Lebens-Beschreibung Sākyamuni*, Mémoires des savants étrangers, vol. VI, p. 232.

prière « Om mani padme houm » dont le pouvoir est irrésistible. Srongtsan prend sur lui d'interpréter cette prière; il l'enseigne à ses parents et à ses femmes et développe les devoirs que doivent observer ceux qui croient en la vérité des doctrines révélées par le Bouddha. Ces explications sont calculées pour l'usage pratique et se rapportent à des sujets tels que l'ignorance, les péchés, les vertus et leur influence [1].

Chapitres IX et X. Il rapportent les légendes intimement liées aux doctrines bouddhistes.

Chapitre XI. Il traite de la fin de la vie de Srongtsan.

Chapitre XII. Il parle de la traduction des livres sanscrits en tibétain, de la mission de Thoumi Sambhota dans l'Inde et de l'alphabet qu'il a tiré du Devanagari.

Le Mani Kamboum a été traduit en mongol et en dsoungarien. La dernière version fut exécutée sur l'ordre de Dalaï Khan, au dix-septième siècle, par un Lama dsoungarien, qui habita plusieurs années à Lhâssa et reçut, en raison de cette traduction, l'honorable titre de Pandit.

Le Dhyāni Bōdhisattva Padmapāni ou Avalokitesvara, sujet de cet ouvrage, est le plus imploré de tous les dieux; parce qu'il représente Sākyamouni, qu'il est le gardien et le protecteur de la religion jusqu'à l'apparition du Bouddha futur Maitreya et qu'il protège particulièrement le Tibet.

Afin de montrer aux Tibétains le chemin de la félicité suprême il se plaît, disent-ils, à se manifester d'âge en âge sous la forme humaine. Ils croient que sa descente et son incarnation dans le Dalaï Lama a lieu par l'émission d'un rayon de lumière et que finalement il naîtra au Tibet comme très parfait Bouddha et non dans l'Inde où ses prédécesseurs ont apparu.

Padmapāni a beaucoup de noms dans les livres sacrés et il est représenté sous diverses figures. Le plus souvent on le prie sous le nom de Chenresi ou plus exactement Chenresi Vanchoug, « le puissant qui regarde avec les yeux », en sanscrit Avalokitesvara. A ce nom, aussi bien qu'à celui de Phagpa Chenresi, en sanscrit Argavalokita, ou Chougchig Zhal, « celui qui a onze visages », correspondent les images qui le représentent avec onze faces et huit mains.

[1] Au sujet du nombre des prescriptions à observer et des dogmes à croire par les basses classes, voyez pages 134 à 138.

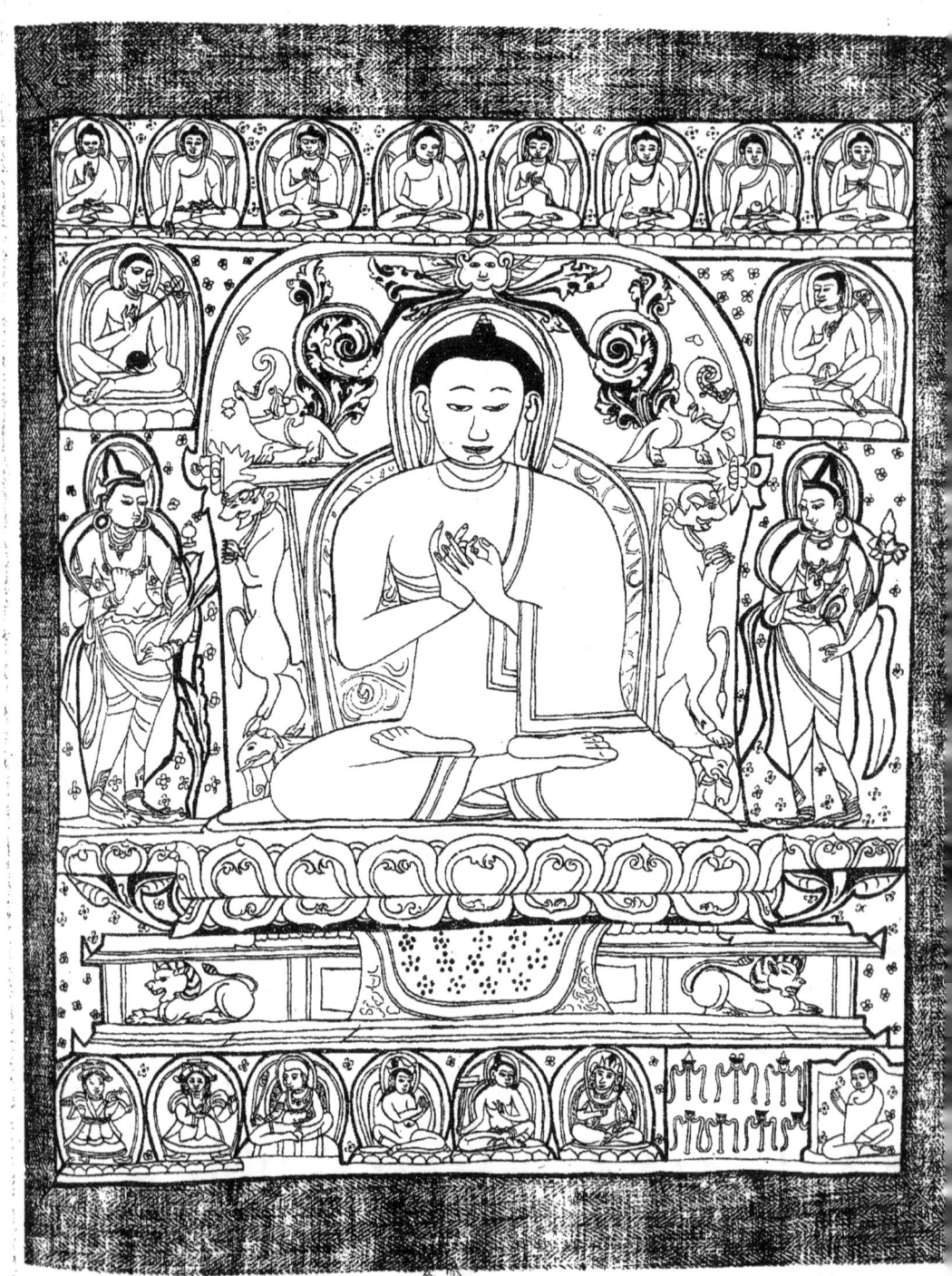

MAÏTREYA, EN TIBÉTAIN JAMPA, LE BOUDDHA FUTUR.

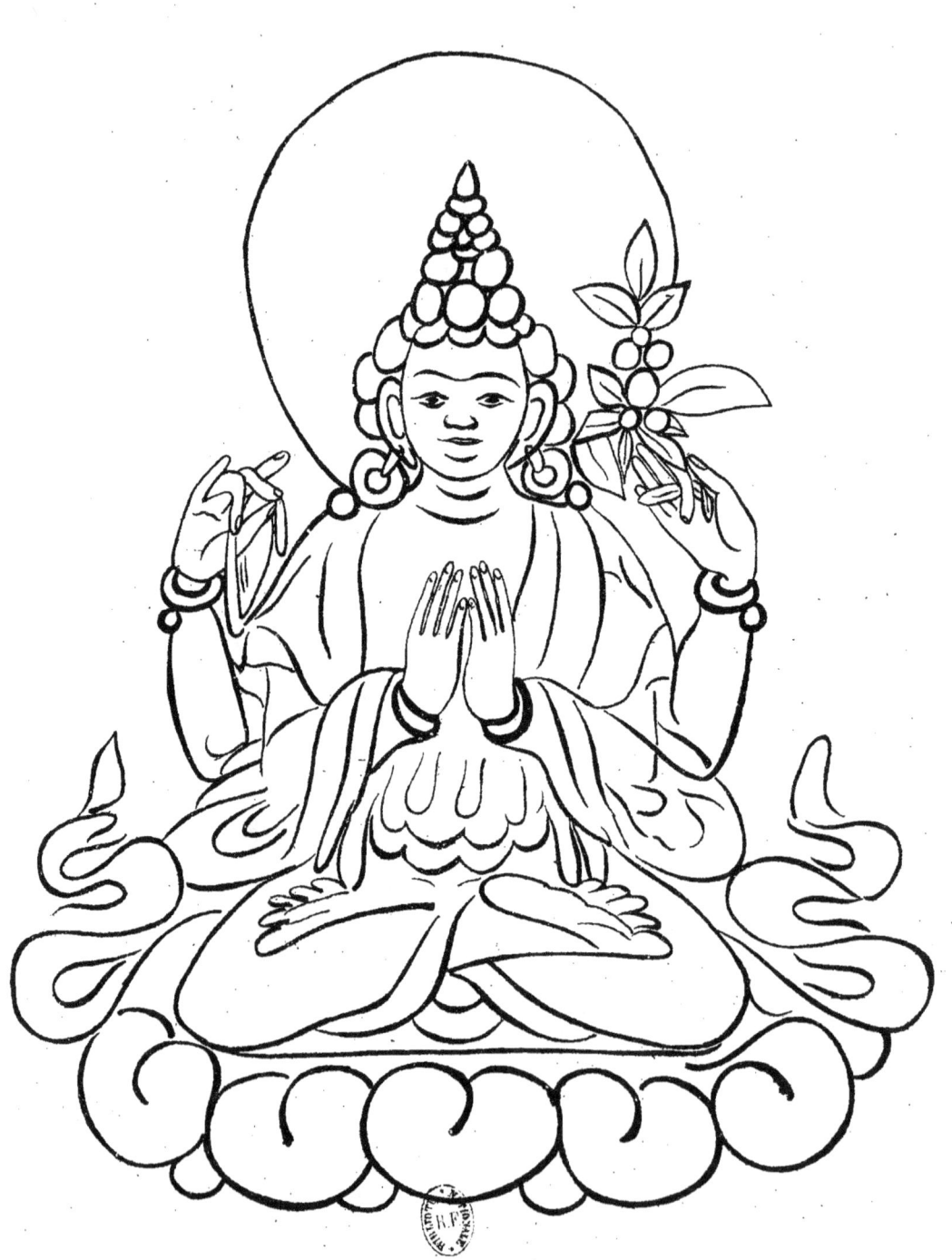

PADMAPANI, EN TIBÉTAIN CHENRÉSI, PROTECTEUR PARTICULIER DU TIBET.

Les onze visages forment une pyramide et sont placés sur quatre rangs. Chaque série de têtes a un teint différent ; les trois faces qui reposent sur le cou sont blanches, les trois autres jaunes, les trois suivantes rouges, la dixième est bleue et la onzième (le visage d'Amitābha) est rouge. Cette disposition se trouve dans toutes les images tibétaines et mongoles que j'ai pu examiner ; mais dans les images japonaises du Nippon Panthéon les onze visages sont beaucoup plus petits et arrangés en forme de couronne ; le centre est formé de deux figures complètes ; la plus basse est assise, l'autre est droite au-dessus ; dix têtes plus petites sont combinées avec ces deux figures dans une sorte de disposition rayonnante ; six reposent immédiatement sur le front, les quatre autres forment une seconde rangée au-dessus d'elles.

Sous la forme de Chagtong Khorlo, « le cercle aux millemains », ou, comme Thougdje chenpo chougchig zhal, « le grand miséricordieux qui a onze visages », il a aussi onze faces, avec un millier de mains. Comme Chag zhipa, « qui a quatre bras », il est représenté avec une tête et quatre bras ; deux sont croisés, le troisième tient une fleur de lotus, le quatrième un rosaire ou un lacet. Comme Chakna padma karpo (en sanscrit Padmapāni), « qui tient à la main un lotus blanc », il a deux bras ; l'un d'eux tient un lotus. On l'appelle Chantong, « qui a mille yeux », parce qu'il possède « l'œil de sagesse » sur la paume de ses mille mains. Le nom Djigten Gonpo (en sancrit Lokapati ou Lokanātha), « seigneur du monde, protecteur, sauveur », est une allusion à son pouvoir de délivrer des péchés et de protéger contre toutes sortes de maux.

CHAPITRE IX

APERÇUS SUR LA MÉTEMPSYCOSE

Renaissance. — Moyens de s'affranchir de la Renaissance. — Soukhavati, le séjour des bienheureux.

RENAISSANCE

En étudiant le développement du bouddhisme, j'ai eu plusieurs occasions de parler de la métempsycose ou migration de l'âme des êtres animés, comme une des lois fondamentales du bouddhisme ; d'après cette théorie, l'âme est

soumise à la migration tant qu'elle n'est pas délivrée des causes d'une nouvelle naissance. Les formes sous lesquelles chaque être vivant peut renaître sont sextuples :

1° La plus haute classe est celle des Lha, « esprits, êtres supérieurs, dieux », en sanscrit Deva ; ils prennent rang de suite après les Bouddhas et habitent les six régions célestes (en sanscrit Devalōkas). Deux de ces régions appartiennent à la terre ; les quatre autres, demeures supérieures, sont situées dans l'atmosphère bien loin de la terre ;

2° La seconde classe est celle des hommes appelés Mi ;

3° La troisième classe est celle des Lhamayin, « les mauvais esprits », littéralement non-Dieu, en sanscrit Asouras. Ce sont les adversaires des Devas et les plus puissants des mauvais esprits ; ils habitent les régions au-dessous du mont Mérou (tib. Lhoungpo) ;

4° La quatrième classe comprend les brutes (bêtes), Doudo ou Djolsong ;

5° La cinquième classe est formée par les Yidags, monstres imaginaires représentant l'état des êtres misérables (sanscrit Préta). Ils ne reçoivent ni nourriture ni boisson, quoiqu'ils en aient grand besoin. Aussi sont-ils toujours dévorés de faim et de soif, leur bouche est grande comme le trou d'une aiguille, mais leur corps a douze milles de hauteur ;

6° La sixième et plus basse classe d'êtres est composée des misérables habitants de l'enfer, Myalba (sanscrit Naraka), lieu d'affreuse punition pour les méchants, qui y sont cruellement tourmentés.

Les classes des dieux et des hommes sont les *bons degrés* de ces six classes ; les quatre autres sont appelées les mauvaises conditions [1]. La classe dans laquelle doit renaître chaque homme dépend des actions, ou travaux, « Las », qu'il a accomplis, soit dans la vie présente, soit dans une existence antérieure : c'est là la fatalité (tib. Kalba) des bouddhistes ; de bonnes actions impliquent la renaissance dans l'une des classes supérieures, la mauvaise conduite con-

[1] Sur ces six ordres d'existence, voyez Burnouf, *Lotus de la bonne Loi*, p. 309 ; Pallas, *Mongol. Völkerschaften*, vol. II, p. 95 ; Schmidt, *Ueber die dritte Welt der Buddhisten, Mém. de l'Acad. des Sciences,* vol. II, p. 27, 39. Les auteurs mongols placent les Lhamayin avant l'homme, qu'ils relèguent à la troisième classe ; mais les ouvrages consultés par Burnouf, Rémusat, Hardy, etc., les classent dans l'ordre donné dans notre texte. Dans beaucoup de livres sacrés, il n'y a que cinq classes ; les Singhalais, par exemple, omettent la classe des Asouras. Hardy, *Manual*, p. 37. Burnouf, p. 377. Pour la description et les divisions de l'enfer, voyez *Foe-Koue-Ki*, traduction anglaise, p. 133. Hardy, *Manual*, p. 2 et 27 ; Pallas, vol. II, p. 53.

damne aux mauvaises conditions de l'existence. L'appréciation des actes, c'est-à-dire la détermination du moment où l'existence doit cesser et de la classe où l'homme doit renaître, est l'affaire particulière de Shindje, « le seigneur des morts », qu'on appelle aussi Choigyal (sanscrit Dharmaraja), « le roi de la loi », Shindje possède un miroir merveilleux qui lui montre toutes les bonnes et mauvaises actions des hommes ; avec une balance, il pèse le bien et le mal et, s'il trouve que l'existence présente d'un individu doit cesser, il ordonne à l'un de ses serviteurs qu'on appelle aussi Shindjes, de saisir l'âme et de l'apporter devant lui, afin de décider de son avenir. Il arrive assez souvent que le messager apporte une autre âme par erreur, ou parfois à dessein, quand il a été gagné par des offrandes. Le seigneur de la mort, après avoir constaté par son miroir que l'âme amenée devant lui n'est pas la bonne, la renvoie et menace son serviteur d'une punition sévère s'il est prouvé qu'il s'est volontairement trompé. En même temps il ordonne à un autre de lui amener l'âme désignée qui, en attendant la découverte de l'erreur, est restée tranquille dans son corps. On voit par là que l'on peut prolonger sa vie en se rendant favorable le serviteur du seigneur et de la mort[1].

MOYENS DE SE DÉLIVRER DE LA RENAISSANCE

Les péchés doivent s'expier par la renaissance. Les peines que l'âme souffre pendant qu'elle est soumise à la migration sont considérées comme si terribles, que la religion bouddhiste offre à ses dévots le moyen d'effacer pendant leur existence une partie des fautes qu'ils ont commises. L'affranchissement peut s'obtenir en réprimant les mauvais désirs, par la pratique assidue des vertus, des Dharānis et des Tantras et par la confession. Déjà dans l'histoire primitive du bouddhisme nous voyons que la confession des péchés est ordonnée. Ainsi les novices devaient accomplir cette cérémonie avant d'être admis dans la congrégation des fidèles; le caractère dominant du culte

[1] Shindje correspond au dieu Yama des Hindous; à son sujet, comparez Coleman, *Mythology of the Hindous*, p. 112. Les Mongols l'appellent Erlik khan ou Yamantâka, Pallas, *Mongol. Völker*, vol. II, p. 553. On a dit à Pallas que les bonnes et les mauvaises actions étaient rapportées par deux esprits, l'un favorable, l'autre méchant. Ceux-ci, par l'ordre de Shindje, apportent l'âme devant lui et marquent le nombre de ses bonnes ou mauvaises actions par des cailloux blancs ou noirs, Shindje les contrôle au moyen du livre Bealtan Tooli, où sont enregistrés tous les actes de chaque individu.

public, accompli suivant les prescriptions du livre Pratimoksha, est donc celui d'une confession solennelle (Poshadha) devant l'assemblée des prêtres. Le renouvellement des vœux sacerdotaux était en réalité le sens primitif de la confession ; le dogme qui lui attribue l'entière absolution des péchés (de la racine tsava nas) fut établi par les écoles mahāyāna [1]. Jusqu'à ce jour c'est aussi le caractère de la confession chez les bouddhistes tibétains, qui lui attribuent une très grande influence pour obtenir une métempsycose heureuse et pour atteindre Nirvānā.

La confession (tib. Sobyong) comporte toujours le sincère repentir des péchés et la promesse de n'en plus commettre. Il est indispensable de solliciter aussi l'aide des dieux ; mais il y a différentes pratiques qui peuvent accompagner l'aveu et les prières aux divinités pour effacer les péchés : on peut citer comme la plus facile l'usage de l'eau consacrée par les Lamas dans la divine cérémonie Touisol « prières pour l'ablution » ; l'abstinence et le récit de prières fatigantes peuvent y être jointes ; cette confession porte le nom de Nyoungne, « continuer l'abstinence » [2]. Ces manières pénibles de se purifier de ses péchés ne sont pas en grande faveur, et la moindre invocation aux dieux passe pour aussi efficace. Les dieux qui ont le pouvoir de remettre les péchés, sont pour la plupart des Bouddhas imaginaires qui auraient précédé Sākyamouni ; d'autres sont de saints esprits aussi puissants que les Bouddhas, tels ques les Héroukas, les Samvaras, etc. Parmi toutes ces divinités trente-cinq Bouddhas sont plus particulièrement puissants pour absoudre les péchés ; c'est à eux que s'adressent le plus souvent les prières des pénitents. Ils sont appelés Toungshakchi sangye songa [3], « les trente-cinq Bouddhas de Confession ». Déjà dans les deux célèbres recueils mahāyāna, le Ratnakouta et le Mahāsamoya, on recommande vivement l'adoration de ces Bouddhas [4] ; et leurs images splendidement peintes ornent l'intérieur de beaucoup de monastères,

[1] Voyez Burnouf, *Introduction*, p. 209. Csoma, *Analyses*, *As. Res.*, vol. XX, p. 58. Wassiljew, *Der Buddhismus*, pages 92, 100, 291. Pratimoska est un manuel qui contient les lois du clergé bouddhiste ; une traduction en a paru dans le *Ceylon Friend*, 1839 ; on en trouvera une analyse dans Csoma, *l. c.*, qu'il faut comparer avec l'Introduction de Burnouf, p. 300. Hardy donne beaucoup d'extraits de ces préceptes.

[2] Khrous, être entièrement lavé ; gsol, prière, supplication ; snung, se restreindre (en nourriture) ; gnas, continuer. Pour les détails, voyez chap. xv.

[3] Ltung bshags, *Confession des péchés*, kyi (chi) au génitif ; so-lnga, trente-cinq.

[4] Wassiljew, *Der Buddhismus*, p. 170-186.

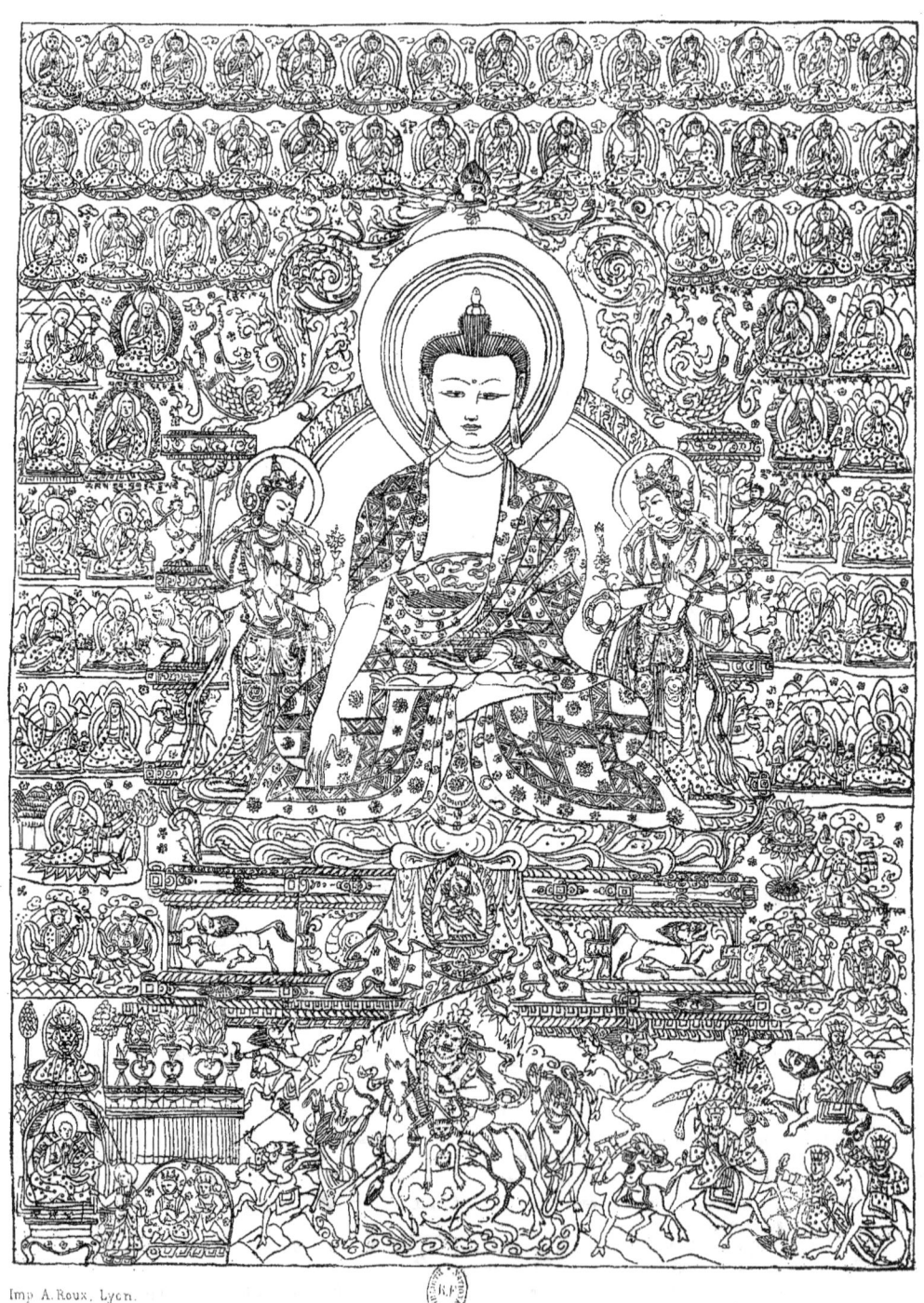

LES 35 BOUDDHAS DE CONFESSION, EN TIBÉTAIN TUNGSHAKCHI SANGYE SONGA.

où ils sont placés à côté des plus illustres des dieux et des prêtres indiens et tibétains. On trouve des prières à ces Bouddhas dans presque tous les livres de liturgie tibétaine, ou recueils de prières journalières, tels que le Rabsal, « principale clarté », et Zoundoui, « collection de charmes, ». Le nombre des Bouddhas auxquels on s'adresse n'est pas limité à trente-cinq ; dans l'une de ces suppliques, dont la traduction compose le chapitre XI, j'en ai trouvé cinquante et un ; on connaît aussi chez les bouriats des traités tibétains où se trouvent plus de trente-cinq Bouddhas de Confession. Sākyamouni est un de ces Bouddhas ; dans la prière que je viens de citer, il est appelé de son nom tibétain Sākya-Thoub-Pa et se trouve le trente-septième sur la liste ; il est dit que « si on prononce ce nom une seule fois, on est purifié de tous les péchés commis dans les existences antérieures ». Dans les images sacrées représentant les Bouddhas de Confession, sa figure est toujours au centre et la plus remarquable de toutes ; les trente-quatre autres sont plus petites et rangées au-dessus de sa tête. Dans un tableau suspendu dans le temple de Gyoungoul à Gnary Khorsoum, les images de divers personnages sacrés sont ajoutées aux trente-cinq Bouddhas.

Parmi ces figures additionnelles, les personnages revêtus du costume des anciens prêtres indiens sont les seize Nétans (sanscrit Stavirās), qui, suivant les livres saints, avaient déjà visité Ceylan, Kashmir et le versant sud de la chaîne de Kailāsa ou Trans Sātledje, peu après la première convocation des bikshous qui suivit immédiatement la mort de Sākyamouni, et avaient répandu dans ces contrées les théories bouddhistes [1]. Six autres prêtres en habit de lamas tibétains ont quelques mots écrits au-dessus d'eux, soit : Dje Tsonkhapa ; Proulkou thongva dondon ; Khétoup sangye ; Jampaidjan lhai thama shesrab od ; Khetoub chakdor gyatso ; Groubchen tsoulkhrim gyatso. Tsonkhapa, le célèbre lama (né en 1355 avant Jésus-Christ) est honoré du titre de révérence, rdje ; Thongva dondon (Proulkou, le mot qui précède son nom, signifie incarnation) est né en 1414 ; Khetoup sangye est sans doute le Khetoup pal-gyi senge de Csoma (né en 1535) ; Tsoulkhrim gyatso (groub-

[1] Voyez leurs noms tibétains dans Schiefner, *Tibetanische Lebens-Beschreibung Sākyamuni's*. Note 43.— Csoma, *As. Res.*, vol. XX, p. 439, donne d'autres noms à plusieurs d'entre eux. Les Nétans jouissent d'une grande réputation parmi les Tibétains, qui récitent dans différents cas un hymne en leur honneur, intitulé : Netan choudrougi todpa, louanges des seize Nétans. La bibliothèque de l'Université de Saint-Pétersbourg en possède une copie.

chen, très parfait) est probablement le dixième Dalaï Lama, qui régna de l'année 1817 à 35 [1]. Je ne sais rien de remarquable sur les deux autres lamas.

Une autre figure en habit chinois a les mots Genyen Darma écrits à ses pieds; Genyen (sanscrit, oupasaka) indique qu'il appartient à la foi bouddhiste, Darma est très probablement son nom. Il porte un panier rempli des feuillets d'un livre religieux, probablement le Prājna Paramita; cette mode très ancienne d'employer un panier pour porter les feuilles de palmier, qui dans les premiers temps servaient de papier, est encore en usage au Tibet; les volumes séparés d'un ouvrage important sont réunis dans un panier commun. Sous le trône est la figure de la déesse Lhamo (sanscrit, Kālādevi), avec ses serviteurs; Tsepagmed (sanscrit, Amitāyus), le dieu de longévité; et les cinq grands rois, en tibétain Kou nga gyalpo [2].

SOUKHAVATI, LA DEMEURE DES BIENHEUREUX.

La délivrance complète de l'existence, ou du monde dans son acception la plus générale, est désignée sous le nom de Nirvāna (tibétain, Nyangan las daspa, par contraction Nyangdas) [3]. La nature de Nirvāna n'est pas clairement définie dans les livres sacrés; ce ne serait du reste pas possible avec un système philosophique dont le principe fondamental est la négation de toute réalité [4]; aussi les saintes écritures bouddhiques déclarent-elles à chaque occasion qu'il est impossible de définir exactement les attributs et les propriétés de Nirvāna.

Le Bouddha a aussi montré le chemin [5] d'un bonheur inférieur, qui est la jouissance de Soukhavati, la demeure des saints, où atteignent ceux qui ont accumulé beaucoup de mérites par la pratique des vertus.

L'entrée à Soukhavati implique déjà la délivrance de la métempsycose,

[1] Voyez Csoma, *Grammaire*, p. 181 et suivantes.
[2] Sur Lhamo, voyez chap. x; sur Tsepagmed, voyez chap. xi; sur les cinq grands rois, voyez chapitre xiii.
[3] Sur la différence entre l'idée première de Nirvâna et l'opinion tibétaine, voyez Köppen, *Die Religion des Buddhas*, vol. I, p. 307.
[4] Voyez p. 23.
[5] Voyez page 28.

mais non de l'existence absolue, et ce n'est pas encore la perfection des Bouddhàs.

En général les Tibétains d'aujourd'hui ne font pas de distinction entre Nirvāna et Soukhavati ; leur idéal suprême est la libération de la renaissance et l'admission à Soukhavati. Mes frères, qui ont souvent pu consulter les lamas tibétains, ont appris qu'une opinion toute particulière s'est maintenant établie au sujet du complet affranchissement de la métempsycose. On admet que ceux qui y sont parvenus n'ont plus aucune notion de leur existence ; un lama les comparait à un homme bien portant, pourvu d'un estomac, de poumons, d'un foie, etc., qui ne s'aperçoit en rien de l'existence de ces organes. On peut juger de l'importance attachée à la délivrance de la métempsychose par une conversation que mon frère Hermann eut avec un lama de Bhoùtan. Cet homme avait habité Lhássa pendant le séjour qu'y firent les missionnaires français Huc et Gabet et avait vu quelques lithographies coloriées représentant Notre-Seigneur Jésus-Christ et divers épisodes de l'histoire biblique. Il arguait contre la religion de ces missionnaires qu'elle ne comporte point l'affranchissement final. Selon les principes de leur religion, disait-il, la récompense des dévots est la renaissance parmi les serviteurs du Dieu suprême, ils passeront l'éternité à chanter des hymnes, réciter des psaumes et des prières à sa gloire et en son honneur. Ces êtres ne sont donc pas libérés de la métempsycose ; qui peut affirmer que s'ils se relâchent de leurs devoirs, ils ne seront pas expulsés du monde où Dieu réside, pour renaître, en punition de leurs fautes, dans le monde des misérables [1] ?

Les doctrines bouddhistes, concluait-il, sont bien préférables ; elles ne permettent pas de priver l'homme des fruits de ses bonnes œuvres, et s'il peut atteindre une bonne fois la perfection finale, il ne sera plus soumis à la métempsycose. Cependant s'il désire faire du bien aux hommes, il peut, quand il le veut, reprendre la forme humaine, sans être obligé de la garder ou d'en subir les inconvénients.

L'heureuse région Soukhavati, où règne Amitābha, est située bien loin vers

[1] Dans les dessins qu'avait vus le Lama, des anges volaient sans doute dans les airs au-dessus et autour des figures principales. Il devait connaître aussi l'expulsion des mauvais anges.

l'ouest [1]. En sanscrit on l'appelle Soukhavati, « qui abonde en plaisirs », en tibétain Dévachan, « l'heureuse » ; les Chinois la nomment Ngyan-lo, « plaisir » ; Kyo-lo, « le plaisir suprême » ; Tsing-tou, « pur ou glorieux pays », et dans les livres sacrés elle est définie « la pure région, l'essence de prospérité. » Nous trouvons des descriptions de ce glorieux royaume d'Amitābha dans beaucoup de livres religieux [2]. Soukhavati est un immense lac ; sa surface est couverte de fleurs de lotus (Padmas) rouges et blanches, qui répandent un rare parfum ; ces fleurs forment la couche des hommes pieux qui pendant leur séjour sur la terre ont su s'élever par leurs vertus. Ces hommes, après s'être purifiées de leurs péchés, s'envolent dans leurs fleurs de lotus. Les habitants de cet Éden sont invités à une profonde dévotion par les chants merveilleux des oiseaux de paradis et n'ont qu'à souhaiter pour recevoir nourriture et habit sans qu'ils fassent aucun effort. Ils n'ont pas encore atteint l'état de Bouddha, mais ils sont sur le chemin direct qui y conduit ; ils jouissent du pouvoir de prendre la forme humaine et de revenir sur la terre ; dans ce cas ils ne sont point assujettis à la renaissance, mais retournent dans la région qu'ils avaient quittée. La renaissance dans une fleur de lotus du paradis s'obtient en invoquant les Bouddhas et plus particulièrement Amitatābha.

Cette dévotion, selon le Tsing tu nen, traduit par Schott, possède un plus grand mérite que les sacrifices et les mortifications.

[1] Le bouddhisme primitif n'admet pas qu'une situation particulière soit imposée à Nirvāna. D'après le remarquable traité intitulé : *Milinda pasna*, traduit par Hardy dans ses livres sur le bouddhisme, le prêtre Nagasena (Nagarjouna), aurait répondu au roi Milinda de Sangala (environ 140 ans avant J.-C., voyez A. Weber, *Indische Studien*, vol. III, p. 121), qui l'interrogeait sur la nature, l'essence et la situation de Nirvâna. Nirvâna est partout où on peut observer les préceptes ; ils peuvent s'observer à Yawana en Chine, à Milata, à Alasanda, à Nikoumba, à Kâsi, à Kosâla, à Kashmir, à Ghandhara, aux sommets du Mahamérou ou de Brama-Lôkas : Nirvâna est partout, de même qu'on peut voir le ciel de tous ces points ou que tous ses lieux peuvent avoir un orient.

[2] Quelques-unes de ces descriptions ont été traduites du mongol et du chinois en langues d'Europe, par Pallas, *Mongol. Völker*, vol. II, p. 63. Sa traduction semble pourtant n'avoir pas rendu correctement le texte, voyez Schott ; Schmidt, (*Geschichte Ssanang Ssetsens*, p. 323, d. *Bodhimör*) Kowalewski dans sa *Mongolian Chrestomathy*) en russe, vol. II, page 319. Schott, *Der Buddhaismus in Hoch-Asien*, p 50, 59. Comparez aussi l'analyse du Soukhavati vyouha. Burnouf, Introduction, p. 99, et Czoma, *As., Res.*, vol. XX, p. 439. Parmi les autres livres tibétains qui en donnent une description sont le *Mani Kamboum* et le *Odpagmed hyi shing kod*, disposition du pays d'Amitābha. La bibliothèque de Saint-Pétersbourg en possède une copie en mongol intitulée : *Abida in oronou dsokiyal*.

CHAPITRE X

TRAITS CARACTÉRISTIQUES DE LA RELIGION DU PEUPLE

Somme de connaissance religieuse. — Dieux, génies et esprits malins. — Les esprits Lhamayin et Doudpos. Légendes sur Lhamo, Tsangpa et Chakdor. — Prières.

SOMME DE CONNAISSANCE RELIGIEUSE

Une religion qui contient tant de spéculation philosophique et se divise en tant de systèmes, écoles et sectes différents, ne peut évidemment pas être connue dans sa plénitude par les basses classes qui forment la masse de la population ; elle n'est intelligible que pour ceux qui possèdent un certain degré d'instruction. Csoma qui, pendant ses études, prêta une grande attention à la somme générale de connaissance religieuse dans les diverses classes de la société tibétaine, donne les détails suivants dans ses « Notices » [1].

Les systèmes Vaibhashika, Sautrantika, Yogâchârya et Madhyamika, sont bien connus de beaucoup de savants tibétains ; mais beaucoup aussi ne les connaissent que de nom. Les ouvrages explicatifs des théories Yogâchârya et Madhyamika ne peuvent être compris que par les savants, car ils emploient trop de termes abstraits et de distinctions subtiles ; la plupart des gens religieux (ou du clergé) préfèrent les livres Tantrika, le Kandjour, le Doulva ou discipline et quelques extraits du Do ou Soutras. » Il ajoute que les Tibétains sont assez familiarisés avec les dogmes des « Trois Véhicules » (tib. Thegpasoum, sansc. Triyâna) [2]. Ce dogme, emprunté à l'école Mahâyâna, est expliqué avec détail dans les abrégés tibétains appelés Lamrin ou chemin graduel de perfection ; le plus en renom de ces traités a été écrit par Tsonkhapa. L'argumentation de ces livres est tirée de la considération que les dogmes du Bouddha s'appliquent aussi bien aux intelligences les plus faibles qu'aux plus élevées, puisqu'ils con-

[1] *Journ. As. Soc. Beng.*, vol. VII, p. 145.
[2] Voyez page 16.

tiennent des principes bas ou vulgaires, moyens et sublimes; ainsi de la connaissance de chacune de ces classes découle un degré particulier de perfection. Ils décrivent ensuite, dans les termes suivants, ce qu'un homme doit croire selon ses moyens :

1. Les hommes d'intelligence vulgaire doivent croire qu'il y a un Dieu, qu'il y a une vie future où ils récolteront le fruit de leurs œuvres en cette vie terrestre.

2. Ceux qui ont un degré moyen d'intelligence, outre qu'ils admettent ces premières propositions, doivent savoir que toute chose composée est périssable, qu'il n'y a point de réalité dans les choses, que toute imperfection est douleur et que la délivrance de la douleur, ou existence corporelle, constitue le bonheur final, ou béatitude.

3. Les plus intelligents doivent savoir en plus des dogmes ci-dessus énoncés que, depuis le corps ou dernier objet jusqu'à l'âme suprême, rien n'existe par soi-même; qu'on ne peut pas dire que rien ne saurait exister toujours ou cesser absolument, mais que tout existe par dépendance ou connexion causale ou concaténation.

4. Dans la pratique les intelligences vulgaires se contentent de l'exercice des dix vertus. Les moyennes remplissent les dix vertus et s'efforcent d'exceller en moralité, méditation et habileté ou sagesse. Les esprits sublimes pourront à ces vertus premières joindre la pratique des six vertus transcendantes. Il y a donc trois degrés distincts dans le *summum bonum* de béatitude ou de perfection. Les uns se contentent d'une heureuse transmigration et bornent leurs désirs à renaître comme dieux, hommes ou assuras. D'autres espèrent être récompensés par la renaissance à Soukhavati et la délivrance de la douleur et de l'existence corporelle. Une troisième classe ne veut pas seulement atteindre Nirvāna, mais aussi en montrer plus tard le chemin aux autres comme très parfaits Bouddhas.

Ce pouvoir ne peut appartenir qu'à ceux qui entrent dans le clergé ou, selon l'expression des lamas, qui *prennent les vœux*, Dom. De nombreuses légendes expliquent les mérites qui s'acquièrent par l'entrée dans les ordres religieux, et affirment la nécessité de cette détermination [1]. L'idée que les

[1] Voyez pages 19 et 26. Je cite comme exemple Schmidt, Dsang-lun, *Der Weise und der Thor*, page 108.

laïques ne peuvent atteindre le Bodhi dans leur existence actuelle, mais seulement dans l'avenir, est devenue un véritable dogme. Leurs occupations religieuses leur assurent la récompense de renaître dans une heureuse condition ou dans le royaume céleste d'Amitabha ; mais quant à atteindre au rang suprême de Bouddha, tous leurs efforts ne peuvent servir qu'à les y préparer.

Clairs et intelligibles comme le sont ces principes, ils ont encore été trouvés trop savants pour les disciples laïques du bouddhisme et, pour les répandre plus généralement, on a composé un code des huit devoirs spéciaux, qui forme un résumé pratique des lois de la religion bouddhique.

Voici comment Csoma traduit ce code populaire :

1. Chercher refuge dans Bouddha seulement.
2. Prendre la résolution de s'efforcer d'atteindre aux plus hauts degrés de perfection, afin de s'unir à l'intelligence suprême.
3. Se prosterner devant l'image de Bouddha et l'adorer.
4. Déposer devant lui des offrandes agréables aux six sens, telles que lumières, fleurs, guirlandes, encens, parfums ; toutes sortes de choses qui se mangent ou se boivent (crues ou préparées) ; des étoffes, des toiles pour vêtements ou tentures, etc.
5. Faire de la musique, chanter des hymnes, célébrer les louanges du Bouddha, de sa personne, de sa doctrine, de son amour, de sa miséricorde, de ses perfections ou attributs et de ses actes ou entreprises pour le bien de tous les êtres.
6. Confesser ses péchés d'un cœur contrit, en demander le pardon et prendre la résolution sincère de n'en plus commettre.
7. Se réjouir des mérites moraux de tous les êtres et souhaiter qu'ils puissent désormais obtenir la délivrance finale ou la béatitude.
8. Prier et supplier tous les Bouddhas qui sont en ce moment dans le monde de tourner la roue de la religion (ou d'enseigner leurs doctrines) et de ne pas quitter le monde trop tôt, mais d'y rester pendant plusieurs siècles ou kalpas,

DIEUX, GÉNIES ET ESPRITS MALINS

Les bouddhistes tibétains croient que bonheur et malheur proviennent également de l'intervention des dieux, des génies et des esprits malins[1]. Les dieux sont très nombreux; ils tirent leur nature divine d'une parcelle de l'intelligence suprême, qui possède un pouvoir si grand et si illimité qu'elle peut se diviser entre un nombre infini de créatures. Tous les dieux sont donc des personnifications et des multiplications d'une seule et même sagesse suprême, créés dans le but de choisir le meilleur moyen de sauver l'humanité du samsara (le monde)[2]. En présence de tous ces dieux les lamas osent soutenir avec emphase que le monothéisme est le véritable caractère du bouddhisme.

Le nom collectif tibétain de ces divinités (dieux et génies) est Lha; appellation similaire au sanscrit Deva, qui signifie un dieu, une divinité. Ils ont tous un nom particulier sous lequel ils sont adorés, comme ils ont aussi chacun une sphère particulière, hors de laquelle ils n'ont aucun pouvoir, mais dans laquelle ils ne subissent l'influence d'aucun autre dieu. Ils assistent matériellement les hommes dans leurs entreprises et éloignent les dangers dont ils sont menacés, actions qui leur procurent satisfaction et plaisir et qu'ils accomplissent dans *un état de calme*, Zhiva.

Il y a des divinités mâles et femelles; ces dernières sont les épouses des dieux et tirent leur pouvoir de celui de leur époux; d'autres sont douées de puissances spéciales qui leur sont propres. Parmi celles-ci sont les Samvaras (en tibétain Dechog), et les Héroukas, génies féminins dont le pouvoir égale celui des Bouddhas et dont on trouve les images dans plusieurs tableaux religieux[3].

[1] On trouvera dans les auteurs qui ont écrit sur le Tibet beaucoup d'exemples de cette croyance commune à tous les bouddhistes de race asiatique. Schmidt, *Forschungen*, p. 137; *Ssanang Ssetsen*, p. 252; Marsden, *The travels of Marco Polo*, p. 139, 163.

[2] Schmidt, dans les *Mémoire de l'Académie de Saint-Pétersbourg*, vol. I, p. 119.

[3] Czoma, dans son analyse, *As. Res.*, vol. XX, p. 489, considère ces êtres divins comme deux dieux ou démons, et dans un autre passage, p. 491, il appelle le Hérouka un saint déifié qui ressemble à Siva et le Samvara un Dâkini. Il les prend donc tous deux au singulier; mais Burnouf, Introduction, p. 538, doute que Samvara soit un nom propre et son opinion est appuyée par ce fait qu'on trouve plusieurs Samvaras et Héroukas dans les peintures, ainsi que dans le traité tibétain Dechogi gyout, qui signale de nombreux Héroukas et Samvaras. Il en est de même pour *Shindje*, le juge des morts (voyez p. 59), dont les aides, Doudpos, sont aussi appelés Shindjes.

Les esprits malins ont des noms qui expriment leur hostilité contre les hommes, tels que Da « ennemi », Geg « diable »; les plus redoutés sont les Lhamayin et les Doudpos.

Aux Lhamayins, parmi lesquels l'homme peut aussi renaître (voy. p. 58), sont soumis les Yakshas, les Nāgas, les Rakshasas et plusieurs autres groupes de mauvais esprits; leurs adversaires particuliers sont quatre Mahārājas (tib. Gyalchen Zhi), qui habitent le quatrième gradin du mont Mérou [1]. Parmi ces méchants esprits on doit remarquer tout particulièrement ceux qui causent le Dousmayinpar chi, ou « la mort prématurée ». Selon la croyance des Tibétains, la mort prématurée est celle qui, contrairement au cours ordinaire de la nature, est accélérée par les mauvais esprits, tels que Sringan, Dechad, Djoungpo et d'autres. La conséquence de la mort prématurée est la prolongation du « Bardo ». C'est l'état intermédiaire entre la mort et la renaissance qui ne la suit pas immédiatement; cet intervalle est plus court pour les bons que pour les méchants. La prolongation de cet état intermédiaire est une punition causée par les mauvais esprits qui n'ont de pouvoir que sur les pécheurs. L'âme pendant ce temps n'a aucune forme et les malheureux qui sont la proie des esprits s'épuisent en vains efforts pour rentrer dans un corps. Alors ils apparaissent aux hommes sous l'aspect de morceaux de chair crue informe et ces visions sont regardées comme funestes, présages de maladies ou de mort. Les Dharanis et des offrandes spéciales éloignent ces visions redoutées; les riches ont dans ce but des sentences magiques ou des traités imprimés; voici ceux que l'on rencontre le plus fréquemment [2]: Choichi gyalpoi shed doul, « briser le pouvoir de Choigyal », épithète de Shindje; Tamdin gyalpoi sri nanpa, « soumettre l'honorable roi Tamdin ». Dragpo Chinsreg [3], « le cruel sacrifice », Djig grol gyi pavo, « le héros délivrant du danger « (du Bardo) [4].

Les Doudpos, serviteurs de Shindje, le juge des morts, appelés aussi Shind-

[1] Voyez Burnouf, Introduction, p. 603. Schmidt, *Mémoire de l'Académie de Saint-Pétersbourg* vol. III, p. 33 et suivantes.

[2] La mort prématurée est aussi indiquée dans un Tantra du Kandjur comme un des sujets de crainte contre lesquels les Dharânis assurent protection. Czoma, *Analyse, As. Res.*, vol. XX, p. 519. Sur le dogme de Bardo, voyez Wassiljew, *Der Buddhimus*, p. 110.

[3] Chinsreg est le nom tibétain pour l'holocauste dont on trouvera une description au chapitre XV, n° 2; sur Tamdin, voyez n° 5.

[4] Le titre complet est: *Bardo phrang grol gyi sol debjig grol, gyi pavo zhechava*, invocation protégeant contre l'abîme du Bardo, ou un héros délivrant du danger (du Bardo).

jes, habitent la région Paranirmita Vasavartin, « qui exerce un pouvoir sur les métamorphoses produites par d'autres », la plus élevée dans le monde de désir. Ils s'efforcent d'empêcher le dépeuplement du monde en favorisant les mauvais désirs de l'homme et en éloignant les Bodhisattvas du Bodhi ; ce sont eux qui troublent la dévotion des bouddhistes assemblés et coupent court à la méditation la plus profonde en prenant la forme d'une femme admirablement belle, en suggérant des idées plaisantes, en affirmant que ceux qui ne prennent pas leur part des plaisirs de la vie doivent renaître en enfer et bien d'autres tours de même nature. Ce sont aussi ces mêmes esprits qui, quand l'heure de la mort a sonné, saisissent l'âme délivrée et l'amènent devant Shindjé, leur roi, pour être jugée et condamnée selon ses œuvres. La contradiction apparente de cette fonction avec leur tendance à pousser l'homme à se livrer aux plaisirs de l'existence s'explique par le dogme « que naissance et déclin sont inséparables », d'où il résulte que les dieux en provoquant l'existence mettent simultanément en action la puissance destructive, qui est l'inévitable conséquense de l'existence [1].

Soumettre les mauvais esprits est l'un des devoirs les plus importants des dieux et des génies, et ils prennent un aspect horrible quand ils les combattent ; dans ces terribles rencontres ils deviennent positivement enflammés de colère. Tous les dieux peuvent, quand ils le veulent, soumettre les démons ; mais il y en a une classe qui se sont voués spécialement à l'extermination des esprits malins, vocation confirmée par un terrible serment entre les mains du Bouddha Vadjradhara [2]. Ces dieux sont nommés Dragsheds [3], « les cruels bourreaux » ; selon les légendes, leur fureur contre les démons provient des innombrables tours dont ils ont été victimes.

Il y a encore des subdivisions parmi les Dragsheds. Celui qui est appelé Yabyoum choudpa, « le père qui embrasse sa mère », outre qu'il peut tenir en échec toute une légion de démons, a encore le pouvoir de délivrer les hommes de leurs péchés, à la condition qu'ils se repentent sincèrement et

[1] *Foe Koue Ki*, traduction anglaise, p. 248 ; Schmidt, *Mémoire de l'Académie de Saint-Pétersbourg*, vol. II, p. 24 ; *Sanang Setsen*, p. 340.

[2] Voyez sur ce Bouddha, p. 34 et suivantes.

[3] De Dragpo, cruel, plein de rage, et Gshed-ma, bourreau. En Mongolie on adore particulièrement huit de ces Dragsheds ; ils sont appelés (suivant Pallas, *Mongol Völker*, vol. II, page 95). Naiman Dokshot.

INVOCATION

A LA

DÉESSE LHAMO

EN SANSCRIT KALADEVI

༄༅། །བདག་ཉིད་ཀྱི་ཕྱགས་ཀའི་སྟུན་པོའི་དོར་འེར་ལྱགས་ཀུ་ནོམ་པ་ཅན་བྱང་ཁར་
མུ་ལི་དིང་གི་ཀྱི་མཚོ་ཆེན་པོ་ནས་འདོར་ཁམས་དབང་ཕྱུག་དཔལ་དོན་དམག་འེར་ཀྱི་ཀུལ་
མོ་རི་མ་ཏེ་འབོར་དང་བཅས་པ་གོད་ཅག་གི་གནས་འདོར་ཡེན་དུས། ། །།

confessent leurs fautes prosternés devant son image. Les représentations de ces dieux nous les montrent dans une curieuse position, avec une femme tendrement enlacée autour d'eux.

En plus des nombreuses légendes racontées par Pallas sur les huit Dragsheds implorés de préférence par les Mongols, je joins ici les légendes de Lhamo (sanscrit Kālādevi), Tsangpa (sanscr., Brahma) et Chakdor ou Chakna dordje (sanscr., Vadjrapāni), adversaires des démons.

LÉGENDE DE LHAMO (SANSCRIT KĀLĀDEVI)

La déesse Lhamo[1] était mariée avec Shindje, roi des Doudpos qui, à l'époque de ce mariage, prit la forme du roi de Ceylan. La déesse avait fait vœu d'adoucir les habitudes cruelles et méchantes de son époux et de le bien disposer pour la religion du Bouddha, ou, si elle échouait, d'exterminer une race royale si hostile à sa croyance, par le meurtre des enfants qui pourraient naître de son mariage. Par malheur il n'était pas en son pouvoir de changer les mauvais instincts de son époux et elle résolut de tuer son fils, tendrement aimé par le roi, qui voyait en lui l'instrument futur de la ruine complète du bouddhisme à Ceylan. Pendant une absence de ce monarque, la déesse met son projet à exécution ; elle écorche vif son enfant, boit son sang dans son crâne et mange sa chair ; puis elle quitte le palais et se dirige vers sa patrie septentrionale. De la peau de son fils elle fait une selle pour le meilleur cheval des écuries du palais. A son retour le roi, apprenant ce qui s'était passé, saisit un arc et avec une incantation terrible, décoche une flèche empoisonnée à sa redoutable épouse. La flèche frappe le dos du cheval et y reste fixée ; mais la reine neutralise l'effet de l'imprécation, arrache l'arme mortelle et prononce la sentence suivante : « Puisse la blessure de mon cheval devenir un œil assez large pour embrasser d'un seul regard les vingt-quatre régions et puissé-je moi-même exterminer la race de ces méchants rois de Ceylan ! » Elle continue son voyage vers le Nord, traversant en grande hâte l'Inde, le

[1] Dans une prière adressée à cette déesse, qui est imprimée planche XII, elle est invoquée sous le nom de Rima. Cette légende est relatée dans le livre *Paldan Lhamoi kang shag*, se confesser devant la vénérable Lhamo. Ce traité se lit quand on offre un sacrifice à la déesse. Un exemplaire de ce livre en tibétain et en mongol est à la bibliothèque de l'université de Saint-Pétersbourg. L'édition mongole présente quelques détails en kalmouk, qui n'existent pas dans la version tibétaine.

Tibet, la Mongolie, une partie de la Chine, puis elle s'arrête sur le mont Oikhan dans le district d'Olgon, que l'on suppose situé dans la Sibérie orientale. Cette montagne est, dit-on, entourée par de vastes et inhabitables déserts et par l'océan Mouliding [1].

LÉGENDE DE TSANGPA (BRAHMA)

Tsangpa, un des disciples du Bouddha, s'était retiré dans les forêts, il était sur le point de découvrir les secrets de la doctrine du Bouddha, grâce à une méditation extraordinaire et à la pratique de toutes les vertus, quand un Doudpo lui apparut sous la forme d'une femme splendidement belle qui lui offrit des friandises délicieuses. Tsangpa accepta sans défiance, bientôt il s'enivra et dans sa fureur tua le bélier sur lequel le démon chevauchait. Cette action violente lui fit perdre le fruit des bonnes œuvres amassées avec tant de peine et jamais il ne put attendre un rang plus élevé que celui de simple suivant, ou Oupasāka (tib. Genyen) [2]. Plein de rage contre les esprits malins, Tsangpa fit un serment affreux entre les mains du Bouddha Vadjradhara, promettant d'employer toutes ses forces à exterminer la race pernicieuse qui lui faisait perdre son rang [3].

LÉGENDE DE CHAKDOR (VADJRAPANI) [4]

Il y a fort longtemps, les Bouddhas se réunirent un jour sur le sommet du mont Mérou, pour délibérer sur les moyens de se procurer *l'eau de la vie*, Doutsi (sanscrit Amrita), qui était cachée dans les profondeurs de l'Océan. Dans leur bonté ils voulaient la distribuer à la race humaine, comme un

[1] Un portrait de Lhamo, la même que la déesse Okkin Yaneri des Mongols et que la Lhammo ou Lchamou de Pallas (*Mongol Völker*, vol. II, p. 98), se trouve aussi sur la peinture des trente-cinq Bouddhas de confession décrite p. 61. Une représentation semblable de la même déesse se trouve dans la planche VI de l'ouvrage de Pallas.

[2] J'ai déjà établi que ces génies ne sont pas admis au rang des Bouddhas.

[3] Cette légende me porte à croire que ce ne fut pas par ordre de Sakya, comme le dit Pallas, que Manjusri Bodhisattva, dieu de la sagesse (voyez p. 42), prit pour repousser le criminel Choichishalba, la forme de Yamantaka (Voyez *Mongol Völker*, vol. II, p. 96), mais que ce fut volontairement et par suite d'un serment.

[4] Cette légende se trouve dans le livre *Drimed shel phreng*, guirlande de cristaux sans tache. Voir planche XIII, l'image de Vadjrapani.

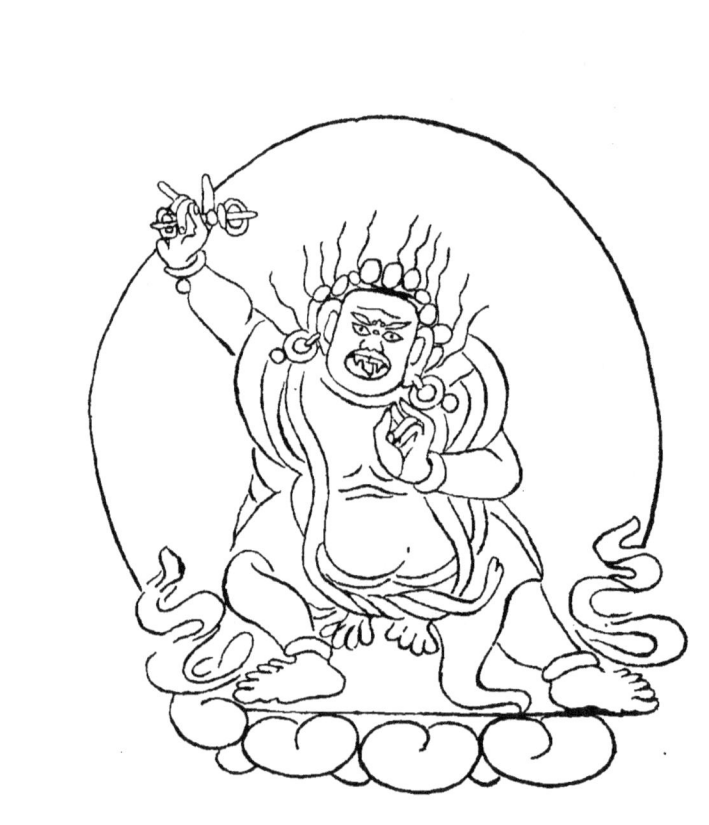

VAJRAPANI OU CHAKDOR,

LE DOMPTEUR DES DÉMONS.

Pierre gravée d'un mur à prières à Sikkim.

antidote puissant contre le violent poison Hala-hala, dont les démons se servaient à cette époque, avec un malfaisant succès, contre l'humanité.

Pour se procurer ce contre-poison ils résolurent de baratter l'Océan avec le mont Mérou afin de faire venir à la surface *l'eau de la vie*. Ainsi fut fait et l'eau remise à Vadjrāpani, avec l'ordre de la tenir en sûreté jusqu'à une prochaine réunion, dans laquelle on devait distribuer cette eau bienfaisante aux humains. Mais le monstre Rāhou [1] (tib. Dachan), un lhamayin, entendit parler de cette précieuse découverte et ayant soigneusement épié les mouvements de Vadjrāpani, il saisit l'occasion d'une absence du dieu pour boire toute *l'eau de la vie ;* puis il s'épancha dans le vase devenu vide. Alors il s'enfuit aussi vite que possible et se trouvait déjà bien loin quand Vadjrāpāni survint et, s'apercevant du larcin, se mit à la poursuite du coupable. Dans sa fuite Rahou avait déjà dépassé le soleil et la lune, les menaçant de sa vengeance, s'ils s'avisaient de le trahir. Les recherches de Vadjrāpani étant infructueuses, il interrogea le soleil sur Rāhou. L'astre du jour répondit évasivement qu'il avait bien vu passer quelqu'un, mais qu'il y avait longtemps et qu'il n'avait pas pris garde qui ce pouvait être. La lune répondit franchement, demandant seulement à Vadjrāpani de ne le point répéter à Rāhou. Sur ses renseignements le démon fut bientôt pris ; Vadjrāpani le frappa d'un tel coup de son sceptre que le corps fut fendu en deux ; la partie inférieure fut entièrement séparée.

Les Bouddhas se réunirent de nouveau afin de choisir le meilleur moyen de se débarrasser de l'urine de Rāhou. La répandre eût été dangereux pour les vivants, à cause de la grande quantité de poison Hala-hala qu'elle contenait ; ils décidèrent que Vadjrāpani la boirait en punition de la négligence qui avait causé la perte de *l'eau de la vie*. Il dut s'exécuter et, par l'effet de cette boisson, son beau teint doré devint subitement noir. Il en conçut une haine violente contre tous les démons et particulièrement contre Rahou, qui,

[1] Dans son *Manual of Buddhismus*, p. 58, Hardy a emprunté aux livres singalais les mesures fabuleuses du corps de Rāhou : « Rahou a 76000 milles de haut ; 19000 milles de large entre les épaules ; sa sa tête a 14500 milles de tour ; son font 4800 milles de large ; d'un sourcil à l'autre, il mesure 800 milles ; sa bouche a 3200 milles de largeur et 4800 de profondeur ; la paume de ses mains a 5600 milles ; les phalanges de ses doigts ont 800 milles ; la plante de ses pied 12000 ; du coude au bout de ses doigts, on mesure 19000 milles, et d'un de ses doigts, il peut couvrir le soleil ou la lune de façon à les obscurcir.

grâce à cette eau salutaire, survivait à toutes ses blessures. Cette eau toute-puissante dégouttant de ses blessures, tomba sur la terre et, là où elle toucha le sol, fit éclore les plantes médicinales. Les Bouddhas infligèrent à Râhou une punition sévère ; ils en firent un monstre horrible, une queue de dragon remplaça ses jambes, sa tête brisée en forma neuf autres, ses blessures principales devinrent une gorge énorme, les plus petites furent changées en autant d'yeux.

Râhou s'était toujours distingué par sa scélératesse, les dieux eux-mêmes dans leur jeunesse avaient eu à souffrir de ses méchancetés ; il devint après sa transformation plus redoutable que jamais. Il tourna surtout sa rage contre le soleil et la lune qui l'avaient trahi ; constamment il essaye de les dévorer, particulièrement la lune qui s'est montrée plus hostile à son égard. En s'efforçant de les dévorer, il les cache aux yeux, ce qui cause les éclipses ; mais il ne peut réussir à les détruire, grâce à la vigilance incessante de Vadjrâpani [1].

PRIÈRES

Les prières sont, dans le sens usuel du mot, des appels à la divinité pour implorer son secours, ou des remerciements et des louanges pour les grâces [2] obtenues. Le bouddhisme primitif ne les connaît que sous forme d'hymnes pour honorer et glorifier les Bouddhas et Bodhisattvas d'avoir enseigné aux hommes, par leur parole et leur exemple, le vrai chemin qui mène à Nirvâna. Dans le bouddhisme mahâyâna l'homme n'est pas dirigé seulement par des enseignements, il peut espérer l'aide et l'assistance divine ; car les Bodhisattvas, au lieu d'imiter le calme des Bouddhas, errent continuellement dans les mondes pour assurer aux hommes, par leur puissante assistance, l'obtention de l'éternelle félicité. Ici nous trouvons des prières qui, dans leur première

[1] Cette legende tire son origine des récits hindous, d'où elle est tirée presque sans altération. Selon ceux-ci, l'eau de la vie (amato), fut récoltée en barattant l'Océan et distribuée entre tous les dieux. Râhou, monstre avec une queue de dragon, se déguisa en dieu et en reçut une portion ; sa faute fut dénoncée par le soleil et la lune, et Wishnou lui trancha la tête ; mais le liquide nectarien lui assurait l'immortalité. Voyez Fr. Wilford, *On Egypt and the Nile. As. Res.*, vol. III, p. 351, 419 ; *Essay on the Sacred Isles in the West. As. Res.*, vol. XI, p. 141.

[2] Schott, *Ueber den Buddhaismus in Hoch Asien*, p. 58. Wassiljew, l. c., p. 136, 139, 166. Csoma, *Analysis, As. Res.*, vol. XX. p. 308. Voyez aussi l'adresse aux Bouddhas de Confession dans le chapitre suivant. — Sur les Geyas, ou ouvrages en vers à la gloire des Bouddhas et Bodhisattvas, voyez Burnouf, Introduction, p. 52.

forme du moins, ne présentent pas le caractère de demandes ou de remerciements, mais expriment seulement le souhait du dévot d'atteindre aux hautes facultés dont jouissent les Bodhisattvas eux-mêmes. D'après les légendes, toutes les fois qu'un bouddhiste accomplit quelque action méritoire, il prononce ces mots : « Puissé-je être délivré de toute peine par le mérite de cette action et puissé-je conduire tous les êtres à la délivrance par mon exemple et mes actions! » Dans les ouvrages qui appartiennent à la dernière école mahâyâna et aux écoles mystiques nous trouvons ces souhaits liés intimement au dogme de la charité illimitée des Bodhisattvas envers les hommes. Comme exemple je citerai un Tantra du Kandjour, dans lequel sept Bouddhas imaginaires souhaitent, tout en pratiquant une vie de sainteté pour devenir Bouddhas, que tous les êtres animés (ou créatures) qui souffrent telle ou telle sorte particulière de misère ou de détresse puissent, au même moment où eux deviendront Bouddhas, jouir de toutes sortes de prospérités et de bonheur.

Dans les écritures sacrées de tous ces systèmes, les Bouddhas mythologiques, habitants des diverses régions en dehors de la terre, sont fréquemment implorés par des prières dans la stricte acception du mot; le récit des prières est recommandé comme le meilleur expédient pour effacer les péchés et écarter les obstacles qui empêchent d'obtenir l'émancipation finale.

Telle est aussi dans le Tibet, l'opinion actuelle sur la prière (tib. Monlam). La confiance générale des bouddhistes tibétains en son efficacité est due principalement à ce qu'elle jouit du caractère et possède les vertus des Dhâranis; les prières sont dotées de pouvoirs surnaturels et exercent une influence magique sur les divinités auxquelles elles sont adressées. Il est clairement évident que c'est là leur but, par la forme même de maintes prières, qui ne sont ordinairement que de simples incantations. Voici par exemple une invocation à la déesse Lhamo : « Accours à mon aide de la région Nord-Est entourée par le grand océan Mouliding, je t'en conjure par la lettre bleue Houm, tracée sur mon cœur, qui répand un rayon de lumière par ses crochets de fer, toi, la souveraine et puissante maîtresse, reine Rimate et tes serviteurs [1]. » D'autres prières sont par leur forme, des louanges, ou des hymnes, ou des supplications où figure le nom de la divinité implorée, comme celle ci :

[1] Voyez, planche n° XII, le texte tibétain qu'Adolphe fit écrire par un Lama.

« Om Vadjrapāni houm » ; d'autres fois le nom est omis, comme dans la célèbre prière à six syllabes : « Om mani padme houm, O », joyau dans le Lotus, Amen. Cette prière est une invocation à Pâdmapâni (voy. p. 56), à qui est attribuée sa révélation aux Tibétains ; c'est la plus usitée de toutes, et par cette raison elle a excité la curiosité des premiers visiteurs du Tibet. Son véritable sens fut longtemps douteux, c'est seulement par les plus récentes recherches qu'on a pu le déterminer d'une façon positive [1]. On sait que le Lotus (Nymphoæ Nelumba, Linné) est le symbole de la suprême perfection ; il rappelle dans ce cas la genèse de Padmapani, qui est issu de cette fleur. Chaque syllabe de la prière possède un pouvoir magique spécial [2]; peut-être que cette croyance a aidé à sa vulgarisation plus encore que l'origine divine qu'on lui prête.

Dans nos planches cette prière porte le n° XIV ; c'est une impression d'après un bloc de bois original. Dans un cylindre à prières [3] que j'eus occasion d'ouvrir, je trouvai cette sentence imprimée en six lignes et répétée un nombre de fois incalculable sur une feuille de 49 pieds de long sur 4 pouces de large. Quand le baron Schilling de Cannstadt fit sa visite au temple Souboulin en Sibérie, les Lamas étaient occupés à préparer 100 millions de copies de cette prière pour les mettre dans un cylindre. Ils acceptèrent avec empressement l'offre d'en faire exécuter le nombre nécessaire à Saint-Pétersbourg et en retour de 150 millions de copies qu'il leur adressa, il reçut une édition du Kandjour qui comprend près de 40,000 feuillets.

Quand les lettres de cette sentence ornent le commencement des livres religieux, ou sont gravées sur les revêtements des murs à prières [4], elles sont souvent combinées en forme d'anagramme. Les lignes longitudinales qui se trouvent dans les lettres « mani padme houm » sont tracées serrées les unes contre les autres et, à gauche, sont appendues à la ligne longitudinale

[1] Voyez Klaproth, *Fragments bouddhiques*, p. 27 ; Schmidt, *Mémoire de l'Académie de Saint-Pétersbourg*, vol. I, p. 112 ; *Foe Koue Ki*, traduction anglaise, p. 116 ; Hodgson, *Illustration*, p.171 ; Schott, *Ueber den Buddhaismus*, p. 9; Hoffman, *Beschreibung von Nippon*, vol. V, p. 175.
[2] Schmidt, *Forschungen*, p. 200 ; Pallas, *Mongol. Völkerschaften*, vol. II, p. 90. La puissance de chaque sentence ou de chaque livre augmente si l'écriture en est rouge, argent ou or. L'encre rouge par exemple a juste 108 fois plus de pouvoir que la noire. Schilling de Cannstadt, *Bul. hist. phil. de Saint-Pétersbourg*, vol. IV, p. 331, 333.
[3] Pour plus amples renseignements sur cet instrument, voyez le chapitre suivant.
[4] Voyez à propos de ces murs, chap. XII.

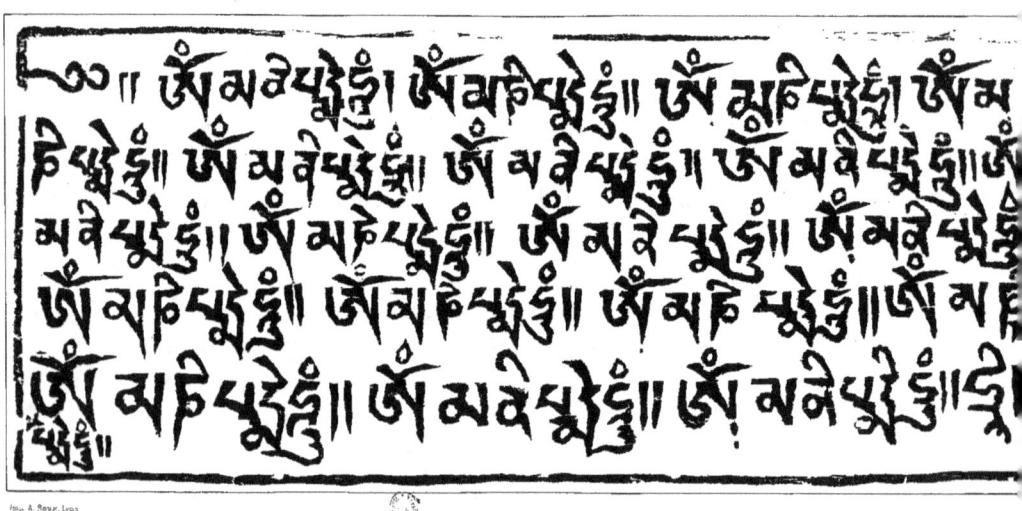

PRIÈRE OM MANI PADME HUM
d'après un bois du Tibet oriental.

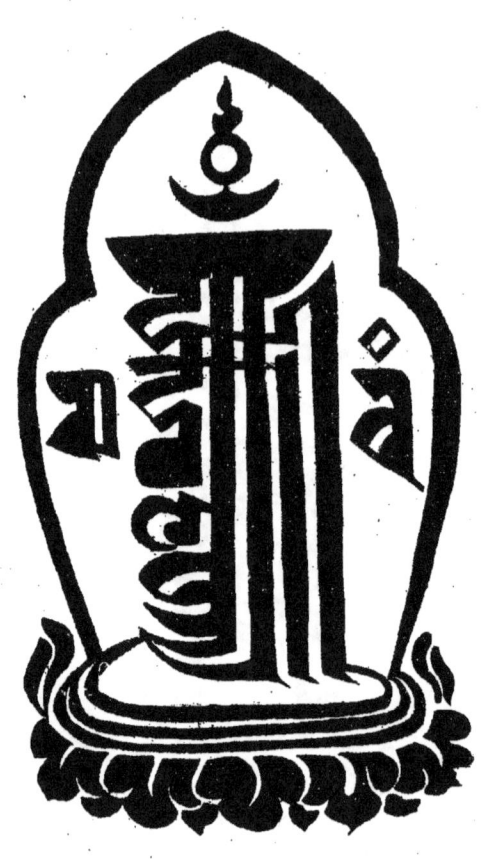

PRIÈRE À SIX SYLLABES : "OM MANI, PADME, HUM".

extérieure les lignes courbes. La lettre « Om » est remplacée par un signe symbolique au-dessus de l'anagramme; ce signe représente un croissant surmonté d'un disque d'où sort une flamme représentant le soleil. Cette combinaison de lettres est appelée en tibétain Nam chou vangdan, « les dix entièrement puissants » (sous-entendu caractères, il y a six consonnes et quatre voyelles); le pouvoir de cette sentence sacrée est beaucoup augmenté quand on l'écrit dans cette forme. Ces anagrammes sont toujours bordés par un cadre représentant la feuille du figuier.

CHAPITRE XI

TRADUCTION D'UNE PRIÈRE AUX BOUDDHAS DE CONFESSION

Traduction et remarques explicatives.

Dans le chapitre sur la métempsycose j'ai déjà parlé des divers moyens de se purifier des péchés; on se rappellera que l'invocation aux dieux est un des plus efficaces. J'y ai aussi traité des appels adressés aux Bouddhas de confession, qui se trouvent dans divers recueils de prières. C'est une œuvre sacrée de ce genre qui forme le sujet de ce chapitre. J'en ai trouvé l'original dans un Chorten[1] que mon frère Hermann s'était fait donner par le Lama de Saimonbong, à Sikkim; il est écrit en petits caractères (voumed) sur deux feuilles d'inégale grandeur. La plus grande a environ 4 pieds carrés, soit 2 pieds 4 pouces de long sur 1 pied 9 pouces de large; la plus petite a la même largeur, mais seulement six pouces de haut, soit une surface de 7 huitièmes de pied carré. Elles étaient posées l'une sur l'autre, mais séparées par des grains d'orge interposés entre elles. Elles étaient pliées autour d'un obélisque de bois à quatre faces qui remplissait le centre du Chorten. Les quatre faces de l'obélisque étaient couvertes d'inscriptions dharānis.

[1] Ce Chorten était déjà sur l'autel de l'oratoire du Lama quand Hooker y alla. Voyez la vue intérieure de la maison du Lama de Saimonbong dans ses *Himalayan Journals*.

La dimension de ces deux feuilles ne permet pas de reproduire ici cette invocation aux Bouddhas sous forme de fac-simile ; j'ai préféré la donner à la fin de ce chapitre, transcrite en caractères capitaux dans la forme ordinaire des livres tibétains.

Un espace blanc sépare chacune des deux parties ; le commencement de la seconde est indiqué en outre dans le texte tibétain par le retour du signe initial [1].

Son titre complet est : Digpa thamchad shagpar terchoi, « repentir de tous les péchés, doctrine du trésor caché » [2]. Les mots ter-choi étaient illisibles dans la phrase titre du traité et ce ne fut que grâce à leur rencontre dans une phrase au bas de la plus grande feuille que je pus combler cette lacune. Là aussi les mots précédents étaient altérés, mais le sens général et les quelques lettres encore déchiffrables suffisaient à ne laisser aucun doute sur la répétition du titre. — Un autre nom de cette prière, que nous verrons souvent dans le texte est, Digshag ser chi pougri, « le rasoir d'or qui efface les péchés » [3] ; cette désignation indique évidemment son efficacité extraordinaire pour la délivrance des pécheurs.

La plus grande feuille commence par une louange générale de tous les Bouddhas passés, présents et futurs qui ont le plus approché de la perfection ; ensuite viennent cinquante et un Bouddhas, désignés tous par leur nom ; pour quelques-uns on indique la région où ils habitent ; pour d'autres on ajoute le nombre de leurs naissances depuis le moment où ils sont entrés dans la carrière de Bouddha, jusqu'à celui où ils en ont atteint la dignité. On prétend que la lecture ou la prononciation des noms de ces Bouddhas efface les péchés, et on spécifie les péchés que chaque Bouddha a le pouvoir d'absoudre. On y trouve une allusion à la scélératesse de la race humaine, qui a causé la destruction de l'univers et la prophétie que l'homme emploiera ce traité et en tirera de grands avantages.

La seconde et plus petite feuille commence par ces mots : « Enchâssé dans

[1] Dans la traduction française, les mots placés entre parenthèse sont plutôt des paraphrases explicatives que des traductions littérales du tibétain.

[2] Şdig-pa, « péché, vice » ; thams-chad, « tout » ; bshags-pa, « repentir, confession » ; r, le signe de l'accusatif, est souvent employé au lieu du signe du génitif (comp. Foucaux, Gram. tib., p. 94) ; gter, « un trésor ; chhos, « la doctrine ».

[3] Gser, « or » ; Kyi, chi, est le signe du génitif ; spu-gri, « un rasoir ».

la boîte sacrée au moment de la prononciation des bénédictions » ; ceci se rapporte aux cérémonies usitées pour l'inauguration des édifices religieux et aussi aux bénédictions prononcées dans ces occasions solennelles. Leurs effets sur le salut de l'homme et les avantages que les habitants des monastères tireront de leur répétition sont de nouveau signalés. Cette feuille se termine par quatre Dhâranis.

Cette adresse s'intitule elle-même un Mahâyâna-Soutra (tib. Thegpa chenpoi do), nom sous lequel nous l'aurions nous-même classée d'après sa nature [1]. Il faut particulièrement noter, comme une preuve évidente qu'elle a été composée à la période de modification mystique du bouddhisme [2], l'invocation des Bouddhas imaginaires et l'admission de l'influence magique des prières sur les divinités implorées. Nous sommes aussi en droit de la considérer comme une traduction d'un ancien ouvrage sanscrit, puisque son titre est sanscrit.

Les noms personnels des Bouddhas et les expressions tibétaines expliquées dans les notes sont reproduits exactement et ne sont pas répétés dans le glossaire des termes tibétains, appendice B, s'ils se rencontrent dans le texte ; on trouvera dans le glossaire l'orthographe native des autres mots.

TRADUCTION DE LA PREMIÈRE PARTIE

« Dans la langue sanscrite [3]...... Honneur aux Bouddhas sans tache, qui tous suivirent le même chemin [4]. En tibétain : repentir de tous les péchés (ou sdig-pa-thams-chad-bshags par) ».

[1] Sur les signes caractéristiques d'un Mahâyâna Soutra, voyez Burnouf, Introduction, p. 121.

[2] Les Soutras Phal-po-ckke et Rim-pa-lnga, qui sont cités pour des détails sur plusieurs Bouddhas sont contenus dans le Kanjour.

[3] Mon original est détérioré en cet endroit, et le nom sanscrit est illisible. Il y a une curieuse habitude, qui ne se trouve pas dans les traductions européennes, c'est que les livres traduits du sanscrit ont fréquemment deux titres, le titre sanscrit et le tibétain. Quelques grands ouvrages du Kandjour ont aussi reçu un titre additionnel dans le dialecte tibétain appelé Doulva-Zhi, « la base de la discipline religieuse ».) Voyez Csoma, *Analysis*, *As. Res*, vol. XX, p. 44.

[4] Dans l'original Na-mo-sarva-bi-ma-la ta-thâ-ga-ta-boud-dha. Ces mots sont tous sanscrits. Tathâgata, en tibétain De-bzhin, ou plus complètement De-bzhin-gshegs-pa, est une épithète des Bouddhas qui sont apparus sur la terre, impliquant qu'ils ont agi comme leurs prédécesseurs. Comparez, page 2, note 1, dans la suite, je traduirai De-bzhin-gshegs-pa, par son équivalent sanscrit tathâgata ; la reproduction littérale rendrait la phrase trop longue. Des sentences semblables commencent les traités religieux ; le Kanljour par exemple, dans sa première page, a trois images représentant Sâkyamouni avec son fils à sa gauche et l'un de ses principaux disciples à droite ; la légende suivante est écrite sous chacun d'eux :

« J'adore les Tathāgatas des trois périodes [1], qui habitent dans les dix quartiers du monde [2], les vainqueurs des ennemis, les très purs et très parfaits Bouddhas ; j'adore ces êtres illustres [3], chacun en particulier et tous ensemble. Je leur offre et leur cenfesse mes péchés ».

« Je me réjouis des causes de vertus [4] ; je tourne la roue de la doctrine ; [5] je crois que le corps de tous les Bouddhas n'entre pas à Nirvâna [6].

« Les causes de vertu grandiront jusqu'à atteindre la grande perfection.

« J'adore le Tathāgata, le vainqueur de l'ennemi [7], le très pur [8], le très parfait Bouddha Nam-mkha'-dpal-dri-med-rdoul-rab-tu-mdzes [9].

« J'adore le Tathāgata Yon-tan-tog-gi-'od-la-me-tog-padma-vaidhourya 'i-'od-zer-rin po-chhe'i-gzugs, qui a le corps d'un fils de Dieu ».

« J'adore le Tathāgata sPos-mchhog-dam-pas-mchhod-pa'i-skou-rgyan-pa ».

Salut au prince des Mounis ; salut au fils de Sârikâ ; salut à Grachen dzin (sanscrit Lahoula). La page titre du livre est suivie par le salut aux trois saints. Csoma, *Analysis of the Dulva class of the Kanjur, As. Res.*, vol. XX, p. 45. Notre document historique relatif à la fondation du monastère de Himis, dont une traduction abrégée fait partie du chapitre sur les monastères, commence par ces mots : Dieu vous garde! Honneur et salut aux maîtres.

[1] Les trois périodes sont le passé, le présent et le futur ; les Bouddhas du temps passé sont ceux qui ont prêché la loi et sont retournés à Nirvâna ; le Bouddha du temps présent est Sâkyamouni, le dernier qui soit apparu ; les Bouddhas futurs sont les Bodhisattvas ou candidats à la dignité de Bouddha. Les Bouddhas des trois périodes comprennent tous les Bouddhas.

[2] En tibétain phyogs-bchou. Ces dix quartiers du monde sont : Le Nord, Nord-Est, Est, Sud-Est, Sud, Sud-Ouest, Ouest, Nord-Ouest, le quartier au-dessus du zénith, le quartier sous le nadir. Chaque région est habitée par ses Bouddhas et ses dieux particuliers et il est de grande importance de connaître leurs sentiments sur chaque homme en particulier. Voyez pour les détails, chap. xviii, n° 2. Une signification tout à fait différente est celle de Sa-bchou-pa, « les dix terres », expression équivalente au sanscrit Dasabhoumi, qui a rapport aux dix régions ou degrés qu'un Bodhisattva doit successivement parcourir pour atteindre la perfection d'un Bouddha. Comparez Csoma, *Dictionnaire*, p. 99 ; *Analysis, As. Res.*, vol. XX, p. 469 et 405 ; Burnouf, « *Introduction* », p. 438. Wassiljew *Der Buddhismus*, p. 405.

[3] En tibétain dpal, titre qui s'applique aux dieux, aux saints et aux grands hommes.

[4] Le mot tibétain est rtsa-va, « racine, première cause, origine. » La signification de cette phrase est une promesse de pratiquer les vertus.

[5] C'est le terme technique pour *enseigner* et *prêcher* les lois du Bouddha ; par analogie, il s'applique à l'observation des préceptes du Bouddha. Comparez Foe-Koue-Ki, traduction anglaise, pages 29, 17.

[6] Cette phrase s'explique par le dogme des trois corps de chaque Bouddha, voyez page 26. Quand un Bouddha quitte la terre, il perd le pouvoir de s'incarner de nouveau dans la forme humaine ; le corps Nirmânakâya (tib. Proulpai kou) dans lequel il a travaillé au bien-être et au salut de l'humanité dans la période qui précède son arrivée à la perfection d'un Bouddha, meurt avec lui et n'entre pas à Nirvâna. Le terme tibétain gsol-ba-debs doit se traduire par « je crois », bien que les dictionnaires donnent pour sa signification « supplier, prier. »

[7] En tibétain dgra-bchom-pa, en sanscrit arhat (voyez, page 19).

[8] En tibétain Yang-dag-par-rdzogs-pa, en sanscrit Samyak sambouddha.

[9] Ce mot et les termes tibétains qui suivent sont les noms personnels des divers Bouddhas.

« J'adore le Tathāgata gTsoug-tor-gyi-gtsoug-nas-nyi-ma'i-'od-zer-dpag-med-zla-'od-smon-lam gyis-rgyan-pa.

« J'adore le Tathāgata Rab-sproul-bkod-pa-chhen-po-chhos-kyi-dbyings-las-mngon-par-'phags-pa- chhags-dang-ldan-zla-med-rin-chhen-'byung-ldan.

« J'adore le Tathāgata Chhou-zla'i-gzhon-nou-nyi-ma'i-sgron-ma-zla-ba'i-me-tog rin-chhen-padma-gser-gyi-'dou-ni-mkha', qui a parfaitement le corps d'un fils de Dieu.

« J'adore le Tathāgata qui est assis dans les dix régions, 'Od-zer-rab-tou-'gyed-ching-'jig-rten-gyi-nam-mkha'-koun-dou-snang-bar-byed-pa.

« J'adore le Tathāgata Sangs-rgyas-kyi-bkod-pa-thams-chad-rab-tou-rgyas-par-mdzad-pa.

« J'adore le Tathāgata Sangs-rgyas-kyi-dgongs-pa-bsgrubs-pa.

« J'adore le Tathāgata Dri-med-zla-ba'i-me-tog-gi-bkod-pa-mdzad.

« J'adore le Tathāgata Rin-chhen-mchhog-gis-me-tog-grags-ldan.

« J'adore le Tathāgata 'Jigs-med-rnam-par-gzigs.

« J'adore le Tathāgata 'Jigs-pa-dang-'bral-zhing-bag-chhags-mi-mnga'-zhing-spou-zing-zhis-mi-byed-pa.

« J'adore le Tathāgata Seng-ge-sgra-dbyangs.

« J'adore le Tathāgata gSer-'od-gzi-brjid-kyi rgyal-po.

« Chaque être humain sur la terre qui écrit le nom de ces Bouddhas, les porte sur lui, les lit, ou fait vœu (d'agir ainsi), sera béni ; il deviendra pur de tout sombre péché et naîtra dans la région De-va-chan[1], qui est vers l'Ouest.

« J'adore le Tathāgata Ts'he-dpag-med[2], qui habite le Pays-Bouddha bDe-va-chan.

« J'adore le Tathāgata rDo-ndje-rab-tou-'dzin-pa, qui habite dans le Pays-Bouddha Ngour-smrig-gi-rgyal-mts'han.

[1] En sanscrit, Soukhavati. Ce nom est celui de la demeure où le Dhyâni Bouddha Amitabha, ou en tibétain Odpagmed, est assis sur son trône ; c'est la grande récompense d'une vie vertueuse que de renaître dans ce monde. Voyez la description de cette région, page 64.

[2] En sanscrit Amitayous. C'est un autre nom d'Amitabha (Burnouf, Introduction », p. 102), qui est ainsi appelé quand on l'implore pour obtenir une longue vie. Dans les images qui ont rapport à ce pouvoir du Bouddha, il tient un vase, en forme de vaisseau, rempli d'eau de la vie qu'il verse sur ceux qui le prient. Cette figure se voit souvent dans toutes sortes de représentations religieuses, peintures aussi bien qu'objets plastiques.

« J'adore le Tathâgata Pad-mo-shin-tou-rgyas-pa, qui habite le Pays-Bouddha Phyīr-mi-ldag-pa'i-'khorlo-rab-tou-sgrog-pa.

« J'adore le Tathâgata Chhos-kyi-rgyal-mtschan, qui habite le Pays-Douddha rDoul-med-pa.

« J'adore le Tathâgata Seng-ge-sgra-dbyangs-rgyal-po, qui habite le Pays-Bouddha sGron-la bzang-po.

« J'adore le Taihâgata rNams-par-snang-mdzad-rgyal-po [1], qui habite le Pays-Bouddha 'Od-zer-bsang-po.

J'adore le Tathâgata Chhos-kyi-'od-zer-gyi-skou-pad-mo-shin-tou-rgyas-pa, qui habite le Pays-Bouddha Da'-bar-dka'-ba.

« J'adore le Tathâgata mNgon-par-mkhyen-pa-thams-chad-kyi-'od-zer, qui habite le Pays-Bouddha rGyan-dang-ldan-pa.

« J'adore le Tathâgata 'Od-mi-'khrougs-pa, qui habite le Pays-Bouddha Me-long-gi-dkyil-'khor-rndog-'dra.

« J'adore l'illustre sNying-po, qui habite le Pays-Bouddha Padmo, dans cette pure région où demeure le victorieux, le Tathâgata qui a subjugué son ennemi, le très pur, parfait Bouddha Ngan-'gro-thams-chad-rnam-par-'joms-pa-'phags-pa-gzi-brjid-sgra-dbyangs-kyi-rgyal-po.

« Toutes ces histoires des Bouddhas sont contenues dans le Soutra Phal-po-chhe [2].

« J'adore aussi le Bouddha Sakya-thoub-pa, qui est né trente millions de fois [3]; son nom prononcé une seule fois purifiera de tous les péchés commis dans des existences antérieures.

[1] En sanscrit, Vairochâna, nom d'un Bouddha fabuleux regardé comme le Dhyani Bouddha du premier Bouddha humain qui enseigna la loi dans le monde actuel. Voyez Burnouf, Introduction, p. 117.

[2] Comp., p. 79; Vairochana est le seul Bouddha que cite Csoma dans l'Analyse de ce Soutra (rnam-par-snang-mdzad).

[3] Allusion aux nombreuses incarnations de Shakya-thoub-pa ou Sâkyamouni, le fondateur du bouddhisme; comme tous les candidats à la dignité de Bouddha avant leur élévation finale, il avait traversé d'innombrables temps d'épreuves, pendant lesquels le mérite doit croître et s'accumuler par des travaux extraordinaires. La vie des Bouddhas dans leurs existences antérieures est racontée en détail par les livres sacrés nommés Jâtakas; beaucoup de ces récits sont identiques aux fables du Grec Ésope. Hardy, *Manual of Buddhism*, page 10); Burnouf, Introduction, pages 61, 555. Les précédentes naissances de Sâkyamouni, d'après les livres sacrés, seraient au nombre de 500 ou 550. Upham, *History and doctrine of Buddhism*, vol. III, p. 295; Foucaux, *Rgya tcher rol pa*, vol. II, p. 34; Hardy, *Manual*, l. c.; mais beaucoup de phrases tendent à établir leur infinité, et le Bouddha lui-même a dit: « Il est impossible de compter les corps que j'ai possédés. » *Foe Koue ki*, pages 67, 348. Le nombre donné dans le texte d'après cette dernière croyance et le terme *Khray* peuvent être une abréviation de Khrag-khrig, « centaine de mille millions », q t'on emploie pour désigner un nombre infiniment grand. Voyez *Dictionnaire de Csoma, voce Khrag-khrig*.

« J'adore le Bouddha Mar-me-mdzad [1], qui est né dix-huit mille fois. Une seule fois prononcer son nom purifiera des péchés commis en se souillant des biens des hommes les plus vils.

« J'adore le Bouddha Rab-tou-'bar-ba, qui est connu (être né) seize mille fois. La prononciation de son nom, fût-ce une seule fois, procure l'absolution et purifie de tous péchés commis contre les parents et les maîtres.

« J'adore le Bouddha sKar-rgyal, qui est né dix millions trois mille fois. Prononcer une fois son nom purifiera de tous les péchés commis en se souillant avec les richesses sacrées.

« J'adore le Bouddha Sā-la'ï-rgyal-pa, qui est né dix-huit mille fois. Son nom, prononcé une seule fois, purifiera de tous péchés de larcin, brigandage et autres semblables.

« J'adore le Bouddha Padma-'phags-pa, qui est né quinze mille fois. En prononçant une fois son nom, on est absous des péchés commis en se souillant par la possession ou la convoitise des richesses appartenant aux Chortens [2].

« J'adore le Bouddha Ko'u-din-né'i-rigs [3], qui est né quatre-vingt-dix millions de fois. Son nom prononcé une fois purifiera des péchés commis [4].....

« J'adore le Bouddha qui est né quatre-vingt-dix mille fois [5].

« J'adore le Bouddha 'Od-bsrung [6], qui est né neuf cent mille fois.

« J'adore le Bouddha Bye-ba-phrag-ganga'i-klung-gi-bye-ma-snyed-kyi-grangs-dang-mnyam-pa-rnam.

[1] En sanscrit Dipankara. Ce nom, « le lumineux », s'applique à un Bouddha imaginaire qui, selon Turner et Hardy, aurait été le vingt-quatrième Bouddha ayant enseigné la loi bouddha avant Sâkyamouni, à qui, le premier, il assura qu'il atteindrait la qualité de Bouddha. Turner, *Extracts from the Attakata, Journal, As. Soc., Beng.*, vol. VIII, page, 780 ; Hardy, *Manual*, page 94. Dans la liste d'Hodgson, *Illustrations*, page 135, il est le premier Bouddha de la période actuelle et le neuvième prédécesseur de Sakyamouni. D'après les textes de Hardy, il aurait vécu 100,000 ans ; le Nippon Panthéon (par Hofmann dans *Beschreibung von Japon, de von Siebold*, vol. V, page 77), dit que son stage sur la terre dura 840 billions d'années.

[2] Sur les Chortens, voyez chap. XIII.

[3] En sanscrit, Kaûndinya, un des premiers disciples de Sâkyamouni qui enseignera la loi du Bouddha dans un avenir très éloigné. Voyez Burnouf, *le Lotus de la bonne Loi*, p. 126. Csoma, *Life of Sakya, As. Res.*, vol. XX, p. 293.

[4] Dans le texte tibétain, les deux mots suivants sont : rmos, « labouré », et bskol, « bouillir dans le beurre ou l'huile. » Comme ces mots n'ont aucun sens apparent, je les ai omis dans le texte.

[5] Ici le Bouddha n'est pas nommé.

[6] En sanscrit, Kasyapa, considéré comme le troisième Bouddha de la période actuelle, ou prédécesseur immédiat de Sâkyamouni. On trouvera des détails sur sa naissance, sa race, son âge, ses disciples, etc.; dans Csoma, *Analysis, As. Res.*, vol. XX, p. 415 ; et *Foe-Koue-Ki*, p. 180.

« J'adore le Bouddha Koun-dou-spas-pa-la-sogs-pa-mtschan-tha-dad-pa, qui est né mille fois.

« J'adore le Bouddha Jam-bou-doul-va, qui est né vingt mille fois.

« J'adore le Bouddha gSer-mdog-dri-mid-'od-zer, qui est né soixante-deux mille fois.

« J'adore le Bouddha dVang-pói rgyal-mts'ho'an, qui est né quatre-vingt-quatre mille fois.

« J'adore le Bouddha Nyi-ma'i-snying-po, qui est né dix mille cinq cents fois.

« J'adore le Bouddha Zhi-bar-mdzad-pa, qui est né soixante-deux mille fois.

« J'adore tous ces Bouddhas et aussi l'assemblée des Srāvakas [1] et des Bodhisattvas [2].

« Toutes ces (histoires de Bouddhas) sont contenues dans le traité rim-pa-lnga (partie du Kandjour) [3].

« J'adore le victorieux [4], le Tathāgata, le vainqueur de l'ennemi, le très pur, le parfait Bouddha Rin-chhen-rgyal-po'i-mdzod. Ce nom prononcé une seule fois efface les péchés qui seraient causes d'une nouvelle existence.

« J'adore le victorieux, le Tathāgata, le vainqueur de l'ennemi, le très pur, le parfait Bouddha Rin-chhen-'od-kyi-rgyal-po-me-'od-rab tou-gsal-va. Prononcer ce nom une seule fois remet les péchés commis dans toute une existence en se souillant avec le bien du clergé [5].

« J'adore le victorieux, le Tathāgata, le vainqueur de l'ennemi, le très pur, et parfait Bouddha sPos dang-me-tog-la-dvang-ba-stobs-kyi-rgyal-po. Prononcer ce nom une seule fois efface les péchés commis en violation des lois morales.

[1] En tibétain Nyon-thos, « auditeur ». Par ce nom, les anciens livres religieux désignent les disciples de Sâkyamouni et aussi ceux qui les premiers ont adhéré à sa loi. Dans les écritures sacrées modernes, il s'applique aux bouddhistes qui ont abandonné le monde et se sont faits religieux. Voyez pages 13 et chap. xii.

[2] En tibétain byang chub-sems dpa. Les livres mahâyâna donnent ce nom à tous les bouddhistes; les laïques sont appelés : « Bodhisattvas, qui résident en leurs maisons »; les religieux, « Bodhisattvas, qui ont renoncé au monde. »

[3] Comme exemple de ce que contiennent ces histoires, voyez Csoma, *Analysis, As. Res.*, vol. XX, p. 415.

[4] En tibétain, bChom-ldan-das, en sanscrit Bhagavan.

[5] En tibétain, dge-'dun, que l'on prononce aussi gendun, nom général pour le clergé. Sur ses institutions, voyez chapitre xii.

« J'adore le victorieux, le Tathāgata, le vainqueur de l'ennemi, le très pur, le parfait Bouddha Ganga'i-klung-gi-bye-ma-snyed-bye-ba-phrag-bra'gyaḍi-grangs-dang-mnyam-par-des-pa. Ce nom prononcé une seule fois absout les péchés de meurtres commis dans toute une existence.

« J'adore le victorieux, le Tathāgata, le vainqueur de l'ennemi, le très pur, le parfait Bouddha Rin-chhen-rdo-rje-dpal-brtan-zhing-dul-va-pha-rol-gyi-stobs-rab-tou-joms-pa. En prononçant ce nom une fois on devient égal en mérite à celui qui a lu d'un bout à l'autre les préceptes royaux [1].

« J'adore le victorieux, le Tathāgata, le vainqueur de l'ennemi, le très pur, le parfait Bouddha gZi-brdjed-nges-par-rnam-par-gnon-pa. Prononcer ce nom une seule fois absout les péchés commis par mauvais désirs, pendant une existence.

« J'adore le victorieux, le Tathāgata, le vainqueur de l'ennemi, le très pur, le parfait Bouddha Rin-chhen-zla'od-skyabs-gnas-dam-pa-dgra-las-rnam-par-rgyal-ba. Prononcer ce nom une fois efface les péchés qui causeraient des souffrances dans l'enfer mNar-med [2].

« J'adore le victorieux, le Tathāgata, le vainqueur de l'ennemi, le très pur, le parfait Bouddha Rin-chhen gtsoug-tor-tchan. Prononcer son nom une seule fois suffit à écarter le danger de renaître dans une des mauvaises conditions de l'existence [3] et à faire obtenir le corps très parfait d'un dieu ou d'un homme.

« J'adore le victorieux, le Tathāgata, le vainqueur de l'ennemi, le très pur, le parfait Bouddha rGyal-ba-rgya-mts'ho'i-ts'hogs-dang-bchas-pa-rnam. On dit que la seule prononciation de son nom lave du péché de parjure et de tous les péchés commis par l'esprit (mauvais sentiments), concupiscence, imposture et autres semblables.

« J'adore le victorieux, le Tathāgata, celui qui a subjugué l'ennemi, le très pur, le parfait Bouddha Ts'hei-boum-pa dzin-pa-rnam.

[1] En tibétain, bka. Ce mot signifie « précepte », et ici il se rapporte aux règles établies par les Lamas ; le sens de cette récompense est donc que les suppliants seront comptés parmi les prêtres et jouiront des bénédictions qui leur sont réservées.

[2] mNarmed est le nom de l'une des plus terribles divisions de l'enfer. Dictionnaire de Csoma et de Schmidt. Sur l'enfer, voyez page 58.

[3] Les bouddhistes comptent six classes d'existences. Celles des enfers, des brutes, des Asouras et des Yidags sont les mauvaises ; celles des hommes et des dieux sont les bonnes conditions.

« Puissent tous ces Bouddhas délivrer tout être vivant des horreurs d'une mort prématurée [1] !

« J'adore tous les victorieux, les Tathagātas, les vainqueurs de l'ennemi, les très purs, les parfaits Bouddhas passés, ceux qui ne sont pas arrivés (futurs) et les présents [2].

« J'adore le protecteur des créatures, kLou-sgroubs, le héros ; Gourou-Padma ; dPal-Na-ro-va ; dPal-Bi-ma-la mitra, Pándita A-ti-sha et avec eux la succession des saints Lamas [3].

« (Ce livre) sDig-bshags-gser-kyis-spu-gri a pouvoir de soumettre, de brûler, de détruire l'enfer. Il sera une consolation pour les êtres vivants, dans cette période de détresse et de misère [4], lorsque dans les lieux (destinés aux) représentations du Bouddha, de ses préceptes et de sa miséricorde [5],

[1] Voyez page 69.

[2] Phrase analogue à une autre qui se trouve au commencement de l'adresse ; sa signification a été expliquée page 80.

[3] Ce sont des prêtres indiens très illustres par leur zèle à propager le bouddhisme ; à l'exception de Lougroub, le premier de cette série, ils s'occupèrent activement à répandre ses doctrines dans le Tibet. Lougroub (en sanscrit Nagarjouna) est le fondateur du système mahāyāna ; voyez page 21. Gourou-Padma est le fameux maître Padma Sambhava, qui fut demandé par le roi Thisrong de Tsan et qui serait arrivé au Tibet en 747 avant J.-C. Bimala Mitra vint aussi au Tibet sur l'invitation de ce roi. Voyez Schmidt, *Ssanang Ssetsen*, p. 336. Na-ro-va, qui est cité avant Bimala, était sans doute contemporain de celui-ci et de Padma Sambhava. Pándita Atisha, le dernier de la série, acquit une grande réputation en rétablissant le bouddhisme après les persécutions de Langdharma et de ses successeurs (902-971). Le terme tibétain bla-ma-dam-pa-brgyoud est un titre d'honneur appliqué aux prêtres qui ont créé un système spécial de bouddhisme. Dans une phrase suivante et dans le document sur la fondation du monastère d'Himis, nous les verrons appelés « lamas de fondation », en tibétain, rtsa-va'i-bla-ma.

[4] En tibétain bskal-ba-snyig-ma. Selon les croyances des bouddhistes et des brahmanes, l'univers, qui n'a ni commencement ni fin, est périodiquement détruit et reconstruit ; ces révolutions s'accomplissent en quatre périodes ou kalpas, c'est-à-dire les périodes de formation et de continuation de la formation, et les périodes de destruction et de disparition de l'univers. Ici il s'agit du Kalpa de destruction et il est prédit que l'homme obtiendra le pardon de ses péchés en lisant ce livre. L'univers est dissous et consumé par la puissance du feu, de l'eau et du vent, qui le détruisent complètement en soixante-quatre attaques contre la substance. La situation morale de l'homme, avant que ces divers agents entrent en action, est définie comme il suit : « Avant la destruction par le feu, la cruauté et la violence dominent dans le monde ; avant celle par le feu, la licence, et avant celle par le vent, l'ignorance. Quand la licence prévaut, les hommes sont fauchés par les maladies ; quand c'est la violence, ils tournent leurs armes les uns contre les autres ; quand c'est l'ignorance, ils sont décimés par la famine. » Hardy, *Manual of Buddhism*, pages 28, 35 ; Schmidt, *Mémoire de l'Académie de Saint-Pétersbourg*, vol. II, pages 58, 61.

[5] Cette phrase doit être comprise comme une sorte de prédiction que les temples seront profanés par des négociations mondaines ; car c'est dans les temples que se trouvent les trois représentations (tibétain Tensoumnii) du Bouddha, de sa loi et de sa miséricorde. Le Bouddha est représenté en statues, en bas-reliefs et en peinture. Les peintures sont suspendues aux poutres traversières du toit ou tracées sur les murs ; les statues et bas-reliefs le représentent assis et sont placés dans un retrait derrière l'autel. Les préceptes qu'il légua aux hommes en quittant la terre sont symbolisés par un livre placé sur un des degrés de l'autel, ou sur une tablette suspendue au toit. Sa miséricorde ou charité illimitée qui lui fit

LE BOUDDHISME AU TIBET 87

les hommes travailleront les étoffes de laine et de coton, et une fois coupées les façonneront en vêtements ; lorsqu'ils y prendront leurs repas ; lorsqu'ils vendront et achèteront des marchandises ; lorsque les gélongs [1] ruineront les lieux habités ;

« Lorsque les astrologues [2] feront des invocations pour obtenir la fortune [3] ; lorsque les bompos [4] porteront avec eux (entendront) les sentences mystiques secrètes (Dharanis) ; lorsque les Gebshi seront commandants en chef [5] ; lorsque les savants et pauvres (les prêtres) [6] vivront dans les couvents de femmes et les dirigeront ; lorsque les Zhanglons [7] s'amuseront avec leurs belles-filles ; lorsque les hommes détruiront (mangeront) les mets destinés aux mânes des morts ; lorsque les chefs lamas mangeront les mets préparés pour les offrandes [8] ; lorsque les hommes se sépareront eux-mêmes des principes vitaux (se suicideront) [9] ; lorsque le nombre des mauvaises actions

obtenir le rang sublime de Bouddha afin de guider les hommes au salut, est représentée par un Chorten, cassette pyramidale contenant les reliques, qui occupe toujours la principale place sur l'autel. Voyez Csoma, *Grammar*, p. 173, *Dictionnary*, voce rten ; voir aussi Schmidt, *Lexicon*. Pour plus amples détails sur les images des dieux, voyez chap. xiv ; sur les livres, voyez page 51 ; sur les chortens, chap. xiii. Pour la place que ces objets occupent dans les temples, je renverrai au chapitre qui traite des Temples, et à la vue de l'intérieur du temple de Mangnang à Gnary Khorsoum, donnée par mon frère Adolphe, dans l'atlas des *Results of a scientific Mission*.

[1] L'expression dge-slong s'applique à des prêtres ordonnés qui sont généralement désignés sous le titre plus honorifique de Lama (bla-ma), distinction qui n'appartient cependant qu'aux supérieurs de couvents. Les gelongs ne doivent pas se soucier de richesses ou de jouissances mondaines ; en leur prêtant la ruine de lieux habités, on veut dire peut-être qu'ils combattront contre d'autres monastères ou contre les riches en général.

[2] En tibétain, gagags-pa, versé dans les charmes.

[3] En tibétain, gyang-gougs ; une cérémonie de ce genre est décrite au chapitre suivant. C'est ici une allusion à son abus comme remplacement des prières.

[4] Bompo est le nom des partisans de la secte qui s'attache le plus aux idées superstitieuses, restes de la première religion des Tibétains (Voyez p. 47.)

[5] Dge-bshes, abrégé de dge-bai-bshes-gnyen, en sanscrit, Kalyanamitra signifie un prêtre savant, un ami de la vertu. Il n'est pas nécessaire de faire remarquer que les fonctions de chef militaire ne s'accordent guère avec le caractère clérical.

[6] Il n'est pas permis aux prêtres d'avoir des relations avec les femmes ; mais il est probable que ce précepte est violé, puisqu'ils habitent sous le même toit que les nonnes.

[7] Zhang, oncle maternel ; blon, magistrat, officier, noble. Ces deux noms réunis désignent un homme de rang supérieur.

[8] L'expression tibétaine est Zan, que le dictionnaire traduit par « mets », sorte de potage épais, pâte faite de farine ou de grain grillé. Au sujet de son emploi général comme nourriture, voyez les détails donnés par Hermann dans son *Glossary Zankhar*, vol. III des *Results* et *R. As. Soc.*, 1862.

[9] La délivrance de l'existence n'est que la conséquence de bonnes actions ; mais le suicide, dans l'opinion des bouddhistes, est une mauvaise action qui a pour conséquence la renaissance dans une condition pire, puisque les péchés, en expiation desquels l'existence présente devait être subie, ne sont pas encore expiés et qu'un autre crime s'y ajoute. Dans la période de misère à laquelle le texte fait allusion, cette loi morale sera méprisée.

croîtra sur la terre ; lorsque le chant Mani sera rendu en réponse [1] ; lorsque les veaux de la race Dzo dévasteront (les champs) [2] ; lorsque les hommes convoiteront le bien d'autrui ; lorsque les saints voyageront et feront le commerce [3] ;

« Lorsque la fraude se fera avec mesure [4] et poids ; lorsque les Chinois trafiqueront des petits enfants (qu'ils achèteront aux Tibétains) ; lorsque sous les portes (des temples) seront pratiqués des miracles trompeurs (sorcellerie) ; lorsque les hommes mangeront et boiront et ne se soucieront que de l'existence actuelle ; lorsqu'il ne se fera plus de libéralités ; lorsque le temps viendra où les vieilles coutumes seront troublées (changées) ; lorsque les hommes seront en proie aux ravages de la guerre et de l'ennemi ; lorsque la gelée, la grêle et la sécheresse répandront (rendront générale) la famine [5] ; lorsque les hommes et les êtres animés auront à souffrir de mauvaises actions [6] : alors dans cette période de détresse et de misère, ce sDigbshags gter-chhos sera une purification pour tous les péchés qui auront été accumulés dans cet intervalle ; tous les hommes le liront et par son mérite tous les péchés seront effacés [7]. »

TRADUCTION DE LA SECONDE PARTIE

« Enchâssé dans la cassette sacrée à l'époque de la prononciation des bénédictions [8].

« Dans cette période de détresse et de misère, où les hommes souffriront

[1] Par Mani, il faut entendre la fameuse prière à six syllabes : Om mani padme houm, O, le joyau dans le Lotus, Amen. L'allusion du texte se rapporte à la transformation de cette prière en une chanson populaire.

[2] mDzo, métis produit d'un yak (*bos grunniens*) et d'une vache de la race du zébu indien ; dans l'idiome des tribus de l'Himalaya, on l'appelle choubou. Les dzos sont une des rares espèces de métis qui soient capables de reproduire et dans quelques vallées leur nombre dépasse celui des yaks.

[3] En tibétain, nal-jor ; en sanscrit, yogacharya, saint, dévot ; c'est aussi le nom d'une secte religieuse qui fut très en faveur dans l'Inde jusqu'au septième siècle. Sur son histoire et ses dogmes religieux, voyez chap. v.

[4] L'expression tibétaine bre, qu'on prononce aussi pre, est, selon le dictionnaire de Csoma, une mesure de capacité, le vingtième du boisseau tibétain.

[5] Il y a ici quelques mots illisibles.

[6] Voyez, page 58, la théorie bouddhique de l'influence des bonnes ou des mauvaises actions sur le bonheur.

[7] Les quatre dernières lignes de l'original sont si détériorées que l'on ne peut déchiffrer que quelques mots, assez cependant pour indiquer le sens.

[8] Voyez, chap. XIII, les rites et cérémonies religieuses qui se rapportent à la construction des chortens.

DIGPA THAMCHAD SHAGPAR TERCHOI

INVOCATION AUX BOUDDHAS DE CONFESSION

༄༅། །བྱུར་གྱིད་དུ། ། ན་མོ་མཉྫུ་ཤྲཱི་ཡེ། །བུད་བྷཱ་ཡ། དེད་ནེ་ཏུ། རིག་པ་ཐམས་ཅད་བསྒྲགས་པར། །ཕྱོགས་བཅུའི་གཞུན་
དེ་བཞིན་དུ་བཅོམ་པ་དང་དག་པར་རྟོགས་པའི་སངས་རྒྱས་སོ་ད་པའང་ཐམས་ཅད་ལ་ཕྱག་འཚལ་ལོ། མཆོད་པ་འབུལ་བ། །རིག་པ་བསགས་སོ།
དགེ་བའི་ཚོ་ལ་རྗེས་སུ་ཡི་རང་ངོ་། ཆོས་ཀྱི་འཁོར་ལོ་བསྐོར་རོ། གསོལ་ལོ། སངས་རྒྱས་ཐམས་ཅད་ཀྱི་སྐྱེ་བུན་ལས་སུ་འབྱུང་བར་
བཤགས་སུ་གསོལ་བ་འདེབས། དེའི་ཚོ་བ་ཆོམས་གུང་རྒྱ་ཆེར་པོ་བསྡོད། དེ་བཞིན་གཤེགས་པ་དགུ་བཅོམ་པ་ཡང་དག་པར་རྟོགས་པའི་མང་
རྒྱས་ནམ་མཁའ་དཔལ་དུ་ཨེད་དཔུ་ར་བ་མཛོད་ལ་ཕྱག་འཚལ་ལོ། །དེ་བཞིན་གཤེགས་པ་ཡིད་ཅན་ཏོག་གི་འོད་མི་ཏོག་པར་མ་བཀྲེད་པའི་འོད་ངེས་དིན་
པོ་ཆེའི་གཞུན་སྟོབས་སུ་ཕྱི་དང་ལྷིན་པ་ལ་ཕྱག་འཚལ་ལོ། །དེ་བཞིན་གཤེགས་པ་སྟོན་མཆོན་དམ་པས་མཆོད་པའི་དཀོངས་པར་སྟོན་ཞིང་ལགས་
པར་གིན་པ་ལ་ཕྱག་འཚལ་ལོ། །དེ་བཞིན་གཤེགས་པ་གཞུག་རྡོར་གྱི་གཙུག་ཆོས་ཉེ་བའི་དེད་དགའ་དབག་ཡེད་བླ་ཡིད་སྨོན་ལམ་གྱིས་གྱུར་པ་ལ་ཕྱག་
འཚལ་ལོ། །དེ་བཞིན་གཤེགས་པ་ར་བ་སྒྲོལ་བ་འགྲོ་བ་ཆེན་པོ་ཆེས་ཀྱི་དབྱིངས་ལམས་མཛོན་པར་འཕགས་པ་ཚོགས་དང་ཉེན་མེད་རིན་འབྱུང་དོད་
ལ་ཕྱག་འཚལ་ལོ། །དེ་བཞིན་གཤེགས་པ་ལུ་བླའི་གཟོད་དུ་ཉེ་བའི་སྐུ་མ་བ་བླུ་བའི་མི་ཏོག་དེ་ཆེ་པ་མ་གཞེར་ཀྱི་འདུ་དི་མཁན་པ་གྲུ་གུ་དང་
ནེ་པ་ཐོམ་པར་སྒྲོད་མཛད་ལ་ཕྱག་འཚལ་ལོ། །དེ་བཞིན་གཤེགས་པ་སྤྱོ་བ་བཟུད་ན་འབྱུགས་པའི་འདེད་བྱེ་ར་བ་ཏུ་འགྱུར་ཅིང་འཇིག་ནེན་གྱི་ནམ
མཁའ་ཀུན་ཏུ་དེད་པར་བྱེད་པ་ལ་ཕྱག་འཚལ་ལོ། །དེ་བཞིན་གཤེགས་པ་སངས་གྱིས་ཀྱི་བཀོད་པ་ཐམས་ཅད་ར་བ་དུ་གྱུར་པར་མཛད་པ་ལ་ཕྱག་
འཚལ་ལོ། །དེ་བཞིན་གཤེགས་པ་སངས་གྱོས་ཀྱི་དགོངས་ཀྱི་དགོངས་པ་ལ་ཕྱག་འཚལ་ལོ། །དེ་བཞིན་གཤེགས་པ་ས་དུ་ཨེད་བླ་བའི་མི་ཏོག་གི་བཀོད་པ་
མཛོད་ལ་ཕྱག་འཚལ་ལོ། །དེ་བཞིན་གཤེགས་པ་རིན་ཆེན་མཚོག་ཤིས་མི་ཏོག་གཏུགས་དོན་ལ་ཕྱག་འཚལ་ལོ། །དེ་བཞིན་བཤེགས་པ་འཇིགས་ནེད་ཚོམ

པར་གཞིགས་ལ་ཡུག་འཆལ་ལོ། དེ་བཞིན་གཤེགས་པ་འཇིགས་པ་དང་ཕྱལ་ཞིང་བག་ཆགས་མེ་མངའ་ཞིང་ལྡེང་ཞེས་མི་བྱེད་པ་ལ་ཕྱག་འཚལ་ལོ།
དེ་བཞིན་གཤེགས་པ་སེང་གེའི་སྒྲ་དང་ལ་ཕྱག་འཚལ་ལོ། དེ་བཞིན་གཤེགས་པ་གསེར་རིན་བདུད་རྩི་རྒྱལ་པོ་ལ་ཕྱག་འཚལ་ལོ། སངས་
རྒྱས་ཀྱི་མཆེན་འདི་དག་གི་སེམས་ཅན་གང་ལ་ཞིག་ལ་ས་ལ་ཡི་ཕྱིར་འཕགས། འཆང་ཞིང་ཀློག་འཛིན། ཡི་དམ་དུ་བྱས་ནས་རེམས་ཅན་ཐམས་ཅན་ཅན་གྱི་དོན་
དུ་བསྔོ་ན་དེ་ཀྱིག་པ་སྨྲིག་པ་ཐམས་ཅད་བྱང་ཞིང་དག་ནས་རྒྱལ་གྱི་འདི་བ་ཅན་དུ་སྐྱེ་བར་འགྱུར་རོ། སངས་རྒྱས་ཀྱི་ཞིང་འདི་བ་ཅན་ནོ་
པ་ན་དེ་བཞིན་གཤེགས་པ་ཚེ་དཔག་ཏུ་མེད་པ་ལ་ཕྱག་འཚལ་ལོ། སངས་རྒྱས་ཀྱི་ཞིང་དུར་སྦྱིག་ཀྱིལ་མཆོན་ན་དེ་བཞིན་གཤེགས་པ་རྡོ་རྗེ་རབ་
འཇོན་པ་ལ་ཕྱག་འཚལ་ལོ། སངས་རྒྱས་ཀྱི་ཞིང་ཕྱིར་མི་ལྡོག་པའི་འཁོར་ལོ་རབ་ཏུ་སྐྱོག་པ་ན་དེ་བཞོད་གཤེགས་པ་དཔལ་ཞིན་ཏུ་བྱེས་པ་ལ་ཕྱག
འཚལ་ལོ། སངས་རྒྱས་ཀྱི་ཞིང་རྡུལ་མེད་པ་ན་དེ་བཞིན་གཤེགས་པ་ཆོས་ཀྱི་རྒྱལ་མཚན་ལ་ཕྱག་འཚལ་ལོ། སངས་རྒྱས་ཀྱི་ཞིང་སྒྲོན་ལ་འབང་པོ་ན་དེ་
བཞིན་གཤེགས་པ་སང་གེའི་དབང་གྱལ་པོ་ལ་ཕྱག་འཚལ་ལོ། སངས་རྒྱས་ཀྱི་ཞིང་ཉིད་ཅིང་བཟང་པོ་ན་དེ་བཞིན་གཤེགས་པ་ནོར་བཟང་སྡོང་
མཐོན་རྒྱལ་པོ་ལ་ཕྱག་འཚལ་ལོ། སངས་རྒྱས་ཀྱི་ཞིང་འདབ་བར་དགའ་བ་ན་དེ་བཞིན་གཤེགས་པ་ཆོས་ཀྱི་དད་གྱི་གློང་པོ་མིན་དུ་ཀྱུས་པ་ལ
ཕྱག་འཚལ་ལོ། སངས་རྒྱས་ཀྱི་ཞིན་དང་དོན་ན་ན་དེ་བཞིན་གཤེགས་པ་མཛོན་པར་མཐིན་པ་ཐམས་ཅན་ཀྱི་དད་བྱེད་ལ་ཕྱག་འཚལ་ལོ། སངས་
རྒྱས་ཀྱི་ཞིང་མི་ཤིགས་པའི་རྒྱལ་འཁོར་མངོག་འདུ་ན་དེ་བཞིན་གཤེགས་པ་བདེ་འགྲོགས་པ་ལ་ཕྱག་འཚལ་ལོ། སངས་རྒྱས་ཀྱི་ཞིང་བར་པོའི་དག
ཀྱི་སྟོང་པ་ལ་ཕྱག་འཚལ་ལོ། སངས་རྒྱས་ཀྱི་ཞིང་སྟོང་ཕྲོགས་དག་པའི་གནས་ན། བཅོམ་ལྡན་འདས་དེ་བཞིན་གཤེགས་པ་དགྲ་བཅོམ་པ་ཡང་དག
པར་རྫོགས་པའི་སངས་རྒྱས་ན་པའི་ཐབས་འད་ནམ་པར་འཐིགས་པ་བཀའ་བཞི་བསྟོད་ཙུ་དབངས་ཀྱི་རྒྱལ་པོ་ལ་ཕྱག་འཚལ་ལོ། འདི་ནམས་

འདོ་པ་ཕོ་ཆེ་ནས་གསུངས་སོ། ། སངས་རྒྱས་ཀྱི་ཞྱིང་བཤད་པ་ན་ཏྱིག་བྱི་ཕུག་གྱི་མྡོ་འབུང་བ་ལ་སྤྱད་པའྱི་ཆོས། །འདྱི་ལྷ་སྦྱོན་
ཞན་གཅྱིག་བཟོད་པ་སྤུ་བུ་ལུ་ཏྱུ་ལྤྱིག་པ་ཐམས་ཅད་བུང་བར་གསུངས་སོ། ། སངས་རྒྱས་མྱི་མཇེད་ཅེས་བུ་བ་བརྡེད་པ་ལ་སྤྱད་པ་
འདྱི་ལྷ་གཅྱིག་བཟོད་པ་སྤུར་དི་ཀྱིར་པ་ལ་བབས་པའྱི་སྤྱིག་པ་ཐམས་ཅད་བུང་བར་གསུངས་སོ། ། སངས་རྒྱས་རབ་དུ་འབར་བ་ཞེས་བུ་ན་
ཉིག་གྱི་ཉུ་སྤྱིང་ལ་ཡག་འཆལ་སོ། ། འདྱི་ལྷ་གཉྱིས་བཟོད་པ་མ་དང་སྤོང་དཔོན་ལ་བཀུར་བ་བཏབས་པ་དང་ཉེས་པ་བུས་པའྱི་སྤྱིག་པ་ཐམས་
ཅད་བུང་བར་གསུངས་སོ། ། སངས་རྒྱས་སྤེ་གྱུལ་ཞེས་བུ་བ་ལ་ཏྱིག་བྱི་ལ་སྤྱག་གསུམ་སྤོང་ལ་ཕྱག་འཆལ་ལོ། ། འདྱི་ལྷ་གཅྱིག་བཟོད་པ་སྤུར་
ལ་དར་ལ་འབགས་པའྱི་སྤྱིག་པ་ཐམས་ཅད་བུང་བར་གསུངས་སོ། ། སངས་རྒྱས་སུ་བྱི་སྤུ་བྱི་ཤྱིས་བུ་བ་ལ་ཏྱིག་བྱི་བཀྱུར་སྤོང་ལ་སྤྱག་འཆལ་
འདྱི་ལྷ་གཅྱིག་བཟོད་པ་མ་སྤྱི་སྤུང་ལ་ཤོག་པའྱི་སྤྱིག་པ་ཐམས་ཅད་བུང་བར་གསུངས་སོ། ། སངས་རྒྱས་པར་མ་འཕགས་པ་ལ་ཞེས་བུ་ན་
ཉིག་གྱི་ཉུ་སྤོང་ལ་ཕྱག་འཆལ་ལོ། ། འདྱི་ལྷ་གཅྱིག་བཟོད་པ་མཚན་དོན་གྱི་དགོང་ལ་ལབགས་པ་དང་སྤོང་སྤེམས་སྤུས་པའྱི་སྤྱིག་པ་ཐམས་ཅད་
བུང་བར་གསུངས་སོ། ། སངས་རྒྱས་སྐོངས་འདི་ནྱིར་ཤྱིག་ཞེས་བུ་ན་ཉིག་སྤེ་འབུག་དགུ་བདག་ལ་ཕྱག་འཆལ་ལོ། ། འདྱི་ལྷ་གཅྱིག་བ་དུས་སྤོ་
བཙོལ་བས་པའྱི་སྤྱག་པ་ཐམས་ཅད་བུང་བར་གསུངས་སོ། ། སངས་རྒྱས་སྤོང་སྤུག་དུ་བན་ལ་སྤག་འཆལ་ལོ། ། སངས་རྒྱས་འཇོད་སྤུང་ཞེས་བུ་
ན་ཉིག་སྤོང་སྤག་དུ་སྤོང་ལ་སྤོག་ལ་ཕྱག་འཆལ་ལོ། ། སངས་རྒྱས་སྤེ་བ་སྤོག་གཉྱིའ་སྤོང་ནྱི་མ་སྤྱིད་ཀྱི་སྤུར་ས་དང་ཐམས་པ་ཞལ་ལ་སྤུག་འཆལ་ལོ།
སངས་རྒྱས་ཀུན་དུ་སྣུས་པ་ལ་སོགས་པ་མཚན་ཇ་དད་པ་སྤུང་འབྱུང་བ་ལ་སྤུག་འཆལ་ལོ། ། སངས་རྒྱས་འཇམ་བུ་འལ་བཞེས་བུ་ན་ཉིག་སྤོང་
སྤག་ཞྱི་རྒྱུ་ལ་ཕྱག་འཆལ་ལོ། ། སངས་རྒྱས་གཞལ་མ་རོག་དི་མྱིད་པོད་བྱེ་ཞེས་བུ་ན་ཉིག་སྤུག་ཉྱིས་སྤུང་ལ་ཕྱག་འཆལ་ལོ། ། སངས་རྒྱས་དབང་

པོའི་རྒྱལ་པོའི་གྱལ་མཆན་ཞེས་བྱ་བ་ཞིག་བཀྱེད་དེ་བཞིའི་སྟེང་ལ་ཡུག་པཆལ་ལོ། །དར་རྒྱས་ཀྱི་མའི་སྟེང་པོ་ཞེས་བྱ་བ་ཞིག་བྱིའི་ཕྱུག་ཏུ། །གྱི་བ་
ཡུག་པཆལ་ལོ། །སངས་གྱུས་ཏོ་བར་མཛོད་པ་ཅན་བྱ་བ་ཞིག་ཏུག་བྱིའི་ཞིས་སྟེང་ལ་ཡུག་པཆལ་ལོ། །སངས་གྱུས་དེ་དག་ཐམས་ཅད་ཀྱི་ནོན་བོ་དང་
གུང་ཆུབ་སེམས་དཔའི་ཚོགས་དང་བཅས་པ་ཐམས་ཅད་ལ་ཡུག་པཆལ་ལོ། །འདིའི་ནོམས་མཛོད་སྒྲིམས་པ་ལྷ་ནས་གཟུངས་སོ། །འདིའི་དོན་བདས་དེ་བཞིན་
གཤེགས་པ་དགུ་བཅོམ་པ་ཡང་དག་པར་རྟོགས་པའི་སངས་གྱུས་རིན་ཆེན་རྒྱལ་པོའི་མཛོད་ལ་ཡུག་པཆལ་ལོ། །འདིའི་མཆན་ཁན་གུ་ཅིག་བཟོད་པའི་ཆེ་
གཅིག་ལ་བཟོན་པ་ཆོ་ཞའི་སྟེང་པ་དག་གོ། །བཅོམ་དོན་འདས་དེ་བཞིན་གཤེགས་པ་དགུ་ཚོམས་པ་ཡང་དག་པར་རྟོགས་པའི་སངས་གྱུས་རིན་ཆེན་དོན་དུ
རྒྱལ་པོ་མི་ཡོད་རབ་ཏུ་གུམས་བ་ལ་ཡུག་པཆལ་ལོ། །འདིའི་མཆན་གྱིག་བཟོད་པས་ཆ་གཅིག་ལ་དགེ་འདུན་གྱི་དགོན་ལ་འབགས་མའི་སྟེང་པ་དག་གོ
བཟོད་དོན་འདས་དེ་བཞིན་གཤེགས་པ་དག་དགུ་བཅོམ་པ་ཡང་དག་པར་རྟོགས་པའི་སངས་གྱུས་སྨོན་དང་ལི་ཏུ་གི་ལ་དབང་བ་ཅབས་ཀྱི་གྱུལ་བོ་དག་ཡུག་པཆལ་
ལོ། །འདིའི་མཆན་ཁན་གུ་ཅིག་བཟོད་པས་ཆུལ་འབྲུལས་འཔཆམ་པའི་སྟེང་པ་དག་གོ། །བཅོམ་དོན་འདས་དེ་བཞིན་གཤེགས་པ་དགུ་བཅོམ་པ་ཡང་དག་པར
རྟོགས་པའི་སངས་གྱུས་ཀྱི་དྲིན་གྱི་བྱེ་མ་སྟེང་བྱ་བ་སྤུག་འགྱིའི་གནས་དང་མཐས་པར་དེ་བ་ལ་ཡུག་པཆལ་ལོ། །འདིའི་མཆན་ཁན་གྱིག་བཟོད་པས་ཆེ
དཔལ་བརྟོད་ཞིང་འདུལ་བ་ར་དིལ་སྟོངས་བ་ར་ཏུ་འཇོགས་པ་ལ་ཡུག་པཆལ་ལོ། །འདིའི་མཆན་ཁན་གྱིག་བཟོད་པས་ཀྱིལ་བའི་བགར་ཆེན་གཅིག
བསྒྲུགས་པ་དང་བསོད་ནམས་མཐའ་སོ། །བཅོམ་དོན་འདས་དེ་བཞིན་གཤེགས་པ་དག་བཅོམ་པ་ཡང་དག་པར་རྟོགས་པའི་སངས་གྱུས་གྱི་འབྲེད་
པར་ནོན་གུན་པ་ལ་ཡུག་པཆལ་ལོ། །འདིའི་མཆན་ཁན་གྱིག་བཟོད་པས་ཆེ་གཅིག་འབཟོགས་ཡོད་པའི་སྟེང་པ་དག་གོ། །བཅོམ་དོན་འདས་དེ

བཞིན་གཤེགས་པ་དགུ་བཅུ་པ་དང་དགུ་པར་རྟོགས་པའི་གདམས་ངག་རིན་ཆེན་སྒྲོན་མེ་བོས་གནས་དགུ་པ་དོས་པར་བཤད་པ་ཡུམ་ཆས།
འདིའི་མཚན་ཡང་གཞུང་བཟོད་པས་དངུལ་བ་མཚར་མིད་དུ་སྨྱོ་ཤེ་བའི་རིག་པ་དགོ། བཙམ་དོན་འདས་དེ་བཞིན་གཤེགས་པ་དགུ་བཅུ་པ་ཡང་དགུ་
པར་རྟོགས་པའི་ངས་གྱུར་རིན་ཆེན་གཏུང་གཏེར་ཞན་ལ་ཕྱུག་འཚོས་ཤོ། འདིའི་མཚན་ཡང་གཞིག་བཟོད་པས་ཤེས་ཀན་གང་ཆོས་པ་དང་ནོ་
དུ་སྨྱ་སྒྱིང་ཀྱི་དང་མི་ཁུངས་ཕུན་གསུམ་ཚགས་ལ་ཚོལ་པར་བགྱུར་རོ། བཙམ་དོན་འདས་དེ་བཞིན་གཤེགས་པ་དགུ་བཅུ་པ་ཡང་དགུ་པར་རྟོགས་
པའི་ངས་གྱུར་གྱུལ་བ་གཉི་ཟེར་ཆོས་དང་བཙུན་ལ་དོན་ལ་ཕྱུག་འཚོས་ཤོ། འདིའི་མཚན་ཡང་གཞིག་བཟོད་པས་དང་ཆེམས་ཞུགས་ཚང་དུ་གཞུལ་བྱེ་བ་
ལ་ཚོགས་པའི་སྟྱི་ཡ་ཐམས་ཅན་ཤུ་བར་གགུར་སོ། བཙམ་དོན་འདས་དེ་བཞིན་གཤེགས་པ་དགུ་བཅུ་པ་ཡང་དགུ་པར་རྟོགས་པའི་ངས་གྱུར་
ཆེའི་བུལ་པ་འཛིན་པ་དོན་ལ་ཕྱུག་འཚོས་ཤོ། འདིའི་ཤེམས་ཅན་ཐམས་ཅར་དུག་མ་ཡིན་པར་འཁྱིག་པ་ལས་ཐར་པར་འགུར་རོ། བཙམ་
དོན་འདས་དེ་བཞིན་གཤེགས་པ་དགུ་བཅུ་པ་ཡང་དགུ་པར་རྟོགས་པའི་ངས་གྱུར་གྱུལ་བ་པ་དང་དོན་པ་དང་། དུ་བཟུགས་པ་ཡ་ཐབས་ཀན་
ཕྱུག་འཚོས་ཤོ། འཕྲོ་ཡིག་མཆོག་གསོས་ཀྱོབས་དཔལ་བོ་དང་། ཀུན་དུ་བཟང་དང་། དཔལ་ལྡན་ར་བ་དང་། དགུལ་བི་ལ་ལ་ཤིག་དང་། བརྡུན་ལ་དུ་ཤིག་
ལ་ཚོགས་པ་སྐྲ་ལ་དགུ་པ་བགྱུར་པར་བཙམ་པ་ཚོལ་ལ་ཕྱུག་འཚོས་ཤིག་བངགས་གསར་གྱིས་ཀྱི་ཤུག་ཤེས་བར་དགུལ་བ་འཛོམས་པའི་ཤུག་བསྟེད་བི་
བདོན་བ་སྲིགས་པའི་སེམས་ཅན་ངིད་དེ་བ་གསུ་གཞུང་ཕུན་གྱི་རྟེན་ལ་ས་ཆོད་དང་ཆུལ་གས་གཏུན་གས་ཚམ་སུ་ཇ་བ་དང་། བལུ་ན་སྨྱོན་པ་དང་།
གུ་གསུང་ཕུལ་གྱི་རྟེན་ལ་ཇོ་ཆེང་ཤེང་དུ་ལེན་པའི་དུས། དགེ་སྐུ་དང་ཆེག་ལྡན་པའི་དུས། ལྷུགས་པ་གངས་འགུལ་ལྷེན་པའི་དུས། ཤེན་རོང་
གང་ལུགས་ཁྱེར་པའི་དུས། དགེ་བཤེས་དགུ་དང་ཕྱེད་ལྡན་པའི་དུས། ཆོས་འགྲུར་འགུལ་འགྱིམས་པའི་དུས། དྲོ་གང་ཕྱུན་མིད་འཛོན་པའི་འདུས།

ཞང་བློན་མཆན་མ་ལ་དགག་པའི་དུས། །སྐྱེས་པ་མཆན་ཀྱིས་བགྱུམས་པའི་དུས། །གནས་ཆེན་དགོད་ཐན་ཐ་བའི་དུས། །རང་ཤོག་རང་གི་གཅོད་པའི་དུས། །ལམ་འན་འནས་ནད་བའི་ཚེ། །རང་བཏོན་རང་ལ་བྱེད་པའི་དུས། །མ་ཅི་ལྷུ་ལན་པའི་དུས། །མཛེ་པུ་གུ་ཀློག་པའི་དུས། །གཞན་གྱི་ཤ་ལ་འདོར་ཁ་བྱེའི་དུས། །ནོམ་འཕྲོར་བ་འགུ་འདབལ་པའི་དུས། །བྱེ་རང་ཤུབ་ལ་གལོ་བྱེད་པའི་དུས། །རྒྱུ་རྒང་ཆོང་ལ་ཞེ་ཤོགས་བྱེད་པའི་དུས། །སློ་ལ་རྗེ་འསུམ་འགྱུར་བའི་དུས། །ཆེ་བྱེ་མ་མི་འདིན་འདི་གབས་པའི་དུས། །དུས་སྡུས་ཀྱི་ལ་ལན་འན་ཞིགས་པ་ལ་ཞན། །དུས་མི་འགྱུར་དེ་མི་ཆོམ་བགྱུར་བས་ལན། །པ་རོལ་དགག་གདིན་གད་སེར་ཞན་པ་ཟླི་དེར་བའི་དུས། །བ་ལ་མན་...དུ་སྟྲོ་པའི་ཤེམས་ཅན་ལས་ནན་ཅན་ལ་དང་པོ་ཡོད་པའི་དུས། །...ནོམ་ཀྱི་ནད་ན་བགསས། །...དགག་ཡོད་པས་སྲིག་བགས་གཏེར་ཆོས་...པར་ཤོག་ཅེ...ཀྱི་སྟོན་ཁམས་བཏད་པ་ལགས་སོ། །འདི་བགོལ་པའི་སྲིགས་འགི་ཤེར་ཅན་ཐམས་ཅན་དང་། སོ་སོའི་དང་། ཁ་དོག་ཁྱ་ན་སྲིག་པ་ཐམས་ཅན་...། །བྱེར་དེའི་སྲིག་པ་ཐམས་ཅན་བྱང་བར་གཤུན།...གཏེར་ཆོས་...ས་སྐྱིག་མ་ཚལ།། །།

༄།། །འདིའི་ལོག་ཏུ་བགྱེར་དུ་བྱུས་ནས་སྟོན་ལས་བཏད་བ་གོད། བགིལ་བ་སྲིགས་པའི་ཤེམས་ཅན་ལས་དགོན་སྟིད་ཇེ་བ་མད་པོ་ཡོད་པ་དེ་ནོམས་ཀྱི་དང་ནས་ལམ་འགྲོ་ཆེན་འགག་ཡོད་པས་དེ་རྣམས་ཀྱི་འགྲུ་ཕྱོགས་མེད་ས་ཨིག་པ་ཅ་ནམ་ལ་ཕས་པར་གྱུར་ཤིག །འདི་དགོན་པར་འབུགས་ནས་འཁུགས་ཐུས་པའི་སྲིགས་པ་ཐམས་ཅན་བྱང་བར་གཤུགས་སོ། །འདི་ཇི་དང་། གནས་སྟོང་དང་། ཆེས་བགོད་གསུམ་ལ་ཆོས་བདུན་སྟོགས་པ་འཆོམས་མེད་པའི་སྲིགས་པ་དང་བྱིབ་པ་ཐམས་ཅན་བྱང་བར་ཐེ་ཚོམ་མེད་དོ། །དགས་པ་དེ་ཉིད་ཀྱིས་པ་འབྱོར་ཞི་དོ། ཆོས་ཀྱིས་ཤུང་པོ་བསྟུད་ཏུ་འགྱི་སྟོང་ནོམ་

ཐུག་གོ་ཆེན་པོ་སེམས་ཉིད་གཅིག་ལ་ཁུག །དོན་དོ་པར་སེམས་ཉིད་འཁྱེར་བ་མེད་པར་མཇེན་པར་འཚོང་ཀྱི་དགོངས་པ་བཟར་ཐག །
ཡད །ཡི་མ་འབྲུ་བུ་གངས་གྱིས་བགྱིས་པར་ལོག །ཤིག་བགགས་གསེར་གྱིས་ཡི་བ་པ་ཆེན་པོ་མེད་རྟོགས་སོ། སེམས་ཅན་ཐམས་
ཅད་དགེ་བར་བརྒྱིད། ཁོ་བརྗེ་སེ་མ་ཡ། མཉུ་པ་ལ་ཡ། བརྗེ་མདུ་དེ་རོ་པ་ཏ། རེ་ཏྲོ་མ་ཉྟི་ཆུ་ཧོ་ཤྲཱི་ཧུ་ཧི་སྟོ་ཤྲཱི་ཨ་ཆ་
རཀྵི་མ་ཡ། སརྦ་སིདྡྷི་པྲ་ཡ་ཙྪ་སརྦ་ཀརྨ་སུ་ཙ་མི་ཙི་ཏྟ་ཤྲཱི་ཡཾ་ཀུ་རུ་ཧཱུྃ་ཧ་ཧ་ཧ་ཧོཿ ཧི་ག་ཝན་སརྦ་ཏ་ཐཱ་ག་ཏ་བཛྲ་མ་མེ་མུ་ཉྩ་བཛྲཱི་བ་
ཏྲ་མ་མ་ཧ་བྡྱ་ཁ༔ ཁྭོ་ཡི་སྐྱེ་ཏེ་ཧུ་པ་ཧྲཱི་ཧྲཱུཾ་བཞི་ཏ་ག་རྐུ་བ་ཏ་ཏྭེ་ཡོ་རེ་ཏྭེ་ཉྟི་གླཱ་ཏ་མཱཱི་ཨ་མོ་ན་ཨ་ཡུན། ཀྵ་ཁྱེ་ཡ་ཏེ།
བཛྲཱི་སྱུག །འདི་ལ་འབྲུལ་ཐམས་ཅད་ཚོགས་གཉིས་རྫོགས་ཤིང་མ་རུད་ཏ་ན་རྫོགས་པའི་ཐང་གསེལ་ཤིག་ཀྱོད་པདམ་བ་པའི་ཕྱིར་
བཀྲོའི་བདི། སྐྱོའི་ལྟེ་བི་སྣ་ཏྲ་གཱ་དྲི། དམ་ཚིག་འདི་བཞིན་པའི་བདི་དག་ཐོབ་སྱིན་པའི་ཕྱིར། ཙོ་བའི་བླ་མའི་ཐུ་ཏོ་བཀྲོར་བ་དང་། ས་མ་གཉིས་
ཀྱིས་ལེན་ཏོ་ཆོས་ཀྱིལ་མ་འཛལ། བདག་བཞན་བ་ཙོ་རབ་ཏུ་མ་ནས་བསགས་པའི་སྱིག་སྱིལ་ཉམས་ཀྱི་འབྲུལ་གྱིས་ཧ་ནས་གཞོད་པ་
དང་། དཀུ་གྱི་མོས་ནས་རྟོ་སྨོན་ལ་པ་དང་། ཡིག་གྱིས་མགི་ནས་ཆོས་སེམས་ཅན་གོར་སེམས་ལོགས་འཛིན་སེམས་གཏོད་གྱིས་སྨོན་སེམས་ཐམས་
ཅད་བསྐུས་སོ། ཡི་གྷུ་ལ་མེད་ཀྱུན་མཁས་པ་ཙོ་གྱིས་བཏོད་པ་ཞིགས་པ་བཏུ། ཡིན་ཏོ་གཁལ་ཏོ་རེ་སྱིལ་པའོར། བཀྲ་ཤིས་པར་ཤོག ཡིའི་
བསགས་གསེར་གྱིས་ཡོའི་ཕྱིག་ཉེག་པ་ཀུན་ཀུན་སྣོང་པའི་ཕྱིར། །ཅེན་ཕྱེད་གཉིས་ལ་འབྲུལ་པ་ཡིན། །

et soupireront après la délivrance, ces bénédictions apporteront de grands bienfaits aux pécheurs. Les péchés nés des discordes et des disputes entre les habitants de ce monastère seront effacés par elles [1].

« Ces trésors de grâces récités les huitième, quinzième et trentième jours de chaque mois purifieront très sûrement des cinq grands crimes [2] et de tous les péchés, et délivreront des six enfers.

« Les 84 000 grands emblèmes de l'essence de la sublime doctrine seront les mêmes pour tous les êtres [3].

L'esprit de l'homme tendra invariablement à la sainteté du Bouddha ; il acquerra l'énergie de volonté et enfin les privilèges du Bouddha, lui-même.

« Ceci est la fin du Mahāyāna-soutra sDig-bshags-gser-gyis-spugri. »

« Que tous les êtres soient bénis ! »

(Suivent trois Dharanis en sanscrit corrompu. Le premier est une invocation mystique à Dordjesempa, en sanscrit Vadjrasattva (voir page 34) ; le second résume la croyance des quatre vérités ; le troisième est usité pour l'inauguration des temples. Puis le texte continue [4]) :

« Par la vertu de ces invocations les créatures deviendront parfaites dans les deux collections [5] ; elles seront purifiées de leurs péchés et bénies de la dignité d'un très parfait Bouddha. »

(Suit un quatrième Dharani) :

« Ce (Dharani) est élevé (accordé) comme une faveur [6], à ceux qui errent

[1] Le nom du monastère n'est pas dans l'original, qui dit seulement dgon-pa, monastère.

[2] Les cinq grands crimes des bouddhistes sont : 1° le meurtre ; 2° le vol ; 3° l'adultère ; 4° le mensonge ; 5° l'ivrognerie. Voyez Burnouf, *Lotus de la bonne Loi*, page 447 ; Hardy, *Manual of Buddhism*, chap. x, page 488.

[3] Cette phrase a trait, ainsi que l'indique la suite, aux signes inférieurs de la beauté d'un Bouddha. On en compte généralement 80 ; mais d'autres livres, comme par exemple *Le Rgya chher rol pa* (traduit par Foucaux, vol. II, page 108), en donnent 84 ; dans le cas actuel, ce nombre est multiplié par 1000. Le nombre 84,000 est très en faveur dans la cosmogonie bouddhiste et paraît s'employer dans la même acception que khrag-khrig, centaine de mille millions et le terme chinois wan, ou 10,000 (Ideler, *Ueber die Zeitrechnung der Chinesen*, page 10), pour désigner un nombre infini. L'étendue, l'épaisseur et le diamètre du Sakwalas peuvent toujours se diviser par 8 ; la durée de l'âge de l'humanité procède par 84,000 ans. Voyez Hardy, *Manual*, chap. i, *Foe Koue-Ki*, page 127.

[4] Afin d'abréger, nous avons omis la traduction de ces trois dharanis.

[5] En tibétain, ts'hogs-gnyis ; par cette expression est désignée la combinaison de la plus haute perfection dans la pratique des vertus et du plus haut degré de sagesse, tous deux attributs des Bouddhas ; mais l'homme peut atteindre à ce rang sublime en suivant le chemin révélé par Sâkyamouni et ses prédécesseurs reconnus.

[6] Il délivre des péchés spécifiés.

dans l'orbe pour n'avoir pas respecté (au lieu de se souvenir avec reconnaissance des bienfaits reçus) soit leurs parents, soit les saints Lamas de fondation[1] qui ont obtenu la perfection par leur vertus.

« Tous les péchés commis par meurtre et les violations accumulées pendant les existences antérieures, les péchés de mensonge, d'envie, de méchanceté, provenant de l'esprit, tous ces péchés sont absous par cette doctrine sublime.

« Sages très parfaits, soyez gracieux et cléments si je n'ai pas bien reproduit les lettres de l'alphabet[2]. Mi-rgan-sde-gsal-rdo-rje a écrit ceci. Louée soit cette feuille afin qu'il gagne l'entière rémission de ses péchés. Ce sDig-bshags-gsor-gyis-spou gri a été achevé en deux jours. »

[1] En tibétain rtsa-vai-bla-ma; dans un précédent passage, ils étaient appelés bla-ma-dam-pa-brgyoud. Voyez page 86.
[2] Pour l'explication de cette phrase, voir page 37.

DEUXIÈME PARTIE

INSTITUTIONS LAMAIQUES ACTUELLES

DEUXIÈME PARTIE

INSTITUTIONS LAMAÏQUES ACTUELLES

CHAPITRE XII

CLERGÉ TIBÉTAIN

Matériaux contenus dans les récits des voyageurs européens. — Lois fondamentales. Système hiérarchique.— Organisation du clergé. — Principes de sa constitution. — Revenus.— Grades parmi les Lamas. — Nombre des Lamas. — Leurs occupations. — Leur régime. — Leur habillement.

RÉCITS DES VOYAGEURS EUROPÉENS

Les Européens désignent sous le nom de lamaïsme cette forme particulière du bouddhisme qui se développa au Tibet avec les institutions de Tsonkhapa et se répandit bientôt dans toute l'Asie centrale, où elle prit de profondes racines. Nous ne connaissons que depuis peu cette forme très moderne du bouddhisme ; car il a toujours été très difficile de pénétrer dans le Tibet, tant à cause des obstacles que présente l'altitude générale du pays, que de la jalousie et de l'hostilité des naturels contre les étrangers. La suprématie, graduellement obtenue, par le gouvernement chinois, n'a fait qu'accroître cette difficulté ; tout récemment encore il a donné des preuves de ses dispositions hostiles, au mépris des traités signés après la dernière guerre de Chine[1].

[1] Ceci a rapport au cas du capitaine Smith, qui n'a pas obtenu de passeport, et du capitaine Blackistone, qui fut obligé de revenir sur ses pas peu de semaines après avoir quitté le littoral pour se rendre au Tibet en traversant la Chine.

Les premiers Européens qui pénétrèrent dans le Tibet furent des missionnaires chrétiens. En 1624 un jésuite, le père Antonio de Andrada, arriva jusqu'à Chabrang, capitale du Gouge, district de Gnary Khorsoum, dont le Raja ou Gyalpo, était très favorablement disposé pour lui. Les premiers qui atteignirent Lhássa, centre de l'église lamaïque, furent les jésuites Albert Dorville et Johann Gruber, qui en 1661 revinrent de Chine en Europe par le Tibet et l'Hindostan. Ce furent ensuite les pères capucins Joseph de Asculi et Francisco Maria de Toun, qui, partis du Bengale en 1706, arrivèrent sains et saufs à Lhássa. En 1706 le jésuite Désidéri pénétra de nouveau jusqu'à Lhássa, par la route de l'ouest, par Kashmir et Ladak. L'événement le plus important, au point de vue de la connaissance du boudhisme tibétain, fut la mission des pères capucins sous la direction d'Horacio de la Penna, qui arriva à Lhássa en 1741, avec cinq missionnaires. Leurs efforts pour propager la religion chrétienne n'eurent guère de succès malgré le bon accueil des autorités tibétaines. Ils recueillirent des documents très importants sur la géographie et l'histoire du pays, la religion, les mœurs et les coutumes des habitants. Horacio de la Penna était enflammé d'un zèle ardent pour le christianisme ; il traduisit en tibétain un catéchisme catholique, la *Doctrine chrétienne* du cardinal Bellarmin, le *Thesaurus doctrinæ christianæ* de Turbot, et composa un dictionnaire tibétain-italien. Les matériaux rapportés par cette mission, qui fut forcée de quitter Lhássa peu d'années plus tard, furent étudiés par le père Antonio Georgi ; celui-ci, dans son curieux *Alphabetum Tibetanum*, Rome, 1762, entreprit de prouver par la philologie comparée, l'opinion émise par les missionnaires que le lamaïsme était une corruption du christianisme.

En 1811 Manning essaya, selon Prinsep, d'aller en Chine en traversant le Tibet ; mais il fut arrêté à Lhássa et, ne pouvant obtenir la permission d'aller plus avant, il dut revenir sur ses pas [1]. En 1845 deux missionnaires lazaristes, Huc et Gabet, arrivèrent de nouveau à Lhássa par la Mongolie ;

[1] Ritter, *Die Erdkunde von Asien*, vol. II, pages 439-64. H. Prinsep, *Tibet, Tartary and Mongolia*, Londres, 1852, page 17. On trouvera un recueil intéressant des idées de divers missionnaires sur ce sujet dans les notes de Marsden, *Marco Polo's travels*, p. 240. Les papes avaient espéré que la mission des capucins aurait une grande importance pour la propagation du christianisme dans l'Asie centrale, et l'avaient aidé outes les manières. Le pape Clement IX rendit un bref particulier pour

mais après un court séjour, ils durent aussi quitter la capitale et furent conduits à Macao sous l'escorte d'un officier chinois.

Depuis le commencent de ce siècle plusieurs voyages ont été entrepris à Bhoutan, Sikkim et les districts occidentaux qui avoisinent les possessions anglaises. Les publications de Pallas, avec le détail des renseignements qu'il a obtenus dans la Mongolie russe, et celles de Klaproth (sa traduction de la description du Tibet par un officier chinois, aussi bien que les résultats de ses recherches pendant ses voyages dans la région du Caucase) sont particulièrement précieuses. Toutes ces relations traitent principalement du système hiérarchique, des règlements, de la constitution sociale du clergé et des établissements religieux ; les études sur les cérémonies religieuses sont très rares. En outre des sources que je viens de citer et que j'ai mises à contribution dans les chapitres suivants pour définir la nature et le caractère du clergé tibétain et les institutions qui s'y rattachent, je me suis aussi servi des observations faites par mes frères pendant leurs voyages dans l'Himalaya oriental et dans le Tibet central et occidental de 1855 à 1857.

LOIS FONDAMENTALES

Il est très probable que, dans les premiers temps du bouddhisme, tous ceux qui embrassaient cette religion, abandonnaient le monde et aidaient leur maître à propager sa foi autant qu'il était en leur pouvoir. Ceux qui, après avoir entendu Sakyamouni expliquer ses doctrines, désiraient devenir bouddhistes, devaient d'abord en faire la déclaration explicite ; alors le maître leur coupait la barbe et les cheveux, les revêtait de l'habit religieux et ils étaient, par cette cérémonie, reçus dans la communauté des fidèles. Plus tard, quand le nombre des bouddhistes se fut accrû, le néophyte fut remis, pour être instruit, entre les mains d'un disciple plus ancien ; cette pratique se généralisa après la mort de Sâkyamouni. La distinction entre les frères laïques et les prêtres et le dogme important que seuls ces derniers peuvent atteindre

le Tibet, Ritter, *l. c.*, p. 459, et même encore maintenant il y a toujours un vicaire apostolique nommé pour Lhâssa. L'*Annuario Pontificio*, Rome, 1862, p. 243, désigne comme titulaire de cet office Monseigneur Giacomo Leone Thomine Demazures, nommé le 27 mars 1846 ; il est en même temps évêque *in partibus infidelium* de Sinopolis en Cilicie.

Nirvâna, parce qu'ils ont renoncé au monde, ne furent certainement admis qu'après la mort de Sākyamouni ; il avait lui-même cependant reconnu deux classes de disciples, les *mendiants*, les receveurs d'aumônes, qui ne doivent manger d'autre nourriture que celle qu'ils ont reçue sous certaines conditions (dont une est qu'elle ait été donnée comme aumône) et *les maîtres de maison*, les donneurs d'aumônes, qui gagnent par là leur mérite ; mais il donnait à ces deux classes les mêmes droits aux avantages promis à ses disciples. Déjà les premières écoles (la secte hinâyâna) excluaient les frères laïques de la perfection des Arhats et du Nirvâna; le système mahâyâna les admet, mais les sectes actuelles du Tibet ont de nouveau élevé cette puissante barrière entre la laïcité et le clergé, refusant à la première la possibilité d'atteindre au rang de Bouddha ; les laïques peuvent arriver à Nirvâna, mais ils ne peuvent devenir « une bénédiction pour le monde [1]. » Les ascètes sont appelés dans les livres sacrés Bhikshous, Sramanas, Sravakas, Archats, et les disciples laïques, les dévots, Oupasakas (en tibétain Genyen) ; dans les Mahâyâna Soutras, ces derniers sont appelés « Bodhisattvas qui habitent dans leurs maisons », les premiers « Bodhisattvas qui ont renoncé au monde ».

On représente généralement les premiers disciples de Sākyamouni errants avec leur royal maître, ou retirés dans les bois et les forêts qui environnent les établissements, pour obéir à ses fréquentes exhortations de mener une vie solitaire ; d'autres habitent des maisons isolées et inconnues qu'ils ne quittent qu'à certaines époques pour se réunir autour du maître et entendre sa parole. De grandes assemblées, qui sans doute remontent au temps de Sākyamouni lui-même, avaient lieu régulièrement après la saison pluvieuse ; pendant les pluies Sākyamouni, avec ses principaux disciples et les ermites, s'abritaient dans la demeure de personnes de bonne volonté et se livraient à la méditation sur les points de doctrine qu'ils n'avaient pas encore clairement compris ; ils employaient aussi une partie de leur temps à l'instruction de leurs hôtes. Dans les assemblées dont nous venons de parler, les Bhikshous rapportaient leurs succès à gagner des néophytes, discutaient différents dogmes et demandaient la solution des doutes qui pouvaient les avoir troublés.

[1] Voyez p. 19, 26 et 66. Comp. aussi Hodgson *Illustrations*, p. 98. Hardy, *Eastern Monachism*, page 12.

D'abord ces assemblées se tinrent en plein air ; les Viharas, dans l'accep--
tion de monastères où ces cérémonies auraient pu avoir lieu, ne furent
construits que beaucoup plus tard. Le mot Vihara, d'après son étymologie,
indique un lieu où les bouddhistes s'assemblaient et c'est dans ce sens que
cette expression est usitée dans les Soûtras, ou livres considérés comme
contenant les paroles de Sākyamouni, qui commencent toujours ainsi : « Quand
il arrivait que Sākyamouni se trouvait (viharati-sma) en un lieu » ; mais plus
tard ce nom fut appliqué aux édifices où les prêtres se réunissaient et où les
étrangers et les ascètes (qui allaient quêtant les aumônes) trouvaient un asile.
La signification de ce mot fut encore plus restreinte et par la suite il ne
fut plus appliqué qu'aux monastères seulement, ou aux édifices religieux dans
lesquels ceux qui ont une fois pénétré sont obligés de demeurer toute leur
vie. Il est impossible de déterminer exactement les diverses époques pendant
lesquelles les Viharas devinrent des maisons de réunion et plus tard des
monastères. Dans les livres Hinâyâna sur la discipline ces édifices ne sont
cités que comme complément au chapitre des résidences et ils ne furent
probablement contruits qu'après les temples, dont les premiers, dit-on,
furent édifiés au troisième siècle avant Jésus-Christ. Les violentes attaques
des Brahmes ont dû bientôt convaincre le clergé bouddhiste des avantages
de l'association ; alors furent établies des règles pour la vie en commun et la
subordination, et ainsi fut fait le premier pas des institutions monastiques
qui furent cependant, dans l'Inde, même dans leur perfection finale, extrême-
ment différentes de celles du monachisme tibétain actuel. Dans les premiers
temps chaque Vihara avait son administration propre, son chef particulier,
et était indépendant de tous les autres ; il en était encore ainsi au septième
siècle, quand Hiouen-Thsang habita l'Inde ; jamais on ne connut dans l'Inde
la hiérarchie si parfaitement organisée que nous trouvons aujourd'hui au
Tibet[1].

[1] Voyez Burnouf, Introduction, pages 132 et suiv., 279 et suiv, 286. Hardy, *Eastern monachism*, chap. III, IV, XIII ; Wassiljew, *Der Buddhismus*, pages 45, 96. Comparez aussi Barthélemy Saint-Hilaire, *le Bouddha et sa religion*, p. 299. Wilson, *Buddha and Buddhism*, p. 251.

Les principaux temples souterrains furent probablement construits dans la période comprise entre le commencement de l'ère chrétienne et le cinquième siècle. Il est à peine besoin de dire que les livres qui affirment que Sâkyamouni lui-même avait compris la nécessité d'établir des prêtres supérieurs sont falsifiés.

SYSTÈME HIÉRARCHIQUE

La première organisation du clergé tibétain date du roi Thisrong de Tsan (728-786 av. J.-C.) de qui le Bodhimör dit : « Il donna au clergé une solide constitution et le divisa en classes »[1] ; mais le développement du système hiérarchique actuel, qui était indépendant de ces anciennes institutions, commence au quinzième siècle. En 1417, le fameux Lama Tsonkhapa fonde le monastère de Galdan à Lhássa, et en devient le supérieur ; la grande autorité et la réputation dont il a joui se sont reportées sur ses successeurs au siège abbatial de ce monastère, qui tous, jusqu'à présent, ont eu une réputation de sainteté particulière. Bientôt l'influence de ces abbés fut dépassée par celle du Dalaï Lama de Lhássa[2] (actuellement le plus éminent du clergé tibétain), et du Panchen Rinpoche de Tashilhounpo[3], qui tous deux sont considérés comme d'origine divine, et par conséquent plus près des dieux que des simples mortels. Cette origine prétendue divine leur donne un caractère totalement différent de celui du pape de l'Église catholique romaine ; mais, d'un autre côté, aucun d'eux n'a une suprématie reconnue aussi étendue que celle du pape de Rome.

Le Dalaï Lama est considéré comme une incarnation du Dhyani Bodhisattva Chenresi, qui se réincorpore par un rayon de lumière émanant de son corps et pénétrant l'individu qu'il a choisi pour sa nouvelle existence[4]. Le Panchen Rinpoche est considéré comme une incarnation du père céleste de Chenresi, Amitabha[5]. Une histoire rapporte que Tsonkhapa lui-même avait ordonné à ses deux principaux disciples de prendre la forme humaine, dans

[1] Voyez Schmidt, Ssanang Ssetsen, p. 356; Comparez p. 43.

[2] Dalaï Lama est le titre que lui donnent les Mongols. Dalaï est un mot mongol qui signifie océan. Lama, ou plus correctement blama, est le terme tibétain pour supérieur. Schott, *Ueber den Buddhaismus in hoch Asien*, p. 32. Les Européens ont connu ce terme par les ouvrages de Georgi, Pallas et Klaproth.

[3] Tashilhounpo, ou en reproduction exacte Bkhra-shis-lhoun-po, est la cité voisine des principaux établissements ecclésiastiques, environ à un mille au sud-est de Digarchi ; *le (endroit) à quatre maisons* en tibétain bzhi-ka-rtse, en Névarikha-chhen, capitale de la province de Tsang, du Tibet chinois. voyez la carte de Turner, *Embassy* ; Hooker ; *Himalayan Journals*, vol. II, pp. 125, 171 ; Hodgson, *Aborigenes of the Nilgiris, Journal As. Soc. Beng.*, vol. XXV, p. 504.

[4] Description du Tibet, *Nouveau Journ. Asiatique*, 1830, p. 239 ; comparez page 56.

[5] Voyez le dogme des Dhyani bouddhas et boddhisattvas, page 34.

une suite ininterrompue de renaissances, pour veiller à la propagation de la religion bouddhique et à la conservation de sa pureté [1]; d'après cela ce serait Tsonkhapa lui-même qui aurait créé ces deux suprêmes dignités cléricales. Mais nous apprenons, par les tables chronologiques de Csoma, que Gedoun Groub (né en 1389 av. J.-C., mort en 1473) fut le premier qui prit le titre de Gyelva Rinpoche, « Sa Précieuse Majesté », qui ne s'applique qu'au seul Dalaï Lama ; Gedoun Groub serait donc le premier Dalaï Lama et non le Dharma Rinchen, le successeur de Tsonkhapa dans la chaire du monastère de Gáldan. En 1445, il construisit aussi le grand monastère de Tashilhounpo, dont les abbés prirent le nom de Panchen Rinpoche, « le grand Joyau maître » et revendiquèrent avec succès la nature divine et le pouvoir temporel qui, jusqu'alors, n'étaient l'apanage que du seul Dalaï Lama. Le Panchen Rinpoche partage l'autorité et la souveraineté du Dalaï Lama; mais dans les affaires ecclésiastiques, même sur son propre territoire, sa parole est moins divine, sa force moins grande que celle du Dalaï Lama.

Le cinquième Gyelva Rinpoche, Ngavang Lobzang Gyamtso, homme très ambitieux, envoya une ambassade aux Mongols Koshots, établis dans les environs du lac Koukounor, pour demander leur aide contre le roi du Tibet, qui résidait alors à Digarchi, avec lequel il était en guerre. Les Mongols s'emparèrent du Tibet et en firent présent, dit-on, à Ngavang Lobzang. Cet événement arriva, en 1640, et c'est de ce moment que date l'extension du *pouvoir temporel* des Dalaï Lamas sur tout le Tibet [2].

Les Dalaï Lamas sont élus par le clergé, et jusqu'en 1792 ces élections se sont faites en dehors de l'influence du gouvernement chinois; mais depuis lors la cour de Pékin, pour qui le Dalaï Lama est un personnage très important au point de vue politique aussi bien que religieux, a pris soin de ne laisser élire à cette haute dignité que les fils de personnages bien connus pour leur loyauté et leur fidélité [3].

[1] *Arbeiten der Russische Mission in Peking*, vol. I, p. 316.

[2] Csoma, *Grammaire*, pages 192, 198; Ritter, *Asien*, vol. III, pp. 274-286; Köppen, *Die Religion des Buddhas*, vol. II, p. 129-152. Cunningham, *Ladak*, p. 389, a compris le récit de Csoma comme si le *premier* Dalaï Lama eût été établi en 1640 ; mais Csoma ne parle positivement que de l'union du gouvernement temporel et de la souveraineté ecclésiastique.

[3] Voyez, pour les détails, Huc, *Souvenirs*, vol. II, p. 298; Köppen, *loc. cit.*, p. 247.

Après ces sublimes Lamas, les premiers en dignité sont les supérieurs de plusieurs grands monastères; quelques-uns d'entre eux sont regardés comme des incarnations, d'autres comme de simples mortels; dans les deux cas les Lamas de ce si haut rang sont appelés Khampos [1]. Mes frères ont vu des Khampos dans les monastères de Lama Yourou à Ladak et de Thóling à Gnary khorsoum. Ils étaient natifs de Lhássa et avaient été nommés par le gouvernement du Dalaï Lama pour des périodes de trois à six ans, au bout desquelles ils devaient retourner à Lhássa. Les abbés des petits monastères sont nommés à vie par les moines; mais leur élection doit être soumise à l'approbation du Dalaï Lama, qui la sanctionne ou la rejette.

Les Boudzads, surintendants des chœurs de chant et de musique pendant le service divin, sont encore des personnages supérieurs aux simples moines, ainsi que les Gebkoi qui sont chargés de maintenir la discipline et l'ordre. Ces dignitaires sont aussi élus par les moines et constituent avec l'abbé le conseil qui règle les affaires du monastère. D'autres dignités, que l'on trouve quelquefois dans de grands monastères, sont de simples postes d'honneur et ne donnent aucune influence directe dans l'administration [2].

Le titre de Lama, qui s'écrit en tibétain blama, ne doit se donner qu'aux prêtres supérieurs seulement; mais comme le mot arabe Sheikh et d'autres titres d'honneur ou de rang dans les langues d'Europe, le mot de Lama a fini par être regardé comme un titre que l'on doit donner par courtoisie à tous les prêtres bouddhistes [3].

Les astrologues, les Tsikhan (quelquefois appelés Kartsippa ou Chakhan, « diseur de fortune », Ngagpa, « expert dans les charmes »), forment une classe particulière de Lamas; il leur est permis de se marier et de porter un costume particulièrement fantastique. Ces gens sont des diseurs de bonne aventure de profession, officiellement autorisés à conjurer et exorciser les mauvais

[1] A Bhoutan, les Khampos incarnés ont profité de circonstances politiques pour s'affranchir des Dalaï Lamas. Les rapports entre le souverain du Bhoutan, le Dharma Rinpoche (que les Indiens appellent Dharma-Raja) et Lhássa, semblent être relâchés, et les abbés des monastères des vallées du Sud ont ainsi établi des principautés presque indépendantes du Dharma Rinpoche. Ces Lamas, appelés Lamas Rajas par les compagnons d'Hermann, sont très jaloux de leur pouvoir, et firent tous leurs efforts pour empêcher Hermann d'entrer sur le territoire de Bhoutan en détournant ses domestiques.
[2] Comparez Pallas, *Mongol-Völker*, vol. II, p. 117-137; Huc, *Souvenirs*, p. 297.
[3] Voyez Hardy, *Eastern Monachism*, p. 11. Gérard, *Koonawur*, p. 119, dit qu'il a entendu appeler Gelong ou Gourou les supérieurs des monastères.

esprits au nom et au profit du clergé. Les tours vulgaires comme vomir des flammes ou avaler des couteaux, etc., ne sont pas pratiqués en public et ne seraient pas permis, quoique, dans d'autres cas, ces exorcistes aient le droit de se jouer tant qu'ils veulent de la crédulité de la foule ignorante et d'en tirer tout le profit qu'ils peuvent. Les instruments qu'ils emploient le plus fréquemment pour leurs charmes sont : une flèche et un triangle sur lequel sont inscrites de prétendues sentences talismaniques [1]. Parmi ces astrologues, les Lamas nommés Choichong, qui, dit-on, sont tous instruits dans le monastère de Garmakhya à Lhâssa, jouissent de la plus grande réputation; cela tient à ce que le dieu Choichong ou Choichong Gyalpo, s'incorpore, chaque fois qu'il descend sur la terre, dans un des Lamas qui appartiennent à ce monastère. Son retour se manifeste par la fréquence d'actes miraculeux accomplis par un Lama, qui est alors considéré comme l'instrument favori choisi par le roi Choichong. Il devient bientôt l'objet d'une vénération universelle, qui est des plus lucratives pour le monastère, car de toutes les parties de la Haute Asie des bouddhistes arrivent en pèlerinage à Lhâssa pour recevoir sa bénédiction, et s'estiment très heureux si les présents considérables qu'ils apportent en échange sont acceptés par le représentant de Choichong. Les astrologues choichongs sont rares dans les monastères en dehors du Tibet; et bien qu'on trouve dans beaucoup de monastères du Tibet occidental et de l'Himalaya des images du roi Choichong, mes frères n'ont jamais vu un Lama choichong [2].

Le dieu Choichong n'est qu'un des « cinq grands rois » en tibétain Kounga-Gyalpo. Ces cinq personnages mythologiques protègent l'homme très efficacement contre les mauvais esprits et lui donnent le pouvoir de réaliser tous ses souhaits. Ils se nomment : Bihar-Gyalpo; Choichong-Gyalpo, Dalha-Gyalpo, Louvang-Gyalpo, Tokchoi-Gyalpo. Je sais positivement que Bihar s'est déclaré le protecteur des monastères et établissements

[1] Voyez chap. xv des détails sur certaines cérémonies où ces objets sont employés.
[2] Voyez *Description du Tibet*, *Nouv. Journal As.*, vol. IV, pages 240, 293. Les sacrifices les plus agréables à ces rois et les conditions dans lesquelles ils doivent être offerts, sont détaillés dans le livre tibétain intitulé : *Ku nga gyalpoi kang sho*, confesser aux cinq grands rois. Le livre *Prulku choichong chanpoi Kang shag*, confesser à l'incarnation du grand Choichong, traite avec détails de Choichong.

religieux. Dalha est le dieu tutélaire des guerriers. Les images des cinq grands rois se rencontrent généralement dans les temples et les oratoires particuliers des laïques ; les boîtes à amulettes contiennent aussi assez souvent ces représentations. On les voit aussi dans une image des trente-cinq Bouddhas de Confession (voyez page 61), où ils sont représentés montés sur des animaux fantastiques. Bihar a un tigre rouge ; Choichong un lion jaune ; Dalha un cheval jaune (Kyang) ; Louvang, le dieu des Nagas (voyez page 21) un crocodile bleu ; Tokchoi un daim jaune. Dans d'autres peintures, l'un de ces dieux est le sujet principal, et il est dessiné en plus grande dimension que les figures environnantes. Une de ces peintures, achetée par Adolphe à Mangnang, Gnary-khorsoum, représente Choichong excessivement gros, avec trois têtes, monté sur un lion blanc à crinière bleue ; la figure est entourée de flammes. Ses têtes latérales sont bleu et cramoisi, celle du milieu est comme le corps couleur de chair, son large chapeau et ses nombreux bras (symboles de son activité) sont dorés ; son vêtement est une peau de tigre, dont les pattes sont nouées autour de son cou. Dans le haut du tableau sont dessinés quelques animaux domestiques, en allusion au grand mérite que l'on obtient en lui consacrant un animal ; celui-ci ne peut alors plus être tué pour les usages domestiques, mais doit être donné, au bout de quelque temps, aux Lamas qui peuvent le manger. Au-dessous de lui sont représentés trois autres défenseurs de l'homme contre les esprits malfaisants, ce sont : Damchan dordje legpa, monté sur un chameau ; Tsangpa, en sanscrit, Brahma (voyez page 72) sur un bélier ; Chebou damchan sur un bouc.

ORGANISATION DU CLERGÉ

Principes de sa constitution. — De clairs et peu nombreux qu'ils étaient, les préceptes que doivent observer les Lamas sont arrivés aujourd'hui à former un copieux code de lois, qui contient deux cent cinquante règles, en tibétain Khrims ; elles sont énumérées dans la Doulva ou première division du Kandjour et ont été expliquées dans les œuvres bien connues de Hardy et de Burnouf[1]. Parmi cette masse de préceptes, j'appelle particulièrement l'attention

[1] Hardy, *Eastern Monachism*, Londres, 1850. — Burnouf, pages 324-335, Introduction. Comparez Csoma, *Analysis* dans *As. R.*, vol. XX, page 78.

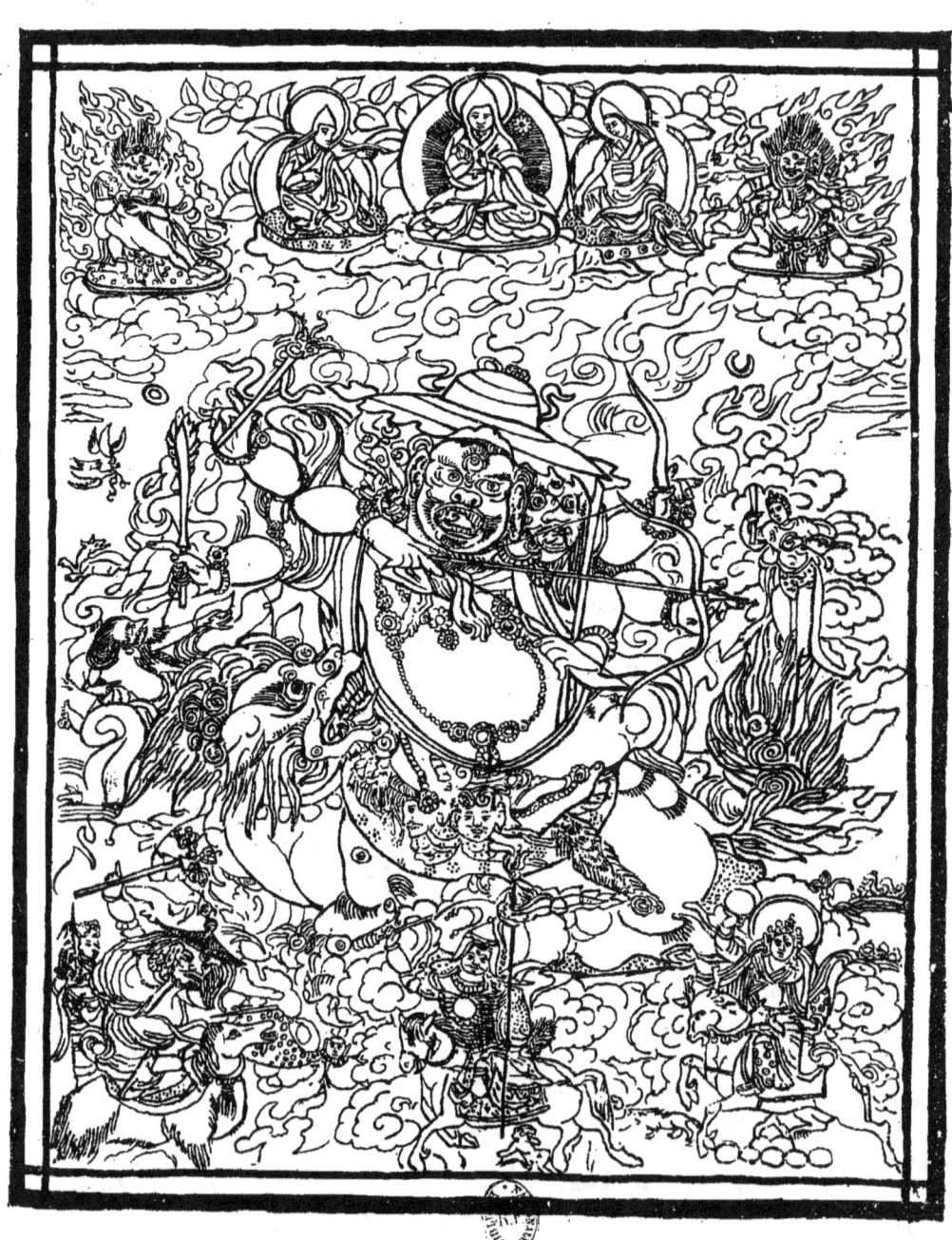

CHOICHONG GYALPO, DIEU DE L'ASTROLOGIE ET PROTECTEUR DES HOMMES CONTRE LES DÉMONS.

BIHAR GYALPO, PATRON DES MONASTÈRES ET DES TEMPLES.

du lecteur sur ceux de célibat et de pauvreté (que Tsonkhapa remit en vigueur) à cause de leur grande influence sur le développement du caractère actuel du clergé tibétain.

La violation de la règle de célibat ou même le commerce sexuel est sévèrement puni ; néanmoins ce cas se présente assez fréquemment, surtout parmi les Lamas qui ne vivent pas dans les monastères. Nous connaissons en outre deux cas où, par considération d'intérêt public, le Dalaï Lama a accordé des dispenses pour le mariage à des lamas de sang royal. Un de ces cas est rapporté par le docteur Campbell, qui raconte qu'un prince de Sikkim a obtenu cette permission ; un autre fait analogue est donné par Moorcroft, au sujet d'un Raja de Ladak[1]. Le vœu de pauvreté est une des institutions qui atteignent sérieusement la prospérité publique au Tibet, parce que les moines, si nombreux dans tous les pays bouddhiques, doivent vivre des contributions prélevées sur la population laïque. Le simple Lama qui a renoncé au monde ne doit rien posséder en dehors de ce que permet le code de discipline, et pourtant les couvents de Lamas peuvent posséder des propriétés foncières, des maisons, des trésors, et leurs membres peuvent jouir de l'abondance de leurs riches magasins.

Les revenus proviennent de la récolte des aumônes, des dons volontaires, des rémunérations données pour la célébration des rites sacrés, des rentes des biens, et même d'entreprises commerciales.

Les aumônes se perçoivent plus particulièrement au temps de la moisson ; beaucoup de Lamas sont alors envoyés dans les villages pour mendier du grain. Pendant qu'Hermann était à Himis (septembre 1856), plus de la moitié des lamas étaient en tournée de quête. Les dons volontaires les plus considérables sont ceux que l'on offre à un Lama incarné ou que l'on donne aux fêtes annuelles[2]. La plupart des petits dons sont recueillis par les monastères situés le long des principales passes des montagnes ; car il est d'usage que chaque voyageur récite quelques prières dans les temples

[1] *Journal As., Soc. Beng.*, vol. XVIII, p. 494. *Voyages*, vol. I, p. 334. Il y a dans le Tibet chinois une secte que le P. Hilarion appelle Sa zsya ; elle permet aux prêtres de se marier et de procréer un fils, après quoi ils abandonnent leurs femmes et se retirent dans monastère, *Arb. der Russ. Mission*, vol. I, p. 314.

[2] Voyez Turner, *Embassy*, p. 245.

qu'il rencontre et laisse un petit présent. Les rémunérations pour assister aux naissances, mariages, maladies, morts, etc., sont généralement fixées par le prêtre officiant selon la fortune de ceux qui réclament son assistance. Elles consistent ordinairement en produits naturels, qui semblent être donnés d'avance [1]. La propriété territoriale qui est quelquefois considérable est cultivée par les gens qui dépendent du couvent, ou bien louée à grand prix. La fabrication et la vente d'images, charmes, etc., est encore une source de revenus considérables pour chaque monastère; beaucoup de voyageurs signalent le commerce qu'ils font sur les laines et, dans le Tibet oriental, sur le musc [2].

Grades parmi les Lamas. — Au Tibet le clergé, outre qu'il vit aux dépens du public, est aussi, dans la plupart des districts, affranchi des taxes et contributions pour les travaux publics; c'est à cause de ces avantages et de bien d'autres encore, que la dignité de Lama est partout si recherchée [3]. Dans le Tibet oriental et occidental on a coutume de faire Lama le fils aîné de chaque famille, et les règlements restrictifs, tels que ceux des anciens livres religieux, paraissent avoir perdu leur force, car tous les voyageurs rapportent que tout le monde peut devenir membre des ordres religieux; la seule restriction que je connaisse, c'est qu'à Bhoutan le père qui veut que son fils soit reçu comme novice doit en demander la permission au Deba et au Dharma Raja, et payer un droit de 100 roupies Deba [4]. Quand quelqu'un déclare son désir d'entrer dans le clergé ou de faire de son fils un Lama, on examine les talents du novice. La plupart du temps ce sont des enfants, et si on les trouve assez intelligents, on leur permet de prendre les vœux (tibétain dom), c'est-à-dire d'observer les devoirs religieux inhérents à la prêtrise; ils deviennent alors « candidats pour les ordres », Genyen (équivalent du sanscrit Oupasaka) [5]. Les Lamas chargés de l'instruction des

[1] Comme exemple de cette coutume, je cite, chapitre xv, n° 9, les cérémonies pour éloigner les démons de la sépulture. Voyez aussi Huc, *Souvenirs*, vol. II, p. 121.

[2] Voyez Turner, *l. c.*, pp. 200-312 Moorcroft, *Travels*, vol. II, p. 61; Mansasaur-Lak, *As., Res.*, vol. XII, p. 432.

[3] A Ladak, cependant, les monastères sont taxés à des sommes considérables par le gouvernement de Kashmir; Cunningham, *Ladak*, p. 273.

[4] Pemberton, *Report*, p. 118. Burnouf, Introduction, p. 277; Turner, *Embassy*, p. 170, Moorcroft, *Travels*, vol. I, p. 321.

[5] Voyez p. 94.

novices ne traitent pas toujours bien leurs élèves, car plusieurs voyageurs ont témoigné de leur dureté et même de leur cruauté dans les punitions [1]. Le grade au-dessus des Genyen est celui de Getsoul, le prêtre ordonné s'appelle « Gelong » ; les grades sont conférés par un conseil, devant lequel le candidat doit prouver, par une dissertation publique, son expérience dans les sciences qu'on lui a enseignées.

Les femmes peuvent aussi embrasser la vie monastique, et on peut lire l'histoire de mendiantes, les Bhikshounis, qui dès les premiers temps du bouddhisme, se vouèrent à la vie religieuse avec la permission du fondateur. Les nonnes sont appelées en tibétain Gelong-ma ; elles ne doivent pas être nombreuses dans le Tibet occidental et dans l'Himalaya, car mes frères n'en ont jamais vu beaucoup [2].

Le clergé est monastique ; presque tous les prêtres résident dans les monastères ; d'autres ont la permission de vivre comme prêtres dans les villages, pour la commodité de la population, qui réclame si fréquemment leur assistance. Les ermites sont très nombreux ; ils habitent les hautes vallées et vivent de la charité des passants. Ils se distinguent en laissant croître leurs cheveux et leur barbe ; et cette coutume est si générale qu'on représente toujours le type d'un ermite sous les traits d'un homme avec de longs cheveux et une longue barbe inculte. Chacun d'eux choisit un rite particulier et s'imagine qu'il tire de sa fréquente pratique une assistance surnaturelle. Un rite souvent choisi, bien que je ne puisse dire pourquoi, est celui de Chod, « couper ou détruire » Les Lamas gardent le plus profond secret sur sa signification. Selon la croyance générale, les reclus sont exposés aux attaques répétées des mauvais esprits, ennemis de la méditation assidue et appliquée ; le moyen le plus efficace de les tenir à distance est de battre du tambour [3].

[1] Voyez D' Hooker, *Himalayan Journals*, vol. II, p. 93. Huc, *Souvenirs*, vol. I, p. 299.
[2] Burnouf, Introduction, p. 278. Hardy, *Eastern Monachism*, p. 40. Gérard, *Kanawur*, p. 120, a entendu dire que ce sont seulement les femmes les plus laides qui, n'ayant guère chance de trouver des maris, se retirent au couvent.
[3] Voyez Moorcroft, *Mansasaur*, *As. Res.*, vol. XII, pages 458-465. Leur vie de retraite est désignée par le nom de rikkrodpa, qui signifie « qui vit sur ou dans les collines », et aussi « ermite ». Dictionnaire de Csoma et de Schmidt. Dans les peintures qui représentent un ermite, il a souvent un tambour dans une main et dans l'autre généralement une corde, symbole de la sagesse que la divinité lui accorde en récompense de sa force d'esprit et de sa persévérance. Au sujet de l'encouragement donné par le

A certains jours ces Lamas isolés, les prêtres de villages aussi bien que les anachorètes, doivent revenir au monastère auquel ils appartiennent; ils sont punis s'ils manquent à se présenter pour subir cette sorte de contrôle.

Dans chaque monastère est une liste de tous les moines qui font partie de la communauté cléricale [1].

NOMBRE DES LAMAS

Voici les quelques données que je peux produire sur le nombre des Lamas :

Tibet oriental. — Le docteur Campbell nous fournit une liste de douze principaux couvents à Lhássa et dans son voisinage, habités par 18,500 Lamas [2]. Tout surprenant que soit ce nombre, il est loin de représenter la totalité des prêtres épars dans le pays.

Tibet occidental. — Cunningham évalue la population laïque de Ladak à 158.000 âmes, les Lamas à 12, 000, ce qui donne un prêtre pour treize laïques. A Spiti, en 1845, le major Hay estimait la population civile à 1,414 habitants, et 193 Lamas, soit environ un pour sept laïques [3].

Je ne puis donner aucun chiffre pour les contrées bouddhiques de l'Himalaya oriental, mais seulement quelques renseignements généraux. A Bhoutan, la proportion du nombre des Lamas à la population civile est considérable. A Tassisoudon (bkra-shis-chhos-grong, la cité sainte de la doctrine) ils sont 1,500 à 2,000 dans le seul palais du Dharma Raja, et leur multitude est une des principales causes de la pauvreté de habitants. Pemberton dit que les dépenses pour l'entretien de cette caste privilégiée ont été à plusieurs reprises

bouddhisme, dans ses débuts, à la vie d'anachorète, je ferai remarquer (voir aussi page 7 et 94) que Sàkyamouni, ainsi que tous les fondateurs et protecteurs des divers systèmes de bouddhisme, ont vivement recommandé l'énergie dans la pratique de la méditation comme le moyen le plus efficace de s'affranchir de l'existence ; et qu'il recommandaient, pour ces exercices religieux, le choix de lieux écartés, ne devant guère être visités par ceux qui cherchent les plaisirs du monde. Sàkyamouni en donna lui-même l'exemple en se retirant dans des lieux écartés avant d'avoir obtenu la dignité de Bouddha ; et non seulement il fut imité par ses premiers disciples, mais ce principe est encore pratiqué par les Tibétains modernes.

[1] Comparez Moorcroft, *Travels*, vol. I, p. 339; Pemberton, *Report*, p. 117; Huc, *Souvenirs*, vol. I, p. 203 ; Schmidt, dans les *Mémoire de l'Académie de Saint-Petersbourg*, vol. I, p. 257.

[2] *Notes on eastern Tibet,* » dans le *Journal As., Soc. Beng.*, 1855, p. 219.

[3] Cunningham, *Ladak*, p. 287. *Report on the valley of Spiti*, dans le *Journal As., Soc. Beng.*, vol. XIX, p. 437.

le sujet de chaudes discussions[1]. A Sikkim aussi les monastères et les Lamas sont, d'après Hooker, très nombreux et très influents[2].

J'ajoute, comme comparaison, quelques données sur les contrées qui ne font pas partie de l'Asie centrale. Chez les Kalmouks, il y avait, lorsque Pallas visita leur pays au siècle dernier, un Lama pour environ 150 à 200 tentes[3].

Dans les alentours de Pékin on compte environ 80,000 moines bouddhistes[4].

Ceylan possède environ 2,500 prêtres, soit sur une population totale de deux millions d'âmes, un pour 800.

A Berma on compte un prêtre sur 30 habitants[4].

OCCUPATIONS

Les moines, malgré les devoirs religieux qu'ils ont à remplir, auraient tout le temps nécessaire pour cultiver de vastes étendues de terres; mais leur seul travail de culture consiste à tenir en excellent état les jardins qui entourent les monastères, et dont ils tirent abondamment ce qui est nécessaire à leur subsistance et à leur bien-être; dans ces jardins se trouvent aussi des arbres fruitiers, surtout des abricotiers, que très souvent on ne rencontrerait en aucun autre lieu à des milles à la ronde. En général les Lamas sont gens paresseux, peu disposés à un effort soit corporel soit mental; presque tous passent la plus grande partie du jour à tourner des cylindres à prières, ou à compter les grains de leurs rosaires; parfois cependant on en voit de très habiles à graver des blocs de bois et à faire des images de dieux soit peintes soit sculptées. Les plus habiles sont généralement, à ce qu'on a dit à mes frères, appelés à Lhássa[6].

Tous les Lamas savent lire et écrire, et pourtant ces talents ne sont pas

[1] Turner, *Embassy*, p. 83. Pemberton, *Report*, p. 117.
[2] *Himalayan Journal*, vol. I, page 313.
[3] Pallas, *Reisen*, vol. I, p. 557 (édition française).
[4] Waissiljew, *Der Buddhismus*, p. 18.
[5] Les chiffres pour Ceylan et Berma sont empruntés à Hardy, *Eastern Monachism*, p. 309. Comp. page 10, pour le recensement de Ceylan.
[6] Comparez Turner, *Embassy*, p. 316. L'activité des Lamas de Ladak dans la culture de leurs terres, citée par Moorcroft, *Travels*, vol. I, p. 340, est maintenant restreinte à leurs jardins.

chez eux une occupation en faveur ; on peut se faire une idée de la lenteur de leur manière d'écrire, par ce fait que le Lama qui a copié le document relatif à Himis (voyez chap. XIII) a employé six heures à ce travail. Les voyageurs ont souvent déploré l'ignorance des Lamas ; on a demandé à beaucoup d'entre eux une explication de la prière à six syllabes, *Om mani padme houm*, dont l'influence magique sur la prospérité des hommes est traitée dans tant de livres religieux, et ce ne fut qu'après des questions répétées qu'on put enfin obtenir une réponse satisfaisante. Schmidt fut très surpris des réponses des bouddhistes népalais à Hodgson. « Un Lama tibétain ou mongol, disait-il, n'aurait pas si bien répondu à cette question. » Csoma et Huc ont remarqué que les Lamas sont peu versés dans leur littérature sacrée ; Huc dit qu'ils excusent leur ignorance en arguant de la profondeur de leur religion, et plus loin : « Un Lama qui sait le tibétain et le mongol est un sage, un savant ; s'il a aussi une légère teinte de littérature chinoise et mandchoue, on le considère comme un phénomène [1] ». Mes frères furent souvent embarrassés par les réponses confuses faites par les Lamas à des questions sur les phénomènes naturels, ou sur leur religion, ou leur histoire. Les Lamas préféraient toujours causer de théologie mystique, et il était relativement facile d'obtenir d'eux des explications sur les propriétés magiques de certains charmes.

RÉGIME

Les Lamas suivent le régime en usage dans le pays [2]. Il peuvent manger tout ce qui leur est offert comme aumône, mais il ne leur est pas permis de boire des liqueurs enivrantes ; on en prend cependant, sous le prétexte que ce sont des « médecines » [3].

La nourriture animale n'est pas défendue (d'après les légendes singalaises,

[1] *Mémoire de l'Académie de Saint-Pétersbourg*, vol. I, p. 93 ; Csoma, *Journal As., Soc. Beng.*, vol. VII, p. 14 ; Huc, *Souvenirs*, vol. I, p. 56 et 209. Comparez aussi Turner, *Embassy*, p. 316.

[2] Sur la nourriture des Tibétains en général, voyez Turner, *Embassy*, pages 24 à 243 ; Pemberton, *Report*, p. 156. Moorcroft, *Travels*, vol. I, pp. 182 à 332 ; vol. II, p. 77 ; Mansasaur, *As. Res.*, vol. XII, page 394 à 486 ; Huc, *Souvenirs*, vol. II, p. 258 ; Cunningham, *Ladak*, p. 305.

[3] Wassiljew, *Der Buddhismus*, p. 94 ; Moorcroft, *Travels*, vol. II, p. 12, raconte qu'il a vu, à Lama-Yourou, les Lamas boire leur liqueur nationale Chong pendant leur service religieux. Les Lamas de Sikkim prennent aussi en grande quantité la boisson fermentée des Lepchas faite avec du millet.

Śākyamouni lui-même est mort pour avoir mangé du porc)[1]; mais c'est un obstacle à la perfection, car l'homme doit considérer tous les êtres animés comme des frères et des parents et ne pas les tuer : il y a même un proverbe qui dit : « Manger de la chair, c'est manger ses parents »[2]. Les laïques mangent de toute espèce de chair ; suivant mon frère Robert, ils s'abstiennent de poisson, du moins à Spiti, quoiqu'ils ne puissent donner aucune raison à cette abstinence. Un grand nombre de règlements ont été institués pour empêcher les moines de se livrer sans retenue à leur appétit pour la chair ; à certains jours aucune nourriture animale n'est permise ; les prêtres doivent aussi s'en abstenir chaque fois qu'ils se confessent, ainsi qu'à certaines époques où s'accomplissent des cérémonies religieuses très sacrées.

La principale nourriture consiste en riz, froment ou orge, farine, lait et thé. Le riz est bouilli ou rôti ; la farine se mélange avec du lait et du thé, ou se pétrit en gâteaux sans levain et s'assaisonne avec du sel. Ces gâteaux ont le goût des pains azymes des juifs. Le thé se fait de deux manières, d'abord en infusion avec de l'eau chaude comme en Europe, et cette préparation est appelée Chachosh, « eau de thé »[3] ; secondement d'une façon très singulière que je décris en détail d'après une recette que mes frères se sont procurée à Leh :

Le thé (pain de thé cassé[4]) est mélangé avec environ la moitié de son volume de soude, en tibétain Phouli. La mixture est jetée dans une marmite remplie de la quantité nécessaire d'eau froide ; la proportion varie comme dans notre manière de faire le thé. Quand l'eau est près de bouillir on remue le mélange de feuilles de thé et de soude, en continuant pendant cinq ou six minutes après l'ébullition de l'eau. On retire alors la marmite du feu et on filtre le thé à travers un linge dans un cylindre rond en bois, de trois à quatre pouces de diamètre et de deux à trois pieds de haut ; les feuilles de thé n'ont plus de valeur et sont jetées. On agite vigoureusement le thé

[1] Hardy, *Eastern Monachism*, p. 92. D'après les biographies tibétaines, il est mort d'une maladie de l'épine dorsale. Schiefner, *Tibet.. Lebens*, *Mémoires des Savants étrangers*, vol. VI, p. 292.
[2] Comparez Wassiljew, *loc. cit.*, p. 134.
[3] Cette expression, comme les suivantes, Phouli et Gourgour ne se trouve pas dans les dictionnaires.
[4] La brique ou pain de thé est le nom commercial d'une espèce de thé particulière ; ce nom vient de sa ressemblance avec une brique. Sa forme et sa consistance s'obtiennent par la compression dans un moule.

avec un tube de bois (appelé en tibétain Gourgour), comme on fait pour le chocolat ; on ajoute alors une bonne quantité de beurre clarifié (ordinairement le double de la quantité du thé en brique) et un peu de sel; puis on continue à agiter. Finalement on remet le thé sur le feu, après l'avoir mélangé avec du lait, car il s'est beaucoup refroidi dans les opérations que je viens de décrire. Ce thé appelé « Cha » ressemble beaucoup à une sorte de gruau, et se mange avec de la viande ou des pâtisseries, à dîner ou à souper; mais il est défendu pendant les cérémonies religieuses, et alors l'infusion de thé seule, Chachosh, est passée à la ronde comme rafraîchissement [1].

A certaines occasions les Lamas donnent de grands dîners. A Leh, mon frère Robert fut invité à un de ces dîners donné en l'honneur d'un haut Lama de Lhâssa. Le thé fut servi en guise de soupe et passé à la ronde tout le temps du repas. En marque d'honneur particulier pour les hôtes, leurs coupes ne restaient jamais entièrement vides. Il y avait plusieurs sortes de viandes, les unes rôties, les autres bouillies, et une sorte de pâté. On ne servit point de vins. La cuisine était réellement supérieure à celle que l'on fait ordinairement en ce pays et bien meilleure qu'on ne pouvait s'y attendre. Robert apprit que le dîner avait été préparé par le propre cuisinier du grand prêtre, venu de Lhâssa avec lui.

COSTUME

Les règlements primitifs établis par Sākyamouni pour régler l'habillement des prêtres étaient adaptés au climat chaud de l'Inde; plus tard, quand sa doctrine s'étendit plus au nord et par conséquent dans des climats plus rudes, il permit lui-même l'usage de vêtements plus chauds, des bas, des souliers, etc. Sākyamouni enseigne que le principal but du vêtement est de couvrir la pudeur du prêtre ; en outre il sert encore à préserver du froid, des attaques des moustiques, etc., toutes choses qui troublent l'esprit [2].

Les différentes parties de l'habillement d'un Lama tibétain sont : un bonnet

[1] Jusqu'à présent la brique de thé s'emploie presque exclusivement, quoiqu'il soit à espérer que les efforts du gouvernement de l'Inde pour introduire au Tibet le thé de l'Himalaya et de l'Assam, réussiront avant qu'il soit longtemps.

[2] Hardy, *Eastern Monachism*, chap. XII.

ou un chapeau, une robe, une veste de dessous, des pantalons, un manteau et enfin des bottes [1].

Bonnets et chapeaux. — Les bonnets sont faits de deux doubles de feutre ou drap, entre lesquels sont placés des charmes ; dans les districts pluvieux de l'Himalaya, les Lamas portent pendant l'été de grands chapeaux de paille. Les formes de ces bonnets sont très variées, mais il curieux qu'ils soient tous de façon chinoise ou mongole, tandis que la forme des robes a été empruntée aux Hindous. La manière de saluer est aussi chinoise, car les Tibétains ôtent toujours leurs chapeaux, et les Indous, en signe de respect, approchent de leurs maîtres non pas tête nue, mais pieds nus. La plupart des bonnets sont coniques, avec un large pli qui est généralement relevé en dessus, mais qui se rabat sur les oreilles en temps foids (voyez planche XXXV, où les plis sont rabattus). Les chefs Lamas ont une sorte particulière de bonnets, ordinairement bas et coniques, comme ceux que portent Padma Sambhava [2] et les personnages mythologiques déifiés qui ont une influence particulière sur la prospérité des hommes, comme le roi Bihar ; ce bonnet s'appelle Nathongzha. Quelques grands prêtres du Tibet occidental ont un chapeau hexagonal en carton, formant quatre degrés qui vont en diminuant vers le sommet, ou dans quelques occasions une sorte de mitre de drap rouge, ornementée de fleurs d'or tissées dans l'étoffe. Ce dernier a une ressemblance remarquable avec les mitres des évêques catholiques romains. Parfois, quand le temps le permet, les Lamas du Tibet oriental, du Bhoutan ainsi que de Sikkim, vont tête nue.

La robe descend jusqu'au mollets et s'attache autour de la taille par une étroite ceinture ; elle a un collet droit et se boutonne jusqu'au cou. A Sikkim les Lamas portent quelquefois, enroulée autour des épaules, une sorte d'étole de laine rayée rouge et jaune. En général la robe a des manches, excepté dans le Bhoutan Douars, pays où la température la plus basse ne dépasse pas, même dans le mois le plus froid, en janvier, 22° à 18° Fahrenheit.

[1] Dans les districts de l'Himalya et dans le Tibet occidental, la couleur dominante des objets d'habillement est un rouge plus ou moins vif; on trouve le jaune parmi les sectes désignées page 46. On trouvera des remarques générales sur le costume dans Turner, *Embassy*, pages 32, 86, 242, 314 ; Moorcroft, *Travels*, vol. I, p. 238 ; Pemberton, *Report*, pages 108, 153. Dr Campbell, *Journal As., Soc. Beng.*, vol. XVIII, p. 499 ; Huc, *Souvenirs*, vol. II, p. 141 ; Cunningham, *Ladak*, p. 372.

[2] Voyez les planches des *Himalayan Journals* de Hooker, vol. I, p. 328.

La veste de dessous n'a pas de manches. Elle n'est pas coupée sur la forme du corps, mais tombe tout à fait droit. A Ladak presque tous les Lamas la portent sur la robe.

Les pantalons sont fixés à la taille par un lacet glissant dans un ourlet.

Les deux jambes sont équidistantes du haut en bas, même tout en haut, comme dans la figure *a* et non comme dans la figure *b*. En hiver les pantalons se portent par dessus la grande robe pour mieux garantir du froid[1].

Selon Turner, les Lamas de Bhoutan portent, au lieu de pantalons, des jupes qui descendent presque jusqu'aux genoux.

Le manteau, en tibétain Lagoi, « vêtement de dessus », est l'habit ecclésiastique des moines, avec lequel on représente aussi les Bouddhas, les Bodhisattvas et les Lamas sacrés. C'est un châle long, mais étroit, de laine ou quelquefois de soie, il a 10 à 20 pieds de long et 2 à 3 de large. Il est jeté sur l'épaule gauche et passe sous le bras droit de façon à le laisser découvert.

Peut-être la coutume de découvrir le bras droit pourrait-elle s'expliquer par l'abolition des castes par Sākyamouni, car la bordure du châle décrit une ligne sur la poitrine, juste comme le fait la triple corde que, selon les lois de Manou, les trois hautes classes seules ont le droit de porter, pendant que le châle est porté par tous les prêtres, de quelque classe qu'ils soient sortis[2].

Les bottes sont faites de feutre épais rouge ou blanc, et ornées de rayures perpendiculaires. Elles montent jusqu'aux mollets. Les semelles sont formées d'un double feutre et quelquefois en outre d'une semelle de cuir ; ces semelles sont, pour le pied, un soutien très solide et inflexible ; elles le protègent très bien contre les pierres aiguës, beaucoup mieux que ne le font les chaussures des Turkistans, dont la semelle est de cuir mince et ne peut ni protéger le

[1] Turner, *Embassy*, p. 86. L'usage des pantalons est très ancien ; voyez le très complet et très intéressant ouvrage de Weiss, *Kostümkunde*, vol. II, p. 545, 674, qui donne beaucoup de dessins dans lesquels les anciennes races du Nord et de l'Est de l'Asie sont représentées avec des pantalons. Il est étonnant de voir que leurs costumes ne diffèrent que très peu de ceux d'aujourd'hui.

[2] *Manou*, chapitre II, pages 42 et 44. Sur d'anciennes sculptures, les Bouddhas ne portent quelquefois que les trois cordes ; voyez les dessins de l'archipel de Crawford, vol. II, et dans le *Rgya chher rol pa*, de Foucaux, vol. II, planche I.

pied contre les inégalités du sol ni le soutenir ; les bottes tibétaines sont cependant encore complétées par d'épais bas de feutre.

Mes frères n'ont vu que très rarement employer les souliers, et encore seulement par les supérieurs des monastères.

Pour compléter la description de l'habillement d'un Lama, j'ai encore à parler de différents petits objets d'un usage général. De la ceinture qui serre la robe pend une gaine à couteau et plusieurs bourses ou pochettes contenant divers objets, tels que brosse à dents, racle-langue, un cure-oreille, un briquet et une mèche, du tabac ou de la noix de bétel, des dés qui s'emploient pour prédire les événements futurs ; un cylindre à prières et une pipe de métal chinois se trouvent aussi presque toujours au nombre des objets attachés à la ceinture.

Les rosaires, en tibétain Thengpa, instruments indispensables pour compter le nombre voulu de prières, sont ordinairement attachés à la ceinture ou quelquefois roulés autour du cou[1]. Ils ont cent huit grains qui correspondent aux volumes du Kandjour ; mais ceux qu'emploie la population laïque n'ont guère que trente ou quarante grains. Les grains sont de bois, de pierre ou d'os de saints Lamas ; ces derniers ont une grande valeur ; les rosaires des chefs Lamas sont assez souvent de pierres précieuses, particulièrement de néphrite (la Yashem des Turkistans) et de turquoise. A presque tous les rosaires sont attachés des pinces, des aiguilles, un cure-oreille et un petit Dordje[2].

Les boîtes à amulettes, en tibétain Gaû (dans l'idiome lepcha de Sikkim Koro et Kandoum, quand elles sont en bois), se portent aussi autour du cou ; il est assez fréquent d'en voir plusieurs attachées au même cordon. Elles sont presque toujours pointues en forme de feuille de figuier ; mais il y en a aussi de carrées ou de rondes. L'extérieur est ciselé en relief ou peint.

Les boîtes de bois sont fermées par un couvercle glissant, qui est souvent

[1] Comparez Pallas, *Reisen*, vol. I, p. 563 ; Turner, *Embassy*, pages 261, 336 ; J.-J. Schmidt, *Forschungen*, p 163. Quand ils voyagent les Lamas sont chargés de beaucoup d'autres objets. Voyez Hooker, *Himalayan Journals*, vol. II, p. 142.

[2] Les pinces sont en usage même parmi les tribus les plus grossières, qui vont presque nues ; elles leur servent à arracher les épines. J'ajoute, comme exemple de l'antiquité de l'usage des pinces, qu'on en trouve dans les plus anciens tombeaux, dans les collines de Franconie et de Bavière.

découpé pour laisser voir l'image du dieu tutélaire. Celles de cuivre sont formées de deux parties qui s'adaptent l'une à l'autre comme le couvercle et le dessous des boîtes ; mais les charnières sont remplacées par des anneaux, dont l'un au moins s'attache aux deux parties. Un cordon ou un morceau de cuir peut y être passé et sert à pendre la boîte ainsi qu'à la fermer.

On met dans ces boîtes des reliques, des images de divinités, des objets redoutés des mauvais esprits et des charmes [1]. J'ai eu l'occasion d'en examiner de différentes sortes; en voici la description :

1. Une boîte carrée en bois, venant de Gyoungoul, Gnary-khorsoum. La boîte était recouverte en cuivre. Dans l'intérieur, sur un des côtés, était gravée une des déesses Dolma (voyez page 42), qui protège contre l'amaigrissement, avec Chenresi à sa gauche (voyez page 56) et Amitabha à sa droite (voyez page 36).

Le côté opposé montre Sâkyamouni avec les mêmes divinités.

2. Une boîte de bois en forme de feuilles, peinte en jaune avec des nuages rouges. Elle renfermait une figure de Shindje (voyez page 58) en argile teintée ; au fond de la boîte se trouvait une petite médaille en pâte d'orge durcie, représentant Tsonkhapa (voyez page 44) ; elle avait un demi-pouce de diamètre et était enveloppée d'un papier couvert de charmes.

3. Une boîte ronde en cuivre avec des charmes et une médaille de Tsonkhapa toute pareille à la précédente, couverte de peintures d'or.

4. Trois boîtes coniques en cuivre attachées à un cordon : celle du milieu renfermait une figure de Tsepagmed-Amitabha (voyez page 81) qui accorde la longévité ; il s'y trouvait aussi une pièce de cuivre représentant une foudre, enveloppée dans un morceau d'étoffe rouge, comme protection contre les effets du tonnerre. Dans la plus petite boîte étaient plusieurs brins de papier couverts de sceaux du Dalaï Lama, imprimés en rouge, ce qui est une protection contre la mort par immersion ; il s'y trouvait aussi des grains d'orge et de la terre. La troisième boîte contenait plusieurs figures de Lha-Dolma et de Tsonkhapa (toutes soigneusement pliées dans des morceaux de soie rouge) alternant avec des papiers-charmes.

[1] Voyez sur les charmes, Csoma, *Journal As., Soc. Beng.*, vol. IX, page 905.

Les charmes étaient tous écrits en petits caractères, ou écriture courante, mais par le frottement avec les images et les grains, le papier était presque réduit en fibres. Tous ces objets étaient fortement parfumés de musc et avaient en outre, comme tous les articles fabriqués dans les monastères, une désagréable odeur de graisse [1].

CHAPITRE XIII

ÉDIFICES ET MONUMENTS RELIGIEUX

Cérémonies qui précèdent la construction. — Monastères. — Document historique relatif à la fondation du monastère de Himis. — Temples. — Monuments religieux. — 1. Chortens. — 2. Manis. 3. Derchoks et Lapchas.

CÉRÉMONIES QUI PRÉCÈDENT LA CONSTRUCTION

La construction de tout édifice religieux est précédée de la bénédiction du sol et de diverses autres cérémonies. Les Lamas du voisinage se rassemblent et le plus élevé par le rang offre le sacrifice à la divinité choisie comme *dieu tutélaire ;* on a coutume de dédier chaque édifice à un dieu particulier, qui alors le protège contre les esprits malfaisants et contre la méchanceté des hommes, et répand sur ceux qui l'habitent toutes sortes de prospérités. Le roi Bihar (Bihar gyalpo), un des cinq grands rois, est un dieu fréquemment choisi comme patron [2]. Une image que mon frère Adolphe se procura à Gnary-khorsoum, représente Bihar dans l'attitude droite, debout « sur le siège de diamant » (tib. Dordjedan, sanscrit Vadjrasana), formé de feuilles de lotus. Il foule à ses pieds quatre figures humaines de couleur noire, rouge, blanche et jaune ; les crânes qui forment son collier sont aussi de ces mêmes couleurs. Sa robe est de soie bleue (tib. Darzab) avec divers ornements ; son bonnet, de la forme que j'ai décrite sous le nom de Nathongzha, est rouge ainsi que son châle. Sa main droite tient le Dordje, dans la gauche est le

[1] Les dessins des différentes sortes de rosaires et des boîtes à amulettes que je viens de décrire d'après les originaux possédés par mes frères, seront donnés dans une planche qui accompagnera les *Results of a scientific Mission to India and high Asia.*

[2] Voyez page 99.

Phourbou. Cette peinture a l'intention de représenter une statue placée dans une boîte, dont les quatre côtés forment un cadre qui la sépare des figures environnantes ; ce sont les rois fabuleux, Dalha, Louvang, Tockchoï gyalpo, et trois Lamas très vénérés.

Les prières qui accompagnent les cérémonies d'inauguration ont pour but la prospérité de l'édifice. A la cérémonie de la pose de la première pierre, on récite des prières pour la prospérité du nouveau temple ou lieu destiné au culte ; elles sont alors écrites et déposées avec d'autres prières et certaines formules de bénédiction (tib. Tashi tsig djod, « discours de bénédictions »), avec des reliques et autres objets sacrés, dans un trou de la pierre de fondation. Quand l'édifice est achevé, les Lamas s'assemblent de nouveau pour accomplir les rites de consécration [1].

La restauration d'un édifice ruiné est également précédée de cérémonies religieuses qui portent le nom de Argai choga, « cérémonie de présentation des offrandes ».

MONASTÈRS

Les monastères (en tibétain Gonpa [2], « lieu solitaire ») sont situés pour la plupart à une petite distance des villages et souvent au sommet de collines, dans une position dominante. Chaque monastère reçoit un nom religieux rappelant qu'il est un centre de foi bouddhique; ainsi le monastère d'Hímis, près de Leh à Ladak, est appelé, dans les documents historiques relatifs à sa fondation, Sangye chi kou soung thoug chi ten, « le soutien du sens des préceptes du Bouddha. » On en trouvera d'autres exemples dans ceux de Dardjiling à Sikkim, « l'île (de méditation) répandue au loin » [3] ; Tholing, à Gnary-khorsoum, « le haut flottant (monastère) » ; Mindoling [4], « le lieu de perfection

[1] Csoma cite dans son Analyse du Kandjour, un livre traitant de ces cérémonies dans lesquelles Vadjrasattva (p. 34) est imploré *As. Res.*, vol. XX, p. 503. Au sujet des objets que l'on renferme ordinairement dans les Chortens, voyez Cunningham, *Ladak*, p. 309.

[2] Ce mot s'écrit dgon-pa. Les noms qualificatifs des monastères, qui se trouvent dans certains livres, tels que « maison de science » (gtsoug-lag-khang) et autres semblables, ne s'emploient pas dans le langage ordinaire, et le mot Chhos-sne que Cunningham, *Ladak*, p. 376, cite comme étant donné aux monastère, n'a jamais été entendu par mes frères.

[3] Dar-rgyas-gling. Dans sa forme complète le mot est précédé de bsam, qui signifie « pensée, méditation ».

[4] Cité dans les dictionnaires de Csoma et de Schmidt *voce* smin-pa. Tholing est orthographié mtho-lding. Pour plus amples détails, voyez le glossaire de mon frère Hermann, dans *R. As. Soc.*, 1859.

et d'affranchissement ». Quelquefois le monastère est plus ancien que le village, qui s'est élevé plus tard dans son voisinage immédiat ; dans ce cas le nom du monastère est étendu au village, comme à Dardjiling ; tandis que dans le cas contraire c'est le monastère qui prend le nom du village, comme pour Hímis.

L'architecture des monastères est celle des maisons de la population riche du pays ; mais ils sont plus majestueux et ornés sur les toits d'un grand nombre de bannières et de cylindres à prières. La proximité d'un monastère est signalée par un grand nombre de monuments religieux tels que Chortens, Manis, etc.[1].

Les matériaux employés à la construction des monastères varient suivant les districts. Ainsi dans l'Himalaya où le bois abonde, ils sont construits presque entièrement en merrains ; à Sikkim et à Bhoutan où les bambous sont en profusion, ils sont souvent construits avec ces matériaux, qui sont quelquefois entrelacés en façon de treillage. Dans ces dernières contrées on a l'habitude générale de construire les monastères sur pilotis, afin que le rez-de-chaussée ne soit pas inondé ou humide pendant la saison pluvieuse ; les toits sont construits dans le style chinois, presque toujours de forme pyramidale ou prismatique, et non pas plats ; ils se projettent considérablement sur les côtés de l'édifice. Au Tibet, où les arbres sont rares, les murs sont faits ou de pierres, qui pour les grandes constructions sont régulièrement taillées, ou de briques crues séchées au soleil et cimentées avec une chaux très imparfaite, ou même avec de simple argile. A Ladak et à Gnary-korsoum, les toits sont plats et construits, comme les plafonds des différents étages, en poutrelles de saule ou de peuplier. Ils sont couverts de petites branches de saule, de paille et de feuilles et enduits d'argile pour faire du tout une masse quelque peu compacte. Les toits des demeures des chefs Lamas sont en outre surmontés d'un cube régulier terminé par un cône, et couverts de tuiles-dorées.

[1] Au sujet des maisons tibétaines en général, voyez : pour Bhoutan, Turner, *Embassy*, pp. 50, 91, 93, 142, 177, 180 ; Pemberton, *Report*, p. 154 ; pour Sikkim, Gleanings in *Science*, vol. II, p. 179 ; Hooker, *Himalayan Journals*, dans beaucoup de passages ; pour Lhassa, Huc, *Souvenirs*, vol. II, chap II ; pour Gnary-khorsoum, Moorcroft, *Lake Mansasaur*, *As. Res.*, vol. XII, pp. 426, 442, 456, 479 ; pour Ladak, Moocroft, *Travel*, vol. I, p. 315 ; Cunningham, *Ladak*, p. 312. Voyez aussi divers dessins dans les « Panoramas et vues » accompagnant les *Results of a scientific Mission*, par mes frères.

De nombreuses bannières à prières sont élevées autour du toit, ainsi que des cylindres d'environ 6 pieds de hauteur sur 2 de diamètre, supportant un croissant surmonté d'un pinacle semblable à la pointe d'une lance. Quelques cylindres sont couverts d'étoffes noires, sur lesquelles sont cousus horizontalement et verticalement des rubans blancs qui forment la figure d'une croix ; d'autres fois ces étoffes sont jaunes et rouges.

L'entrée des monastères est orientée ou à l'est ou au sud; cette dernière disposition est probablement choisie pour se garantir des vents du nord. La porte d'entrée est à 6 pieds et quelquefois plus au-dessus du sol, avec des degrés pour y conduire.

Les monastères consistent quelquefois en une grande maison, haute de plusieurs étages et parfois entourée d'une galerie couverte extérieure qui sert de promenade. D'autres fois ils se composent de plusieurs édifices, comprenant le temple, la maison de réunion (qui sert de réfectoire), l'habitation des Lamas, les magasins à provisions et autres semblables. Dans les grands monastères tels que Tholing à Gnary-khorsoum, ces divers établissements s'étendent sur une large superficie, et sont entourés d'un mur commun qui, ainsi qu'il fut dit à Cunningham, est destiné à servir de défense; mais mes frères ont observé que ces murs sont dans beaucoup de cas trop faibles pour prétendre au nom de fortifications, surtout si l'établissement est ancien, comme Tholing, par exemple, qui est cité, dans l'histoire des Mongols orientaux de Ssanang Ssetsen, comme ayant été construit en 1014 avant Jésus-Christ [1].

Le rez-de-chaussée n'a pas de fenêtres et sert de magasin à provisions ; il est ordinairement un peu plus large que les étages supérieurs. Ceux-ci ont de grandes fenêtres et des balcons. Les fenêtres n'ont pas de vitres, elles sont fermées par des rideaux noirs sur lesquels sont cousues des figures en forme de croix latines formées par des bandes d'étoffes blanches [2]. La croix symbolise le calme et la paix, et le sens de ce signe est bien connu des Européens qui visitent le Japon, où en temps de paix les meurtrières des forts sont voilées de rideaux de ce genre ; quand une guerre est déclaré, on enlève les rideaux [3].

[1] *Ssanang Ssetsen*, éd., par Schmidt, p. 53.
[2] Voyez les planches de Turner et la vue d'Himis par Hermann de Schlagintweit, *loc. cit.*
[3] D'après un récit du capitaine Fairholme R. N.

DOCUMENT HISTORIQUE RELATIF A LA FONDATION
DU
MONASTÈRE DE HÍMIS, A LADÁK

COPIÉ SUR UNE GRANDE DALLE SCELLÉE DANS LE MUR

༄༅། །ན་མོ་གུ་རུ་ཤྲཱི། །མཚན་དཔེ་གསལ་རྫོགས་ཡང་དག་རྫོགས་སངས་རྒྱལ། །བདེན་པ་ལ་ལྟ་ལྱུས་བྱོན་ལྷ་མའི་ཆོས། །སྐྱོང་བ་འཇོན་གནྱེར་འཕགས་ཚོགས་འདུས་པའི་སྡེ། །བཅོམ་གསུམ་བླ་མའི་ཞབས་ལ་གུས་པས་འདུད། །དེ་ཡང་། །གངས་གསུམ་རྒྱལ་བ་ཀུན་གྱིས་འབྱུང་བའི་གནས། །རྒྱལ་བ་ཐམས་ཅད་ཀྱི་མཛོད་པར་དཔར་བསྟོད་ཅིང་། །སྱིན་བའི་ཀུན་གྱིས་མཆོད་ཅིང་མཆེན་པར་མཆོད་ཁོས་ཆེན་པོའི་བདག་གིར་དབང་མཚལ་མེད་འབྲུག་པ་ཞེས་ཡོངས་སུ་གྲགས་པ་སངས་རྒྱས་ཀྱི་བསྟན་པའི་སྲོག་ཤིང་དག་པས་ནམ་མཁའི་ཤོས་ཤན་ཡངས་པོར །ཐུབ་ཅིག་དག་པར་འཇམ་དབྱུང་གིས་གནས་དང་གནས་ལྡན་པར་ཡོངས་ལ་དར་ཞིང་གྲས་ལ། །དེ་ལྟེང་གི་གདུལ་བྱ་རྣམས་ཀུང་སྐྱིན་ཅིང་སྐྱིན་བའི་ཁམས་ལ་བྱོང་བའི་མཛད་པའི་འདུ་ན་འབས་བསམ་པའི་ས་གསུམ་དུ་བསྟོད་པ་འཇིན་པ་ཀུན་ནས་བྱིག་པར་བྱེད་ཆེ་བར་མཛོ་ཆེན་དལ་པ་རྣམས་ཅེར་དུ་འབྲུགས་འཛུག་བ་བེད་པར་མཛད། །ཁྱེད་འདིར་ཡང་བདེ་འགྲོའི་མགོན་པོའི་རྒྱལ་སྲས་རྡོ་རྗེ་འཆང་གྱོན་ཆེན་པ་ཡབ་སས་ཀྱིས་སྱིན་ལྦས་རྒྱལ་བོད་རེད་རྒྱུ་བའི་གིང་དེ་རྗེ་འཇ་ལ་བཞུགས་དུས་ས་དང་བདག་འཁོར་འགྱི་སྱིན་ཚོགས་དོང་འདུ་ཞིང་མཆོད་ཚང་བསྟོད་པ་ན་དཔལ་ཏུ་ཏུ་པིལ་གྱིས་བེར་ལོ་སོགས་གནས་ཁེར་བའི་དང་མཚན་ན། །དམ་པའི་མཚན་ཉིད་ཀྱི་ལམ་སྲིན་མཆན་འཕགས་ཡན་ལོད། །ཁོར་པར་མཆོག་གྱིས་བསྐྱ་པའི་རྒྱུལ་དབང་དོང་ཆེན་རས་པ་ཆེན་པོའི་ཞབས་ལ། །ཚོས་ཀྱི་རྒྱལ་པོ་བནྱེ་ནས་པར་རྒྱལ་པ་ཞབས་རྗེ་བྲོན་འབངས་དང་བཅས་པས་དོ་སྐྱེད་པའི་དྲན་པའི་ལོས་མཚོད་ཅིང་བསྟོད་པའི་ལྦུགས་གཤིས་ཀྱི་དབལ་འབུང་སྨན་སྦུལ་ཚོགས་པར་བསྟོད།། །གནས་གས་ཆེན་པོ་དང་། །རྒྱུལ་པོ་པོ་ཡུང་ནོམ་སུ་ཡང་སངས་རྒྱས་ཀྱི་གི་གསུང་རྒྱབ་ཀྱིས་དོན་གསི་དིན་པོ་ཆེ་གགག་ཡལ་ཁང་སོགས་སྡུ་ཞིང་དྱུ་ཆེར་གུན་པས་བསྟོད་པའི་ཞི་མ་ཤུར་བ་དོར་ཤུང་། །གཞན་ཡལ་དིན་པོ་ཚོ་ཕེ་མ་འཛམ་དཔལ་འབས་པམ་དབུས་སིབས་ར་སི་བུ་དྲི་ཡ། །རིགས་ཀྱི་བདག་པོ་དཔལ་མཚན་ཆེན་པོའི་འབྱུལ་པ་ཐམས་ཅད་མཁྱེན་པ་ཆེན་དང་དབས་རྣམ་སྱིན་རྒྱལ་དགས་པའི་ཚོས་རྗེ་སུ། །གསུང་བིན་བྱིན་གྱིས་རྦབས། །རྗེ་མཚས་མེད་བསྟོད་འཀྲི་མགོན་པོ་ཀུན་རྩ་བས་དབལ་རིག་པ་འཛིན་དང་པོ་རིགས་སུ། །ཆར་བའི་བསྟོད་འཛུན་སྡི་དང་ཆྱུ་ཁྱོས་འཛུ་བའི་རས་བྲལ་གྱི་བསྟོད་པ་དང་འཕྱི་བའི་བདེ་ད་གཤོས་པའི་བགབ་དང་བྲགྱུ་འཇེ་ཕོ་ལ་འད་གྱེན་སྒྲུ་བྱུར་ཇེ་ལུ་བཟབས་ནས་ན་ཚོས་དྲི་པོ་ཆེ་དང་འཕྱིན་ལས་འཕྱིན་ད་འགྱུར་ཏོ་ཇེས་དར་དང་བྲབྲ གས་ནས་སྱིན་རྒྱལ་རྣམས་ནས་སངས་རྒྱས་ཀྱི་བསྟོད་པ་དག་འདྱུན་ལ་དག་ཐས་འབ་འབགས། །

༄༅། །དགོན་པ་ཆེན་འདུས་སྡེ་ཆོམས་ལ་བསྒྲུབས་ཀྱི་སྡོམ་གྱིམས་ལ་གནས་ནས་དགེ་བ་བཅུའི་སྒུང་བླང་བཟོད་པ་ཟོད་དུ་འབྱོར་གྱིས་
ཕྱག་རྒྱ་དང་བཅུགས་བཀའ་གདབ་བྱི་ནུ་དུ་ཆོས་ཞིང་། །དེར་བཞིན་རང་དོན་ནས་ཀུན་རྫོ་བཟོད་དཔ་དོན་པོ་བའི་བླུ་ཡབ་གྱུར་ཀྱི་བགྱ་
ཡིད་ལ་བཅངས་ནས་དགོངས་པ་བརྟགས་ཐྱི་རྡོག་ཅུ་ཕོ་གཏོག་ཀྱི་དགོ་བླུ་ནས་བིའོ་ཆགས་ཆ་བའི་གཏོ་བའི་གནག་པ་ངག་གསལ་པས་
གྱུབ་ར་གནས་བགྱ་གྱིས་མསལ་གྱིལ་དགུ་སྒྲོན་གྱིས་ཆོ་བ་སྦལ་པའི་ཆོ་བ། །ཁྱུག་པོ་ཤེ་དོར་སྲི་དར་ཕེད་རེ་པས་བཞིན་བར་
ས་སོའི་རོལ་བུ་བ་རྗི་འབུལ་གསུམ་ཡོང་ལ་གྱིན་པར་དང་བཙམ་པ་ཡི་ཞིང་ཀུན་ཏུ་ཏུ་དོན་བ་པོ་པག་མཛོན་བག་གཡེས་ཀྱི་སྒོམ་མཚན
གསུམ་ལ་གྱིས་ཤིང་ཉིག་པའི་བསམ་གྱིས་བྱས་བ་ཏོད་དགར་བས་ཞབས་ཏོག་ཞིས་དུ་བྱུང་བ་བུས་ཞིང་། །ལམ་གྱི་པོ་ཁོ་བྱར་གྱིས་
ར་ཆོ་དང་སོགས་དང་། །ལམ་བྱེ་ཞིང་མཁན་ཆོག་བཟོ་བ་ཆོམས་དང་། །མཐར་ན་ཆུ་ཡ་ག་ཀྱི་པ་བྱི་བཅལ་བསན་ཀྱི་གང་དང་པ་
ཅན་པོའི་བསམ་གྱིས་ཆོམས་དགྱི་གི་ནང་ནས་བསྒྲིབས་པ་ཡིན་པས། །དེ་གི་པ་ཀྱི་ཆེན་བག་མེད་ཉུས་པའི་པབབ། །བཀྱིམ་ཀུན་འདུས་པབས
ཀྱི་བཞི་བོས་བཅུ་ན་ཞིང་། །སླུན་གྱོལ་ཆོམས་ཆོམས་འཛོམས་གྱིར་ལུགྱ་བ་དང་། །བཀྱིན་པའི་གྱིད་འདགོ་ཆོམས་གྱེལ་རྗོ་འབར་བསར། །
།འདི་བྱིད་པར་རོ་དཔལ་ལ་སྒྲོན་པ་དང་།། དགུས་མབཟའི་དགར་དུང་བསམས་སྒྲིར་ནས་པའི་ཆོམས་པ། །ལམ་ལྱུན་ཞེ་ཕན་ཅན་དགར
བར་དང་།། །སྒྱུགས་མཛུན་ཆོམས་པཤིན་སྒྲི་ལ་བསོན་གྱིར་ནས།། གྱུ་བྱིར་ཡོག་གྱི་འབྱིས་བོགས་ཆོལས་འད་ཀུང་།། །ཆོམས་ཀུན་ཆོམས
ཀྱི་བཙུན་འབང་པའི་མབྱུམ།། །སྤོགས་བསྟུར་བགྱིས་ཆེར་ཆུས་སུ་འབབ།། །འཁྱུགས་དོག་ཞིགས་ཤྲིག་བཞིན་གྱིར་ནས།།
ནས་སྒྱིས་གི་འཁམས་གྱུར་ཕོ་གྱིར་བར་ཅིག།། ། །བབའི་མགོ་ཤ།། ། །ཛ་ཡ་ཛ་ཡུ་ཛེ་ཡ།། ། །

On accède aux étages supérieurs par un escalier ou par une large poutre oblique, entaillée pour servir de marches. Chaque étage est divisé en grands compartiments dans lesquels plusieurs Lamas vivent ensemble ; les petites cellules destinées à une seule personne (comme dans les couvents catholiques romains) ne sont pas connues dans les établissements bouddhistes. L'ameublement est des plus simples ; les principaux articles sont des tables basses et des bancs (dans la salle à manger), des bois de lits en planches grossièrement taillées, avec des couvertures et des coussins et différents vaisseaux. Tous ces objets sont ordinairement de fabrication très inférieure. Les poêles et les cheminées sont inconnus au Tibet ; on fait du feu sur le sol, là où la forme de la maison le permet. La fumée s'échappe par une ouverture du toit, comme dans les chalets des Alpes.

Il n'y a pas de monastère sans temple et celui-ci occupe le centre de l'édifice ; dans les grands monastères, qui ont plusieurs temples, le plus important est toujours au milieu.

Chaque monastère est entouré d'un jardin bien cultivé dans lequel prospèrent, grâce aux soins des Lamas, des groupes de peupliers et de saules, ainsi que des abricotiers. Les Lamas ont réussi à faire croître des arbres dans des lieux situés bien au-dessus de la limite ordinaire de ce genre de végétation. Ainsi à Mangnang, Gnary-khorsoum, à une hauteur de 13 457 pieds, on trouve de beaux peupliers.

DOCUMENT HISTORIQUE RELATIF A LA FONDATION DU MONASTÈRE DE HIMIS A LADAK

Ce résumé d'un curieux document de fondation est publié pour la première fois. L'original est gravé sur une large dalle de pierre, de 24 pieds de haut ; mon frère Hermann le vit lors de sa visite au monastère d'Himis, en septembre 1856, et en fit une copie exacte, dont voici la traduction approximative. La présence d'expressions que les dictionnaires n'expliquent pas et une orthographe différente de celle des écritures sacrées rendent impossible ici une traduction littérale comme celle de l'adresse aux Bouddhas de confession (chapitre xi) ; on a pu déchiffrer cependant tous les faits importants qui se rapportaient, à l'époque de l'érection de ce monastère, aux personnes qui en

ont ordonné la construction et à ceux qui ont élevé l'édifice[1]. Ce document est divisé en deux paragraphes, qui sont séparés dans l'original (reproduit planche XXIII) par un espace en blanc.

§ Ier. — Il commence par un hymne à la divinité bouddhique, c'est-à-dire le Bouddha (auteur de la doctrine), le Dharma (sa loi) et le Sangha (la congrégation des fidèles)[2].

« Dieu vous soit en aide ! louange et bénédiction ! salut aux maîtres ! au plus parfait, à l'éminent Bouddha, qui a les signes caractéristiques et les proportions ; à l'excellente loi qui révèle l'entière vérité ; à la congrégation des fidèles qui s'efforcent vers la délivrance : honneur à ces trois suprématies après un prosternement aux pieds des supérieurs » (appelés ici Bla-ma ; comp. page 98).

Le reste de ce paragraphe relate dans le style ampoulé habituel, le fidèle attachement à la foi bouddhiste de Dharma-Raja Sengé-Nampar Gyalva et de son père[3], et le culte rendu par l'universalité des habitants de Ladak à la sainte trinité. Il est constaté que Sengé Nampar ordonna de construire dans un style magnifique et dans ses résidences[4], le « Vihara des trois Gemmes », le Sangye chi soung thoug chi ten, c'est-à-dire le soutien du sens des préceptes du Bouddha, « d'où le soleil de la doctrine se leva dans ce pays, brillant comme l'aurore du jour. » Ce monastère est le « lieu où naquirent les entièrement victorieux (traducteurs) des trois secrets » (en tibétain

[1] Dans les spécimens du tibétain moderne, comme par exemple dans le traité entre Adolphe et les autorités de Daba (chap. XVI), et dans les noms géographiques, nous trouvons des mots qui ne se rencontrent pas dans la langue classique, et plus souvent encore des termes qui présentent l'orthographe la plus inattendue. Peut-être devons-nous l'attribuer à la corruption phonétique et à la formation graduelle des dialectes ; mais il ne faut pas perdre de vue que peu de gens au Tibet savent écrire correctement, art qui n'était pas très général en Europe il y a encore peu de temps quand les écoles étaient restreintes aux seuls couvents.

[2] « La protection, qui dérive de ces trois trésors, détruit la peur de la reproduction, ou existence successive, la peur de l'esprit, la douleur à laquelle le corps est soumis, et la peine des quatre enfers ». Hardy, *Eastern Monachism*, p. 209.

[3] Dharmaraja, en tibétain Choichi gyalpo, ou par contraction Choigila, « roi de la loi », est un titre qui s'applique aux souverains et aux personnages mythologiques qui ont servi la cause du bouddhisme — Ce roi est appelé par Cunningham, *Ladak*, chap. XII, Sengge Namgyal ; son père est nommé Jamya Namgyal. Jamya avait été détrôné et emprisonné par Ali Mir, fanatique musulman, souverain de Skardo, qui avait envahi Ladak et détruit les temples, les images sacrées et les livres bouddhiques. Mais plus tard Jamya fut rétabli dans son royaume, envoya une mission à Lhassa avec des présents précieux, et se montra un très fidèle croyant du bouddhisme.

[4] Le mot que nous traduisons ici « résidence », en tibétain pho-brang rnams, paraît à cause de la particule plurielle rnams, signifier « territoires, terres ».

gsang gsoum), ce qui doit probablement se rapporter au livre Gyatoki sangsoum, que Jamya Namgyal fit copier en lettres d'or, d'argent et de cuivre (rouge).

On rapporte aussi que sous le règne de ce monarque plusieurs puissants lamas très savants sont venus à Ladak et y ont enseigné la doctrine ; nous trouvons les noms suivants :

« dPal-mNyam-med-'broug-pa, le maître d'incomparable bonheur, le tonnerre, qui a répandu avec la plus grande énergie la doctrine bouddhique dans tout Dzam-bou-gling [1], mais plus particulièrement dans ce pays.

« rGod-ts'hang-pa [2], dont les titre sont : le victorieux tenant le Dordje, le fils bien-aimé du maître des créatures [3].

« sTag-ts'hang-ras-pa-chhen, le grand Bhikshou du repaire du tigre, le grandement vénéré, qui dispose du pouvoir magique, et devant qui beaucoup de lamas se sont prosternés [4].

§ II. — La construction du couvent fut confiée à dPal-ldan-rtsa-vai-bla-ma, l'illustre Lama de fondation, qui avait vécu dans beaucoup de monastères et était devenu ferme et fort dans les dix commandements [5].

L'édifice fut commencé dans le mois Voda, en sanscrit Outtaraphalguni (le second mois), dans l'année eau-cheval mâle, et fini dans l'année eau-tigre mâle, époque où le Lama accomplit la cérémonie de consécration, le signe de l'achèvement. Dans l'année fer-chien mâle, le monastère fut entouré d'une « haie de *spen* et en dehors des murs et de la clôture furent élevés 300,000 manis (ou cylindres à prières). » Le document termine par une allusion aux mérites que le roi, les ouvriers (c'est-à-dire les maçons, charpentiers, porteurs) et en un mot tous ceux qui ont travaillé à la cons-

[1] En sanscrit Jambou-dvipa; c'est le nom donné à la partie du globe où se trouve l'Inde. Au sujet de la secte brougpa, voyez page 47.

[2] La construction de ce nom fait supposer que ce Lama venait du monastère God-tsang dans le Tibet oriental ; on aurait ajouté à ce nom la particule *pa*.

[3] En tibétain 'gro-va'i-mgon-po, de 'gro-va « créature » et mgon-po, « maître, patron », titre qui indique que la personne est qualifiée « saint, dieu ». Peut-être devons-nous prendre rGod-ts'hang-pa, comme une incarnation de Chenresi (voyez page 56); et grovai-gonpo comme un de ses surnoms; il est aussi qualifié Jigten gonpo, en sanscrit Loka-natha, « le patron du monde ».

[4] Cunningham, *loc. cit.*, a entendu dire que ce Lama a voyagé dans l'Inde, la Chine, le Kafiristan et Kashmir, et a fait et consacré une image de Maitreya à Tamosgang, Ladak.

[5] Pour la signification du terme rtsa-va'i-bla-ma, voyez page 90. Sur les dix commandements, voyez Burnouf le *Lotus*, p. 446. Csoma, *Dictionary*, p. 69.

truction du monastère, ont tiré de leur collaboration, et mentionne en particulier l'influence salutaire que le monastère exercera dans l'avenir sur la prospérité et le salut des habitants de Ladak.

Quand on veut rapprocher les années que je viens d'indiquer par leur dénomination tibétaine, des années correspondantes de l'ère chrétienne, il ne faut pas perdre de vue que Senge-Nampar Gyalpa régnait, selon Cunningham, de 1620 à 1670. En calculant d'après un cycle de soixante ans, nous obtenons pour les dates de ce document, les années suivantes :

La construction fut commencée en 1644 ;
Le monastère terminé en 1664 ;
Les 300,000 manis furent enlevés en 1672.

En calculant par le cycle de deux cent cinquante-deux ans, nous trouvons les dates de 1620, 1640, 1648. Ces dernières pourraient être acceptées en admettant que le monastère de Himis était du nombre de ceux que son prédécesseur Jamya-Namgyal laissa inachevés à son décès ; mais dans la circonstance présente nous devons adopter les dates 1644-1672, puisque, quand il s'agit d'histoire, c'est le cycle de soixante ans et non celui de deux cent cinquante-deux qu'emploie la littérature tibétaine. Comme preuve, je citerai Csoma, qui, dans ses tables chronologiques, appliqua le cycle de soixante ans aux désignations de Tisri, et obtint des résultats qui s'accordaient assez bien avec ceux que Schmidt et Klaproth ont tirés des ouvrages mongols et chinois [1].

TEMPLES

L'extérieur des temples bouddhiques du Tibet s'écarte ordinairement beaucoup de ce qu'on voit dans les autres pays où le bouddhisme domine. Quiconque a eu occasion de voir les magnifiques temples de Berma, avec leur curieuse architecture, sera fort désappointé en voyant un temple du Tibet ; car, à l'exception de Lhassa, Tashilounpo et Tassisoudon, il y a peu de temples tibétains qui offrent des proportions remarquables ou un aspect particulièrement imposant.

Voyez chapitre XVI, les différents systèmes pour évaluer le temps.

En tibétain les temples sont appelés Lhakhang et sont ordinairement réunis aux bâtiments des monastères. Il y a cependant des villages qui n'ont qu'un temple sans monastère et dans ce cas le temple s'élève près des maisons ; dans les hameaux qui n'ont pas de temples, mais où réside un Lama solitaire, une chambre de sa maison est appropriée à la célébration des différents rites et cérémonies. L'architecture des temples est simple. Les toits sont tantôt plats, tantôt en pente, avec des ouvertures carrées servant de fenêtres et de ciel ouvert, qui se ferment au moyen de rideaux.

Les murs des temples sont orientés vers les quatre quartiers du ciel, et chaque côté est peint d'une couleur particulière, soit : le côté nord en vert, le sud en jaune, l'est en blanc et l'ouest en rouge ; mais cette règle ne paraît pas être observée strictement, et mes frères ont vu des temples dont les quatre côtés étaient de même couleur, ou simplement blanchis.

L'intérieur des temples que mes frères ont eu occasion de voir [1] consistait en une grande salle carrée, précédée d'un vestibule ; quelquefois aussi des vestibules, mais alors plus petits, se trouvent sur les trois autres côtés du temple.

La surface intérieure des murs est blanchie ou enduite d'une sorte de plâtre. Ils sont alors ordinairement décorés de peintures représentant des épisodes de la vie des Bouddhas, ou des images de dieux à l'air terrible. L'art de peindre à fresque est pratiqué par une certaine classe de Lamas, appelés Pon, qui résident à Lhassa quand leurs services ne sont pas réclamés pour les temples du pays.

La bibliothèque est généralement placée dans les salles latérales du temple ; les livres, enveloppés de soie, y sont régulièrement disposés sur des tablettes. Dans les coins, des tables portent de nombreuses statues de divinités ; les habits religieux, les instruments de musique et autres objets nécessaires au service journalier, sont pendus le long des murs à des chevilles de bois. Dans le temple sont placés des bancs sur lesquels les lamas s'assoient quand ils sont assemblés pour la prière.

Le toit est supporté par deux rangs de piliers de bois peints en rouge,

[1] Comme type de ces constructions, voyez l'intérieur du monastère de Mangnang à Gnary-khorsoum, par Adolphe, dans *Atlas of Panoramas and Views*. L'intérieur des temples singhalais ressemble beaucoup à celui des temples tibétains. Voyez Hardy, *Eastern Monachism*, p. 200.

sans ornements, qui divisent le temple en trois parallélogrammes ; de grands écrans de soie, appelés Phan, rayés de blanc et de bleu et bordés de franges[1], des instruments de musique et autres, sont suspendus à ces piliers, tandis que des poutres traversières pendent de nombreux Zhaltangs, ou portraits de divinités, fixés chacun par deux bâtons rouges, et ordinairement couverts d'un voile d'étoffe de soie blanche.

L'autel s'élève dans la galerie centrale, et se compose de bancs de bois de diverses dimensions, admirablement sculptés et richement ornementés ; les plus petits sont échafaudés sur les plus grands devant une cloison de planches à laquelle sont appendus des écrans aux cinq couleurs sacrées (c'est-à-dire, jaune, blanc, rouge, bleu et vert), reliés par un croissant dont la partie convexe est tournée vers le haut. Sur ces bancs sont rangés des vaisseaux pour les oblations, des statuettes de Bouddhas et de dieux, et quelques instruments et ustensiles employés au culte religieux ; parmi ces derniers, on voit toujours le miroir Melong qui sert à la cérémonie Touisol ; puis quelques cloches et quelques Dordjes, un Chorten renfermant des reliques et présentant quelquefois une niche avec une statue de dieux ; un vase avec des plumes de paon et un livre sacré y ont toujours leur place. Les vases à offrandes sont en cuivre et ont la forme des tasses à thé chinoises, ils sont remplis d'orge, de beurre, de parfums et en été de fleurs. Près de l'autel est un petit banc où le Lama officiant dispose les offrandes qui doivent être consumées en holocauste, et les instruments exigés par les rites dans certaines cérémonies. Au fond de la galerie, dans un retrait, la statue du *genius loci* à qui le temple est consacré ; dans quelques temples sa tête est couverte d'un dais d'étoffe, dont on peut voir la forme planche XXV; du centre appelé Doug (littéralement ombrelle) partent quelques rubans (Labri), horizontalement tendus. au bout desquels pendent des bannières verticales (Badang, en sanscrit Patāka[1].)

Dans la salle d'entrée, des deux côtés de la porte, et aussi dans l'intérieur du temple se trouvent plusieurs grands cylindres à prières, que le Lama de service

[1] Ces écrans doivent être considérés comme témoignages du respect rendu aux dieux, et correspondant aux écharpes de soie brodées de sentences que la politesse tibétaine oblige à offrir aux visiteurs, ou qui sont enfermées dans les lettres. Ces écharpes se nomment en tibétain Khatak, ou Tashi Khatak, « écharpe de bénédiction ».

tient toujours en mouvement. Les murs sont souvent décorés de vues de cités saintes ou de monastères [1] peintes sur papier ; elles sont beaucoup plus grossières que les peintures de dieux ; elles n'ont point de perspective ; les maisons sont dessinées de face, mais très incorrectement. Parmi ces images de lieux saints se trouve presque toujours un plan vertical de Lhassa que les Tibétains honorent du nom de paysage ; il ressemble quelque peu aux vieux plans de villes d'Europe dessinés à vol d'oiseau.

MONUMENTS RELIGIEUX

Le bouddhisme a créé diverses sortes monuments religieux, parmi lesquels les plus dignes de remarque sont les Chortens, les Manis, les Derchoks et les Lapchas.

1. Chortens

Le motif de l'érection ce ces monuments est le même que celui qui préside à la fréquente construction des stoupas ou chaïtyas de l'ancien bouddhisme dans l'Inde ; on en a récemment découvert un grand nombre dans l'Inde et l'Afghanistan et on les a étudiés avec soin [2]. Mais ce qui distingue les chortens, c'est l'usage qu'en font les Tibétains. Le nom de chorten indique à la fois leur nature et leur but, car les deux mots qui le composent, mchod et rten, signifient « offrande » et « garder » ou « receptacle. » L'orthographe tibétaine de ce mot indiquerait que sa prononciation était chodten ; mais le *d* se supprime devant le *t*, et l'*r* se prononce, bien que, suivant les règles grammaticales, il devrait être muet. Les Tibétains de Gnary-korsoum prononcent chodgan ; Gérard [3] l'écrit chosten ou chokten, ce qui paraît être une modification de dialecte. Il cite, ainsi que Cunningham [4] le nom de Donkten

[1] Turner. *Embassy*, dit en avoir vu dans le temple de Vandeechy à Bhoutan.
[2] A propos des idées qui se lient aux stoupas, les récits sur leur construction et les objets qui ont été exhumés, voyez les ouvrages de Ritter, *Die Stupas*, Berlin, 1834 ; Wilson, *Ariana Antiqua*, Londres, 1841 ; Cunningham, *The Bilsa Topes*, 1844. Sykes, *On the miniature Chaityas*, R. As. Soc., 1856 ; et *Account of golden Relies*, R. As. Soc., 1857 ; Comparez aussi Burnouf, *Introduction*, p. 346. Au sujet de leur âge, Wilson, *Buddha and Buddhism*, croit que la coutume d'ériger des Stoupas est un peu postérieure à celle de creuser les temples et de construire des Viharas ou monastères ; les Stoupas du Nord-Ouest de l'Inde furent probablement érigés dans une période qui commence aux premières années de l'ère chrétienne et finit au sixième siècle.
[3] *Kanawur*, p. 124.
[4] *Ladak*, p. 377.

ou Doungten pour les chortens qui contiennent des reliques ; ce nom ne semble pas très usité.

Les anciens stoupas étaient d'abord destinés à recevoir les reliques des Bouddhas, des Bodhisattvas ou des rois qui encourageaient le propagation de la foi bouddhique. Mais dès les premiers temps du bouddhisme, les stoupas furent construits *ex-voto* comme susbtitution symbolique d'un tombeau renfermant une relique sacrée, ou pour marquer la place où s'étaient accomplis les incidents remarquables de l'histoire sacrée, ou pour orner les viharas et les temples. Leur érection est un acte de dévotion et de respect rendu aux Bouddhas ; et les plus anciennes légendes recommandent déjà la construction de ces monuments comme une œuvre très méritoire.

Ainsi les chortens tibétains servent de *dépôt de reliques*, puisqu'ils renferment les restes de Lamas vénérés, les écritures sacrées, les objets consacrés etc. qui y sont déposés dès leur érection. Sur les sépultures s'élèvent des chortens renfermant des ossements ou des cendres dans une boîte ; les chortens destinés aux écritures sont de plus petite dimension, et se placent sur les autels ; ils symbolisent la miséricode du Bouddha [1]. Mais leur principale destination est de *recevoir les offrandes* [2], car un Tibétain ne passe jamais devant ces monuments sans en déposer quelqu'une sur les degrés, ou l'introduire dans l'intérieur par une petite ouverture aboutissant à une cavité. Les offrandes sont principalement des satsas ou tsatsas, qui se font ordinairement, tout en cheminant, d'un petit morceau d'argile pétrie entre les doigts ; ils sont coniques et imitent la forme des Chortens. D'autres satsas représentent des Bouddhas, ou portent une sentence sacrée, imprimée au moule ; ces derniers s'achètent aux Lamas [3]. La quantité de ces satsas est réellement surprenante ; les degrés sont souvent presque cachés par leur amoncellement.

La forme des chortens varie beaucoup plus que celle de leurs prototypes les stoupas. La base du stoupa est un cylindre ou un cube, sur lequel s'élève

[1] Voyez page 99.

[2] Ainsi les Singhalais ne croient pas obtenir la protection du Bouddha en s'approchant simplement d'un Dagopa (stoupa) ou autre lieu sacré, à moins qu'ils n'accomplissent en même temps quelque acte d'adoration. Hardy, *Eastern Monachism*, p. 210 ; et 220.

[3] Dans la Mongolie, le mot satsa, que Pallas appelle zaga, ne s'applique qu'aux cônes d'argile seulement. Voyez. *Mongol. Völker*, vol. II, pp. 108, 211.

un corps en forme de coupole. Les stoupas que l'on a ouverts sont des édifices massifs, ayant seulement au centre une petite cavité, dans laquelle se trouvaient des ossements humains carbonisés, avec des monnaies, des bijoux et des plaques couvertes d'inscriptions. Les ossements sont quelquefois renfermés dans des boîtes de métal précieux.

Dans les chortens tibétains cette forme a généralement subi des modifications considérables ; l'ancien type sans changement est restreint aux petits chortens placés dans les temples. La principale différence entre les stoupas et les chortens consiste en ce que la coupole de ces derniers est surmontée d'un cône, ou renversée. Voici le type le plus ordinaire : la base est un cube, sur lequel repose la coupole renversée ; cette coupole est la partie principale de l'édifice ; elle renferme les objets enchâssés, et le trou qui conduit à l'espace réservé aux offrandes y est pratiqué. Au-dessus s'élève une tourelle en gradins ; c'est, ou un cône de pierre ou une pyramide de bois ; il est surmonté d'un disque horizontal et d'une pointe en forme de lance, ou d'un croissant supportant un globe et la lance au-dessus. Les chortens de cette forme se rencontrent dans tous les districts du Tibet. Ils sont usités, à l'exclusion de toute autre forme, à Bhoutan et à Sikkim, où on les voit même dans les temples ; mais dans les autres parties du Tibet on en trouve de plusieurs modèles différents. A Ladak, un cône modérément haut, semblable au toit d'un édifice, et se projetant sur les bords de la coupole renversée, forme le sommet du chorten ; il repose immédiatement sur la coupole, ou bien un cube de plus petite dimension les sépare. Ce cône se termine par une pointe de bois en forme de lance, ou par un mât dont la dimension varie suivant l'abondance ou la rareté du bois. Un pavillon couvert de prières imprimées était primitivement attaché à chaque mât ; mais presque toujours il n'en reste plus que des lambeaux, ou bien ils ont été complètement arrachés. A Gnarykhorsoum quelques chortens ressemblent un peu à une tour ; sur un cube, comme base, est placé un corps carré par le bas et de forme légèrement pyramidale diminuant un peu de largeur pour augmenter ensuite ; il est surmonté d'un faîte plus large, en forme de cloche, ou d'une cloche reposant sur une petite tour. Quand ils sont neufs ou en bon état, ils sont surmontés d'un mât orné d'un pavillon. Les chortens des environs de Tholing sont de simples pyramides de cinq ou six degrés ; le sommet est un petit cube couvert

d'un toit conique. D'autres consistent en un cube entaillé de plusieurs degrés, soutenant un corps angulaire en forme de cloche ; ces chortens ressemblent beaucoup aux anciens stoupas.

Les matériaux employés pour la construction des chortens en plein vent sont des pierres grossières, des briques [1], ou de l'argile ; ils sont presque toujours en maçonnerie massive. — Les faces extérieures sont enduites d'une grande épaisseur de mortier, coloré en rouge avec des briques pilées. Sur le mortier sont tracées des moulures comme celle des panneaux de portes en Europe ou de simples ornements au trait. Une fois seulement à Gyoungoul, Gnary-khorsoum, mon frère Adolphe vit un chorten creux en forme de tour, construit avec des planches. Il était tout près du monastère et n'était peut-être qu'une enveloppe pour un chorten plus petit semblable à ceux que Gérard avait vus à Kanawour [3], où ils sont ouverts sur le devant ; tel n'est pas le cas pour celui de Gyoungoul, qui a quatre faces sans ouvertures.

La hauteur des chortens varie ordinairement de 8 à 15 pieds ; quelques-uns sont beaucoup plus élevés et atteignent jusqu'à 40 pieds. Ceux qui se trouvent dans les temples sont de métal fondu, ou plus souvent encore d'argile mélangée de paille hachée ; quelquefois ils sont en bois sculpté ; mais alors il est rare qu'ils dépassent 4 pieds de hauteur ; souvent même ils n'ont que quelques pouces.

2. Manis

Mani, mot d'origine sanscrite, signifiant « une pierre précieuse [3], » naturalisé en tibétain, s'emploie pour désigner des murs d'environ 6 pieds de haut et de 4 à 8 d'épaisseur ; mais leur longueur est bien plus variable. Le plus grand que nous connaissions jusqu'à présent est situé sur la route qui des bords d'Indus conduit à Leh ; d'après Cunningham il a 2200 pieds de longueur [4]. Hermann en trouva deux autres, à Leh même, d'une longueur de 459 et de 486 pieds. Il en mesura aussi un autre à Mangnang près de Dar-

[1] La coutume de durcir les briques au soleil vient de la force de l'insolation et du peu d'humidité de l'atmosphère.
[2] Gérard, *Kanawour*, p. 124.
[3] Les cylindres à prières sont aussi appelés Manis.
[4] *Ladka*, p. 378.

djiling, province de Sikkim, qui avait 90 pieds ; un autre à Narigoun en avait 244.

Dans les hautes vallées les manis sont construits de pierres sèches seulement ; tandis que plus bas, où le mortier n'est pas aussi dispendieux, on emploie la chaux. Quelques grands manis ont à leurs deux extrémités des sortes de tours, quelquefois en forme de chortens, avec une image sacrée sur la façade ; si, comme il arrive quelquefois, le mani est allongé, la vieille tour reste et on en ajoute une nouvelle au bout de la prolongation. De grands poteaux, auxquels sont fixés des pavillons à prières, sont aussi assez souvent placés aux extrémités des manis.

Des tables rectangulaires de pierre rugueuse et de dimensions irrégulières, portant des inscriptions en tibétain ou en caractères lantsa[1] ou ornées de figures de divinités, sont appliquées contre le haut du mur, ou posées sur le toit du mani.

L'inscription qui se lit le plus fréquemment sur ces plaques de pierre est la prière à six syllabes : « Om mani padme houm[2] » ; ou des adorations de Vadjrasattva, telles que : « Om, ah, houm, vadjragourou, padma, siddhi, houm » ; ou de Vadjrapāni, comme : « Om, Vadjrapani houm » ; ou des interjections mystiques, comme : « Om, ah, houm ». Parmi les noms de divinités gravés sur les tables de pierre, nous trouvons fréquemment Sâkyâmouni, Padmapani, Padma Sambhava, Vadjrapani (voyez planche II) et divers religieux. Ces tables sont, suivant Cunningham, des offrandes votives, faites pour obtenir l'acccomplissement de souhaits particuliers. Quand les voyageurs rencontrent des manis, ils les laissent à leur gauche, afin de suivre la succession des lettres des inscriptions[3].

3. Derchoks et Lapchas

Presque tous les édifices sont ornés de pavillons attachés à un mât planté devant la porte ; ces pavillons ont le pouvoir d'empêcher les mauvais esprits

[1] Voyez page 51.
[2] Cette sentence est tracée en énormes caractères, formés de pierres noirâtres, sur le versant de la montagne en face de Lama-Yourrou ; elle est visible à une grande distance.
[3] Gérard, dans son *Kanawur*, p. 123, remarque que les passants laissent toujours les Manis à leur droite, et suppose que c'est par superstition. Mes frères n'ont jamais vu le peuple agir ainsi ; on laisse toujours les Manis à gauche ; plusieurs Lamas leur ont dit que la raison en était qu'en passant ainsi, on pouvait suivre les caractères, au lieu de les lire à rebours.

de faire le mal. De simples pavillons se rencontrent aussi devant les édifices religieux et le long des routes ; ceux que l'on voit devant les grands monastères sont souvent de hauteur considérable ; les deux plus grands que mes frères aient vus, étaient plantés à l'entrée du monastère de Hímis[1] ; l'un avait 45 et l'autre 57 pieds de haut; comme il n'y a pas au Tibet d'arbre qui atteigne une telle hauteur, il a fallu transporter ces poteaux à grand'peine, à travers l'Himalaya. La partie supérieure de ces poteaux était décorée de trois anneaux concentriques de crins de yaks noirs suspendus à quelque distance l'un de l'autre; en général les mâts n'ont qu'une seule touffe de crins de yaks surmontée d'une pointe de lance dorée.

Les pavillons sont appelés Derchok (le Dourchout de Gérard); le tas de pierres sèches qui soutient le poteau se nomme Lapcha. Ces deux termes sont indubitablement des mots d'origine populaire, et ne se trouvent pas dans les dictionnaires. Le *Der* de Derchok pourrait s'expliquer par *dar*, soie, étoffe qui s'emploie quelquefois pour ces pavillons. Lapcha est probablement une modification de lab-tse, «un monceau», qui se rencontre aussi dans les noms géographiques soit sous la forme de Lábtse, comme dans Lábtse Nágou et Lábtse Chou, à Gnary-khorsoum, ou comme Lápcha[2]. Quelques-uns de ces drapeaux sont de forme régulière, et couverts d'impressions de prières et d'incantations, telles que, « Om mani padme houm » ; d'invocations au cheval aérien (en tibétain Loungta); de la figure magique Phourbou et d'autres encore. Ces pavillons imprimés sont fixés au mât par leur plus long côté, et un bâton rouge horizontal les empêche de s'affaisser ou de se rouler. D'autres drapeaux sont de simples haillons de toutes dimensions et matières attachés par les voyageurs aux lapchas trouvés le long de la route, pour obtenir « un heureux voyage ». Nulle part on n'en trouve autant que sur les points les plus élevés des défilés, et souvent on est surpris de voir un lapcha sur un point très élevé et éloigné des routes ; la raison en est que les frontières des provinces sont également marquées par des amoncellements irréguliers de pierres[3] ; [de sorte que même sur le sommet du Gounshankàr, à Gnary-khorsoum, qui

[1] Voyez, « vues du monastère de Himis », dans l'atlas des *Results of a scientific Mission*.
[2] Pour les détails, je renvoie à *Glossary of geographical Names*, s. v. Lapcha, qui forme la seconde partie du vol. III des *Results* de Hermann.
[3] Comparez Georgi, *Alphabetum tibetanum*, p. 508.

atteint l'élévation de 19 699 pieds, mes frères ont trouvé un Lapcha. Leurs compagnons bouddhistes étaient toujours très empressés à ajouter de nouveaux drapeaux partout où ils passaient, ou d'élever un Lapcha en faisant un grand monceau de pierres au milieu duquel ils plantaient un de leurs bâtons de montagne, qu'ils décoraient alors de pavillons faits avec les mouchoirs de mes frères, avec leurs sacs à provisions et avec des pièces de leurs vêtements. Quand chacun avait contribué pour sa part au Derchok, ils se promenaient solennellement tout autour, en murmurant des prières.

CHAPITRE XIV

REPRÉSENTATIONS DE DIVINITÉS BOUDDHIQUES

Divinités représentées. — Méthodes pour exécuter les objets sacrés. — Dessins et peintures. Statues et bas-reliefs. — Types caractéristiques. — Attitude générale du corps et position des doigts. — Bouddhas. — Bôdhisattvas. — Prêtres anciens et modernes. — Dragsheds. — Indications tirées des mesures.

Nous savons par les anciennes légendes que, déjà dans les premiers temps du bouddhisme, les reliques et les images du Bouddha étaient très respectées ; les livres religieux commandent de les adorer ainsi que les monuments dans lesquels les reliques sont déposées ; nous voyons aussi que les images envoyées à des personnages royaux, sur leur demande, étaient d'abord ornées de l'inscription du dogme sacré « Ye Dharma » etc. et autres formules du même genre, afin de faire connaître à ces souverains les doctrines du bouddhisme[1]. Tels étaient les premiers objets du culte ; la manière de les honorer était aussi très simple ; on se prosternait devant les images du Bouddha, on leur offrait des fleurs et des parfums, on récitait des prières et des hymnes pour leur glorification. La même simplicité de rite domina jusqu'au septième siècle de notre ère, ainsi que l'indique Hiouen-Thsang, bien que le nombre des objets de culte et d'adoration eût augmenté ; car il rapporte que les principaux disciples de Sâkyamouni étaient alors adorés, ainsi que les Bôdhisattvas qui

[1] Burnouf, *Introduction*, pp. 347-351. Schmidt, *Grundlehren, Mémoire de l'Académie de Saint-Pétersbourg*, vol. I, p. 338. Voyez, planche I, les textes sanscrits et tibétains.

avaient excellé dans la vertu et les sciences, comme Mandjousri. Les écoles Mahâyâna, dit-il, ont même adoré tous les Bōdhisattvas sans autre distinction [1].

A présent, outre les choses et les personnages que nous venons de citer, les Bouddhas mythologiques, prédécesseurs de Sâkyamouni, et ceux qui le suivront, leurs Dhyanis Bouddhas et Dhyanis Bōdhisattvas, sont également adorés, et une foule de dieux, d'esprits et de prêtres déifiés jouissent d'une réputation locale de sainteté. Nous donnerons une idée de leur nombre en disant que la collection tibétaine d'images bouddhiques, connue sous le nom de « Galerie de Portraits », renferme les dessins de plus de trois cents Bouddhas, saints, etc. ayant chacun son nom inscrit au bas de son image [2].

Le bouddhisme moderne, pour faciliter le culte de ses nombreuses divinités, en a fait des représentations en quantité prodigieuse. Ces exemplaires se voient partout; il n'est pas de temple qui n'en contienne des lots; elles sont installées dans les maisons particulières et en plein air; les pages titres des livres imprimés ou même le commencement de chaque chapitre sont illustrés d'une figure en noir ou en couleur. Cet emploi si étonnamment fréquent des représentations divines, vient probablement de la croyance que l'image consacrée devient par là même « animée » (en mongol Amilakho), c'est-à-dire douée du pouvoir du dieu qu'elle représente; c'est pourquoi on peut adresser les prières non seulement au dieu lui-même, mais encore à son image [3].

Les images sont fabriquées exclusivement par les lamas, qui excellent comme leurs maîtres les Chinois (qui les premiers ont introduit les images du Bouddha au Tibet), de qui ils ont appris à vaincre beaucoup de difficultés techniques inhérentes à la fabrication [4]. Le monopole exercé maintenant par les lamas tient surtout à la croyance que les prières adressées aux représentations des dieux ne sont efficaces que si ces images ont été exécutées

[1] arthélemy Saint-Hilaire, *le Bouddha et sa religion*, pp. 288-297.

[2] Cette galerie de portraits ressemble à la collection japonaise de figures de Bouddhas nommée *Bouddhas Pantheon of Nippon*, qui fut composée en 1690 et se compose de six cent trente et un dessins. Le professeur J. Hoffmann, de Leyde, l'a publiée et expliquée par ses annotations, dans les *Nippon Archiv zur Beschreibung von Japon*, de Siebold, vol. V.

[3] Voyez Schmidt, *Ssanang Ssetsen*, p. 330. Je renvoie le lecteur aux légendes sur l'influence des peintures apportées au Tibet par les épouses de Srongtsan Gampo sur la propagation du bouddhisme et la prospérité des Tibétains. *Ibid.*, p. 345.

[4] Au sujet de l'art chinois, voyez Nott et Gliddon, *Indigenous races*, p. 302.

dans les formes et avec les cérémonies prescrites que le clergé seul sait observer. Les cérémonies voulues sont nombreuses et variées ; certains jours sont propices pour commencer la peinture ; pendant d'autres on ne doit peindre que les yeux qui sont regardés comme la partie la plus importante de toute l'image. En outre, de nouvelles cérémonies sont nécessaires pendant les divers états de progrès de chaque peinture. Ainsi des cérémonies de bénédictions doivent se faire dès que l'image est entièrement terminée, de crainte que, à ce même instant, quelque méchant esprit (ces êtres sont toujours en éveil pour nuire à l'homme) ne vienne à en prendre possession, ce qui rendrait les prières absolument sans valeur[1].

Les objets plastiques tels que statues ou bas-reliefs sont aussi nombreux que les dessins et les peintures.

Les modèles de dessins sont appelés Sagpar et se font en décrivant les lignes extérieures d'un dessin original par de nombreuses piqûres d'épingle ; on frotte ensuite ces trous avec du charbon en poudre et les lignes se reproduisent sur un papier ou une toile préparée avec de la chaux et de la farine ; quand l'enduit est sec et dur, on le polit soigneusement avec une pierre avant d'employer la toile[2]. On trace alors les lignes à l'encre de Chine, et on couvre les différentes parties de la peinture de couleurs d'une teinte uniforme ; quelques ornements seulement sont ombrés. Quand la peinture est achevée, on la borde de plusieurs bandes de soie, ordinairement trois, bleu, jaune, et rouge, appelées Thonka ; quelquefois aussi des morceaux irréguliers d'autres couleurs sont cousus sur les bords. Comme les lamas n'ont pas de verre, ils emploient pour protéger les images contre la poussière des enveloppes de soie en façon de voiles. Le cadre de nos tableaux est remplacé par deux bâtons de bois ronds, dont l'un traverse le bord supérieur et l'autre l'inférieur ; ils facilitent la suspension du tableau et en même temps le tiennent étendu. Le bâton inférieur sert aussi à rouler le tableau quand on doit l'expédier.

[1] Un ouvrage incorporé dans la division Gyout du Kandjour traite aussi des cérémonies à célébrer dans ces occasions. Voy. Csoma, *Analysis, As. Res.*, vol. XX, p. 503. *Annales du Musée Guimet*, t. II.
[4] Les Kalmouks et les Mongols impriment les lignes extérieures du dessin avec des bois gravés. Pallas, *Mongol. Völker*, vol. II, p. 105.

STATUES ET BAS-RELIEFS

Pour faire ces objets on emploie des moules, que l'on remplit de diverses matières plastiques, telles que l'argile et une sorte de papier mâché ou de pâte de pain ; les épreuves positives sont ordinairement séchées au soleil. On emploie rarement le métal pour ces statues. Ces images sont souvent colorées ou légèrement dorées. Chose singulière, le beurre même est employé pour ces reproductions ; on le colore de diverses couleurs végétales avant de le mettre dans le moule ; la tête, les mains et les pieds sont faits de beurre jaune, les vêtements avec du rouge et ainsi de suite. Ces images restent exposées devant les idoles sacrées jusqu'à ce que le beurre, en se décomposant, devienne intolérable ; alors on les détruit [1]. La finesse d'exécution des statuettes et médaillons, même les plus petits, est tout à fait surprenante.

Les figures plastiques les plus estimées sont celles qui renferment des reliques (cendres, ossements, cheveux, lambeaux de vêtements de saints), ou des grains préalablement consacrés aux Bouddhas dans le service divin. Les grains, avant d'être mis dans les figures, sont consacrés une seconde fois par une cérémonie particulière applée Rabne zhougpa. Les reliques ou les grains sont mêlés à la matière dont la figure est composée, ou bien enchâssés dans un petit creux au fond ou derrière la statue ; ce trou s'appelle Zoungzhoug, « place de Dharani », à cause des des zoungs ou des dharanis que l'on lit pendant les cérémonies de consécration. Le trou est refermé par un cachet, pour que les objets enfermés ne puissent tomber ou être enlevés sans qu'on s'en aperçoive, ce qui ferait perdre à la figure toute son influence bienfaisante. On appelle Satsas ou Tsatsas les figures qui renferment ces objets sacrés ; nom qui se donne aussi aux cônes en forme de chortens faits en argile par les voyageurs [2].

On trouve dans les dessins et les sculptures divers signes symboliques. Hodgson, dans plusieurs de ses ouvrages, a appelé l'attention sur ces signes

[1] Voyez aussi Huc, *Souvenirs*, vol. II, p. 95. A Ceylan on fait des statuettes de riz. Hardy, *Eastern Monachism*, p. 202.
[2] Voyez page 124.

comme un moyen de déterminer si les ruines qui les présentent sont certainement des monuments bouddhiques ; il a récemment publié une collection de cent dix symboles tirés d'images, de livres et de sculpures sur pierre d'origine bouddhique népalaise, collection précieuse pour déterminer l'extension du bouddhisme dans les époques primitives. Dans ces ouvrages Hodgson établit dans plusieurs cas l'identité des symboles bouddhiques et des images des divinités sivaïtiques ; mais en étudiant de près leur sens, il arrive à cette conclusion que les objets figurés sont toujours plus ou moins et en général radicalement différents ; cette opinion est appuyée par Hoffmann qui a fait des recherches analogues sur les écritures et les images japonaises [1].

TYPES CARACTÉRISTIQUES

La comparaison des images de divers personnages sacrés révèle de suite une différence profondément marquée dans les attitudes, les traits, les vêtements et les emblèmes des différents groupes, surtout entre les Bouddhas, les Bôdhisattvas, les prêtres (anciens et modernes) et les Dragsheds.

Attitude générale du corps et position des doigts. — Il n'est pas permis à l'artiste qui fait l'image d'un dieu, de suivre son inspiration ou d'altérer en quoi que ce soit le dessin original. Pourtant plusieurs des dieux peuvent être représentés en diverses attitudes rappelant certains moments glorieux et importants de leur vie. Ainsi Sâkyamouni, avec une main levée, révèle son caractère de maître ; assis, une main tenant la coupe à aumônes, l'autre reposant sur le genou, est l'attitude choisie pour le représenter plongé dans la méditation ; la position de repos indique qu'il a quitté le monde pour toujours. Les onze faces, les mille mains et pieds de Padmapani se rapportent à la légende de la rupture de sa tête. Médha, le dieu du feu, quand il chasse les démons est monté sur un bélier rouge et a la plus horrible expression ; tandis que dans les représentations qui n'ont pas pour but de montrer sa fureur, il a l'attitude et le type d'un Bouddha.

[1] Hodgson, *Illustrations*, p. 209. *Journ. R. As. Soc.*, vol. XVIII, p. 393 ; nous avons supprimé, par raison d'économie, trente-trois symboles tirés des monnaies ; voyez pour les remplacer les séries de cent soixante-huit symboles rassemblés par Wilson, planche XXII, dans son *Ariana antiqua*. Hoffmann, *Nippon Pantheon*, remarques sur les fig. 163, 432.

La position des doigts (en tibétain Chakdja, littéralement un emblème, un sceau, en sanscrit Moudra) a aussi un sens allégorique. Ainsi la main droite posée sur le genoux, la paume de la main en dehors, symbolise la charité et on l'appelle Chagye chin, « la bonne main de charité. »

L'attitude Rangi nying gar thalmo charva, c'est-à-dire, « unir les paumes des mains sur son cœur », est celle-ci : Les deux mains sont élevées, un doigt de la main droite touche un ou deux doigts de la main gauche, comme le fait une personne habituée à employer ses doigts à expliquer son intention. Cette attitude figure « l'unité de la sagesse avec la matière », en tibétain, Thabshes ou Thabdang shesrab, ou la prise de formes matérielles par les Bouddhas et Bôdhisattvas dans le but de répandre la droite intelligence parmi les êtres animés. Ce n'est certainement pas par hasard qu'aucun des gestes des bouddhistes ne ressemble à ceux des brahmes, quand ils accomplissent les cérémonies de leur culte [1].

Les Bouddhas sont des hommes, mais des hommes de forme très parfaite; ils sont doués de trente-deux beautés supérieures et de quatre-vingts ou quatre-vingt-quatre secondaires [2]. C'est en conformité stricte avec ces qualités caractéristiques qu'ils sont représentés avec des traits doux et souriants; on donne aussi la même expression à Maitreya, le Bouddha futur, qui dans tous ses autres attributs est l'égal des Bouddhas passés. Ceux-ci, les Manouschi Bouddhas, ont le teint doré ou jaune; ces deux couleurs sont identiques, la dernière n'est qu'une substitution moins chère que l'or. Les oreilles sont grandes, les bouts reposent sur les épaules; les bras sont longs; ils n'ont qu'un seul cheveu sur le front, en sanscrit Ournā; sur le sommet de la tête est une élévation cylindrique, en sanscrit Ousnisha, en tibétain Tsougtor, et de celle-ci s'élève un ornement conique appelé en tibétain Progzhou ou Chodpan, « ornement de tête, couronne, diadème », qui est presque toujours doré. Les bouddhistes considèrent l'Ousnisha comme une excroissance du crâne, interprétation que n'appuie pas l'étymologie du mot, qui borne son sens à « un turban » ou « parure de cheveux ». Je crois que cette curieuse

[1] Cette remarque est tirée de l'ouvrage in-folio de M. S. C. Belno, *The Sunday or dayly prayers of the Brahmans*, Londres, 1851. Pour les gestes bouddhiques, voyez les planches d'Hoffmann, *Buddha Pantheon*.

[2] Voyez Burnouf, *le Lotus*, appendice VIII. Hardy, *Manual*, p. 367.

protubérance résulte de la façon dont les Brahmes arrangent leurs cheveux, mode très ancienne et que nous retrouvons dans les plus anciennes figures que nous connaissons. Les Brahmes rasent leurs cheveux, à l'exception d'un espace circulaire sur le sommet de la tête qu'ils tordent en nœud. Il est très probable que les bouddhistes ont donné à leurs sublimes maîtres cette prérogative de la plus haute caste indienne [1].

Les Dhyanis Bouddhas et les Bouddhas mythologiques ont le teint blanc, rouge, vert ou bleu. Les Dhyanis Bouddhas se distinguent en outre par un troisième œil sur le front, l'œil de sagesse, en tibétain Shesrab chan; dans les images où Padmapani est représenté avec beaucoup de mains, cet œil est dessiné dans la paume de ses mains.

Tous les Bouddhas portent le châle religieux, le Lagoï, qui est ordinairement roulé autour du corps et sur l'épaule gauche avec un bout venant aussi sur la droite [2]. Leurs têtes sont encerclées d'une gloire, qui figure une feuille du figuier sacré (*ficus religiosa*) sous l'ombre duquel Sâkyamouni reçut le don de l'intelligence suprême; dans les figures anciennes cette gloire est quelquefois pointue ou ovale comme une feuille, mais dans les représentations modernes elle a toujours la forme circulaire [3].

On représente toujours les Bouddhas la main droite vide, tandis que souvent de la gauche ils tiennent la coupe à aumône, en tibétain Lhoungzed, en sanscrit Patra. Leur posture la plus fréquente est la position assise, les jambes croisées et la plante des pieds en dehors; elle est désignée sous le nom de Dordje kyikroung. C'était, dit-on, la posture de Sâkyamouni dans le sein de sa mère. On voit rarement des images ayant un pied pendant devant le trône; la mode de s'asseoir à l'européenne doit s'appliquer à Maitreya, car on l'appelle Chamzhoug, « qui s'asseoit comme Champa (Maitreya) »; mais

[1] Burnouf, *le Lotus*, p. 558, croit que cette coiffure a été adoptée comme protection contre l'action dangereuse du soleil. On retrouve une trace de son sens original dans le mot tibétain Tsougtar pour Ousnisha, qui est traduit dans les dictionnaires « une touffe de cheveux » et « une sorte d'excroissance au sommet de la tête ». Un prêtre bouddhiste népalais, parlant de l'image de Vadjrasattva à Bouddha-Gayah, dit aussi : « La boucle sur le sommet de la tête est tordue en turban ». Hodgson, *Illustrations* p. 206.

[2] Voyez page 110, la description du Lagoi.

[3] Voyez Ritter, *Die Stupas*, pp. 232, 267. Au sujet de l'origine du culte du figuier, voyez Hardy, *East. Monachism*, p. 212. Chaque Bouddha a son arbre particulier, *ibid.*, p. 215, et *Manual of Buddism*, p. 94.

dans les images que nous possédons il est représenté les jambes croisées comme les autres Bouddhas.

Les Bouddhas, toutes les fois qu'ils occupent le centre d'un tableau [1], sont assis sur le trône des lions, en sanscrit Timhasana en tibétain Sengti ou Senge-chad-ti, « le siège de huit lions ». Ce trône est ainsi nommé des huit lions qui le soutiennent ; dans les dessins cependant on ne voit que deux lions en avant. Sur le trône est étendu un tapis appelé « la couverture de dessus », tibétain Tenkab ; un de ses bouts pend par terre et a pour ornements des symboles ou la figure d'un dieu. Des deux côtés de cette Tenkab on voit souvent deux têtes d'animaux qu'Hodgson appelle « les soutiens » [2]. Comme chaque Bouddha et Bôddhisattva a son animal particulier, cela peut aider matériellement à trouver le sujet des tableaux. Dans les images de Sākyamouni deux paons sont souvent dessinés aux deux côtés de la Tenkab, la forme de leurs longs cous rappelle le gazon Kousa dont le Bouddha fit le coussin sur lequel il s'assit sous l'arbre Bôdhi pour obtenir la sagesse suprême. Le trône est entouré d'un cadre richement ornementé, composé d'animaux fantastiques ; ceux d'en bas sont représentés couchés, les autres sont debout sur la tête des premiers et lèvent leurs pieds de devant. En haut du cadre figure ordinairement l'oiseau mythologique Garouda [3]. L'intérieur du cadre porte le nom de Jabyol, « le rideau de derrière » ; il est habituellement de couleur foncée. Le siège du trône est une fleur de lotus.

Les Bôdhisattvas, les Dhyanis Bôdhisattvas comme ceux d'origine humaine, sont représentés, comme les Bouddhas, avec un air souriant et une gloire ; leurs cheveux sont ordinairement rejetés en arrière du front et arrangés en un cône qui se dresse sur la tête, et quelquefois montre la frisure des che-

[1] *Les* Tibétains aiment à grouper plusieurs dieux dans le même tableau ; les uns sont représentés avec des attitudes formidables et les autres montrent une expression souriante. La figure principale occupe le centre ; les personnages qui l'entourent ont ou n'ont pas de rapport avec elle. La figure centrale est souvent assise sur un trône au milieu d'un paysage représentant l'océan bordé de rivages escarpés ; deux montagnes neigeuses s'élèvent à droite et à gauche ; au-dessus de la figure s'étend un ciel sombre, nuageux, où le soleil et la lune sont figurés par deux cercles brillants. Comparez Pallas, *Mongol. Völker*, vol. II, p. 105.

[2] *Illustrations*, p. 43. Les signes mystiques sur la Tenkab sont appelés par cet auteur *Connaissances ou Moudras*. W. O. Humboldt, *Kawi Sprache*, vol. I, p. 137, les compare à un cimier héraldique avec ses supports.

[3] On les rencontre déjà dans les anciennes statues ; voyez Crawford, *Lit. Soc. of Bombay*, vol. II, p. 154, réimprimé dans son *Archipelago*. Des piliers avec sculptures d'animaux mythologiques sont un ornement fréquent dans l'architecture hindoue ; par exemple le principal temple de Tandjor.

veux ; il est orné de plusieurs galons d'or. Ils sont assis sur des fleurs de lotus, mais il ne leur est pas accordé de trône ; dans les images où les figures sont représentées droites, le pédicule du lotus sort de l'eau. Plusieurs segments de cercle commençant aux pieds et se joignant à la gloire, servent de cadres à ces peintures. Les Bōdhisattvas ne sont jamais représentés avec le grand châle sacré, Lagoï ; leur vêtement est une sorte de jupe attachée autour des jambes à la manière des Hindous modernes. Une large pièce d'étoffe est roulée autour de la taille, un des bouts est passé sous la jambe, relevé et attaché à la ceinture. Cette manière de couvrir les parties secrètes est très ancienne, car nous la trouvons dans beaucoup de figures antiques [1] ; il est à remarquer aussi quelles insignifiantes modifications ont subi en Asie le vêtement et les costumes, tandis que dans un espace de dix siècles l'Europe a fait l'expérience de tant de changements. Un grand châle, les coins flottants, tombe des épaules. Le cou, les oreilles et les pieds sont ornés de de colliers, d'anneaux et de bracelets.

Les Bōdhisattvas tiennent dans leurs mains des objets rappelant leurs fonctions si fréquemment décrites dans les légendes. Ainsi Mandjousri, le dieu de la sagesse, tient un livre et un glaive, symboles de son pouvoir de dissiper les ténèbres de l'esprit. La fleur de Lotus (Padma) que tient Padmapani rappelle qu'il est né de cette fleur. On voit souvent dans leurs mains un objet singulier, un lacet, en tibétain Zhagpa, avec lequel, dans un sens figuré, ils attrapent les hommes pour leur distribuer la divine sagesse. Une intéressante explication de ce symbole se trouve dans le *Nippon Pantheon* [2], à propos d'une image de Padmapani :

« Il répand sur l'Océan de naissances et de déclin la fleur de Lotus de l'excellente loi, comme un appât ; avec le filet de la dévotion, qu'il ne jette jamais en vain, il saisit les hommes comme des poissons et les porte de l'autre côté de la rivière où est la véritable intelligence. »

PRÊTRES ANCIENS ET MODERNES

Les disciples de Sākyamouni et les prêtres indiens défunts sont toujours représentés tête nue et les cheveux coupés courts ; l'attribut caractéristique

[1] Voyez Cunningham, *The Bhilsa Topes*, planche XII.
[2] *Nippon Pantheon*, fig. 6.

des premiers est le bâton d'alarme Kharsil, en sanscrit Hikilo, avec lequel les mendiants bouddhistes de l'Inde font du bruit quand ils quêtent; en l'agitant ils font sonner les anneaux de métal passés autour du bâton et retenus par une masse de fils métalliques imitant la forme d'une feuille [1]. Les figures de lamas tibétains se reconnaissent à leur bonnet pointu.

Les *Dragsheds* ou dieux qui protègent l'homme contre les mauvais esprits, sont toujours représentés avec une expression formidable et un teint brun, souvent tout à fait noir [2]; le troisième œil, l'œil de sagesse, sur le front, a son axe le plus long dans le sens vertical. Lha Doldjang [3], l'épouse déifiée de Srongtsan Gampo, a cet œil dessiné dans la paume de ses mains et sous la plante de ses pieds; ces marque ont même une ressemblance accidentelle surprenante avec les marques de clous de notre Sauveur. Quelques-uns de ces dieux sont représentés sous la figure d'êtres fantastiques avec la tête ou la queue d'un animal. La gloire est remplacée par des flammes qui symbolisent la destruction [4]. Ils sont presque nus; la peau de tigre, les pattes attachées autour du cou, pend derrière les épaules, et son extrémité forme la couverture de leur siège; ils portent aussi un collier de crânes humains et des anneaux aux bras et aux pieds.

Les Dragsheds représentés debout ont les jambes écartées, souvent les pieds appuyés sur des hommes; quelques-uns sont assis sur des animaux, ordinairement des chevaux ou des lions; on voit aussi des chameaux, des yaks, des daims, et même des crocodiles, mais jamais d'éléphants. La couleur de ces animaux s'écarte souvent de la nature, car on trouve des chevaux verts ou jaunes, ainsi que des lions à crinière verte et des crocodiles bleus.

Les instruments que l'on voit dans les mains des Dragsheds sont pour la plupart des symboles de leur pouvoir sur les démons. Ce sont :

[1] Voyez Schiefner, *Tib. Lebenbeschreibung*, *Mém. des Sav. Etr.*, vol. VI, p. 323, et *Foe koue ki*, p. 92-355, pour la description du bâton de Sâkyamouni. Dans le *Kandjour*, division Do, vol. XXVI, nous trouvons un traité qui explique l'usage de ce bâton. Csoma, *As. Res.*, vol. XX, p. 479. Les Kharsils gravés sur les sceaux officiels des Lamas chefs de monastères se terminent par un trident au lieu d'une feuille de métal.

[2] Comparez p. 70, et Pallas, *Mongol. Völker*, vol. II, p. 105.

[3] Voyez page 42.

[4] Ainsi dans le curieux manuscrit sur la mythologie de Berma, offert par le docteur G. von Liebig à la bibliothèque de Munich (Cim. 102), on rencontre à plusieurs reprises cet ornement de flammes employé en guise de couronne ou de bracelets, et même les parties du vêtement qui flottent au vent, se terminent par des flammes.

1. Le Dordje, en sanscrit Vadjra. On ne peut mieux le comparer qu'à quatre ou huit cerceaux métalliques réunis de façon à former deux ballons ; leur axe central est un bâton cylindrique dont les pointes dépassent les anneaux. Dans les dessins on ne voit que deux cerceaux, les deux autres, par défaut de perspective, se confondent absolument avec l'axe. On voit aussi dans les dessins des Dordjes à un seul ballon, que, pour les distinguer, j'appellerai, quand nous les rencontrerons, demi-Dordjes.

2. Le Phourbou, « le clou » ; ils sont ordinairement trois réunis en un triangle, et attachés à un manche qui se termine par un demi-Dordje.

3. Le Bechon, « la massue ou bâton pesant » ; bâton à peu près de la hauteur d'un homme, avec le trident, Tsesoum, en sanscrit Trisoula, à un bout et un demi-Dordje à l'autre.

4. Zhagpa, « le piège, » pour prendre les démons.

5. Le vase à boire, Kapāla, crâne humain rempli de sang, dans lequel Lhamo a bu le sang de son fils. Ces crânes servent aussi de vases à offrandes dans certaines cérémonies religieuses.

INDICATIONS TIRÉES DES MESURES

A propos de l'énumération des beautés des Bouddhas, nous sommes naturellement conduits à penser aux formes plastiques données à leurs images et à celles des personnages sacrés d'un ordre inférieur. Au Tibet ces considérations sont d'autant plus dignes de notre attention que le pays est habité par une race totalement différente des races indiennes.

Mes frères se sont particulièrement attachés, dans leurs recherches ethnologiques, à prendre des empreintes faciales[1], moulées sur le vif par un procédé mécanique, et à définir, par des mesures minutieuses des différentes parties du corps, le caractère physique général de chaque tribu ; il leur a été permis de prendre aussi des mesures des statues de Bouddhas et autres sculptures représentant les divinités, etc., qui se trouvaient dans les temples. Ces mesures ont été pour moi une heureuse mine de matériaux qui, joints à l'ana-

[1] La série entière comprend deux cent soixante-quinze empreintes faciales, publiées en gravures sur métal par J.-A. Barth, de Leipsig. On remarque dans cette reproduction quatre teintes de couleurs différentes, correspondant aux principales variations de teint.

lyse des images et à l'étude des spéculations des bouddhistes sur l'apparence extérieure de leur royal fondateur, me permirent d'approfondir l'étude des caractères éthnologiques des différentes classes de divinités représentées [1].

Nous avons trouvé, dans toutes les nations, que les représentations artistiques, sous forme humaine, de divinités et de figures de héros, sont des reproductions du type particulier du peuple [2], à moins que l'histoire n'ait quelque peu modifié ce penchant naturel. Les exemples de ce dernier cas sont pourtant beaucoup plus rares qu'on pourrait le croire. Voici, à mon avis, les principales causes qui expliquent le peu d'influence de l'histoire sur l'adoption et l'emploi de types étrangers : premièrement, l'emploi d'images d'un type étranger n'est que temporaire, les proportions corporelles particulières à un peuple étant toujours sous les yeux de l'artiste, elles sont bientôt reprises pour modèles ; secondement, les proportions corporelles montrent très peu de variations pendant des périodes d'une durée incroyable. Si le type d'une nation ne demeurait pas invariable pendant une longue suite de temps, il serait impossible de juger si des éléments étrangers se sont introduits dans l'art. Je citerai comme exemple frappant de la persistance du type national, les résultats d'une étude comparée des œuvres de la sculpture égyptienne [3] ; elles présentent, quoiqu'un peu déguisés sous la forme monumentale, les traits des habitants actuels de ces pays, ainsi que ceux des diverses nations voisines avec lesquelles leurs ancêtres ont été en contact.

La tendance de l'artiste à adopter dans les images religieuses le type particulier de sa nation s'observe partout où des images étrangères ont été introduites avec un culte étranger ; les images présentent les traits caractéristiques de la nation qui les a produites, les proportions du corps et les

[1] Les matériaux éthnographiques réunis par mes frères pendant leurs voyages feront le sujet du vol. III des *Results of scientific Mission to India and High-Asia*. Nous avons déjà calculé les valeurs numériques dont nous avions besoin pour la comparaison de la mesure des sculptures avec les proportions moyennes chez les Brahmes (la caste la plus pure de l'Inde) et les individus de race tibétaine.

[2] Les facultés mentales et artistiques d'une nation subissent des modifications dans le cours des temps et agissent dans le même sens sur ses productions, qui sont des perfectionnements des anciens modèles ou qui montrent la décadence dans l'exécution de ces œuvres.

[3] Parmi les principaux ouvrages qui traitent de ces questions intéressantes et délicates, je citerai *Types of mankind* et *Indigenous races*, par Nott et Gliddon. On peut citer, comme un phénomène qui corrobore l'invariabilité du type original, les colonies juives de l'Inde, qui ont gardé le type et le teint clair de la race sémitique partout où ils se sont abstenus d'alliances avec les naturels ; mais qui ont pris le type des natifs, quand il y a eu mélange des deux races.

traits peuvent être quelque peu idéalisés[1], mais les vêtements, les ornements, les armes, etc., restent reconnaissables comme d'origine étrangère.

Une particularité des représentations religieuses du bouddhisme tibétain, c'est qu'elles présentent deux types coexistants bien arrêtés ; l'un offrant les traits tibétains, l'autre conservant les traces de son origine indienne. Les origines géographiques respectives des deux prototypes se présentent assez distinctement à l'œil exercé à l'examen des moindres traits ethnographiques, et même les naturels intelligents apprennent bientôt à distinguer les types quand leur attention a été portée sur les caractères indicateurs. Néanmoins il faut être très circonspect quand on touche à des considérations si délicates. Les questions de modifications idéales doivent être discutées et réglées, ici comme dans presque toute analyse d'œuvres artistiques, avant de se lancer dans une comparaison de dates positives ; et tel a été problablement l'obstacle à l'explication de formes qui paraissent, à première vue, extraordinaires et arbitraires[2].

La race bhot, qui appartient à la famille touranienne, a été si souvent décrite, que je me bornerai dans mes remarques sur ce peuple, à ce qui sera absolument indispensable. Les Bhots sont caractérisés par de larges traits, des os maxillaires forts et les paupières obliques, sans toutefois que l'orbite et la prunelle en soient affectés ; j'ajouterai comme autres traits, moins frappant peut-être, mais non moins typiques, que dans la race bhot, l'oreille est relativement longue, la bouche grande, la mâchoire inférieure et le menton mince. Dans toutes les représentations de Bouddhas et de Bōdhisattvas nous rencontrons, au contraire, des traits qui rappellent le type des races indiennes d'origine aryenne, le front haut et découvert, le menton large, symétrique

[1] Comme exemple curieux et jusqu'à présent unique d'un écart apparent des proportions naturelles dans la sculpture, je citerai qu'Hermann a observé dans les sculptures de Ninive que le pied est considérablement plus long que l'avant-bras ; tandis qu'en plastique les erreurs arbitraires de ce genre s'exercent ordinairement dans le sens opposé. Je dois ajouter toutefois que jusqu'à présent il est impossible de décider si cette déviation repose sur une particularité anatomique réelle, car aucuns restes humains, aucun portrait de Ninivites par d'autres nations qui pourraient corroborer ce fait, n'existent dans les riches musées orientaux de Londres. Peut-être les recherches persistantes et les découvertes importantes faites dans ces régions par sir Henri Rawlinson, à qui mon frère a communniqué sa remarque, nous aideront-elles bientôt à décider cette question.

[2] Je me borne ici, presque exclusivement, au bouddhisme tibétain. La Chine, le Japon et Ceylan, comme aussi l'archipel indien, ont leurs dieux propres qui montrent, comme on devait s'y attendre, des types différents de ceux des représentations tibétaines.

et proéminent. Les remarques analytiques tirées des mesures nous montreront aussi que le corps même des Bouddhas présente beaucoup d'analogies, qui ne sauraient être accidentelles, avec les proportions corporelles de la famille aryenne. Les Dragsheds, les Génies et les Lamas offrent le caractère tibétain.

Avant d'entrer dans les détails, je dois dire quelques mots sur la forme dans laquelle se présente le matériel numérique. Afin de faciliter la comparaison immédiate, les valeurs données ici sont des valeurs proportionnelles; les dimensions absolues se rapportent, par la division par la hauteur totale, à cette hauteur prise pour unité; on peut les obtenir de nouveau en multipliant le nombre respectif par la hauteur totale qui a d'abord servi de diviseur. Sa valeur moyenne pour les Brahmes est de 5 pieds anglais et 6 pouces; pour les Bhots, 5 pieds 4 pouces. Pour les statues, les valeurs absolues sont bien moins importantes; il est particulièrement nécessaire de ne pas perdre de vue que les objets de fabrication grossière et de très petites dimensions ont été écartés parce qu'ils ne pouvaient pas offrir une bonne proportion. Comme valeur moyenne approximative de hauteur absolue je prendrai 3 à 4 pieds pour le groupe C et 2 à 3 pieds pour le groupe D. Le groupe C comprend en outre deux statues de Berma, qui dépassent 10 pieds [1]; elles ont été données à Hermann par le docteur Mouatt, qui se les était procurées quand il accompagnait l'armée dans l'expédition contre Rangoun. On a tenu compte des mesures de ces deux statues seulement, parce qu'une comparaison soigneuse avec des figures de Bouddhas, mesurées au Tibet, a montré qu'elles offraient des proportions presque identiques et avaient en outre l'avantage de fournir, grâce à leur taille, des valeurs bien définies.

[1] Les statues de Bouddhas de dimensions colossales ne sont pas rares à Berma et au Tibet. Un album de quatre-vingt-dix photographies, par le colonel Tripe, dont le gouvernement de Madras a fait faire plusieurs copies pour les distribuer officiellement, contient plusieurs exemples de statues de Bouddhas variant de 20 à 40 pieds de haut; ces figures sont tantôt assises, tantôt debout. Les Bouddhas sont représentés ou en hommes ou en animaux, en souvenir des actes pieux remarquables qu'ils ont, suivant les légendes, accomplis sous cette forme. Au Tibet mes frères ont vu une statue d'une dimension inusitée élevée dans le temple de Leh; cette statue représente le Bouddha en méditation (assis), elle est un peu plus haute que le temple, une partie de la tête sort en plein air par un trou dans le toit. L'exécution de cette statue est aussi curieuse que ses dimensions; le corps est un châssis de bois habillé d'étoffes et de papier; la tête, les bras et les jambes sont les seules parties qui soient moulées en argile. Le Bouddha assis en avant des figures sculptées dans la gravure sur bois, imprimée planche XXXV, est un souvenir d'une figure pareille de taille colossale; le cône qui dépasse le toit semble être une partie de son ornement de tête.

La première et la seconde colonne de la table qui suit contiennent les moyennes des diverses mesures du corps humain. Les dimensions des Brahmes sont basées sur cinq individus de haute caste et de race parfaitement pure; celles des Bhots sur trente-sept hommes, tous de pur type tibétain, bien qu'ils comprennent des naturels de toute l'étendue de pays qui s'étend de l'Himalaya oriental au Tibet. La troisième colonne des tables présente les mesures moyennes de représentations plastiques et aussi de peintures; ces dernières représentent des Bouddhas et des Bôdhisattvas. La quatrième colonne donne celles des Dragsheds, Génies et Lamas.

Les parties du corps mesurées sur les individus vivants ont été limitées à celles qui, par une étude variée et approfondie, ont paru caractéristiques[1]. En outre, on a encore exclu, dans la comparaison avec les statues, les parties du corps dont les limites ne peuvent pas être bien définies dans des sculptures vêtues ou drapées.

Quelques mots suffiront à expliquer les termes employés dans les dimensions du corps.

Par *vertex* il faut entendre la jonction des principaux os du crâne, coïncidant avec la naissance des cheveux.

Le diamètre antéro-postérieur est la ligne qui joint le centre du front à la jonction de la tête et du cou.

Les distances du sommet de la tête au trochanter et du trochanter au sol, donnent la hauteur totale de l'homme. Le trochanter est la partie extérieure proéminente de l'os de la cuisse près de son extrémité supérieure.

Le *span* total est la distance du bout d'un doigt du milieu au bout de l'autre, les bras étant étendus horizontalement dans toute leur longueur Dans les statues on obtient le span total en ajoutant la longueur des main et des bras à la largeur du torse aux épaules.

L'oulna (cubitus) est l'os du coude; ses extrémités sont marquées par le coude et la protubérance du poignet du côté du petit doigt.

Il est évident que dans la comparaison des valeurs relatives, la somme de différence n'a pas la même importance pour toutes les parties mesurées; car

[1] Voyez aussi pour la définition anatomique des parties mesurées et la description des instruments employés, le mémoire d'Hermann de Schlagintweit dans Bär et Wagner, *Bericht über die anthropologiste Versammlung; Göttingen*, 1861.

si un même objet est déjà petit en lui-même, une petite différence a dans ce cas la même valeur qu'une autre beaucoup plus grande dans d'autres cas.

1. DIMENSIONS DE LA TÊTE
Hauteur totale du corps = 1

PARTIES MESURÉES	A BRAHMES	B BHOTS	C BOUDDHAS BODHI- SATTVAS	D DRAGSHEDS GÉNIES LAMAS
Périphérie autour du front.	0.322	0.345	0.350	0.420
Du vertex au bord de l'orbite.	0.103	0.111	0.110	0.131
à la base du nez	0.125	0.131	0.140	0.150
à la bouche	0.133	0.140	0.150	0.152
au menton	0.145	0.149	0.166	0.160
Diamètre aux tempes.	0.078	0.083	0.088	0.100
Diamètre antéro-postérieur	0.105	0.114	0.114	0.130
Yeux. — Distance extérieure.	0.055	0.065	0.071	0.087
— intérieure.	0.021	0.022	0.023	0.030
— longueur de l'œil.	0.017	0.022	0.024	0.029
Os maxillaires; largeur.	0.064	0.078	0.081	0.090
Nez — longueur.	0.022	0.023	0.025	0.029
Bouche, longueur.	0.029	0.033	0.035	0.033
Oreille —	0.070	0.040	0.110	0.035

Les chiffres de la table montrent que toutes les dimensions de la tête sont plus grandes dans les deux groupes des figures que dans ceux des hommes ; les figures ont en général la tête beaucoup trop grosse pour leur taille, mais les irrégularités ne sont pas les mêmes dans chaque groupe. La forme la plus arbitraire est celle de l'oreille ; ainsi le bout de l'oreille, perforé pour recevoir des ornements, peut prendre une longueur inusitée et tombe quelquefois jusqu'aux épaules. Les yeux sont extrêmement grands, et ont dans les deux groupes le type bhoutan fortement, quoique inégalement marqué ; ils ont les angles extérieurs relevés, l'arc horizontal incliné et sont d'une grande longueur ; l'effet de ces dimensions devient encore plus frappant par ce fait que très souvent les yeux ne sont qu'à demi ouverts. La périphérie autour du front, le diamètre aux tempes, et surtout le diamètre antéro-postérieur, sont beaucoup moins exagérés dans les figures de Bouddhas, groupe C, que dans

celles des Dragsheds et des Lamas, groupe D. Les parties qui diffèrent le moins dans les divers groupes sont la bouche, les os maxillaires et la largeur du nez à sa base comme entre les yeux ; dans le groupe D cependant, ces parties sont un peu plus grandes.

Quand on définit le caractère général de la tête dans les groupes respectifs, on trouve dans le groupe C une longueur verticale relativement plus considérable et la tête plus ovale. Dans le groupe D la tête est élongée horizontalement, ce qui est aussi le type caractéristique de la race bhot, groupe B ; dans tous les deux le front est bas et la mâchoire étroite. La distance du vertex au bord de l'orbite et à la base du nez est plus grande dans le groupe D que dans le groupe C ; la distance du vertex au menton, par contre, est considérablement moindre dans le groupe D ; dans le groupe C elle excède la distance à la bouche de 0.016 et seulement de 0.008 dans le groupe D. Le type brahme pur A donne pour différence respective 0,012.

PARTIES MESURÉES	A BRAHMES	B BHOTS	C BOUDDHAS BODHI- SATTVAS	D DRAGSHEDS GÉNIES LAMAS
Hauteur totale	1.000	1.000	1.000	1.000
Sommet de la tête au trochanter	0.446	0.449	0.430	0.410
Du trochanter au sol	0.554	0.551	0.570	0.590
Span total	1.025	1.069	1.080	1.117
Longueur du bras	0.433	0.451	0.449	0.430
— du cubitus	0.165	0.164	0.149	0.155
— de la main	0.107	0.110	0.110	0.111
Longueur du pied	0.144	0.145	0.140	0.144
Largeur —	0.057	0.058	0.050	0.051

D'après les dimensions du corps nous voyons, comme particularité des figures, que la partie supérieure est trop courte ; j'ai observé ce fait plus fréquemment dans les petites figures que dans les grandes. Le span total est trop grand ; ceci tient moins à la dimension disproportionnée des bras, qui dans le groupe C ont une tendance à rester au-dessous de la proportion, qu'à la largeur quelque peu exagérée des épaules. Le cubitus est absolument trop court ; la main, quand elle est bien rendue, ne varie que très peu, mais

dans les figures mal exécutées elle est quelquefois trop longue. Le pied est assez bien proportionné en longueur et en largeur, bien que dans les petites figures ses dimensions dépassent souvent la moyenne, surtout en longueur ; mais ceci peut être considéré comme arbitraire, car dans les grandes figures ces dimensions restent, presque aussi fréquemment, au-dessous de la moyenne.

CHAPITRE XV

CULTE DES DIVINITÉS ET CÉRÉMONIES RELIGIEUSES

Service quotidien. — Offrandes. — Instruments de musique. — Cylindres à prières. — Représentation des drames religieux. — Jours sacrés et fêtes. — Fêtes mensuelles et annuelles. — Cérémonie Touisol. — Cérémonie Nyoungne. — Rites pour obtenir des facultés surnaturelles. — Singulière cérémonie pour assurer l'assistance des dieux. — 1. Rite Douhjed. — 2. Holocauste. — 3. Invocations à Loungta. — 4. Le talisman Changpo. — 5. La figure magique Phourbou. — 6. Cérémonie Thongdam Kau saï. — 7. Invocation de Nagpo Chenpo en tournant la flèche. — 8. Cérémonie Yangoug. — 9. Cérémonies accomplies en cas de maladies — 10. Rites funéraires.

SERVICE QUOTIDIEN

Le service ordinaire quotidien institué en l'honneur du Bouddha consiste en la récitation d'hymnes et de prières sur un mode qui tient le milieu entre lire et chanter. Le service est accompagné de musique instrumentale ; on offre des oblations et on brûle des parfums. Ce service est célébré par les Lamas trois fois par jour, au lever du soleil, à midi, au coucher du soleil ; chaque fois il dure une demi-heure. Les laïques peuvent y assister, mais sans prendre une part active aux cérémonies ; les assistants doivent se prosterner trois fois en touchant le sol de leur front, quand les Lamas leur donnent la bénédiction. A certains jours on donne plus de temps au service religieux ; les prières et cérémonies se rapportent alors à la fête du jour ; assez souvent des processions publiques précèdent les solennités qui se passent dans les temples, et même, en quelques rares occasions, des drames religieux les terminent.

OFFRANDES

Le sang n'en fait jamais partie ; elles se composent principalement de farine, beurre clarifié et bois de tarmin (Ombou en tibétain). A quelques

dieux particuliers on offre des fleurs et, quand on ne peut en trouver, des grains que l'on jette en l'air de façon qu'ils retombent sur les images de ces dieux. On offre aux Bouddhas et Bōdhisattvas des cônes de pâte, Zhalsaï, littéralement « mets, nourriture », de même forme que les Tsatsas (voyez page 124), mais avec cette différence qu'ils ne contiennent ni reliques ni autres objets sacrés ; on expose aussi devant ces dieux des plumes de paon dans un vase à col étroit.

INSTRUMENTS DE MUSIQUE

De tous les instruments que les Tibétains emploient pour leurs services, tels que tambours, trompettes, flageolets et cymbales, les trompettes sont certainement les plus remarquables en ce qu'elles sont faites d'ossements humains. Les os de fémur font les plus belles trompettes ; elles ont un son très pénétrant. Au sommet de l'os est fixée une embouchure de cuivre, l'autre bout est orné de fils de cuivre et d'anneaux de cuir, et l'instrument (dont la fabrication ne demande qu'une dépense insignifiante) est prêt à servir. Outre cette sorte de trompette, il y en a d'autres plus grandes en cuivre de six ou sept pieds de long, qui ne se fabriquent qu'à Lhássa et sont très sonores. Les flageolets sont en bois et ordinairement doubles ; chaque tube est percé de sept trous en dessus et d'un autre plus grand en dessous pour le pouce.

Les tambours sont hémisphériques, unis par leur côté convexe ; on écrit souvent sur la peau des sentences sacrées. On bat le tambour d'une très curieuse façon. Deux petites balles de cuir sont attachées à une corde de quelque longueur fixée aux tambours à leur point de jonction ; on prend les tambours à la main et on les agite de façon à donner un mouvement d'oscillation aux deux boules, qui sont ainsi mises en contact avec les tambours et font grand bruit. Les grands tambourins fixés à un pieu d'environ 3 pieds de haut, se battent avec une canne de bambou qui, vu son élasticité, frappe la peau à coups précipités, mais pas très fortement. Les cymbales ressemblent beaucoup à celles dont on se sert en Europe ; on les garde dans des boîtes faites de branches de tilleul tressées.

La musique des Tibétains est lente et a des sons pénétrants ; elle est bien

supérieure à celle des Hindous de l'Inde. On ne peut pas prétendre qu'il y ait plus de mélodie dans la musique tibétaine, et cependant les instruments produisent une certaine combinaison harmonieuse et une succession rythmique de sons.

CYLINDRES A PRIÈRES

Le cylindre à prière, en tibétain khorten, aussi mani et mani chhos khor [1], est un instrument particulier aux bouddhistes et qui caractérise très bien leurs notions religieuses. L'usage de cet instrument a dû probablement se répandre par suite des exhortations à la fréquente lecture des livres et des sentences sacrés, dans le but d'arriver à connaître les dogmes de la doctrine bouddhique. Avec le temps la simple lecture ou la copie des livres et écrits sacrés a fini par être considérée comme une œuvre méritoire, et un des moyens les plus efficaces de se purifier du péché et de se délivrer de la métempsychose.

Peu de personnes cependant savaient lire, et ceux-là étaient empêchés par leurs occupations de le faire fréquemment; c'est pourquoi, je pense, les Lamas ont songé à un expédient qui permît à l'ignorant ou à l'homme occupé d'obtenir les avantages attachés à l'observation de ces pratiques. Ils enseignèrent donc que la simple action de tourner un manuscrit roulé en remplaçait efficacement la lecture.

Les boîtes cylindriques où sont enfermées les prières à tourner, sont ordinairement en métal; mais on trouve souvent des enveloppes de bois, de cuir ou même de coton commun. Elles ont de 3 à 5 pouces de hauteur et 2 ou 3 de diamètre. Un manche de bois traverse le cylindre et forme son axe. Autour de cet axe sont enroulées de longues bandes de papier ou d'étoffe avec des sentences sacrées imprimées; ces rouleaux sont recouverts d'un morceau d'étoffe de coton sans impression. Pour faciliter la rotation du cylindre, une petite pierre ou un morceau de métal y est fixé par un cordon, de sorte qu'un léger mouvement de la main suffit pour maintenir un mouvement de rotation sûr et régulier.

[1] Mani, « chose précieuse »; chhos, « doctrine »; khor, de khor-ba, « tourner »; brten, « tenir, soutenir ».

[2] Voyez l'adresse aux Bouddhas de confession ou Bouddhas confesseurs, chap. xi.

Outre ces cylindres à prières de dimensions ordinaires, il y en a de très grands fixés en permanence près des monastères. Un homme les tient continuellement en mouvement, ou bien quelquefois ils sont mus par l'eau, comme les moulins, et tournent jour et nuit. Nombre d'autres plus petits sont placés à l'entrée des couvents, le long des murs et sont tournés par les passants ou par ceux qui entrent dans le temple. Ils sont généralement si près les uns des autres qu'un passant peut facilement les faire tous tourner l'un après l'autre, sans interruption en les effleurant de la main. Le nombre des cylindres à prières élevés dans un seul monastère est réellement étonnant; ainsi l'inscription relative à la fondation du monastère de Himis à Ladak (voyez page 119) établit que 300,000 cylindres à prières ont été placés le long des murs du monastère. Bien que ce soit une exagération à la manière orientale, la quantité actuelle en est réellement très considérable.

On considère que chaque révolution du cylindre équivaut à la lecture de toutes les sentences et traités sacrés qui y sont renfermés, pourvu que le mouvement imprimé au cylindre soit lent et de droite à gauche; l'effet dépend de la stricte observation de ces règles. Le mouvement doit être lent, parce que ceux qui tournent les cylindres doivent le faire avec un esprit plein de foi, de calme et de méditation. Le mouvement doit se faire de droite à gauche, afin de suivre l'écriture qui court de gauche à droite. Quelques grands cylindres à prières sont construits de façon que le tintement d'une cloche marque chaque révolution.

En général la prière inscrite est simplement, *Om mani padme houm*, répétée aussi souvent que l'espace le permet. Les papiers roulés dans les grands cylindres sont cependant d'ordinaire couverts de préceptes des livres sacrés [1].

Les Lamas ont des livres particuliers qui dénombrent les avantages résultant de la révolution de ces cylindres; je citerai spécialement le Khorloï-phan-yon, « l'avantage de la roue », qui traite aussi des prières et des livres qu'on doit y placer, et de la manière de tourner ces cylindres.

Les cylindres à prières furent presque les premiers objets que les missionnaires firent connaître en Europe.

En ce qui concerne les drames religieux et le rituel à observer dans cer-

[1] Comparez, p. 76.

aines cérémonies que je vais décrire maintenant, j'ai été réduit en grande partie aux matériaux et aux renseignements obtenus des naturels que j'ai vus. Je me permets de parler de cette circonstance pour prier le lecteur de la prendre en considération si mes interprétations ne sont pas aussi complètes que semble l'exiger l'importance que les Tibétains attachent à ces questions.

REPRÉSENTATIONS DE DRAMES RELIGIEUX

A certains jours de l'année les Lamas représentent des drames religieux, qu'on appelle Tambin shi[1], « la félicité de l'instruction ». Mon frère Hermann, pendant son séjour au monastère d'Himis, eut la bonne fortune d'assister à la représentation d'un de ces drames donnée expressément pour lui ; en voici la description :

Les *dramatis personæ* sont des Dragsheds (divinités qui défendent l'homme contre les mauvais esprits, voyez page 70), des démons et des hommes. Les acteurs de chaque groupe se distinguent facilement par le masque (tib. Phrag) qu'ils portent, et beaucoup moins par leurs habits, qui sont des robes étonnamment uniformes et sans signes distinctifs. Les Dragsheds et les démons portent sur leur habit de prêtres de grandes robes de soie de couleurs riches et voyantes ; quelques Dragsheds ont en outre des cuirasses et des armes. Même ceux qui représentent les hommes sont pourvus d'un uniforme particulier quand les moyens du monastère le permettent.

Les masques du premier groupe, les Dragsheds, sont très grands et d'aspect terrible ; le derrière de la tête est couvert d'une pièce triangulaire de coton ou de soie ; par devant aussi une pièce semblable attachée au menton pend sur la poitrine. Le second groupe, les démons, a des masques bruns ou de couleur sombre, de dimensions un peu plus grandes qu'il ne serait convenable, et leurs vêtements sont bien rembourrés, de sorte qu'ils sentent peu les coups qui pleuvent sur eux. Les acteurs de ce groupe et du suivant sont des néophytes ou des laïques. Le troisième groupe, finalement, représente les hommes en habits ordinaires et avec des masques de dimensions et de cou-

[1] L'orthographe de ce mot est bstan-pa, « montrer, instruction, doctrine » ; *i*, marque du génitif ; shis, « une bénédiction, bonheur ».

leurs naturelles ; ils portent sous leurs robes de pesants bâtons, dont parfois, au cours du drame, ils menacent les esprits malfaisants.

Le drame est précédé d'hymnes et de prières et d'une musique bruyante. Les acteurs sont ainsi groupés sur la scène : les Dragsheds occupent le centre, les hommes sont à leur droite, les démons à gauche. A courts intervalles les hommes et les démons exécutent des danses lentes sans se mêler. Enfin un démon et un homme s'avancent. Alors l'esprit du mal essaye, par un discours bien tourné, de pousser l'homme à pécher en violant quelque précepte de morale ou de religion ; d'autres démons s'approchent et aident leur camarade dans son discours. L'homme, d'abord ferme dans sa résistance à toutes leurs séductions, devient de plus en plus faible ; il est sur le point de succomber aux tentations de ses séducteurs quand surviennent d'autres hommes qui s'efforcent de le dissuader d'écouter les mauvaises suggestions. Il est vivement pressé par les deux partis et ce n'est qu'après de longues hésitations qu'il se rend aux exhortations de ses frères. Les hommes rendent grâces aux Dragsheds, à l'assistance desquels ils attribuent leur victoire (bien que les Dragsheds n'aient pris aucune part à l'action) et les supplient de punir les méchants esprits. Les Dragsheds ne sont que trop disposés à le faire : leur chef, qui se distingue des autres par un masque jaune de grandeur extrême, que les Lamas nomment Gonyan Serpo ou « la tête jaune empruntée », s'avance entouré d'une douzaine d'acolytes représentant les Dragsheds les plus puissants. Parmi ceux-ci se voyaient, à la représentation d'Himis, Lhamo (voyez page 71), avec un masque brun et de grandes queues de crins de yak, Tsangpa (c'est-à-dire Brahma, voyez page 72), revêtu d'une cuirasse. Plusieurs acteurs portaient des masques rouges à trois yeux ; on les appelait Lhachen « les dieux puissants » ; un autre groupe, avec des masques verts et de hauts bonnets coniques en étoffe de coton blanc sur lesquels trois yeux étaient dessinés, représentait « les fils des dieux [1] », Lhatoug.

Les autres Dragsheds accourent aussi de l'arrière-plan, lancent des flèches sur les démons, tirent des coups de mousquets, leur jettent des pierres et des javelots ; tandis que, en même temps, les hommes les accablent avec entrain de coups des bâtons cachés jusqu'à ce moment-là. Les démons s'enfuient,

[1] On donnera dans l'atlas accompagnant les *Results of a scientific Mission* des dessins de ces marques pris sur les originaux acquis par Hermann.

mais les Dragsheds les poursuivent et les poussent dans des maisons, dans des trous, etc., où ils sont à l'abri de plus longues molestations. Le drame est fini. Tous les acteurs, Dragsheds, hommes et démons, reviennent et chantent des hymnes en l'honneur des Dragsheds victorieux.

Pendant la représentation, qui dure de une à deux heures, il arrive quelquefois des méprises risibles à cause des masques qui, dans certaines positions, privent les acteurs de l'usage de leurs yeux ; ainsi il arrive qu'un Dragshed en frappe un autre, ou qu'il tombe — lui un si puissant dieu ! — tout de son long par terre, où il est rossé par les démons jusqu'à ce qu'il soit de nouveau sur pied.

Ces drames nous rappellent les Mystères et les Moralités du moyen âge [1] ; mais la musique bruyante, les décharges de mousqueterie et la mêlée finale produisent un effet qui s'accorde moins encore que les intermèdes comiques et burlesques des Mystères et des Moralités avec un acte religieux. Ces intermèdes étaient destinés à amuser l'auditoire et a détendre les esprits dans les intervalles entre les parties plus sérieuses de la pièce, qui devaient exciter les sentiments de dévotion et éveiller le sens moral.

L'analogie est frappante entre les sujets des drames religieux représentés à Arrakan et ceux du Tibet. Je prends la description suivante dans le « Eastern Monachism » de Hardy [2] :

« Des lignes sont tracées sur le sol, dans un espace libre, et on introduit les danseurs. Ces lignes figurent les limites du territoire appartenant à divers Yakas ou Devas, et la dernière est celle des Bouddhas. Un des danseurs s'avance vers la première limite et, quand il a appris à quel Yaka elle appartient, il défie le démon en l'appelant par son nom et en proférant les paroles les plus insultantes ; il déclare ensuite qu'en dépit de tous les obstacles il franchira la limite et envahira le territoire de son infernal adversaire. Il passe alors la limite en triomphe et en fait autant pour tous les autres démons ou divinités qui ont des territoires désignés, jusqu'à ce qu'il arrive enfin à la limite des Bouddhas. Il fait encore parade de la même vaillance et défie le « prêtre à tête laineuse qui porte la coupe à aumônes de seuil en seuil,

[1] Comparez *Alt Theater und Kirche*, Berlin, 1846, chap. XXVI et XXVII. Les *Passion Spiele* qui sont encore en usage à Oberammergau en Bavière, ont pris à présent un caractère très sérieux.
[2] P. 296.

comme un mendiant vulgaire » ; mais au moment où il franchit la limite, il tombe, comme s'il était mort ; on suppose qu'il subit la peine du blasphème qu'il a osé prononcer, et tous les spectateurs applaudissent à la grandeur de celui dont la puissance se montre si supérieure à celle de tous les autres êtres ».

JOURS SACRÉS ET FÊTES. — FÊTES MENSUELLES ET ANNUELLES

Dans quelques contrées il y a quatre fêtes mensuelles qui coïncident avec les phases de la lune ; dans d'autres on ne célèbre que trois de ces jours, ceux du premier quartier, de la pleine Lune et de la nouvelle Lune. Ces jours là on doit s'abstenir de nourriture animale et aucune bête ne doit être tuée ; ceux qui contreviennent à ces défenses sont menacés de punition sévère dans une existence future. L'abstention des occupations mondaines n'est pas observée, et comme les bouddhistes laïques de l'Himalaya et du Tibet occidental n'aiment guère à passer tout le jour en prières dans les temples, ces jours de fête ne sont pas entrés dans les habitudes de la population[1]. Mais les Lamas passent plus de temps dans les temples ; ils célèbrent la cérémonie Touisol, pour la purification des péchés, et font une confession solennelle. La confession est précédée et suivie de la lecture et de la récitation de passages des livres sacrés ; cette occupation se prolonge quelquefois des jours entiers, pendant lesquels on ne prend, en fait de nourriture et de boisson, que le strict indispensable. Ces austérités pour obtenir la rémission des péchés portent le nom de Nyoungne ou Nyoungpar nepaï choga. Tous les laïques peuvent subir les épreuves de cette sorte de confession ; mais comme des pratiques moins pénibles ont, dans leur opinion, la même efficacité[2], les Tibétains, prêtres aussi bien que laïques, ne s'y soumettent qu'un certain nombre de fois par an, au lieu, comme cela devrait être, de trois fois par mois. En général, les Lamas se contentent de lire certains livres et de célébrer la cérémonie Touisol ; les laïques se prosternent devant les images de certains dieux et récitent plus de sentences sacrées que les autres jours.

[1] Les Mongols septentrionaux montrent à cet égard beaucoup plus de dévotion. Voyez Pallas, *Reisen*, traduction française, p. 532.
[2] Comparez, p. 60.

FÊTES ANNUELLES

Presque chaque mois on célèbre une fête religieuse particulière, et ces jours-là les amusements publics vont leur train ; les fêtes, tant religieuses que publiques, sont très variées aux époques suivantes, qui sont regardées comme les plus sacrées : vers le 1ᵉʳ février on célèbre la fête de la nouvelle année ; le quinze du quatrième mois (environ le commencement de mai) on célèbre « l'entrée de Sâkyamouni dans le sein de sa mère » ; le 15 du septième mois (août), avant la moisson, on fait des processions solennelles dans les champs, accompagnées de prières et d'actions de grâce pour les bénédictions des récoltes ; le 25 du même mois revient l'anniversaire de la mort de Tsongkapa. Les fêtes de ces jours sont brillantes et variées, surtout dans les lieux où résident des prêtres incarnés ; je renvoie le lecteur pour les détails à la « description du Tibet » traduite du chinois, et à Huc, Pallas et Klaproth [1]. Mes frères n'ont assisté à aucune de ces fêtes, aussi me borné-je à citer les ouvrages qui en donnent des descriptions ; mais je donnerai les détails que mes frères se sont procurés sur les cérémonies Touisol et Nyoungne.

CÉRÉMONIE TOUISOL

Le Touisol, « prier pour l'ablution »[2], se range parmi les plus sacrés des rites bouddhiques, et se célèbre dans toutes les assemblées solennelles, pour effacer les péchés. On verse l'eau contenue dans un vase de la forme d'une théière, qu'on appelle Mangou ou Boumpa, sur le couvercle bien nettoyé de ce vase appelé Yanga, ou sur un miroir métallique particulier, Melong, qui est disposé de façon à refléter l'image de Sâkyamouni placée sur l'autel. L'eau tombe dans un vase plat, appelé Dorma[3], placé sur un trépied. Les Lamas

[1] *Nouv. Journ. As.*, vol. IV, p. 140. Pallas *Mongol. Völker*, vol. II, pp. 190-215. Klaproth, *Reise in den Kaukasus*, vol. I, p. 193. Huc, *Souvenirs*, vol. I, pp. 196-291, vol. II, p. 95. Comparez Köppen, *die Religion des Buddhas*, vol. II, pp. 309-315.

[2] Kʼrus, de krud-pa, « complètement lavé, ablution » ; gsal, « prier, demander avec supplication ».

[3] Les termes Mangou, Manga, Dorma paraissent être des expressions locales, car je ne les ai pas trouvés dans les dictionnaires. A Sikkim les Lamas Lepchas appellent le *Manghou-Guri* et le vase qui reçoit l'eau Thepshi.

de Gnary-Khorsoum ont dit à mes frères qu'ils mettent dans cette eau un sac rempli de riz, qu'ils nomment Brakhoug, « sac de riz »[1].

CÉRÉMOMIE NYOUNGNE OU NYOUNG PAR NEPAI CHOGA

Cette cérémonie ne se célèbre dans toute sa rigueur qu'une ou deux fois par an : son nom signifie « continuer l'abstinence » ou « cérémonies de l'abstinence prolongée »[2]. Elle se prolonge pendant quatre jours ; les prières et les passages des livres lus pendant ce temps, célèbrent surtout la gloire de Padmapani en sa qualité de Jigten Gonpo « protecteur du monde » pour ses efforts à soulager l'humanité des maux de la vie [3]. Tout laïque peut participer à ces cérémonies ; il n'a qu'à se présenter au monastère dans la soirée, bien lavé et revêtu d'habillements propres, avec un rosaire, une tasse nommée Thor, et une bouteille d'eau pure pour se laver.

Le premier jour est consacré aux « exercices d'introduction », en tibétain Tagom[4], préparatoires à ceux du lendemain ; on récite des prières et on lit des passages des livres sacrés sous la direction d'un savant Gelong, désigné par le Lama Supérieur. Le second jour est consacré à Chorva, « la préparation »[5]. Au lever du soleil les dévots sont réveillés, ils se lavent et se prosternent plusieurs fois devant l'image de Padmapani. Le Supérieur Lama les adjure de ne plus violer leurs vœux, et de renouveler les promesses qu'ils ont déjà faites ; il leur commande de confesser leurs péchés et de méditer sérieusement sur les maux qui en découlent. Pendant environ une heure, il lit, avec ses assistants, des extraits de plusieurs livres, ce qui s'appelle Sabyong, « confession, amendement de la mauvaise vie ». Alors on lit jusqu'à dix heures le livre Nyoungpar ne paï choga ; à ce moment on distribue du thé (Cha-chosh et non Cha[6]). Après cela on continue jusqu'à deux heures la lecture des livres et des prières, et on sert un dîner composé de légumes et de pâtisseries ; la

[1] Les Mongols, d'après Pallas, *Mongol Völker*, vol. II, pp. 161-177, parfument cette eau avec du safran et l'adoucissent avec du sucre.
[2] sNyungpar, « réduire en nourriture », gnas-pa, « continuer » ; choga (chhoga), « cérémonial ».
[3] Comparez, pp. 56 et 76.
[4] lTa, « considérer, théorie » ; gom, « pas » ; la traduction littérale est « pas vers la théorie ».
[5] Byor-ba, littéralement « venir, arriver », se rapporte à la purification des péchés, qui découle de ces exercices.
[6] Voyez, p. 107.

nourriture animale est défendue. Après ce maigre repas, les prières et les lectures continuent jusqu'à la nuit ; de temps en temps on passe du thé à la ronde. Avant que les assistants n'aillent reposer, le Supérieur Lama spécifie les divers devoirs de l'assemblée pour le lendemain, et ordonne, comme pénitence, de dormir selon la « manière du lion », *Sengei nyal tab*[1], c'est-à-dire de se coucher du côté droit, la jambe étendue et la tête soutenue par la main droite.

Le second jour est le plus important ; on le nomme Ngoïshi, « la substance, la réalité ». Tout le jour se passe dans une rigoureuse abstinence de nourriture et de boisson. — On ne doit pas même avaler sa salive ; chacun a devant soi un vase dont il se sert comme de crachoir. Les personnes délicates qui ne pourraient supporter longtemps cette pénible prescription, peuvent parfois se rafraîchir de quelques gouttes d'eau et prendre l'air quelques instants. Il est défendu de prononcer un mot, et si quelqu'un s'oubliait à en proférer un seul, il serait puni par l'obligation de chanter quelques hymnes à pleine voix. On doit prier en silence et se repentir des actions coupables. L'abstinence de nourriture et de boisson se prolonge jusqu'au lendemain au lever du soleil. Alors le Supérieur Lama demande si quelques fidèles sont disposés à continuer de même jusqu'au matin suivant, ce qui est tenu pour un moyen très efficace de se purifier de tous les péchés ; il est extrêmement rare que quelqu'un se sente la force de persister. Le Lama donne donc la permission de rompre le jeûne ; sur quoi les assistants se lèvent, sortent du temple et prennent un repas substantiel que la foule pieuse leur a préparé au dehors.

RITES POUR OBTENIR DES POUVOIRS SURNATURELS

La confiance dans l'influence puissante des prières et des cérémonies est si répandue dans toutes les tribus bouddhistes de la haute Asie que toute entreprise est précédée par des prières, des incantations et la célébration de certaines cérémonies pour apaiser la colère des démons. Le peuple croit aussi que, grâce à la stricte observation des devoirs inhérents à ces rites, il pourra

[1] Seng-ge, « le lion ; » nyal « dormir » ; stabs, » mode ». On croit que c'est dans cette attitude que Sâkyamouni est entré à Nirvana.

acquérir plus tard une miraculeuse puissance magique appelée Siddhi et enfin s'affranchir de la métempsychose. Cette idée n'est pas contraire aux principes du bouddhisme, qui déclare que des pouvoirs supérieurs à ceux que la nature a départis aux hommes peuvent s'acquérir par la méditation, l'abstinence, l'observation des devoirs moraux et le repentir sincère des péchés. Cet encouragement à une vie morale, dont les conséquences sont développées dans les livres sacrés en nombreuses paraboles, est bien fait pour exercer une influence heureuse sur l'adoucissement des mœurs barbares des nations bouddhiques ; mais le bouddhisme, qui ne comprend pas le véritable but de la vertu, qui n'admet pas une divinité suprême dominant sur tout, et qui considère l'existence comme la cause de tous les maux, était incapable de produire une civilisation aussi générale que celle du christianisme[1].

Les livres qui traitent le plus systématiquement les arts magiques sont le Tantra Sabahoupariprichha et le Lamrim de Tsonkhapa, dans lesquels on trouve l'explication complète de tout ce qui touche à leur théorie ou à leur application pratique. Dans le Sabahoupariprichha [2] Vadjrapani décrit au Bōdhisattva Sabahou, sous la forme habituelle de dialogues, la manière d'accomplir diverses cérémonies et indique les prières et incantations à employer pendant leur célébration pour acquérir le Siddhi. Ce livre montre les obstacles qui se présenteront et spécifie les signes qui indiquent qu'on obtiendra bientôt Siddhi ; il définit aussi son essence et ses qualités.

On distingue huit sortes de Siddhi :

1. Pouvoir de conjurer.
2. Longévité.
3. L'eau de la vie, ou le remède (Amrita).
4. La découverte de trésors cachés.
5. L'entrée dans le souterrain d'Indra.
6. L'art de faire de l'or.
7. La transformation de la terre en or.
8. L'acquisition du joyau inappréciable.

[1] On verra une dissertation très intéressante sur le bouddhisme dans le *Bouddha et sa religion*, chap. v, Barthélemy-Saint Hilaire. Comparez aussi M. Müller *Buddhism and Buddhist Pilgrims*, pp. 14-20.
[2] Le résumé de ce livre a été publié par Wassiljew *Buddhismus*, pp. 208-217. Voyez aussi les remarques de Burnouf sur l'obtention de pouvoirs magiques, dans son *Lotus de la bonne Loi*, p. 310.

Les Siddhis numéros 1, 3 et 5 sont les plus élevés ; le degré de perfection à atteindre dépend du rang de l'homme.

Ceux qui veulent obtenir Siddhi doivent renoncer aux vanités de la vie, observer strictement les lois morales et confesser leurs péchés ; ils doivent aussi s'adresser à un maître savant afin de ne rien omettre. Quand ils vont célébrer les rites, ils doivent être rasés, lavés et propres. Le lieu où s'accomplit la cérémonie a une influence toute particulière sur le succès. La place doit être choisie de telle sorte que l'esprit ne risque pas d'être distrait par des objets plus ou moins attrayants, ou par l'apparition possible de bêtes sauvages. Les lieux les plus favorables sont ceux où habitent des Bouddhas, Bôdhisattvas ou Sravakas. La place doit être balayée et nettoyée et on doit y jeter de la terre fraîche pour l'aplanir et la rendre plus douce. Il faut dessiner un cercle magique des cinq couleurs sacrées, afin de surmonter les obstacles, « Vinayakas », opposés par les démons ; car ces derniers font tout ce qui est en leur pouvoir pour empêcher les efforts et les charmes des dévots de produire leur effet. Dans le cercle on élève un autel, sur lequel on dispose divers vases remplis de grains, de pain et d'eau parfumée. La cérémonie consiste à réciter des incantations et présenter des offrandes aux rois du pouvoir magique, aux génies et aux démons. Pendant qu'on récite les incantations, on doit tenir à la main un Vadjra (Dordje), dont la matière varie suivant le genre du Siddhi désiré. Les incantations doivent être répétées un nombre de fois déterminé, soit par exemple cent mille fois dans un jour ; on en fait le compte au moyen du rosaire à 108 grains. On doit les réciter lentement et distinctement, sans élever ou baisser la voix ; il ne faut y faire ni addition ni omission ; on doit donner au récit la plus profonde attention, autrement on ne pourrait atteindre le but souhaité [1]. Il faut surtout diriger ses pensées vers la divinité tutélaire (tib. Yidam) choisie pour assurer le succès des incantations, offrandes, etc. ; la manière même de placer et de tenir les doigts, Moudras [2], a son importance ; on doit choisir les positions qui figurent les attributs du dieu invoqué. Parmi les cérémonies d'offrandes, l'holocauste, en tibétain Chinsreg ou Sregpa, en sanscrit Homa, a le plus

[1] On verra plus loin la description d'un rite réputé excellent.
[2] Sur les Moudras, voir p. 38.

d'importance, elle doit être accomplie avec une stricte observation des règles établies à cet effet[1].

L'approche du moment où le dévot atteindra la possession des qualités surnaturelles est indiquée par différents signes, tels que rêves agréables, diffusion de parfums délicieux, etc. Il faut alors faire des offrandes particulières aux Bouddhas, ne prendre pendant deux ou même quatre jours que la quantité de nourriture strictement indispensable et lire certains Soutras. Si cependant, malgré la stricte observation de toutes ces règles, aucun signe n'annonçait l'approche de Siddhi, ce serait une marque positive que des raisons inconnues l'auraient empêché; la divinité protectrice révèle ces raisons dans les rêves.

Les rites et les Dharānis varient suivant la divinité dont on implore l'assistance; chaque dieu a ses Dharānis, Moudras, cercles magiques, offrandes et attributs particuliers. D'après la croyance populaire, Avalokitesvara, Mandjousri, Vadjrapani et beaucoup d'autres personnages ont déclaré au Bouddha leur intention de défendre sa religion et d'accorder leur assistance à ceux qui l'implorent. Les Dharānis et les cérémonies qui conviennent à chacune de ces divinités et les instructions sur leur application ne sont pas toujours clairs, satisfaisants et complets; aussi de fameux magiciens ont-ils écrit des commentaires explicatifs, qui pourtant ne s'accordent pas toujours; de là les nombreuses méthodes « Lougs » pratiquées pour la célébration des rites.

CÉRÉMONIES PARTICULIÈRES POUR S'ASSURER L'ASSISTANCE DES DIEUX

La plupart des cérémonies, pour avoir l'efficacité voulue, doivent être célébrées par un Lama; mais, même dans celles où ce n'est pas indispensable, on demande l'assistance d'un prêtre dans les circonstances importantes, car on suppose que le rite devient plus efficace par la coopération d'un Lama. Toutefois cette assistance est très coûteuse pour les laïques, car les prêtres officiants taxent leurs services d'après les ressources des fidèles[2]. Il n'est pas nécessaire de s'adresser aux Lamas pour les libations usuelles aux génies per-

[1] Voyez p. 161 une description de ces offrandes.
[2] Comparez, p. 102.

sonnels, à ceux de la maison ou de la campagne, etc., en l'honneur desquels on a coutume de renverser un peu de nourriture ou de boisson, ou de remplir les vases à offrandes placés devant leurs images avant de manger ou de boire soi-même[1]. On peut aussi élever des pavillons à prières (Derchoks et Lapchas), faire des offrandes aux lieux consacrés que l'on rencontre en voyage sans l'aide des Lamas, qui n'est pas indispensable non plus pour assurer l'efficacité des sentences mystiques de pouvoir magique, les Dharānis.

1. Rite Doudjed

Ce rite, dont le nom signifie « préparer », sous-entendu les vases, a pour but de concentrer les pensées. Ceux qui veulent s'adonner à une profonde méditation placent devant eux un vaisseau en forme de vase, appelé Namgyal boumpa, « le vase entièrement victorieux », et un vaisseau plat appelé Laï boumpa, « le vase des œuvres »[2]. Le Namgyal-boumpa figure l'abstraction de l'esprit de tous les objets environnants; le Laï-boumpa, la perfection dans la méditation abstraite. On ne doit pas poser les vases sur la terre, mais sur une étoffe ou un papier où est dessiné un cadre octogone, appelé Dabchad, « octogone »; on remplit les vases d'eau parfumée au safran et on entrelace autour d'eux des bandelettes aux cinq couleurs sacrées; on y met aussi des fleurs ou de l'herbe Kousa[3]. Le dévot fixe son regard sur ces deux vases, réfléchit sur l'avantage qu'il tirera de la méditation et par là il est porté à une profonde concentration de l'esprit.

Le cadre Dabchad a neuf compartiments séparés par des ornements figurant des nuages. Dans chaque compartiment est inscrit le nom d'un Dakini ou Yōgini, en tibétain Khado, ou aussi Naljorva; dans la case centrale une inscription indique qu'elle représente le « chef des Dakinis », que les livres sacrés appellent Sangye Khado en tibétain, Bouddha Dakini en sanscrit. Dans un Dabchad qu'Hermann s'est procuré à Sikkim, les mots du centre sont : ḍbous-byas-mkhro[4], et signifient « Dakini occupant (fait dans) le cen-

[1] Cette coutume est générale dans toutes les contrées de l'Asie et du Sud-Est de l'Europe. Voyez Pallas, *Reisen*, vol. I, p. 56.
[2] Ces vases sont assez souvent représentés sur les coussins qui servent de siège aux Lamas pendant le service religieux public.
[3] C'est à cette espèce qu'appartenait le gazon dont Sâkyamouni fit son siège sous l'arbre Bōdhi.
[4] ḍBus, « centre », byas, « fait ».

DAB CHAD, FIGURE MAGIQUE.

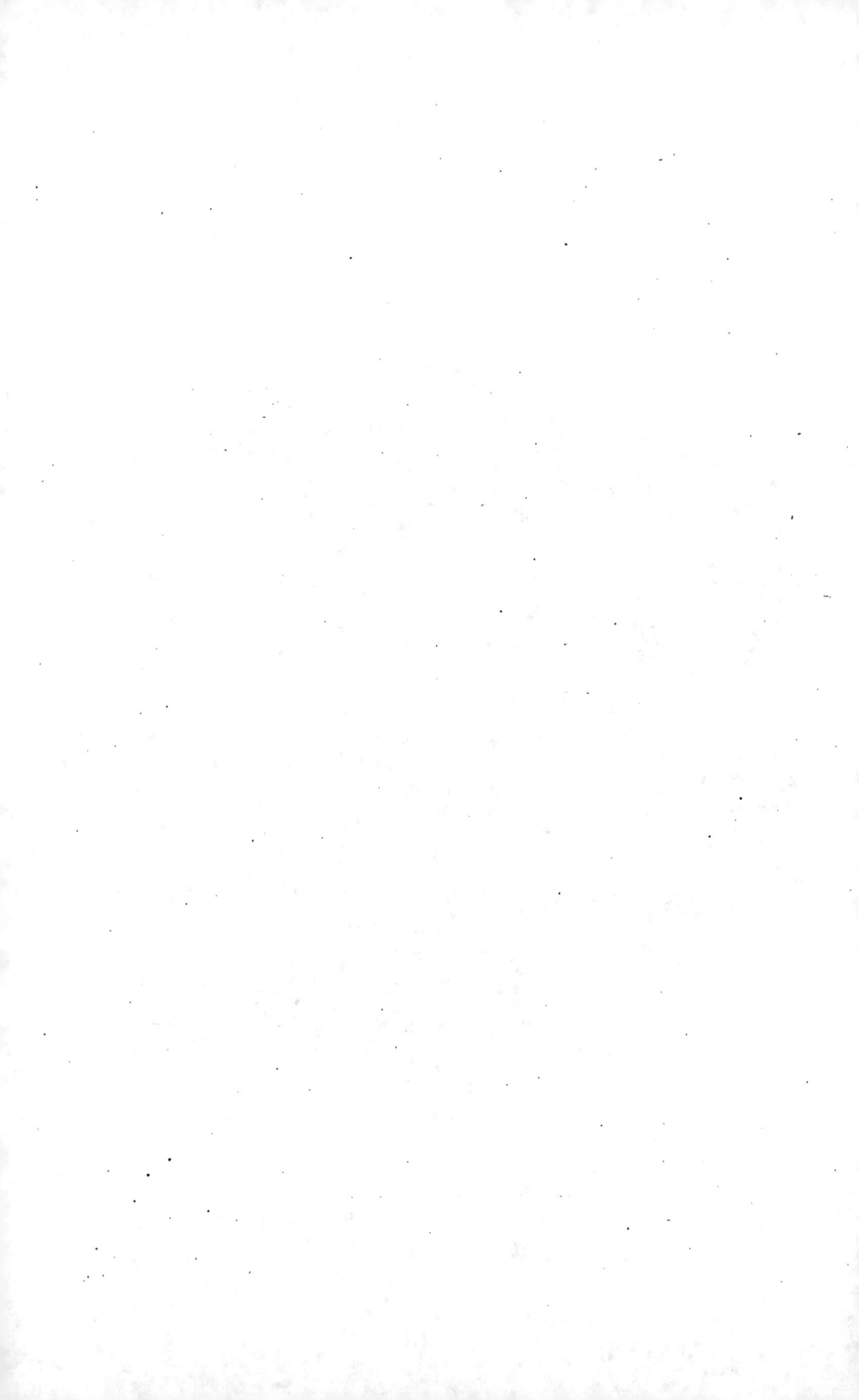

tre »; le mot m̥khro est une abréviation de Khado, qui s'écrit m̥kha-'gro, et qui signifie littéralement « qui promène dans l'air ». Les Dakinis sont des esprits féminins en nombre incommensurable qui témoignent une grande bonté pour les hommes. Elles sont invoquées, dans un traité traduit par Schmidt, avec des épithètes de sainteté comme par exemple Sarva Bouddha Dakini, et leur chef porte le nom de Bogda Dakini; Bogda signifie « nature divine ». Cette Dakini suprême est aussi la compagne ou Sakti de Vadjradhara et jouit de pouvoirs aussi grands que son époux [1].

2. Holocauste

Par l'holocauste (en tibétain Chinsreg ou Sregpa [2], en sanscrit Hōma), le suppliant espère obtenir le bonheur, l'opulence et le pouvoir, se purifier de ses péchés et se garantir contre « la mort prématurée » et les maux qui s'ensuivent. Cette cérémonie consiste à faire brûler du bois de tamarin, Ombou, et du coton avec des charbons et de l'huile parfumée dans une sorte de fourneau, Thabkoung [3], fait d'argile et de briques. La forme et la couleur du fourneau dépendent du but pour lequel on l'emploie ; tantôt il est carré, tantôt semi-circulaire, ou circulaire ou triangulaire. Ces fourneaux ont environ un pied de haut et deux de large ; les côtés en sont droits et le fond formé d'une plaque d'argile cuite, qui dépasse les côtés d'environ deux pouces ; sur le bord qui dépasse sont dessinés des demi-dordjes [4] ; au centre de la plaque est gravé un signe mystique qui symbolise la terre, le feu, l'eau ou l'air, suivant la forme du fourneau.

Les offrandes doivent être brûlées par un Lama revêtu d'une grande robe de la couleur du fourneau et brochée de nombreux symboles de l'élément gravé sur la plaque de fond. Il dispose sur une table latérale, avec des prières qui commencent par le nom de l'élément, les offrandes qui doivent être consumées ; il les met dans le fourneau par petites quantités à la fois, afin que la combustion se fasse lentement. Il entretient le feu en versant de l'huile par-

[1] Schmidt, *Geschichte Ssanang Ssetsen's*, pp. 468-475-481. Sur Vajradhara, voyez page 34.
[2] sByin (chin), « aumônes » ; sreg-pa, « détruire par le feu ».
[3] Thab, « place pour le feu » ; khung, « trou ». Dans le Tantra Sabaha-pariprichcha, Vassiljew *Der Buddhismus* (p. 212) 10,000 grains de froment, sésame, moutarde, Lotus, etc , sont désignés parmi les offrandes qui doivent être brûlées.
[4] Voyez p. 139.

fumée avec deux cuillères de cuivre ; avec la plus grande, nommée Gangzar [1], il puise l'huile dans un petit vase de cuivre et la verse dans la plus petite appelée « Lougzar »[2], de laquelle il laisse tomber l'huile goutte à goutte sur les offrandes.

Cette cérémonie porte quatre noms suivant le but de sa célébration :

1. *Zhibai Chinsreg* « sacrifice de paix », pour garder des calamités, famine, guerre, etc.; pour diminuer ou neutraliser les effets des mauvaises influences et effacer les péchés. Le fourneau est carré ; sa partie basse est rouge, le haut est blanc. Sur le fond est marqué le signe « Lam », symbole de la terre.

Cet holocauste est ordinairement célébré après le décès d'une personne, parce que l'on suppose que les péchés du défunt sont réunis dans le fourneau par la vertu des Dharānis prononcés par le Lama officiant et par le pouvoir de Mélha ou Mélhaï gyalpo, « le seigneur des génies du feu », que l'on implore toujours dans ces occasions ; on croit que pendant la combustion des offrandes les péchés disparaissent pour jamais. Voici les termes de la prière à Mélha :

« Je t'adore et te présente les offrandes pour le défunt qui a quitté le monde et est entré dans le cercle; pour lui qui habite dans l'assemblée des trois divinités miséricordieuses, qui sont tantôt calmes, tantôt en colère [3]. Je t'en supplie, purifie-le de ses péchés et des violations de la loi et montre-lui le droit chemin. Sarva-agne-dzala-ram-ram. »

Cette prière est reproduite planche XXV ; c'est une impression d'une gravure sur bois originale, venant du Tibet oriental [4]; elle est placée sous

[1] Gang « faire plein, remplir »; gzar, « cuillère à pot, grande cuillère ».

[2] bLug « verser ».

[3] Il est difficile de comprendre quelles sont ces divinités. D'après la phrase nous pourrions croire qu'il s'agit des trois Isvaras, c'est-à-dire, Brahma, Vishnou et Shiva (Schmidt, *Mémoires de l'Académie de Saint-Pétersbourg*, vol. II, p. 23). Nous pourrions supposer, d'après la légende sur Brahma p. 72, que tous trois répriment les tentatives des démons. Si c'est la véritable interprétation, ils se mettraient en colère dans le cas d'activité, suivant les idées des Tibétains (voyez page 72). Mais je ne puis comprendre pour quelle raison le défunt, ainsi qu'il est dit ici, s'élèverait à la région où résident ces dieux, si considérés et si supérieurs à l'homme et aux divinités ordinaires; car Shinje (voyez p. 59), devant qui le défunt comparaît, habite une région inférieure.

[4] Les points intersyllabiques n'existent pas dans la gravure originale, je donne donc ici la prière en caractères romains, en remplaçant les points intersyllabiques omis par des lignes horizontales :

Yangs-pa-gsum-zhi-khro'i-lha-ts'hogs-dang-gar-dvang-thugs-rje'i-chenpo'i-drung-pu'jig-rten-'di-na-pha-rol-du-ts'he-las-'dhas-pa-dkyil-khor-la-phyag-ts'hal-lo-mchod-pa-'bul-lo. sDig-sgrib-sbyangs-du-gsol, gnas-so-rab-tu-gsol; lam-bstan-du-gsol. Sarva-agne-dza-la-ram-ram.

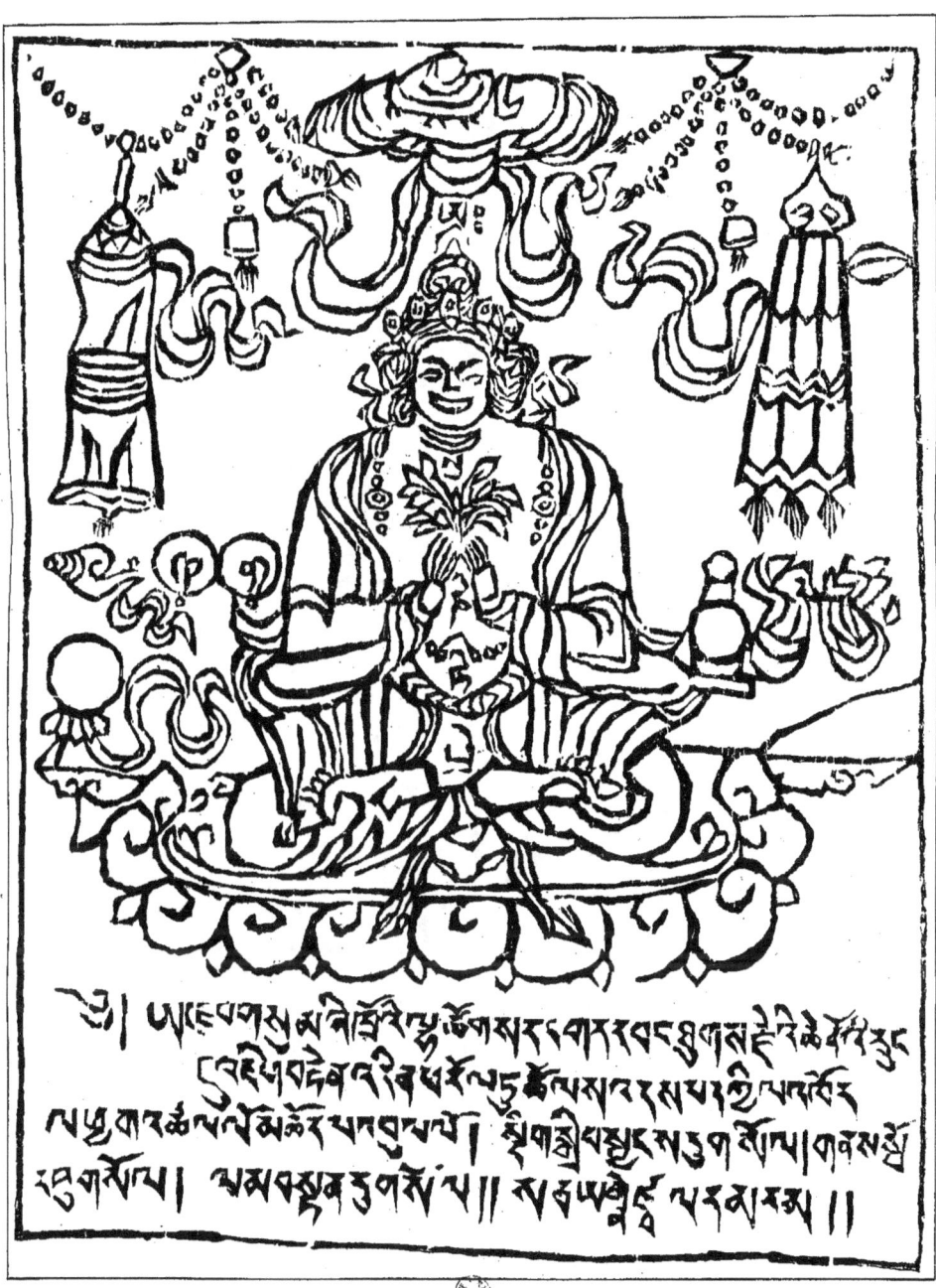

MELHAÏ GYALPO

ROI DES GÉNIES DU FEU

d'après un bois du Tibet oriental.

l'image de Mélha, représenté dans l'état de calme. Il est assis, les jambes croisées, sur une fleur de Lotus et tient dans ses mains jointes le Lotus bleu Outpala (nelumbium speciosum) ; sa tête est ombragée par le Doug (ombrelle), orné des rubans horizontaux Labri et des drapeaux Badang.

2. *Gyaspaï Chinsreg*[1], « le riche sacrifice », pour obtenir une bonne récolte, la richesse, etc. Le fourneau est hémisphérique, et de couleur jaune; sur le fond est figuré le mot « Yam », symbole de l'air.

3. *Vangi Chinsreg*[2], « le sacrifice pour le pouvoir », pour obtenir influence, pouvoir et succès à la guerre. Le fourneau est rouge et circulaire ; cette forme est symbolique de la fleur de Lotus ; il porte sur son fond le symbole de l'eau, « Ram ».

4. *Dragpo Chinsreg*[3], « le cruel sacrifice », pour obtenir d'être protégé contre « la mort prématurée », et pour faire punir les méchants esprits qui ont occasionné ce malheur redouté. Le fourneau triangulaire est noir ; le caractère gravé sur le fond « Ram » est le symbole du feu[4].

La planche XXXII, lettre A — reproduction directe sur le papier comme s'il s'agissait d'une gravure sur bois destinée à l'impression — représente la surface d'un morceau de bois en forme de rectangle long ; quatre trous y sont creusés pour mouler le pain, la pâte, le beurre mêlé de grains et autres substances semblables qui sont ensuite offertes en remplacement de l'holocauste. Les caractères du centre sont les symboles des quatre éléments, et les trous présentent la forme des fourneaux où les offrandes sont brûlées. A côté de ces figures et de ces symboles est représenté sur la gravure le Lama officiant qui tient à la main les deux cuillères, emblèmes de celles qui servent à cette cérémonie.

3. Invocation à Loungta

Loungta[5], « le cheval aérien, le cheval du vent », figure sur la liste des sept choses précieuses, sous le nom de T'achog, « le meilleur cheval de son espèce ». Ce cheval est renommé, dans les légendes, pour sa rapidité.

[1] rGyas-pa, « ample, copieux ».
[2] dVang, « pouvoir ».
[3] Drag-po, « féroce, cruel ».
[4] A propos, de la mort prématurée, voyez p. 69.
[5] rLung, « vent « ; rta « cheval ».

« Quand le roi de la roue d'or, le souverain des quatre éléments (en sanscrit Maha Chakravartin Raja), le monte pour traverser le monde, il part le matin et rentre le soir sans avoir ressenti aucun fatigue. » Le Norvou Phrengva rapporte qu'il traverse d'immenses espaces en un moment[1].

Le Loungta est le symbole de « l'harmonie, » car il réunit en harmonie les trois conditions de l'existence humaine, dont l'union constitue le bonheur ; il les fortifie de façon à produire une union salutaire à l'homme. Ces trois conditions d'existence et de prospérité sont : Srog, Lous et Vang.

Srog, le principe vital, « le souffle », est la base de l'existence.

Lous, « le corps », signifie le développement normal de l'organisme du corps.

Vang, « pouvoir », figure l'énergie morale qui permet à l'homme de s'abstenir des actions qui nuisent au principe vital et aux organes du corps, et produisent la maladie et la mort. Il désigne, en même temps, la faculté de détourner les dangers qui découlent de l'hostilité naturelle des éléments[2].

Loungta a encore le pouvoir d'enlever aux constellations et aux planètes hostiles à l'homme leur influence nuisible. De plus l'efficacité d'un Dharāni ou d'une sentence pour le bonheur de l'existence est plus assurée par la présence de Loungta ; de cette croyance vient la coutume d'ajouter à ces Dharānis un cheval chargé de la pierre précieuse Norbou, ou une allégorie du cheval, ou au moins une prière à Loungta.

Les planches rapportées par mes frères fournissent des spécimens de cet usage. Les Dharānis sont en sanscrit, écrits en caractères tibétains et quelquefois aussi en caractères lantsa. Le but proposé et les divinités implorées varient ; dans la plupart de ces Dharānis nous trouvons cependant la prière Om mani padme houm, et Om Vadjrapani houm, Dharānis destinés à Padmapani et à Vadjrapani.

Dans la planche XXVII le cheval est au centre et porte la précieuse pierre

[1] Rémusat, dans *Foe houe ki*, p. 128. Schmidt *Ssanang Ssetsen*, p. 474. Voyez p. 36 la description des sept choses précieuses.

[2] Toutes les fois que l'élément qui entre dans la dénomination de l'année de la naissance d'un individu se trouve en contact dans le « cycle des ans » avec un élément hostile, l'année est malheureuse ; la santé est menacée, et on doit s'attendre à échouer dans ses entreprises. Cette idée tient à la croyance des Tibétains à l'influence des éléments sur la prospérité de l'homme. Voyez chap. XVII.

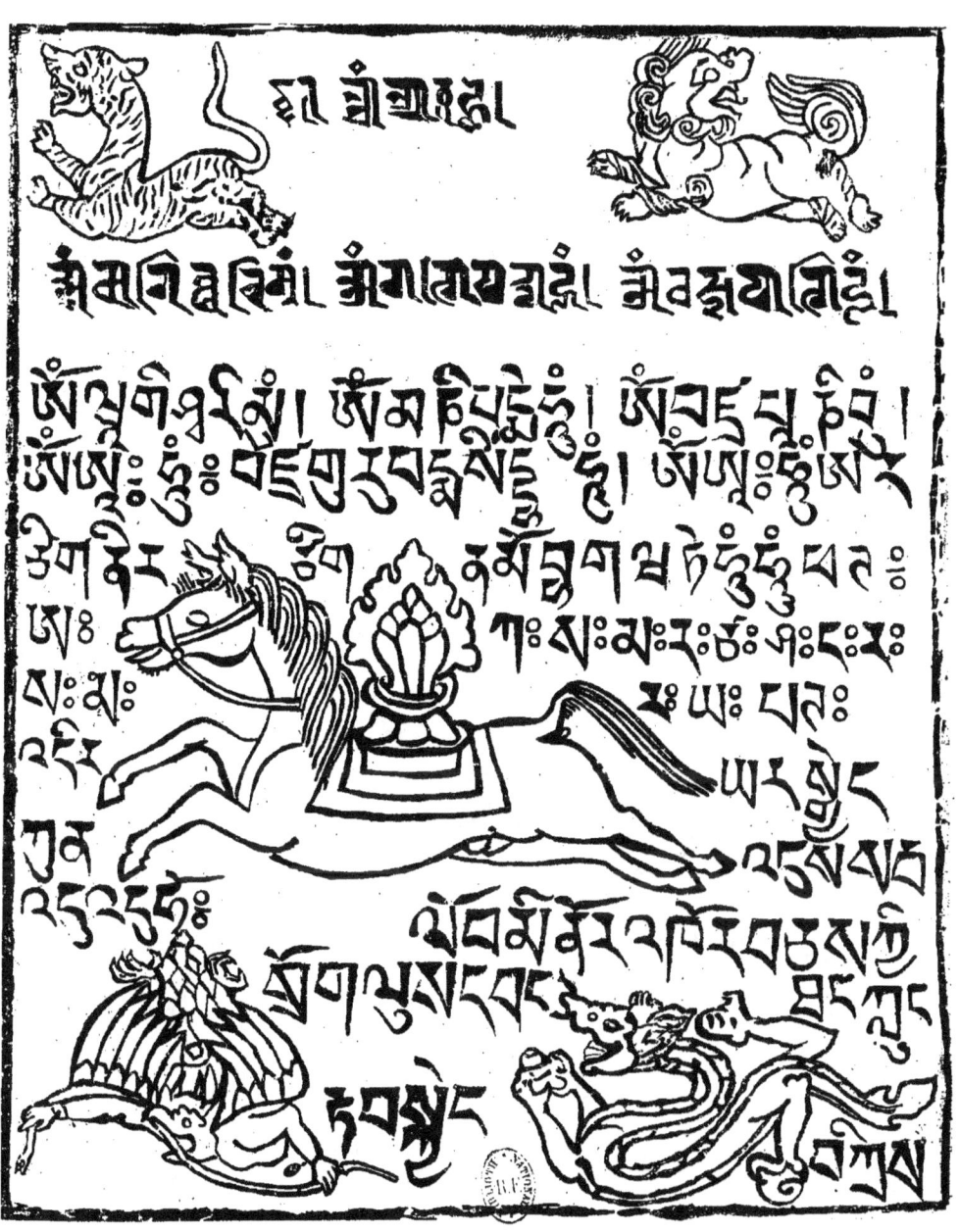

SENTENCES MYSTIQUES AVEC LA FIGURE DU CHEVAL AÉRIEN

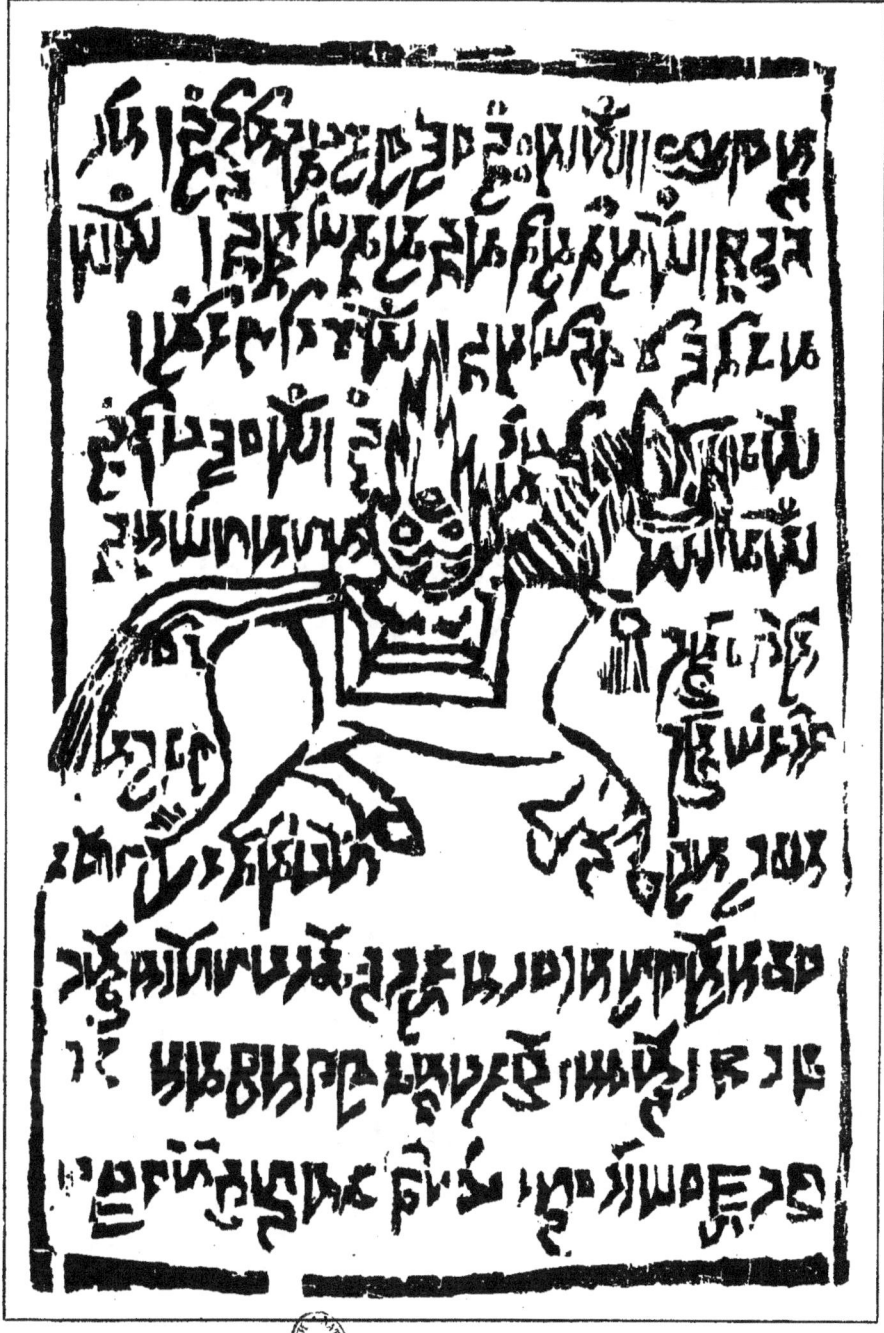

SENTENCES MYSTIQUES, AVEC L'IMAGE
DU CHEVAL AÉRIEN.

Les caractères de cette planche ayant été gravés en positif sur le bois original, se trouvent ici retournés.

1. Fac-similé d'un bois Tibétain, de Sikkim.

2. Copies de formules obtenues au monastère de Himis, à Ladák

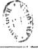

FORMULES D'INVOCATIONS A LOUNGTA, LE CHEVAL AÉRIEN.

Norbou. Dans d'autres exemplaires il se dirige vers la gauche, tandis que l'écriture va, comme d'habitude, de gauche à droite; dans cette planche tout est à rebours, l'artiste n'ayant pas pris la peine de retourner son œuvre. Ces irrégularités se présentent assez fréquemment, surtout dans les planches qui ne sont pas destinées à l'impression sur le papier, mais seulement à imprimer des objets de nourriture. Comme signes allégoriques substitués à la figure du cheval, nous trouvons quelquefois la forme anagrammatique de la prière Om mani padme houm en caractères lantsa, ou la lettre lantsa Om ceinte d'une gloire et flanquée des caractères Ba et Bem. D'autres invocations à Loungta n'ont pas d'ornement central.

Les prières adressées personnellement à Loungta ne se trouvent ordinairement qu'au bas de la planche; l'invocation imprimée planche XXVII n° 2 est très puissante; elle est conçue en ces termes : « Opulence, ami de l'adresse, Loungta de souffle, de corps, de pouvoir, puissiez-vous croître et grandir comme la nouvelle lune ! » Dans les tables où est inscrite cette prière, les quatre coins de l'image sont presque toujours ornés de la figure ou du nom d'un tigre (tib. Tag), d'un lion (tib. Senge), d'un oiseau (Khyoung), et d'un dragon (Broug); souvent, avant l'invocation à Loungta, on trouve un Dharāni en ces termes : « Tigre, Lion, Oiseau et Dragon, puissent-ils tous coopérer à l'union complète ! Sarva-dou-dou-houm. »

La couleur de l'étoffe ou du papier sur lequel le Loungta est imprimé n'est pas sans importance sur son effet; les règles à cet égard sont du reste très simples : si l'on n'a pas sous la main la couleur requise, on peut y suppléer par des morceaux de la couleur voulue, coupés en triangle (pour indiquer que ce sont des Phourbous) et attachés au bord inférieur du tableau. La présence d'un Lama n'est pas nécessaire pour les invocations à Loungta, pas plus que pour les cérémonies plus compliquées encore qui ont été établies pour accroître la probabilité de la réussite[1] et peut-être est-ce là une des raisons de la fréquence des invocations à Loungta.

4. Talisman Chaugpo

Ce talisman, dont le nom signifie « garde, protecteur », est réputé protéger les hommes contre les entreprises des démons, et donner à ceux qui le

[1] Plusieurs livres contiennent le détail de ces cérémonies supplémentaires.

suspendent dans leurs maisons ou le portent comme amulette la force de résister aux tentations de pécher inspirées par les esprits du mal. Ce talisman est rond, comme on peut le voir planche XXIX. Au centre est un petit cercle intérieur ; dans un second cercle plus large est dessinée une étoile, et dans les huit compartiments formés à l'intérieur de cette circonférence par les angles de l'étoile sont inscrits les noms des esprits ennemis. En dehors des circonférences un homme et une femme sont représentés, les mains de l'un attachées par des chaînes aux pieds de l'autre.

Cette planche est la reproduction d'une gravure sur bois ; ce bloc avait tellement servi que sa finesse originale a tout à fait disparu, et que le bois est fendu.

5. Figure magique Phourbou

Le Phourbou, littéralement, « cheville, épingle ou clou », est dessiné en triangle sur un papier couvert de charmes ; le manche a la forme d'un demi-Dordjé. Les bouddhistes attribuent au Phourbou la propriété d'empêcher les démons de nuire, ou de les chasser s'ils ont déjà exercé leur influence pernicieuse. On croit que la simple présence du mot Phourbou empêche les démons d'entrer dans les maisons ou de nuire à ceux qui le portent en amulette ; la sentence Phour-boui-dab-vo, « je te traverse avec le clou », est répétée dans plusieurs livres qui traitent des mauvais esprits [1] ; la pointe du Phourbou dirigée vers le côté où habitent les démons les chasse ou les détruit.

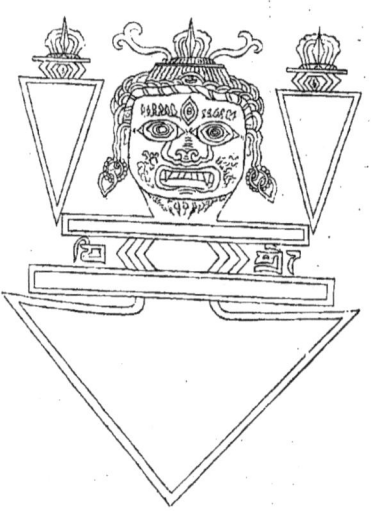

Ordinairement trois Phourbous entourés de flammes sont dessinés sur le même papier ; celui-ci est fixé sur un carton ou une planche mince. En cas de

[1] Dans le livre Doug-karchan, « pourvu d'une ombrelle blanche, » cette sentence est jointe aux noms des rente démons qui y sont cités.

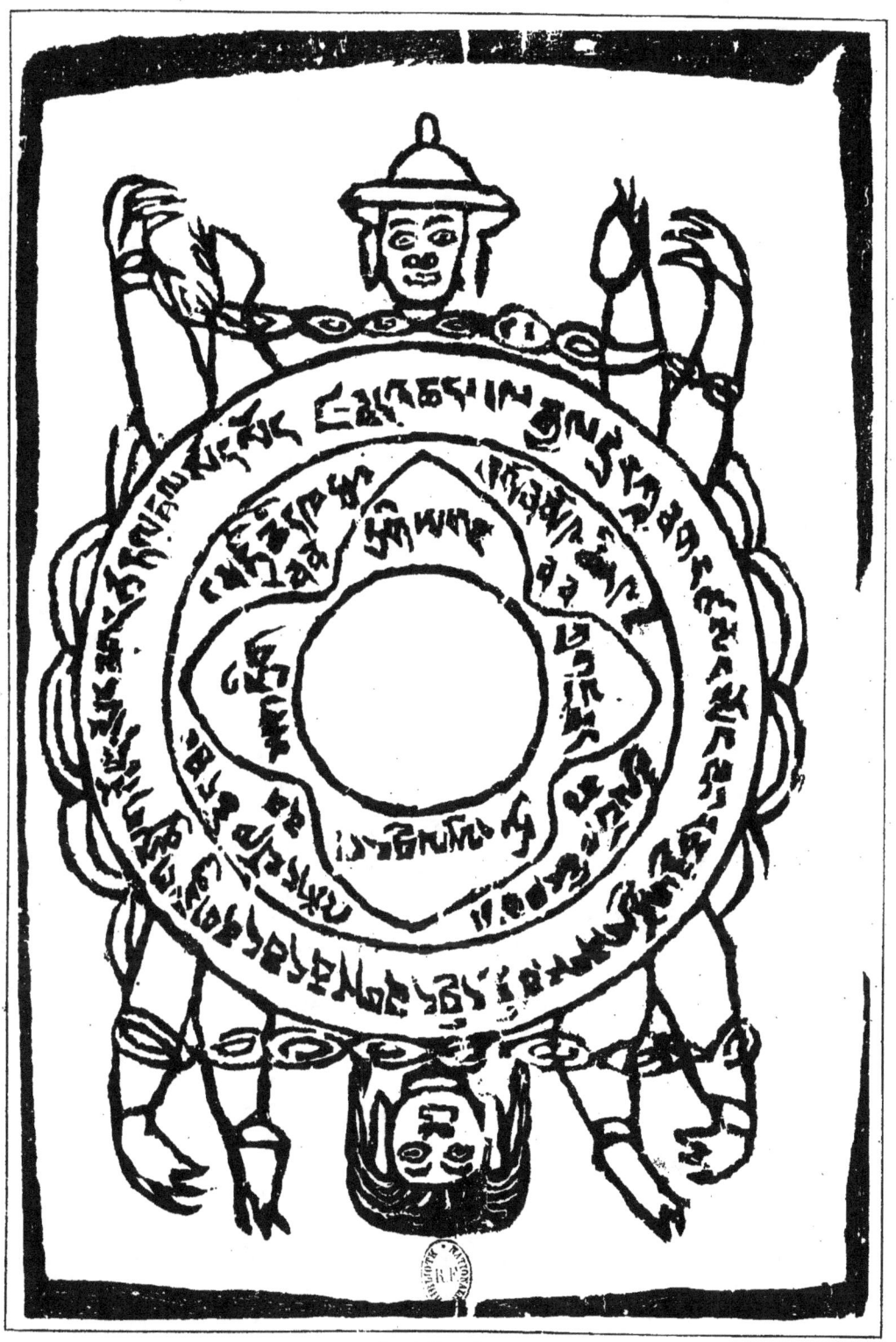

LE TALISMAN CHANGPO.

maladie ou de malheur attribué aux démons, le chef de la famille ou un Lama, si l'on est assez riche pour en prendre un, accompagné par la famille et les proches, fait le tour de la maison en dirigeant la pointe du Phourbou dans toutes les directions et en proférant des incantations à pleine voix.

La gravure sur bois ci-jointe, planche XXX, représente la disposition du Phourbou. Les deux caractères tibétains au centre de la figure sont dGra (prononcé Da), qui signifie « ennemi, » et bGegs (prononcé Geg), qui veut dire démon. La figure humaine placée entre les deux petits Phourbous est celle de Tamdin, en sanscrit Hayagriva. Tamdin est un Dragshed qui passe pour très empressé à protéger les hommes contre les démons. Un dordje sort de sa tête ; sous son menton est inscrite la syllabe mystique Ah.

Le rectangle long qui avoisine la tête, et l'hexagone, contiennent un Dharāni répété plusieurs fois, qui menace « les démons qui habitent au-dessus de la terre. » Les Dharānis du second rectangle sont dirigés contre le Geg qui habite l'est, Shar ; celui qui habite le sud-est, Sharlho ; et le sud, Lho. Les Dharānis placés à la jonction du triangle et au commencement de la première grande ligne dans la partie triangulaire, éloignent les démons, du sud-est, Lhonab. Chaque Dharāni se termine par les mots « détruire, réduire en ruines ». Les Dharānis sont sanscrits, écrits en caractères tibétains.

Sur les manches des deux petits Phourbous est inscrite la syllabe mystique *houm*.

Les autres charmes inscrits dans le triangle commencent par « Ah Tamdin », manière mystique d'implorer ce dieu. Ils écartent les démons qui habitent le nord-est, Noubjoung, le nord, Jang, et les autres quartiers du monde [1] ; et il est déclaré que ceux qui portent ce Phourkha [2], « Phourbou tranchant », sont protégés contre tous malheurs provenant de ces quartiers. Tous ces Dharānis sont sanscrits ; comme beaucoup d'autres charmes, ils ne peuvent se traduire littéralement. Ils se terminent par les syllabes *houm* et *phat* ; c'est le charme duquel la reine des Dakinis dit, dans le Norvou phrengva : « En criant avec la voix de secret *houm* et *phat*, je maintiendrai dans l'ordre l'innombrable légion des Dakinis [3]. » A la fin de l'inscription on lit

[1] A propos des quartiers du monde, qui sont au nombre de dix, voyez p. 80.
[2] Kha, « amer », ici il a le sens de tranchant, afûlé.
[3] Schmidt, *Geschichte der Œst-Mongolen*, pp. 486 et 343.

que ce Dharāni est dirigé principalement contre les esprits qui habitent l'air et contre la classe spécialement nommée ṛGyal-po-ṛgyas-'gong-shin-dre-sron-dre.

Les Dharānis inscrits sur le manche et à la jointure du triangle sont toujours adressés à Tamdin ; ceux qui remplissent le triangle peuvent varier, car celui qui fait faire un Phourbou peut demander des Dharānis dirigés contre tels démons qu'il suppose lui être particulièrement hostiles.

Les Phourbous les plus efficaces sont ceux dont les Dharānis sont composés par le Dalaï Lama et le Panchen Rinpoche ; ces Phourbous atteignent un prix très élevé quand ils sont authentiques.

C'est un important article de commerce pour les pèlerins mongols revenant du Tibet, qui ne manquent jamais d'affirmer que les Dharānis de leurs Phourbous sont de la composition du Dalaï Lama.

6. Cérémonies Thougdam Kantsaï[1]

Toutes les fois que l'on demande par des cérémonies l'assistance de l'un des nombreux Dragsheds, les prières récitées et les offrandes doivent suivre un certain ordre :

1. Cérémonies avec des hymnes glorifiant la puissance du dieu imploré, et énumérant ses attributs ; elles sont appelées Ngontog[2], « produire l'éminente intelligence. »

2. Description de la région où le dieu habite ; le terme technique est Chandren, « citer. »

3. Déposition des offrandes sur l'autel ; Chodpa, « sacrifice. »

4. Prières implorant la rémission des péchés ; cet acte s'appelle Shagpa, « repentir, confession. »

5. Kantsaï, la présentation des objets, « satisfaire. » Le mode d'offrande consiste à consacrer aux dieux les objets qui, dès lors, ne peuvent plus servir aux usages particuliers.

Les offrandes sont quelquefois des animaux vivants et des armes ; l'un des principaux objets est une flèche à laquelle sont attachées des bandelettes de

[1] Thugs-dam, « prière » ; bshang, « rassasier, contenter » ; rdzas, « substance, richesse ».
[2] mNgon « clair, éminent » ; rtogs, « intelligence ».

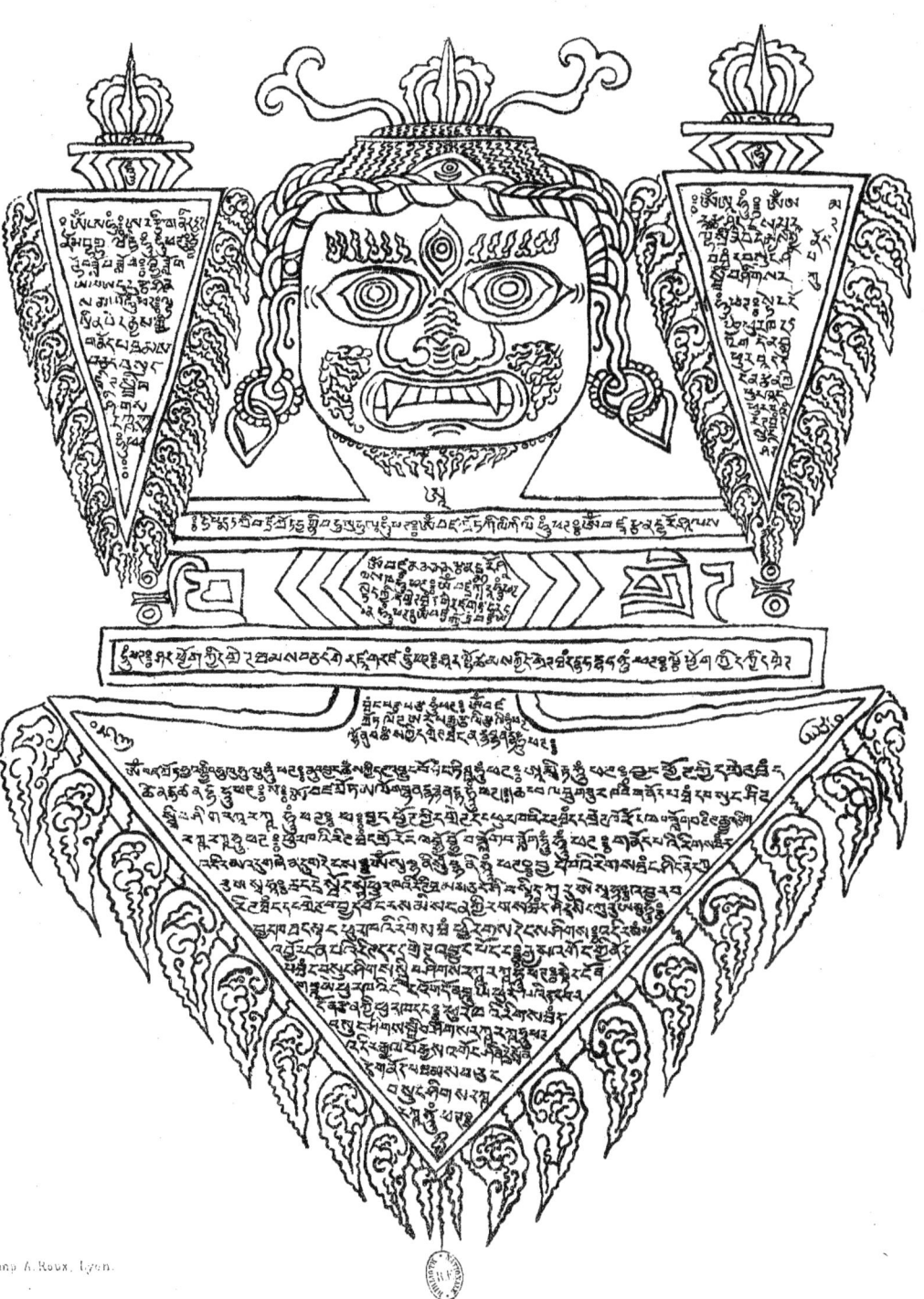

PHOURBOU, FIGURE MAGIQUE.

soie aux cinq couleurs sacrées, qu'on appelle Darnai janpa, « ornements de cinq bandelettes de soie »[1], et un disque de cuivre appelé Melong, « miroir », sur lequel les syllabes mystiques om, tram, ah[2], hri, houm, sont inscrites dans la disposition suivante:

om

tram ah hri

houm

On attache aussi des plumes à la flèche; il faut choisir les plumes des oiseaux favoris des Dragsheds implorés; ainsi la flèche offerte à Lhamo doit être ornée de plumes de corbeaux; de milan pour Gonpo (Mahâdeva). On mêle aux plumes de petites bandes de papier où on écrit certains charmes, qui se représentent aussi sur la pointe et le corps de la flèche.

Quand l'acte d'invocation est terminé, on enfonce la flèche perpendiculairement dans le sol; les astrologues seuls peuvent la retirer de cette position.

7. Invocation à Nagpo Chenpo en tournant la flèche

Nagpo Chenpo (en sanscrit Mahâkala) assure le succès des entreprises et protège contre l'hostilité de tous les mauvais esprits. Cette cérémonie, « tourner la flèche », sert aussi à faire découvrir les auteurs d'un vol.

Le Lama, supérieur du monastère où la cérémonie doit se faire, la commence par la lecture, au son des cymbales, des tambours et des flûtes, de certains passages d'un livre qui traite de la puissance de Nagpo Chenpo, des Dharānis qu'il a enseignés aux hommes, de sa haine pour les démons et des offrandes qui lui sont les plus agréables. Le Lama termine sa lecture en menaçant les esprits malins de la colère de Nagpo Chenpo s'ils font quelque mal à ceux qui ont commandé cette cérémonie. Il passe alors à un novice une flèche longue et pesante, garnie de plumes, de bandelettes de soie et de morceaux de papier couverts d'invocations à Nagpo Chenpo. Le

[1] Dar, « soie »; sna, « fin, lambeau », Inga, « 5 »; rgyan-pa, « ornement »; le nga « 5 » a été supprimé dans la prononciation.

[2] Csoma, *Grammar*, p. 105, explique que Om est une interjection mystique désignant le corps essentiel ou personne d'un Bouddha, ou quelque autre divinité. Hri est une imploration mystique à Chenresi, douée d'une grande puissance.

novice s'assoit sur un tapis de feutre blanc et tient la flèche d'une main la pointe appuyée perpendiculairement sur la paume de l'autre ; par une légère secousse de rotation il la met en mouvement et progressivement la laisse tomber à terre ; ses secousses deviennent plus fortes quand la pointe a quitté sa main et repose par terre ; il la saisit alors des deux mains et par une impulsion convulsive il lui conserve son mouvement. Les spectateurs croient que la flèche tourne par son propre pouvoir et que les secousses et les tremblements du prêtre sont la conséquence naturelle de ce mouvement spontané.

Le novice continue pendant plusieurs heures, pendant lesquelles il fait des milles sur lui-même et ne cesse que quand ses mains sont couvertes d'ampoules et ses forces épuisées. L'arrêt de la flèche est considéré comme le signe infaillible de l'expulsion des démons ; si la cérémonie avait pour but la découverte d'un vol, la direction indiquée par la pointe est celle où il faut chercher le voleur. Le novice va alors rejoindre les Lamas qui, pendant ce temps, chantaient des hymnes et récitaient des prières ; on chante encore quelques hymnes finales et on remet solennellement la flèche à celui qui a ordonné la cérémonie.

8. Cérémonie Yangoug

Le but de cette cérémonie Yangoug ou Yangchob, « chercher le bonheur, assurer le bonheur »[1], est de supplier Dzambhala ou Dodne Vangpo[2], le dieu de l'opulence, d'accorder la fortune. On offre une flèche semblable à celle qui sert à obtenir l'assistance des Dragsheds (n° 6) ; mais le disque qui l'accompagne est percé d'un trou au centre et de quatre groupes latéraux de perforations qui remplacent les syllabes mystiques. Des plumes d'aigle noir garnissent la flèche, et sur les cinq bandelettes de soie est roulée une bande d'étoffe blanche chargée de quelques Dharānis et finissant en deux languettes[3]. Ces remarques offrent aussi des explications additionnelles à l'invocation aux Bouddhas de confession. Tout ce qui contribue à éclaircir cette pièce est bien venu pour moi, car la nouveauté du sujet a beaucoup

[1] gYang, « bonheur » ; 'gugs, « demander » ; skyobs, « protéger ».
[2] gDod-nas, « du commencement » ; dvang-po, « souverain, tout-puissant ».
[3] J'ai également vu la flèche tracée sur une table astrologique.

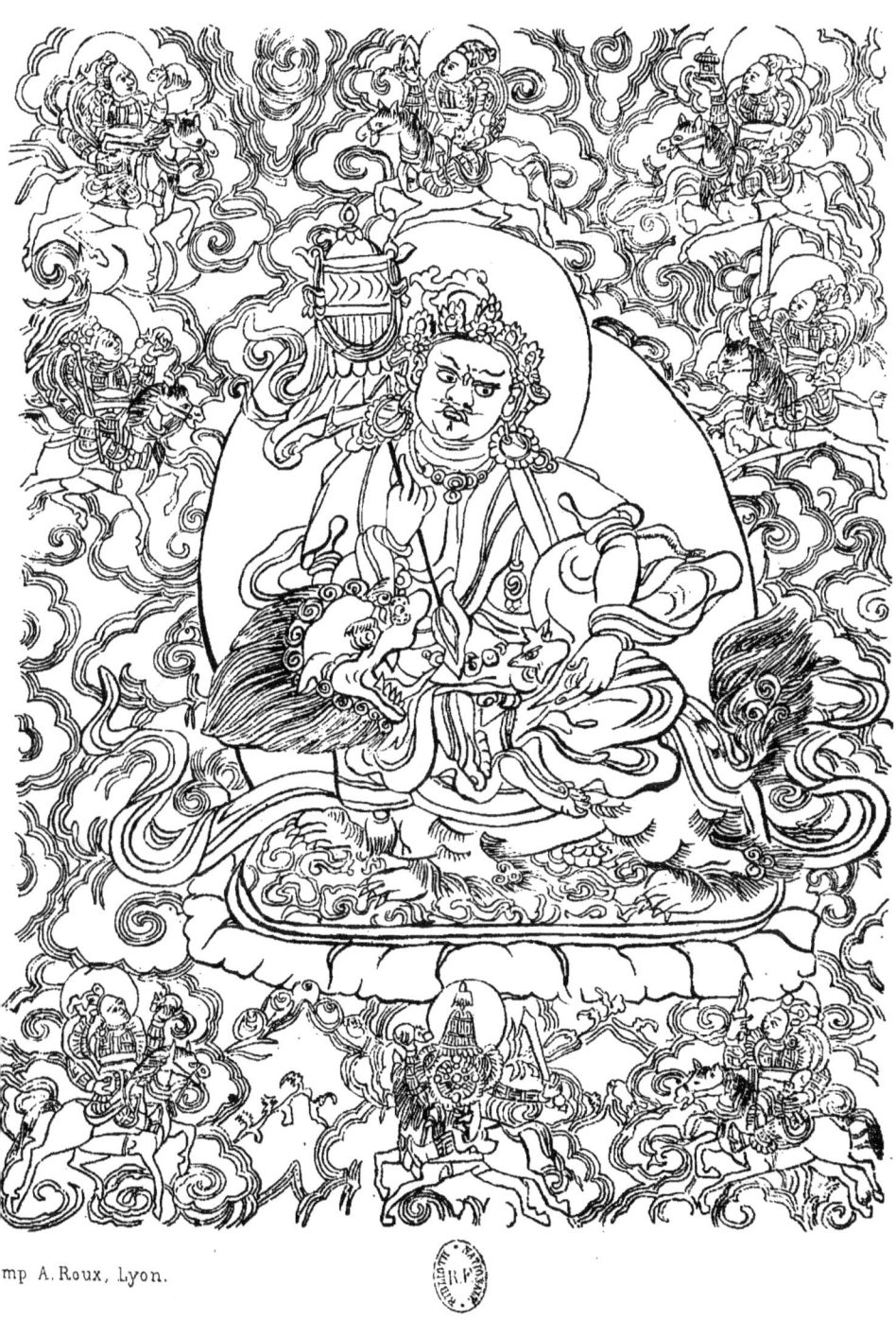

DZAMBHALA, OU DODNEVANGPO, DIEU DE LA RICHESSE, AVEC SES ASSISTANTS.

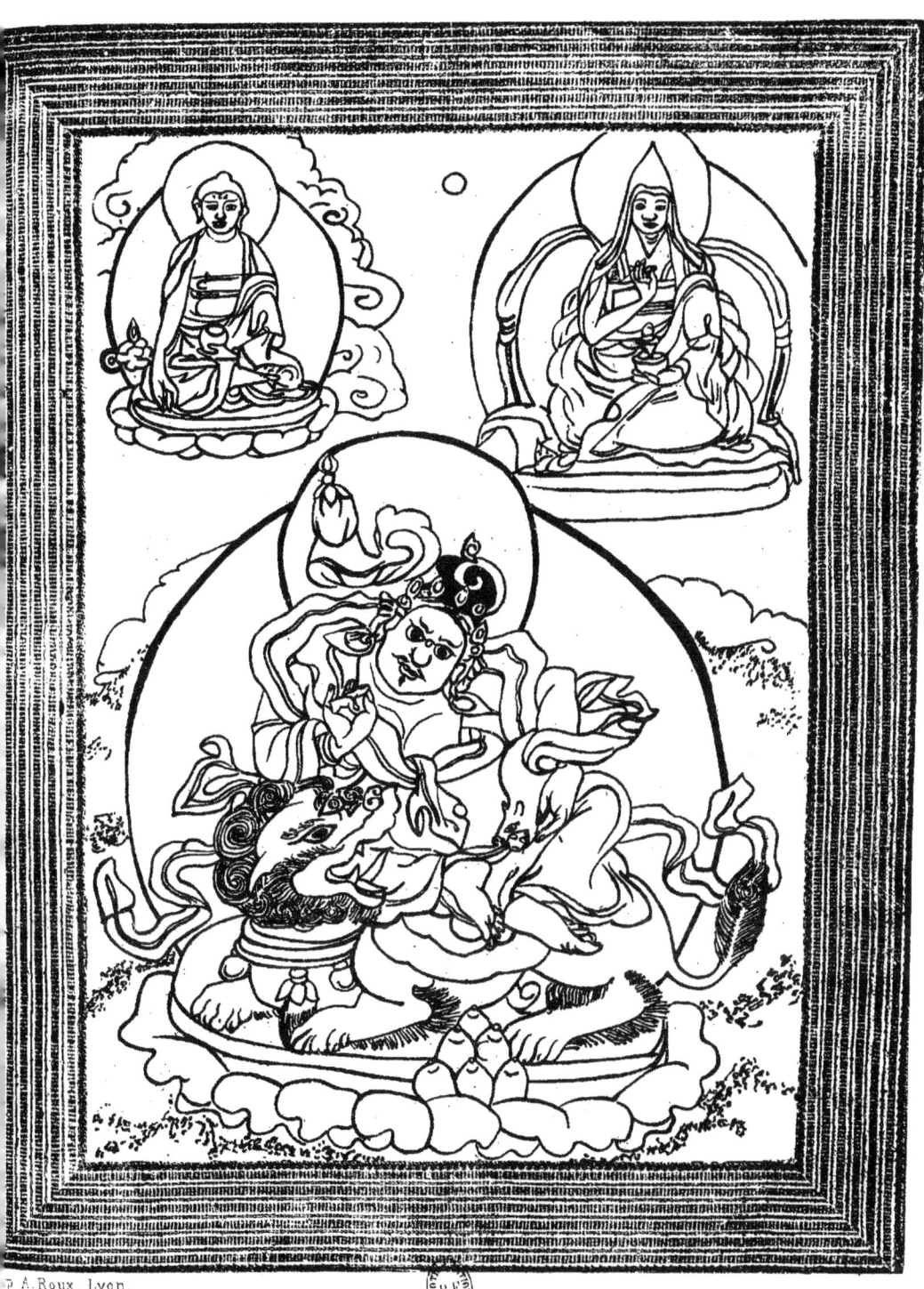

DZAMBHALA, OU DODNEVANGPO DIEU DE LA RICHESSE.

augmenté la difficulté de pénétrer tous les détails. Nous y voyons (page 87) que dans la période de destruction de l'univers, la cérémonie Yangoug sera plus fréquemment célébrée que les actes pieux qui procurent la rémission des péchés.

Les images de Dzambhala le représentent généralement entouré de huit autres dieux qui donnent aussi la fortune, qu'on appelle Namthosras ou en sanscrit Vaīsravanas ; ces personnages sont toujours représentés tenant dans la main gauche un rat avec un joyau dans sa bouche, symbole de fertilité. Dans tous les tableaux Dzambhala est représenté monté sur un lion blanc à crinière verte ; dans sa main droite il tient le Gyaltsan, en sanscrit Dhvadja, sorte de bannière flottante qui symbolise la victoire. Ses huit compagnons portent dans leur main droite : 1° une chose précieuse, en tibétain, Rinchen ; 2° le vase plat Laï boumpa (voyez page 160) ; 3° une petite maison à plusieurs étages, Khangtsig ; 4° une pioche ; 5° un glaive, Ralgri ; 6° la pierre précieuse, Norbou ; 7° un glaive, Ralgɪ ; 8° un couteau à fermoir, Digoug. Le récit détaillé des actions de ces dieux et de la signification des objets qu'ils portent, se trouve dans le livre Gyalpo chenpo namthosras chi kang shag dont l'Académie de Saint-Pétersbourg possède un exemplaire.

Mes frères ont vu une image où le Bouddha mythologique Dipankara (voyez page 83), en tibétain Marmedzad et un « Bouddha de médecine », en tibétain Manla, étaient associés à Dzambhala, au lieu de ses huit compagnons.

9. Cérémonies pour les cas de maladies

Les détails que nous offrons ici sont pris en partie dans le livre tibétain sur la médecine publié par Csoma, en partie basés sur les observations de mes frères.

Le livre tibétain [1] énumère trois causes principales de maladies et quatre secondaires. Les trois causes principales sont : 1° envie ou désir ; 2° passion

[1] Il est intitulé Gyout-zhi « le traité en quatre parties », et selon Csoma c'est le principal ouvrage de médecine au Tibet. On en verra l'analyse dans le *Journ. As., Soc. Beng.*, vol. IV, pp. 2 à 29. Il n'est pas compris dans le recueil du Kandjour et du Tandjour, qui renferment plusieurs autres ouvrages sur la médecine. Voyez Wilson, *Journ. As., Soc. Beng.* vol. I, p. 4. *Gleanings in sciences*, vol. III, p. 247. Pour plus amples détails sur la médecine, voyez aussi la description du Tibet dans le *Nouv. Journ. As.*, vol. IV, p. 257. Traill « Kamaon » *As. Res.*, vol. XVI, p. 222. Pallas, *Mongol Völker*, vol. II, p. 338.

ou colère; 3° stupidité ou ignorance. La première fait naître le vent; la seconde la bile; la dernière la pituite. Les quatre causes de nature secondaire sont : 1° les saisons, par rapport au froid et au chaud; 2° un démon quelconque; 3° l'abus de nourriture; 4° un mauvais genre de vie. Ce livre renferme des avis utiles relativement aux moyens de rester exempt de maladies et donne un grand nombre de règles relatives à la nourriture, aux occupations, à la direction de la vie selon les diverses saisons, etc. Il indique les symptômes des maladies et les questions que le médecin doit adresser au patient sur sa nourriture, ses occupations, les circonstances dans lesquelles la maladie s'est déclarée, ses progrès et les douleurs ressenties. Les remèdes prescrits contre les maladies sont au nombre de 1200 et peuvent se réduire à quatre classes : médecine, travail manuel, diète, manière de vivre.

Mes frères n'ont jamais vu ou entendu dire qu'une médecine ait été prise ou une opération chirurgicale commencée sans être précédées ou suivies de prières aux Bouddhas de médecine, en tibétain Manlas, « les suprêmes médecins », et de cérémonies qui doivent accroître la puissance curative de la médecine. Les Manlas sont au nombre de huit; ce sont les Bouddhas imaginaires à qui on attribue la création des plantes médicinales. Quand on va ramasser ces plantes, on implore l'assistance de ces Manlas et on prononce leurs noms en préparant et en faisant la médecine; leurs noms ou leurs images sont ordinairement imprimés au commencement des livres qui traitent de médecine. On les prie surtout en préparant les pilules Mani, qui ne s'emploient que dans les maladies très graves. Les cérémonies qui accompagnent la préparation de ces pilules sont appelées Manii rilbou groub tab, «préparation de la pilule Mani[1]. » Les Manis sont faits d'une sorte de pâte de pain à laquelle sont mélangés des fragments de reliques d'un saint sous forme de poudre ou de cendres. Cette pâte est humectée avec de l'eau consacrée et pétrie avec de la pâte ordinaire; on en fait de petites pilules qui doivent être administrées aux malades[2]. Le vase qui renferme la pâte et l'eau est posé sur une circonférence divisée en six sections avec un cercle central plus petit; dans ce centre est inscrite la syllabe « hri », très puissante invocation mys-

[1] Mani, « une pierre précieuse »; ril-bu, « un globule, une pilule »; grub, « faire faire, préparer »; thabs, « moyens, méthode ».

[2] Ces pilules sont les mêmes que celles dont parle Huc, *Souvenirs*, vol. II, p. 278, comme très estimées.

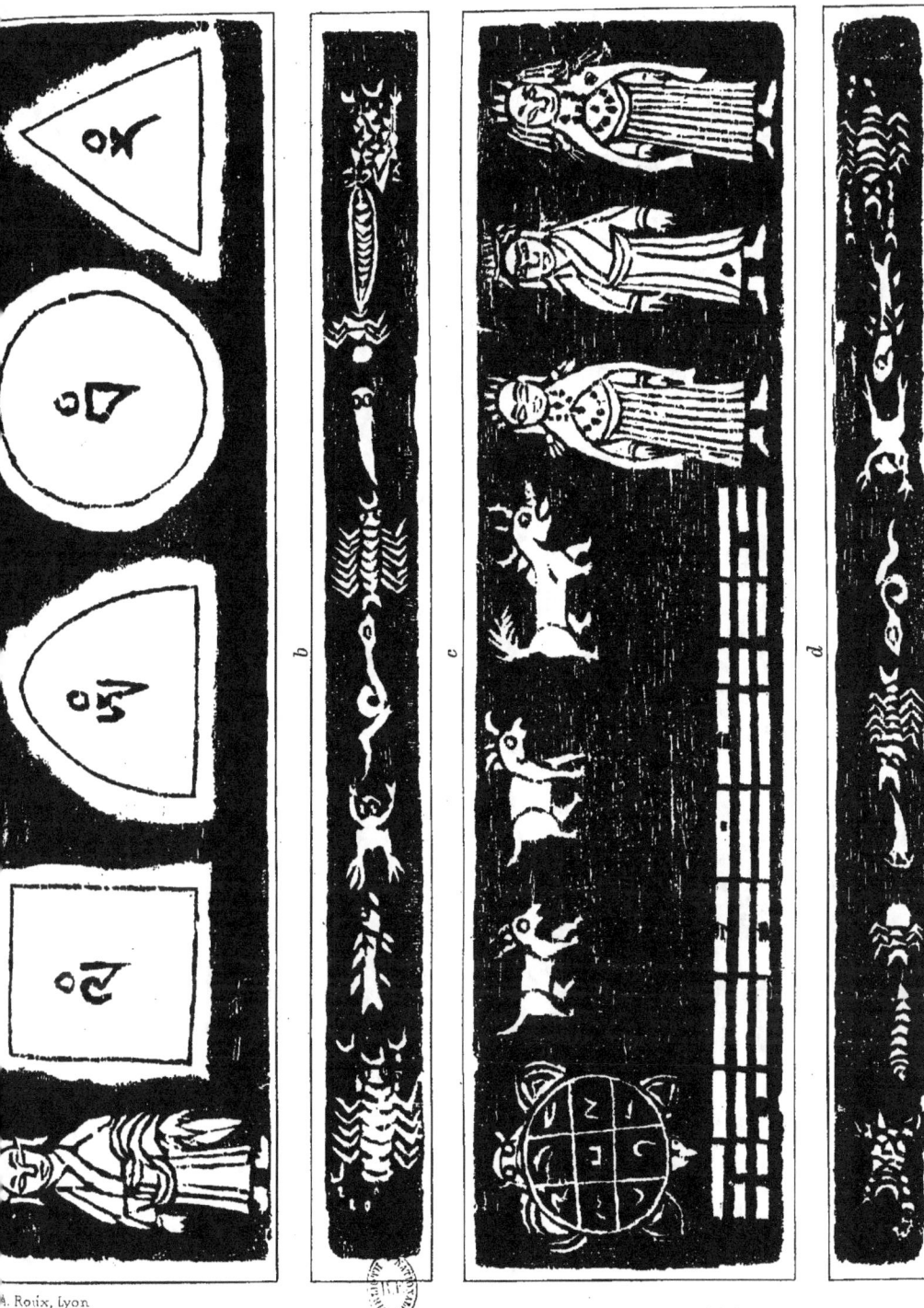

FAC-SIMILE DE PLANCHETTES DE BOIS
EMPLOYÉES COMME DÉFENSE CONTRE LES DÉMONS.

N° 1, de Sikkim.

FAC-SIMILE DE PLANCHETTES DE BOIS EMPLOYÉES COMME DÉFENSE CONTRE LES DÉMONS.

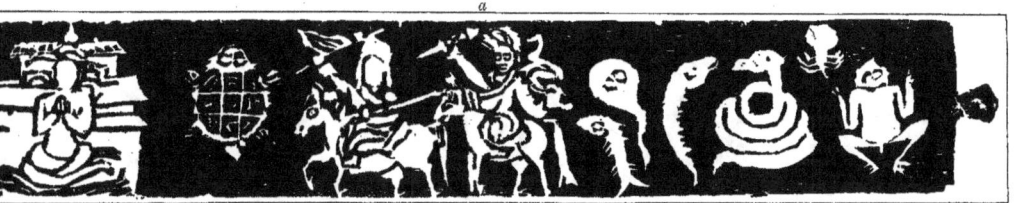

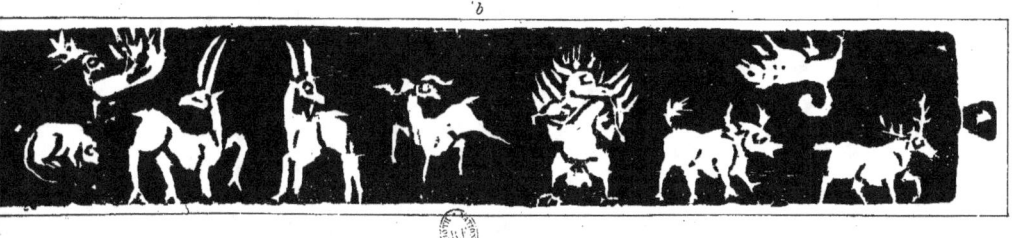

FAC-SIMILE DE PLANCHETTES DE BOIS EMPLOYÉES COMME DÉFENSE
CONTRE LES DÉMONS.

Nº 3, de Sikkim.

tique de Chenresi ; dans chacune des six sections se lit une syllabe de la prière Om mani padme houm. Tant que la pâte reste dans l'eau (la prescription indique de une à trois semaines), des lamas (qui ne peuvent pas manger de viande pendant ce laps de temps) récitent tout le jour de longues prières spéciales en l'honneur des Manlas.

Le soixante-treizième chapitre de la quatrième partie de ce livre de médecine cite douze sortes de maladies causées par les esprits et les démons, et le soixante-dix-septième, dix-huit.

Mes frères ont recueilli les détails suivants sur ces maladies et les méthodes employées pour les guérir.

Chaque esprit nuisible fait naître une maladie spéciale. Ainsi Rahou[1] donne la paralysie, en tibétain Zanad ; quinze autres démons nommés Donchen Chonga[2], « les quinze grands démons », causent les maladies des enfants, etc. Quand le Lama médecin appelé près d'un malade a reconnu que la maladie est occasionnée par un démon, il examine les circonstances afin de découvrir ce qui a permis à l'esprit de s'emparer du patient et la manière dont il l'a rendu malade. Quand la maladie est insignifiante, comme par exemple dans le cas de refroidissement, enrouement, blessures légères, etc., il n'a pas grand'peine, selon la croyance des Tibétains, à expulser le démon ; les remèdes sont ou des charmes que le malade doit porter, suspendre à sa porte ou lire, ou une musique bruyante qui force l'esprit à céder ; ou bien on implore le Dragshed qui est l'ennemi particulier du démon nuisible et on suspend son image après l'avoir portée en procession autour de la maison ; ou bien encore on a recours au Phourbou. Telles sont les méthodes les plus communément employées pour recouvrer la santé ; mais naturellement ces rites varient à l'infini.

Quand la maladie est grave, surtout quand le malade ne peut plus se lever, on suppose que le démon s'est introduit dans la maison sous la forme d'un animal et qu'il demeure sous cette forme près du patient. Alors le premier soin du Lama est de découvrir quelle forme l'esprit a prise ; il y arrive enfin par diverses cérémonies de pure jonglerie. Il fabrique un

[1] Voyez, p. 73.
[2] gDon, « démon » ; chhen, « grand » ; ḅcho-lṇga, « quinze ».

animal d'argile ou de pâte de pain, avec un moule de bois dont il a sur lui une quantité à choisir[1], et il force l'âme du démon à quitter la forme qu'il a prise et à entrer dans la figure qui vient d'être fabriquée ; à cet effet il trace des cercles magiques et récite des incantations pendant un moment. Quand par ces moyens l'esprit a été renfermé, le Lama lit des passages de certains livres et donne au patient l'animal moulé pour le brûler ou l'enterrer ; on en applique aussi des empreintes sur diverses parties de la maison et ces marques ne doivent être enlevées qu'après la guérison. Si ces moyens ne réussissent pas et que le malade meure, il est reconnu que la maladie était une punition d'actes immoraux commis dans une existence antérieure.

10. Rites funéraires

Les funérailles (tib. Shid) d'un laïque finissent généralement, quand les circonstances le permettent, par la combustion du corps ; cependant l'usage, autrefois commun, d'exposer le corps sur les collines en proie aux bêtes fauves se pratique encore maintenant de temps en temps par suite de la rareté du bois[2]. La cérémonie de combustion du corps s'acccomplit sur un autel de forme cubique ; dans les grandes villes il y en a toujours plusieurs tout prêts ; ainsi à Leh il existe douze de ces autels autour du cimetière. Dans les contrées où le bois est abondant, comme à Bhoutan et à Sikkim, on en emploie suffisamment pour rendre la combustion complète et qu'il ne reste que des cendres ; mais au Tibet il arrive souvent que beaucoup d'ossements ne sont pas consumés ; on les recueille alors soigneusement avec les cendres et on les enterre[3].

[1] Les planches n°˚ XXXIII et XXXV donnent des spécimens de ces moules.
[2] Pour les descriptions des diverses sortes de funérailles, voyez, *Nouv. Journ. As.*, vol. IV, p. 254. Huc, *Souvenirs*, vol. II, p. 347 ; Cunningham, *Ladak*, p. 308.
[3] Mon frère Hermann m'a donné les détails qui suivent sur la manière de recueillir les cendres dans le Bengale oriental et à Assam. — Un drap d'environ 3 pieds carrés est attaché par les quatre coins à des bâtons de 3 à 4 pieds de haut, enfoncés dans la terre ; dans ce drap qui forme alors une sorte d'auge, on réunit les cendres, les os et les restes de charbons, que le vent se charge de disperser ou que la pluie et la chaleur décomposent. Les tribus des monts Khassia, où il tombe plus de pluies que dans aucun autre pays connu, bien qu'elles ne durent que trois ou quatre mois, ont la curieuse habitude de conserver leurs morts jusqu'à la fin de la saison des pluies ; tant que dure la pluie torrentielle la combustion en plein air est impossible. Ils mettent le corps dans un tronc d'arbre creux, qu'ils remplissent de miel ; ce procédé retarde la décomposition pendant plusieurs mois, même dans ces régions chaudes et humides.

On ne brûle pas les corps des Lamas ; on les enterre dans une attitude de repos (ils ne sont pas tout à fait assis), les genoux rapprochés du menton et tout le corps attaché aussi serré que possible ; quelquefois on les renferme dans un sac de toile. En général les tombeaux ne sont pas creusés ; on choisit pour cimetière une place abondamment pourvue de pierres ; le corps est simplement déposé sur le sol et caché sous un monceau de pierres. Ce n'est que dans des cas restreints que l'on érige des Chortens sur les corps. Grâce à la remarquable tolérance qui caractérise le bouddhisme, mes frères ont obtenu la permission d'ouvrir et d'examiner quelques tombeaux à Leh ; ils ont même décidé un Lama à faire bouillir quelques corps pour nettoyer et préparer les squelettes ; cette opération toutefois dut être cachée à la population. Les corps exhumés n'étaient pas décomposés ; la grande sécheresse de l'atmosphère avait réduit la chair qui couvrait les os en une sorte de substance dure comme du cuir, qui ne résistait que faiblement à l'action de l'eau bouillante. La longueur de plusieurs corps, comprimés ainsi que nous l'avons dit, était de 2 pieds 1/2 à 3 pieds.

Pendant la durée de la combustion et de l'enterrement on lit des prières et on pratique diverses cérémonies ; on présente des offrandes au dieu du feu, Mélha ; on accomplit aussi le Zhibaï chinsreg, pour obtenir la rémission des péchés du défunt [1].

Avant l'enterrement a lieu la cérémonie de l'achat de la sépulture au *seigneur du sol*, en tibétain Sadag gyalpo. Le seigneur du sol et les démons qui lui obéissent sont réputés nuire par méchanceté innée au défunt dans son existence future et aux parents survivants dans la vie présente. On peut apaiser le seigneur du sol par l'achat de la sépulture ; les démons sont éloignés par des charmes et des rites, dans lesquels on rend hommage aux trois Gemmes, c'est-à dire Bouddha, Dharma et Sanga [2]. On prétend que ces rites ont été enseignés par Mandjousri, le dieu de la sagesse.

Les parents du défunt préviennent les astrologues, qui disent être en relations avec Sadag, de la somme qu'ils ont l'intention de lui offrir soit en bestiaux, soit en argent, et les prient de l'engager à s'en contenter. Invariablement la réponse est que Sadag, qui est représenté comme insatiable,

[1] Voyez, p. 162.
[2] Voyez, p. 118, note 2

exige pour sa neutralité plus que la somme offerte. Quand enfin la somme nécessaire a été réglée, on marque la place du tombeau et les astrologues se mettent en devoir d'expulser Sadag et les autres démons par la conjuration suivante :

« Seigneur de la terre, et vous, Mahôragas [1], oyez le commandement et l'ordre que je prononce avec les cérémonies prescrites par la loi sacrée du dieu Mandjousri et des trois Gemmes. Seigneur du sol, je n'enfonce la flèche ni dans les yeux, ni dans les pieds, ni dans les flancs des démons, mais dans la terre afin de rendre propices les esprits malfaisants inférieurs. Génies, si vous n'obéissez pas à mon ordre, je vous briserai la tête avec mon dordje. Écoutez mon ordre ; ne faites de mal ni au défunt (ici on ajoute son nom) ni à ses parents survivants. Ne leur causez aucun dommage, aucun tort; ne les tourmentez pas, ne répandez pas le malheur sur eux » [2].

Alors le Lama enfonce la flèche dans le sol, où elle reste jusqu'à ce que le défunt soit enterré.

CHAPITRE XVI

SYSTÈMES D'ESTIME DU TEMPS

1. Calendriers et tables astrologiques. — Diverses méthodes de chronologie. — Cycle de douze ans, il se compte aussi à rebours à partir de l'année courante. — Cycle de soixante ans. — Cycle de deux cent cinquante-deux ans. — 3. L'année et ses divisions.

CALENDRIERS ET TABLES ASTROLOGIQUES

Les Tibétains ont reçu leur science astronomique de leurs voisins de l'Inde et de la Chine. Les Chinois sont aussi leurs maîtres dans l'art de la divination. Leur connaissance des systèmes astronomiques et chronologiques de ces nations date de la propagation de bouddhisme par les prêtres chinois et indiens, à qui ils doivent aussi leur système de définition de l'an-

[1] Mahôragas, en tibétain Tophye-Chenpa, sont des dragons terrestres, supérieurs aux hommes. Voyez *Foe koue ki*, trad. angl. p. 133.
[2] Récit d'un Lama.

née¹. Les deux systèmes reposent sur une unité de soixante ans, tout en différant sur la manière de nommer les années. La dénomination Hindoue est appelée en tibétains Kartsis, « mathématiques blanches » ; la méthode chinoise porte le le nom de Naktsis, « mathématiques noires » ; cette expression s'étend aussi à « l'art noir » ou science de la divination et des calculs astrologiques².

Les almanachs s'appellent en tibétain Leutho ³, Lotho ou Ritha ; ils sont dressés par les Lamas.

Il est d'un usage généralement répandu de joindre aux almanachs diverses tables astrologiques. Elles varient dans leur composition ainsi que dans leurs dimensions ; elles répondent ordinairement aux intentions suivantes :

Gabtsis ⁴, « les calculs cachés », sont des tables qui encadrent les calendriers ordinaires ; elles sont consultées en diverses occasions.

Groubtsis ⁵, « la parfaite astronomie », pour connaître le caractère et l'influence des planètes.

Tserab las-tsis ⁶ est le nom des calculs pour déterminer la durée de la vie et le destin d'une personne.

Bagtsis ⁷, tables que l'on consulte pour les mariages.

Shintsis ⁸ s'emploie pour connaître la forme sous laquelle un mort sera réincarné.

Naktsis, qui désigne aussi l'art de la divination en général, s'applique surtout aux tables par lesquelles on peut déterminer les époques heureuses ou malheureuses qui sont réservées à une personne, ainsi que leur

¹ D'après la *Description du Tibet* traduite du chinois par Klaproth, dans le *Nouv. Journ. As.*, vol. IV, p. 138, l'épouse chinoise du roi Srongtsan Gampo et sa suite, ont apporté le système chinois au Tibet, dans le courant du septième siècle av. J.-C.

² Nag, « noir » ; rtsis, « mathématiques » ; dkar, « blanc ». Ces désignations proviennent des noms tibétains de l'Inde et de la Chine, qui sont encore appelées Gya-gar, « plaine blanche » et Gya-nag, « plaine noire ». Kartsis cependant s'emploie pour « astronomie ou astrologie » ; mais alors il s'écrit skar-rtsis, de skar, étoile.

³ Le nom de Dalow pour calendrier qui se trouve dans Turner, *Embassy*, p. 331, est sans doute une modification provinciale de ce mot.

⁴ Gab, « refuge, ou caché, douteux » ; rtsis, « mathématiques ».

⁵ Grub, « parfait ».

⁶ Ts'he, « temps, durée de la vie » ; rabs, « généalogie » ; las, « œuvre, destin »

⁷ Bag, « fiancée ».

⁸ gSin, « corps ».

raison d'être. Nous décrirons plusieurs de ces tables dans le prochain chapitre.

Les tables qui concernent des classes particulières, comme les Rajas, les Lamas, etc., sont plus rares.

2. LES DIVERSES MÉTHODES DE CHRONOLOGIE

Les divers systèmes d'estime du temps ont déjà été l'objet des recherches savantes et heureuses de Csoma et Ideler. Je donne ici un résumé des résultats qu'ils ont obtenus à cause de la connexion du système chronologique et de l'interprétation des calculs astrologiques; cela me procure en même temps l'occasion de les compléter par les renseignements qu'Hermann a obtenus des naturels pendant son séjour à Sikkim.

1. Quand on veut déterminer un fait se rapportant à une époque peu éloignée du temps présent, on n'emploie pas l'étalon d'unité de soixante ans ; on se sert dans ce cas du cycle de douze ans, dont chaque année porte le nom d'un animal[1] ; ces noms se reproduisent invariablement dans dans l'ordre suivant :

1. *Ji.* le rat.
2. *Lang.* le bœuf.
3. *Tag.* le tigre.
4. *Yos.* le lièvre.
5. *Broug.* le dragon.
6. *Broul.* le serpent.
7. *Ta.* le cheval.
8. *Loug.* la brebis.
9. *Prel* ou *Prc.* le singe.
10. *Ja.* l'oiseau.
11. *Chi.* le chien.
12. *Chag.* le porc.

[1] Voyez Ideler *Ueber die Zeitrechnung der Chinesen*, p. 75 et 78, à propos de l'origine et de l'introduction de ce cycle qui est généralement appelé le « Tatar ». Il croit qu'il a pris naissance dans l'Asie occidentale. Klaproth l'a vu cité pour la première fois dans les livres chinois en l'an 622. av. J.-C. *Nouv. Journ. As.*, vol. XV, p. 145.

Ainsi quand on doit spécifier une certaine année, on ajoute l'expression tibétaine Lo qui signifie année, au nom de l'animal ; soit, par exemple, Ji-lo, « l'année du Rat » ; Lang-lo, l'année du Bœuf », etc. [1]. Quand la date d'un événement est antérieure à l'ère duodécimale actuelle, on indique d'abord le nombre de cycles écoulés depuis l'époque en question, et en y ajoutant l'année animale on obtient le nombre total des années.

2. Dans les livres comme dans la conversation on détermine fréquemment la date d'événements passés en comptant en arrière à partir de l'année courante. Par exemple l'année actuelle étant 1863, la naissance de Tsoungkapa en 1355 serait indiquée comme ayant eu lieu il y a 508 ans. Cette méthode est employée dans le Baïdourya Karpo, d'où Csoma a tiré sa table chronologique si importante [2].

3. Le cycle de soixante ans paraît avoir été employé au Tibet depuis très longtemps [3]. Il fut établi, comme innovation, probablement au XIe siècle av. J.-C., que le cycle de soixante ans partirait de l'an 1026, l'année qui suivait l'introduction du système Kala Chakra, au Tibet, en 1025 (V. page 32). L'année 1026, étant la première du premier cycle l'année, 1086, fut la première du second. Si le nombre des cycles écoulés était régulièrement ajouté à l'année courante dans les livres et les documents, ce système serait aussi précis que notre méthode de compter par cent ans ; mais comme le nombre des cycles est ordinairement omis devant l'année qu'il s'agit de préciser [4], le lecteur a souvent beaucoup de peine à assigner à un fait une époque positive en pesant et comparant des dates indirectes.

L'année 1026 était aussi la première du cycle hindou contemporain ; ainsi devint possible l'accord entre l'ordre cyclique tibétain et hindou. La première, seconde, troisième année, etc. de chaque cycle tibétain est donc la même

[1] Csoma, *Grammar*, p. 147.
[2] Csoma, *Grammar*, p. 181. Huc, *Souvenirs*, vol. II, p. 369.
[3] Il est surprenant que la génération actuelle ne connaisse pas l'antique origine de ce système. Les Tibétains expliquent l'adoption de ce cycle par la supposition que son idée première a été tirée de la moyenne de la vie humaine. Telle était du moins l'opinion de Chibou Lama, agent politique du Raja de Sikkim, et de plusieurs autres Lamas.
[4] Comme exemple, voyez le document historique du monastère de Himis, p. 117, et le document de Daba, p. 180.

dans le cycle hindou ; toutefois le nombre des cycles ne concorde pas, vu que les Indiens ne datent pas de l'an 1026, mais d'une ou même deux autres périodes antérieures [1].

Depuis longtemps déjà, au moins depuis la dynastie Han, soit 206 av. J.-C., les Chinois mesuraient le temps par cycles de soixante ans, période formée par la combinaison de séries décimales et duodécimales. La coïncidence du cycle chinois et tibétain n'est pas parfaite ; la troisième année du cycle chinois équivaut à la première de la période tibétaine, et ainsi de suite. Toutefois cette différence n'eut aucune influence sur la chronologie tibétaine tant que la Chine n'exerça pas d'autorité politique sur ce pays ; mais quand en 1818[2] le gouvernement chinois s'annexa le Tibet, les habitants de ce pays furent bientôt obligés de conformer leur calendrier à celui des Chinois, ce qui ne put se faire qu'en sautant deux années. Deux années ont donc été virtuellement effacées du calendrier tibétain, de telle sorte que le cycle commence deux ans plus tôt que précédemment, par exemple en 1864 au lieu de 1866. Cette chronologie modifiée est actuellement en usage dans tous les actes officiels et on l'a généralement adoptée pour les affaires privées.

A l'appui de cette explication, je citerai le document de Daba[3]. Il est daté du sixième mois (juillet) de l'année Bois-Lièvre. Cette année est la cinquante-deuxième du cycle. Si on ajoute cinquante et un à 1806 (et non cinquante-deux, parce que 1806 est la première année d'un nouveau cycle, le quatorzième de la chronologie indo-tibétaine), nous obtenons comme résultat 1857.

[1] Voyez Csoma, *Grammar*, p. 148.
[2] Köppen, *Die Religion des Buddha*, vol. II, p. 196.
[3] Il est intitulé Lam-gig-dang-ming-dang-yar-na, « ordre de route », et aussi « désignation de la distance » ; il fut fait à Nyougchang, halte à environ 8 milles au sud de Daba. Adolphe s'engageait à payer une somme de 6 Srang (onces) d'or (environ 60 liv. st.) à l'officier chinois de Daba, si lui ou son frère Robert pouvaient traverser la rivière S'atlej ; le chef de ses hommes, nommé Bara-Mani, ou simplement Mani, s'engagea à payer cette somme. Le traité fut écrit par le Chinois lui-même, qui, au lieu de sa signature, y apposa le sceau officiel. Adolphe n'ayant pas de cachet sous la main, le timbra avec le pommeau de sa cravache. Le Lama Gombojew transcrivit l'original en lettres capitales, tel qu'il est imprimé planche XXXVI. Mais là aussi (voyez, p. 117) il se présente tant de différences avec les termes des livres sacrés, qu'il a été impossible de le traduire. Le professeur Schiefner, qui avait eu l'obligeance de chercher des documents analogues en langue moderne dans la bibliothèque de Saint-Pétersbourg, n'en trouva aucun qui donnât les moyens de traduire littéralement soit le document de Daba, soit celui de Himis.

TRAITÉ ENTRE ADOLPHE SCHLAGINTWEIT

ET LES AUTORITÉS CHINOISES DE DÁBA

Ce Traité a rapport aux routes que lui et son frère Robert étaient autorisés à parcourir dans la province de Gnàri-Khorsoum

ལམ་ཡིག་དང་མིང་ཡར་ན །

༄༅། །གྱིང་ཡོས་ལྩ་བ་དྲུག་པའི་ཚེ་ཁང་ཆུ་གཞིས་གོང་ལ་ཁྲིམས་འདུག་པ་དིན་པོ་ཚེ་དབས་

དང་དུ་ནུས་པ་ལམ་ཡིག་གུང་ཐམ་པས་སྟོབས་གྲྭང་བསམ་ཀྱེར་པས་གསུ་ཆག་སྲུང་མ་ཡུལ་

གཞིད་པ་འདིས་ལོ་སུ་གྱིང་པོར་སས་ནས་འདིད་གྱུར་བླ་སྨན་གནངས་སོང་འདི་ཡིབས་མི་གོལ་

ཞུས་པ་ང་མི་མོ་ད་གཞིས ། དའག་སྲུང་ཐོག ། ལས་གཅིག་ཏྲེད་གཞིས ། གུན་ཏུ་བ་ལམ་

གཏོག་མ་བཏོགས་ལོགས་ན ། གཡམས་ལག་གཡོན་གཞིས ། གོང་ཆེག་ལ་འགལ་ཆེས་ཁྲིམས་

སྒྱུར་ཞབས་དིན་པོ་ཆེ་ལ་སེར་སུང་ཅ་ཁྱལ་ཆེན་ཞྭལ་གྱུར་དོ་དག་བླའི་བླས་བྱུང་པ་ཡས་

ལལ་ཀྱི་ཞིན་ནུ་ཤིས་གནང་ལ་གུ་ཚམས་གཞིས་སྐྱིས་དགཱ། ། །

Mais mes frères étaient à Daba en 1855 et on ne peut trouver cette date qu'en déduisant deux ans. (Comparez page 87)[1].

Les Indiens et les Chinois ne donnent pas les mêmes noms aux années de ces cycles. Selon la règle indienne chaque année est appelée d'un nom particulier; les Tibétains ont simplement traduit dans leur langue ces expression sanscrites[2].

Par imitation de la coutume chinoise[3], les soixante années du cycle sont désignées de la manière suivante. Les douze animaux déjà cités sont répétés cinq fois dans l'ordre précédemment donné et sont accouplés aux cinq éléments, qui sont introduits dans la série chacun deux fois successivement. Par là nous obtenons soixante combinaisons distinctes. On distingue les années de deux manières ; on les désigne soit par la combinaison du nom de l'élément et de celui de l'animal, soit par celle de la couleur de l'élément et du nom de l'animal. Exemple d'une combinaison de la première forme : année Eau-Porc. Même combinaison dans la seconde forme : année Bleu-Porc. L'année Eau-Porc ou Bleu-Porc est la soixantième du cycle indo-tibétain. Si l'on détaille entièrement les noms des années, on ajoute aussi un genre aux combinaisons de l'élément et de l'animal; ce genre est représenté soit par *pho*, particule indicative du genre masculin, soit par *mo*, qui indique le féminin. Le genre de chaque combinaison est déterminé par sa position dans le cycle. L'élément et l'animal de l'année qui commence le cycle sont masculins ; la suivante est désignée par le même élément et l'animal suivant, tous deux au féminin ; les mêmes alternatives de genre se suivent jusqu'au bout ; il en résulte que chaque année impaire comme 1, 3, 5, etc. sera mas-

[1] Csoma, tout en signalant une différence entre les cycles indo-tibétains et chinois (*Grammar*. p. 148), ne tient pas compte de l'emploi du système chinois quand il dit que l'année 1834 est la vingt-huitième du cycle courant. D'après les raisons précédentes, c'est la trentième qui est le nombre exact. Dans l'exemple de Cunningham (*Ladak*, p. 395), le cycle indo-tibétain est également employé. Je dois observer que Csoma était mal renseigné quand il prétend que la différence entre le cycle chinois et indo-tibétain est de trois ans, au lieu de deux ; il dit que « les Tibétains appellent première année la quatrième du cycle chinois ». Je dois aussi appeler l'attention sur une erreur que font facilement les Européens quand ils comptent les années des cycles. Quand on calcule la différence entre une année quelconque et la première, les deux nombres doivent être pris inclusivement ; si par exemple le cycle commence en 1806, l'année 1851 n'est pas la quarante-cinquième, comme le calcule Cunningham (p. 386), mais la quarante-sixième de la série.

[2] Csoma, *Grammar*, pp. 148-150. On y trouvera les soixante noms.

[3] A propos de cette méthode, voyez le mémoire d'Ideler, *Ueber die Zeitrechnung der Chinesen*, Berlin, 1839.

culine, et les années paires 2, 4, 6, etc. seront féminines. Il faut remarquer que l'addition de ces particules n'a aucune importance distinctive comme on pourrait le croire à première vue. Les naturels comptent par couleur, quand ils prennent une année dans l'almanac, parce que les éléments y sont représentés par des couleurs et des signes symboliques et non par leurs noms[1]; dans toutes les autres occasions on emploie plus habituellement le nom de l'élément.

La table suivante présente la succession des éléments et leurs couleurs; on ne s'en écarte jamais dans le calcul du temps.

NOMS TIBÉTAINS	TRADUCTION	COULEUR
Sying.	Bois.	Vert.
Me.	Feu.	Rouge.
Sa.	Terre.	Jaune.
Chag.	Fer.	Blanc.
Chou.	Eau.	Bleu.

Afin de faciliter la conversion de notre ère en termes tibétains, je joins ici, comme exemple, une table qui comprend la méthode tibétaine et les nombres actuellement usités suivant la prescription chinoise. La table est dressée de manière à embrasser soixante-quinze années appartenant à trois cycles différents [2].

[1] Quand les animaux constitutifs du cycle de 60 ans sont dessinés dans un but astrologique, et non plus seulement pour compter le temps, la succession des couleurs correspondant aux éléments change, afin d'éviter la coïncidence avec celle des animaux. On verra leur ordre dans le chapitre suivant. — Les Lamas ont beaucoup de livres pour expliquer le système sur lequel est basée la chronologie par cycle de 60 ans. Le livre Mangsat Domi (comme on prononce habituellement) qui signifie « une lampe qui brûle avec clarté pour le bonheur » est un manuel très intelligible et en même temps détaillé de ces connaissances. Il a un peu plus de 500 pages, et contient des aperçus des sciences astrologiques. On en trouvera un exemplaire à la bibliothèque de Saint-Pétersbourg.

[2] En Chine les cycles partent d'une époque si reculée que je ne puis donner aucun renseignement à ce sujet; je me borne à remarquer que le cycle de 1864 à 1923, qui a le n° XV dans la chronologie tibétaine, a en Chine le n° LXXVI. Voyez Ideler, *Zeitrechnung*, p. 60.

TABLE CHRONOLOGIQUE TIBÉTAINE

DU CYCLE DE 60 ANS

ANNÉE DE L'ÈRE CHRÉTIENNE	ÈRE TIBÉTAINE				
	COMPTÉE DE 1026		MODIFIÉE DE FAÇON A CORRESPONDRE AUX NOMBRES CHINOIS DES ANNÉES DU CYCLE		
	Nos		Nos		NOM TIBÉTAIN CORRESPONDANT AU NOMBRE ACTUEL DE L'ANNÉE DU CYCLE
	DU CYCLE	DE L'ANNÉE DU CYCLE	DU CYCLE	DE L'ANNÉE DU CYCLE	
1852	XIV	47	XIV	49	Eau — Rat.
1853	»	48	»	50	Eau — Bœuf.
1854	»	49	»	51	Bois — Tigre.
1855	»	50	»	52	Bois — Lièvre.
1856	»	51	»	53	Feu — Dragon.
1857	»	52	»	54	Feu — Serpent.
1858	»	53	»	55	Terre — Cheval.
1859	»	54	»	56	Terre — Brebis.
1860	»	55	»	57	Fer — Singe.
1861	»	56	»	58	Fer — Oiseau.
1862	»	57	»	59	Eau — Chien.
1863	»	58	»	60	Eau — Porc.
1864	»	59	XV	1	Bois — Rat.
1865	»	60	»	2	Bois — Bœuf.
1866	XV	1	»	3	Feu — Tigre.
1867	»	2	»	4	Feu — Lièvre.
1868	»	3	»	5	Terre — Dragon.
1869	»	4	»	6	Terre — Serpent.
1870	»	5	»	7	Fer — Cheval.
1871	»	6	»	8	Fer — Brebis.
1872	»	7	»	9	Eau — Singe.
1873	»	8	»	10	Eau — Oiseau.
1874	»	9	»	11	Bois — Chien.
1875	»	10	»	12	Bois — Porc.
1876	»	11	»	13	Feu — Rat.
1877	»	12	»	14	Feu — Bœuf.
1878	»	13	»	15	Terre — Tigre.
1879	»	14	»	16	Terre — Lièvre.
1880	»	15	»	17	Fer — Dragon.
1881	»	16	»	18	Fer — Serpent.
1882	»	17	»	19	Eau — Cheval.

ANNÉE DE L'ÈRE CHRÉTIENNE	ÈRE TIBÉTANE				
	COMPTÉE DE 1026		MODIFIÉE DE FAÇON A CORRESPONDRE AUX NOMBRES CHINOIS DES ANNÉES DU CYCLE		
	Nos		Nos		NOM TIBÉTAIN CORRESPONDANT AU NOMBRE ACTUEL DE L'ANNÉE DU CYCLE
	DU CYCLE	DE L'ANNÉE DU CYCLE	DU CYCLE	DE L'ANNÉE DU CYCLE	
1883	XV	18	XV	20	Eau — Brebis.
1884	»	19	»	21	Bois — Singe.
1885	»	20	»	22	Bois — Oiseau.
1886	»	21	»	23	Feu — Chien.
1887	»	22	»	24	Feu — Porc.
1888	»	23	»	25	Terre — Rat.
1889	»	24	»	26	Terre — Bœuf.
1890	»	25	»	27	Fer — Tigre.
1891	»	26	»	28	Fer — Lièvre.
1892	»	27	»	29	Eau — Dragon.
1893	»	28	»	30	Eau — Serpent.
1894	»	29	»	31	Bois — Cheval.
1895	»	30	»	32	Bois — Brebis.
1896	»	31	»	33	Feu — Singe.
1897	»	32	»	34	Feu — Oiseau.
1898	»	33	»	35	Terre — Chien.
1899	»	34	»	36	Terre — Porc.
1900	»	35	»	37	Fer — Rat.
1901	»	36	»	38	Fer — Bœuf.
1902	»	37	»	39	Eau — Tigre.
1903	»	38	»	40	Eau — Lièvre.
1904	»	39	»	41	Bois — Dragon.
1905	»	40	»	42	Bois — Serpent.
1906	»	41	»	43	Feu — Cheval.
1907	»	42	»	44	Feu — Brebis.
1908	»	43	»	45	Terre — Singe.
1909	»	44	»	46	Terre — Oiseau.
1910	»	45	»	47	Fer — Chien.
1911	»	46	»	48	Fer — Porc.
1912	»	47	»	49	Eau — Rat.
1913	»	48	»	50	Eau — Bœuf.
1914	»	49	»	51	Bois — Tigre.
1915	»	50	»	52	Bois — Lièvre.
1916	»	51	»	53	Feu — Dragon.
1917	»	52	»	54	Feu — Serpent.
1918	»	53	»	55	Terre — Cheval.

ANNÉE DE L'ÈRE CHRÉTIENNE	ÈRE TIBÉTAINE				
	COMPTÉE DE 1026		MODIFIÉE DE FAÇON A CORRESPONDRE AUX NOMBRES CHINOIS DES ANNÉES DU CYCLE		
	Nos		Nos		NOM TIBÉTAIN CORRESPONDANT AU NOMBRE ACTUEL DE L'ANNÉE DU CYCLE
	DU CYCLE	DE L'ANNÉE DU CYCLE	DU CYCLE	DE L'ANNÉE DU CYCLE	
1919	XV	54	XV	56	Terre — Brebis.
1920	»	55	»	57	Fer — Singe.
1921	»	56	»	58	Fer — Oiseau.
1922	»	57	»	59	Eau — Chien.
1923	»	58	»	60	Eau — Porc.
1924	»	59	XVI	1	Bois — Rat.
1925	»	60	»	2	Bois — Bœuf.
1926	XVI	1	»	3	Feu — Tigre.

L'autre méthode de supputation du temps a pour base un cycle de deux cent cinquante-deux ans. Elle fut signalée pour la première fois par Georg, « Alphabetum tibetanum »; Huc en a aussi parlé [1].

Le cycle de deux cent cinquante-deux ans se forme avec les éléments et les animaux ci-dessus; on donne aux particules masculines ou féminines une valeur séparative et on multiplie ainsi les combinaisons. Les premières douze années du cycle sont marquées par les noms des animaux seulement, les soixante années suivantes (13 à 72) en les accouplant aux cinq éléments (chacun d'eux répété deux fois, comme dans la table qui précède), la période de 72 à 132 est désignée en adjoignant la particule masculine *pho* aux combinaisons précédentes, celle de 133 à 192 par l'adjonction de la particule *mo*. De 193 à 252 les années se distinguent par l'emploi alternatif de la particule *pho* et *mo* jusqu'à la fin du cycle. Ceci n'est pas complètement clair; si nous devons comprendre que, dans cette dernière série, les combinaisons masculines alternent avec les féminines, nous retombons simplement dans

[1] Huc, *Souvenirs*, par 366, vol. II. La combinaison des animaux avec les éléments telle que la donne Georgi dans son « *Alphabetum Tibetanum* », pp. 464-69, est arbitraire; car de cette façon les éléments se suivent douze fois, tandis que dans toutes les méthodes chronologiques chaque élément ne paraît que deux fois et le suivant le remplace.

les termes de la période de 73 à 192. Pour obtenir une combinaison qui donne les soixante années nécessaires pour compléter la somme de 252, sans retomber dans des répétitions et qui concorde avec les données de Huc, il faut, à mon avis, unir des éléments et des animaux de différents genres. D'après cette méthode l'année 193 est représentée par un élément masculin et un animal féminin ; 194 a le même élément féminin et l'animal masculin ; 195 un élément masculin et un animal féminin ; 196 le même élément féminin et un animal masculin, et ainsi de suite ; tandis que dans la série précédente la combinaison totale est de même genre dans ses deux parties. En ceci cependant nous voyons un inconvénient théorique qu'il ne faut pas négliger. Si on pousse jusqu'au bout cette combinaison, elle ne s'arrête pas à 252, mais elle va jusqu'à 312 ; car nous obtenons soixante combinaisons nouvelles en plus de celles que nous avons déjà si nous poussons la série en faisant le premier élément féminin et le premier animal masculin, et le même élément masculin avec le second animal féminin, etc.

Voici une combinaison qui mérite peut-être notre attention en ce qu'elle exclut les répétitions et possède en outre l'avantage de ne pas étendre la série au delà de 252. Dans le groupe de 13 à 72 les genres des éléments sont indéterminés, les animaux aussi n'ont aucune particule adjonctive ; l'usage pourvoit à cette omission en les faisant tous masculins. Les images confirment cette idée toutes les fois qu'elles sont assez distinctes. Néanmoins dans les explications verbales on n'emploie que les noms masculins, comme par exemple bélier au lieu de brebis, etc. Dans la série finale de 193 à 252 on pourrait aussi considérer le genre des éléments comme indéterminé, tandis que tous les animaux seraient féminins. La combinaison de deux parties de genres différents paraît plutôt se rapporter aux remarques de Huc ; en outre la combinaison des éléments avec les animaux féminins a pour elle cette coïncidence particulière qu'elle complète la série en forme aussi bien qu'en nombre.

J'offre ici, comme éclaircissement des combinaisons qui résultent de ces études, une liste des années du cycle de 252 ans où se rencontre le rat, le premier des animaux de la série.

Année 1. Rat.
— 13. Bois-Rat.

année	73.	Bois-Rat masculin.
—	133.	Bois-Rat féminin.
—	193.	Bois-Rat masculin.
—	—	Bois-Rat féminin. (Huc.)
—	—	Bois-Rat féminin. (Schlagintweit.)

Ce cycle de deux cent cinquante-deux ans est peu usité ; ni Csoma ni Cunningham n'en ont entendu parler ; mes frères ne l'ont jamais vu employer. Par exemple l'année Bois-Lièvre, du document de Daba se rapporte, selon le cycle de deux cent cinquante-deux ans, à 1845, si nous partons de 1026, et 1843 si nous tenons compte des modifications récentes ; tandis que ce doit être 1855 (voyez page 180). Ce cycle peut cependant être en usage dans les vrais centres de lamaïsme, tels que Lhassa, Tassilhounpo, etc.[1]. A quelque distance de Lhassa il est oublié, si même il a jamais été employé ; les Lamas de Sikkim ne le connaissent même pas.

3. L'ANNÉE ET SES DIVISIONS

L'année est lunaire pour les Tibétains, c'est-à-dire que les phases de la lune règlent la durée du mois. Douze de ces mois, laps après lequel la même saison reparaît, forment la période annuelle. Ces douze mois lunaires égalent 354 jours 8 heures, 48 minutes, 36 secondes 6 ; soit en moins sur l'année solaire 10 jours, 21 heures, 0 minutes, 11 secondes. Nominalement l'année tibétaine a 360 jours, et pour la faire concorder avec la lune, de temps en temps on saute un jour qui ne compte pas du tout[2]. Mais comme cela ne se fait pas régulièrement, les mois et les années ne concordent pas toujours avec les mois et les années des Chinois[3].

Les Tibétains compensent la différence entre l'année lunaire et l'année solaire en intercalant sept mois complémentaires (tib. Dashol) par chaque période de dix-neuf ans ; l'erreur n'est plus alors que de deux heures environ,

[1] On peut essayer de ce cycle quand on étudie d'anciens documents. En tous cas le document historique relatif à la fondation du monastère de Himis peut s'interpréter en appliquant le cycle de deux cent cinquante-deux ans, comparez p. 117 ; mais il semble qu'il est d'usage général même dans les traités historiques de désigner les années par le cycle de soixante ans.

[2] « Description du Tibet » dans le *Nouv. Journ. As.* vol. IV, p. 137. Dans ses *Souvenirs*, vol. II, p. 370), Huc constate que par suite de la croyance aux jours heureux ou malheureux on en saute plusieurs à la fois, qui sont alors comptés par le nombre des jours précédents.

[3] Voyez la citation d'Ideler, p. 165.

car sept mois lunaires donnent 206 jours, 17 heures, 8 minutes, 20 secondes, et l'année lunaire perd en 19 ans, 206 jours, 15 heures, 3 minutes, 29 secondes. Ce n'est qu'au bout de deux siècles que l'erreur arrive à un jour [1]. Je n'ai aucun détail sur le principe qui règle l'intercalation de ces sept mois. Csoma dit qu'on intercale généralement un mois tous les trois ans [2].

L'année commence en février à la nouvelle lune [3]. Les douze mois, en tibétain Dava, s'appellent le premier, second, troisième, etc., jusqu'à douze; on les désigne aussi par les noms des animaux cycliques, accompagnés du mot *Dava* [4]. Les mois se subdivisent en trente jours, en tibétain *Tsèi*, désignés par des numéros, et en semaines, en tibétain Goungdoun. Les jours de la semaine portent les noms du soleil, de la lune et de cinq planètes [5]. Certains signes symboliques se lient aussi aux différents jours, comme on peut le voir par la table suivante :

NOMBRES DES JOURS DE LA SEMAINE	CORPS CÉLESTES	NOMS TIBÉTAINS	SIGNES SYMBOLIQUES
1.	Le soleil.	*Nyima.*	Un soleil.
2.	La lune.	*Dava.*	Une lune décroissante.
3.	Mars.	*Migmard.*	Un œil.
4.	Mercure.	*Lhagpa.*	Une main.
5.	Jupiter.	*Phourbou.*	Trois clous.
6.	Vénus.	*Pasang.*	Une jarretière.
7.	Saturne.	*Penpa.*	Un paquet.

Les jours sont subdivisés en 24 heures ; chaque heure en 60 minutes, (en tibétain Chousrang).

[1] Dans le calendrier Julien, la différence est beaucoup plus grande; elle est d'un jour par cent vingt-huit ans. Mädler, *Popular astronomy*, p. 522.
[2] Csoma, l. c. p. 148, et *Nouv. Journ. As.*, vol. IV, p.137.
[3] Selon mon frère Hermann, la Description chinoise du Tibet et Huc. Turner a entendu dire que le premier mois était janvier, *Embassy*, p. 321.
[4] Cunningham, *Ladak*, p. 396. Csoma et Schmidt, dictionnaires *sub voce zla.*
[5] On dit dans la Description chinoise du Tibet que les cinq éléments concourent à la dénomination des jours de la semaine; mais je n'ai rien trouvé qui confirme cette assertion.

CHAPITRE XVII

DESCRIPTIONS DE DIVERSES TABLES EMPLOYÉES EN ASTROLOGIE

Importance attribuée à l'astrologie. — I. Tables pour indiquer les périodes heureuses ou malheureuses : 1. Éléments et animaux cycliques; 2. Esprits des saisons; 3. Figures et oracles pour déterminer le caractère d'un jour donné. — II. Tables de direction dans les entreprises importantes : 1. La tortue carrée; 2. La tortue circulaire. — III. Tables de destinées pour les cas de maladies: 1. Figures humaines; 2. Figures allégoriques et dés. — IV. Tables de mariages: 1. Tables avec nombres; 2. Tables avec animaux cycliques. — V. Table de divination formée de nombreuses figures et de sentences.

IMPORTANCE ATTRIBUÉE A L'ASTROLOGIE

Comme tous les peuples primitifs, les Tibétains attribuent une influence considérable sur le bien-être de l'homme dans l'existence actuelle et dans celles qui suivront, à la position du soleil par rapport aux constellations et aux planètes, à l'intervention active et directe des dieux et des esprits, etc. Ils prêtent à leurs prêtres, les Lamas, le pouvoir de décider si les circonstances sont favorables ou mauvaises, de contrebalancer l'effet d'influences pernicieuses pour l'homme et d'obtenir l'assistance des esprits bienveillants. Ce résultat, ils cherchent à l'atteindre par certaines cérémonies et par diverses offrandes. Presque toutes les affaires individuelles sont précédées d'une cérémonie [1] qui, pour être efficace, n'exige pas l'assistance d'un lama particulier; cependant les services d'un lama en grande réputation de sainteté sont réputés accroître les chances de réussite de la cérémonie. Mais quand il s'agit de la science de divination, dont le but est de déterminer le caractère particulier d'un jour, la résidence des dieux à un moment donné, etc., les lamas n'ont pas tous les mêmes pouvoirs. Dans tous les cas importants, tels que ceux qui intéressent la prospérité publique, ou dans les occasions solennelles, telles que le mariage ou la mort de personnes de qualité ou opulentes, on s'adresse à ceux qui ont fait une étude approfondie de l'astrologie; pour les cas secondaires tous les lamas sont suffisamment aptes à donner les indications demandées.

[1] Nous avons décrit, chap. xv, quelques-unes des cérémonies les plus efficaces et par conséquent les plus fréquemment célébrées.

Chaque monastère possède au moins un lama « devin », qui est appelé l' « Astrologue »; aux plus importants sont attachés les fameux astrologues Choichong[1]. Ceux-ci ont une école particulière au monastère de Garmakaya à Lhassa, tandis que les astrologues ordinaires sont initiés à la science par quelques vieux prêtres ; la partie principale de leurs travaux préparatoires consiste en l'étude approfondie de nombreux ouvrages mystiques. Les prédictions de ces astrologues sont, suivant leur dire, le résultat de calculs mathématiques, combinés avec l'observation exacte des phénomènes qui peuvent exercer une influence sur le cas en question. Ces phénomènes varient considérablement, ainsi que leur importance. Il y a pourtant, pour leur interprétation, certaines règles dont le développement fait l'objet d'un grand nombre de livres astrologiques. La confiance accordée aux Lamas sur ce sujet, tient en grande partie au secret qu'ils savent garder sur les combinaisons qu'ils emploient et les cérémonies qu'ils accomplissent; ils les cachent scrupuleusement aux Tibétains, aussi bien qu'aux Européens. Chibou-Lama lui-même, qui dans son commerce avec les Européens avait dépouillé maintes superstitions, se montra très réservé pour communiquer à mon frère Hermann la clef des dessins symboliques et autres objets du même genre; cependant ni Chibou ni aucun autre lama ne montrèrent jamais la moindre hésitation à vendre ces objets, quand on ne leur demandait pas d'explications précises. La bibliothèque de Saint-Pétersbourg ne possède que peu d'ouvrages où ces règles d'interprétation soient expliquées.

Chaque province a ses principes particuliers de divination et ne connaît qu'à peine les opérations et les formules pratiquées chez ses voisins. Beaucoup de tables et de dessins symboliques, que nous décrirons plus loin, étaient entièrement nouveaux pour le lama Gombojew, quand je le priai de me transcrire en lettres capitales les formules qui, dans l'original, étaient écrites en petits caractères.

La manière vague dont s'expriment les naturels quand ils essayent quelque explication même sur des sujets moins mystiques que l'astrologie et la divination, augmente encore la difficulté d'obtenir des renseignements exacts. Ce sera mon excuse si les détails qui suivent ne sont pas aussi complets et

[1] Voyez page 99.

aussi satisfaisants qu'on pourrait le désirer. En outre je n'ai guère osé les modifier, parce que tels qu'ils sont, ils font mieux connaître les notions des Tibétains sur les phénomènes naturels et les attributions de leurs dieux.

Voici la description des diverses tables et leurs usages :

1° Tables pour indiquer les époques heureuses ou malheureuses ;

2° Tables de direction pour déterminer vers quelle partie de l'horizon on doit se tourner en priant et quelle direction on doit prendre quand on sort pour une entreprise importante ;

3° Tables de destinée, consultées dans les cas de maladies ;

4° Tables de mariage, employées pour connaître les chances de bonheur d'une union projetée ;

5° Tables de divination, avec un grand nombre de figures et de sentences.

I. TABLES POUR INDIQUER LES ÉPOQUES HEUREUSES OU MALHEUREUSES

1. Éléments et animaux cycliques

Les règles qui se rapportent au calendrier, comme dans la table que nous décrivons ici, sont pour la plupart des combinaisons des figures employées dans la chronologie, c'est-à-dire les douze animaux cycliques et les cinq éléments. Le nom technique d'une table semblable est Gabtsis (voyez page 177). Dans l'exemple actuel, les combinaisons divinatoires composent un grand rouleau assez semblable aux livres de l'antiquité classique, sur lequel sont dessinées presque toutes les figures que nous allons décrire successivement. Cet exemplaire vient de Lhassa ; Hermann le trouva à Dardjiling et s'empressa de l'acheter. Le Gabtsis se compose de huit lignes.

	1. 30 éléments.
	2. Couleurs des éléments.
	3. 60 animaux cycliques.
	4.
	5. } Trois rangs de nombres.
	6.
	7. Sentences actuellement effacées.
	8. Têtes des animaux.

Longueur totale : 2 pieds 1 pouce anglais ; largeur, 4 pouces.

La première et la seconde ligne sont divisées chacune en trente compartiments ; la première contient les figures conventionnelles des éléments [1], la seconde leurs couleurs.

Voici la série de ces figures, de ces couleurs et des objets figurés :

Nos	FIGURES DE LA PREMIÈRE LIGNE	COULEURS de LA DEUXIÈME LIGNE	ÉLÉMENTS DÉSIGNÉS
1	Cône de sacrifice [2].	Blanc.	Fer.
2	Flammes.	Rouge.	Feu.
3	Arbre (symbole du principe vital) [3].	Vert.	Bois.
4	Un bassin, rempli de fruits [4].	Jaune.	Terre.
5	Un cône de sacrifice.	Blanc.	Fer.
6	Flammes.	Rouge.	Feu.
7	Vagues.	Bleu.	Eau.
8	Ornements sur la base d'un Chorten.	Jaune.	Terre.
9	Une conque [5].	Blanc.	Fer.
10	Un arbre.	Vert.	Bois.
11	Une rivière dans un défilé.	Bleu.	Eau.
12	Un temple fortifié.	Jaune.	Terre.
13	Flammes.	Rouge.	Feu.
14	Un arbre.	Vert.	Bois.
15	Une rivière dans un lit étroit.	Bleu.	Eau.
16	Des clous (le Phourbou) [6].	Blanc.	Fer.
17	Flammes sur un autel.	Rouge.	Feu.
18	Un arbre.	Vert.	Bois.
19	Deux autels.	Jaune.	Terre.
20	Un cône de sacrifice et un bassin.	Blanc.	Fer.
21	Flammes.	Rouge.	Feu.
22	Une cascade.	Bleu.	Eau.
23	Le socle d'un Chorten.	Jaune.	Terre.
24	Deux épées croisées.	Blanc.	Fer.
25	Un arbre.	Vert.	Bois.
26	Un plat avec des mets.	Bleu.	Eau.
27	Coteaux avec des arbrisseaux [7].	Jaune.	Terre.
28	Flammes.	Rouge.	Feu.
29	Un arbre.	Vert.	Bois.
30	Une cascade.	Bleu.	Eau.

[1] Les mêmes figures servent à symboliser les noms des soixante années adoptées selon la méthode indienne. Le livre d'astronomie *Yangsal-Domi* (voyez page 182) contient une explication détaillée de ces signes.

[2] Représente un Satsa (page 124) ou un Zhalsaï (page 147).

[3] On retrouvera cet arbre dans la table décrite n° IV, 2, où nous donnons quelques détails.

[4] Ce bassin représente le patra ou coupe à aumônes, que les Bouddhas et les prêtres portent dans les images. (Voyez page 135.)

[5] La conque sert à appeler les Lamas à la prière.

[6] Au sujet du Phourbou, voyez page 166.

[7] C'est le premier plan habituel dans les paysages où l'on représente des dieux. (Voyez page 136, note 1.)

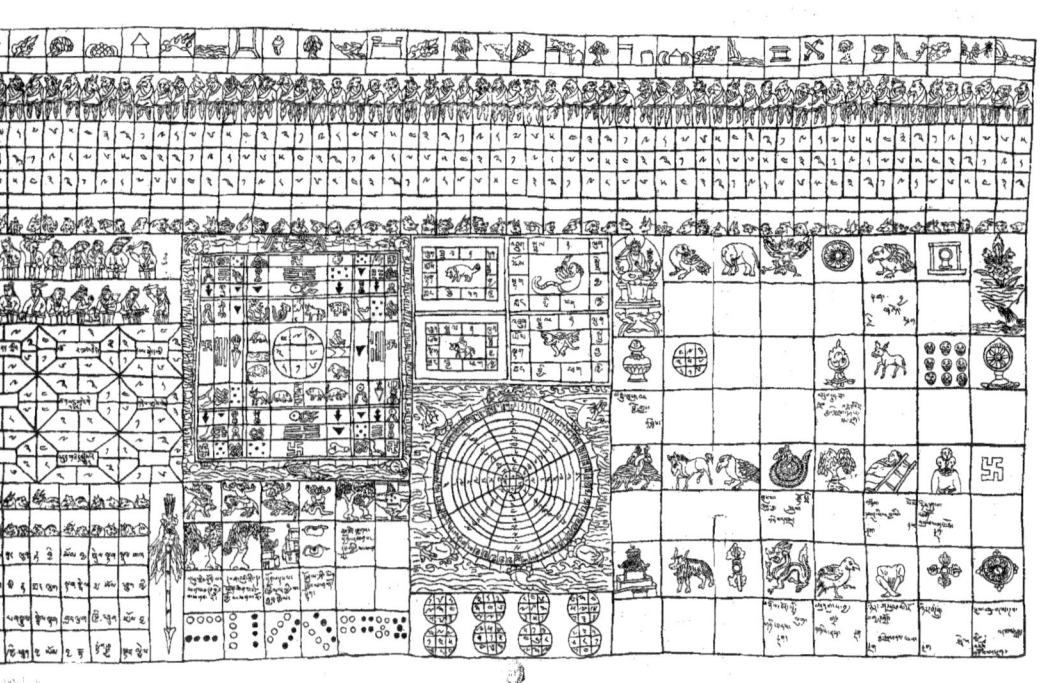

TABLE POUR INDIQUER LES ÉPOQUES HEUREUSES OU MALHEUREUSES, AINSI QUE LES CHANCES D'UNE ENTREPRISE.

Nous voyons par cette liste que quatre fois le même élément se représente après trois autres, et deux fois après six.

La troisième ligne nous montre les douze animaux cycliques sous la forme humaine, debout et revêtus d'habits religieux, mais avec la tête d'un animal.

Voici les couleurs de la tête, de la robe et de la ceinture :

Nos	NOM DE L'ANIMAL	COULEUR DE LA TÊTE	COULEUR DE L'HABIT	COULEUR DE LA CEINTURE
1	Le rat.	Bleu.	Vert.	Vert.
2	Le bœuf.	Jaune.	Vert.	Bleu.
3	Le tigre.	Vert.	Rouge.	Vert.
4	Le lièvre.	Vert.	Rouge.	Jaune.
5	Le dragon.	Jaune.	Jaune.	Vert.
6	Le serpent.	Rouge.	Jaune.	Bleu.
7	Le cheval.	Rouge.	Blanc.	Blanc.
8	La brebis.	Jaune.	Blanc.	Rouge.
9	Le singe	Blanc.	Bleu.	Vert.
10	L'oiseau.	Blanc.	Bleu.	Bleu.
11	Le chien.	Jaune.	Vert.	Blanc.
12	Le porc.	Bleu.	Vert.	Rouge.

La couleur de la tête est importante pour déterminer les jours heureux ou malheureux; si elle s'accorde avec celle du jour de naissance du consultant, le jour est néfaste; mais quelques offrandes au dieu tutélaire peuvent contrebalancer les chances de malheur.

Les quatrième, cinquième et sixième lignes sont composées de chiffres tibétains dans des cases teintées des couleurs respectives de ces nombres. Cent quatre-vingts nombres y sont inscrits; soixante dans chaque série horizontale. Ils se suivent dans l'ordre ci-contre :

198765432198765432198765432198765432198765432198765432198765432

198765432198765432198765432198765432198765432198765432198765432

198765432198765432198765432198765432198765432198765432

Ces chiffres ont tous une couleur constante pour chacun d'eux, mais qui peut être la même pour plusieurs des neuf chiffres ; 1 est blanc ; 9, rouge; 8, blanc; 7, rouge ; 6, blanc; 5, jaune ; 4, vert ; 3, bleu ; 2, noir. Ces chif-chiffres ainsi colorés sont appelés les « neuf taches », en tibétain Mebagou, en mongol Mangga[1]. La succession des Mébas a une grande importance à plusieurs égards ; elle sert principalement à indiquer les années particulièrement dangereuses pour l'existence, et qui, selon les croyances tibétaines, se représentent tous les dix ans ; ce sont, disent-ils, les années où « la naissance-Méba doit se consolider ». La naissance Méba est le chiffre de la cinquième ligne (la seconde des séries reproduites ici), qui, par hasard, se trouve juste au-dessous de l'animal dans le signe duquel le consultant est né. Dans l'arrangement que nous avons décrit cette Méba reparaît tous les dix ans ; elle est aussi le centre de neuf compartiments dont les chiffres sont exactement conformes à ceux d'un groupe distant de dix ans, vingt ans, etc. Les dangers présagés par la coïncidence de ces années critiques avec les « consolidations de la naissance-Méba », peuvent être détournés par la cérémonie *Ruibal Chenpoï dokjed*, « détourner (les maux) au nom de la grande Tortue[2] », que les riches font célébrer, à leur profit, par les lamas, quand ces années se présentent.

Dans la septième ligne étaient écrites sept sentences, mais elles étaient déjà presque entièrement effacées quand mon frère Hermann se procura cet original.

Dans la huitième ligne sont reproduites les têtes des soixante animaux, par deux dans chaque compartiment pour indiquer les phases de la lune.

Une autre table, destinée au même usage, qu'Adolphe s'est procurée à Gnary Khorsoum, a la forme d'un carré ; au centre, autour d'une tortue, les douze animaux cycliques sont groupés par trois fois ; dans la première série chacun d'eux figure une fois ; ils sont répétés cinq fois dans les deux autres groupes pour former le nombre soixante. Nous remarquerons, comme une curieuse dérogation à la liste d'animaux ci-dessus indiquée, que nous y trouvons un éléphant à la place du bœuf. Entre les deux espa-

[1] sMeba, « une tache, une pustule » ; « dgu, « neuf ». Comp. Pallas, *Mongol. Völker*, vol. II, p. 229.
[2] Rus-sbal, « tortue » ; chenpo'i, « de la grande » ; bzlog, « retourner » ; byed, « faire ». On trouvera des détails sur les croyances tibétaines au sujet de la grande Tortue, n° II, 1.

les que remplissent les animaux sont tracées cent quatre-vingts cases teintées à la couleur des Mébas et contenant les chiffres correspondants. Dans les autres divisions du carré se trouvent les symboles du soleil, de ca lune et des planètes, Mars, Mercure, Jupiter, Vénus et Saturne (voyez page 188), qui alternent avec des carrés renfermant les neuf Mébas.

2. Esprits des saisons

Parmi les causes qui font les jours fastes ou néfastes sont comprises les migrations périodiques des esprits qui habitent les régions supérieures à la terre. La croyance populaire veut que les esprits bons ou méchants changent de demeure, les uns chaque jour, les autres au moment des phases de la lune, au commencement des saisons, etc. Ils accomplissent leurs migrations plus ou moins rapidement; aussi la combinaison des esprits varie-t-elle pour chaque jour. Il est très important, à ce que l'on croit, de savoir quels esprits sont arrivés le jour où on commence une entreprise; si les bons esprits sont plus nombreux que les mauvais, le jour sera heureux, surtout si la divinité tutélaire de la personne se trouve parmi les bons esprits. Cette croyance offre naturellement un vaste champ d'intrigues aux lamas, qui seuls sont capables de connaître les mouvements des esprits. Il faut surtout prendre garde à la résidence de quatre démons, qui sont représentés dans les tables astrologiques sous la figure : 1° d'un chien noir; 2° d'un monstre à corps humain avec une queue de dragon, qui représente un Māhōraga, en tibétain Tophye Chenpo; 3° d'un cavalier; 4° enfin d'un oiseau fabuleux, le Garouda. Leurs images sont toujours entourées d'un double cadre carré; le cadre intérieur est divisé en douze cases, dans chacune de celles-ci est écrit le nom d'un animal cyclique; dans le cadre extérieur sont des Dharanis qui ont la propriété de neutraliser les tentatives malfaisantes des démons. Chacun de ces démons préside à une saison; le chien noir régit le printemps; le Māhōgara, l'été; le cavalier l'automne; l'oiseau Garouda l'hiver.

Nous donnons ici un dessin de la disposition d'une de ces tables; les carrés indiquent la position de chacun des quatre démons; les nombres, placés alen-

tour, donnent la succession des noms des douze animaux cycliques ; l'espace extérieur contient les Dharanis.

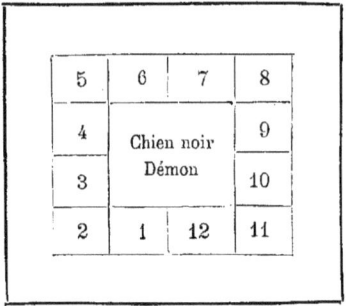
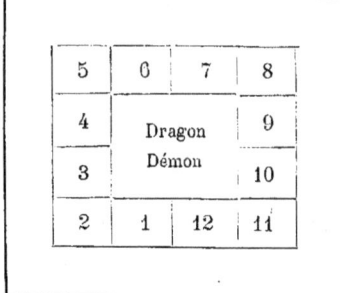
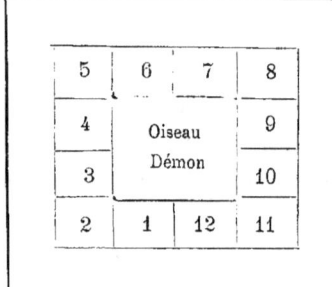

3. Figures et oracles pour déterminer le caractère d'un jour donné

Un jour qui devrait être heureux, d'après son numéro dans la série des jours de l'année, peut devenir néfaste, pour une personne prise en particulier, par suite de circonstances provenant du momment de la naissance et autres époques importantes de l'existence. Il y a cependant des jours heureux en dépit de toutes les circonstances, tandis que d'autres sont fatalement néfastes. La stabilité ou l'insconstance du trentième jour de chaque mois est révélée par des tables divisées en trente compartiments principaux ; dans les cases se trouvent les figures symboliques de chaque jour, et au-dessous de chacune d'elles

une sentence mystique révèle son caractère. Par ces tables on peut prédire si les chances de réussite d'une entreprise seront augmentées par le caractère du jour, ou s'il est nécessaire de s'adresser à un lama pour savoir de quel démon ou de quelle direction vient le danger qui menace, et indiquer les moyens de l'éviter. Le lama a recours, pour répondre à ces questions, aux computations les plus compliquées; les animaux cycliques et les éléments de l'année, la résidence de la divinité tutélaire, la naissance-Méba et maintes autres choses encore doivent être prises en considération. Seuls les astrologues les plus experts possèdent les connaissances nécessaires à ces computations délicates ; par conséquent la rémunération qu'ils exigent pour leur assistance est très élevée, et les riches seuls peuvent se faire expliquer les causes qui rendent un jour heureux, un autre malheureux. Selon les dires de Chibou Lama, ces tables ne sont consultées que par les Rājas, et les exemplaires du livre où ces calculs sont détaillés sont très rares dans les pays bouddhiques ; il fut impossible de s'en procurer aucun exemplaire à Sikkim.

La table, que nous allons décrire, faisait aussi partie du grand rouleau acheté par Hermann pendant son voyage en 1855 ; il réussit à obtenir quelques éclaircissements sur le sens général des sentences. J'en continuai l'analyse, en faisant d'abord transcrire les sentences, qui dans l'original étaient écrites en petits caractères ; cela ne put se faire que très imparfaitement, parce que le frottement résultant du fréquent usage des ces tables avait rendu illisibles la moitié des carrés ; j'y trouvai aussi tant de mots inconnus dans la littérature tibétaine, que je ne pus en déchiffrer que très peu avec une certitude suffisante ; je les ajoute, entre parenthèses, aux explications verbales des naturels.

Voici la description de cette table :

En haut dans le coin gauche (place marquée n° 1) Mandjousri[1] est représenté assis sur un trône ; dans le coin opposé (n° 11) est le glaive de sagesse, emblème de sa science supérieure ; chacune de ces deux figures occupe l'espace longitudinal de deux carrés et la largeur d'un. Le reste de la planche est rempli par les trente figures suivantes et leurs sentences correspondantes.

[1] Voyez page 42 (note).

Bien que la disposition en soit très simple, le dessin combiné avec les numéros aidera le lecteur à se représenter la position des symboles :

I	1	2	3	4	5	6	II
7	8	9	10	11	12	13	14
15	16	17	18	19	20	21	22
23	24	25	26	27	28	29	30

1° Un oiseau, bon ;

2° Un éléphant, médiocre ;

3° L'oiseau Garouda, bon ;

4° Une roue, symbole bouddhique qui figure l'enseignement des Bouddhas, ainsi que le cercle de l'existence et le pouvoir suprême du roi fabuleux Chakravartin [1]. Bon présage.

5° Un oiseau ; mauvais. (Mots écrits en dessous ; neuf, oiseau, danger, démon, tigre ; dgu, bya, gnod, 'dre, stag.)

6° Une boîte avec un cadre ; médiocre ;

7° Pot à garder l'eau pour le culte ; bon.
(Treize, souris, bœuf, deux ; bchu, bsum, byi, glang, gzhis.)

8° Les neuf Mébas arrangés dans un cercle semblable au centre de la tortue que l'on verra plus loin, médiocre.

[1] Voyez page 80.

9° Un léopard, bon ;

10° Un lion, bon ;

11° La trinité sainte, Bouddha, Dharma, Sangha [1], figurée par trois pierres précieuses dans une boite d'or, bon ;

(Dix-sept, armure, bouclier, bon ; bâton, oiseau, singe, deux, de, perpétuel ; bchu-bdum, go, Khrab, bjong, ber, bya, sprel, grhis, nas rtag.)

12° Un daim, pas très bon ;

13° Neuf crânes humains, mauvais ;

14° Un instrument pour sonner pendant le culte, bon ;

15° Deux paons, médiocre ;

16° Un cheval, bon ;

17° Un autre oiseau, médiocre ;

18° Un serpent, médiocre ;

(Trois dordjes, un agneau, oiseau, serpent, deux, de, perpétuel ; gsum, rdorje, lu-gu, bya, sbrul, gnyis, nas rtag.)

19° L'arbre bleu, couleur de turquoise, bon ;

20° Un homme malade, endormi étendu sur une chaise, mauvais.

(Deux lièvres, dormant, rafraîchissement, motif, honneur, de, perpétuel ; gnyis, yos, nyal, du, sim, rgya, mi, nas, rtag.)

21° Un homme à trois têtes, mauvais. (Le vingt-neuvième, tête, trois, porc, lièvre, perpétuel ; nyer, dgu-pa, mgo, gsum, phyag, yos, rtag.)

22° Le Svastica, symbole bouddiste que l'on voit fréquemment sur les images, bon.

23° Un temple dans le style de celui de Lhassa ; bon.

24° Un yak ; bon.

25° Un dordje ; bon.

26° Un dragon, bon (le quatrième des bons) ; brebis, deux, de, perpétuel ; bzhi-pa, bon, kyi, lug, gnyis, nas, rtag.

27° Un autre oiseau, mauvais. Le dix-neuvième, oiseau, souris, bœuf, deux, de, perpétuel ; bchu-dgu, pa, bya, byi, glang, gnyis, nas, rtag.)

28° Un homme sans tête, le pire de tous. (Trente-trois, homme, cada-

[1] Voyez page 118.

vre, huit, du ventre, oiseau, singe, de, dessus, perpétuel; nyer, gsum, mi, ro, br̥gyd, grod-gyi, bya, spul, nas yas, r̥tag.)

29° Le dordje, bon. (Vingt-sept, singe, perpétuel; nyer, bdun, sprel, rtag.)

30° L'écaille de la tortue, bon. (Trente, fleur de lotus, feuille, huit, chien, tonnerre, deux, le premier, perpétuel; sum-bchu, padma, bab, br̥gyad, gyi, brug, gnyis, yas, r̥tag.)

II. TABLES DE DIRECTION DANS LES ENTREPRISES IMPORTANTES

1. La Tortue carrée

La figure essentielle de ces tables est une tortue, dont les pieds ont souvent la forme de mains (voyez planches XXXIII, XXXIV, XXXV); son écaille forme de nombreux compartiments, dans chacun desquels est tracée quelque figure allégorique symbole d'une partie ou d'une direction de l'univers. Les boudhistes tibétains croient que la terre repose sur la tortue; c'est pour rappeler cette croyance qu'on la représente ordinairement entourée d'eau, qui figure l'Océan qui baigne les rivages des divers continents. Voici la légende qui s'y rapporte et que Pallas a aussi trouvée dans les tribus mongoles [1]:

Toutes les fois que l'univers, après sa destruction, doit être reconstitué, le chaos, masse fluide et incohérente, est un peu séché par les vents et les ingrédients liquides se séparent des solides. A l'époque de la création de notre monde, Mandjousri fit émaner de lui-même une tortue gigantesque, qui flotta sur ce chaos. Considérant alors, comme dieu de sagesse, que les continents qui allaient se former avaient besoin d'une base solide, il s'élança dans l'atmosphère et lança une flèche d'or qui frappa la tortue dans le flanc droit; par suite de cette blessure, la tortue renversée s'enfonça dans la masse chaotique perdant son sang par ses blessures, laissant derrière elle ses excréments, vomissant le feu et augmentant ainsi les molécules élémentaires dissoutes dans l'eau; quand le monde se consolida, elle devint la base de l'univers, qui repose maintenant sur le côté plat de son écaille inférieure.

Cette surface est désignée positivement, dans toutes les représentations que j'ai vues, comme l'écaille de dessous et non le dos de la tortue. La tête est

[1] Comparez Pallas, *Mongol Völker Schaften*, vol. II, p. 21. Les Lamas disent que le récit le plus complet se trouve dans le livre tibétain Shecha rabsal, « histoire de la science ».

relevée pour montrer la face, et, ce qui est encore plus concluant, les mains humaines données à la tortue, ont distinctement une position du pouce qui en indique le dessous à l'observateur. Quand il s'agit d'astrologie, cette partie inférieure de l'écaille de la tortue est dessinée tantôt ronde, tantôt carrée, ce qui nécessite une disposition tout à fait différente des parties qui la composent.

L'esquisse ci-jointe indique la distribution des compartiments; les nombres que j'y ai inscrits se rapportent aux figures qui seront expliquées par la suite.

Au centre est tracé un cercle avec huit Mébas dans cet ordre :

24			17			18
	5	6	13	7	8	
	4	4	9	2	2	
23	16	3		7	14	19
	3	8	1	6	10	
	2	1	15	12	11	
22			21			20

Ici le carré central est vide, mais dans d'autres dessins de la tortue, il contient un chiffre.

Un cadre carré entoure le cercle et forme la seconde division; ses cases contiennent les douze animaux cycliques (leur position est indiquée sur l'esquisse par les chiffres de 1 à 12); il renferme aussi les signes symboliques des quatre principaux *coins* de l'univers : n° 13, feu, flammes = Nord; n° 14, fer (deux angles figurant le Phourbou) = Est; n° 15, eau, vagues = Sud; n° 16, arbre (feuilles) = Ouest. Le reste de l'écaille est fractionné en

huit principales divisions n°ˢ 17 à 24 de l'esquisse), qui sont séparées par un cadre à doubles lignes ; chacune d'elles est encore divisée en neuf compartiments. Au centre de chacun de ces groupes, se trouve un signe mystique, une des « huit formes symboliques », en tibétain Parkha Chakja Chad, figurant huit régions de l'univers, qui sont au nombre de dix [1]. En astrologie on leur donne des noms mystiques et on les symbolise ordinairement par les signes suivants :

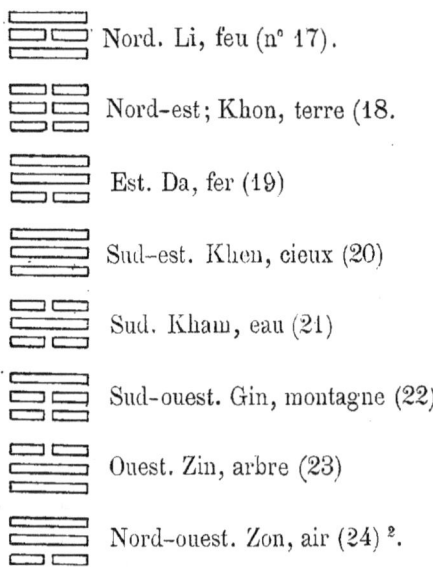

Nord. Li, feu (n° 17).

Nord-est ; Khon, terre (18.

Est. Da, fer (19)

Sud-est. Khen, cieux (20)

Sud. Kham, eau (21)

Sud-ouest. Gin, montagne (22)

Ouest. Zin, arbre (23)

Nord-ouest. Zon, air (24) [2].

Toutefois ces signes ne sont pas exclusivement employés dans cette forme ; on peut quelquefois trouver d'autres termes plus utiles ou plus puissants contre l'influence des démons, et les astrologues en renom en inventent assez souvent de nouveaux ; un spécimen de ces variantes est représenté sur la planche XXXV ; voici ces signes :

[1] Voyez pages 80-167.
[2] Pallas, *Mongol Völker*, vol. II, p. 229, a également donné les noms allégoriques des huit coins de l'univers ; ces noms sont les mêmes, mais ils ne représentent pas les mêmes régions. Dans les pages suivantes je prouverai, par la place qu'ils occupent sur la boussole, que son explication est erronée.

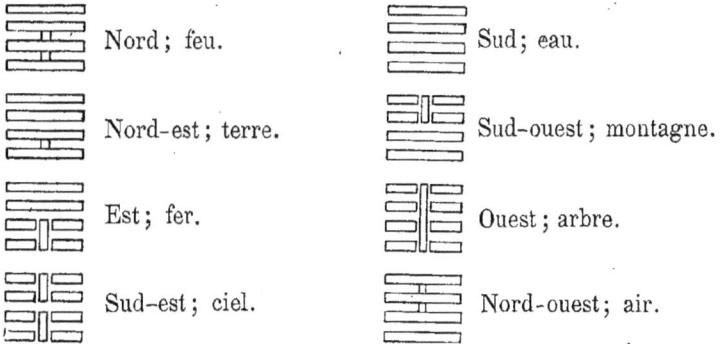

Les huit autres figures des petits carrés sont les mêmes dans chaque groupe ; elles sont probablement des symboles des huit régions, et chacune possède en outre une signification mystique. Le trident est le nord ; le Phourbou, l'est ; cinq démons redoutés dont l'apparition cause la mort prématurée et d'autres malheurs, sont symbolisés par les cinq taches, ⁛, ils indiquent le sud. Le Dordje représente l'ouest.

Parmi les autres figures il faut encore signaler des parties du corps humain, les unes mâles, les autres femelles. Leur position relative varie, et chaque combinaison indique la région voulue pour un but donné, tel que le point où il faut diriger les prières et le Phourbou afin d'éloigner les démons avec succès ; la direction qu'un fiancé ou un guerrier doivent prendre en quittant leur demeure, etc.

Il y a diverses circonstances à observer pour découvrir la région demandée ; de tous les nombreux livres qui traitent de ce sujet, ceux qui renferment la plus grande variété de règles sont : le Yangsal Domi (déjà cité p. 182 et 192), le Choungpa koundous tsis, et le Thang-skin-gi-thsis. Les astrologues font beaucoup de difficultés pour communiquer ces lois ; cela rendrait leur art trop populaire et le dépouillerait du caractère de science occulte et de mysticisme sublime dont ils l'ont décoré. Je ne puis dire que ceci : une quantité de chiffres, correspondants au nombre des années du questionneur, sont inscrits successivement dans les neuf compartiments d'un cercle ; ils suivent l'ordre dans lequel les noms symboliques des quartiers du monde sont énumérés dans les vers suivants :

« Le centre, les cieux, le fer, la montagne, et
Le feu, l'eau, la terre, l'arbre, l'air, tournant ».

Air (Nord-Ouest)	Feu (Nord)	Terre (Nord-Est)
Arbre (Ouest)	Centre	Fer (Est)
Montagne (Sud-Ouest)	Eau (Sud)	Cieux (Sud-Est)

Le centre signifie le nadir, la dixième des régions de l'univers reconnues par les Tibétains (la neuvième, le zénith, est omise). La succession des nombres dépend de ceux qui prennent la place du nadir ; je ne sais pas quel nombre doit occuper le centre, on m'a seulement averti de faire attention au sexe, parce que le nombre central est tantôt mâle, tantôt femelle.

Quand on connaît le nombre central, on groupe les autres de telle sorte que le nombre le plus élevé soit écrit dans le compartiment des cieux, celui qui le suit par ordre de valeur dans la case du fer et ainsi de suite comme les vers l'indiquent. Si on arrive au nombre 9, ce n'est pas 10 qui doit suivre, mais on reprend les série par 1, 2 etc., jusqu'à ce que le nombre des chiffres inscrits égale celui des années du consultant. Le caractère essentiellement mystique des règles qui régissent la distribution des Mébas paraît clairement indiqué par celles qui règlent l'influence du sexe sur le calcul; elles sont réunies en forme de vers, ainsi qu'il suit :

« Les années d'un homme doivent être comptées par le signe des cieux en se dirigeant vers le signe Bon;

« Les années d'une femme se comptent comme la doctrine [1] (chhos). »

Pour faciliter la correction de l'inscription des nombres dans l'ordre voulu, les images de la tortue, outre le cercle central avec les neuf compartiments

[1] Voyez le texte tibétain planche XXXVIII n° 1. Les dictionnaires traduisent Bon, adhérent de la religion Bon, voyez page 47. Le livre bstan-rtsis, dod-sbyin-gter-bum-zhes-bya-va-gzhugs, « accomplissement du désir de connaître l'astrologie, vase du trésor caché », qu'Hermann se procura à Skkim, offro page 25, plusieurs lugs ou méthodes de computation dessinées au trait.

et les chiffres inscrits dans l'ordre réglementaire, sont pourvues d'un appendice de huit autres cercles, qui indique la succession des nombres dans le cas où le chiffre 9 ne se trouverait pas au centre. Ainsi notre grand rouleau contient, en caractères tibétains, les huit combinaisons suivantes, encadrées par des cercles :

1	6	8		3	8	1		8	4	6		6	2	4
9	2	4		2	4	6		7	9	2		5	7	9
5	7	3		7	9	5		3	5	1		1	3	8

9	5	7		5	1	3		7	3	5		2	7	9
8	1	3		4	6	8		6	8	1		1	3	5
4	6	2		9	2	7		2	4	9		6	8	4

2. La tortue circulaire

L'écaille de la tortue est souvent dessinée en forme de cercle ; on emploie principalement cette forme pour calculer, par la combinaison des pla-

nètes avec les constellations à l'instant de la naissance d'un individu, de sa naissance Méba et d'autre moments, à quelle divinité il devra s'adresser comme dieu tutélaire dans chaque année du cycle de soixante ans. Sa surface présente :

1ᵉʳ Compartiment. Un espace central circulaire, contenant les neuf Mébas, absolument semblable à la partie centrale de l'écaille de la tortue carrée décrite page 200.

Compartiments de 2 à 9. Ce sont huit circonférences concentriques, subdivisées chacune en huit parties par huit rayons. Les soixante-quatre cases ainsi formées renferment les nombres que j'indique ici dans leur ordre cyclique ; nous commençons par le point où sont placés les chiffres dans le précédent dessin, en parcourant la circonférence de gauche à droite :

2ᵐᵉ	1	3	8	7	2	9	4	5
3ᵐᵉ	2	4	9	8	3	1	5	6
4ᵐᵉ	3	5	1	9	4	2	6	7
5ᵐᵉ	4	6	2	1	5	3	7	8
6ᵐᵉ	5	7	3	2	6	4	8	9
7ᵐᵉ	6	8	4	3	7	5	9	1
8ᵐᵉ	7	9	5	4	8	6	1	2
9ᵐᵉ	8	1	6	5	9	7	2	3
	Feu (Nord)	Terre (Nord-Est)	Fer (Est)	Cieux (Sud-Est)	Eau (Sud)	Mont (Sud-Ouest)	Arbre (Ouest)	Air (N.-Ouest)

Au bas de chaque colonne j'ai ajouté comme éclaircissement les noms élémentaires de chaque espace et leur position dans l'horizon ; si nous examinons ces couleurs élémentaires dans la succession de cieux, fer, montagne, feu, eau, terre, arbre, air, nous remarquons tout d'abord que la succession

FORMULES DE DIVINATION

TIRÉES D'UNE TABLE A FIGURES, DE LHASSA

I

POUR CALCULER LA DIRECTION FAVORABLE POUR UNE ENTREPRISE

1

དབུས་ཁགན་གནམ་ཕྱུགས་རི་བོ་དང་། །མི་རྒྱས་ཤིང་རྒྱུང་ལ་འཁར།།

2

པོ་ལོ་བོན་བསྐོར་གནམ་གྱི་སྐར། །མོ་ལོ་ནམས་ཀྱི་ཆོས་བསྐོར་བྱ། །

II

POUR PRÉVOIR L'ISSUE D'UNE MALADIE

1

ཟར་ཤིང་དྲགས་སྟོན་པ་ཆགས་པ་དང་ཕྱི་མ་ཆགས་སོ།།

2

གཡུ་ཤིང་སྟོན་མ་ཆགས་པ་དང་ཕྱི་མ་ཆགས་ཆགས་སོ། །

3

དཔག་བསམ་ཤིང་དུ་སྟོན་ཆགས་པ་ཕྱི་མ་ཆགས་སོ། །

4

......སྟོན་པ་དཔལ་ཁྱིམ་ར་ཕྱི་མ་གྱུར་ཕྱི་མ། །

5

སྟོན་པ་ཤི་མིག་ཕྱི་མ་གསོད་སྙེག། །

horizontale de ces nombres est exactement la même que dans les huit groupes de neuf divisions chacun, page 205, où la Méba la plus élevée est aussi inscrite dans l'ordre cieux, fer, etc.

10me Compartiment. Ce dernier cercle est divisé en soixante-quatre cases ; les noms des animaux cycliques (byi, gláng, etc.) sont inscrits dans soixante de ces cases ; les quatre figures symboliques des quatre principaux points de la boussole occupent la même position que dans nos cartes géographiques ; Feu, ou nord, contre la tête de la tortue ; Phourbou ou est, à droite ; Eau ou sud, à la queue ; Feuilles, ou ouest, à la gauche.

III. TABLE DE DESTINÉE POUR LES CAS DE MALADIES

1. Figures humaines

Soixante figures humaines sont dessinées sur deux rangs ; on jette sur elles des grains ou de petits cailloux d'après la disposition desquels on prédit le développement et le résultat final de la maladie.

L'ordre de succession de ces figures et leurs accessoires, sont :

PREMIÈRE LIGNE

1. Une femme avec un crochet.
2. Une femme avec une cuillère.
3. Un homme avec un tison.
4. Un Lama avec un vase d'eau sur son dos.
5. Une femme succombant à la maladie.
6. Un homme les mains vides.
7. Un Lama portant un chapeau garni de jaune.
8. Une femme tenant un poignard.
9. Une femme tenant une cognée.

DEUXIÈME LIGNE

10. Un Lama tenant un vase.
11. Un Lama tenant un livre dans sa main gauche.
12. Une femme tenant un vase.
13. Une femme les mains levées comme pour prier.
14. Une femme avec un vase à eau sur son dos.
15. Une femme avec du fourrage dans la main.
16. Un Lama avec un bâton sacré.

2. Figures allégoriques et dés

Nous trouvons ici une table de six pouces de long et de quatre de large, divisée en vingt-quatre parties.

1	2	3	4	5	6
7	8	9	10	11	12
13	14	15	16	17	18
19	20	21	22	23	24

Les carrés 1, 2, 3, 4, sont remplis par des figures des douze animaux cycliques par groupes disposés de telle sorte qu'un animal est monté par trois autres. Dans le cas actuel ce sont des figures préliminaires qui ont leur importance quand il s'agit de mariage, mais non quand il est question de maladies ; nous les expliquerons dans la section IV. Les carrés de 5 à 6 contiennent les objets et les sentences que l'on consulte pour les maladies, ce sont :

5. Deux arbres conifères.
6. Des édifices inondés.
7. Deux arbres conifères.
8. Un arbre.
9. Deux édifices sacrés.
10. Deux yeux.

Les sentences des cases dix à seize sont écrites en cursive avec abréviations, de sorte qu'il n'a pas été possible de reproduire le carré n° 12. Ces sentences suivent dans l'ordre donné par mon dessin [1] :

11. Le florissant (vert) arbre de vie sera brisé maintenant ou plus tard n° 1.

12. (L'arbre d'or sera brisé maintenant) ; cette sentence se trouve pourtant sous l'image des édifices inondés, où on ne saurait trouver aucune trace d'arbre.

13. L'arbre bleu couleur de turquoise sera brisé maintenant ou plus tard, n° 2.

14. L'arbre de Pag-bsam-shing sera brisé [2] maintenant ou plus tard, n° 3.

15. Les maisons et clôtures illustres seront détruites maintenant ou plus tard, n° 4.

[1] Le n° 12 dont la traduction exacte était impossible est entre parenthèses. Dans les autres sentences des chiffres que suit le signe n° se rapportent au texte tibétain, planche XXXVIII, 2.

[2] C'est l'arbre fabuleux qui accomplit tous les souhaits. Schmidt, *Tibet, Lexicon*.

16. Maintenant ou plus tard les yeux de la mort s'arrêteront sur vous[1], n° 5.

Les cases 19 à 24 représentent les six faces d'un dé. Les points des dés employés pour les prédictions sont par moitié noirs et blancs, et présentent la disposition suivante :

Les dés sont ou cubiques, comme ceux des Européens, ou des parallélépipèdes rectangulaires, quelquefois relativement très allongés. Dans ce cas deux de leurs côtés sont blancs.

IV. TABLES DE MARIAGE

1. Tables avec nombres

Une figure de ce genre nous présente une table de neuf carrés, redivisés chacun en neuf cases ; celle du centre est rectangulaire, une courte sentence y est inscrite ; les huit cases environnantes contiennent chacun le nombre d'une Méba. Les numéros sont disposés comme dans la figure ci-dessous :

[1] Beaucoup d oracles de ce genre sont réunis dans le livre Jed-tho-yangi-zamatog, *Manuel d'oracles*.

Les sentences placées dans les rectangles furent expliquées à Hermann ainsi qu'il suit :

I. Médecine du ciel, vraie.
II. Médecine du ciel, médiocre.
III. Médecine du ciel, en partie vraie.
IV. Imaginairement vraie, selon la science humaine.
V. De fortune moyenne, médiocre. (Le lama disait : Imaginairement vraie, mais douteuse.)
VI. Imaginairement vraie, et mauvaise par imagination.
VII. Foncièrement mauvaise.
VIII. Probablement mauvaise.
IX. Un peu meilleure que les mauvaises.

Les parents des jeunes fiancés consultent cette table en y jetant un grain sacré ; l'inscription du carré où le grain s'arrête donne le caractère général de la réponse au point de vue du bonheur du mariage projeté ; mais cette réponse permet une infinité d'interprétations, selon la naissance Méba des fiancés et la Méba du carré, s'il arrive que le grain s'arrête sur un nombre et non sur l'inscription ; il faut aussi tenir compte des éléments sous lesquels ils sont nés. A cet égard on admet généralement que si les éléments sous lesquels les deux fiancés sont nés ne s'accordent pas, c'est un présage de discordes et de querelles, à moins que l'élément le plus puissant ne soit neutralisé par des cérémonies, qui naturellement ne peuvent être efficaces que si elles sont célébrées par un lama. Dans les sentences suivantes sont détaillés les rapports des éléments ; leur texte tibétain se trouve planche XXXIX, 2.

« L'eau est mère du bois ; le feu est fils du bois.

« Le fer est ennemi du bois ; la terre amie du bois.

« Le fer est mère de l'eau ; le bois est fils de l'eau.

« La terre est ennemie de l'eau ; l'eau est fille du fer.

« Le feu est ennemi du fer ; l'eau est ami du fer.

« Le feu est mère de la terre ; le fer est fils de la terre.

« Le bois est ennemi de la terre ; le fer est ami de la terre. »

Évidemment ces notions sont fondées sur l'examen des conditions du développement et de la destruction des objets existants ; car le bois, les plantes

FORMULES DE DIVINATION

TIRÉES DE TABLES A FIGURES DE GNARI KHORSOUM

I

POUR L'INTERPRÉTATION D'ORACLES

Les oracles auxquels se rapportent ces formules se trouvent planche XL

1

སྐར་གསུམ་ཕོ་གྱུ་པོ་ནས་ཙིས། །

2

ཤིང་གཡས་ནས་ཙིགས་སུག་ནས། །

3

ཆུ་ཏུ་གས་ཙིས། །

4

ས་སྲུག་ནས་ཙིས། །

5

ལྕགས་སྲུག་གཡོས་ནས་ཙིས། །

6

མེ་གཡོས་ནས་རྩིས། །

7

ཤིང་གཡོས་ནས་ཙིས། །

8

ཆུ་གཡོས་ནས་རྩིས། །

9

ཡར་ཀྱིས་གསུམ་ནས་ཙིས། །

10

མེ་སྲུག་ནས་ཙིས། །

11

ཆུ་བུ་ལ་ནས་རྩིས། །

12

ཡར་ཀྱིས་ལྟ་ནས་ཙིས། །

12

ཨར་ཀྱིས་ལྟ་ནས་ཙིས། །

14

གནམ་ཕོ་ནས་ཙིས། །

II

SENTENCES VERSIFIÉES TRAITANT DE L'INFLUENCE BONNE OU MAUVAISE DES ÉLÉMENTS SUR UN MARIAGE PROJETÉ

1

ཤིང་མ་ཆུ་ལ་ཤིང་མེ། །

2

ཤིང་དགུ་ལྕགས་ལ་ཤིང་གུགས་ས། །

3

ཆུ་མ་ལྕགས་ལ་ཆུ་བུ་ཤིང་། །

4

ཆུ་དགུ་ས་ལ་ཆུ་ཀྲོགས་མེ། །

5

ལྕགས་མ་ས་ལ་ལྕགས་བུ་ཆུ། །

6

ལྕགས་དགུ་མེ་ལ་ལྕགས་ཀྲོགས་ཆུ། །

7

ས་མ་མེ་ལ་ས་བུ་ལྕགས། །

8

ས་དགུ་ཤིང་ལ་ས་ཀྲོགས་ལྕགས། །

croissent dans la terre et sont nourris par l'eau ; le bois fournit la matière du feu ; mais le bois ou les arbres sont coupés par le fer. Le fer[1] (sous forme de pelle) est indispensable pour les canaux d'irrigation, qui fournissent aux plantes (bois) l'eau nécessaire, dont une partie leur est enlevée par la terre, où elle s'enfonce et se perd[2]. Le feu permet l'usage de l'eau pour la cuisine et par là accroît son importance pour l'homme.

2. Tables avec animaux cycliques

Toutes les tribus de l'Asie centrale[3] admettent que l'affection et l'aversion sont produites par l'influence des divergences de nature des éléments qui composent le cycle de douze ans. Cependant les règles que les Tibétains ont établies à ce sujet sont fort arbiraires ; ils croient, par exemple, que l'oiseau cherchera querelle au cheval, etc. Ils ont six variétés de sentiments, soit, très grande affection, affection médiocre, indifférence, éloignement, haine, haine mortelle. La haine mortelle est incurable et sous de tels auspices les fiancés ne devraient raisonnablement pas se marier ; mais si les parties sont riches et libérales, on peut empêcher la haine de se déclarer. Toutes les autres influences des animaux peuvent se modifier ; on affaiblit ou on annule complètement celle qui est défavorable, on renforce et on accroît la bonne.

On voit fréquemment des figures dans les divisions desquelles ces animaux sont groupés ; les têtes de deux animaux sont dessinées dans une même division, ou bien leurs noms y sont inscrits. Quelquefois aussi un animal est monté par un monstre à forme humaine, portant la tête d'un ou même de plusieurs animaux cycliques. On détermine, en jetant les dés, si la haine ou l'éloignement seront funestes pour le jeune couple. Des tables de ce genre sont annexées au rouleau astrologique de Lhassa (voyez page 191).

Celle qui offre les combinaisons d'animaux par lesquelles on peut préjuger de la possibilité de sentiments d'aversion, est divisée en trente cases ; les

[1] Comp. Pallas, *loc. cit.*, page 236.
[2] La sécheresse habituelle du climat du Tibet, rend l'irrigation plus importante pour la culture que dans n'importe quelle autre partie habitée du globe.
[3] Comp. Pallas, *loc. cit.*, pp. 236-263.

douze carrés des deux premières colonnes montrent les têtes des animaux tournées dos à dos ; les autres contiennent leurs noms. Voici la série complète :

Tigre. Singe.	Lièvre. Oiseau.	Dragon. Chien.	Serpent. Brebis.	Cheval. Rat.	Brebis. Bœuf.
Lièvre. Oiseau.	Tigre. Singe.	Serpent. Porc.	Dragon. Chien.	Brebis. Bœuf.	Cheval. Rat.
Dragon. Chien.	Bœuf. Brebis.	Cheval. Rat.	Lièvre. Oiseau.	Singe. Tigre.	Serpent. Porc.
Serpent. Porc.	Rat Cheval.	Bœuf. Brebis.	Tigre. Singe.	Oiseau. Lièvre.	Dragon. Chien.
Cheval. Rat.	Porc. Serpent.	Singe. Tigre.	Bœuf. Brebis.	Chien. Dragon.	Lièvre. Oiseau.
Brebis. Bœuf.	Chien. Dragon.	Oiseau. Lièvre.	Rat. Cheval.	Porc. Serpent.	Tigre. Singe.

Une autre combinaison présente les animaux qui peuvent être défavorables, sans l'être fatalement ; elle comprend quatre divisions, dans chacune desquelles est un animal monté par un monstre avec trois têtes d'animaux. Dans la première le porc est monté par l'oiseau, le serpent et le chien ; dans la seconde le singe sert de monture à la brebis, le rat et le tigre : dans la troisième le tigre porte le cheval, le bœuf et le singe ; dans la quatrième le dragon, le porc et le lièvre chevauchent sur le serpent. Ces figures sont celles des quatre premières cases de la table usitée dans les cas de maladies, décrite page 207.

V. TABLE DE DIVINATION FORMÉE DE NOMBREUSES FIGURES ET DE SENTENCES

Ce ne fut pas sans grande hésitation de la part des Lamas de Mangnang, Gnary Khórsoum qu'Adolphe et Robert purent se procurer cette table ; on leur assura à plusieurs reprises qu'il était impossible d'en avoir un autre exemplaire à moins de le faire venir de Lhassa, ce qui serait très long. Mes frères

TABLE DE DIVINATION.

n'ayant pas réussi à obtenir chez les Lamas de Mangnang des renseignements sur l'application de cette table, je m'adressai à M. Schiefner pour avoir des détails sur des objets analogues ; mais, bien qu'il mît beaucoup d'obligeance à rechercher ces matières, j'ai dû me borner à la traduction des inscriptions et interpréter les figures par l'analogie de leurs formes avec celles d'autres tables.

L'original a 21 pouces de long et 12 pouces de large ; sa partie principale est divisée en soixante-dix-huit rectangles qui contiennent chacun une figure ou une sentence, ou toutes les deux réunies ; quelques-uns pourtant sont vides. Sur les côtés deux bandes verticales sont ménagées pour recevoir des indications explicatives pour l'emploi de la table : une d'elles est vide pourtant. Pour faciliter l'explication je donne comme d'ordinaire le tracé des compartiments ; là où on ne verra pas de chiffre, la case est vide dans l'original.

B	A						B
	1	2	3	4	5	6	1
	7	8	9	10	11	12	2
							3
	13	14	15	16	17	18	4
	19	20	21	22	23	24	5
	25	26	27	28	29	30	6
							7
	31	32	33	34	35	36	8
	37	38	39	40	41	42	9
	43	44	45	46	47	48	10
							11
	49	50	51	52	53	54	12
		56	57	58	59	60	13
	61	62	63	64	65	66	14
		68	69	70	71	72	
			75	76	77	78	

Dans la traduction ci-jointe les sentences sont placées entre guillemets, pour les distinguer de l'explication des figures.

A. Table centrale avec ses figures et ses sentences

Les chiffres placés au commencement de la ligne se rapportent à ceux de a partie A du dessin ci-contre ; ceux qui se trouvent à la fin des sentences renvoient à la planche XL, où elles sont imprimées en caractères tibétains.

1. « La chaire céleste ; elle est vide ou ne l'est pas ». N° 1.
2. Un lion.
3. « Le piège tressé glissera-t-il à travers (sous l'objet), ou non[1] ? » N° 2, une corde tressée.
4. La peau d'un homme.
5. Les murs d'un édifice religieux.
6. « Toute trace de la résidence du roi de l'éloquence sera-t-elle perdue, ou non[2] ? » Un Lama.
7. « Le paon sous le trône des lions[3], sera-t-il victorieux ou non ? » (n° 4)
8. Le paon sur un lion ; c'est le symbole du trône des lions.
9. « La résidence couleur de turquoise sera-t-elle détruite, ou non ? » La figure représente un autel surmonté d'un cône de sacrifice (Zhalzaï)[4].
10. Un chapelet de grains, symbolisant des crânes humains.
11. Le vase Namgyal boumpa[5], avec des fleurs dans le goulot.
12. « Le Dordje d'or s'ouvrira-t-il comme une fleur (apparaître) dans le ciel ? » N° 6. Un Dordje symbole de puissance[6].
13. « Le mauvais discours des infidèles[7], sortira-t-il, ou non ? » N° 7.
14. Un infidèle.
15. « La natte se fondra-t-elle (détruire) par le feu, ou non ? » N° 8. Une figure qui ressemble à un échiquier.

[1] Le piège, en tibétain zhag-pa, est un symbole de puissance ; voyez p. 139. On le retrouvera aux numéros 18, 21, 48. Les mots entre parenthèses sont des paraphrases du texte tibétain.
[2] Mandjousri, le dieu de l'éloquence et de la sagesse. (Voyez p. 42.)
[3] Voyez p. 136.
[4] Voyez p. 147.
[5] Voyez p. 160.
[6] Voyez p. 139.
[7] En sanscrit Tirthika, voyez page 17.

16. Le Phourbou, symbole de puissance sur les démons.
17. Un cercle de divination.
18. Des cordes tressées figurant le piège (comparez fig. 3).
19. Le céleste...... et le....... tressé seront-ils coupés, ou non[1] ? » N° 9.
20. Les figures de « Biang-bu et de Thal » ; la première est une tige avec des feuilles vertes ; la seconde un parallélogramme attaché à un bâton.
21. Le piège (comparez fig. 3). Je n'ai trouvé aucun sens à la sentence qui s'y rapporte.
22. Une flèche avec des rubans.
23. Deux instruments astrologiques.
24. Le trident, symbole de pouvoir sur les démons.
25. « La résidence du magistrat sera-t-elle vide, ou non ? » N° 10.
26. Un pont dont on voit trois arches.
27. « La verge magique se rompra-t-elle, ou non ? » N° 11. Deux bâtons, l'un dressé, l'autre incliné par le haut.
28. Les murs d'un édifice religieux (Comparez fig. 5).
29. Un Lama.
30. Un Lama.
31. « L'enclos du foyer des fidèles de la religion Bon, sera-t-il vide, ou non ? » N° 12.
32. Un prêtre Bon tenant un glaive et un bouclier.
33. « L'excellent cheval[2] et l'homme partiront-ils dans des directions différentes ? » N° 13. Un homme à cheval.
34. Un glaive.
35. Un arc dans un étui et un carquois avec quatre flèches.
36. Une flèche sans rubans.
37. « Les souliers seront-ils emportés par l'eau, ou non ? » N° 14.
38. Deux souliers sur le penchant d'une colline.

[1] Les deux mots tibétains que je n'ai pas pu traduire sont : Byang-bu et thal. Les dictionnaires traduisent byang-bu « titre, adresse » ; pour thal, ils donnent « poussière, cendre » ; pour tgal-mo « paume de la main ».

[2] Le Loungta, ou cheval aérien, est indiqué ici, ainsi que son pouvoir d'éloigner les dangers qui peuvent naître de l'opposition des animaux cycliques, des éléments et des planètes. Voyez planche XXVI et page 163.

39. « La divine astrologie sera-t-elle connue, ou non ? » N° 15. Deux astrologues en habit religieux.

40. Un arc et une flèche.

41. Deux poissons nageant dans l'eau.

42. Un oiseau posé sur une fleur.

43. Eau (comparez fig. 49).

44. « Les vêtements et l'ombrelle au manche de turquoise tomberont-ils (sur la terre), ou non ? » N° 16. Le manche de turquoise.

45. « Les logis seront-ils détruits par le domestique, ou non ? » N° 17. Desmurs.

46. Un Lama portant le miroir magique.

47. Un piège pendant à une corde (comparez fig. 3).

48. Plusieurs pièges pendus à une corde.

49. « La source de l'univers sera-t-elle desséchée, ou non ? (n° 18) ; ceci doit se rapporter à la fig. 43.

50. « La maison paternelle deviendra-t-elle la proie des ennemis, ou non ? » (n° 19.) Des murs.

51. « Le miroir magique apparaîtra-t-il, ou non ? » (n° 20.) Le miroir.

52. Trois Lamas.

53. Une fleur épanouie.

54. Cinq flèches et un arc.

56. « Les piliers (de la foi bouddhique) et les mille offrandes seront-ils dispersés au loin, ou non ? » (n° 21.) Trois vases à offrandes sur une table.

57. Trois Lamas ; le premier est habillé de rouge et de vert, ses deux compagnons ne sont pas coloriés.

58. Un Lama avec le miroir magique.

59. Un Lama habillé de rouge sortant de la maison.

60. La partie supérieure de cette case est remplie par la pointe de la flèche et l'arc (comp. fig. 54) : la fleur du carré du dessous atteint sa partie inférieure.

61. « Le génie blanc de l'excellente terre se soumettra-t-il, ou non ? » (n° 22.)

62. Sentence dont je n'ai pu trouver le sens.

63. Une conque, avec laquelle les Lamas sont appelés à la prière.

QUESTIONS ET RÉPONSES

TIRÉES D'UNE TABLE DE DIVINATION DE GNARI-KHORSOUM

1
ཀླུ་ཞི་སྟོང་གདན་མ་སྟོང་སོ་མ་མི་སྟོར། །

2
ཞགས་ཆེང་སྒྱལ་ཕོག་ཏུ་ཤོར་རམ་མ་ཤོར། །

3
ཇི་པ་དག་རྒྱལ་པོ་ཐྱགས་པའི་གདན་མ་སྟོང་སོ་སམ་མི་སྟོང་། །

4
རིང་ཞྦྱིང་ནས་རུ་བ་རྒྱལ་པ་རྒྱལ། །

5
གཡུའི་གདན་ཞིག་སོ་སམ་མ་ཞིག། །

6
གསེར་གྱིས་རྡོ་རྗེ་གདམ་དུ་བརར་སོ་སམ་མ་འབར། །

7
ཧ་སྒྲུགས་དག་རག་འབྱུང་སོ་ས་མ་འབྱུང་། །

8
ཞགས་བླན་བླུན་སོག་སོ་སམ་མ་སོྐལ། །

9
ནམ་མ་བར་ཟུང་བྱུར་དུལ་ཐལ་ཆོན་སོ་སམ་མ་ཆོན། །

10
བོན་པོ་གདན་མ་སྟོང་སམ་མ་སྟོང་། །

11
རྒྱལ་གྱི་བར་ཀ་ཕྱག་སོ་སམ་མ་ཕུག། །

12
བོན་པོའི་ཐབ་ར་སྟོང་སོ་སམ་མ་སྟོང་། །

13
ཀྱི་ཞིང་དུ་རབ་བི་དང་བྲལ་སོ་སམ་མི་བྲལ། །

14
ཟ་འོག་ཨམ་ཅུང་ཆར་ཁྱེར་མ་མ་ཁྱེར། །

15
ཀླུ་ཧྲུལ་ཆེམས་ན་སྟོང་སོ་སམ་མ་སྟོང་། །

16
གོས་གྱི་པང་གཡུ་ལོ་ལག་ནས་ཤོར་སོ་སམ་མ་ཤོར། །

17
མི་བར་འཁ་སྒྱི་ཞག་སོ་སམ་མ་ནག། །

18
བྱད་པའི་ཆུ་མིག་གླུམ་སོ་སམ་མ་སྐམ། །

19
པ་ཁྱིམ་་་རྒ་ལྟོར་མ་ཤོར། །

20
བུལ་གྱི་མི་སོང་ངོ་ལ་ཛོམ་སོ་སམ་མ་ཛོམ། །

21
ཀི་སྟོང་གྱི་བུར་བར་ཕྱག་སོ་སམ་མ་ཕུག། །

22
རབ་ཞིང་གི་རྒྱལ་དུ་ལྷ་་་དགར་པོ་གཏུགས་སོ་སམ་མི་གཏུགས། །

64. Le miroir magique.
65. Une feuille.
66. Une fleur ouverte; sa partie supérieure est formée du miroir magique.
68. Un porc.
69. Un pilier (supportant un monastère, ou le bouddhisme en général).
70. Un autel avec un vase à offrandes surmonté d'une flamme.
71. Des murs.
72. Une maison.
75. Le céleste chien noir [1].
76. Un yak.
77. Un tigre.
78. Un lièvre.

B. Règles pour trouver la réponse convenable

Les chiffres placés en dehors sont ceux de la colonne B du dessin (page 213); ceux qui suivent les sentences renvoient au texte tibétain dans la planche XXXIX, 1.

1. « Commencer à compter la forteresse terrestre à partir du roi céleste ». (Mandjousri) n° 1.)

2. (Les mots lisibles ne sont pas assez nombreux pour faire deviner le sens) N° 2.

3. « Compter l'eau depuis le tigre ». (N° 3.)

4. « Compter la terre depuis le tigre ». (N° 4.)

5. « Compter le fer depuis le tigre et le lièvre ». (N° 5.)

6. « Compter le feu depuis le lièvre ». (N° 6.)

7. « Compter le bois depuis le lièvre ». (N° 7.)

8. « Compter l'eau depuis le lièvre. » (N° 8.)

9. « Compter le précédent (lièvre) depuis ces trois (éléments). » (N° 9.)

10. « Compter le feu depuis le tigre. » (N° 10.)

11. « Compter l'eau depuis le singe. » (N° 11.)

11. « Compter les précédents (singe et tigre) depuis les cinq (éléments). » N° 12.)

[1] Voyez p. 195.

13. « Compter le suivant depuis les cinq. » (N° 13.)
14. « Compter depuis l'ami des cieux. » (N° 14.)

Arrivé à la conclusion de la partie descriptive de cet ouvrage, je me permets d'ajouter encore quelques remarques d'une portée générale sur les éléments que les recherches sur le bouddhisme ont fournis à l'étude de vestiges de monuments en Europe et surtout en Norvège, ainsi qu'à l'interprétation de termes mythologiques anciens. Le professeur Holmboe, de Stockholm, en comparant les tumuli et les longs murs qui se voient dans mainte partie de la Norvège, avec les Tôpes de l'Inde et de l'Afghanistan et les Chortens et les Manis du Tibet, a trouvé tant d'anologies surprenantes, qu'il a déclaré que, d'après son opinion, il était fort probable que les apôtres du bouddhisme avaient dû s'avancer jusqu'en Scandinavie, après avoir traversé les vastes provinces russes [1]. Chose encore plus extraordinaire, on a découvert que le bouddhisme a eu des prosélytes au Mexique jusqu'au treizième siècle ; l'évidence de ce fait découle des détails et des descriptions d'un auteur chinois qui vivait au quinzième siècle de notre ère, et qui parle « du pays éloigné dans lequel des hommes pieux, poussés par de violents orages, ont transporté les doctrines sacrées [2]. »

[1] Pour les détails, voyez Holmboe, *Traces du bouddhisme en Norvège*, p. 79. Holmboe dit que même le nom d'Odin ou Wodan, le dieu suprême de la mythologie allemande, peut se rapporter aux expressions bouddhiques et au mot sanscrit *Budh* et ses dérivés Bouddha, Bodhin, Bodhan, Bodhan. Déjà dans le sanscrit le B, se change en V, et l'élision du V serait très fréquente dans l'ancienne langue norvégienne dans les mots où il est suivi de O ou de U. Un court résumé, avec remarques critiques, de l'ouvrage de Holmboe, par Rajendralal Mitra, est donné dans *Journ. As. Soc. Beng.*, vol. XXVII, p. 46.

[2] Voyez Neumann, cité par Lassen dans *Indische Alterthums Künde*, vol. IV, p. 749. Dans les Etats-Unis d'Amérique on a trouvé aussi des buttes artificielles si curieusement semblables aux tumuli de Norvège que les antiquaires américains ont suggéré qu'un peuple venant de Norvège aurait découvert l'Amérique vers l'an 1000 de notre ère. Rafn, cité par Holmboe, p, 23

APPENDICE

A

LITTÉRATURE

LISTE ALPHABÉTIQUE DES OUVRAGES ET MÉMOIRES RELATIFS AU BOUDDHISME

SES DOGMES, SON HISTOIRE ET SA DISTRIBUTION GÉOGRAPHIQUE

TITRES DES PUBLICATIONS PÉRIODIQUES ET COLLECTIONS QUI ONT ÉTÉ CONSULTÉES
LISTE ALPHABÉTIQUE DES AUTEURS

Le catalogue suivant donne les titres complets de tous les ouvrages remarquables sur le bouddhisme, ainsi que les mémoires contenus dans les publications périodiques ou spéciales. La littérature des diverses langues de l'Europe est si considérable que je n'ose espérer que cette liste soit assez détaillée et complète. Mais je me permets d'ajouter, comme excuse pour mon travail, que je n'ai eu pour m'aider aucun autre recueil de ce genre.

Le Directeur de la Bibliothèque royale et nationale de Munich, professeur Halm, m'a prêté une assistance officielle toute particulière.

Le classement des ouvrages sous le rapport de leurs principaux objets se fera facilement par l'Index, où l'indication des publications est jointe aux autres détails.

TITRES DES PUBLICATIONS ÉTUDIÉES, PÉRIODIQUES OU AUTRES

(Les mots entre parenthèses sont les abréviations que j'ai employées)

ABHANDLUNGEN der königlichen Academie der Wissenchaften zu Berlin. Up to 1860. (Abh. d. Berlin. Akad).

ARBEITEN der russichen Mission in Peking. Deutsche Uebersetzung von Abel und Mecklenburg. Berlin, 1858, vol. I, II (Arb. der russ. Mission.)

ARCHIV für die wissenschafstiche Kunde von Russland, von Ermann, vol. I à XX (Ermann's Archiv.)

ASIATIC RESEARCHES, or Transactions of the Society instituted in Bengal. Calcutta, vol. I à XX. L'édition in-octavo se distingue par 8° (As. Res.).

BULLETIN scientifique publié par l'Académie des sciences de Saint-Pétersbourg. Vol. I à X (Bull. sc. Saint-Pétersb. Acad.)

BULLETIN de la classe historico-philologique de l'Académie impériale des sciences de Saint-Pétersbourg. Vol. I à XIV (Bull. hist. phil. Saint-Pétersb.)

BULLETIN de l'Académie impériale des sciences à Saint-Pétersbourg. Vol. I à V (Bull. Saint-Péters. Acad.)

CHINESE REPOSITARY. Canton, vol. III (Chin. Rep.)

DENKSCHRIFTEN der K.K. Akademie der Wissenschaften in Wien. (Denkschr. d. Wien. Akad.)

GLEANINGS in science. Calcutta, vol. I à III (Glean. in sc.)

JOURNAL ASIATIQUE ou recueil de mémoires, d'extraits et de notices relatifs à l'histoire, à la philosophie, aux sciences, à la litérature et aux langues des peuples orientaux, vol. I à V (Journ. As.)

JOURNAL of the American Oriental Society. New-York. (Journ. Ame. or. Soc.)

JOURNAL of the Asiatic Society of Bengal. Vol. I à XXX (Journ. As. Soc. Beng.).

JOURNAL of the Bombay, branch of the royal Asiatic Society. Vol. I à V (Journ. Bomb. R. As. Soc.).

JOURNAL of the Ceylon, branch of the royal asiatic Society. Colombo, 1845, 1848, 1850, 1853. (Journ. Ceylan. R. As. Soc.)

JOURNAL of the Indian Archipelago and Eastern Asia. [Singapore. New series. Vol. I à III (Journ. Ind. arch.).

JOURNAL (et aussi Transactions) of the royal asiatic Society of Great Britain and Ireland. Vol. I à XIX (Journ. R. As. Soc.).

JOURNAL DES SAVANTS. Paris, de 1820 à 1856 (Journ. des Sav.).

JOURNAL of the Shanghai literary Society. (Journ. Shanghai, lit. Soc.)

MADRAS JOURNAL of literature and sciences. Madras New series. Vol. I à VII (Mad. Journ.)

MÉMOIRES de l'Institut impérial de France, Académie des inscriptions (Mém. de l'Inst. de France.)

MÉMOIRES présentés à l'Académie impériale des sciences de Saint-Pétersbourg, par divers savants, vol. I à VI (Mém. des sav. étrang. Saint-Pétersb.).

NOUVEAU JOURNAL asiatique ou recueil de Mémoires, d'extraits et de notices relatifs à l'histoire, à la philosophie, aux langues et à la littérature des peuples orientaux. Paris, 1826-1861 (Nouv. Journ. As.).

TRANSACTIONS of the literary Society of Bombay. Vol. I à III (Trans. lit. Soc. Bombay).

ZEITSCHRIFT der Deutschen morgenländischen Gesellschaft. (Ztsch. d. d. Morg. Ges.), vol. I à XI.

ZEITSCHRIFT für die Kunde des Morgenländes. Vol. I à V (Ztschr. f. d. K. d. Morg.).

LISTE ALPHABÉTIQUE DES AUTEURS

Ackermann, B. « Histoire et doctrine du bouddhisme. 1829. »

Anderson, W. Essai pour établir l'identité de quelques lieux cités dans l'itinéraire de Hiuan Thsang. Journ. As. Soc. Beng. Vol. XVI. p. 1183.
Autres publications sur ce sujet, voyez Cunningham, Müller.
Disc. crit.: Cunningham, Journ. As. Soc. Beng. Vol. XXII, I partie, page 476, II part, p. 13.

Bailey E. C. « Note sur les sculptures trouvées dans le district de Peshauvur. » Journ. As. Soc. Beng. Vol. XXI, p. 606.
Sur le même sujet, voyez aussi un mémoire de Jaquet.

Barthélemy Saint-Hilaire : sur les travaux de M. Eugène Burnouf. Journ. des sav. 1852, p. 473 et 561.

—— Du bouddhisme. Paris, 1855.

—— Du Bouddha et sa religion. Paris, 1860. Disc. crit. par cet auteur, voyez : Burnouf, Foucaux, Saint-Julien.

Bazin Recherches sur l'origine, l'histoire et la constitution des ordres religieux dans l'empire chinois. Nouv. Journ. As. Ve serie, vol. VIII (1856).

Benfey, Th. « Remarque sur une communication de Megasthènes au sujet de l'histoire de l'Inde. » Ztchr. f. d. K. Morg., vol. V, p. 218.

—— Quelques remarques sur les noms des dieux qui se trouvent sur les monnaies indo-scytes. » Ztschr. d. d. Morg. Ges., vol. VIII, p. 450.

Bennet, C. — Vie de Gaudama, traduction d'un livre birman intitulé Mala-len-ga-ra Wottoo. » Journ. Amer. Or. Soc., vol. III, page 1 à 165.

Bergmann. Excursions nomades chez les Kalmouks pendant les années 1802 et 1803. » 4 vol. 1805. (Comparez aussi Morris.)

Bigandet. — Légende du Bouddha birman nommé Gaudama. Journ. Ind. Arch., vol. VI, pages 278 et 499 ; vol. VII, p. 159 ; pages 349, 373 ; vol. IX, pages 139, 325, 483.

Biot. Pour les discussions critiques de cet auteur, voyez Burnouf.

Bird, J. « Recherches historiques sur l'origine et les principes des religions de Bouddha et de Jaina. » Journ. Bomb. R. As. Soc., vol II, p. 71.

Bochinger, J.-J. — La vie contemplative, ascétique et monastique chez les Indous et chez les peuples bouddhistes. Strasbourg, 1831.

Bochtlingk. — Rapport sur un mémoire intitulé : Une biographie tibétaine de Sakjamuni, le fondateur du bouddhisme ; abrégée par A. Schiefner. Bull. hist. phil. Saint-Pétersb., vol. V, p. 93.

Bohlen, P.-V. — De budhaismi origine et ætate, conscripsit Petrus a Bohlen. Regimont. Pruss. 1827.

—— « L'Inde ancienne décrite avec des considérations particulières sur l'Égypte. » Deux vol. Königsberg, 1830.

Brockhaus, H. — Soma Deva. Fondation de la ville de Pataliputra et histoire d'Upakosa. Leipsig, 1835.

Sur le même sujet, voyez un mémoire de Francklin.

Buchanan, Fr. — Sur la religion et la littérature des Birmans. As. Res. 8° vol. IV, p. 136.

Burnes, Ar. — Description des temples Jains au mont Abu à Guzerat. Journ. As. Soc., vol. II, p. 161.

—— Voyages à Bokhara, récit d'un voyage de l'Inde à Caboul, en Tartarie et en Perse. Deux vol. 1834.

Voyez aussi Elphinstone.

Burney, H.-St. — Traduction d'une inscription en langue birmane trouvée à Bouddha-Gaya en 1833. As. Res., vol. XX, p. 161.

Voyez aussi le mémoire de Kittoe sur cette ville.

Disc. crit. Lassen Chr : Zeitschr. f. d. K. d. Morg. vol. I, p. 108.

—— Découverte d'images bouddhistes avec inscriptions deva-nagari à Tagoung, ancienne capitale de l'empire birman. Journ. As. Soc. Beng. vol. V, p. 157.

Disc. Crit. Lassen Chr. Zeitschr. f. d. K. d. Morg., vol. I, p. 228.

Burnouf, E. (et Ch. Lassen). Essai sur le pali, ou la langue sacrée de la presqu'île au delà du Gange, avec six planches lithographiées. Paris, 1826.

—— Observations grammaticales sur quelques passages de l'Essai de MM. Burnouf et Lassen. Paris, 1827.

Burnouf, E. (et Ch. Lassen). Introduction à l'histoire du Bouddhisme indien. Paris, 1844.

Disc. crit. : Boer, E. ; Journ. As. Soc. Beng., vol. XIV, part. II, p. 783 ; Biot : Journ. des sav. 1845, pages 223, 257 et 337.

—— Le Lotus de la bonne Loi, traduit du sanscrit, accompagné d'un commentaire et de vingt et un mémoires relatifs au bouddhisme. Paris, 1852.

Disc. crit. : Barthélemy Saint-Hilaire, neuf articles dans Journ. des sav. 1854 et 1855 (en même tempe que le Rgya Tcher Rol pa de Foucaux). A. Weber, « Études indiennes », vol. III, p. 135.

Disc. crit. par cet auteur, voyez Rémusat, Upham.

Burt F.-S. — Impression de plusieurs *danams* du *Tope* de Sanchi près de Bhila. Journ. As. Soc. Beng., vol. VII, p. 562.

Voyez aussi sur ce *Tope* : Cunningham, Prinsep.

—— Description avec dessin de l'antique pilier de pierre d'Allahabad, appelé *Bhim ten's Gadá* ou *club*, accompagné de copies de quatre inscriptions en divers caractères gravées sur sa surface. Journ., etc. vol. III, p. 105.

Voy. aussi en fait de mémoires sur ce pilier : Hodgson, Mill, Prinsep, Troyer, Turnour.

Callaway Jonh. — Yakkun Nattannava, poème singalais qui décrit le système de démonologie de Ceylan ; avec ce poème : Les pratiques d'un *capua* ou prêtre démon, telles qu'un bouddhiste les a décrites ; et Kolan Nattannava, poème singalais qui décrit les types choisis par les naturels de Ceylan dans une mascarade. Londres, 1829.

Campbell, A. — Journal d'un voyage à Sikkim. Journ. As. Soc. Beng., vol. XVIII p. 482.

—— Journal d'un voyage à la frontière du Tibet en traversant Sikkim. Jour. As. Soc. Beng., vol. XXI, pages 407, 477, 563.

Carey, W. — Récit des cérémonies des funérailles d'un prêtre birman. As. Res., vol. XII, p. 186.

Carte, W.-E. — Notices sur les amulettes en usage chez les bouddhistes transhimalayiens, avec remarques de Csoma de Körös. Journ. As. Soc. Beng., vol. IX ; deuxième partie, p. 904.

CATALOGUE des manuscrits et xylographies orientaux de la Bibliothèque impériale publique de Saint-Pétersbourg, 1852.

CHAPMANN, J.-J. — Quelques remarques additionnelles sur l'antique cité d'Anurapura ou Anuradapura et le temple colline à Mahentélé dans l'île de Ceylan. Journ. R. As. Soc., vol. XIII, p. 164.

CHITTY, S.-C. — Le sixième chapitre du Tiruvathavur Purana. Journ. Ceylon, R. As. Soc. 1845. N° 1, première partie, p. 63.

COLEBROOK, H.-T. — Observations sur la secte des Jains. As. Res., vol. IX, p. 287.

CONGREEVE, H. — Courte description des anciennes sculptures bouddhistes à Masulipatam. Madras. Journ., vol. VI, mai 1861, p. 14.

COURT, A. — Etude approfondie sur les *Topes* de Manikâla, traduction d'un extrait d'un mémoire manuscript sur l'ancienne Taxila. Journ. As. Soc. Beng., vol., III, p. 556.

——Note sur le liquide brun contenu dans les cylindres de Manikyâla, Journ. As. Soc. Beng., vol. III, p. 567.

Autres mémoires sur ce *Tope*, Cunningham, Prinsep.

CRAWFURD, J. — Ruines de Boro Budor à Java, Trans. lit. Soc. Bomb., vol. II, p. 154.

——Histoire de l'archipel Indien. Édimbourg, 1820. Volumes I, II, III.

CSOMA DE KÖRÖS. — Traduction d'un fragment tibétain avec remarques de H.-H. Wilson. Journ. As. Soc. Beng., vol. I, p. 269.

—— Notice géographique sur le Tibet. Jour. As. Soc. Beng., vol. I, p. 121.

—— Note sur l'origine du Kala-Chakra, et Adi Bouddha. Journ. As. Soc. Beng., vol. II, p. 57.

—— Traduction d'un passeport tibétain. Jour. etc., vol. II, p. 20.

—— Origine de la race Shâkya, traduit du la, 26me volume de la classe mDo dans le Kah-gyur, commençant à la cent soixante et unième page. Journ. etc., vol. II, p. 385.

—— Extraits d'ouvrages tibétains. Journ. etc., vol. III, p. 57.

—— Analyse d'un ouvrage de médecine tibétain. Journ. etc., vol. IV, p. 1.

—— Notices sur les différents systèmes du bouddhisme, tirées des auteurs tibétains. Journ. etc., vol. VII ; première partie, p. 142.

Disc. crit. Zeitschr. f. d. K. d. Morg., vol. IV.

Csoma de Körös. — Énumération d'ouvrages d'histoire et de grammaire que l'on rencontre au Tibet. Journ. etc., vol. VII, p. 147.

Disc. crit. Zeitschr. f. d. K. d. Morg., vol. IV.

—— Remarques sur les « Notices sur les amulettes en usage chez les bouddhistes transhimalayens, par W.-E. Carte. » Journ. As. Soc. Beng., vol. IX, deuxième partie, p. 905.

—— Interprétation d'une inscription tibétaine sur une bannière de Bhutan, prise à Assam. Journ. etc., vol. V, p. 264.

—— Traduction d'un sloka tibétaine sur un morceau d'écharpe de Chine blanche. Journ. etc., vol. V, p. 384.

—— Analyse de l'ouvrage tibétain intitulé le Kah-gyur. As. Res., vol. XX, pages 41, 393.

—— Résumé du bStan-hGyur. As. Res., vol. XX, p. 553.

—— Notices sur la vie de Shâkya. As. Res., vol. XX, p. 285.

—— Grammaire de langue tibétaine en anglais. Calcutta, 1834.

—— Essai d'un dictionnaire tibétain et anglais. Calcutta, 1834.

—— Courte notice sur le Subhastita Ratna Nidki de Saskya Pandita. Journ. As. Soc. Beng., vol. XXIV, p. 141, vol. XXV, p. 257.

Cunningham, A. — Correction d'une erreur au sujet de quelques monnaies romaines trouvées dans le *Tope* de Manikyala ouvert par M. Court. Journ. As. Soc. Beng., vol. III, p. 635.

Autres mémoires sur ce *Tope*.

Voyez Court, Prinsep.

—— Récit de la découverte des ruines de la cité bouddhiste de Samkpasa. Journ. R. As. Soc., vol., VII p. 241.

—— Ouvertures des *Topes* ou monuments bouddhistes de l'Inde centrale. Journ. R. Ass. Soc., vol. XIII, p. 108.

—— Les *Topes* de Bhilsa, ou monuments bouddhistes de l'Inde centrale. Londres, 1854.

—— Ladak, compte rendu physique, statistique et historique, avec des notices sur les pays environnants. Londres, 1854.

—— Vérification de l'itinéraire de Hiuan Thsang à travers l'Afghanistan et l'Inde, pendant la première partie du viie siècle. Journ. As., Soc. Beng., vol. XVII; part. II, p. 13.

Cunningham, A. — Vérification de l'itinéraire de Hivan Thsang à travers l'Ariana et l'Inde, au point de vue de l'hypothèse du major Anderson, qu'il aurait été de composition moderne. Journ. As. Soc. Beng., vol. XVII, part. I, p. 476.
Voyez aussi le mémoire de Müller.

—— Satraps, avec des inscriptions grecques. Journ. As. Soc. Beng., vol. XXIII, p. 679.

—— Essai sur l'ordre aryen dans l'architecture, et son emploi dans les temples de Kashmir. Journ. As. Soc. Beng., vol. XVII, part. II, p. 274.

Davis. — La Chine et les Chinois. Édition allemande de Drugulin. Stuttgart, 1852.

Deshauterayes. — Recherches sur la religion de Fo, professée par les bonzes Ho-chang de la Chine. Journ. As. 1825, p. 150, 228, 311 ; 1826, p. 40, 74, 179, 219.

Eckstein (baron d'.) — Théologie et philosophie bouddhiques comparées à celles des védantins (dans l'article intitulé « Narasinha Oupanichat ») Nouv. Journ. As., troisième série, vol. II (1836), p. 470.
Une revue critique porte le nom de Julien.

Edkins, E. — Traduction d'un shastra bouddhiste. Journ. Shanghaï Lit. Soc. 1858. N° 1.
(Voyez aussi Wilson.)

—— Notes d'une correspondance avec sir John Bowring sur la littérature bouddhiste en Chine, par le professeur Wilson. Avec une notice des ouvrages bouddhistes chinois qui ont été traduits du sanscrit. Journ. R. As. Soc., vol. XVI, p. 316.

Elphinstone, M. — Description du royaume de Caboul, et ses dépendances dans la Perse, la Tartarie et dans l'Inde. 1819.
Voyez aussi Burnes.

Erskine, W. — Description du temple souterrain d'Eléphanta. Trans. Lit. Soc. Bomb., vol. I, p. 198.

—— Note sur la « Description des souterrains, nommés les Panch Pandoo, près de Bang », par F. Dangerfield.

—— Observations sur les ruines bouddhiques dans l'Inde. Trans. etc., vol. III, p. 49.

Fa-Hian. — (Pèlerinage de). Tiré de l'édition française de Foe koue ki de MM. Rémusat Klaproth, et Landresse. Avec notes additionnelles et explicatives (anonyme. Cunningham en attribue la paternité à Laidley). Calcutta, 1848. 8°.

Fergusson, J. — Temples indiens creusés dans le roc. Journ. R. As. Soc., vol. VIII, p. 30. Publié aussi en in-8° avec un atlas in Roy. Fol. Londres, 1845.

Finlayson. — Mission à Siam et à Hué, capitale de la Cochinchine en 1821 et 1822. Avec un mémoire sur l'auteur par sir Th. Saint-Raffles, 1826.

Forbes, J. — Notes sur les Bouddhas, d'après les auteurs Singalais; avec un essai pour déterminer les dates de l'apparition des quatre derniers Bouddhas. Journ. As. Soc. Beng., vol. V, p. 321.

Disc. crit. Lassen Chr. Ztschr. f. d. K. d. Morg., vol. I, p. 235.

Foucaux, Phil.-Ed. — Spécimen du Rgya-Tcher-Rol-pa. Partie du chapitre VII contenant la naissance de Çakya-Muni. Texte tibétain, traduit en français et accompagné de notes. Paris, 1841.

—— Rgya Tcher Rol pa, ou développement des jeux, contenant l'histoire du bouddha Çakya-Muni, traduit sur la version tibétaine du Bkah Hgyour et revu sur l'original sanscrit (Lalitavistara). 2 vol. Paris, 1847.

Disc. crit. Schiefner. Bull. Hist. Phil. Saint-Pétersb., vol. VII, pages 118, 225, 261, 501. Barthélemy Saint-Hilaire; neuf articles au sujet de « Le Lotus de la Bonne Loi » de Burnouf. Journ. des sav. 1854, 1855.

Autres mémoires sur ce livre historique : Lenz, Rajendralal Mitra.

—— Parabole de l'enfant égaré, formant le chapitre IV du Lotus de la Bonne Loi. Paris, 1854.

—— Grammaire de la langue tibétaine. Paris, 1858.

—— Le Trésor des Belles Paroles; choix de sentences, composées en tibétain par le Lama Saskya Pandita, suivies d'une élégie tirée du Kanjur, traduites pour la première fois en français. Paris, 1858.

Francklin, W. — Recherches sur les dogmes et doctrines des jeynes et des bouddhistes, qui sont peut-être des brahmanes de l'Inde ancienne. Londres, 1827.

—— Étude sur la situation de l'ancienne Palibothra, que l'on suppose située

dans les limites du district actuel de Bhaugulpoor. Parties I à IV. Londres, 1815-22.

Voyez Brockhaus, Mémoire sur cette ville.

Friedrich. — Over inscriptien van Java en Sumatra, voor het eerst ontcjferd. Batavia, 1857.

Gabet. — Voyez *Huc*.

Georgi, A. A. — Alphabetum tibetanum. Missionum apostolicarum commodo editum. Romæ, 1762.

Gérard, A. — Koonawur, édité par G. Lloyd. Londres, 1841.

Gogerly, D.-J. — Du bouddhisme. Journ. Ceylon R. As. Soc. 1845. N° 1, première partie, p. 7 ; 1848, p. 111 ; et 1853, p. 1.

Grindlay, R.-M. — Description de quelques sculptures du temple souterrain d'Ellora. Trans. R. As. Soc., vol. II, p. 326.

Sur ces temples voyez aussi les mémoires de Sykes, Tod.

de Guignes, J. — Recherches historiques sur la religion indienne et sur les livres fondamentaux de cette religion, qui ont été traduits de l'indien en chinois. Acad. R. d. Inscrip., vol. XI. Paris, 1780.

—— Histoire générale des Huns, des Turcs, des Mongols et des autres Tartares occidentaux etc., avant et depuis J.-C. jusqu'à présent. 4 vol., 1756-58.

Gurius, O. — Le vœu des bouddhistes et les cérémonies de sa prestation chez les Chinois. Arb. d. Russ. Miss., vol. II, p. 315.

Guztlapf. C. — Remarques sur l'état actuel du bouddhisme en Chine. Journ. R. As. Soc., vol. XVI, p. 73.

Halbertsma, J.-H. — Het buddhism en zyn stichter. Deventer, 1843.

Hammer-Purgstall. Sur un talisman, moitié bouddhiste, moitié musulman. Denksch. d. Wien. Akad., vol. I, 1850.

Harington, J.-H. — Remarques introductives au mémoire du capitaine Mahony sur Ceylan, et les doctrines de Bouddha. As. Res. 8°, vol. VIII, p. 529.

Hardy, R. Spence. — Monachisme oriental, relation de l'origine, des lois, etc. de l'ordre de mendiants fondé par Gōtama Bouddha. Londres, 1850.

—— Manuel de bouddhisme, traduit d'après des manuscrits singhalais. *Disc. crit.* : A Weber « Études indiennes ». Vol. III, pages 117-135.

Hay, W.-C. Rapport sur la vallée de Spiti. Journ. As. Soc. Beng., vol. XIX, p. 429.

Hilarion. — Prise de possession du Tibet par la Chine. Arb. d. russ. Miss., vol. I, p. 313.

Hodgson, B. H. — Notices sur les langues, la littérature et la religion des bouddhas du Népaul et du Bhot. As. Res., vol. XVI, p. 409.

—— Esquisse du bouddhisme, tirée des écritures bouddhiques du Népaul. R. As. Soc., vol. II, p. 222.

—— Citations d'auteurs sanscrits originaux comme preuves et éclaircissements de son Esquisse du bouddhisme. Journ. As. Soc. Beng., vol. V, pages 28, 71.

Disc. crit. Lassen : Zeitschr. f. d. K. d. Morg., vol. I, p. 234.

—— Théories européennes sur le bouddhisme. Journ. etc., vol. III, p. 282.

—— Nouvelles remarques sur la Revue du bouddhisme de M. de Rémusat. Journ. As. Soc. Beng., vol. III, p. 425.

—— Notice sur quelques inscriptions antiques en caractères de la colonne d'Allahabad. Journ. As. Soc. Beng., vol. III, p. 481.

Autres mémoires sur cette colonne, voyez : Burt. Mill Prinsep. Turnour.

—— Note sur une inscription de Sarnath. Journ. As. Soc. Beng., vol., IV, p. 196.

Voyez aussi sur cette inscription le mémoire de Sykes.

—— Notice sur Adi Bouddha et les sept bouddhas mortels. Imprimé sous le titre de Classification de Neuwars, dans Journ. As. Soc. Beng., vol III, p. 215.

—— Remarques sur une inscription en caractère ranja et tibétains (U'chhen), tirée d'un temple sur les confins de la vallée de Népaul. Journ. As. Soc. Beng., vol. IV, p. 196.

—— Récit d'une visite aux ruines de Simroun, autrefois capitale de la province de Mithila. Journ. As. Soc. Beng., vol. IV, p. 121.

Notes sur la langue primitive des écritures bouddhistes. Journ. As. Soc. Beng., vol. VI, p. 682.

Disc. crit. : Lassen : Zeitschr. f. d. K. d. Marg., vol., III, p. 159.

—— Un extrait des procès-verbaux de la R. As. Soc. Janvier 1836, traité sur le même sujet.

Hodgson, B. H. — Discussion sur les castes par un bouddhiste, sous la forme d'une série de propositions avancées par un Saiva et réfutées par le logicien. Journ. As. Soc., vol. III.

—— Sur la ressemblance extrême qui existe entre beaucoup de symboles du bouddhisme et du saivaïsme. Quarterly oriental Magazine, 1827. N° 14 et 16.

Tous ces ouvrages sont réimprimés dans les Éclaircissements de la littérature et de la religion des bouddhistes. Serampore, 1841.

—— Les Pravrajia Vrata ou rites initiateurs des bouddhistes au Paja Kand. Éclaircissements, p. 212.

—— Notice sur les symboles bouddhistes. Journ. R. As. Soc., vol. XVIII, p. 393.

Hoffmann. — Bouddha Pantheon de Nippon. Avec un atlas de 63 planches. Vol. V des « Archives pour la description du Japon, de Siébold », Leyde.

Holmboe, C. A. — Trace de bouddhisme en Norvège avant l'introduction du christianisme, Paris, 1837. Un court résumé en est donné par Rajendralal Mitra dans le Journ. As. Soc. Beng., vol. XXVII, p. 46.

Hooker, J.-D. — Journaux himalayens, 2 vol. Londres, 1854.

Huc et Gabet. — Souvenirs d'un voyage dans la Tartarie, le Tibet et la Chine, pendant les années 1844, 1845, 1846, vol. I et II 1853.

—— Notice sur la prière bouddhique : Om mani padme houm. Nouv. Journ. As. Quatrième série, vol. IX, p. 462.

—— Les quarante-deux points d'enseignement proférés par Bouddha, traduit du mongol. Nouv. Journ. As., vol. XI, p. 535.

Voyez aussi le Mémoire de Schiefner sur ce Sutra.

—— Le christianisme en Chine, en Tartarie et au Tibet. Vol. I à IV (traduit en anglais).

Hullmann, C.-D. — Dissertation historique et critique sur la religion lamaïque. Berlin, 1795.

Humbolt, W. von. — Sur la langue kawi dans l'île de Java, avec une étude sur la diversité de la structure des langues humaines, et leur influence sur le développement spirituel de l'humanité. Berlin, 1836.

Ideler. — Sur la chronologie des Chinois. (Lu à l'acad. de Berlin, 1837 ; imprimé avec des additions, 1839.)

Impey, E. — Description d'une figure jaïn colossale, de près de 80 pieds de haut, découverte sur un éperon de la chaîne de Satpurah. Journ. As. Soc. Beng., vol. XVIII ; deuxième partie, p. 918.

Jacob, L.-G. et Westergaard, N.-L. — Copie de l'inscription d'Asoka à Girnar. Journ. Bomb. B. As. Soc. Avril 1843, p. 257.

Japon décrit par une société savante d'après les meilleures sources. 1860.

Jaquet, E. — Notice sur les découvertes archéologiques faites par Königberger pendant son séjour dans l'Afghanistan. Nouv. Journ. As. 1836, p. 234 ; 1837, p. 401.

Au sujet de Peshaur, comparez avec le récit de Bailey.

Joinville. — Sur la religion et les mœurs du peuple de Ceylan. As. Res. 8°, vol. VII, p. 397.

Jones, J. Taylor. — Quelques récits du Thrai Phun. Journ. Ind. Arch. 1851., vol. V, p. 538.

Julien, Stan. — Mémoires sur les contrées occidentales, traduit du sanscrit en chinois, en l'an 648, par Hiouen Thsang, et du chinois en français. Paris, 1858, vol. I et II.

Disc. crit. : Baron d'Eckstein. Nouv. Jour. As. 5me série, vol. X, p. 475 et suiv. Barthélemy Saint-Hilaire : huit articles dans Journ. des sav. 1855 et 1856. Pour plus amples discussions critiques, voyez : Anderson, Cunningham, M. Müller.

—— Listes diverses des noms des dix-huit écoles schismatiques qui sont sorties du bouddhisme. Nouv. Journ. As., vol. XIV (1859), p. 327.

—— Renseignements bibliographiques sur les relations des voyages dans l'Inde et les descriptions du Si-yu, qui ont été composées en chinois entre le ve et le xviiie siècle de notre ère. Nouv. Journ. As. 4mo série, vol. X (1847), p. 265.

—— Concordance sinico-sanscrite d'un nombre considérable de titres d'ouvrages bouddhiques, recueillis dans un catalogue chinois de l'an 1306, et publiée, après le déchiffrement et la restitution des mots indiens. Nouv. Journ. As. 9me série, vol. XIV, pages 251-446.

—— Histoire de la vie de Hiouen Thsang et de ses voyages dans l'Inde entre les années 629 et 645 de notre ère. Paris, 1853.

Disc. crit. : Schiefner, Mélanges asiatiques, vol. II.

Kishen Kant Rose. — Description de la contrée de Bhutan. As. Res., vol. XV, p. 128.

Kittoe, M. — Note sur une image de Bouddha, trouvée à Sherghatti. Journ. As. Soc. Beng., vol. XVI ; première partie, p. 78.

—— Note sur les sculptures de Bodh Gya. Journ. etc., vol. XVI ; première partie, p. 334.

Comparez aussi le Mémoire de Burney sur Bouddha Gaya.

—— Notes sur des lieux de la province de Behar que l'on suppose être ceux qu'a décrits Chi-Fa Hian, le prêtre bouddhiste chinois qui fit un pèlerinage dans l'Inde à la fin du IVe siècle. Journ. As. Soc. Beng., vol. XVI, p. 953.

Klaproth, J. — Voyages au Caucase et en Géorgie, vol. I et II, 1812.

—— Examen et études des recherches sur l'histoire des peuples de l'Asie centrale de J.-J. Schmidt, 1824.

Disc. crit. : Sylvestre de Sacy. Journ. des sav. 1825.

—— Description du Tibet, traduite du chinois en russe par le père Hyacinthe, et du russe en français par M..., revue sur l'original chinois et accompagnée de notes. Nouv. Journ. As., vol. IV, pages 81, 241, vol. VI, pages 161, 321.

Fragments bouddhiques (Extrait du Nouv. Journ. As. Mars 1831). Paris, 1831.

—— Table chronologique des plus célèbres patriarches et des évènements remarquables de la religion bouddhique, rédigée en 1678, traduite du mongol et commentée. Nouv. Journ. As., vol. VII (1831), p. 161.

—— Explication et origine de la formule bouddhique Om mani padme houm. Nouv. Jour. As., vol. VII, p. 185.

—— Pour son édition de Timboroski, voyez à ce nom.

Knox. — Cérémonial de l'ordination d'un prêtre birman. Journ. R. As. Soc. vol. III.

Köppen, C.-F. — Religion du Bouddha et son origine. Vol. I à II. Berlin, 1857, 1859. (Le vol. II est aussi intitulé : Hiérarchie et Église lamaïques.)

Disc. crit. : Zeitschr. f. d. K. d. Morg., vol. XVIII (1859) p. 513. Publication savante de Göttingue, 1858, p. 401.

Körösi. — Voyez Csoma de Körös.

Kouvalbusky. — Crestomathy mongole (écrit en russe). Kasan, 1836, vol. I à III.

—— Extrait d'une lettre adressée à M. Jacquet (que les livres bouddhiques sont quelquefois échangés à Kiakta contre des fourrures russes), Nouv. Journ. As., troisième série, vol. VII (1859), p. 181.

Lassen, Ch. — Sur l'histoire des rois grecs et indo-scytes de la Bactriane, du Kaboul et de l'Inde, par le déchiffrement des anciennes légendes du Kabul sur leurs monnaies. Bonn, 1844. Également Journ. As. Soc. Beng., vol. IX, pages 251, 339, 449, 627, 733.

—— Sur une ancienne inscription indienne des satrapes royaux de Surahstra, où sont cités Chandragupta et son oncle Asoka. Zeitsch. f. d. K. d. Morg., vol. IV, p. 146.

—— Une inscription de Varavarma sur une table de cuivre trouvée à Sattava de l'an 1104. Zeitschr. f. d. K. d. Morg., vol. VII, p. 294.

—— Archéologie indienne, vol. I à IV.

Dissertations critiques par cet auteur sur Burney, Burnouf, Csoma de Körös, Forbes, Turnour.

Latter, T. — Remarques sur une monnaie bouddhiste, Journ. As. Soc. Beng., vol., XIII, deuxième partie, p. 571.

—— Sur les emblèmes bouddhiques dans l'architecture, Journ. etc., vol. XIV, deuxième partie, p. 623.

Lenz, R. — Analyse du Lalita-Vistara-Pourana, l'un des principaux ouvrages sacrés des bouddhistes de l'Asie centrale, contenant la vie de leur prophète et écrit en sanscrit. Bull. sc. Pétersb. Acad., vol. I, pages 49, 57, 71, 75, 87, 92, 97.

Au sujet de ce livre historique, comparez Foucaux, Rajendralal Mitra.

Lepsius, R. — Sur les rapports du chinois et du tibétain et sur l'écriture de ces deux langues. Berlin, 1861. (Des Abh. d. Berl. Acad., 1862).

Logan J.-R. — Les tribus de l'Himalaya occidental ou tibétaines d'Assam, Burma et Pégu. Journ. Ind. Archip., nouvelle série, vol. II, pages 68, 230.

Low, J.-St. — Observations générales sur les prétentions rivales des

brahmes et des bouddhistes à la plus grande antiquité. Journ. As. Soc. Beng., vol. XVIII, première partie, 89.

Low, J.-St. — Sur le Bouddha et le Phrabat. Journ. R. As. Soc., v. III (1825).

—— Glanages dans le bouddhisme, ou traductions de passages d'une version siamoise d'un ouvrage pali intitulé en siamois « Phrâ Pat'hom » avec des observations sur le bouddhisme et le brahmanisme. Journ. As. Soc. Beng., vol. XVII, deuxième partie, p. 72.

Mac-Govan, D.-J. — Inscription d'une tablette dans un monastère bouddhiste à Mingpo en Chine. Journ. As. Soc. Beng., vol. XIII, première partie, p. 113.

Makensie, C. — Récits sur les Jains, communiqués par un prêtre de cette secte. As. Res., vol. IX, p. 244.

Marco-Polo. — Les voyages de Marco-Polo au treizième siècle, par W. Marsden, Londres, 1818.

Un récent mémoire de Thomas « sur Marco-Polo, tiré d'un recueil italien », lu à l'académie des sciences de Bavière, mars 1862, contient beaucoup de détails géograhiques sur les lieux visités par cet audacieux voyageur.

Malcolm, sir John. — Inscription des souterrains bouddh., près de Joonur. Communiquées dans une lettre à sir John Malcolm. Journ., R. as. Soc., vol. IV (1837), p. 287.

Marshall, W.-H. — Quatre années à Burmah, 1860.

Mason, Fr. — Mulamuli, ou genèse bouddhiste de l'Inde orientale depuis Shan, par le Thalaing et le Birman. Journ. Amér. Or. Soc., vol. IV, p. 103-19.

Masson, Chr. — Mémoire sur les édifices appelés *Topes*. Londres, 1841. (Réimprimé avec de nouvelles remarques sur les monnaies, dans l'Ariana Antiqua de Witson).

Narration de divers voyages dans le Beloutchistan, l'Afghanistan, le Panjab et Kalat, pendant un séjour dans ces contrées, vol. I à IV, 1844.

Mill, W.-H. — Restauration de l'inscription n° 3, sur la colonne d'Allahabad. Journ. As. Soc. Beng., vol. III, pages 257, 339.

Autres écrits au sujet de cette colonne : Burt, Hodgson, Prinsep, Troyer, Turnour.

—— Restauration et traduction de l'inscription sur le Bhitari Lât, avec

remarques critiques et historiques. Journ. As. Soc. Beng., vol. VI, p. 1.

Moorcroft, W. et Trebeck, G. — Voyages dans l'Himalaya; voyages dans l'Indoustan et le Panjab ; à Ladakh et [à Kashmir ; à Peshawur, Kaboul, Kimduz, Bokhara. Édités par H.-H. Wilson, Londres, 1841, vol. I et II.

—— Voyage au lac Mansorovara dans la province d'Undes, petit Tibet. As. Res., vol. XII, p. 375.

Moore, G. — Les tribus perdues et les Saxons de l'Est et de l'Ouest, avec de nouveaux aperçus sur le bouddhisme et des traductions d'inscriptions commémoratives sur les rochers de l'Inde. Londres, 1861.

Moris. — Exposé des principaux dogmes tibétains mongols. Extrait de l'ouvrage de D. Bergmann. Journ. As. 1823, p. 193.

Müller, Max. — Les langues du théâtre de la guerre en Orient, avec un aperçu des trois familles linguistiques sémitique, aryenne, et touranienne ; suivi d'un appendice sur l'alphabet des missionnaires et d'une carte ethnographique, dessinée par A. Pétermann. Londres, 1855.

—— Lettre au chevalier Bunsen, sur la classification des langues touraniennes. Journ. As. 1823, p. 193.

—— Bouddhisme et pèlerins bouddhistes. Revue des « Voyages des pèlerins bouddhistes », de M. Stanisl. Julien. Réimprimé d'après le *Times* des 17 et 20 avril, avec une lettre sur la signification primitive de Nirvâna. Londres, 1857.

Voyez, pour d'autres ouvrages sur les pèlerins bouddhistes, Anderson, Cunningham, Fā-Hian, Schiefner.

Newmann, C.-F. — Coup d'œil historique sur les peuples et la littérature de l'Orient. Nouv. Journ. As. deuxième série ; vol. XIV (1834).

—— Mexico au quinzième siècle de l'ère chrétienne. D'après des sources chinoises. Ausland, 1845.

—— Le catéchisme des Shamanes, ou les lois du clergé bouddhique. Traduit du chinois. Londres, 1831.

Nève, F. — De l'état présent des études sur le bouddhisme et de leur application (extrait de la revue de Flandre, vol. I), Gand, 1846.

—— Le bouddhisme, son fondateur et ses écritures, Paris, 1854.

Nil. (Archevêque de Yaroslaw), le bouddhisme en Sibérie (écrit en russe), Saint-Pétersbourg.

Norris, E — Sur l'inscription du rocher de Kapour-di. Journ. As. Soc., vol. VIII, p. 301.

Overbeck. — Jets over boeddhoe en zine Leer. Verh. d. Batav. Genoot., vol. XI, p. 293.

Pallas P.-S. — Voyages dans diverses provinces de l'empire russe, troisième partie, Saint-Pétersbourg 1773- 80.

—— Recueil des notices historiques sur les peuples mongols, deuxième partie, Saint-Pétersbourg 1776-1801.

Palladji, O. — La vie de Bouddha. Arb. d. russ. Mission, vol. II, p. 197.

—— Esquisse historique de l'ancien bouddhisme. Ermann's Arch., vol. XV (1856), p. 207 ; se trouve aussi dans Arb. d. russ. Mission, vol. II, p. 467.

—— Biographie du Bouddha Schakjamuni. Ermann's Arch., vol. XV, (1856), p. 1.

Pauthier. — Faits relatifs au culte bouddhique, d'après les sources chinoises (dans l'art. intitulé « examen méthodique des faits qui concernent le Thien-chu ») Nouv. Journ. As. troisième série, vol. VIII, 1839.

Pavie, T. — Étude sur le Sy-yeou-schim-tsuen, roman bouddhique chinois. Nouv. Journ. As., cinquième série, vol. IX, p. 357 et vol. X, p. 308.

Pemberton, R.-B. — Rapport sur Bhut'an. Calcutta, 1839.

Perry, Erskine. — Histoire du grand monarque Asoka, tirée principalement de Lassen « Indische Alterthums Kunde ». Journ. Bombay, R. As. Soc., vol. III, deuxième partie, p. 149.

Pickring, Ch. — Les souterrains bouddhistes. Expédition explorative des États-Unis. Philad., 1848, vol. IX, p. 349.

Pitchurinsky, Hyac. — Description du Tibet dans son état actuel (Écrit en russe), Saint-Pétersbourg 1828.

Postons, W. — Description du temple jaïn de Badrasir, et des ruines de Badranagirs dans la province de Cutch. Journ. As. Soc. Beng., vol. VII, première partie, p. 431.

Prinsep, J. — Interprétation des plus anciennes inscriptions du pilier

appelé le Lāt de Ferroz ou Lāt Shāh, près de Delhi, et du pilier d'Allahabad, Radhia et Mathia, dont les inscriptions concordent avec celle-ci. Journ. As. Soc. Beng., vol. VI, p. 566.

Au sujet de ces piliers, voyez aussi : Burt, Hodgson, Mill, Troyer, Turnour.

PRINSEP, J. — Note sur les fac-similés des diverses inscriptions de l'antique colonne d'Allahabad, relevées par Edw. Smith. Journ. As. Soc. Beng., vol. III, p. 114, vol. VI, p. 963.

—— Sur les édits de Piyadasi, ou Asoka, le souverain bouddhiste de l'Inde. Journ. As. Soc. Beng., vol. VII, première partie, p. 219.

—— Découverte du nom d'Antiochus le Grand dans deux des édits d'Asoka, roi de l'Inde. Journ. As. Soc. Beng., vol. VII, p. 156.

—— Note sur des inscriptions à Udayagiri, et Khandgiri, dans la province de Cuttoks, en caractères lāt. Journ. As. Soc. Beng., vol. VI, p. 1072.

—— Sur les monnaies et les reliques découvertes dans le *Tope* de Manikyala par le chev. Ventura. Journ. As. Soc. Beng., vol. III, 313-436.

Voyez aussi le mémoire de Cunningham sur ce *Tope*.

—— Notes sur les monnaies découvertes par M. Court. Journ. As. Soc. Beng., vol. III, p. 562.

Voyez Cunningham pour des additions et des corrections.

—— Essais sur les antiquités indiennes, histoire, numismatique et paléographie du passé, avec ses « tables utiles », explication de l'histoire, de la chronologie et des systèmes modernes de monnaies, poids et mesures dans l'Inde. Edités avec des notes additionnelles par Ed. Thomas, vol. I et II, Londres, 1858.

RAJENDRALAL, MITRA, BABU. — Bouddhisme et odinisme, leur similitude ; expliqué par des extraits des mémoires du professeur Holmboe sur les « traces de bouddhisme en Norvège. « Journ. As. Soc. Beng., vol. XXVII, p. 46.

—— Le Lalita-Vistara, ou mémoires sur la vie et les doctrines de Sakya Sinha, vol. V, de la bibliothèque indienne de Roer. Voyez aussi les traductions de Foucaut et de Lenz.

RÉMUSAT, ABEL. — Notes sur quelques épithètes descriptives de Bouddha. Journ. des Sav. 1821, p. 4.

Rémusat, Abel. — Aperçu d'un mémoire sur l'origine de la hiérarchie lamaïque. Journ. As., IV, 824, p. 257.

—— Mélanges asiatiques, ou choix de morceaux de critique et de mémoires relatifs aux religions, aux sciences, à l'histoire et à la géographie des nations orientales, vol. I et II, Paris, 1825.

—— Nouveaux mélanges asiatiques, ou recueil de morceaux, etc., vol. I et II, 1829.

—— Essais sur la cosmographie et la cosmogonie des bouddhistes d'après les auteurs chinois. Dans les mélanges asiatiques.

—— La triade bouddhique (dans l'article intitulé « Observations sur trois mémoires de de Guignes insérés dans le tome XL de la collection de l'académie des inscriptions et belles-lettres, et relatifs à la religion samanéenne). Nouv. Journ. As. troisième série, vol. VII (1831), pages 265, 269, 301.

—— Observations sur l'histoire des Mongols orientaux, de Ssanang Ssetsen, Paris, 1832.

—— Mémoires sur un voyage dans l'Asie centrale, dans le pays des Afghans, et des Béloutches, et dans l'Inde exécuté à la fin du IVe siècle de notre ère par plusieurs samanéens de Chine. Mém. de l'Inst. royal de France, Acad. des inscript. 1838, p. 343.

—— Foe-koue-ki, ou relations des royaumes bouddhiques. Voyages dans la Tartarie, par Fa-Hian, Paris, 836.
Disc. crit. : Neumann, Zeitschr. f. d. K. d. Morg., vol. VIII, p. 105; et deux articles de Burnouf dans le Journ. des Sav., 1837, pages 160, 358; et H.-H. Wilson, dans Journ. R. As. Soc., vol. V (1839), p. 108. Voyez les remarques de Kittoe sur ces voyages; une traduction anglaise de l'ouvrage de Rémusat est signalée à l'art. Fa-Hian.

—— Mélanges posthumes d'histoire et de littérature orientales, Paris, 1843.

Renou et Latry. — Relation d'un voyage au Tibet, par l'abbé Krick, Paris, 1854.

Ritter, C. — Les Stupas, ou monuments architectoniques de l'Indobaktrischen Königs-Strasse, et le colosse de Bamian, Berlin 1838.
Voyez aussi les récits de Burnes.

Ritter, C. — Origine de la hiérarchie lamaïque et de la suprématie temporelle des Chinois sur le peuple du Tibet. « Erdkunde », vol. III, pages 274-87.

Salisbury, E. — Mémoire sur l'histoire du boudhisme. Journ. Amer. Or. Soc. vol. I, pages 79, 136.

Salt, H. — Description des souterrains de Salsette. Trans. Litt. Soc. Bombay, vol. I, p. 41.

Schiefner, A. — Études tibétaines. Introduction et premier article. Bull. hist. phil. Saint-Pétersb., vol. VIII, pages 212, 259, 292, 303.

—— Études pour faciliter l'enseignement du tibétain. Bull. etc., vol. VIII, p. 267, 337.

—— Sur l'article ainsi nommé. Bull. etc., vol., VIII, p. 341.

—— Sur les périodes de démoralisation de l'humanité, d'après les idées bouddhiques. Bull., etc., IX, p. 1.

Rapport sur les ouvrages tibétains achetés à Péking pour l'Académie. Bull., etc., vol. IX, pages 10, 17.

—— Le Sutra bouddhique des 44 articles. Bull. etc., vol. IX, p. 65.

—— Sur l'ouvrage : Histoire de la vie de Hiouen Thsang etc. Bull. etc. vol. XI. p. 97.

—— Sur une sorte particulière de composition tibétaine. Bull. etc., vol. XV, p. 7.

—— Développement et correction de l'édition du Dsanglun de Schmidt. Saint-Pétersb. 1852.

—— Biographie tibétaine de Sakyamuni. Mém. des Sav. Étr. Saint-Pétersb. vol. VI, p. 231.

—— Les trois langues bouddhistes, c'est-à-dire études des langues sanscrite, tibétaine et mongole. Saint-Pétersb., 1859.

—— Sur le grand nombre des bouddhistes. Bull. Saint-Pétersb. Acad., vol. V, n° 5.

Schilling de Cannstadt. — Bibliothèque bouddhique ou index du Kandjour de Nartang. Bull. hist. phil. Saint-Pétersb., vol. IV., p. 321.

—— Mahayanasutra, c'est-à-dire le vénérable, avec les noms de « l'âge immense et la science immense ». Édité par l'Académie impériale Saint-Pétersb. 1845.

Schlagintweit A. et R. — Résultats d'une mission scientifique dans l'Inde

et la haute Asie. L'atlas contient diverses vues de temples bouddhistes, monastères et objets du culte bouddhique.

SCHLAGINTWEIT ÉMILE. — Sur le Mahayanasutra Digpa tchamchad shagpar terchoi. Bull. der Bayer. Akad. 1863, p. 61. (Contenu aussi dans le chapitre XI de ce volume).

SCHLEGEL, Fr. — Manière d'exprimer les nombres dans les langues sanscrite et tibétaine. Journ. As. Soc. Beng., vol. III, p. 1.

SCHOEBEL, C. — Le Bouddha et le bouddhisme.

SCHMARDA, L.-K. — Voyage autour du monde, dans les années 1853 à 1857. Braunschweig, 1861. (Vol. I, traite du bouddhisme à Ceylan).

SCHMIDT, J. J. — Recherches sur les anciennes histoires des institutions religieuses, politiques et littéraires des peuples de l'Asie centrale, principalement des Mongols et des Tibétains. Saint-Pétersbourg, 1824.

—— Étude et développement de « l'Examen des recherches etc. » de Klaproth. Leipzig, 1826.

—— Sur l'affinité des doctrines gnostiques théosophiques avec les systèmes de religions de l'Orient, principalement du bouddhisme. Leipzig, 1828.

—— Histoire des Mongols orientaux et de leurs familles royales, tirée de l'Ordus de Ssanang Ssetsen Chungtai dschi, « traduit par...... Saint-Pétersbourg, 1829.

Disc. crit. : Voyez Klaproth, Rémusat.

—— Exploits de Bogda Gessers khan, l'exterminateur des dix Maux dans les dix Régions. Légende héroïque de l'Asie orientale, traduite du mongol. Saint-Pétersb. 1839.

—— Sur le Mahayana et le Prajna Paramita des Bauddhas. Bull. scient. Saint-Pétersb. As., vol. I, p. 145, et Mém. de l'Acad. de Saint-Pétersb., vol. IV, p. 124.

—— Sur l'origine de l'étude de la langue tibétaine en Russie, et l'indication des ouvrages dont le secours est nécessaire pour cela. Bull., etc., vol. I, p. 11.

—— Sur quelques particularités de la langue et de l'écriture tibétaine. Bull. vol. III, p. 225.

Schmidt, J.-J. — De l'origine de l'écriture tibétaine. Mém. de l'Acad. de Saint-Pétersb., vol. I, p. 41.

—— De quelques doctrines fondamentales du bouddhisme. Mém., etc., vol. I, p. 93.

—— Sur le troisième monde des bouddhistes. Mém. etc., vol. II, p. 1.

—— Sur les mille Bouddhas d'une période du monde d'habitation ou durée équivalente. Mém. etc., vol. II, p. 41.

—— Grammaire de la langue tibétaine.

—— Dictionnaire tibétain-allemand, avec un index allemand.

—— Dsanglun, le Sage et le Fou ; traduit du tibétain et donné avec le texte original 1843.

Pour additions et corrections, voyez Schiefner.

—— Index du Kandjur. Saint-Pétersbourg, 1845.

—— Catalogue des manuscrits et livres imprimés sur bois en langue tibétaine, contenus dans le musée Asiatique de l'Académie impériale des sciences. Bull. hist. phil. Saint-Pétersbourg, vol. IV, n[os] 6, 7, 8.

Schönberg, E. von. — Aperçu sur les temples bouddhistes souterrains dans l'Inde. Zeitschr. f. d. K. d. Morg. Ges., vol. VII (1853), p. 101-103.

Schott, W. — Sur le double sens du mot *Schamane* et sur le culte schaman des Tongouses à la cour de l'empereur mandchou. Alh. Berl. Acad. 1842.

—— Sur le bouddhisme dans la haute Asie et en Chine. Abh. Berl. Acad. 1845.

Selkirk. — Souvenirs de Ceylan, après un séjour de près de trente ans ; avec un récit des opérations de la Société des missionnaires, 1844.

Siebold, Ph. Fr. von. — Nippon. Archives pour la description du Japon et des pays voisins ou protégés par lui, etc. 5 volumes. Leyde, 1837.

Sirr. — La Chine et les Chinois, leur religion, leur caractère, leurs coutumes, leurs manufactures, etc., 2 vol., 1849.

Smith, J. — Spécimen d'un drame birman. Journ. As. Soc. Beng., vol. VIII, p. 535.

Spiegel, Fr. — Kammavakya, Liber de officiis sacerdotum buddhicorum. palice et latine primus edidit, atque adnotationes adjecit, 1841.

—— Anecdota palica. D'après les manuscrits de la bibliothèque royale de

Copenhague donnés en texte original, traduits et expliqués. Leipzig, 1845.

Stevenson. Analyse du Ganesa Purana, au point de vue spécial de l'histoire du bouddhisme. Journ. R. As. Soc., vol. VIII (1846), p. 319.

—— Du mélange du bouddhisme et du brahmanisme dans la religion des Hindous de Dekhan. Journ. R. As. Soc., vol. VII (1843), p. 1-8.

—— Description du Bouddha-Vaishnavas ou Vitthal-Bhaktas du Dekhan. Journ. R. As. Soc , vol. VII (1843), p. 64.

Strachey, H. Captain. — Narration d'un voyage à Cho Lagan et Cho Mapan. Journ. As. Soc. Beng., vol. XVIII, deuxième partie, pages 98, 123, 327.

Stuhr. — Système religieux des peuples païens de l'Orient. Berlin, 1836.

Sykes, H.-W. — Sur un catalogue d'ouvrages bouddhistes chinois. Journ. R. As. Soc., vol. IX (1848), p. 199.

—— Description des souterrains d'Ellora. Trans. Lit. Soc. Bombay, vol. III, p. 265. Au sujet de ces souterrains voyez aussi Grindley, Tod.

—— Sur la Miniature Chaityas et les inscriptions de dogmes religieux bouddhistes trouvés dans les ruines du temple de Sarnat, près de Bénarès. Journ. R. As. Soc., vol. XVI, p. 37.

Au sujet du dogme fondamental de la foi bouddhiste, voyez aussi, le rapport d'Hodgson sur Sàrmath.

—— Spécimens d'inscriptions bouddhistes avec des symboles, de l'Inde occidentale. Journ. As. Soc. Beng., vol. VI, deuxième partie, p. 1038.

Sylvestre de Sacy. — Une critique de cet auteur est signalée à l'art. Klaproth.

Taylor Cooke. — Inde ancienne et moderne. Revu et continué jusqu'au temps présent par Mackenna. 1857.

Tennent (sir Emerson). — Le christianisme à Ceylan, son introduction et ses progrès sous l'influence des missions portugaise, hollandaise, anglaise et américaine ; avec une esquisse historique des superstitions brahmaniques et bouddhiques. Londres, 1850.

—— Ceylan, description physique, historique et topographique de l'île, avec des notices sur son histoire, ses antiquités et ses productions naturelles. Londres, 1859.

Thomas, E. — Note sur l'état actuel des souterrains de Sàrmath, Journ. As. Soc. Beng., vol. XXIII, p. 469. (Pour plus amples renseignements, voyez vol. XXV, p. 395.)

Pour son édition des tables utiles de Prinsep, voyez l'art. Prinsep.

Thompson, E.-D. — Himalaya occidental et Tibet. Londres, 1852.

Timbowsky. — Voyages de la mission russe dans la Mongolie et la Chine et séjour à Péking pendant les années 1820-21. Avec correction et notes de Klaproth. 2 vol. Londres, 1827.

Tod, J. — Remarques sur certaines sculptures dans les temples souterrain, d'Ellora. Trans. R. As. Soc., vol. II, p. 328.

Voyez aussi, à propos de ces grottes : Gimdley et Sykes.

Torrens, L. — Voyages à Ladak, en Tartarie et Kashmir. Londres, 1862.

Troyer, A. — Avertissement de l'ouvrage : Histoire du bouddha Sakya-Mouni par Ph. E. Foucaud. Nouv. Journ. As. Neuvième série, vol. XIV, pages 252-254.

—— Remarques sur la seconde inscription de la colonne d'Allahabad. Journ. As. Soc. Beng., vol. III, p. 118.

Relativement à ces colonnes, voyez encore Burt, Hodgson, Mill, Prinsep, Turnour.

Turner, S. — Relation d'une ambassade à la cour du Teshoo-Lama au Tibet, contenant un récit d'un voyage à travers le Bootan et une partie du Tibet. Londres, 1800.

Turnour, G. — Description de la relique de la Dent à Ceylan, que l'on suppose être désignée dans le commencement de l'inscription. La du Ferog. Jour. As. Soc. Beng., vol. VI, p. 963.

—— Dernières notes sur les inscriptions des colonnes de Dehli, Allahabad, Betiah, etc. Journ. etc., vol. VI, p. 1049.

—— Examen des annales bouddhiques en pali. Journ. As. Soc. Beng., vol. VI, pages 501 et 713 ; et vol. VII, deuxième partie, pages 686, 789, 919, 991. *Disc. crit.* : Zeitschr. f. d. K. d. Morg., vol. III, p. 157 et vol. IV.

—— Les vingt premiers chapitres du Mahawansa ; avec un essai préliminaire sur la littérature bouddhique palie, qui a primitivement été publié comme introduction à cette partie du Mahawansa et au résumé

de l'histoire de Ceylan; ainsi que les inscriptions historiques imprimées dans l'almanach de Ceylan de 1833 et 1834. Ceylan, 1836.

Turnour, G. — Le Mahawansa en caractères romains avec la traduction et un essai sur la littérature pali-bouddhique.

—— Examen de quelques points de chronologie bouddhiste. Journ. As. Soc. Beng., vol. V, p. 521.

Disc. crit.: Lassen, Ch., Zeitschr. f. d. K. d. Morg., vol. I, pages 235-239.

Upham, E. — L'histoire et la doctrine du bouddhisme mise à la portée du peuple; avec notices sur le kappoïsme, ou culte du démon, et du bali, ou incantations planétaires de Ceylan. Londres, 1841.

—— Le Mahavansi, le Rajavali, qui forment les livres sacrés et historiques de Ceylan; ainsi qu'une collection de traités explicatifs des doctrines et de la littérature du bouddhisme. Traduit du singalais. Londres, 1833.

Disc. crit.: Burnouf, Journ. des sav. 1833, 1834.

Vigne, G.-E. — Voyages à Kashmir, Ladak, Iskardo, etc. 2 vol. Londres, 1842.

Wassiljew, W. — Notices sur les ouvrages relatifs au bouddhisme qui se trouvent dans la bibliothèque de l'université de Kasan. Bull. hist. phil. Saint-Pétersb., vol. XI, p. 337.

—— Notices sur les ouvrages en langues de l'Asie orientale qui se trouvent dans la bibliothèque de Saint-Pétersb. Bull. etc., vol. XIII, n°s 4 et suiv.

—— Le bouddhisme, ses dogmes, son histoire et sa littérature. Traduction allemande. Saint-Pétersbourg, 1860.

Schiefner signale cet ouvrage dans le Bull. hist. phil., Saint-Pétersb., vol. XIII.

Weber, A. — Nouvelles recherches sur l'Inde ancienne. Imprimé dans les « Histor. Taschenbuch von F. Raumer ». Troisième série, vol. VI. 1854, p. 103-43.

—— Sur le Çatrunjaya Màhàtmyam. Pour aider à l'histoire des Jaïna. Leipzig, 1858.

—— Esquisses indiennes. Berlin, 1857.

—— Dernières recherches sur le fond du bouddhisme; ouvrage séparé des « Études indiennes ». Vol. III, p. 1; Berlin, 1853.

WESTERGAARD, N.-S. — Une courte description des plus petits souterrains Bauddha à Beira et à Bajat, dans les environs de Karli. Journ. Bombay, Branch, R. As. Oc., vol. 1 (août 1844), p. 438.

—— Sur les plus anciennes légendes de l'histoire des Indes avec quelques considérations sur la littérature. — Sur l'année de la mort du Bouddha et quelques autres époques de l'ancienne histoire des Indes. Traduit du danois par Stenzler. Breslau, 1862.

WILLFORD. T. — Essai sur les îles sacrées de l'Ouest, avec d'autres essais qui s'y rapportent. As. Res., vol. VIII, p. 245.

On trouvera d'autres mémoires de cet auteur dans As. Res., vol. II, III, IV, V, VI, X.

WILSON, H.-H. — Ariana antiqua. Relation descriptive des antiquités et monnaies de l'Afghanistan ; avec un mémoire sur les édifices appelés Topes, par E. Mason. Londres, 1841, in-4°.

—— Emblèmes bouddhistes. Journ. R. As. Soc., vol. VI, p. 451.

—— Analyse du Kah-gyur. Journ. As. Soc. Beng., vol. I, p. 375.

—— Inscription bouddhiste du roi Piyadasi. Journ. etc., vol. XVI, p. 357.

—— Sur l'inscription gravée dans le roc à Kapur-di-giry, Dhali et Ginar. Journ. R. As. Soc., vol. XII, p. 153.

—— Sur Bouddha et le bouddhisme. Journ. etc., vol. XIII, p. 229.

—— Note sur la littérature du Tibet. « Gleanings in science », vol. III, p. 243.

—— Notes d'une correspondance avec sir John Bowring sur la littérature boudhiste en Chine, avec notices sur les ouvrages bouddhistes chinois, traduit du sansc. par E. Edkins. Journ. R. As. Soc., vol. XVI, p. 316.

—— Notices sur trois ouvrages bouddhiques reçus du Népal par..... Nouv. Journ. As. 1831, p. 97.

WILSON, J. Mémoire sur les temples souterrains, les monastères et autres anciennes ruines bouddhiques, brahmaniques, et jaïns de l'Inde occidentale. Journ. Bombay R. As. Soc., vol. III, Deuxième partie, p. 36 et vol. IV, p. 340.

YULE. — Relation d'une mission envoyée par le gouverneur général de l'Inde à la cour d'Ava en 1855, avec des notices sur le gouvernement, le peuple et le pays. Avec un grand nombre de gravures, 1858.

B

GLOSSAIRE DE TERMES TIBÉTAINS

Par ordre alphabétique

LEUR ORTHOGRAPHE ET LEUR TRANSCRIPTION

AVEC RENVOIS AUX EXPLICATIONS CONTENUES DANS CE VOLUME

Afin de faciliter l'impression, on a exclu du texte l'orthographe des termes et leur représentation en caractères originaux ; je donne ici un tableau général dans lequel on trouvera facilement tous les mots que l'on a rencontrés dans les parties précédentes.

La première colonne indique la prononciation ; la seconde l'orthographe tibétaine ; la troisième la transcription en caractères romains ; dans la quatrième on trouvera les numéros des pages qui contiennent quelque détail sur ces expressions.

Les termes tibétains peuvent être soit monosyllabiques, soit composés de plusieurs mots ; la langue tibétaine offrant de fréquents exemples de composition, plusieurs mots ayant chacun une signification distincte et généralement usitée se voient souvent combinés pour ne former qu'un seul terme.

Dans beaucoup de mots il existe une différence considérable entre la prononciation et l'orthographe ; la plupart du temps cette différence repose sur les règles grammaticales ; d'autres fois nous devons l'expliquer par l'influence

des dialectes, qui ont donné à différents mots une forme différente de celle qu'ils ont dans la langue classique et stationnaire des livres religieux. Déjà j'ai eu l'occasion de signaler cette introduction de beaucoup de nouvelles expressions dans le tibétain populaire moderne quand j'ai analysé le document d'Himis (voyez page 183).

J'ai indiqué en détail page 11-14 le système alphabétique que j'emploie pour la transcription dans la troisième colonne. Les consonnes muettes sont pointées en dessous ; les points intersyllabiques du tibétain sont rendus, comme cela se fait habituellement, par de petites lignes horizontales.

GLOSSAIRE DE TERMES TIBÉTAINS

TRANSCRIPTION PHONÉTIQUE	TRADUCTION TIBÉTAINE	TRANSLITTÉRATION	PAGE
Argai choga.	ཨགོའི་ཆོ་ག	Arga'i-chho-ga.	114
Atisha.	ཨ་ཏི་ཤ	A-ti-sha.	44, 86
Badang.	བ་དང	Ba-dang.	122
Bagtsis.	བག་རྩིས	Bag-rtsis.	177
Bardo.	བར་དོ	Bar-do.	69
Bardo phrang-grol-gyi-sol-deb djig-grol gyi pavo zhe-chava.	བར་དོ་འཕྲང་གྲོལ་གྱི་གསོལ་འདེབས་འཇིགས་གྲོལ་གྱི་དཔའ་བོ་ཞེས་བྱ་བ	Bar-do-'phrang sgrol gyi-gsol 'debs-'jigs sgrol gyi-dpa'-vo-zhes-bya-va.	69
Bechon.	བེ་ཆོན	Be-chon.	139
Bihar gyalpo.	བི་ཧར་རྒྱལ་པོ	Bi-har-rgyal-po.	113
Bon.	བོན	Bon.	47
Brakhoug.	འབྲས་ཁུག	'Bras-khug.	155
Brikoungpa.	འབྲི་ཁུང་པ	'Bri-khung-pa.	47
Bromston.	འབྲོམ་སྟོན	'Brom-ston.	44, 47
Broug.	འབྲུག	'Brug.	165, 178
Brougpa.	འབྲུག་པ	'Brug-pa.	47
Broul.	སྦྲུལ	sBrul.	178
Boudzad.	དབུ་མཛད	dBu-mdzad.	98
Boumapa.	དབུ་མ་པ	dBu-ma-pa.	22
Boumpa.	བུམ་པ	Bum-pa.	154

TRANSCRIPTION PHONÉTIQUE	TRADUCTION TIBÉTAINE	TRANSLITTÉRATION	PAGE
Cha.		Ja.	108
Chag.		lChags.	182
Chagpa thogmed		Phyags-pa-thogs-med.	22
Chagtong khorlo.		Phyag-stong-'khor-lo.	57
Chagye chin.		Phyag-gyas-sbyin.	134
Chakdor.		Phyag-rdor.	72
Chakna dorje.		Phyag-na-rdo-rje.	72
Chag-zhipa.		Phyag-bzhi-pa.	57
Chakhan.		Phya-mkhan.	98
Chakdja.		Phyah-rgya.	38, 134
Chakna padma karpo.		Phyag-na-pad-ma-dkar-po.	57
Champai chosnga.		Byams-pa'i-chhos lnga.	22
Chamzhoug.		Byams bzhugs.	135
Chandren.		sPyan-'dren.	108
Changpo.		'Chhang-po.	165
Chantong.		sPyan-stong.	57
Chebou damchan.		sKyes-bu-dam-chan.	100
Chenresi vanchoug.		sPyan-ras-gzhigs dvang-phyug.	56
Chi.		Khyi.	178
Chinsreg.		sByin-sreg.	161

TRANSCRIPTION PHONÉTIQUE	TRADUCTION TIBÉTAINE	TRANSLITTÉRATION	PAGE
Chod.	གཅོད	gChod.	103
Chodpa.	མཆོད་པ	mChhod-pa.	168
Chodpan.	ཅོད་པན	Chod-pan.	134
Chogi dangpoi sangye.	མཆོག་གི་དང་པོའི་སངས་རྒྱས	mChhog-gi-dang po'i-sangs-rgyas.	34
Choichi gyalpo.	ཆོས་ཀྱི་རྒྱལ་པོ	Chhos-kyi-rgyalpo.	118
Choichi gyalpoi shed doul.	ཆོས་ཀྱི་རྒྱལ་པོའི་ཤེད་འདུལ	Chhos-kyi-rgyal-po'i-shed-'dul.	69
Choichong.	ཆོས་སྐྱོང	Chhos-skyong.	98
Choigyal.	ཆོས་རྒྱལ	Chhos-rgyal.	59, 118
Chorten.	མཆོད་རྟེན	mChhod-rten.	123
Chorva.	འབྱོར་བ	'Byor-ba.	155
Chos kou.	ཆོས་སྐུ	Chhos-sku.	26
Chou.	ཆུ	Chhu.	182
Chougchig zhal.	བཅུ་གཅིག་ཞལ	bChu-gchig-zhal.	57
Choungpa koundous tsis.	འབྱུང་པ་ཀུན་འདུས་རྩིས	'Byung-pa-kun-'dus-rtsis.	203
Chousrang.	ཆུ་སྲང	Chhu-srang.	188
Da.	ད	Da.	202
Da.	དགྲ	dGra.	69, 167
Dabchad.	འདབ་བརྒྱད	'Dab-brgyad.	160
Dachan.	སྒྲ་གཅན	sGra-gchan	73
Dalha gyalpo.	དགྲ་ལྷ་རྒྱལ་པོ	dGra-lha-rgyal-po.	99
Damchan dordje legpa.	དམ་ཅན་རྡོ་རྗེ་ལེགས་པ	Dam-chan-rdo-rje-legs-pa.	100

TRANSCRIPTION PHONÉTIQUE	TRADUCTION TIBÉTAINE	TRANSLITTÉRATION	PAGE
Dampai de.		Dam-pa'i-sde.	26
Darnai djanba.		Dar-sna-lnga'i-brg-yan-pa.	169
Darzab.		Dar-zab.	113
Dashol.		Zla-bshol.	187
Dava.		Zla-ba.	188
Dava dagpa.		Zla-ba-grags-pa.	28
Dechad.		sDe-brgyad.	69
Dechog.		bDe-mchhog.	68
Dechogi gyout.		bDe-mchhog-gi-rgyud.	68
Dedjoung.		bDe-'byung.	32
Devachan.		bDe-ba-chan.	64
Dezhin shegpa.		De-bzhin-gshegs-pa.	6, 79
Digpa thamchad shagpar terchoi.		sDig-pa-thams-chad bshags-par-gter-chhos.	78
Digschag ser chi pougri.		sDig-bshags-gsu-gyis-spu gri.	78
Digoug.		Gri-gug.	171
Do.		mDo.	50
Dodne vangpo.		gDod-nas-dbang-po.	170
Doldjang.		sGrol-ljang.	42
Dolkar.		sGrold-kar.	42
Dolma.		sGrol-ma.	42

TRANSCRIPTION PHONÉTIQUE	TRADUCTION TIBÉTAINE	TRANSLITTÉRATION	PAGE
Dolzin.		Grol-zin.	28
Dom.		sDom.	66, 102
Donchen chonga.		gDon-chhen-bcho-lnga.	173
Dondampai denpa.		Don-dam-pa'i-bden-pa.	24
Dordje.		rDo-rje.	139
Dordjechang.		rDo-rje-'chhang.	34
Dordjedan.		rDo-rje-gdan.	113
Dordjedzin.		rDo-rje-zin.	34
Dordje kyilkroung.		rDo-rje-dkyil-dkrung.	135
Dordjesempa.		rDo-rje-sems-dpa'	34
Dote.		mDo-sde.	43
Dragpo chinsreg.		Drag-po-sbyin-sreg.	69, 163
Dragsed.		Drag-gshed.	70
Drilbou.		Dril-bu.	36
Drimed-shelphreng.		Dri-med-shel-phreng.	72
Doubjed.		sGrub-byed.	160
Doudo.		Dud-'gro.	58
Doudpo.		bDud-po.	69
Doug.		gDugs.	122
Doug karchan.		gDugs-dkar-chan.	166
Doulva.		'Dul-ba.	49

TRANSCRIPTION PHONÉTIQUE	TRADUCTION TIBÉTAINE	TRANSLITTÉRATION	PAGE
Doulva-zhi.	འདུལ་བ་བཞི	'Dul-va-bzhi.	79
Doungtsi.	གདུང་རྩི	gDung-rtsi.	171
Dous kyi khorlo.	དུས་ཀྱི་འཁོར་ལོ	Dus-kyi-'khor-lo.	32
Dousmayinpar chi.	དུས་མ་ཡིན་པར་འཆི	Dus-ma-yin-par-'chhi.	69
Doutsi.	བདུད་རྩི	bDud-rtsi.	72
Dzadpa chougnyi.	མཛད་པ་བཅུ་གཉིས	mDzad-pa-bchu-gnyis.	55
Dzambhala.	ཛམ་བྷ་ལ	Dzam-bha-la.	170
Gabtsis.	གབ་རྩིས	Gab-rtsis.	177
Galdanpa.	དགའ་ལྡན་པ	dGa-'ldan-pa.	47
Gang zar.	འགང་གཟར	'Gang-gzar.	162
Gaû.	གཽ	Gau.	111
Gavo.	དགའ་བོ	dGa'-bo.	26
Gebkoi.	དགེ་བསྐོས	dGe-bskos.	98
Geg.	བགེགས	bGegs.	69, 167
Geldanpa.	དགེ་ལྡན་པ	dGe-ldan-pa.	47
Gelong.	དགེ་སློང	dGe-slong.	103
Geloukpa.	དགེ་ལུགས་པ	dGe-lugs-pa.	47
Genyen.	དགེ་བསྙེན	dGe-bsnyen-	94, 103
Genyen darma.	དགེ་བསྙེན་དར་མ	dGe-snyen-dar-ma.	62
Getsoul.	དགེ་ཚུལ	dGe-ts'hul.	103
Gin.	གིན	Gin.	202
Gonpa.	དགོན་པ	dGon-pa.	114
Goupo.	མགོན་པོ	mGon-po.	169

TRANSCRIPTION PHONÉTIQUE	TRADUCTION TIBÉTAINE	TRANSLITTÉRATION	PAGE
Gonyan serpo.	མགོ་བརྙན་སེར་པོ	mGo-brnyan-ser-po.	151
Groubchen tsoulkhrim gyatso.	གྲུབ་ཆེན་ཚུལ་ཁྲིམས་རྒྱ་མཚོ	Grub-chhen-ts'hul-khrims-rgya-mts'ho.	61
Groubtsis.	གྲུབ་རྩིས	Grub-rtsis.	177
Gungdun.	དགུང་བདུན	bGung-bdun.	188
Gyalchenzhi.	རྒྱལ་ཆེན་བཞི	rGyal-chhen-bzhi.	69
Gyalpo chenpo namthoras chi kang shag.	རྒྱལ་པོ་ཆེན་པོ་རྣམ་ཐོས་སྲས་ཀྱི་བསྐང་བཤགས	rGyal-po-chhen-po-rnam-thos-sras-kyi bskang-bshags.	171
Gyaltsan.	རྒྱལ་མཚན	rGyal-mts'han.	171
Gyelrap salvai melong.	རྒྱལ་རབས་གསལ་བའི་མེ་ལོང	rGyal-rabs-gsal-ba'i-me-long.	45
Gyelva rinpoche.	རྒྱལ་བ་རིན་པོ་ཆེ	rGyal-ba-rin-po-chhe.	
Gyout.	རྒྱུད	rGyud.	32, 50
Gyout zhi.	རྒྱུད་བཞི	rGyud-bzhi.	171
Hala hala.	ཧ་ལ་ཧ་ལ	Ha-la-Ha-la.	73
Hérouka.	ཧེ་རུ་ཀ	Hé-ru-ka.	68
Ja.	བྱ	Bya.	178
Jabyol.	རྒབ་ཡོལ	rGab-yol.	136
Jamjang.	འཇམ་དབྱངས	'Jam-dbyangs.	42
Jampaijang lhai thama shesrab od.	འཇམ་པའི་དབྱངས་ལྷའི་ཐ་མ་ཤེས་རབ་འོད	'Jam-pai-dbyangs-lha'i-tha-ma-shes rab-'od.	61
Jang.	བྱང	Byang.	167

TRANSCRIPTION PHONÉTIQUE	TRADUCTION TIBÉTAINE	TRANSLITTÉRATION	PAGE
Jed tho yangi zama-tog.		brJed-tho-yang-gi za-ma-tog	209
Je Tsonkhapa.		rJe-tsong-kha-pa.	61
Ji.		Byi.	178
Jigten Gonpo.		'Jig-rten-mgon-po.	57
Jolsong.		Byol-song.	58
Joungpo.		'Byung-po.	69
Ka.		gKa'.	47
Kadampa.		bKa'-gdams-pa.	47
Kalba.		sKal-ba.	58
Kandjour.		bKa'-'gyur.	49
Kantsaï.		bsKang-rdzas.	168
Kapâla.		Ka-pa-la.	139
Kargyoutpa.		bKa'-rgyud-pa.	47
Karmapa.		Karma-pa.	47
Kartsis.		dKar-rtsis ou sKar-rtsis.	98, 177
Kartsi-pa.		sKar-rtsi pa	98
Khado.		mKha'-'gro.	161
Kham.		Kham.	202
Khangtsig.		Kang-brtsigs.	171
Khanpo.		mKhan-po.	93
Kharsil.		'Khar-bsil.	138
Khatak		Kha-btags.	122

TRANSCRIPTION PHONÉTIQUE	TRADUCTION TIBÉTAINE	TRANSLITTÉRATION	PAGE
Khen.	ཁེན	Khen.	202
Khetoup - chakdor gyatso.	མཁས་གྲུབ་ཕྱག་རྡོར་རྒྱ་མཚོ	mKhas-grub-phyag-rdor-rgya-mts'ho.	61
Khetoup sangye.	མཁས་གྲུབ་སངས་རྒྱས་	mKhas-grub-sangs-rgyas.	61
Khiral.	ཁི་རལ་	Khi-ral.	49
Khon.	ཁོན	Khon.	202
Khorlo.	འཁོར་ལོ	'Khor-lo.	36
Khorloi-phanyon.	འཁོར་ལོའི་ཕན་ཡོན	'Kkor-lo'î-phan-yon.	149
Khorten.	འཁོར་བརྟེན	'Khor-brten.	148
Khrim.	ཁྲིམས	Khrims.	100
Khyoung.	འཁྱུང	'Khyung.	165
Kontseg.	དཀོན་བརྩེགས	dKon-brtsegs.	49
Koundzab chi den-pa.	ཀུན་རྫོབ་གྱི་བདེན་པ	Kun-rdzab-gyî-bden pa.	24
Kou nga gyal-po.	སྐུ་ལྔ་རྒྱལ་པོ	sKu-lnga-rgyal po.	99
Kou nga gyalpoi kang shag.	སྐུ་ལྔ་རྒྱལ་པོའི་བསྐང་བཤགས	sKu-lnga-rgyal-po'i-bskang-bshags.	99
Kountag.	ཀུན་བཏགས	Kun-brtags.	23
Labri.	བླ་བྲི	bLa-bri.	122
Labtse.	ལབ་ཙེ	Lab-tse.	128
Lagoi.	བླ་གོས	bLa-gos.	110
Lai boumpa.	ལས་བུམ་པ	Las-bum-pa.	160
Lama.	བླ་མ	bLa-ma.	98

TRANSCRIPTION PHONÉTIQUE	TRADUCTION TIBÉTAINE	TRANSLITTÉRATION	PAGE
Lamrim.	ལམ་རིམ	Lam-rim.	49, 65
Lang.	གླང	gLang.	178
Langdar.	གླང་དར	gLang-dar.	44
Langpo.	གླང་པོ	gLang-po.	36
Lantsa.	ལན་ཚ ou ལཉྫ	Lan-ts'ha.	51
Las.	ལས	Las.	58
Leutho.	ལེའུ་ཐོ	Le'u-tho.	177
Lha.	ལྷ	Lha.	58, 68
Lhachen.	ལྷ་ཆེན	Lha-chhen.	151
Lhagpa.	ལྷག་པ	Lhag-pa.	188
Lhakhang.	ལྷ་ཁང	Lha-khang.	121
Lhamayin.	ལྷ་མ་ཡིན	Lha-ma-yin.	58, 69
Lhamo.	ལྷ་མོ	Lha-mo.	71, 75
Lhatoug.	ལྷ་ཕྲུག	Lha-phrug.	151
Lho.	ལྷོ	Lho.	167
Lhonoub.	ལྷོ་ནུབ	Lho-nub.	167
Lhoungzed.	ལྷུང་བཟེད	Lhung-bzed.	135
Lhounpo.	ལྷུན་པོ	Lhun-po.	58
Li.	ལི	Li.	202
Lo.	ལོ	Lo.	178
Longchod dzogpai kou.	ལོངས་སྤྱོད་རྫོགས་པའི་སྐུ	Longs-spyod-rdzogs-pa'i-sku.	26
Lonpo.	བློན་པོ	bLon-po.	36
Lotho.	ལོ་ཐོ	Lo-tho.	177

TRANSCRIPTION PHONÉTIQUE	TRADUCTION TIBÉTAINE	TRANSLITTÉRATION	PAGE
Lotsava.		Lo-tsava.	48
Loug.		Lug.	178
Loug.		Lugs.	159, 294
Lougroub.		kLu-sgrub.	21, 86
Lougzar.		bLug gzar.	162
Loungta.		rLung-rta.	163
Louvang gyal-po.		kLu-dbang-rgyal-po.	99
Maglon.		dMag-blon.	36
Mani.		Mani.	126, 148
Mani choskhor.		Mani-chhos-'khor.	126
Mani kamboum.		Mani-bka-b'um.	53
Manii rilbou groub thab.		Mani'i-ril-bu-grub-thabs.	172
Manla.		sMan-bla.	172
Me.		Me.	182
Mebagou.		sMe-ba-dgu.	194
Melha.		Me-lha.	133, 162
Melong.		Me-long.	154
Mi.		Mi.	58
Migmar.		Mig-dmar.	188
Monlam.		sMon-lam.	75
Mouliding.		Mu-li-ding.	75
Myalba.		dMyal-ba.	58

TRANSCRIPTION PHONÉTIQUE	TRADUCTION TIBÉTAINE	TRANSLITTÉRATION	PAGE
Myangan las daspa.		Mya-ngan-las-'das-pa.	62
Myangdas.		Myang-'das.	49, 62
Nagpo chenpo.		Nag-po-chhen-po.	169
Naktsis.		Nag-ṛtsis.	177
Naljor chodpa.		ṛNal-'byor-spyod-pa.	22
Naljor ngonsoum.		ṛNal-'byor-mngon-sum.	30
Nam chou vangdan.		ṛNam-bchu-dvang-ldan.	77
Namgyal boumpa.		ṛNam-ṛgyal-bum-pa.	160
Namtog.		ṛNam-ṛtog.	30
Namthosras.		ṛNam-thos-sras.	171
Nathongzha.		sNa-mthong-zha.	109
Nétan.		gNas-bṛtan.	61
Nétan choudrougi todpa.		gNas-bṛtan-bchu-drug-gi-bstod-pa.	61
Ngagi lhamo.		Ngag-gi-lha-mo.	42
Ngagpa.		sNgags-pa.	98
Ngagvang lobzang gyamtso.		Ngag-dbang-blob-zang-ṛgya-mts'ho.	97
Ngoizhi.		dNgos-gzhi.	156
Ngontog.		mNgon-ṛtogs.	168
Ngavo chig.		Ngo-bo-gchig.	28
Ngovonyîd medpar mrava.		Ngo-bo-nyid-med-par-smra-ba.	29

TRANSCRIPTION PHONÉTIQUE	TRADUCTION TIBÉTAINE	TRANSLITTÉRATION	PAGE
Norbou.		Nor-bu.	36
Noubjang.		Nub-byang.	167
Nyangdas. Nyangan las daspa.		Voir Myangdas et Myangan las daspa.	
Nyigmapa.		rNyig-ma-pa.	46
Nyima.		Nyi-ma.	188
Nyingpo.		sNying-po.	27
Nyompa.		sṃms-pa.	36
Nyoungne.		sNyung-gnas.	60, 155
Nyoungpar Nepai choga.		sNyung-par-gnas-pa'i-chho-ga.	155
Odpagmed.		'Od-dpag-med.	35
Odpagmed kyi zhing kod.		'Od-dpag-med-kyi-zhing-bkod.	64
Ombou.		'Om-bu.	146, 161
Padma jaungne.		Padma-'bgung-gnas	43
Pag.		1 Pags.	150
Paldan lhamoi kang shag.		dPal-ldan-lha-mo'i-bskang-bshags.	71
Panchen Rinpoche.		Pan-chhen-rin-po-chhe.	96
Parkha chakja chad.		sPar-kha-phyag-rgya-brgyad.	202
Pasang.		Pa-sangs.	188
Penpa.		sPen-pa.	188

TRANSCRIPTION PHONÉTIQUE	TRADUCTION TIBÉTAINE	TRANSLITTÉRATION	PAGE
Phag.		Phag.	178
Phagpa chenresi.		'Phags-pa-spyan-ras-gzhigs.	56
Phagpai denpa zhi.		'Phags-pa'i-bden-pa-bzhi.	12
Phalchen.		Phal-chhen.	50
Phan.		'Phan.	122
Pharchin.		'Phar-phyin.	23
Phourbou.		Phur-bu.	139, 166
Phourboui davo.		Phur-bus-gdab-bo.	166
Phourkha.		Phur-kha.	167
Prel.		sPrel.	178
Progzhou.		Prog-zhu.	134
Proulkou choichong chenpoi kang shag.		sPrul-sku-chhos-skyong-chhen-po'i-bskang-bshags.	99
Proulkou thongva dondan.		sPrul-sku-mthong-ba-don-ldan.	71
Proulpai kou.		sPrul-pa'i-sku.	26
Rabne zhougpa.		Rab-gnas-bzhugs-pa.	132
Rabsal.		Rab-gsal.	61
Ralgri.		Ral-gri.	171
Ralpachen.		Ral-pa-chan.	49
Rangi nying gar thalmo charva.		Rang-gi-snying-gar-thal mo-sbyar-ba.	134

TRANSCRIPTION PHONÉTIQUE	TRADUCTION TIBÉTAINE	TRANSLITTÉRATION	PAGE
Rikhrodpa.		Ri-khrod-pa.	103
Rimate.		Ri-ma-te.	71
Rinchen na dun.		Rin-chhen-sua-bdun.	36
Ritha.		Ri-tha.	177
Ruibal chenpoi dok-jed.		Rus-sbal-chhen-po'i-bzlog-byed.	194
Sa.		Sa.	182
Sa choupa.		Sa-bchu-pa.	80
Sadag gyalpo.		Sa-bdag-rgyal-po.	175
Sagpar.		Sag-par.	131
Sakyapa.		Sa-skya-p.	47
Samtan.		bSam-gtan.	36
Sangbai dagpo.		gSang-ba'i-bdag-po.	34
Sangye chi kou. Soung thoug chi ten		Sangs-rgyas-sku. gsung-thugs-kyi-rten.	114
Satsa (comp. Tsatsa).		Sa-chchha.	124, 132
Sa tsoma.		Sa-'ts'ho-ma.	6
Semtsamo.		Sems-tsam-mo.	26
Senge-chad-ti.		Seng-ge-brgyad-khri	136
Sengei nyal tab.		Seng-gé'i-nyal-stabs.	150
Senge Nampar Gyalva.		Seng-ge-rnam-par rgyal-ba.	118
Sengti.		Seng-khri.	136

Ann. G. — III. 34

TRANSCRIPTION PHONÉTIQUE	TRADUCTION TIBÉTAINE	TRANSLITTÉRATION	PAGE
Shagpa.		bShags-pa.	168
Shakya Thoub-pa.		Shakya-thub-pa.	6
Shar.		Shar.	167
Sharlho.		Shar-lho.	167
Shécha rabsal.		Shes-bya-rab-gsal.	200
Sherchin.		Sher-phyin.	23, 49
Shesrab ralgri.		Shes-rab-ral-gri.	42
Shesrab chan.		Shes-rab-spyan.	135
Shid.		Shid.	174
Shing.		Shing.	182
Shindje.		gShin-rje.	59
Shintsis.		gShin-rtsis.	177
Sobyong.		gSo-sbyong.	60
Sregpa.		Sreg-pa.	161
Srongtsan gampo.		Srong-btsan-sgam-po	41
Sringan.		Sri-ngan.	69
Ta.		rTa.	178
Tachog.		rTa-mchhog.	36
Tag.		sTag.	165, 178
Ta gom.		lTa-gom.	155
Tamdin.		rTa-mgrin.	167
Tamdin gyalpoi. sri nanpa.		rTa-mgrin-rgyal-po'i-sri-mnan-pa.	69
Tanbin shi.		bsTan-pa'i-shis.	150

TRANSCRIPTION PHONÉTIQUE	TRADUCTION TIBÉTAINE	TRANSLITTÉRATION	PAGE
Tandjour.		bsTan-'gyur.	49
Tashi khatak.		bKra-shis-kpa-btags	122
Tashi tsig jod.		bKra-shis-ts'hig-brjod.	114
Tenbrel.		rTen-'brel.	29
Tenbrel chougnyi.		rTen-'brel bchu. gnyis.	16
Tenkab.		sTen-bkab.	136
Tensoumni.		rTen-gsum-ni.	86
Thabdang shesrab.		Thabs-dang-shes-rab.	134
Thabkhung.		Thab-khung.	161
Thabshes.		Thabs-shes.	134
Thal gyourva.		Thal-'gyur-ba.	28
Thangshin gi tsis.		Thang-shing-gi-rtsis	203
Thegpa chenpoi do.		Theg-pa-chhen-po'i-mdo.	79
Thegpasoum.		Theg-pa-gsum.	65
Thengpa.		Phreng-pa.	111
Thisrong dé tsan.		Khri-srong-lde-btsan.	43
Thonglam.		mThong-lam.	
Thonka.		mThongs-ka.	131
Thr.		Thor.	155
Thothori Nyan-tsan.		Tho-tho-ri gnyan-btsan.	43

TRANSCRIPTION PHONÉTIQUE	TRADUCTION TIBÉTAINE	TRANSLITTÉRATION	PAGE
Thougdam kantsai.	ཐུགས་དམ་བསྐང་རྫས་	Thugs-dam-bskang-rdzas.	168
Thougdje chenpo chougchig zhal.	ཐུགས་རྗེ་ཆེན་པོ་བཅུ་གཅིག་ཞལ་	Thugs-rje-chhen-po bchu-gchig-zhal.	57
Thoumi Sambhota.	ཐུ་མི་སམ་བྷོ་ཏ་	Thu-mi-sam-bho-ta.	41
Togpa nyid.	རྟོགས་པ་གཉིས་	rThogs-pa-gnyis.	28
Tokchoi gyalpo.	ཐ་འོག་ཆོས་རྒྱལ་པོ་	Tha-'og-chhos-rgyal-po.	99
Tongpanyid.	སྟོངས་པ་ཉིད་	sTongs-pa-nyid.	23
Tophye chenpo.	ལྟོ་འཕྱེ་ཆེན་པོ་	lTo-'phye-chhen-po.	176
Tsang.	རྩང་	rTsang.	27
Tsangpa.	ཚངས་པ་	Ts'hangs-pa.	72
Tsatsa (comp. Satsa).	ཙ་ཚ་	Chha-chha.	124, 132
Tsavanas.	རྩ་བ་ནས་	rTsa-va-nas.	60
Tséi.	ཚེས་	Ts'hes.	188
Tsemo.	རྩེ་མོ་	rTtse-mo.	36
Tsepagmed.	ཚེ་དཔག་མེད་	Ts'he-dpag-med.	81
Tserablas-tsis.	ཚེ་རབས་ལས་རྩིས་	Ts'he-rabs-las-rtsis.	177
Tsesoum.	རྩེ་གསུམ་	rTse-gsum.	139
Tsikhan.	རྩིས་མཁན་	rTsis-mkhan.	98
Tson-khapa..	ཙོང་ཁ་པ་	Tsong-kha-pa.	44
Tsovo.	གཙོ་པོ་	gTso-vo.	34
Tsougtor.	གཙུག་ཏོར་	gTsug-tor.	134
Tsoulkhrim kyi phoungpo	ཚུལ་ཁྲིམས་ཀྱི་ཕུང་པོ་	Ts'hul-khrims-kyi phung-po.	29

TRANSCRIPTION PHONÉTIQUE	TRADUCTION TIBÉTAINE	TRANSLITTÉRATION	PAGE
Tsounpo.		bTsun-po.	36
Touisol.		bKrus-gsol.	60, 154
Toungshakchi san-gye songa.		lTung-bshags-kyi-sangs-rgyas-so-lnga.	60
Urgyen.		Ur-gyan.	43
Urgyenpa.		Ur-gyan-pa.	47
Utpala.		Ut-pa-la.	42
Vadjrapani.		Vajra-pani.	72
Vangi chinsreg.		dVang-sbyin-sreg.	163
Vouchan.		dVu-chan.	51
Voumed.		dVu-med.	51
Yab youm choudpa.		Yub-yum-'khyud-pa.	70
Yang-chob.		gYang-skyobs.	170
Yang dag den.		Yang-dag-bden.	26
Yang sal domi.		gYang-gsal-sgron-me.	182
Yangoug.		gYang-'g gs.	170
Yidag.		Yi-dags.	58
Yidam.		Yi-dam.	158
Yong-groub.		Yongs grub.	23
Yos.		Yos.	178
Zamatog.		Zama-tog.	41
Zanad.		gZa'-nad.	173

TRANSCRIPTION PHONÉTIQUE	TRADUCTION TIBÉTAINE	TRANSLITTÉRATION	PAGE
Zastang.	ཟས་གཙང	Zas-gtsang.	6
Zhagpa.	ཞགས་པ	Zhags-pa.	137, 139
Zhalthang.	ཞལ་ཐང	Zhal-thang.	122
Zhalzai.	ཞལ་ཟས	Zhal-zas.	147
Zhanvang.	གཞན་དབང	gZhan-dbang.	23
Zhine lhagthong.	ཞི་གནས་ལྷག་མཐོང	Zhi-gnas-lhag-mthong.	36
Zhiva.	ཞི་བ	Zhi-ba.	68
Zhivai chinsreg.	ཞི་བའི་སྦྱིན་སྲེག	Zhi-ba'i-sbyin-sreg.	162
Zhiva-tso.	ཞི་བ་མཚ	Zhi-ba-mts'h	43
Zin.	ཟིན	Zin.	202
Zodmanas zhiva.	གཟོད་མ་ནས་ཞི་བ	gZod-ma-na-Zhi-ba.	23
Zodpa.	བཟོད་པ	bZod-pa.	36
Zon.	ཟོན	Zon.	202
Zoundoui.	གཟུངས་བཟུས	gZungs-bsdus.	60
Zoung.	གཟུངས	gZungs.	37
Zoung-Zhoug.	གཟུངས་བཞུགས	gZungs-bzhugs.	132

C

ADDITIONS AU CHAPITRE XI
— Pages 77-90 —

A propos de l'Invocation aux Bouddhas de confession, M. P.-E. Foucaux, de Paris, a eu l'obligeance de me communiquer quelques détails tirés d'un exemplaire de cette prière possédé par la Bibliothèque nationale. Le document de Paris, qui n'a pas encore été publié, me permet de suppléer à la lacune de la fin de la première partie de l'original que je possède, et qui a été gravement détérioré ; il montre aussi que la scission en deux parties est une modification arbitraire, car la sentence qui termine la première partie peut se continuer par la phrase qui commence la seconde ; dans l'original que je possède la sentence finale de la première partie est différente de celle du document de Paris.

Pris à la page 7, ligne 3 de l'impression originale, planche V, le document de Paris s'exprime ainsi :

« Quand on ne s'occupera plus que des plaisirs du moment ; quand les crimes se multiplieront ; quand il n'y aura plus de dons volontaires ; quand les nations seront ennemies ; quand la guerre, la maladie, la famine se répandront ; quand la foule s'entassera dans les enfers (mNar-med) où sont les criminels : puissent alors les créatures trouver ce sDig-bshags-gter-chhos ! La prière du maître kLu-sgrub se répandra ; les créatures de cette époque de

misère et de détresse la liront, et si elles la prononcent à haute voix, tous les péchés leur seront remis. Cette doctrine secrète, protection des créatures (donnée) par le divin, l'excellent kLu-sgrub, qui a été cachée sous les trésors, comme le lion de pierre dans les bois de bambous [1], se répandra comme une bénédiction ».

Ce passage nous révèle que Lugrub ou Nagarjuna (voyez page 21) est regardé comme l'auteur de cette prière.

L'exemplaire que j'ai traduit diffère aussi par le titre. En tête sont écrits ces mots : « Repentir de tous les péchés, doctrine du Trésor caché »; dans le texte elle est appelée « Le Rasoir d'or qui efface les péchés ». En tête du document de Paris se trouve aussi ce dernier titre, il est appelé sDigbshags-gser-gyi-spu-gri-zhes-bya-va-bzhugs-so. « Ceci est le Rasoir d'or de la Confession des péchés »..

Une autre modification à remarquer est l'omission de la prière finale et de l'indication du nom de l'écrivain et du temps employé à le copier. Les dharanis ne sont pas non plus les mêmes; l'exemplaire de Paris porte la sentence sanscrite « Om supratishthitva vajraya; subham astu sarva jugatham; sarva mangalam; yasas mahā ».

Je joins ici en caractères romains le texte que nous venons de traduire et une liste des phrases du texte parisien qui ne s'accordent pas avec celles du mien; les pages et lignes numérotées sont celles des planches V et VIII.

TEXTE TIBÉTAIN EN CARACTÈRES ROMAINS
— PAGE 7. — LIGNE 4 A 9 —

Ts'he-phyi-ma-ma-drin-'di-ka-bsam-pa'idas ; dus-kyi-ma-lan-las-ngan-bsags-pa'i-lan ; dus-mi-'gyur-te-mi-mi-rnams-gyur-bas-lan-; pha-rol-dmag-ts'hogs-nad- dang-mu-ge-dar-ba'i-dus ; dmyal-mnar-med-du-skye-ba'i-sems-chan-las-ngan-chan-mang-po-yod-pa-de-rnams-kyi-nang-na-bsags-pa-chan-'ga-yod-pas ; sdig-bshags-gter-chhos-'di-dang-'phrad-par-

(1) Allusion à la retraite et aux austérités de Sâkyamouni dans les bois avant qu'il eût atteint la condition de Bouddha.

shog - ches-slob-dpon-klu-sgrub–kyi–smon-lam-btab-pa-lags- so ; 'di-bskal-pa-snyigs-ma'i-sems-chan-bsags-pa-chan-rnams-kyis-'di-klog-dang; kha-'don byas-na-sdig-pa-thams-chad-byang-byang-bar-gsoungs-so ; 'di grong-chig-na-bzhougs-na-grong-khyer-de'i-sdig-pa-thams-chad-byang-bar-goungs-so ; gter-chhos-'di-gro-ba'i-mgon-po-klu-sgrub-snying-pos-lhas-smig-mang-ts'hal-gyi-brag-seng-ge-'dra-pa'i-og-du-gter-du-sbas-nas-smon-lam-bstab-skad.

PASSAGES QUI DIFFÈRENT DE MON ORIGINAL

Page 2, ligne	1	thams-chad-bshags-pa'i-mdo.
—	— 3	'khor-lo-bskor-du-gsol.
—	— 5	baidurya.
—	— 6	gsugs-lta-bu'i.
—	— 6	rnam-par-spras.
—	— 9	gser-gyi-gdugs-nam-mkha-lta-bu'i.
—	— 10 à 11	'jig-rten-gyi-khams-kun-tu.
Page 3,	— 1	bag-ts'ha-ba-mi.
—	— 3	gang-la-la-zhig-gis-yi-ger-bris-sam ; 'chhang-zhing-klog-gam.
—	— 8	zhing-'od-bzang-po-na.
Page 4,	— 5 à 6	chhos-kyi-dkor-la.
Page 5,	— 5	bzhon-pa-zhon-pa'i-sdig-pa-dag-go.
—	— 6, 1, 10 ;	sdig-pa-'dag-go.
Page 6,	— 10	gser-gyi-spu-gri.
—	— 13	snags-byed-pa'i-dus.
—	— 3	ma-grol-grol.
—	— 12	'khor-mi-sred-do.
Page 1,	— 2	gchig-la-'dus ; don-dam-par-sems.

INDEX

Les diverses publications qui traitent du bouddhisme ayant été indiquées dans l'Appendice « Littérature », page 221, nous avons exclu de cette table les noms des auteurs cités dans le texte.

On trouvera dans le Glossaire page 251 les mots tibétains en caractères originaux et leur transcription exacte en caractères romains. Nous reproduisons une seconde fois dans cet Index les termes qui se représentent fréquemment, ou qui ont une importance particulière.

Adi-Bouddha, le Bouddha suprême et éternel, page 33.

Alaya, ou âme. l'essence de toutes choses, pages 27-30.

Alphabet, employé pour la transcription des termes tibétains, page 4.

Amitâbha (le Dhyani Bouddha), correspondant à Sakyamouni, pages 36-54 ; planche III.

Amitâyous, nom donné à Amitâbha quand on l'implore pour obtenir la longévité, pages 62-81.

Amrîta, l'eau de la vie, page 72.

Amulettes, page 111.

Anagamin, être qui est entré dans le troisième des quatre chemins qui conduisent à Nirvâna, page 19.

Année, ses noms, nombre des mois, jours, etc., page 187.

ANOUPADAKA, « sans parents », nom qui désigne les Dhyani-Bouddhas, page 34.
ARHAT, être qui, étant entré dans le plus élevé des quatre chemins qui conduisent à Nirvâna, a gagné l'émancipation de la Renaissance et acquis des pouvoirs surnaturels, pages 19-30.
ÂRYÂSANGA, prêtre indien, pages 22-29.
ASOURAS, démons, page 58.
ASTROLOGIE et ARTS ASTROLOGIQUES, pages 176-189.
ASTROLOGIQUES (tables), pour indiquer les époques heureuses ou malheureuses, page 191.
—— pour diriger dans les entreprises importantes, page 200.
—— consultées en cas de maladies, page 207.
—— pour les mariages, page 209 ; planches XXXVII et XLI.
ASTROLOGUES, page 98.

BERMA, (détail sur) ; pages 10-105.
BHAGAVAT, un des noms du Bouddha, page 6.
BHIKSHOU, BHIKSHOUNI, « mendiant », pages 94-103.
BHOUTAN (date de l'introduction du bouddhisme au), page 46
—— Nombre des Lamas à Tassisoudon, page 104.
—— (Renseignements sur le), page 235.
BIHAR-GYALPO, le protecteur des édifices religieux, page 113 ; planche XXII.
BODHISATTVA, candidat à la dignité de Bouddha, page 20.
BOUDDHA, page 20.
—— récente application de cette expression, page 25.
—— pouvoir des Bodhisattvas, page 25.
—— représentations, page 136.
BON, secte religieuse au Tibet, pages 47-87.
BOUDDHA (le), historique, voir Sakyamouni.
BOUDDHAS, (leurs pouvoirs, leurs corps), pages 7, 20, 25, 30.
—— (signes de leur beauté), pages 89-134.
—— (représentations des pages), 134-142.
—— mesures de leurs statues, page 139.

BOUDDHAPÂLITA, prêtre indien, page 28.
BOUDDHISME, son aire actuelle et nombre de ses sectateurs, page 9.
—— ses traces en Norvège, page 11-218.
—— ses traces en Amérique, page 218.
—— dogmes fondamentaux, page 12.
—— nombre des préceptes, page 12.
—— origine des sectes, page 15.
—— sa destruction dans l'Inde, page 9-15.
—— son influence bienfaisante pour l'adoucissement des mœurs barbares page 157.
BRAHMA, imploré comme protecteur contre les démons, pages 72, 100, 151 ; planche XXI.
BRIKOUNGPA, secte religieuse du Tibet, page 47.
BROUGPA, secte religieuse du Tibet, page 47.

CALENDRIERS, page 176.
CÉRÉMONIES RELIGIEUSES, page 146.
CEYLAN (nombre des Lamas à), page 105.
—— (ouvrages sur la religion bouddhique à), pages 225, 226, 227.
CHANGPO, talisman, page 166. En face de cette page se trouve une image reproduite d'après un bois tibétain.
CHENRÉSI, un des noms de Padmapâni, le protecteur du Tibet, page 56.
CHINE (date de l'introduction du bouddhisme en), page 45.
—— (nombre des bouddhistes en), page 9.
—— nombre des Lamas à Péking, page 105.
—— (ouvrages sur la religion bouddhique en), pages 224, 229, 233, 234.
CHINSREG, « holocauste », page 161.
CHOICHONG, dieu de l'astrologie, protecteur de l'homme contre les démons, page 99 ; planche XXI.
CHORTEN, sa signification, sa forme dans le Tibet, pages 41-123.
CHRONOLOGIE (diverses méthodes de) au Tibet, page 178.
CHRONOLOGIQUE (table) pour les années 1852 à 1926, page 183.
CHRÉTIENS, leur nombre, page 11.
CLERGÉ (lois fondamentales du), page 93.

Confession pour obtenir la rémission des péchés, page 59.
Confession publique, pages 154 155.
—— (Bouddhas de), pages 60, 77, 170.
Cosmogonique (système), pages 34, |86.
Csoma de Körös, ses études de la langue tibétaine, page 52.
Culte (objets de), page 129.
—— service quotidien, page 146.
Cycle de douze ans, page 178.
—— de soixante ans, page 179.
—— de deux cent cinquante-deux ans, page 185.

Cylindres a prières, page 148.

Dabchad « octogone », figure magique, page 160 ; planche XXIV.
Dakinis, esprits féminins, page 160.
Dalaï-Lama, le plus haut rang dans le clergé tibétain, page 96.
Dardjiling, sens de ce nom, page 115.
Derchoks, drapeaux à prières, page 127.
Dharanis, sentences mystiques ; livres qui détaillent leurs applications et leurs avantages, page 37.
Dharmakâya, corps que prennent les Bouddhas quand ils quittent le monde pour toujours, page 26.
Dharmarâja, roi de la Loi, pages 59-118.
Dhyana, méditation abstraite, page 36.
Dhyani-Bouddhas, Bouddhas célestes, manifestations des Bouddhas humains dans le monde des formes, pages 34-135.
Dieux, page 65.
Dipankâra, Bouddha imaginaire, page 83 ; planche XXXII, le prêtre coiffé d'un chapeau conique.
Divination, pages 98-189.
Divinités (dessins et peintures de), page 131.
Doldjang, princesse chinoise, épouse déifiée du roi Srongtsan Gampo, page 42.
Dolkar, princesse népalaise, épouse déifiée du roi Srongtsan Gampo, page 42.

Dolma, nom qui désigne à la fois Doldjang et Dolkar, page 42.
Dordje, symbole de puissance sur les démons, page 139.
Dragsheds, protecteurs de l'homme contre les démons, pages 70, 138, 150.
Drames, représentations de drames religieux, pages 150-154.
Drapeaux a prières, page 127.
Doubjed, rite pour arriver à la méditation parfaite, page 160.
Dzambhala, dieu de l'opulence, page 170 ; planches XXXI et XXXII.

Edifices religieux, page 113.
Enfers, pages 58-85.
Ermites, page 103.
Esprits des saisons, page 195.
—— malins, pages 65, 68, 160, 176.

Fêtes, mensuelles et annuelles, page 153.
Flèches employées dans les cérémonies, pages 168, 169, 176 ; planche XLI.
Funérailles, cérémonies et rites, page 174.

Gautama, nom du Bouddha, page 6.
Gédoun, terme tibétain pour clergé, page 84.
Gélong, Lama ordiné, pages 87-103.
Géloukpa, secte religieuse au Tibet, page 47.
Génies, page 65.
Gloire, page 135.
Glossaire des termes tibétains, page 251.
Gouyâpati, un des noms de Vadjradhara, page 34.

Hìmis (monastère de), à Ladak, pages 114-117.
Hinayâna (système), « le Petit Véhicule », page 14.
Holocauste, page 161.
Hri, invocation à Padmaponi, page 169.

Impression (art de l') au Tibet, page 50.
Iswvaras, page 162.

JAÏNA, secte religieuse dérivée du bouddhisme ; études sur cette secte, pages 325, 234, 339, 248.
JAPON (le bouddhisme au), page 27.
JOURS SACRÉS ET FÊTES, page 153.

KADAMPA, secte religieuse au Tibet, page 47.
KALÂ-CHAKRA, système mystique, page 32.
KALÂDÉVI. Voir Lhamo.
KALMOUKS, pages 10-105.
KALPA DE DESTRUCTION, période de dissolution de l'Univers, page 86.
KANDJOUR, recueil contenant les livres traduits du sanscrit en tibétain, page 30.
KAPILAVASTU, sa position, page 6.
KARMAPA, secte religieuse au Tibet, page 47.
KARGYOUTPA, secte religieuse au Tibet, page 47.
KÂSYAPA, Bouddha prédécesseur de Sakyamouni, page 83.
KÂUNDINYA, Bouddha futur, page 83.
KHAMPO, abbé, page 98.
KIRGHIS, page 10.
KITE, sectateur de Mahâdéva, page 169.

LADAH (date de l'introduction du bouddhisme à), page 45.
—— (nombre des Lamas à), page 104.
LAMA, sens de ce mot, page 91.
—— (grades parmi les), page 102.
—— (nombre des), page 104.
—— de fondation, pages 86, 90, 119.
LAMRIM, livre renommé, écrit par Tsonkhapa, pages 49, 65, 157.
LAPCHA, monceau de pierre qui supporte un mât de drapeau à prières, page 128.
LETTRES DE L'ALPHABET TIBÉTAIN composé au VII° siècle de notre ère, page 42.
LHAMAYIN, démons, page 58.
LHÂMO, déesse protectrice contre les démons, pages 71, 75, 151 ; planche XI, la figure à cheval.

Littérature sacrée au Tibet, page 48.
—— européenne sur le bouddhisme, pages 224 à 248.
Lotus, symbole de perfection suprême, pages 42, 76, 137.
Loungta, le cheval aérien, page 163 ; planche XXVI.

Madhyama, page 29.
Madhyamika (école), pages 22-43.
Mahâdéva, page 169.
Mahâkâla, page 169.
Mahâyâna (système), « le Grand-Véhicule », page 21.
Mahôrâgas, dragons terrestres, page 176.
Maïtreya, le Bouddha futur, pages 22, 56, 134, 135 ; planche IX.
Maladies (causes et remèdes des), pages 171.
Mani, mur bas contre lequel sont appliquées des tables de pierre portant des inscriptions ou des images de dieux, page 126.
—— nom des cylindres à prières, page 148.
—— pillules pour la guérison des maladies, page 172.
Mani-Kamboum, ouvrage historique tibétain, pages 49-53.
Mandjousri, dieu de la sagesse, page 42 ; planche V.
Manlas, Bouddhas de médecine, page 172 ; planches V et XL, figure découverte.
Mânoushi-Bouddhas, ou Bouddhas humains, page 35.
Méba-gu, « les neuf taches », page 194.
Méditation, pages 17, 25, 27, 30, 31, 36, 103, 160.
Melha, le roi des génies du feu, pages 133, 162.
Métempsycose, page 57.
Monastères, page 114.
Monuments, pages 113, 123.
Mois, leurs noms, nombre de jours page 187.
Moudras, signes conventionnels formés par de certaines positions des doigts, pages 38, 134, 158.
Musique, page 147.
Mysticisme, page 31.

NAGARJOUNA ou NAGASÉNA, prêtre indien, pages 21, 64, 86.
NÂGAS, créatures fabuleuses de la nature des serpents, page 21.
NAGPO - CHENPO, dieu imploré dans la cérémonie « tourner la flèche », page 169.
NIDANAS (les douze), page 16.
NIRMANAKYA, corps dans lequel les Bouddhas et Bodhisattvas vivent sur la terre, pages 26-80.
NIRVANA, extinction absolue de l'existence, pages 12, 18, 28, 62, 63.
NYIGMAPA, secte religieuse du Tibet, page 46.
NYOUNGNE ou NYOUNGPAR-NÉPAI-CHOGA, confession solennelle, pages 60-155.

ODAN ou WODAN, mot que l'on présume dérivé de la racine *Boüdh*, page 218 *note*.
OFFRANDES, page 146.
OM MANI PADME HOUM, puissante prière à six syllabes donnée à l'homme par Padmapani, pages 41, 54, 76, 173; planches VIII et XV.
OUPASAKA, disciple bouddhiste laïque, pages 62, 94, 102.
OURGYENPA, secte religieuse au Tibet, page 47.
OURNA, cheveu unique sur le front des images de Bouddhas, page 134.
OUSHNISHA, excroissance du crâne, page 134.
OUTKALA, voir LOTUS.

PADMAPANI, protecteur particulier du Tibet, p. 35, 40, 56; planches IV et X.
PADMA-SAMBHAVA, sage indien, pages 43-86; planche VII.
PANCHEN RINPOCHE, Lama incarné qui réside à Tassilhounpo, page 96.
PANDITA ATISHA, prêtre indien, pages 44-86.
PAONS, dans les images du Sakyamouni, page 136.
PARAMARTHASATYA, une des deux vérités par lesquelles on démontre le vide des choses, pages 24-28.
PARAMITAS, les six vertus transcendantes, page 25.
PARATANTRA, existence par connexion causale, page 23.
PARIKALPITA, supposition ou erreur, page 23.
PARINISHPANA, la véritable existence immuable, page 23.

Patalipoutra, page 15.

Patra, la coupe à aumônes, pages 135-192.

Peintures de divinités, page 121.

Phourbou, instrument magique pour repousser les démons, pages 139-166 ; planche XXX.

Prajna Paramita, intelligence supérieure « qui atteint l'autre côté de la rivière », page 23. C'est aussi le titre d'un volumineux recueil, pages 30-62.

Prasanga-Madhyamika, école bouddhique indienne, actuellement la plus répandue au Tibet, pages 28-43.

Pratyéka-Bouddha, être arrivé à l'intelligence suprême, mais inférieur aux Bouddhas, page 20.

Précieuses choses, page 36.

Prétas, monstres imaginaires, page 58.

Prières, page 74.

—— (cylindres à), page 148.

—— (drapeaux à) ou Derchoks, page 127.

Rahou, démon, pages 73-173.

Ranja, nom d'un alphabet, page 51.

Régime des Lamas, page 106.

Reliques, pages 112, 123, 124, 129, 132.

Représentations plastiques de divinités, page 132.

Renaissance, page 57.

Revenus des Lamas, page 101.

Rosaires, page 111.

Roue, symbole de la doctrine des Bouddhas, pages 80-198.

Sadag, le seigneur du sol, page 175.

Sakyapa, secte religieuse du Tibet, page 47.

Sakridagamin, être qui est entré dans le second chemin qui conduit à Nirvâna, page 19.

Sakyamouni-Bouddha, fondateur du Bouddhisme, sa vie et sa mort, pages 5, 55, 107.

SAKYAMOUNI-BOUDDHA, époque de son existence, page 6.
—— ses innombrables renaissances avant d'atteindre le rang de Bouddha, page 82.
—— ses images, page 133 ; planche XI, figure centrale.
—— biographies, pages 224, 225, 230, 239, 240, 243, 248.
SAMAPATTI, atteindre l'indifférence, page 36.
SAMATHA, état de parfaite tranquillité, page 36.
SAMBHALA, contrée fabuleuse de l'Inde centrale, page 32.
SAMBHOGAKAYA, corps que possèdent les Bouddhas quand ils atteignent la perfection de l'intelligence, page 26.
SAMSARA, le cercle de l'existence, pages 25-55.
SAMVARAS, génies féminins, page 68 ; planche II, figures placées dans des cercles.
SAMVRITISATYA, une des deux vérités par lesquelles on démontre le néant des choses, pages 24-28.
SANSCRITS (ouvrages), époque où ils furent composés, page 14.
SANTA RAKSHITA, prêtre indien, page 43.
SATSA ou TSATSA, cône ou figure plastique qui renferme des objets sacrés, page 132.
SECTES RELIGIUESES dans l'Inde, page 15.
—— au Tibet, page 46.
SEMAINE, elle a sept jours, leurs noms, page 188.
SHINDJE, le Seigneur des morts, page 59.
SIDDHARTHA, nom donné à Sakyamouni à sa naissance, page 6.
SIDDHI, facultés surnaturelles, rites pour les obtenir, pages 38-157.
SIKKIM, (date de l'introduction du bouddhisme à), page 46.
SKANDAS, propriétés essentielles de l'existence sensible, page 29.
SOUGATA, un des noms de Bouddha, page 6.
SRAMANA, ascète qui dompte ses pensées, pages 13-94.
SRAVAKA, disciple du Bouddha, auditeur, pages 13-94.
SRONGSTAN-GAMPO, roi du Tibet, né en 678, mort en 698 A. D., page 41.
SROTAPATTI, être qui est entré dans le chemin qui mène à Nirvâna, page 18.
STATUES de divinités, page 132.

STAVIRAS, page 61.

STOUPAS, monuments côniques érigés dans l'Inde, sur les reliques ou à la gloire des Bouddhas, Saints, etc., page 123.

—— (Etudes sur les), page 241.

SOUKHAVATI, demeure des hommes pieux qui ont obtenu comme récompense la délivrance de la métempsycose, pages 28-62.

SOUNYATA, vide ou néant des choses, page 23.

TABLES de divination, page 189; planches XXXVII à XLI.

TAMDIN, protecteur des hommes contre les démons, pages 69-167.

TANDJOUR, recueil comprenant les livres traduits du sanscrit en tibétain, page 30.

TANTRAS, rites pour acquérir des facultés surnaturelles, livres qui décrivent ces rites, pages 32-38.

TANTRICA, rite des Hindous, page 32.

TASSILHOUNPO, signification de ce nom, page 96.

TASSISOUDON, signification de ce nom, page 104.

TATHÀGATA, épithète du Bouddha, pages 6, 13, 79.

TEMPLES, pages 95, 96, 120; études sur les temples bouddhiques, pages 224, 248.

THÉ, sa préparation, son usage, page 107.

THISRONG DE TSAN, roi du Tibet, né en 748, mort en 786, A. D., page 43.

THOTHORI NYANTSAN, roi du Tibet, au IVe siècle de notre ère, page 41.

THOLING, signification de ce nom, page 114.

THOUGDAM KANTSAÏ, cérémonie pour obtenir l'assistance des dieux, page 168.

THOUMI SAMBHOTA, prêtre indien qui composa les lettres tibétaines, page 42.

TIBET (date de l'introduction du Bouddhisme au), page 39.

TIBET (langue et dialectes du), pages 41, 52, 118.

—— grammaires et dictionnaires tibétains, page 52.

TIRTHIKAS, sectaire Brahmane, page 17.

TORTUE, base de l'univers, page 200.

TOUISOL « prier pour l'ablution », cérémonie pour obtenir la rémission des péchés, pages 60-154.

Trisoula, trident, page 139.
Triyana « trois véhicules » ou trois gradations en capacité spirituelle, perfection et récompense finale, page 65.
Tsonkhapa, le grand Lama tibétain du xiv° siècle, page 44.

Univers, ses dix régions, page 80.

Vadjra, symbole du pouvoir sur les démons, page 139.
Vadjradhara, un des noms d'Adi-Bouddha, page 34.
Vadjrapani, le plus énergique protecteur de l'homme contre les démons, page 72; planche XIII.
Vadjrasattva, le dieu suprême, page 34; planche II.
Vairochana, Bouddha fabuleux, page 82.
Vaisravanas, dieux qui donnent la richesse, page 171; planche XXXI.
Vérités (les quatre excellentes), page 12.
Vicaire apostolique, encore nommé pour Lhassa, page 93.
Vihara, monastère, page 95.

Yangoug ou Yangchob, cérémonie pour obtenir le bonheur, page 170.
Yoga, méditation abstraite, page 27.
Yogacharya (système), page 22-26.

FIN

TABLE ANALYTIQUE

DES MATIÈRES

	PAGES
Préface	1
Signes employés	3
Alphabet tibétain, sa transcription en caractères romains	4

PREMIÈRE PARTIE. — LES DIVERS SYSTÈMES DE BOUDDHISME

SECTION I. — BOUDDHISME INDIEN

CHAPITRE I. — Esquisse de la vie de Sakyamouni, fondateur du bouddhisme. — Son origine. — Principaux évènements de sa vie. — Il atteint la perfection d'un Bouddha. — Époque de son existence. 5

CHAPITRE II. — Développement graduel et extension actuelle de la religion bouddhique. — Développement et déclin dans l'Inde. — Son extension dans diverses parties de l'Asie. — Comparaison du nombre des bouddhistes à celui des chrétiens. 8

CHAPITRE III. — Système religieux de Sakyamouni. — La Loi fondamentale. — Le dogme des Quatre Vérités et les Chemins du Salut. 10

CHAPITRE IV. — Système Hinayana. — Controverses sur les lois de Sakyamouni. — Doctrines Hinayâna. — Les douze Nidanas; caractère de ces préceptes. — Méditation abstraite conseillée. — Degrés de perfection. 14

CHAPITRE V. — Système Mahàyana. — Nagarjouna. — Principes fondamentaux Mahâyâna. - Système contemplatif Mahâyâna. — Yogachârya. — École Prasanga-Madhyamika. 21

CHAPITRE VI. — Système de Mysticisme. — Caractère général. — Système Kala-Chakra. — Son origine, ses dogmes. 30

SECTION II. — BOUDDHISME TIBÉTAIN

CHAPITRE VII. — Relation historique de l'introduction du bouddhisme au Tibet. — Première religion des Tibétains. — Introduction des dogmes bouddhiques dans le Tibet oriental. — Ère du roi Srongstan-Gampo, et du roi Thisrong de Tsan. — Réformes du lama Tsonkhapa. — Propagation du bouddhisme en Chine, à Ladak et dans l'Himalaye oriental. . . . 39

CHAPITRE VIII. — Littérature sacrée. — Ouvrages traduits du sanscrit et livres écrits en tibétain. — Les deux recueils du Kandjour et du Tandjour. — Littérature tibétaine en Europe. — Analyse du Mani-Kamboum. — Noms et représentations de Padmapani. . 48

CHAPITRE IX. — Aperçus sur la métempsycose. — Renaissance. — Moyens de s'affranchir de la Renaissance. — Soukhavati, le séjour des bienheureux. 57

CHAPITRE X. — Traits caractéristiques de la religion du peuple. — Somme de connaissance religieuse. — Dieux, génies et esprits malins. — Les esprits Lhamayin et Doudpos. — Légendes sur Lhamo, Tsangpa et Chakdor. — Prières. 65

CHAPITRE XI. — Traduction d'une prière aux Bouddhas de confession. — Traduction et remarques explicatives. 77

DEUXIÈME PARTIE. — INSTITUTIONS LAMAIQUES ACTUELLES

CHAPITRE XII. — Clergé tibétain. — Matériaux contenus dans les récits des voyageurs européens. — Lois fondamentales. — Système hiérarchique. — Organisation du clergé. — Principes de sa constitution. — Revenus. — Grades parmi les Lamas. — Nombre des Lamas. — Leurs occupations. — Leur régime. — Leur habillement 91

CHAPITRE XIII. — Édifices et monuments religieux. — Cérémonies qui précèdent la construction. — Monastères. — Document historique relatif à la fondation du monastère de Himis. — Temples. — Monuments religieux. — Chortens. — Manis. — Derchoks et Lapchas. 113

CHAPITRE XIV. — Représentations de divinités bouddhiques. — Divinités représentées. — Méthodes pour exécuter les objets sacrés. — Dessins et peintures. — Statues et bas-reliefs. — Types caractéristiques. — Attitude générale du corps et position des doigts. — Bouddhas. — Bodhisattvas. — Prêtres anciens et modernes. — Dragsheds. — Indications tirées des mesures. 129

CHAPITRE XV. — Culte des divinités, et cérémonies religieuses. — Service quotidien. — Offrandes. — Instruments de musique. — Cylindres à prières. — Représentation des drames religieux. — Jours sacrés et fêtes. — Fêtes mensuelles et annuelles. — Cérémonie Touisol. — Cérémonie Nyoungne. — Rites pour obtenir des facultés surnaturelles. — Singulière cérémonie pour assurer l'assistance des dieux. — Rite Doubjed. — Holocauste. — Invocations à

Loungta. — Le talisman Changpo. — La figure magique Phourbou. — Cérémonie Thougdam Kantsaï. — Invocation de Nagpo-Chenpo en tournant la flèche. — Cérémonie Jangoug. — Cérémonies accomplies en cas de maladies. — Rites funéraires. 146

CHAPITRE XVI. — Systèmes d'estime du temps. — Calendriers et tables astrologiques. — Diverses méthodes de chronologie. — Cycle de douze ans ; il se compte aussi à rebours en partant de l'année courante. — Cycle de soixante ans. — Cycle de deux cent cinquante-deux ans. — L'année et ses divisions. 176

CHAPITRE XVII. — Description de diverses tables employées en astrologie. — Importance attribuée à l'astrologie. — Tables pour indiquer les époques heureuses ou malheureuses : 1° Éléments et animaux cycliques ; 2° Esprit des Saisons ; 3° Figures et oracles pour déterminer le caractère d'un jour donné. — Tables de direction dans les entreprises importantes : 1° la Tortue carrée ; 2° la Tortue circulaire. — Tables de destinée pour les cas de maladies : 1° Figures humaines ; 2° Figures allégoriques et dés. — Tables de mariage : 1° Tables avec nombres ; 2° Tables avec animaux cycliques. — Table de divination formée de nombreuses figures et de sentences. 189

APPENDICE

A. Littérature. — Liste alphabétique des ouvrages et mémoires qui se rapportent au Bouddhisme; son histoire, ses dogmes et sa situation géographique. 221

B. Glossaire de termes tibétains. — Leur orthographe et leur reproduction en caractères romains, selon les explications contenues dans ce volume. 249

C. Additions à l'invocation aux Bouddhas de confession, traduite chapitre XI 271

INDEX. 275

INDEX DES PLANCHES

		Page
I.	— Dogme fondamental de la religion bouddhique.	
	1. — En sanscrit, écrit en caractères tibétains	12
	2. — Traduction tibétaine	12
II.	— Vadjrasattva, le Dieu suprême, en tibétain *Dordjesempa*	34
III.	— Le Dhyani-Bouddha Amitâbha, en tibétain *Odpagmed*	36
IV.	— Padmapani, protecteur particulier du Tibet, en tibétain : *Chenrési*.	40
V.	— Mandjousri, dieu de la sagesse, en tibétain : *Jamjang*	42
VI.	— La déesse Doldjang, épouse déifiée du roi Srongtsan-Galpo (A. D. 617-698) . .	42
VII.	— Padma-Sambhava, sage indien déifié, qui vécut au VIII^e siècle de notre ère . .	44
VIII.	— Prière à six syllabes : *Om mani padme houm*	54
IX.	— Maïtreya, Bouddha futur, en tibétain : *Jampa*.	56
X.	— Padmapani, protecteur particulier du Tibet, en tibétain : *Chenrési*.	56
XI.	— Les trente-cinq Bouddhas de Confession, en tibétain : *Toungshakchi sangye songa*	60
XII.	— Invocation à la déesse Lhamo, en sanscrit *Kaladevi*	70
XIII.	— Vadjrapani, ou *Chakdor*, le dompteur des démons	72
XIV.	— Prière à six syllabes : *Om mani padme houm*	76
XV.	— Même prière .	76
XVI à XX.	— Invocation aux Bouddhas de confession : *Digpa thamlchad shagpar terchoi* .	88
XXI.	— Choichong Gyalpo, dieu de l'astrologie et protecteur particulier des hommes contre les démons	100
XXII.	— Bihar Gyalpo, patron des monastères et des temples.	100
XXIII.	— Document historique relatif à la fondation du monastère de Himis à Ladak. . .	116
XXIV.	— Figure magique Dabchad *Octogone*.	160
XXV.	— Melhaï Gyalpo, le seigneur des génies du feu.	162
XXVI.	— Sentences mystiques avec la figure du cheval aérien	164
XXVII.	— Sentence mystique avec la figure du cheval aérien, provenant de Himis . . .	164

INDEX DES PLANCHES

Pages

XXVIII. — Formules d'invocations à Loungta, le cheval aérien :
 1. D'après une gravure sur bois tibétaine de Sikkim 164
 2. Copies de formules obtenues au monastère de Himis à Ladak. . . . 164
XXIX. — Talisman Changpo, de Daba, Gnary-Khorsoum 166
XXX. — Phourbou, figure magique avec l'image de Tamdin 168
XXXI. — Dzambhala, ou Dodnevangpo, dieu de la richesse avec ses assistants 170
XXXII. — Dzambhala, or Dodnevangpo, dieu de la richesse 170
XXXIII. — Impression de planchettes de bois employées au Tibet comme protection supposée contre les démons. 172
XXXIV. — Impression de planchettes de bois employées au Tibet comme protection supposée contre les démons 172
XXXV. — Impression de planchettes de bois employées au Tibet comme protection supposée contre les démons. 172
XXXVI. — Document de Dâba; traité entre Adolphe de Schlagintweit et les autorités chinoises de Daba. 180
XXXVII. — Table de divination avec nombreuses figures et sentences 212
XXXVIII. — Formules de divination d'après des tables à figures de Lhassa :
 1. Pour calculer la direction favorable à une entreprise 206
 2. Pour prévoir l'issue d'une maladie. 206
XXXIX. — Formules de divination :
 1. Pour interpréter les oracles (ces oracles se trouvent pl. XL) 210
 2. Sentences mystiques pour déterminer l'influence bonne ou mauvaise des éléments sur un mariage projeté. 210
XL. — Demandes et réponses d'après une table de divination de Gnary-Khorsoun . 216
XLI. — Table pour indiquer les époques heureuses ou malheureuses, ainsi que les chances d'une entreprise. 192

FIN

LYON. — IMPRIMERIE PITRAT AÎNÉ, RUE GENTIL, 4.

www.ingramcontent.com/pod-product-compliance
Lightning Source LLC
Chambersburg PA
CBHW051352220526
45469CB00001B/208